KB144742

조선시대 사행기록화

조선시대 사행기록화

2012년 7월 10일 초판 1쇄 펴냄
2014년 6월 12일 초판 2쇄 펴냄

지은이 정은주

편 집 김천희
디자인 김진운, 황지원
조 판 디자인 시
마케팅 이영은

펴낸곳 (주)사회평론아카데미
펴낸이 윤철호

등록번호 2013-000247(2013년 8월 23일)
전화 02-2191-1133
팩스 02-326-1626
주소 서울시 마포구 월드컵북로12길 17(2층)

© 정은주, 2012

ISBN 979-11-85617-08-4 93650

조선시대 사행기록화

정은주 지음

옛 그림으로 읽는 한중관계사

사회평론

서문

이 책은 저자가 2008년 제출한 「조선시대 명청사행 관련 회화 연구」라는 박사학위 논문을 근간으로 하였다. 기록화와 회화식 지도에 대한 관심을 갖고 있던 차에 2002년 처음으로 국립중앙도서관 소장 《연행도폭》의 존재를 알게 되면서 중국사행 및 관련 회화를 본격적으로 연구하게 되었다.

《연행도폭》은 1624년 명나라에 파견된 주청사행을 배경으로 제작된 것이지만, 사행에 참여한 삼사의 후손들에 의해 19세기까지 지속적으로 모사되었고, 관련 기록도 상대적으로 많이 남아 있어 저자의 호기심을 자극하기에 충분하였다.

이러한 관심은 청나라 아극돈의 조선사행을 그린 《봉사도》 화첩으로 확대되었고, 화첩의 영인본을 출간하신 중앙민족대학교 황유복 선생님의 논문을 접하면서 화첩을 직접 보고 싶은 충동에 2004년 북경으로 향하였다. 당시 북경에서 황 선생님을 뵙고 많은 조언을 들을 수 있었던 것은 큰 행운이었고, 선생님의 배려로 중국민족도서관 선본부에 있는 《봉사도》 화첩과 서첩을 볼 수 있는 안복까지 누렸다. 이후 학회에서 《봉사도》를 청나라 사신의 조선사행을 그린 대표적 기록화로 재조명할 수 있는 기회를 가졌던 것은 저자에게 학위논문 주제에 대한 확신을 굳히게 된 계기가 되었다. 당시까지 학계에서 진행된 연행록 및 한중관계사의 연구 결과에 비해, 상대적으로 미진한 중국사행의 문화 교류 측면과 중국사행에 대한 기록을 시각적으로 벌충할 수 있는 기록화의 연구가 절실히 필요하다는 판단도 한몫을 하였다.

이후 저자는 2004년부터 2007년에 이르기까지 조선시대 중국사행 노정 중 명청교체기 해로사행 노정과 조선 후기 육로사행 노정을 답사하였다. 이는 현존하는 중국사행 관련 회화가 기록화이기 이전에 실재 경물을 그린 실경도라는 점에서,

답사가 연행록의 기록과 그림의 회화적 특징을 비교·검토하는 데 선결 조건이었기 때문이다. 나아가 현존하는 연행도 화제의 누락이나 박락으로 인해 그림 속 실경 중 확인이 어려운 장소를 고증하는 데도 현장 답사가 많은 도움이 되었다.

조선시대 중국사행의 정원으로 화원이 참여하였던 점은 사행 관련 기록화 연구에서 시사하는 바가 크다. 그러나 일본 에도시대에 파견된 통신사행의 기록에 화원의 이름이 반드시 포함된 것과 달리, 중국사행에서는 누락된 경우가 많아 그동안 부경화원(赴京畵員)에 대한 연구가 본격적으로 진행되지 못하였다. 이러한 점을 감안하여 이 책에서는 연행록을 비롯한 관련 사료를 찾아 중국사행에 참여한 화원의 명단을 새롭게 보충하였다. 또한 조선의 도화서 화원이 중국사행뿐만 아니라 조선에 파견된 중국사신의 접대를 담당하는 관반 일행으로 참여하였던 점에서, 양국 간 대외관계사 속에서 조선 화원의 활동을 파악하려 하였다.

중국사행을 그린 화가 중에는 화원뿐만 아니라 강세황과 같은 문인도 포함되었다. 갑진연행시화첩은 1784년 동지사행에 참여한 부사 강세황을 포함한 삼사의 연행시와 회화를 함께 꾸민 의미 있는 사료이다. 당시 사행에서 강세황이 그린 기록화는 화제(畵材)의 독창성과 수묵 위주의 남종문인화풍을 반영하여 직업화원이 그린 다른 채색화법의 기록화와 차별된다. 또한 갑진연행시화첩 속 강세황 일행의 연행기록은 조선 후기 중국에 파견된 삼사의 공식적 외교활동을 반영하고 있으며, 두 차례의 북경 천주당 방문 내용은 강세황의 서양화법에 대한 긍정적 인식을 잘 보여준다.

이 책에서는 갑진연행시화첩 중 조선 삼사의 차운시와 《봉사도》의 아극돈 제

시 등 연구 대상이 된 그림과 짝을 이루는 제시를 모두 번역하는 것을 원칙으로 하였다. 그림을 좀 더 잘 이해하기 위해 시작한 다소 무모한 작업이었지만, 그림으로 표현하기 어려운 양국 사신들의 이국 소회와 다양한 견문을 담고 있는 흥미로운 사료를 소개하고 싶은 바람으로 이를 마무리할 수 있었다.

이 책은 중국에 파견된 조선사절이 제작한 기록화뿐만 아니라 조선사신의 모습을 담은 청나라의 조공 관련 궁정기록화까지 연구 범위에 포함하였다. 세계 각국 사신들 속에 그려진 조선사신에 대한 기록과 그림을 통해 조선에 대한 중국의 인식을 엿볼 수 있으며, 나아가 중국사행이 중화의 틀을 깨고 세계로 인식을 확장시킬 수 있는 중요한 계기가 되었다는 점을 환기시키기 위한 것이다. 중국사행을 통한 서학의 수용으로 조선 후기 실용학문의 붐을 일으킨 북학사상의 핵심 인물들이 대부분 중국사행을 다녀온 인물이었음은 주지의 사실이다.

더불어 책의 부록에서는 조선시대 명나라와 청나라에 파견된 조선사행은 물론, 명나라와 청나라에서 조선에 파견한 사행의 목록을 연도순으로 작성하여 양국을 오간 사행 목적과 사신의 명단을 참고할 수 있도록 하였다.

결국 이 책은 한국과 중국에 현존하는 양국 간 사행을 비롯한 대외관계를 배경으로 그린 회화를 망라하여 '사행기록화(使行記錄畵)'라는 새로운 기록화의 영역을 개척하였다는 점에서 미술사적 의의를 찾을 수 있다. 또한 한국과 중국에서 현존하는 사행기록화의 제작배경에 대한 역사적 고찰을 위해, 연행록을 비롯한 양국의 관련 사료 및 연구사를 집대성하여 총체적 양상을 구명하려 한 점에서 조선시대 한중관계사 연구에도 조금이나마 기여할 수 있기를 바란다.

이 책이 출간되기까지 많은 분들에게 빚을 졌다. 자상하게 논문 지도를 해주신 박정혜 선생님과 이성미 선생님을 비롯하여, 이 책의 출판을 주선해주신 안휘준 선생님께 가장 먼저 감사의 마음을 전하고 싶다.

또한 이 책은 한국과 일본에 산재된 연행록 발굴에 힘써 오신 임기중 선생님을 비롯하여 여러 선학들의 연구 성과에 힘입은 바가 크며, 수정·보완하는 과정에서 한국미술사학회와 명청사학회 선생님들의 조언과 독려가 큰 도움이 되었음을 밝혀 둔다.

끝으로 아직 많은 것이 부족한 초학자에게 선뜻 출간을 약속하신 (주)사회평론 윤철호 대표님을 비롯하여, 이 책의 편집과 디자인에 힘써주신 김천희, 권현준, 김정희, 김진운 선생님께 진심으로 감사드린다.

2012년 5월
정은주

차 례

세부 차례

I. 들어가며

조선 건국 이래 명과 청에 사절을 파견한 부경사행(赴京使行)은 정치·외교적 관례였지만, 동시에 경제적·문화적인 의의를 지닌다.[1] 대명(對明)·대청(對淸) 사행은 자유로운 왕래가 불가능했던 조선과 중국을 연계하여 조선 문화를 중국에 소개하는 것은 물론, 중국과 서구의 문물을 도입할 수 있는 문화 교류의 공식적 통로 역할을 하였다는 점에서 주목할 만하다.

　미술사학계에서는 대중(對中) 회화 교류에 대한 연구가 지속적으로 진행되어왔다.[2] 이는 문헌기록과 현존 작품을 통한 중국회화의 조선 유입 양상과 시기별로 양국의 화풍상 영향관계를 파악하여 미술사적으로 많은 성과를 거두었다. 그러나 문학계와 역사학계의 연행록(燕行錄) 연구나 사행을 통한 조선과 명·청 관계사의 연구 성과와 달리 사행 관련 기록화는 최근까지도 그다지 주목 받지 못하였다.[3] 조선시대 부경사행과 관련한 회화는 대개 기록화의 범주로 사행 노정에서 견문한 사적(史蹟)을 그린 기록적 성격의 실경산수화는 물론 사신에 대한 영접 절차를 그린 행사기록화, 사신의 모습을 그린 인물초상화까지 포함된다. 따라서 조선과 명·청

1　李元淳, 「赴京使行의 文化史的 意義」, 『史學研究』 36(한국사학회, 1983), pp. 135-155.
2　지금까지 한·중 양국 간 회화교섭에 대한 논저는 다음과 같다. 藤塚鄰 著, 藤塚明直 編, 『淸朝文化東傳의 研究』(東京: 國書刊行會, 1975); 高裕燮, 「高麗時代의 繪畵의 外國과의 交流」, 『韓國美術史及美學論考』(通文館, 1993), pp. 73-83; 安輝濬, 「高麗 및 朝鮮王朝初期의 對中繪畵交涉」, 『亞細亞學報』 13(亞細亞學術研究會, 1979), pp. 141-170; 同著, 「來朝 中國人畵家 孟永光에 대하여」, 『史學論叢』(一潮閣, 1979), pp. 677-698; 同著, 「조선왕조 전반기 미술의 대외교섭」, 『朝鮮 前半期 美術의 對外交涉』(예경, 2006), pp. 9-37; 한정희, 「동기창과 조선 후기화단」, 『미술사학연구』 193(한국미술사학회, 1992), pp. 5-32; 同著, 「영정조대 회화의 대중교섭」, 『강좌미술사』 8(한국미술연구소, 1996), pp. 56-72; 同著, 「조선왕조 전반기 대중회화교섭」, 『朝鮮 前半期 美術의 對外交涉』(예경, 2006), pp. 39-77; 최완수, 「秋史墨緣記」, 『간송문화』 48(한국민족미술연구소, 1995), pp. 49-79; 崔耕苑, 「朝鮮後期 對淸 회화교류와 淸朝畵樣式의 수용」(홍익대학교대학원 석사논문, 1996); 진준현, 「인종·숙종 연간의 대중국 회화교섭」, 『講座美術史』(한국불교미술사학회, 1999), pp. 149-180; 李成美, 「高麗 初雕大藏經의 御製秘藏詮 版畵 – 高麗初期 山水畵의 一研究」, 『고고미술』 169·170(한국미술사학회, 1986. 6), pp. 14-70; 同著, 『조선시대 그림 속의 서양화법』(소와당, 2008); 박은화, 「조선초기(1392-1500) 회화의 대중교섭」, 『講座美術史』(한국불교미술사학회, 2002), pp. 131-153; 홍선표, 「명청대 西學畵의 視學 지식과 조선 후기 회화론의 변동」, 『미술사학연구』 248(한국미술사학회, 2005), pp. 131-170; 박은순, 「고려시대 회화의 대외교섭 양상 – 〈春庭觀畵圖〉·〈秋庭書扇圖〉를 중심으로」, 『高麗美術의 對外交涉』(예경, 2004), pp. 9-45; 同著, 「조선후반기 대중 회화교섭의 조건과 양상, 그리고 성과」, 『朝鮮後半期 美術의 對外交涉』(예경, 2007), pp. 9-82.
3　역사학계의 한중관계사 주요 저서에는 全海宗, 『한중관계사 연구』(일조각, 1970); 이원순, 『朝鮮西學史研究』(一志社, 1986); 최소자, 『東西文化交流史研究』(三英社, 1987); 同著, 『명청시대 중한관계사 연구』(이화여자대학교출판부, 1997); 同著, 『淸과 朝鮮』(혜안, 2005); 朴元熇, 『明初朝鮮關係史研究』(一潮閣, 2002); 金渭顯, 『高麗時代 對外關係史 研究』(景仁文化社, 2004); 한명기, 『임진왜란과 한중관계』(역사비평사, 1999); 同著, 『정묘·병자호란과 동아시아』(푸른역사, 2009); 계승범, 『조선시대 해외파병과 한중관계』(푸른역사, 2009).

양국 사이 사행이라는 공식적 외교 활동 및 문화 교류의 결과를 가장 잘 반영하고 있는 사료로 의의가 있다.

조선사절을 중국에 파견하였던 부경사행 관련 기록화는 크게 조천도(朝天圖)와 연행도(燕行圖)로 구분된다. 조천도는 조선시대 명과의 관계에서 조선사절을 명의 수도에 파견하였던 것과 관련한 기록화이다. 특히 명청교체기인 17세기 초에 그려진 해로조천도(海路朝天圖)에서는 해로와 육로의 주요 노정이 시기별로 차이를 보여 명말청초 부경사행의 긴박한 정세 변화를 읽을 수 있다.

연행도는 청과의 관계에서 연경(燕京)에 파견한 조선사절의 활동과 관련한 내용을 묘사한 그림으로, 험한 해로 노정에 치중되었던 조천도와 달리 사행의 목적지인 북경 일대 국자감과 공묘, 서산 등 유적과 명승을 방문하여 그린 것이 대부분이다. 따라서 조선시대 명·청을 대상으로 한 사행 관련 기록화에는 중국과의 정세에 따른 조선의 인식 변화가 고스란히 반영되었다.

조선에 파견된 중국사신들의 영접과 관련한 기록화는 『영접도감의궤(迎接都監儀軌)』의 반차도(班次圖)나 사신의 영접을 맡았던 관반들의 모임을 기념하기 위해 제작한 계회도(契會圖) 형식으로 전한다. 이 중 계회도는 조선 관반(館伴)들의 명사(明使)와 청사(淸使)에 대한 영접 태도, 제작동기, 내용과 형식 면에서 많은 차이를 보인다.

한편 18세기 청나라의 사신 아극돈(阿克敦, 1685-1756)의 네 차례 조선사행을 배경으로 제작된 《봉사도(奉使圖)》는 청에서 제작된 조선사행 관련 기록화로 현존하는 유일한 예이다. 조선의 주요 사행 노정마다 청국 사신에 대한 연향과 공연 등 접대의식은 물론 조서 및 칙서를 맞는 다양한 궁중의례가 자세히 그려져 연구가치가 높다.[4]

조선시대 한중관계 사행의 결과물로 제작된 기록화에 대한 초기 연구는 《의순관영조도(義順館迎詔圖)》 및 《관반제명첩(館伴題名帖)》과 같이 명나라 사신 영접과 관련한 단편적 연구가 진행되었고, 국내 사행 노정에 포함되었던 관서 지역의 승경을 그린 《관서명구첩(關西名區帖)》의 화풍 및 《심양관도첩(瀋陽館圖帖)》에 나타난 서양화법에 대한 연구가 진행되었다. 그리고 1784년 동지사행과 관련한 시화첩 중 이휘지 가장본이 공개되었고, 《연행도폭(燕行圖幅)》을 조선 중기 실경산수화풍으로 예시한 논문이 있다. 비록 후대 화풍으로 모사된 것이지만, 풍산 김씨 문중에서 구장(舊藏)했던 《세전서화첩(世傳書畵帖)》의 내용과 화풍을 분석하면서 사행 관련 기록화 일부가

소개된 바 있다.[5] 이러한 연구는 사행기록화를 전체적 관점에서 조망하지는 않았으나 대상이 되었던 기록화를 별개 영역으로 간주하여 전체 회화사에서 시대별 양식사적 접근에 진전을 이루었다. 그러나 양국 간 사행을 전제로 한 기록화라는 점에서 사료의 해석 및 접근이 용이하지 않고, 작품의 발굴이나 소장처 파악이 충분히 이루어지지 못한 실정 때문에 다소 미시적인 연구에 그쳤다.

1999년에는 북경중앙민족대학 황유복(黃有福) 교수가 중국민족도서관 선본부(善本部)에 소장된 《봉사도》를 발굴하여 영인본으로 출간, 조선 후기 한중관계사 연구에 크게 기여하였다. 이후 《봉사도》의 제작자 문제를 비롯한 제시(題詩)와 화첩, 조선의 사행로에 따른 배열 순서, 외교문서를 맞는 의례와 청사 접대 등에 대한 연구가 심화되었다.[6]

2003년 이래 명청교체기 대명 해로사행을 그린 기록화에 대한 연구로 이 시기 사행 전반에 대한 이해의 폭을 넓히는 데 일조하였고,[7] 1760년 동지연행(冬至燕行)과 관련하여 제작된 《심양관도첩》의 제작 배경과 그림의 필자, 그리고 화첩의 제발과 그림 속 사료를 역사적으로 고찰하여 한중관계 사행기록화에 대한 다각적 연구가 진행되었다.[8]

4 청조 이전 조공국에 파견하는 중국사신의 명칭은 唐代 入蕃使, 宋代 國信使, 遼代 橫宣使라 하였으나, 청대 이후에는 특별한 명칭이 없었다. 全海宗, 앞의 책(일조각, 1970, p. 76, 각주 37) 참조. 중국에서는 奉使라는 말을 가장 일반적으로 사용하였고, 조선의 경우 朝鮮王朝實錄에 의하면 天使와 詔使, 勅使라 사용하고 있으나, 淸 이후에는 天使라는 용어는 공식적 기록에서 나타나지 않는다.

5 최근까지 조선시대 한중 관계 사행 관련 기록화 연구는 다음과 같다. 안휘준, 「奎章閣所藏 繪畵의 內容과 性格」, 『한국문화』 10, pp. 325-329; 이원복, 「李禎의 두 傳稱畵帖에 대한 試考」, 『美術資料』 34(1984. 6), pp. 46-49; 同著, 「豹菴 姜世晃의 중국기행첩(1)」, 『韓國古美術』 10(한국고미술협회, 1998. 1·2), pp. 36-45; 同著, 「豹菴 姜世晃의 중국기행첩(2)」, 『韓國古美術』 11(한국고미술협회, 1998. 3·4), pp. 44-51, 80; 박은순, 「朝鮮後期 『瀋陽館圖』 畵帖과 西洋畵法」, 『미술자료』 58, 1997, pp. 25-55; 김현지, 「조선 중기 실경산수화 연구」(홍익대학교대학원 석사논문, 2001), pp. 116-127; 윤진영, 「장서각소장의 『館伴題名帖』」(장서각, 2002), pp. 169-198; 박정혜, 「그림으로 기록한 가문의 역사: 조선시대 〈풍산김씨세전서화첩〉 연구」, 『정신문화연구』 103(한국학중앙연구원, 2006), pp. 239-286.

6 黃有福, 「阿克敦與《奉使圖》-《奉使圖》解題」, 『奉使圖』(瀋陽: 遼寧民族出版社, 1999), pp. 1-11; 정은주, 「阿克敦《奉使圖》研究」 『美術史學研究』 246·247 (韓國美術史學會, 2005), pp. 201-245.

7 정은주, 「陸軍博物館 所藏《朝天圖》研究」, 『학예지』 제10집(陸軍士官學校 陸軍博物館, 2003. 12), pp. 47-85; 同著, 「뱃길로 간 중국, 갑자항해조천도」, 『문헌과 해석』 통권 26호(태학사, 2004 봄), pp. 124-160; 同著, 「明淸交替期 對明 海路使行 記錄畵 研究」, 『明淸史硏究』 27(명청사학회, 2007. 4), pp. 189-228; 최은정, 「甲子(1624년) 航海朝天圖 研究」(서울대학교대학원 석사학위논문, 2005).

8 정은주, 「庚辰冬至燕行과《瀋陽館圖帖》」, 『明淸史硏究』 25(明淸史學會, 2006. 4), pp. 97-138.

이 책에서는 조선시대 명과 청의 관계에서 중국 황성(皇城)을 왕래했던 조선사절단의 사행과 명과 청에서 조선에 파견한 사신의 영접을 중심으로 한중 양국 간 대외인식의 변화와 외교 절차 전반을 살펴보고, 그 결과물로 제작된 기록화의 시기별 특징과 내용을 고찰하여 미술사적 의의를 모색하려 하였다.

조선 전기·중기·후기를 구분한 기준은 한중 양국 간 대외관계에 따른 사행의 내용과 성격 변화를 고려한 것이다. 전기는 조선왕조 성립 이후 명과의 대외관계가 비교적 안정기에 있었던 17세기 이전 양국 관계가 중심이 되며, 중기는 명과 청의 정권 교체기에 요동을 정복한 후금 세력을 피하여 바닷길을 통해 명에 사신을 파견하였던 17세기 전반이 중심이 된다. 그리고 후기는 명과의 외교가 단절된 병자호란 이후부터 조선 후기까지 청과의 대외관계를 중심으로 내용을 전개하였다.

2장에서는 조선 전기 사행 및 명사 영접과 관련한 기록화를 일률적으로 살펴 논하려 한다. 특히 현존 기록화 중 1421년 북경 천도 이전 남경(南京)을 내빙하였던 조선사신의 모습을 그린 〈송조천객귀국시장도(送朝天客歸國詩章圖)〉와 16세기경 육로 사행을 묘사한 것으로 보이는 〈조천행도(朝天行圖)〉 등은 그 사료적 가치가 매우 크다 할 수 있다. 또한 조선 전기 명사의 영접과 관련하여 『영접도감의궤』를 비롯하여 해당 직책을 맡았던 조선 관원의 계회도 형식의 기록화와 관련 문헌을 보완하여 체계적으로 고찰할 것이다. 유교적 이상을 표방하며 건국된 조선에 있어 명사의 접대는 명과 안정적인 대외관계는 물론, 왕권의 정통성 확립을 위해 중요한 관건이 되었기 때문이다.

3장에서는 명청교체기 조선에서 바닷길을 이용하여 명에 사신을 파견하였던 1621년(광해군 13)부터 대명 외교가 단절된 1637년(인조 15) 사이에 제작된 사행기록화를 중심으로 살펴보려 한다.[9] 후금이 요동 지역을 점령하여 기존 육로사행길이 차단되면서 17년 동안 해로를 통해 이루어진 대명사행이 중심이 되지만, 조선 전기와 달리 해로사행 노정이 적극적으로 묘사되고 1624년 인조반정으로 야기된 조선의 긴박한 대외관계를 반영하여 독자적 성격을 지닌다. 현존 사행기록화 중 이 시기 제작된 것이 가장 많다는 점도 시사하는 바가 크다.

이 시기 해로사행을 그린 기록화는 1624년 사은겸주청사행(謝恩兼奏請使行)을 각각 25폭으로 묘사한 국립중앙도서관 소장 《연행도폭(燕行圖幅)》 계열과 육군박물관 소장 《조천도》, 그밖에 개인 소장 《제항승람첩(梯航勝覽帖)》과 1626년 성절겸사은진주사(聖節兼謝恩陳奏使) 김상헌(金尙憲, 1570-1652)의 조천사행을 기록한 『청음첩(淸

陰帖)』내의 〈조천도〉, 1630년 정두원(鄭斗源, 1581-1642)의 사행을 그린 『조천기지도(朝天記地圖)』, 그리고 한국국학진흥원 소장 『세전서화첩』 중 일부 사행 관련 작품을 들 수 있다. 이 그림들은 17세기 초 조선과 중국의 실경을 배경으로 조천사행로의 지리적 정보와 현지 풍속은 물론 당시 해로와 육로 노정에서 조천사행의 정황을 파악할 수 있는 중요한 시각자료라 할 수 있다. 따라서 여기서는 17세기 초 명청교체기 대명 해로사행의 시대적 정황 및 사행 전반을 살펴보고, 현존 해로사행 기록화를 총체적으로 고찰하여 19세기 이후까지 지속적으로 그려지게 된 궁극적 배경을 추론할 것이다. 또한 이 시기 기록화가 17세기 전반 명나라를 왕래하였던 조선사신의 사행 노정을 묘사했다는 점에서 다른 시기와 구별되는 특징적 내용과 그에 대한 사료적 가치를 고찰할 것이다.

4장에서는 조선 후기 대청사행 관련 회화를 중심으로 내용을 전개하려 한다. 1644년 청의 입관(入關) 이후 현실적으로 조선과 청의 양국 관계가 정상화되면서 전쟁 시기에 비하여 현저하게 다른 양상을 띠게 된다. 양국 사이의 경계나 적대감이 사라진 것은 아니지만, 청의 관심 대상이 중국 본토로 확대되면서 조선에 대한 경제적·군사적 요구가 다소 완화되었고, 청과 조선의 관계는 대부분 양측의 사행을 통해 전달되고 처리되었다.[10] 이 시기 사행록의 변화를 살펴보면, 1712년 김창업의 『연행록』을 비롯하여 1760년 동지사행을 배경으로 한 《심양관도첩(瀋陽館圖帖)》과 동 시기 사행기록인 이상봉(李商鳳, 1733-1810)의 『북원록(北轅錄)』 등에서 「산천풍속총록(山川風俗總錄)」을 포함시켜 의주를 지나 책문을 넘어 중국 땅의 경관·음식·복식·풍속 등을 장관(壯觀)·기관(奇觀)·이관(異觀)·고적(古蹟)의 항목으로 나누어 체계적으로 기술한 점이 주목된다. 이러한 변화는 이미 조선의 지식인들이 점차 청의 문화적 수준을 인정하는 방향으로 전환하고 있음을 보여주는 대표적 예이다.

여기서는 현존하는 연행도를 분석하여 3장에서 소개한 조천도와의 근본적 차이점을 파악할 수 있을 것이다. 숭실대학교 한국기독교박물관 소장 《연행도》의 경

9 海路를 이용한 조천사행은 17세기 초 외에 元明 교체기인 14세기 말에도 이루어졌다. 명 태조 홍무 연간(1368-1398)에 고려와 조선의 사신들은 배를 타고 요동반도의 旅順口와 산동반도의 登州 水門(지금의 蓬萊)을 통해 南京을 왕래하였다. 이후 1409년(태종 9) 進獻使 權永均의 연행 후 明 成祖의 명으로 陸路使行路로 規例化되었다. 『태종실록』 권17, 9년 윤4월 23일(을축)조.

10 崔韶子, 「朝鮮後期 對淸關係와 도입된 西學의 성격」, 『梨大史苑』 33·34(이화여자대학사학회, 2001), pp. 5-15. 조공제도를 통해 본 청 태도 변화에 대해서는 全海宗, 앞의 책, pp. 229-245 참고.

우는 본래 화면 위에 있던 화제(畵題)가 박락되어 각 폭의 정확한 장소 파악이 쉽지 않다. 따라서 중국 사행 노정의 현장을 기록한 작품의 특성을 고려하여 화면에 나타나는 특정 사적을 근거로 한 연행록의 기록과 비교는 물론, 장소를 파악하기 어려운 곳은 심양(瀋陽)·산해관(山海關)·북경 등 중국 주요 사행로의 답사를 통한 현장 사진과 비교하여 검토할 것이다.[11] 이는 부경사행기록화에 나타난 실경 및 기록적 성격을 더욱 명료하게 파악하기 위한 선행 과제이기 때문이다.

4장에서는 조선시대 부경사행의 구성원에 화원 한 명이 포함되었던 점을 감안하여,[12] 조선시대 명·청에 파견한 사행과 중국사신 영접 업무 등에서 나타난 화원의 역할에 초점을 맞춰 논의를 전개하려 한다. 현존 일본 통신사행의 사행록에 수행화원의 이름이 명시되어 그에 대한 연구가 상당히 진전된 것과 달리, 부경화원(赴京畵員)에 대해서는 아직 본격적으로 연구되지 못하였다. 따라서 이 책은 부경화원의 역할과 그들의 작품을 대외관계라는 넓은 시각에서 파악할 수 있는 계기가 될 것이다.

또한 연행사절단의 구성에서 화원의 참여에 대한 의론을 시대적으로 고찰하고 《심양관도첩》과 《연행도》와 같이 화원이 직접 참여하여 제작한 사행기록화 외에도 연행에서 행하였던 주요한 업무를 분류하여 파악할 것이다. 중국에서 파견된 사신의 영접과 관련한 화원의 다양한 역할 중 중국사신의 요구로 제작한 작품이 양국 간 회화 교류에서 차지하는 의의를 모색하려 한다. 이를 위해 문헌을 통해 추가로 발굴한 부경화원의 명단을 파악하고 그중 특기할 만한 활동을 고찰할 것이다. 이는 사행기록화 제작에 참여한 화원의 활동은 물론 시기적으로 변화하는 중국과의 대외관계에서 화원의 역할을 거시적으로 살펴보는 데 유용한 자료가 될 것이라 기대된다.

5장에서는 청사의 조선사행과 관련하여 현존하는 《봉사도》를 면밀하게 분석하여 압록강을 건넌 후 의주·평양·개성 등을 거쳐 한성에 이르는 청국 사신의 조선사행 노정 및 영접 관련 외교 의례를 고찰하려 한다. 특히 이 그림은 청사 아극돈의 요구로 조선 화원이 그린 작품을 바탕으로 청국 화가가 재구성하여 제작하였다는 점에서 양국 간 화풍의 교류 측면에서도 중요한 의의를 찾을 수 있을 것이다.

청 궁정에서 제작된 대외관계 기록화 중 외국사신을 묘사한 만국래조도(萬國來朝圖)와 황청직공도(皇淸職貢圖)는 북경에서 조선사신의 공적인 외교 활동을 볼 수 있는 대표적 작품이다. 따라서 현존 작품의 현황을 살펴보고 거기에서 조선에 대

한 기록이나 조선사신 또는 조선인의 모습을 고찰함으로써 양국 간 대외교류에서 조선사신의 사행 활동의 핵심 장소였던 북경 자금성의 외교 의례 현장을 직접 살펴볼 수 있을 것이다. 아울러 청에서 제작된 조선사신의 초상화가 조선에 유입됨으로써 초상화 및 인물화에 미친 영향을 고찰할 것이다. 이를 통해 청나라 화가가 그린 초상화가 국내에 유입되는 직접적 사례를 살펴보는 것은 물론, 청나라 교유 문인이 그려준 전별도를 통해 한중 지식인들의 문화적 교류 양상을 다각적으로 살필 수 있을 것이다.

11 이와 관련하여 필자는 2006년 여름 서울 경복궁에서 파주 민통선에 이르는 국내 구간의 연행 노정을 답사하였다. 그리고 중국 구간은 2004년 여름 산동성 일대 明代 해로사행로 일부와 북경을 2회에 걸쳐 각각 답사하였고, 2006년에는 산해관에서 북경 구간을, 2007년 여름에는 단동에서 심양, 광녕 의무려산, 흥성고성을 거쳐 다시 북경까지 답사하였다.

12 정례사행인 冬至使에는 매 계절 祿取才의 성적을 합산하여 성적이 가장 좋은 화원 한 명을 선발하여 수행하게 하였고, 기타 사행에서는 필수는 아니지만 대개 화원 한 명이 동행하였다. 『通文館志』卷3, 「事大」, 赴京使行 (세종대왕기념사업회, 1998).

II. 조선 전기 명나라 사행과 기록화

삼국시대 전반기 중국 남북조와의 교섭에서는 남북조 대립에 따른 세력균형을 유지하기 위한 형식적 외교관계가 주류를 이루었기 때문에 전형적인 조공관계의 특징은 거의 나타나지 않는다.[1] 전형적인 조공관계는 삼국시대 후반기 수(隋)·당(唐) 제국이 성립되면서 신속(臣屬) 거부에 대한 물리적 응징으로 본격화되었다. 이 시기에는 조공 외에도 당나라의 개방적 성격을 반영하는 해상무역과 문화적 교류가 좀더 활발해진 점이 다른 시기와 차이를 보인다.

고대 중국 대외관계에서 제작된 직공도(職貢圖)는 크게 두 유형으로 나뉘는데, 먼저 당나라 주방(周昉)의 〈만이직공도(蠻夷職貢圖)〉, 원나라 임백온(任伯溫)이 그린 〈직공도〉, 송나라 이공린(李公麟, 1049-1106)이 그린 〈오마도(五馬圖)〉와 같이 조공물이나 특산물을 운반하는 외국사신 행렬을 그린 것이 있다. 다른 하나는 인물 위주로 변방 민족이나 외국사신의 형상을 그리고 지리·복식·풍속 등 직방지(職方志)를 부기(附記)한 양(梁) 원제(元帝) 소역(蕭繹, 508-554)이 그린 〈양직공도(梁職貢圖)〉의 송대 모본을 비롯하여 〈염립본왕회도(閻立本王會圖)〉, 남당(南唐)의 고덕겸(顧德謙)이 모사한 〈양원제번객입조도(梁元帝蕃客入朝圖)〉와 같은 형식으로 대별된다[도 2-1, 2-2].[2] 〈양직공도〉를 비롯한 후자 형식의 기록화는 양·수·당대뿐만 아니라 명·청대까지 계승되어 사행과 책봉을 통해 주변 제국과 관계를 강화하여 지지를 얻기 위한 적극적 외교의 산물로, 중국 남조와 당에 내조했던 고구려·백제·신라사신의 면모를 볼 수 있는 사료로써 가치가 있다.

조선시대 문집류에서 자주 인용되는 중국의 직공도류에 대한 기록은 당나라

<hr />

1 삼국시대 중국 남북조와의 대외관계 연구로는 서영수, 「삼국시대의 한중관계 연구 - 삼국과 남북조의 교섭을 중심으로」(단국대학교 석사학위논문, 1981); 김종완, 「남북조시대의 책봉에 대한 검토 - 사여된 관작을 중심으로」, 『동아연구』(서강대학교 동아연구소, 1989), pp. 1-36; 김종완·임기환 토론문, 「고구려의 조공과 책봉의 성격 - 정체성과 관련하여」, 『고구려연구』18(고구려연구회, 2004), pp. 621-642.

2 〈梁職貢圖〉의 연구는 작자 문제와 성립 배경을 비롯하여 梁代 諸夷 관계 등의 연구가 진행되었고, 한국학계에서는 화면에 나타난 백제사신의 題記에 기록된 백제의 遼西 經略說이나 중국의 외교정책 및 백제사신의 복식에 대한 연구에서 많은 진전을 이루었다. 金維諾, 「職貢圖的時代與作者 - 讀畫札記」, 『文物』1960年 7期, pp. 15-16; 王素, 「梁元帝職貢圖新探 - 兼說滑及高昌國史的幾個問題」, 『文物』1992年 2期, pp. 72-80; 余太山, 「『梁書·西北諸戎傳』與〈梁職貢圖〉- 兼說今存〈梁職貢圖〉殘卷與裴子野〈方國使圖〉的關係」, 『燕京學報』新5期(北京大學出版社, 1998), pp. 93-123; 李弘植, 「梁職貢圖論考」, 『韓國古代史の硏究』(서울: 新丘文化社, 1971), pp. 385-425; 洪思俊, 「梁職貢圖에 나타난 백제국사의 초상에 대하여」, 『백제연구』12(충남대 백제연구소, 1981), pp. 167-188; 김영재, 「〈王會圖〉에 나타난 우리나라 삼국사신의 복식」, 『한복문화』제3권 1호(한복문화학회, 2000. 4), pp. 17-25; 金鍾完, 「職貢圖의 성립배경」, 『中國古代史硏究』8(중국고중세사학회, 2001), pp. 29-67; 이진민, 「「王會圖」와 「蕃客入朝圖」에 묘사된 三國使臣의 服飾 硏究」(서울대학교대학원 석사학위논문, 2001); 홍윤기, 「〈梁職貢圖〉의 백제사신과 劉䚉」, 『중국어문논총』27(중국어문연구회, 2004), pp. 239-267.

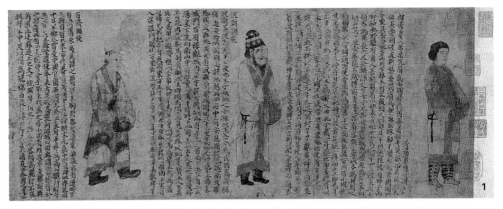

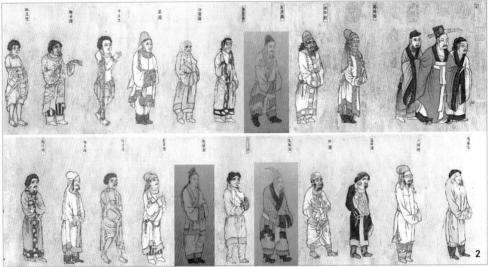

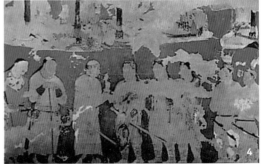

도 2-1 양 원제, 〈양직공도〉 송 모본 부분, 견본채색, 35.5×198cm, 중국국가박물관

도 2-2 〈염립본왕회도〉 부분, 견본채색, 28×238cm, 대북고궁박물원

도 2-3 〈객사도〉 내 고구려사신, 당, 장회태자묘실 동벽

도 2-4 우즈베키스탄 사마르칸트, 아프라시압 궁궐 벽화

안사고(顔師古, 581-645)가 당 태종에게 제작하도록 요청한 〈왕회도(王會圖)〉이다.[3] 이들 문집에는 당대 〈왕회도〉 화본에 대한 직접적 언급은 없지만, 조선 문인들이 당나라의 성세(盛世)를 그려낸 〈왕회도〉의 제작 취지나 목적을 잘 파악하고 있었음을 알 수 있다.

그 밖에 직공도는 아니지만, 지금까지 발견된 벽화나 회화 자료 중 고구려 인물로 추정되는 사절도로는 당 장회태자(章懷太子) 이현(李賢, 651-684)의 묘 벽화,[4] 돈황석굴 220호 동벽 벽화, 335호 북벽 벽화 그리고 우즈베키스탄 사마르칸트의 바흐르만 국왕 재위(650-670) 때 제작된 아프라시압 궁전 벽화 등을 들 수 있다[도 2-3, 2-4].

고려는 송과의 통상적 관계를 유지하여 선진 문물을 수용하는 데 주력하였고, 한편으로는 양국 모두 군사적·정치적 지원을 얻어 거란을 견제하려 하였다. 고려의 송에 대한 선진 문물 수용의 노력은 사신 파견을 통한 빈번한 서적 구입 요청에서 잘 나타난다. 이에 대한 송의 폐쇄적 경향을 단적으로 보여주는 일례는 송의 예부상서 소식(蘇軾, 1037-1101)이 고려 입공에 대한 폐해를 언급하며 송의 서적이 고려로 유출되는 것을 막아야 한다고 했던 의론이 대표적이다.[5]

고려시대 송과의 교류 관련 그림에 대한 기록 중 『고려도기(高麗圖記)』는 1084년 고려 문종을 조문하기 위해 송나라 조위사(弔慰使)의 부사로 고려에 왔던 송구(宋球, 1049년 진사)가 고려의 산천형세와 풍속을 그려 완성한 것이다.[6] 이는 현존하지 않지만, 1124년 송사(宋使) 서긍(徐兢, 1091-1153)이 고려에 사행 왔던 견문을 글과 그

3 奇大升, 『高峯集』 卷2, 「擬唐中書侍郞顔師古, 請作王會圖表」; 黃愼, 『秋浦集』 卷2, 科製四六附, 「唐顔師古進王會圖」; 趙持謙, 『迂齋集』 권5, 「王會圖頌」.

4 벽화에 나타난 삼국사신을 고구려인으로 보는 주장은 由水常雄, 「古新羅古墳出土のローマ系文物」, 『東アジアの古代文化』 17, 1978, pp. 81-85; 穴澤和光·馬目順一, 「アフラシャブ都城址の壁畵について」, 『朝鮮學報』 80(朝鮮學會, 1976), p. 80; 高柄翊, 『東아시아 傳統과 近代史』(三知院, 1984), pp. 79-80; 무함마드 깐수, 『新羅·西域交流史』(단국대학교출판사, 1992), pp. 437-442; 노태돈, 『고구려사 연구』(사계절, 1999), pp. 539-543; 柳喜卿, 『한국복식사연구』(梨花女大出版部, 1980), pp. 55-58; 우덕찬, 「6-7세기 고구려와 중앙아시아 교섭에 관한 연구」, 『한국중동학회논총』 24-2(한국중동학회, 2004), pp. 239-245. 반면 신라사신으로 보는 주장은 김원룡, 「사마르칸트 아프라시압 宮殿壁畵의 使節圖」, 『고고미술』 129·130(한국미술사학회, 1976), pp. 162-167; 李殷昌, 「新羅文化와 伽倻文化의 比較硏究」, 『新羅와 周邊諸國의 文化交流』(書景文化社, 1991), pp. 64-65; 張銘洽, 「唐章懷太子墓壁畵槪述」, 『唐章懷太子墓壁畵』(陝西歷史博物館 主編, 文物出版社, 2002), pp. 5-8 참조할 수 있다. 그러나 앞서 소개한 〈염립본왕회도〉에서 삼국사신의 복식을 비교해볼 때 조우관을 쓴 인물은 고구려 사신임을 확인할 수 있다.

5 蘇軾, 『蘇軾集』 卷63, 「論高麗買書利害札子三首(之一)」.

6 『高麗史』 권10, 「世家」, 선종 갑자원년(1084) 8월 갑신조.

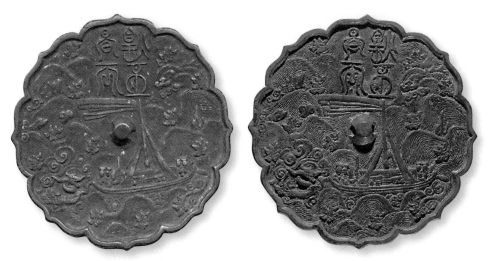

도 2-5 〈황비창천명 팔릉형 동경〉, 지름 16.8cm, 중국 호남성 출토
도 2-6 〈황비창천명 팔릉형 동경〉, 지름 16.8cm, 국립중앙박물관

림으로 엮은 『고려도경(高麗圖經)』에 영향을 미쳤을 것으로 보인다.[7] 『유환기문(游宦紀聞)』에 의하면, 일찍이 남송 장세남(張世南)의 집에는 1124년(선화 6) 9월 고려에서 상사(上使) 이자덕(李資德, 1071-1138)과 부사(副使) 김부철(金富轍, 1079-1136)을 송에 파견하여 사례하였던 것을 묘사한 〈고려국사신행차도(高麗國使臣行次圖)〉가 두어 폭 소장되어 있었다.[8] 이 기록은 12세기 초 고려에서 파견한 사절단의 행차에 대한 기록화를 송에서 직접 제작하였다는 점에서 주목할 만하다. 또한 황비창천(煌조昌天) 명문이 있는 항해문(航海紋) 동경(銅鏡)이 한중 양국에서 동시에 출토되었는데, 이 동경들은 고려와 송나라 사이 바닷길을 통한 교류의 산물로 연구 가치가 있다[도 2-5, 2-6].[9]

고려 말 원나라와의 대외관계에서 주목되는 현존 작품은 국립중앙박물관에 소장된 〈이제현초상(李齊賢肖像)〉이다[도 2-7]. 고려 충선왕은 일찍이 원나라의 번왕(藩王)으로 봉해져 1314년 북경에 머물며 저택에 만권당을 짓고, 염복(閻復, 1236-1312)·요수(姚燧, 1238-1313)·조맹부(趙孟頫, 1254-1322)·원명선(元明善, 1269-1322)·우집(虞集, 1272-1348) 등 원나라 석학들을 초청하여 이들과 대적할 만한 고려의 학자로 이제현(李齊賢, 1287-1367)과 권한공(權漢功)을 북경으로 불러들여 교유하게 하였다.[10] 이제현은 1319년 충선왕이 중국 강남 지방에 제향(祭享)하러 갈 때 동행하였는데, 당시 33세였던 이제현의 초상을 항주에서 활동했던 중국인 화가 오수산(吳壽山)에

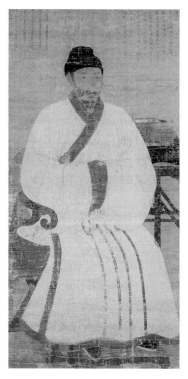

게 그리게 했다는『익재난고(益齋亂藁)』의 기록에서 〈이제
현초상〉의 제작 경위를 확인할 수 있다.『익재난고』에 의
하면, 왕이 항주의 오수산을 불러 이제현의 초상을 그리
도록 하였고, 어떤 본에서는 그림을 그린 화가를 오수산
이 아닌 진감여(陳鑑如)로 잘못 인식하고 있다고 주석하였
다.[11]『익재난고』가 1363년(공민왕 12) 이제현이 작고하기
4년 전에 초간된 점을 감안할 때, 이제현초상의 원본은
오수산이 그렸을 것으로 추정된다.

　　위에서 살펴본 기록화는 조선시대 이전 중국과의
대외관계를 파악하는 데 중요한 사료로써 가치가 있으
며, 본문에서 본격적으로 다루고자 하는 조선시대 한중
양국 간 사행과 관련한 기록화의 맥을 이어주는 매개로
써 의의가 있다.

도 2-7 〈이제현초상〉, 견본채색, 177.3×93cm, 국립중앙박물관

7　역대 중국의 한국 관련 저록 목록은 李德懋,『靑莊館全書』卷60,「盎葉記」7, 華人記東事와 殷夢霞·于浩 選編,
　『使朝鮮錄』上·下(北京圖書館出版社, 2003) 전거로 작성한 〈참고표 1〉 참조.

8　李德懋,『靑莊館全書』권58,「盎葉記」5, 高麗圖經.

9　高西省,「韓中양국출토 航海圖紋銅鏡 考察」,『美術資料』63(국립중앙박물관, 1999), pp. 33-54.

10　이제현의 중국에서의 활동과 교유관계는 朱瑞平,「益齋 李齊賢의 中國에서의 行跡과 元代 人士들과의 交遊에 대
　한 硏究」,『南冥學硏究』6(경상대학교 남명학연구소, 1996), pp. 143-153; 金文京,「高麗の文人官僚·李齊賢の
　元朝における活動－その蛾眉山行を中心に」, 夫馬進 編,『中國東アジア外交交流史の硏究』(京都大學學術出版會,
　2007), pp. 118-144 참조.

11　『益齋亂藁』에는 초상 위에 적힌 이제현의 제발과 시 그리고 北村 湯炳龍(1231-?)의 찬까지 모두 기록하고 있다.
　李齊賢,『益齋亂藁』권4, 詩,「延祐己未, 予從於忠宣王, 降香江南之寶陀窟, 王召古杭吳壽山(一本作陳鑑如, 誤
　也), 令寫陋容, 而北村湯先生爲之贊. 北歸爲人借觀, 因失其所在, 其後三年二年, 余奉國表如京師, 復得之, 驚老壯
　之異貌, 感離合之有時, 題四十字爲識」. 한편 국립중앙박물관 소장 〈이제현초상〉 우측 상단 題識에는 "延祐己未,
　余年三十三, 從於忠宣王, 降香江浙, 王召古杭陳鑑如, 寫陋容, 而湯北村爲之贊, 北歸爲人借觀, 因失所在, 其後
　三年一年, 奉國表如京師, 復得之, 驚老壯之異貌, 感離合之有時, 使韓孟雲把筆, 口占四十字爲識"이라 하여 陳鑑
　如가 그린 것으로 되어 있다. 이에 대해 유복렬 선생은 그림 위의 이제현의 自題詩를 후에 옮기면서 誤記한 것으
　로 보고 이제현『益齋亂藁』의 기록에 의해 吳壽山의 작품으로 간주하였다. 劉復烈 編著,『韓國繪畵大觀』(문교원,
　1969), pp. 1017-1019. 조선미 교수는 그림의 찬문이 이제현의 자찬이라 주장한 金庠基 선생의 견해와 진감여
　가 항주 출신으로 원대 인물 초상에 탁월하였다는『佩文齋書畵譜』卷53, 畵家傳의 내용을 바탕으로 이 그림의 작
　가를 陳鑑如로 간주하였다. 조선미,『韓國肖像畵 硏究』(열화당, 1994), pp. 92-93.

1. 명과의 관계와 외교절차

1) 조선 전기 명과의 관계

1370년(공민왕 19) 고려는 동녕부를 공격하여 몽고군을 축출하였고, 명나라는 고려의 적극적인 요동 진출을 정요위(定遼衛)와 요동도사(遼東都司), 철령위(鐵嶺衛)를 설치하여 경계하였다. 이에 고려는 요동정벌이라는 결연한 자세를 보였으나, 결국 위화도 회군으로 이성계 일파가 친명(親明)을 표방하면서 1392년 조선을 건국하고, 명에 사신을 파견하였다. 그러나 명 태조는 이에 불응하고 수시로 요동이나 등주(登州)에서 조선사절을 차단하며, 길이 멀어 비용이 많이 드는 것을 이유로 1393년에 3년 1공(貢)만 하도록 하유하였다. 반면 조선은 하정사·성절사·천추사 등 1년 3공을 주장하였다.[12]

　1393년 이후부터 1395년까지 하정사(賀正使)는 매년 명의 수도 남경에 지속적으로 파견되었고, 이에 대한 명 태조의 반응은 1396년 2월 하정사의 신년하례 표전문(表箋文)에 대한 문자옥(文字獄)으로 표출되었다. 명은 인신(印信)과 고명(誥命)을 청하는 조선에 대해 거절을 표함과 동시에 표전의 내용을 문제 삼아 표전문 작성자를 전원 압송하라 요구하고 사신을 인질로 감금하였다. 표전문 사건의 핵심은 조선의 사행으로 인한 정보 유출과 사행이 요동을 경유하면서 여진족과 접촉하는 기회를 차단함으로써 조선의 요동에 대한 진출 의지를 제거하는 데 있었다.[13]

　명 태조의 조선에 대한 불편한 경계에도 불구하고 친명 세력을 중심으로 건국된 조선은 건국 직후부터 명과의 대외관계를 매우 중시하였다. 조선 건국의 신흥세력들에게 한족인 명과의 친교는 고려를 축출하고 이민족이자 불교 국가였던 원과의 관계 청산을 통해 유교적 명분론의 입장에서 조선 건국의 정당성을 확보하는 중요한 수단이 되었던 것이다.

　결국 명 태조의 사망 후 황태손 건문제(建文帝, 재위 1398-1402)가 즉위하면서 종래의 양국 관계는 조금씩 개선되었다. 이후 연왕 주체(朱棣)가 정난(靖難)의 역(役)을 통해 건문제를 축출하고 황제로 등극하면서 건문제를 실질적으로 지원하지 않았던 조선에 대해 우호적인 태도를 보이기 시작하였다.[14] 1년 3공도 이 무렵 재개되었는데, 정치적 상황이 좋지 않던 때도 하정사는 거의 매년 파견되었고, 천추사의 경우는 1393년부터 1404년까지는 3년에 한 번에서 1405년(태종 5) 이후 지속적

으로 파견하였다. 따라서 1년 3공이 다시 재개된 시점에 대해서는 여러 설이 있지만,[15] 1405년 이래 정상화된 것으로 파악된다. 이렇듯 1년 세 차례 사신 파견은 명대에 입조한 주변 80여 국 중 조선국에만 허용된 특례이기도 하였다.[16]

한편 영락제는 몽고 제압 정책과 관련하여 송화강과 흑룡강 유역에서 남하한 요동의 여진족을 지속적으로 초무하기 위해 위소(衛所)를 두어 다스렸다. 명은 북방민족과 조선과의 관계를 경계하여 여러 차례에 걸쳐 조선에 군사를 요청하였고, 이에 대응하는 조선의 태도는 명에 대한 사대와는 별도로 국익을 염두에 두고 중립적 입장을 고수하였다.[17]

그러나 1506년 반정 세력에 의해 연산군을 폐위시키고 재위에 오른 중종대에 이르러 명에 대한 사대와 국익을 거의 동일선상에서 이해하게 되었다. 명나라 황제와의 안정적 관계 수립을 통해 자신의 왕권 확립을 도모하려던 중종의 태도와 더불어 사대부들 사이에 한족 문화와 유교 예법을 흠모하는 소중화 의식이 확산되면서 화이론에 기초한 주자학의 배타적 우위가 팽배해진 당시 사상적 조류는 대명관(對明觀)의 변화에 큰 영향을 미쳤다.[18] 이는 종계(宗系)의 변무와도 밀접한 관련이 있다. 1511년(중종 6) 간행된 명나라 법전인 『대명회전(大明會典)』에 조선의 국조 이성계가 고려 말 권신 이인임(李仁任, ?-1388)의 아들이며 고려 말 사왕(四王)을 시해했다고 기재된 종계 문제의 오류를 개선하기 위해 여러 차례 사절을 파

12 조선 초기 對明關係에 대해서는 朴元熇, 『明初朝鮮關係史硏究』(一潮閣, 2002); 同著, 「조선초기 대외관계 – 명과의 관계」, 『한국사』 22(국사편찬위원회, 1995), pp. 285-329; 安貞姬, 「朝鮮初期의 事大論」, 『역사교육』 64(역사교육연구회, 1997), pp. 1-33; 계승범, 「파병논의를 통해 본 조선 전기의 대명관의 변화」, 『대동문화연구』 53(성균관대학교 대동문화연구원, 2006), pp. 309-346 참조.

13 명 초 문자옥과 조선 표전 문제는 朴元熇, 앞의 책(一潮閣, 2002), pp. 5-63. 국왕 책봉과 관련한 양국 간 禮와 問罪에 대해서는 夫馬進, 「明淸中國の對朝鮮外交における「禮」と「問罪」」, 『中國東アジア外交交流史の硏究』(京都大學學術出版會, 2007), pp. 311-325 참조.

14 靖難의 役은 1392년 明 太祖 朱元璋(1328-1398)의 사망 후, 황태손 건문제가 황제로 등극하면서 燕王 朱棣를 비롯한 황제권을 위협하는 諸王 세력을 약화시키기 위해 削藩政策을 추진하자 이에 불안을 느낀 연왕이 君側의 奸惡을 제거한다는 명목으로 황제를 상대로 난을 일으켜 제위를 찬탈한 사건이다. 朴元熇, 앞의 책(一潮閣, 2002), pp. 237-238.

15 金九鎭 교수는 1401년(태종 1) 명에서 誥命과 印信을 보낸 이후로 보았고, 박원호 교수는 1400년(정종 2)에 성절사와 하정사가 파견된 이후 정상화되었다고 간주하였다. 金九鎭, 「朝鮮前期 韓中關係史의 試論」, 『弘益史學』 4(弘益史學硏究會, 1990. 12), p. 7; 박원호, 앞의 논문(국사편찬위원회, 1995), p. 295.

16 金九鎭, 위의 논문, p. 7 각주 8 『大明會典』에 근거한 각국 조공 횟수에 대한 표 참조.

17 朴元熇, 「永樂年間 明과 朝鮮間의 女眞問題」, 『亞細亞硏究』 34(고려대학교 아세아문제연구소, 1991), pp. 237-258.

18 계승범, 앞의 논문(성균관대 대동문화연구원, 2006), pp. 309-346.

견하면서 명에 대한 조선의 태도는 수동적인 저자세 외교를 펼칠 수밖에 없었다.[19] 1535년(중종 30)에 중종은 명에서 다시 제기된 건주여진의 정벌 필요에 대한 청병(請兵) 가능성만으로 파병을 기정사실화하여 이를 준비하거나 명과 이적(夷狄)을 음양의 논리로 해석하는 등 16세기 전반 이미 본격화된 사대적 대명관계는 임진왜란을 겪으면서 더욱 고착되었다.

2) 명나라 사행과 외교 절차

(1) 사절단의 종류 조선왕조와 명의 관계는 사대조공(事大朝貢)을 통해 전개되었다. 사대조공 관계는 전근대 동아시아에서 유일한 강대국이었던 중국이 주변국을 책봉조공체제에 편입시켜 중국적 세계 질서를 형성하고 변방을 안정시키기 위해 명분과 의리로 규제하는 윤리적이고 의례적 관례였다.[20] 명나라에 파견한 사행은 부경사행[21]과 요동사행(遼東使行)으로 구분되며, 부경사행의 종류는 다시 정조사(正朝使)·성절사(聖節使)·천추사(千秋使)·동지사(冬至使) 등의 절행(節行)과 사은사(謝恩使)·주문사(奏聞使)·계품사(計稟使)·진하사(進賀使)·진향사(進香使)·변무사(辨誣使)·진헌사(進獻使)·주청사(奏請使)·문안사(問安使) 등 별행(別行)으로 구분된다.[22]

부경사행의 절차는 이전 송·원대에 비해 관금(關禁)과 해금(海禁)이 고착된 조공체제로 폐쇄적 성격을 띠었다. 고려와 명의 본격적인 관계는 1369년(공민왕 18) 4월 명에서 부새랑(符璽郎) 설사(偰斯)를 파견하여 황제의 친서와 예단을 보낸 후, 그 해 5월부터 고려는 원나라 지정 연호 사용을 정지하고 예부상서 홍상재(洪尙載)와 감문위 상호군 이하생(李夏生)을 명에 파견하여 황제의 등극을 축하하고 사은하는 표문을 전달하면서 비롯되었다.[23]

조선은 개국 직후인 1392년(태조 원년) 11월 최초로 명나라에 사신을 파견하였고, 그 후 지속적으로 절행 및 별행을 중국에 파견하였다. 태조 원년부터 성종 연간(1392-1494)까지 부경사행은 669회로 매년 평균 6-7차례 파견되었다.[24]

부경사행 중 절행의 경우 정조사는 신년을 축하하고, 성절사와 천추사는 각각 황제와 황태자의 생일을 축하하기 위해 파견되었는데, 천추사는 황태자가 공석일 경우가 있어 상대적으로 파견 횟수가 적었다. 정조사는 매년 9월 또는 10월에 파견하였으나, 1531년(중종 26)부터는 동지사로 대신하면서 8월로 앞당겨 출발하는 것이 관례가 되었다.[25]

별행에서는 사은사와 진헌사의 비중이 높다. 이는 조공마(朝貢馬)나 해동청(海東靑), 그리고 거세하여 환관 후보로 보낸 화자(火者)와 공녀(貢女) 등 중국에 진헌하는 동물과 사람이 많았고, 그에 따른 명 황제의 답례품에 대한 사은과 왕·왕비·세자를 책봉하거나 시호를 내려주는 등 의신에 대한 답례가 많았기 때문이다. 진하사는 정기 진하사 외에 황후·황태자의 책봉, 추숭을 하례하거나 상서로운 징조나 동물의 출현, 외정(外征)의 성공 등을 축하하기 위한 사신이다. 진위(進慰) 및 진향사는 황제·황태자 등의 사망에 대한 조문사절이었고, 주문사는 의논하거나 알려야 할 일이 있을 경우에 파견하였으며, 계품사는 조선 왕세자 등의 승습(承襲)을 청하는 목적으로 파견되었다. 흠문기거사(欽問起居使)는 황제가 외정 등으로 황성 밖으로 나갈 경우 그 안부를 묻기 위한 것이었고, 고부청시사(告訃請諡使)는 왕이나 상왕의 부음을 전하고 시호를 청하는 사신이었다.[26]

요동사행은 뇌자관(賚咨官)·압해관(押解官)·관압사(管押使) 등 대개 통사(通事)가 사명을 받들어 가는 경우가 대부분으로 부경사행에 비해 파견 관원의 등급이 낮았다. 요동사행은 대명관계의 구체적 사안인 여진족 문제와 태종부터 세종대에 행해진 말 무역, 요동과 조선 간의 직접적인 문제로서 요동도사(遼東都司)와 조선 사이에 발생한 현안과 관계되었다. 조선 초기 요동에 파견된 횟수가 316회였던 점을 감안하면 조선의 명에 대한 외교 통로로서 요동도사가 적지 않은 역할을 하였음을 알 수 있다.[27]

19 박성주, 「朝鮮前期 朝·明 關係에서의 宗系 問題」, 『경주사학』 22(경주사학회, 2002), pp. 195-220.
20 중국은 조공국가에 대하여 국왕의 즉위에 대한 승인과 金印과 誥命의 수여, 중국 황제의 年號 사용, 공물의 진상, 도덕적인 훈계 등의 권리를 행사하고 침략에 대한 군사적인 보호, 대중국 교역의 혜택 부여, 조공에 대한 回賜 등의 의무를 지게 된다. 한영우, 『朝鮮前期社會經濟研究』(을유문화사, 1991), pp. 55-56.
21 조선시대 대명사행을 赴燕使行이라 하지 않고, 赴京使行이라 명명한 것은 조선사절을 파견하는 명나라의 수도가 남경에서 북경으로 천도하였던 데서 京師로 통칭하였기 때문이다. 한편 시종일관 연경을 수도로 하였던 청대에는 赴燕使行을 혼용하기도 하였다.
22 조선 전반기 대명 외교와 외교 절차에 대해서는 李鉉淙, 「明使接待考」, 『鄕土서울』 12, 1961, pp. 69-190; 金九鎭, 앞의 논문, pp. 3-62; 金松姬, 「조선초기 對明外交에 대한 一研究-對明使臣과 明使臣 迎接官의 성격을 중심으로-」, 『史學研究』 55·56(韓國史學會, 1998), pp. 205-226; 金暾綠, 「朝鮮初期 對明外交와 外交節次」, 『韓國史論』 44(서울대학교 국사학과, 2000), pp. 1-54; 同著, 「朝鮮時代 使臣接待와 迎接都監」, 『韓國學報』 30(一志社, 2004), pp. 73-120 참조. 조선사절의 절행과 별행의 구성은 〈참고표 2〉, 〈참고표 3〉 참조.
23 『고려사』 권41, 공민왕 4, 공민왕 18년 4월 임신일, 5월 신축일 및 갑진일.
24 김경록, 앞의 논문(서울대학교 국사학과, 2000), p. 26 〈표 2〉 朝鮮初期 對明使行과 明使出來 횟수 참조.
25 『중종실록』 권75, 중종 28년 8월 24(갑오)일조, 부록 1. 〈朝鮮使臣 對明出來表〉 참조.
26 金松姬, 앞의 논문, pp. 206-209.

(2) 사절단의 구성과 역할 사행의 정관(正官)은 공식적 외교 의례에 참여하는 인원으로 정사·부사·서장관·종사관을 비롯하여 압물관(押物官)까지 약 30명 내외 규모였다. 태조부터 세종 초까지 8-9명이었으나, 세종 말에는 15명 이하, 세조 연간에는 30명 이상으로 점차 증가하였다.[28] 사행의 전체 규모는 정관의 개인적 종인들까지 대략 70명에서 250여 명 내외였다.

정사는 사행을 대표하고 사행의 등급을 결정하는 역할을 담당하였다. 3품 이상의 종친이나 2품 이상의 대신을 임명하였다. 부사는 정사를 보조하는 역할을 하였는데, 일반적으로 대명관계에 정통한 관원이나 명의 관원을 접대할 능력이 있는 인물이 임명되었다. 서장관이나 종사관에는 사행에 참여한 경험이 있는 인물이 여러 차례 임명되는 사례도 많았다. 서장관은 사행 구성원을 규찰하는 업무를 띠었으며, 귀환 뒤에 사행 과정에서 수집한 외교 정보를 정리한 문견사건(聞見事件)을 승정원을 통해 국왕에게 올렸다. 이는 다시 국왕의 재가를 받아 외교정책에 반영되었다.[29]

조선 초기 관압사를 제외한 부경사신은 대개 2품관 이상의 당상관으로 차임되었다. 사신으로 임명된 관원이 그에 부합하는 관직이나 품계에 미치지 못할 경우, 일반적으로 1품계를 올려주거나 일시 가함(假銜)을 부여하는 경우도 있었다. 사신은 명예직으로 사행 도중 개인적인 무역으로 부를 축적하고, 세자를 수행하여 사행하는 경우 장래를 기대할 수 있는 직책이었으나, 수개월간 여정에서 신변의 위협과 중국 조정에서 응대의 실수가 있는 경우 문책을 받아야 하는 부담도 컸다.[30]

삼사 이하의 정관에 해당하는 사행원을 종사관(從事官)이라 하였는데, 종사관은 사행에 있어 실무적인 역할을 담당하였으며, 대부분 역관으로 구성되었다. 이들은 관품이나 인원수에 제한이 없었다. 역관은 사역원에서 선발된 인원의 등급에 따라 통사(通事)·압물(押物)·타각부(打角夫)의 직책으로 파견하였다. 압물과 타각부는 사행의 왕래 때 수행하는 각종 예물을 호송하는 관원으로 세폐(歲幣)를 비롯한 각종 방물과 예물을 운송·관리·수납하는 임무였는데, 대부분 사역원의 역관들로 구성되었다. 통사는 명의 예부와 접촉뿐만 아니라 사행 동안 발생한 외교적 현안을 보고하는 실무 외교를 담당하였다. 따라서 대명관계가 급박하게 진행되던 성종 이전 통사에 대한 인식과 위상은 서장관과 좌차(座次)가 문제될 정도로 동일한 서열에서 참여하였고, 귀국 후 국왕에게 하사받는 상급도 동일하거나 상대적으로 높았다.[31] 조선시대 역관은 사행에서 기간적 역할을 담당하였는데, 조선 초기에는 통사·압물관·타각부로 구분하여 업무를 맡겼으나, 후기에는 세분화하여 당

상역관·상통사·차상통사·통사로 업무를 맡겼던 점이 차이를 보인다.

(3) 조선 전기 명나라 사행 노정 조선 전기 사절들이 명에 왕래하던 사행로는 육로와 해로 두 노선으로 구분된다. 요동 및 요서 지역이 평온할 때는 육로를 이용하였으나, 14세기 말 원명교체기와 17세기 초 명청교체기에는 요동과 요서 지역이 원의 몽고 잔존 세력과 여진의 만주족이 점령하였기 때문에 이를 피하여 해로를 이용할 수밖에 없었다.

1368년부터 1420년까지 명의 수도가 남경에 있었을 때는 육로보다 주로 해로를 이용하였다. 따라서 명 홍무 연간(1368-1398)에는 고려와 조선의 사신들은 배를 타고 산동반도의 등주(지금의 봉래)와 요동반도의 여순구(旅順口)를 통과하였다.[32] 1385년 남경에 갔던 정몽주(鄭夢周, 1337-1392)는 철산(鐵山)·여순역(旅順驛)·등주공관(登州公館)·봉래역(蓬萊驛)·용산역(龍山驛)·황산역(黃山驛)·구서역(丘西驛)·고밀현(高密縣)·일조현(日照縣)·왕방역(王坊驛)·상장역(上莊驛)·제성역(諸城驛)·금성역(金城驛)·동양역(僮陽驛)·회음수역(淮陰水驛)에서 배에 올라 보응현(寶應縣)·고우성(高郵城)·양주(楊州)·진주(眞州)에 이르고, 양자강을 건너 용택역(龍澤驛)에 이르러 남경에 입경하였고, 출경 때는 백로주(白鷺洲)에서 배를 준비하여 회정하였다.[33]

1389년 남경까지 사행한 권근(權近, 1352-1409)의 경우는 먼저 육로를 통해 산해관과 북평성(北平城) 연대역(燕臺驛)을 거쳐 양자강을 건너 남경의 회동관에 이른 후 회정은 등주에서 해로로 여순구 일대를 통과하여 다시 요동의 육로를 거쳐 압록강을 도강하여 의주에 이르렀다.[34] 권근 일행은 의주에서 압록강을 건너 연산참(連山站)·사령역(沙嶺驛)·안산역(鞍山驛)·우장역(牛庄驛)·조가장(曹家庄)·사하역(沙河驛)·산해위

27 遼東使行은 赴京使行과 달리 명대에는 遼東都司까지, 청대에는 瀋陽까지 파견하였기 때문에 요동사행이라 명명되었다. 김경록, 앞의 논문(서울대학교 국사학과, 2000), p. 24 주 50 참조.

28 『세조실록』 권36, 11년 8월 15일(경인)조.

29 김경록, 「조선시대 대중국 외교문서와 외교정보의 수집·보존체계」, 『동북아역사논총』 25(동북아역사재단, 2009), pp. 311-313.

30 金松姬, 앞의 논문, pp. 207-216.

31 김경록, 「조선초기 통사의 활동과 위상 변화」, 『한국학보』 101(일지사, 2000), pp. 53-91.

32 登州路는 본래 高麗와 宋나라 사이 사신들이 왕래하던 甕津山東路線인 東路에서 기인한 것이다. 麗宋間 해로 노선에 대해서는 金渭顯, 『高麗時代 對外關係史 硏究』(경인문화사, 2004), pp. 209-236 참조.

33 鄭夢周(1337-1392), 『圃隱集』 卷1 「赴南詩」.

34 權近 사행 당시 사행로의 상세 지명은 權近, 『陽村集』 卷6, 「奉使錄」 참조.

(山海衛, 천안역)·유관(楡關, 노봉역)·영평위(永平衛)·난하역(灤河驛)·계주(薊州)·북평성(北平城) 연대역(燕臺驛)·통주(通州, 통진역)·하간부(河間府) 유하역(流河驛)·창주(滄州) 장로현(長蘆縣)·덕주(德州) 안덕역(安德驛)·무성현(武城縣)·방촌역(房村驛)·패현(沛縣)·서주성(徐州城)·회음역(淮陰驛)·고우성(高郵城)·의진현(儀眞縣)에서 양자강을 건너 용강역(龍江驛)·금문(金門, 남경 금동관)에 이르렀고, 회정은 의진현·고우성·회음역·목양현(沐陽縣) 동양역(僮陽驛)·흥국역(興國驛)·상림도(上林渡)·상장역·제성현·구서역·제교역(諸橋驛)·황현(黃縣) 용산역(龍山驛)·등주(登州, 봉래역)에서 배를 타고 사문도(沙門島, 묘도)·오호도(嗚呼島, 반양산)·여순구에 이르러 다시 육로인 목장역(木場驛)·금주(金州)·패난점역(孛蘭店驛)·개주(蓋州)·안산현·요동을 거쳐 압록강에 이르렀다[참고도 2-1]. 1391

년 성절사로 명에 갔던 조준(趙浚, 1346-1405) 역시 사행 도중 북평부에서 연왕(燕王)을 만났던 점에서 조선 초기 남경에 이르는 사행 노정 역시 고려 말과 크게 다르지 않았던 것으로 추정된다. 따라서 노정은 해로를 택하더라도 일단 여순구까지 육로로 이동한 다음 배로 산동의 등주로 건너가 다시 육로를 통해 남경으로 가는 경로였다.[35]

북평성(지금의 북경) 연대역은 본래 북경 천도 이전 남경으로 가는 중간 역참이었으며, 이후 1409년(태종 9) 진헌사 권영균(權永均)의 사행 후 명 성조(成祖)의 명령으로 위험한 해로를 경유하지 않고 북평을 통과하는 육로사행이 규례가 되었다.[36]

1421년 북경으로 천도 이후에도 지리상 해로보다 육로가 안전하였으므로 육로가 이용되었고, 그 노정도 대개 일정하였다. 이 시기 사행로는 의주에서 출발하여 진강성(鎭江城, 구련성)·책문(柵門)·봉황성(鳳凰城)·진동보(鎭東堡)·연산관(連山關, 아골관)·첨수참(甛水站)·요동·우가장(牛家庄)·사령·고평역(高平驛)·반산역(盤山驛)·광녕(廣寧)·소릉하(小凌河)·영원위(寧遠衛)·동관역(東關驛)·사하역·고령역(高嶺驛)·산해관·심하역(深河驛)·무녕현(撫寧縣)·영평부(永平府)·풍윤현(豐潤縣)·옥전현(玉田縣)·계주·통주·북경으로 총 1천 9백 79리였다.[37] 이는 앞서 권근이 요동을 거쳐 북평성 연대역에 이르던 노정과 대개 일치한다. 따라서 한성에서 북경에 이르던 육로사행로는 한성-의주, 의주-요양(요동도사), 요양-산해관, 산해관-북경에 이르는 4단계로 구분할 수 있다.[38]

3) 명 사신을 영접하는 절차

명에서 조선에 파견하던 사신은 명사(明使) 또는 천사(天使)라 불렸으며, 봉행하는 외교문서의 종류에 따라 조사(詔使) 또는 칙사(勅使)라 불리기도 하였다.[39] 조선 전기 명에서 조선으로 사신을 파견한 횟수는 총 116회였으며, 사신을 파견하지 않고 귀환하는 조선사절을 통해 문서를 보내는 순부(順付)는 총 102회였다. 따라서 같은

35 박원호, 앞의 책(일조각, 2002), p. 297.
36 『태종실록』 권17, 9년 윤4월 23일(을축)조.
37 李肯翊, 『燃藜室記述』, 事大典攷, 使臣, 赴京道路.
38 金九鎭, 앞의 논문, pp. 17-22.
39 중국사신의 호칭은 모두 조선왕조실록에 근거한 것으로, 天使의 경우는 명 황제를 天子로 간주하고 그의 명을 받아 조선에 온 사신을 지칭하였는데, 조선시대부터 본격적으로 나타나기 시작한 호칭으로 事大的 의미가 강했다. 따라서 본문에서는 조선에 파견된 중국사신을 시대별로 구분하여 각각 明使와 淸使로 통칭하려 한다.

시기 조선이 부경사행 669회, 요동사행 316회로 총 985회 사절을 파견한 것에 비해 명에서 직접 사절을 파견하는 빈도는 상대적으로 낮았음을 알 수 있다.[40]

명사가 가져오는 외교문서는 조서(詔書)와 칙서(勅書) 두 종류였다. 조서는 명나라 황제의 등극·황태자와 황태후 책봉·부고(訃告) 그리고 외이(外夷)의 평정 등을 주변국에 반포하던 글이다. 칙서는 두 종류로 나뉘는데, 하나는 조선의 문제를 다룬 문서로 조선국왕의 즉위·왕세자의 책봉을 승인하여 고명(誥命)이나 책력(冊曆)을 내리거나 대행왕(大行王)의 제사 및 시호를 내려주는 문서와 명에서 우마(牛馬)를 교역하거나 황궁에서 필요한 화자와 공녀, 집찬비(執饌婢), 황제가 사냥할 때 필수적인 해동청(海東靑) 등을 요구할 때의 문서였다. 한편 자문(咨文)은 조서나 칙서와 달리 명 예부(禮部), 좌군도독부(左軍都督府), 요동도사 등 관청에서 조제(弔祭)·표류인 및 도래인(逃來人) 송환·월경인(越境人)·물품구청 등을 내용으로 발송하는 문서였다.[41]

조선 전기 명사의 규모는 불규칙하였으나, 1536년 공용경(龔用卿, 1500-1563) 일행의 경우 정사 1명, 부사 1명, 정사와 부사의 가인(家人) 각 2명, 서리(書吏) 각 2명, 의사 1명 그리고 유사(儒士) 1명 등 총 12명이 파견되었다.[42] 그밖에 두목(頭目)은 청대 근역(跟役)과 같이 무역을 목적으로 사신을 수종하면서 마필과 물건을 운반하고 관리하였다.[43]

조선 전기 명사접대 절차는 평안감사가 명사 출래(出來)를 보고하면 먼저 의주에 원접사를 보내고, 정주·안주·평양·개성·황주 등 명사가 통과하는 주요 사행로 5처에 선위사(宣慰使)를 보냈다. 명사가 일단 도성에 도착하면, 모화관(慕華館)에서 조서를 맞는 영조의식을 치르고 경복궁 근정전에서 의례를 행하였다. 명사가 도성에 체류하는 동안에는 관반(館伴)·문례관(問禮官)·차비관(差備官)·어전통사(御前通事)와 인정잡색(人情雜色)으로 구성된 영접도감을 운영하여 명사의 편의를 도모하였으며, 회정에 앞서 태평관(太平館)에서 상마연과 전연을 베푼 후 반송사(伴送使)가 의주 압록강까지 전송하였다.[44]

조선 전기에는 명사가 출래하면 영접관의 정식 임명 절차 없이 환관, 당상관, 종친 등을 파견하여 의주에서 사신을 맞이하도록 하였으나, 1420년(세종 2) 이후에는 사신 영접을 위해 의주에 2품 이상을 원접사(遠接使)로 보냈다.[45] 이때 원접사는 명사를 처음 영접하여 국왕의 어첩(御貼)을 전달하는 중책으로 종친·공신과 같은 비중 있는 관원이 차출되었으며,[46] 제때 파견되지 못하면 공백 기간 동안 평안감사가 대행하였다. 통사는 사역원에서 11명을 뽑아 선위사보다 먼저 파견하여 명사

에 문후하고 제반 사유를 탐문하였고 원접사, 평안감사와 연명(連名)으로 승정원에 장계(狀啓)하였다.[47]

명사가 압록강을 건너 도성에 이르기까지 관서지역 주요 사행로에 선위사를 차정하여 연위(宴慰)하도록 하였다.[48] 선온(宣醞)을 가지고 가서 명사를 위로하는 선위사는 세종 연간부터 일반화되었으며, 1521년(중종 16) 영위사(迎慰使)로 개칭되었다.[49] 또한 안주에는 문안사와 별도로 문안중사(問安中使)를 보냈으며, 평양·개성·황주 3처에는 평안도 수령 중 승지를 역임한 사람을 문안사로 차출하여 보냈다.[50]

명사가 도성에 도착하면 접대는 영접도감을 중심으로 이루어졌다. 영접도감은 명사가 파견될 때만 구성되는 임시기관으로 명사에 대한 접대를 총괄하는 일을 하였다. 관반사(館伴使)를 임명하여 명사 일행의 편의를 제공하였는데, 원접사가 대개는 그대로 관반사가 되고, 사신이 2명 이상일 경우에는 그 수에 따라 관반사를 추가로 임명하였다. 관소가 아닌 외부에서 접대는 원접사가 주관하고 평상시 관소에서는 관반이 주관하였는데, 명나라 사신을 접대할 때는 시문수창이 주요 수단이 되었으므로 원접사와 관반은 문필에 능한 자로 우선 차출하였다.[51]

도성에서 명사에게 베풀어지는 공식적 연향은 입경 당일 태평관에서 하마연, 입경 다음날 익일연, 입경 후 3일째 되는 날 국왕이 근정전에 초대하고 만약 명사가 오지 않으면 태평관에 나아가 베푸는 청연(請宴), 입경 4일째 되는 날 베푸는 회례연(回禮宴), 5일째 되는 날 베푸는 별연(別宴), 회정일자가 정해진 뒤 베푸는 상마연, 회정일에 베푸는 전연(餞宴), 그밖에 왕세자·종친부·의정부·육조 등에서 잔치를 베풀었다.[52]

명사 일행은 도성에서 20-25일 정도 체류하였는데, 주로 공식 업무를 제외하

40 김경록, 앞의 논문(서울대학교 국사학과, 2000), p. 26 〈표 2〉 참조.
41 김구진, 앞의 논문, pp. 45-46.
42 龔用卿, 『使朝鮮錄』(北京圖書館出版社, 2003); 조선에 파견된 중국사신 구성은 〈참고표 4〉 참조.
43 『通文館志』 卷4, 事大(下), 勅使行.
44 李鉉淙, 앞의 논문, pp. 91-92.
45 金松姬, 앞의 논문, pp. 216-225.
46 『萬機要覽』, 財用編 5, 支勅, 問安使次數.
47 『通文館志』 卷4, 事大, 賓使差遣.
48 『經國大典』 卷3, 禮典, 待使客條;『성종실록』 권119, 11년 7월 12일(경인)조.
49 『중종실록』 권42, 16년 9월 30일(무인)조.
50 『萬機要覽』, 財用編 5, 支勅, 問安使次數.
51 『선조실록』 권143, 34년 11월 2일(병신)조.

고는 금강산, 남산, 한강을 유람하였다.[53] 또한 도성 내의 원각사, 흥천사와 같은 사찰을 방문하여 예불을 드리거나, 모화루나 훈련원에서 무사들의 활쏘기를 관람하고, 사평원(沙平院)에서 매사냥을 하거나 성균관을 방문하여 알성례를 행하기도 하였다.

명사의 금강산 유람은 대개 예불과 황제를 위한 번(幡)을 달기 위한 것이었다. 1427년 창성(昌盛) 일행, 1468년 강옥(姜玉)과 김보(金輔), 1469년 최안(崔安) 일행, 1470년 두목 탕용(湯勇)과 정전(鄭全), 1503년 태감 김보(金寶), 이진(李珍) 등이 대표적이다. 한강은 조선에 파견된 명사 중 대부분이 빼놓지 않고 들르는 명소로 정자선(亭子船)을 타고 잠두봉, 양화도 일대를 유람하였으며, 제천정을 비롯한 희우정, 망원정에서 시문수창과 사후(射帿), 그리고 연회가 베풀어졌다. 중국사신들이 한강을 유람할 때는 한강 인근에 기녀 수백 명을 동원하여, 한데 모여 춤을 추고 노래를 부르게 하거나 기녀와 악공을 구경하는 민간인처럼 강 위에 나타나게 하였다. 또한 조선 조정에서는 1606년 명사가 한양에 들어올 때 행렬을 구경하거나 좌시(坐市)하는 여인들을 엄금하는 문제를 논의하면서 명 군문 형개(邢玠, 1540-1612)가 1593년 제작하게 했던 접대도(接待圖)에 여인이 질항아리를 이고 달음질치는 모습이 그려졌던 사례를 언급하기도 하였다.[54] 이는 명사를 의식하여 사행 노정뿐만 아니라 명사가 유관하는 장소에서 태평한 모습을 보이려는 각별한 연출을 하였음을 알 수 있는 사례이며, 명사가 이동하는 경로 주변의 민간에 대한 단속도 소홀하지 않았음을 보여준다.

한편 조선 출신 태감이 파견되면 문인관료 출신의 사신들보다 비교적 오랜 기간 체류하는 경향이 있었다.[55] 조선에 연고가 있는 명 사신은 조선의 친인척이나 고향 방문을 요구하는 일이 많았기 때문이다. 이때는 반행사(伴行使)가 수행하였고, 선위사를 보내 음식을 제공하였다.

사신이 돌아갈 때는 대체로 원접사나 관반사가 겸임하는 반송사를 의주까지 수행시켰고, 개성·평양·의주 3처에 문안사를 파견하여 전송하였다.[56] 사신의 호위는 도체찰사(都體察使)나 도순찰사(都巡察使)를 보내 사신 접대와 관련된 일을 규찰하게 하였고, 국경이 소란할 때는 장수를 임명하여 사신을 호송하게 하였다.[57]

2. 명나라 사행을 그린 기록화

1) 명나라 사행기록화

국립중앙박물관 소장 〈송조천객귀국시장도〉는 명나라 사행을 주제로 한 기록화 중 가장 이른 작품이다[도 2-8]. 작품에는 명 감찰어사(監察御史)[58] 김유심(金唯深)이 그림 위에 쓴 전별시를 중심으로 조천사신이 고국으로 돌아가는 것을 전송하는 시를 의미하는 '송조천객(送朝天客)'과 '귀국시장(歸國詩章)'이란 화제가 각각 양쪽에 쓰여 있다. 백문방인 매애(梅厓), 주문방인 운관옹(雲冠翁)을 화제 앞에 찍고, 화제 뒤에 설문(說文) 형태로 '운관옹매애서(雲冠翁梅厓書) 백행[伯行]'이라 낙관을 하여 운관옹 매애가 화제를 썼음을 알 수 있다. 김유심이 쓴 전별시는 다음과 같다.

海域航珍貢帝畿	해역을 항해하여 황성에 조공 와서
壯遊萬里恣輕肥	장유 만리는 민첩한 말에 맡겼네.
中朝禮樂歆才望	중조 예악은 재망있는 사람을 받들고
故國江山耀德輝	고국 강산은 빛나는 덕을 발하네.
鸚鵡洲邊孤樹杳	앵무주 가에는 외로운 나무가 아득하고
鳳凰臺下五雲飛	봉황대 아래에는 오색구름 날리네.
俄然爲報潮平候	이윽고 파도가 잔잔해졌다 알리니
滿載恩光向日歸	은총 가득 싣고 동방으로 돌아가네.
致監察御史 日湖	金唯深[正齊]

52 『經國大典』 禮典, 待使客條: 『通文館志』 卷4 「事大」 郊迎儀, 册封儀, 弔祭儀, 傳赴儀, 査使儀, 見官禮儀, 入京宴享儀, 仁政殿接見儀.

53 서울에서의 明使 遊觀 현황에 대해서는 이상배, 「조선 전기 외국사신 접대와 명사의 유관 연구」, 『연행록연구총서』 7(학고방, 2006), pp. 414-422, 425 표 1과 표 2 참조.

54 『중종실록』 권84, 32년 3월 14일(계사)조.

55 李鉉淙, 앞의 논문, p. 158 표 참조.

56 『萬機要覽』 財用編 5, 支勑, 問安使次數.

57 金松姬, 앞의 논문, pp. 217-218.

58 明初 監察御史는 洪武年間에 설치된 중앙 사법행정의 감찰기구였던 都察院 소속의 관직으로, 전국 13道 州縣을 巡撫하는 직책이었다. 『明史』 卷73, 職官志 2.

도 2-8 〈송조천객귀국시장도〉, 16세기 전반, 축, 견본채색, 103.6×163cm, 국립중앙박물관

　이 작품은 최근까지도 17세기 초 해로사행을 배경으로 북경의 자금성을 그린 것으로 알려져 왔다.[59] 그러나 화면의 황성 모습은 〈남경관서도(南京官署圖)〉와 『삼재도회(三才圖會)』 내 〈응천경성도(應天京城圖)〉에서도 비교할 수 있듯 북경성이 아닌 남경성을 그린 것임을 알 수 있다[참고도 2-2]. 남경은 1356년부터 1421년 북경으로 천도하기 전까지 명나라의 수도였으며, 처음에는 금릉(金陵)이라 하였고, 강녕부(江寧府), 응천부(應天府)로 불리다가 명대 남경으로 개칭되었다. 명대에는 1409년부터 1621년 이전까지 육로로 사행했던 점을 감안할 때, 그림의 제작시기는 고려가 명 수도 남경에 본격적으로 사신을 파견하기 시작한 1370년부터 해로로 사행했던 1409년 사이의 사행과 관련 있을 개연성이 있다.[60]

　그러나 전별 참여인물을 자세히 살펴보면, 유심(唯[惟]深)은 김홍(金洪, 1487년 진사)의 자이고, 그림을 그린 매애(槑[梅]崖)는 방사(方仕, 1508년 진사)의 호이며, 자는 백행(伯行)으로 그림을 잘 그렸던 인물이다. 김홍과 방사 모두 절강 은현(浙江 鄞縣) 출

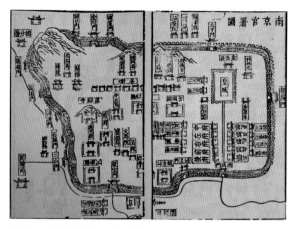

참고도 2-2 『홍무경성도지』 내 〈남경관서도〉

신으로 조선 사신과 교유하였던 것으로 보인다.[61]

또한 이들이 배웅하는 조선 사신은 남경에 정덕제(正德帝)가 순행했던 1519년에서 1520년 사이에 조선에서 남경에 황제 문안사로 파견된 인물일 개연성이 높다.[62]

내용 중 "해역을 항해하여 황성에 조공 와서"라는 구절을 통해 해로사행을 마치고 귀국길에 오른 사신을 명나라 관리들이 전송하는 장면을 그리고 전별시를 함께 축 형태로 장황하였음을 알 수 있다.

화면 우측에는 공간적 배경이 되는 남경 황성의 모습이 조감도처럼 자세하게 그려졌다. 화표 뒤로 금수교가 있고, 그 뒤로 봉천문(奉天門), 정전인 봉천전(奉天殿)과 화개전(華蓋殿), 근신전(謹身殿)이 종렬로 위치하였다. 화면 좌측에 사신이 탄 배와 인물들을 부각시키기 위해 주변 건물을 상대적으로 작게 묘사하였다. 특히 원근법을 무시하고 성 안팎 모든 건물의 크기를 동일하게 묘사하였고, 황성의 서북부에는 사자산(獅子山)·석회산(石灰山)·종산(鍾山) 등이 병풍처럼 둘러 지형적으로 높다는 것

59 『고려·조선의 대외교섭』(국립중앙박물관, 2002), pp. 98-99 도판 해설에 의해 〈送朝天客歸國詩章圖〉는 지금까지 17세기 초 명청교체기에 북경 자금성을 배경으로 제작된 것으로 알려져 왔으나, 최근 논문에서 공간적 배경을 남경이라 시정하였다. 정은주, 「부경사행에서 제작된 조선사신의 초상」, 『명청사연구』 33(명청사학회, 2010), pp. 2-5 참조.

60 1369년(공민왕 18) 명 태조가 바닷길을 경유하여 고려에 사신을 보내 聖書를 내려 천하를 평정한 것을 알려 원나라 연호를 정지한 이래, 고려는 1370년부터 명나라 연호를 사용하였다. 1372년 명나라에 입조하였던 고려 사절 중 39명이 조난을 당한 이후, 1374년 고려는 명에 육로사행을 청하였으나, 명은 3년에 한 번 조공하되 바닷길로 올 것을 명령하였다. 1392년(태조 원년) 이성계가 조선을 개국한 후, 1393년(태조 2) 국호를 朝鮮이라 정하고 명에 사신을 파견하였다. 이에 명 태조는 사신의 행리와 도로를 왕래하는 데 비용이 들고 번거로우니 조선에 3년에 한 번 조회하라고 명하였고, 1409년(태종 9)에는 해로를 경과하지 말고 육로로 사신을 파견할 것을 宣諭했다. 『태종실록』 권17, 9년 윤4월 23일(을축)조.

61 『寧波府志』 卷28, 列傳 3, 金洪; 『浙江通志』 卷138; 洪可堯, 『四明書畵家傳』(寧波出版社, 2005), p. 35; 金英淑·劉學謙, 「『送朝天客歸國詩章圖』作者考」, 『명청사연구』 38(명청사학회, 2012), pp. 353-377.

62 명 정덕제는 북경을 떠나 1519년 12월 26일에서 1520년 윤8월 12일 사이 약 8개월을 남경 순행하였다. 조선에서는 황제가 멀리 남경을 行幸하였을 때 위문사를 파견하기도 하였다. 『중종실록』 권38, 15년(1520) 3월 10일(무술)조; 『중종실록』 권 82, 31년 10월 23일(을사)조.

을 알 수 있다. 중성에는 종루와 고루가 높이 솟아 지표가 되고, 그 뒤 흠천산을 중심으로 1388년(홍무 21)에 세운 역대 제왕들의 십묘(拾廟)가 서 있다.

조선사신과 명 관리들이 서 있는 곳은 남경 황성의 서성 석성문(石城門) 앞 포구로 주위에 삼산문(三山門)·정회문(定淮門)·청강문(淸江門)도 보인다.[63] 배에 오른 인물이 조선사신이고 명의 김홍 일행이 이를 배웅하고 있다.

이 작품에 대해 조선 사행이 아니라 유구나 일본 등 다른 국가의 사신일 가능성과 제작 하한을 명 말인 17세기 초까지로 간주하는 의견도 있다.[64]

그러나 배를 타고 회항을 준비하는 사신의 복식을 미루어 볼 때, 유구나 일본국일 가능성은 거의 희박하다. 더구나 명의 천도 이후 모든 조공로의 종착지는 북경이었으므로, 남경에 외국사신이 파견되는 상황은 실제 불가능했기 때문이다. 따라서 그림의 제작 하한은 16세기 전반으로 〈송조천객귀국시장도〉는 명 초 해로로 남경까지 사행하였던 조선사행을 그린 유일한 기록화로 그 가치를 평가할 수 있다.

1812년(순조 12) 차비대령화원(差備待令畵員)의 녹취재 속화(俗畵)의 화제로 등장한 〈본조조준위사입황경도(本朝趙浚爲使入皇京圖)〉는 여말선초에 활동한 권신(權臣) 조준(趙浚, 1346-1405)이 1391년 성절사로 남경에 다녀온 것을 배경으로 한 것이다.[65] 〈본조조준위사입황경도〉는 조준이 남경에 성절사로 사행하였을 때, 북평부를 지나다가 연왕(燕王) 주체(朱棣, 1360-1424)를 만나 후한 대접을 받은 후 연왕이 큰 뜻을 품어 외번(外藩)에 있지 않을 것이라는 것을 간파하였던 고사에서 기인한 것이다.[66] 연왕 주체는 명 태조의 손자 혜제(惠帝, 주윤문, 1377-1402)가 즉위하자 군사를 일으켜 남경을 함락시키고 스스로 황위에 즉위하였다. 조선의 1등 개국공신이었던 조준과 관련한 이 고사는 조선 후기까지 녹취재 화제로 등장할 정도로 지속적으로 회자되어 조선 전기에 제작된 모본이 있었을 가능성도 배제할 수 없다.

조선 전기 조천도(朝天圖)와 관련한 또 다른 기록은 1456년 세조가 경회루에서 어좌(御座) 병풍 〈조천도〉를 거두어 우의정 이사철(李思哲, 1405-1456)에게 내려 주었다는 것이다.[67] 이 그림은 세조가 대군시절이었던 1452년 사은정사로 부사 이사철과 함께 연행(燕行)하여 명 조정에 입조하였을 때 그려온 것이었다.[68] 그림에 대한 구체적인 언급은 없으나 육로사행을 배경으로, 일반적인 화첩 형식의 조천도와 달리 병풍으로 제작되어 이례적이다. 이러한 병풍 형식은 세조의 지위를 고려하여 특별히 제작된 것으로 보인다.

소장처 미상의 〈조천행도(朝天行圖)〉는 조선사절단이 행렬을 정비하여 험준한 육로를 통과하는 장면을 그린 것이다[도 2-9].[69] 사절단의 모습이 상서로운 구름을 배경으로 화면의 중심에 그려졌다. 큰길 위에는 공물로 보이는 짐승 우리를 든 짐꾼의 무리가 앞장서고 그 뒤로 의장과 깃발을 갖춘 기마인물들의 호위 속에 표문과 자문을 실은 말이 보인다. 또한 의장행렬과 별개로 낮은 언덕 샛길로 보행 인물들이 차례로 줄을 이루었다. 말을 탄 인물들이 모첨이 둥글고 폭이 좁은 립(笠)과 발목까지 내려오는 긴 복식을 착용한 것으로 보아 조선 전기로 추정된다.

화면 상단의 원산은 중단 부분까지 연무 속에 가려져 윗부분만 드러내었고, 비대칭적 주산이 화면의 절반 이상을 차지한다. 산 너머 하늘 위로 둥글게 떠 있는 태양에는 상서로운 새가 긴 날개를 펼쳐 마치 고구려 고분벽화 속 삼족오를 연상시킨다. 화면 중앙의 주산 하단에 부분적으로 짧게 끊어지는 단선점준을 사용하여 묘사한 점이 주목된다.

높은 암산의 봉우리마다 높은 대(臺)를 세우고 그 위로 깃발을 꽂았는데, 일종의 봉화대인 '봉후(烽堠)'로 산정상이나 장성의 성보(城堡)와 같은 높은 지역에 설치하여 불을 피워 군사정보체계 및 이정표로 활용하였다. 이러한 봉후는 특히 명대 제작된 관방지에서 자주 보이는 것으로 청대에는 거의 나타나지 않는다. 명대 봉후 모습은 1534년 제작된 원도(原圖)를 모사한 12폭 병풍 형식의 채색필사본《구변도(九邊圖)》와 지리지 형식으로 목판 인쇄한 1561년《주해도편(籌海圖編)》이나 1603

63 당시 남경의 황성문에 대해서는 『江南通志』卷20, 「輿地志」, 江寧府 참조.

64 박현규, 「『송조천객귀국시장』의 제작시기와 조천객 분석」, 『중국사연구』 70(중국사학회, 2010. 12), pp. 185-188.

65 강관식, 『조선 후기 궁중화원연구』 상(돌베개, 2002), pp. 297-298.

66 李成桂는 1388년 위화도에서 회군한 뒤 조준을 知密直司事兼大司憲에 발탁하고 정사를 일일이 자문하였다. 1391년 6월 성절사로 명나라에 다녀왔다. 이후 조준은 1392년 정몽주 일파의 탄핵을 받아 정도전 등과 함께 투옥되었다가 정몽주 사망 후에 풀려나와 찬성사 및 判三司事가 되었으며, 이 해 7월에 이성계를 추대하여 1등 개국공신으로 平壤伯에 피봉되고 門下右侍中의 자리에 올랐다. 시호는 文忠으로, 태조 廟庭에 配享되었다. 『고려사』 권118, 열전31, 조준전; 鄭杜熙, 「朝鮮初期 三功臣研究」, 『歷史學報』 75·76(1977), pp. 126-130.

67 『세조실록』 권3, 2년 4월 15일(갑인)조.

68 『단종실록』 권5, 1년 2월 26일(계축)조.

69 〈朝天行圖〉는 1931년 3월 20일부터 4월 4일까지 東京府美術館에서 개최한 朝鮮名畫展覽會에 출품되었고, 당시 전시목록에 의하면 소장자는 일본인 아사카와 노리다카(淺川伯敎, 1891-1931)로 알려졌다. 김상엽·황정수 편저, 『경매된 서화 - 일제시대 경매도록 수록의 고서화』(시공사, 2005), 도판 181 참조.

도 2-9 〈조천행도〉,
작자 및 크기 미상

년《선대산서삼진도설(宣大山西三鎭圖說)》의 일부 지도의 산 정상과 장성 성보 부분에
설치된 것을 참고할 수 있다[참고도 2-3].[70] 또한 〈조천행도〉의 화면 중앙에 세로선
으로 접혀진 흔적이 선명하여 화첩 중 한 폭을 소개한 것으로 보이며, 접힌 양면의
가로 넓이가 좁고 세로 길이는 긴 비교적 이른 시기의 화첩 형태를 취하였다. 흑백
화면으로 공개되어 채색상태는 파악하기 어렵지만, 그림은 전반적으로 청록채색
을 위주로 그려진 채색화로 보이며, 제작시기는 화면에 나타난 인물 복식과 봉후
에서 적어도 16세기 후반 명에 사행하는 조선사신을 그린 것으로 추정된다.

2) 조선사절단의 계회도

기록에 전하는 조선 전기 연행계회도(燕行契會圖)가 여러 점 보이는데, 먼저 〈갑진부
연계회도(甲辰赴燕契會圖)〉는 1544년(중종 39) 9월 정사룡(鄭士龍, 1491-1570)이 송인수(宋
麟壽)와 함께 동지사로 연경에 갔다가 1545년(인종 1) 1월 16일에 환국한 후 사행에
참여한 관원들과 계회를 한 뒤에 그린 것이다.[71] 이에 대한 시구 중에는 "지금 오

참고도 2-3 《구변도》 부분, 명 가정 연간, 중국국가박물관

래 간직할 것을 도모하여 의당 그림으로 그려내어, 제군과 함께 펼친다면 진면목이리라(秪今謀久宜歸畫, 張與諸君卽面眞)"는 대목이 있어 연행을 마치고 돌아와 계회를 갖고 참여한 관원들의 모습을 그렸던 것으로 추정된다.

〈조천계축(朝天契軸)〉은 1575년 6월에 홍성민(洪聖民, 1536-1594)이 사은사로 북경에 들어가 종계(宗系)와 시역(弑逆)에 관하여 변무한 사정을 『대명회전(大明會典)』의 증수에 반영할 것을 주청한 일을 배경으로 제작된 계회축이다.[72] 당시 조선에서는 종계에 대한 변무를 명에 두세 번까지 하기에 이르렀고, 명나라 예부가 『대명회전』의 증수 때 기재하도록 하라는 황제의 유지를 받았다는 내용의 칙지(勅旨)를 사은사 편에 부치려 하였다. 그러나 홍성민은 사신의 입장에서 일이 완료되지 않았는데 먼저 돌아갈 수 없다며 사양하였고,[73] 결국 명 황제의 허락을 받아 8월에 귀국하였다. 이에 서장관 정윤복(丁胤福, 1544-1592), 조자미(趙子美)와 역관 등 20명이 조천사행에서 동고동락한 것을 후일 열람하기 위해 〈조천계축〉을 제작하자고 제안하였다. 그러나 계축을 주도적으로 준비하였던 역관 곽지원(郭之元, ?-1587)이 귀국하고 얼마 지나지 않아 모친상을 당하여 5-6년이 지나서야 축(軸)을 완성할 수 있었다. 홍

70 《九邊圖》는 명대 요동, 계주, 宣府, 大同, 偏關, 楡林(山海關), 寧夏, 固原, 甘肅 등 9개 지역의 주변 鎭地의 建置, 山川, 城堡, 衛所, 關塞 등을 그린 것으로, 제11폭 위에 許論(1487-1559)이 쓴 묵서 題款에서 제작시기를 1534년으로 밝히고 있으나, 1556년 건치된 新興堡 등이 추가되어 가정 말기 募繪한 것으로 추정된다. 『中國古代地圖集 - 明代』(文物出版社, 1997), p. 2 도판 해설.

71 『중종실록』 권39, 39년 9월 6일(임인)조; 鄭士龍, 『湖陰雜稿』 권5, 雜記日錄, 「題甲辰赴燕契會圖」.

72 洪聖民, 『拙翁集』 권2, 「朝天契軸」.

73 『선조수정실록』 권9, 8년 12월 1일(을축)조; 홍성민은 당시 사행에서 尹彝·李初의 농간에 의하여 명나라 『太祖實錄』과 『大明會典』에 조선 태조가 고려의 權臣이던 李仁任의 아들이라고 한 誤記와 고려 말의 禑王·昌王·恭讓王 등을 시해하고 왕이 되었다는 惡名을 기록한 일을 정정해줄 것을 요청하는 宗系辨誣에 힘써 명나라 황제의 허락을 받아 돌아왔다. 그후 종계변무는 1584년(선조 17)에 비로소 『大明會典』에서 수정하면서 일단락되었다. 李肯翊, 『燃藜室記述』 권17, 「宣祖朝宗系辨誣」.

성민이 적은 계축의 서문에서는 벽에 걸어 완상하니 옥하관(玉河館)에서 본 것과 연로(沿路), 그리고 20인의 좌목(座目)이 한 폭 위에 모두 갖추어져 있다고 하였다.[74] 주목할 점은 역관의 주도하에 계축을 제작한 점에서 조선 전기 역관의 지위가 조선 후기보다 상대적으로 높았음을 짐작할 수 있다.[75]

〈천추성절사행계회도(千秋聖節使行契會圖)〉는 이정귀(李廷龜, 1564-1635)의 1604년 주청사행(奏請使行)을 배경으로 그해 8월 15일 당시 북경에 사행 왔던 천추사 한수민(韓壽民, 1547-?), 성절사 안극효(安克孝, 1554-1611) 등 총 10명이 북경 조선사신들의 관소인 옥하관에서 만난 인연을 계기로 계회도축을 만든 것이다.[76] 1620년(광해군 12) 12월 광해군이 이정귀의 『조천기행록(朝天記行錄)』에서 천추·성절 사행에 대한 계회도가 있다는 것을 보고 그림을 찾아올 것을 명하였던 사례에서 조천록뿐만 아니라 관련 기록화를 왕이 친견하기도 하였음을 짐작할 수 있다.[77]

3. 명 사신 영접을 그린 기록화

조선 전기 명과의 대외관계에서 주목되는 점은 청과의 대외관계에서는 거의 제작되지 않은 명나라 사신 영접과 관련한 기록화의 제작사례가 상대적으로 많다는 것이다. 그 이유는 조선을 건국한 이후 역성혁명의 정당성 호소와 이성계의 종계변무를 비롯하여 국왕 책봉과 관련하여 명에 적극적인 외교를 펼친 결과이자, 임진왜란 이후 더욱 공고화된 명에 대한 의리명분과 명을 멸망시킨 청에 대한 반감이 그대로 적용된 결과로 보인다.

따라서 조선 전기 명사의 영접과 관련한 외교 의례 과정에서 제작된 기록화를 중심으로 논의를 전개하려 한다.[78] 먼저 조서와 칙서를 맞이하는 영조의식을 그린 영조도의 제작양상 및 영접도감의궤와 관련한 명사 반차도의 내용을 관련 사료와 비교하여 자세히 살펴볼 것이다.

현재까지 〈의순관영조도〉와 《관반제명첩》에 대한 연구가 진행되었고,[79] 일부 해제에서 개별 작품에 대한 논의는 작품을 이해하는 데 적지 않은 기여를 하였다.[80] 그럼에도 대외관계라는 큰 맥락에서 연결되지 못하고 대부분 단편적인 수준에 그쳐 작품의 제작배경에 대한 전반적 이해와는 거리를 좁히지 못하였다.

또한 명사가 압록강을 건넌 후 조선 원접사와 관반사를 대동하여 이동하는

조선 내의 사행로에서 유관(遊觀)이나 한강유람의 정황을 자세히 그린 작품이 현존한다. 이는 황화록이나 접반사와의 시문수창과도 밀접한 관계가 있어 더욱 주목된다. 특히 명사에 대한 조선의 접반사 일행 중 화원이 한 명씩 차출되었던 점을 감안하여 현존 작품과 그들의 연관성을 주목할 것이다.

1) 명 황제의 조서를 맞는 영조도

국가 전례와 관련된 기록화는 중국사신을 위한 접대용으로 제작되기도 하였는데, 특히 영조도(迎詔圖)는 사신 접대를 위한 공식적 예물이 아니라 명사 개인의 요구로 그려지곤 하였다.

명사 동월(董越, 1430-1502)이 쓴 『조선부(朝鮮賦)』에 의하면,[81] 동월은 1488년 3월 문례관 권경우(權景祐, 1448-1501)에게 모화관 밖의 조서를 맞이하는 장소와 경복궁의 조서 관련 행례(行禮) 절차를 그림으로 갖춰 그려줄 것을 요구하였다.[82] 따라

74 洪聖民, 『拙翁集』 권7, 「朝天契軸序」.

75 조선 전기 역관의 지위와 관련한 논문은 김양수, 「조선 전기의 역관활동」 하, 『실학사상사연구』 8 (역사실학회, 1996), pp. 36-50; 김경록, 앞의 논문 (일지사, 2000), pp. 53-91; 백옥경, 「조선 전기 역관의 직제에 관한 고찰」, 『이화사학연구』 29 (이화사학연구소, 2002), pp. 131-150.

76 李廷龜, 『月沙先生集』 卷4, 「甲辰朝天錄」 上; 李廷龜는 총 3차례 연행을 하였는데, 1597년 동지사의 서장관으로 연경에 갔고, 이듬해 1598년에 명나라의 병부주사 丁應泰가 임진왜란에 대해 조선에서 왜병을 끌어들여 중국을 침범하려 한다는 무고사건을 일으키자, 「戊戌辨誣奏」를 작성하여 陳奏副使로 명나라에 들어가 정응태의 무고를 밝혀 파직시켰다. 그 뒤 대제학에 올랐다가 1604년 세자책봉주청사로 중국을 내왕하였다. 그의 『朝天紀行錄』은 중국문인들의 요청에 의하여 100여 章으로 간행되기도 하였다.

77 『광해군일기』 권158, 12년 11월 17일(경인)조.

78 조선 전기 명사의 영접과 관련한 기록화에 대해서는 정은주, 「조선 전기 明使 迎接과 記錄畵」, 『한국언어문화』 43 (한국언어문화학회, 2010. 12), pp. 111-149의 내용 보완.

79 黑田省三, 「義順館迎詔圖に就て」, 『靑丘學叢』 第18號 (1934. 11); 윤진영, 「장서각 소장의 『관반제명첩』」, 『장서각』 제7집 (정신문화연구원, 2002), pp. 169-191.

80 안휘준, 「奎章閣所藏 繪畵의 內容과 性格」, 『韓國文化』 10 (한국문화연구소, 1989); 영접도감의궤에 대해서는 『迎接都監賜祭廳儀軌』 (서울대학교 규장각, 1998), 解題; 박정혜·이예성·양보경 공저, 『조선왕실의 행사그림과 옛지도』 (민속원, 2005), pp. 94-95 해제; 관서명구첩은 李源福, 「李楨의 두 傳稱畵帖에 대한 試考(上) - 關西名區帖과 許文正公記李楨畵帖 -」, 『美術資料』 34 (국립중앙박물관, 1984).

81 董越과 같은 시기 1488년(성종 19) 제주에서 推刷敬差官으로 있던 崔溥(1454-1504)는 부친상을 당하여 급히 돌아오다 풍랑으로 일행 43명과 함께 중국의 절강성 해안에 표착하였다가 갖은 고초 끝에 杭州로 이송되어 북경에 이르렀다. 최부는 이때 귀국 도중 북경 부근에서 조선에 사행을 다녀오던 동월을 만나 대화를 나누었다. 朴元熇, 『崔溥 漂海錄 硏究』 (고려대학교 출판부, 2005), pp. 217-227.

82 『성종실록』 권214, 19년 3월 10일(갑술)조.

서 동월이 『조선부』를 자신의 견문뿐만 아니라 주요 외교 의례를 그림으로 남기려 했던 의도를 읽을 수 있다.[83] 동월이 조선사행에서 기록한 내용 중 조선풍속에 대한 내용은 당시 관반사였던 이조판서 허종(許琮, 1434-1494)이 갖추어온 『풍속첩(風俗帖)』에서 참고하였던 것으로 추정된다.[84]

『조선부』는 조선 초기 중국사신에 의해 지어진 최초 기록으로서 조선의 문물 제도, 풍속 등에 대한 견문을 표현하기에 적합한 문학 형식을 취하고 있다. 이는 동월 이후 조선에 사행 왔던 명사에게 『조선부』가 많이 인용되었던 이유를 잘 보여준다.[85]

동월이 그려줄 것을 요구한 〈모화관 영조도〉에 대한 기록에는 모화관 앞에 설치한 악차(幄次)에서 조서를 받드는 의식과 함께 경복궁으로 향하면서 본 거리의 풍경과 잡희(雜戲) 등이 나타나 있다. 그리고 경복궁으로 향하는 연로의 집마다 화려한 결채(結綵)로 장식하고, 음악에 맞춘 백희와 산대놀이 등이 서술되어 있다. 이는 청나라 사신 아극돈(阿克敦, 1685-1756)의 사행을 그린 《봉사도》의 모화관 영조의식과 산대놀이를 비롯한 연로의 잡희와 상통하는 내용이어서 주목된다. 동월은 산대놀이를 광화문 밖에서뿐만 아니라 평양이나 황주 등에서도 목도했다고 하여 조선 초에 명 사신을 위해 산대놀이를 공연하였던 장소를 비교적 정확하게 기록하였다.

> 조서가 모화관에 도착하니 국왕[成宗]은 길 왼쪽에서 곤면(袞冕)을 착용하고 백관은 관복을 차리고 공손히 조서를 맞았다. 거리에는 남녀노소로 가득 메웠고, 누대는 모두 비단으로 화려하게 장식되었다. 거리의 민가에는 모두 임금이 내린 예제(禮制)인 듯한 채색 비단을 치고 그림을 걸었다. 이어 음악이 연주되고 연회와 백희(百戲)가 베풀어졌다. 경복궁 남쪽의 광화문 밖에는 동서로 오산붕(鰲山棚, 산대) 2좌를 벌였는데, 높이가 광화문과 같으며 극히 공교롭고, 광대의 춤과 땅재주·줄타기·사자무(獅子舞)·학무(鶴舞)·솔무(率舞) 등 잡희가 펼쳐졌다. 오산붕은 평양이나 황주에서도 모두 설치하고 백희를 베풀어 맞이하였지만, 왕경(王京)의 것이 가장 성대하였다.[86]

동월의 기록에 의하면 영조의식(迎詔儀式)은 성종이 곤룡포에 면류관을 착용한 면복(冕服) 차림으로 백관(百官)을 직접 인솔하여 모화관에 나가 조서를 맞았다. 또한 연로에서 명사를 위로하기 위해 황주나 평양, 그리고 경복궁 남쪽 광화문 밖에

서 결채, 산붕(山棚), 나례(儺禮)와 백희를 공연하였는데, 그중 경성의 것이 가장 성대하였음을 알 수 있다.

다음으로 〈행례절차도(行禮節次圖)〉는 동월 사행 당시 조선 초기 경복궁 근정전에서 행해졌던 행례로 조서를 반포하는 선조(宣詔)의식, 조서를 받드는 봉조(捧詔)의식, 그리고 조서를 펼쳐 보이는 전조(展詔)의식에 대한 것이다. 동월의 『조선부』에서는 경복궁 행례의식과 관련하여 조서가 근정전 내에 이르자 정내에 악차를 설치하고 의장과 음악을 갖추고 문무백관이 보필하여 조서를 맞는 장면과 조서의 내용을 선포한 후 칙사를 인도하여 맞는 인례(引例), 그리고 근정전 내에서 다례(茶禮)를 마치고 관소인 태평관에서 성종이 베풀었던 잔치를 기술하였다.[87] 따라서 그림도 이와 같은 내용을 반영하였을 것이다.

여기서 동월은 칙서의식이 근정전에서 이루어졌음을 명시하고, 거기서 진행되었던 행례를 자세히 기록하였다. 특히 칙서의식이 끝난 후 성종이 직접 근정전에서 명사 동월 일행에게 백관이 열립한 가운데 친견의식(親見儀式)과 다례를 행했던 정황을 알 수 있다. 또한 태평관에서 하마연, 정연(正宴), 상마연 등 3차례 연회를 베풀고, 왕이 직접 명사를 근정전으로 청하여 벌이는 근정전 청연(請宴)을 '사연(私燕)'이라고 명명하였던 점이 주목된다. 이렇듯 동월의 기록은 당시 그려진 기록화에 대한 정황을 이해하는 것은 물론 조선 전기 조서의식 절차와 내용을 연구하는데 중요한 사료이다.

이와 관련하여 1537년 내조한 명나라 정사 공용경(龔用卿, 1500-1563), 부사 오희맹(吳希孟)을 위해 거행한 근정전 연향 광경을 그린 〈근정전청연도(勤政殿請宴圖)〉가

83 董越의 사행기간은 약 5개월이었고, 이중 열흘 정도를 한양에서 체류하였다. 동월은 이때 산천·풍속·인정·物態를 날마다 둘러보고 얻은 것을 밤이 되면 쪽지에 기록하여 상자에 넣어두었다가 정리하였는데, 쪽지로 정리하는 과정에서 얻은 것보다 잃은 것이 많았다고 회고하였다. 『朝鮮賦』는 1488년 동월이 귀국한 지 3년 만인 1490년(성종 21, 홍치 3) 12월 제자 吳必賢이 동월의 사행 시 정리한 견문을 근거로 太和縣에서 간행하였다. 董越 著, 尹浩鎭 譯, 『朝鮮賦』(까치, 1992), p. 37.

84 董越 著, 『朝鮮賦』 권2.

85 1492년 원접사 盧公弼이 동월이 許琮에게 기부한 『朝鮮賦』를 성종에게 바치자 이를 인쇄하도록 하였다. 그 후 1531년(중종 26) 蘇世讓의 소장본을 대본으로 太斗南이 남원에서 간행한 이래, 『增補東國輿地勝覽』의 한성부편에 『조선부』 전편이 게재되었고, 『增補文獻備考』에도 인용이 빈번하였다. 한편 중국의 사고전서에 『조선부』 한질이 게재되었다. 『稗官雜記』에서는 북경의 書肆에서 『조선부』와 龔用卿의 『使朝鮮錄』이 시판되었다고 기술하였다. 『성종실록』 권266, 23년 6월 23일(임술)조; 魚叔權, 『稗官雜記』 卷2(『大東野乘』, 민족문화추진회, 1982).

86 董越 著, 『朝鮮賦』 권11.

87 董越 著, 『朝鮮賦』 권13-18.

조선에 왔던 명사의 개인적인 요청으로 그려졌음이 기록을 통해 확인된다.[88] 근정전 청연은 명사가 입경한 지 3일째 되는 날 명사 일행을 근정전 경회루로 청하여 왕이 친림한 가운데 치르는 공식적 연향 중 하나였다. 당시 공용경은 아름다운 연향을 그림으로 그려 줄 것을 중종에게 부탁하였고, 이에 중종은 화원을 궐내로 불러들여 연향 절차를 잘 아는 예방승지(禮房承旨)의 감독 아래 청연도를 그리게 하였다. 따라서 화원이 영접 관련 기록화를 제작할 때는 그림이 의례에 어긋나거나 위의를 잃지 않도록 승정원 관리의 감독을 받게 하였음을 알 수 있다.

1537년 3월 조선에 파견된 명사 공용경과 오희맹은 평양에서 누선(樓船)에 올라 경치를 칭찬하면서, 도성에 도착하면 잘 그리는 사람을 시켜 자신들이 조서를 받들고 평양에 당도했을 때 거마(車馬)가 길을 메우며 영송하는 광경과 강산의 좋은 경치를 2장의 그림으로 그려줄 것을 요구하였다.[89]

이와 관련하여 주목할 만한 내용은 당시 명사의 원접사 및 반송사로 차출되었던 정사룡(鄭士龍, 1491-1570)이 〈평안제관영조도(平安諸官迎詔圖)〉에 대한 칠언시를 남기고 있는 점이다.[90] 〈평안제관영조도〉는 앞서 공용경 일행이 그리도록 요구한 평양 대동강을 낀 연로의 영조 광경을 그린 것으로, 명사 일행은 1537년 4월 3일 전별연이 펼쳐진 평양 영귀루(詠歸樓)에서 전달받고 매우 만족스러워하였다.[91] 이때 그려진 영조도를 가보로 삼겠다고 했던 점에서 공적 목적보다는 조선사행을 기념하여 개인적으로 보관하기 위해 주문하였음을 알 수 있다. 이후 조선에 파견되는 명사들도 공영경 일행의 영조도를 열람하였음이 다음 예에서 확인된다.

1539년에 파견된 명사 화찰(華察, 1497-1574)은 공용경이 가져갔던 영조도를 본 적이 있다며 자신도 영조도를 보고 싶다고 요청하였다. 이에 조선 조정에서 황급하게 영조도를 제작하면서 그림이 당시 의절에 부합하는지 매우 신경을 썼던 것 같다. 중종은 내부 보관용으로 가지고 있던 공용경 사행 때 영조도 2폭을 내리면서 더럽거나 훼손된 부분을 다시 장정하여 화찰에게 보내도록 하였다. 이에 승정원에서 영조도는 일반 산수화와 달리 명사가 도성에 들어온 뒤에 주는 것이 의당하다고 하자 결국 중종은 군사의 반열과 위용이 허술해 보이는 점을 지적하며 영조도를 새로 제작할 것을 명하였다. 승정원에서는 내부에서 꺼내온 1537년 영조도 2폭 중 한 폭을 화원에게 참고하도록 하였다.[92] 따라서 1539년 제작된 영조도의 전체적 구조는 1537년 공용경 때 그려졌던 영조도를 참조하여 해당 조서의 성격에 맞게 군사와 백관의 반열을 보충하였던 것으로 보인다.[93]

명사에게 그려준 영조도는 공용경 때의 예와 같이 일반적으로 부본(副本)을 만들어 후에 참고할 수 있도록 내부에서도 보관하였음을 알 수 있다. 또한 중종이 명사가 가지고 간 영조도를 명사뿐만 아니라 중국인들이 모두 볼 것이라며 다시 제작하게 했던 점에서 조선에 사행 왔던 명사가 사행에서 얻은 기록이나 정보는 중국 귀환 후 서로 공유하여 참고했던 것으로 보인다.

이러한 예는 당시 명사 화찰의 원접사인 소세양이 보낸 서장의 내용에서도 보인다. 당시 파견된 명사 화찰과 설정총(薛廷寵)은 항상 공용경의 『사조선록(使朝鮮錄)』을 통해 산천과 누대에 대한 정보를 얻었고, 그들이 지은 시 대개가 공용경의 시를 차운한 것이었다. 사행에 관한 일은 거의 묻지도 않고 오직 시 짓는 것으로 일을 삼아 하루 동안 지은 시가 20여 수나 되었다고 하였다.[94] 그들은 사행하는 동안 연로에서 수십 편씩 시를 지으며 사행로의 주요 누각과 풍광에 관심이 높았음을 알 수 있다. 당시 공용경의 『사조선록』은 이후 조선을 찾는 명사들이 조선사행에 대한 지침서로 휴대하여 연회를 베푸는 일과 좌차(座次)를 논의할 때도 참조할 정도였다.[95]

〈의순관영조도(義順館迎詔圖)〉는 1572년(선조 5) 10월에 명나라 조사(詔使) 한세능(韓世能, 1528-1598)과 부사 진삼모(陳三謨)가 명나라 신종(神宗, 1572-1620)의 등극 조서를 조선에 반포하기 위해 압록강을 건너 조선의 첫 관문인 의주의 의순관으로 이동하는 모습을 담은 기록화이다.[96] 따라서 압록강과 의순관 일대에서 조선 원접사들이 명 황제의 조서를 맞고 사신을 영접하는 영조의식을 살필 수 있는 중요한 사료이다.

본래는 일반 계회도의 구도와 같이 상단에 제목, 중단에 사신의 영접장면, 하단에는 행사에 참여한 인물의 좌목(座目)을 기록한 계회도 형식이었을 것으로 추정되지만, 현재는 화제(畵題) 한 폭, 그림 2면, 좌목 2면으로 절단되어 화첩 형식으로

88 『중종실록』권84, 32년 4월 7일(갑진)조; 〈勤政殿請宴圖〉에 대해서는 박정혜, 『조선시대 궁중기록화연구』(일지사, 2000), pp. 58-59.

89 『중종실록』권84, 32년 3월 3일(임오)조.

90 鄭士龍, 『湖陰雜稿』권5, 雜記日錄, 「書平安諸官迎詔圖」.

91 『중종실록』권84, 32년 4월 3일(신해)조.

92 『중종실록』권90, 34년 4월 7일(갑진)조.

93 龔用卿의 경우는 태자 탄생에 대한 조서였으며, 華察의 경우는 추존과 태자 책봉 관련 2가지 조서였다.

94 『중종실록』권90, 34년 4월 13일(경술)조.

95 『중종실록』권90, 34년 4월 3일(경자)조; 4월 5일(임인)조.

96 黑田省三, 앞의 논문(1934. 11), p. 161; 『선조실록』권6, 5년 10월 6일(기미)조.

畵題

畵面

座目

도 2-10 〈의순관영조도〉 원본 재구성, 1572년, 견본수묵담채, 85×72cm, 규장각

장황되었다[도 2-10].

그림의 제작시기를 추정할 수 있는 근거는 〈의순관영조도〉의 좌목이다[표 1]. 〈의순관영조도〉의 제3폭과 제4폭에 걸쳐 적혀 있는 원접사 정유길(鄭惟吉, 1515-1588) 이하 65명의 관반 좌목의 순서는 인물의 관반에서 직책과 관직, 이름, 자(字)와 본관 의 순으로 되어 있어 당시 관반 구성원의 규모를 한눈에 조망할 수 있다. 먼저 정유 길이 원접사, 박대립(朴大立, 1512-1584)이 영위사(迎慰使)로 차출되었고, 종사관 중 한 명으로 정유일(鄭惟一, 1533-1576)이 차출되었던 점을 주목할 수 있다.[97] 특히 최홍한 (崔弘僩)이 의주목사로 제수된 해가 1570년이고, 1573년 이미 승지에서 체차된 점을 감안하면 적어도 1570년에서 1573년 사이 관반으로, 1572년 명사 한세능(韓世能)이 조선에 왔을 즈음 제작된 것으로 추정할 수 있다.

화제 '의순관영조도'는 단아한 전서체로, 본래 축(軸) 형태에서는 횡렬로 쓰였 던 것을 첩(帖)으로 개장(改粧)하면서 '의순관'과 '영조도'로 2열의 종(縱)으로 편집하 였는데, 이는 글씨 밑에 화제와 그림의 경계를 위해 그어놓은 붉은 선을 통해 확인 할 수 있다. 축의 그림은 본래 한 화면이던 것을 첩으로 만들면서 2면으로 나누어 각 각 장황하였다. 화첩에서는 펼친 면에 장황으로 인한 경계가 있는 상태다.[98]

그림은 일반 기록화와 달리 좌측에서 우측으로 전개되는데, 실경의 조건에 맞 게 명사 행렬이 압록강을 건너 동남향의 의순관을 향해 나아가는 실제 방향을 고 려한 것으로 보인다. 화면 상단부에 마이산(馬耳山)이 보이고 압록강을 사이에 두고 의주 성내 통군정(統軍亭)이 높이 솟았다. 성 밖의 남문을 통과하여 의순관을 향해 원접사 이하가 나와 명사를 맞을 준비를 하고 있는데, 이때 경관(京官)과 평안감사 는 동반(東班)이 되고, 여러 고을의 수령은 서반(西班)이 된다. 이들은 의주성내의 의 순관 앞에 이르러 국궁을 한 채 용정과 사신을 향해 공수(拱手)하는 자세로 정렬하 였다.

화면에서는 명사와 그를 향해 국궁 자세로 있는 조선 원접사 일행을 보다 크 게 묘사한 것이 주목된다. 그림의 주제를 부각시키기 위해 주요 인물을 두드러지 게 하려는 의도로 보인다. 원접사 일행의 맞은편에서는 조선의 기마대가 호위하

97 정유길은 김상헌, 김상용의 외조로 이황, 김인후 등과 함께 동호서당에서 사가독서를 하였을 정도로 시문에도 출 중하였고, 1567년 진하사로 명나라에 다녀온 인물로 1572년 盧守愼을 대신하여 원접사로 차출되었다. 『선조수 정실록』권6, 5년 11월 1일(계미)조.

98 본래 축 형태의 작품 크기는 대략 85×72cm 정도로 추정된다. 黑田省三, 앞의 논문, p. 158.

표 1 〈의순관영조도〉의 좌목

순서	관반 직책	관직	이름	자	본관
1	遠接使	正憲大夫工曹判書	鄭惟吉 (1515-1588)	吉元	東萊
2	觀察使	嘉善大夫兼兵馬節度使平壤府尹	尹毅中 (1524-?)	致遠	海南
3	迎慰使	嘉善大夫工曹參判	朴大立 (1512-1584)	守伯	咸陽
4	都司 迎慰使	折衝將軍僉知中樞府事知製教	崔顒	景肅	南原
5	從事官	經筵侍讀官春秋館編修官	鄭惟一 (1533-1576)	子中	東萊
6	從事官	通訓大夫奉常寺正兼承文院參校	權擘 (1520-1593)	大手	安東
7	問禮官	通訓大夫行弘文館校理知製教兼 經筵試讀官春秋館記注官	金戣	景嚴	成城
8	從事官	奉訓郎行弘文館副修撰知製教兼 經筵檢討官春秋館記事官	柳成龍 (1542-1607)	而見	豊山
9	都事	奉訓郎兼春秋館記注官	鄭以周 (1530-1583)	由盛	光州
10	都差使員	嘉善大夫定州牧使	李潤德	得夫	廣州
11	都差使員	通政大夫行成川府使	張士重	彦得	豊德
12	州官	通政大夫行義州牧使	崔弘僩	寬夫	全州
13	差使員	通政大夫行安州牧使	柳夢龍	雲瑞	누락
14	差使員	折衝將軍行麟山僉使	李欽禮	文甫	全州
15	差使員	通訓大夫行龜城府使	辛繼元	仲始	靈山
16	差使員	通訓大夫行肅川府使	李元成	成文	全州
17	差使員	通訓大夫行平壤庶	尹安寬	仲粟	竹溪
18	都差使員	通訓大夫行中和郡守	尹吉	德一	坡州
19	差使員	通訓大夫行宣川郡守	崔彦同	仲淵	鐵原
20	差使員	通訓大夫行嘉山郡守	劉漢信	士立	銀川
21	差使員	通訓大夫行龍川郡守	李瑊	國珍	全州
22	差使員	通訓大夫行郭山郡守	李璋	季玉	全州
23	差使員	通訓大夫行雲山郡守	鄭晚生	學古	晉州
24	差使員	通訓大夫行鐵山郡守	劉熙仁	元卿	高興
25	差使員	通訓大夫行祥原郡守	劉德男	潤	文化
26	差使員	通訓大夫行順川郡守	金彦謙	茂景	金海
27	差使員	通訓大夫行价山郡守	趙應忱	季享	林川
28	差使員	通訓大夫行博川郡守	安義孫	彦宜	順興
29	差使員	禦海將軍行方山僉使	愼之詳	彦審	居昌
30	差使員	禦海將軍行老江僉使	任國臣	忠元	豊川

순서	관반 직책	관직	이름	자	본관
31	差使員	禦海將軍行廣梁僉使	南弘慶	士賀	宜寧
32	差使員	禦海將軍宣沙浦僉使	李世輔	國幹	古阜
33	差使員	通訓大夫兼魚川道察訪	尹泮	道源	南原
34	差使員	通善郎兼大同道察訪	全希弼	鄰哉	누락
35	差使員	通訓大夫平壤判官	閔宗道	住行	驪興
36	差使員	通訓大夫三和縣令	洪仁範	應章	南陽
37	差使員	通訓大夫永柔縣令	嚴曙	善昭	寧越
38	差使員	通訓大夫順安縣令	李韶	太和	完山
39	差使員	通訓大夫江西縣令	朴世烔	彦曜	竹山
40	差使員	通訓大夫龍岡縣令	金璲	季珍	道康
41	差使員	通訓大夫行甑山縣令	禹彦謙	益之	丹陽
42	差使員	通訓大夫行三登縣令	李惟寬	景弘	全州
43	差使員	中直大夫行咸從縣令	張浚	德源	豊德
44	差使員	中訓大夫行義州判官	柳守訥	士敏	文化
45	差使員	朝散大夫行定州判官	申汝灌	灌夫	高靈
46	差使員	通善郎行寧邊判官	權大德	善元	安東
47	差使員	通訓大夫行殷山縣監	李鏞	仲鳴	全義
48	差使員	通訓大夫行陽德縣監	鄭仁濟	善卿	河東
49	差使員	通德郎行江東縣監	權愉	希曾	安東
50	差使員	承訓郎行泰山縣監	柳績	景弘	晋州
51	差使員	建功將軍乾川權管	任德麟	仁仲	豊川
52	差使員	顯信將尉行三江權管	李世孝	希舜	龍仁
53	差使員	季節校尉行彌串權管	朴忠憲	邦彦	密陽
54	寫字官	進士	韓濩	景弘	三和
55	漢吏學官	折衝將軍行龍驤衛司正	林芑	子育	開寧
56	別通事	通訓大夫前司譯院正	郭之光	仁仲	淸州
57	別通事	通訓大夫行漢學敎授	洪秀彦	士美	南陽
58	小通事	通訓大夫前司譯院正	全希獻	彦忠	旌善
59	小通事	通訓大夫前司譯院正	吳淳	浩源	慶州
60	醫員	通訓大夫行典醫監副正	金仲孚	基祿	義城
61	頭目通事	通訓大夫前行司譯院判官	申璨	璨之	道陽
62	頭目通事	通訓大夫前行司譯院判官	洪湛	信仲	南陽
63	漢吏學官	秉節校尉行龍驤衛副司果	梁大樸	抱眞	南原
64	寫字官	宣務郎行典醫監奉事	申汝擢	濟元	高靈
65	寫字官	秉節校尉虎賁衛副司正	曹守?	一之	山陰

고 사신 행렬의 선두에는 깃발·황선(黃扇)·황산(黃傘) 등 황의장(黃儀仗)이 있다. 고악(鼓樂)이 그 다음에 서지만, 화면에서 고악은 생략되었고, 황의장 다음 향로와 향합을 넣어 받쳐 든 향정(香亭)과 명나라 황제의 조서를 놓은 용정(龍亭)이 위치하였다. 이때 용정은 칙서를 봉배하는 차사원, 당하차비관, 좌우호위와 대통관이 봉행하였다. 그 뒤로 교자(轎子)를 탄 명나라 상사와 부사가 자색(紫色) 단령을 입고 나란히 지나는데, 두 사신은 당상차비관과 차통관(次通官), 두목이 봉행하였다. 행렬의 뒤에는 압록강을 막 건넌 명사 일행을 맞았던 악차가 있고, 그 뒤로 바로 강과 인접하여 명사가 탔던 것으로 보이는 배 3척이 정박하였다. 그 맞은편에는 청마랑(淸馬廊)으로 추정되는 낮은 언덕이 보인다.

중국의 책문을 지나 구련성에서 압록강을 건너기까지는 중강(中江) 위에 어적도(於赤島)와 소도(小島), 애도(艾島) 등의 섬을 경유하게 된다. 압록강 가운데 여러 충적도(沖積島)에 의해 강줄기가 세 갈래로 나뉘어 흐르는데, 의주에서 가까운 쪽부터 소서강(小西江)·중강(中江)·삼강(三江)이라 불렸다.[99] 이들 지역 사이는 화면에서처럼 배로 왕래하게 된다. 사신 행렬이 이어지는 의주 일대의 맞은편 중강의 남쪽 기슭에 연청(宴廳)을 두고 요동도사아문(遼東都司衙門)에서 명사를 중강까지 호송하였다가 돌아갔기 때문에 영위사가 그들을 연향하여 보내는 예가 있었다.[100] 따라서 화면 속 중강 어적도로 추정되는 곳의 연향청 앞에는 요동도사아문 호사(護使)로 보이는 인물이 주변 종인(從人)보다 크게 그려졌다. 숭덕 연간(1636-1643)에 중강의 연향청이 폐지되기 전 상황을 그리고 있음을 확인할 수 있다.[101] 그리고 압록강 너머 군데군데 마을이 보이고 구련성(九連城)의 성곽 일부가 자욱한 안개 속에 아련히 모습을 드러냈다. 화풍에는 16세기 유행하였던 단선점준의 산 묘사와 행사장면이나 인물을 크게 부각시키지 않은 조선 전반기 계회도 및 기록화의 전통이 반영되었다.[102]

2) 명나라 경리와 군문 접반도

(1) 관반계회도 전시 상황이었던 임진왜란 때는 명 조정에서 경리(經理)를 파견하여 조선에 주둔하던 명군의 전반적인 일을 관할하며 순무하게 하였다. 이때 조선에서는 명나라 경리 일행에게 제반 물자를 공급하기 위한 임시 기구로 경리도감(經理都監)을 운영하였다. 경리가 본국으로 들어갈 때 일시적으로 폐지되었다가 다시 조선에 돌아오면 개설되는 형태로 운영되었으며, 1597년부터 1600년 9월까지

세 차례 설치되었다.[103] 경리도감이 설치된 후 가장 먼저 시행한 것이 원접사와 관반의 선정이었는데, 이들의 임무는 명 경리가 조선에 체류하는 동안 그들의 임무를 지원하고 요구에 응대하는 일이 주가 되었다.

국립중앙박물관 소장《황화사후록(皇華伺候錄)》과 장서각 소장《관반제명첩(館伴題名帖)》은 1597년 2월, 명나라에서 파견된 경리조선순무(經理朝鮮巡撫, 이하 경리로 약칭) 양호(楊鎬)와 그의 후임으로 1598년 7월부터 1600년 9월까지 조선에 파견된 만세덕(萬世德) 일행을 영접하는 일을 맡았던 경리도감 관리들이 임진왜란의 긴박한 상황에서 함께 근무한 것을 기념하기 위해 만든 계첩이다[도 2-11, 2-12].[104]

당시 관반 중 1598년 경리 양호의 접반사였던 심희수(沈喜壽, 1548-1622), 접반부사 강신, 낭청 이두망 등 3명의 전직 관원을 제외한 나머지 17명은 경리도감이 종료될 때까지 근무한 관원들이다.[105]

심희수는 양호가 경리로 조선에 와 있을 때부터 예조판서로 접반사의 직책을 맡았는데, 1600년 3월 만세덕 때에도 그 직책이 계속되었다.[106] 그러나 적어도 1600년 9월 12일에는 한응인(韓應寅, 1554-1614)이 심희수의 후임으로 경리 만세덕의 접반사 직책을 수행하였다.[107] 따라서 관반사 후임을 맡은 한응인이 3년간 존속된 심희수 이하 경리도감 소속 관반들의 노고를 위로하는 뜻에서 계첩의 제작을

99 『중종실록』권9, 4년 9월 29일(무오)조.

100 『通文館志』권4, 鴨綠江迎勅.

101 중강 연향은 중국사신이 배에서 내려 쉴 때 供饋를 갖춰 대접하거나 중국으로 돌아가는 從人들에게 음식을 나눠 주었다. 『通文館志』권4, 中江宴享.

102 안휘준, 앞의 논문(한국문화연구소, 1989), pp. 325-326.

103 경리 楊鎬는 1597년 5월 25일에 조선에 들어왔다가 1598년 7월 11일에 떠났으며, 萬世德이 1598년 7월 9일 새로운 경리로 차출되어 11월 25일 조선에 들어왔다가 1599년 4월 4일 다시 중국으로 건너갔다. 그 후 만세덕은 1599년 5월 29일에 다시 조선에 들어왔다가 1600년 9월에 떠났다. 『선조실록』권88, 30년 5월 25일(을묘)조; 권102, 31년 7월 9일(임진)조; 권112, 32년 4월 4일(임오)조; 권113, 32년 5월 29일(병자)조; 권129, 33년 9월 10일(경술)조; 『宣祖實錄』권140, 34년 8월 23일(무자)조.

104 화제로 쓰인 '伺候'의 사전적 의미는 군에서 파견되어 정찰하는 사람 또는 찾아 헤아린다는 의미로 여기서는 明經理의 명령을 기다리거나 살피는 것을 말한다. '館伴'은 외국사신들의 영접과 접대 임무를 관장하던 임시관직을 말한다.《館伴題名帖》에 대해서는 윤진영, 앞의 논문(정신문화연구원, 2002), pp. 169-191.

105 당시 조정에서는 임진왜란이라는 중대 사안을 감안하여 이들에 대한 빠른 정보와 동태를 파악하기 위해 중국으로부터 온 經理 외에 그 아래 副摠, 主事에게도 접반사를 한 사람씩 배속시켰다. 『선조실록』권102, 31년 7월 19일(임자)조; 『선조실록』권115, 32년 7월 14일(신유)조.

106 『선조실록』권116, 32년 8월 25일(신축)조; 권118, 32년 10월 15일(신묘)조; 권119, 32년 11월 2일(정미)조; 권121, 33년 1월 26일(신미)조; 권121, 33년 1월 28일(계유)조; 권123, 33년 3월 4일(정미)조.

107 『선조실록』권129, 33년 9월 12일(임자)조.

제안하였던 것이다. 심희수는 본래 한응인에게 시가(詩歌)를 써줄 것을 부탁 받았으나, 시절의 어려움을 감안하여 서문으로 대신하였다.

> (전략) 하루는 접반공이 요속(僚屬)들에게 말하기를 "평소 조사들의 왕래가 채 한 달을 넘기지 못하여 [접반을] 담당해야 하니 도감에서 함께 일한 관원들 또한 계를 맺어 친목의 정을 나누는 것이 없을 수 없다. 하물며 임시 관청을 설치하는 것이 세 번씩이나 계속되어 조석으로 함께 거처하니 깊은 인연이 아니라면 반드시 여기에 이르지 않았을 것이다. 어찌 그 행적을 위무하고 떠올리기 위한 자리를 도모하지 않겠는가. 이에 소첩을 만들어 장황하여 관직·성(姓)·자(字)를 적고, 관반의 정부(正副)를 전임자와 함께 기록하고, 첩면(帖面)에 그림을 그렸다(후략)."[108]

심희수의 서문은 중국 황제나 조선국왕의 휘(諱)를 피하여 행을 바꾸어 한 글자에서 세 글자까지 올려 쓰는 대두(擡頭)를 적용하였다. 제5면 마지막 행에는 '경자년 중추 상한(歲庚子仲秋上澣)'이라고 적어 서문을 쓴 시기가 1600년 8월 상순임을 알 수 있다. 따라서 이 첩의 제작시기 역시 늦어도 이즈음일 것으로 추정된다. 서문에 의하면, 작품의 제작목적은 관반으로서 임시도감을 설치하는 것이 세 번이나 계속되어 경리의 사후(伺候)에 힘쓰고 분주했던 노고와 인연을 기려 도감에서 함께 일한 관원들과 계를 맺어 친목의 정을 나누기 위한 것이었다. 또한 소첩 형식으로 장황하여 경리도감에서 각자의 관직·성·자를 적고, 현 관반과 전임을 함께 기록하고, 그림을 그렸다고 기술하였다.

《황화사후록》과 《관반제명첩》은 심희수의 서문과 그림까지 거의 일치하여 명의 경리를 접대했던 관반들이 같은 화첩을 적어도 두 본 이상 제작하여 보관하였던 것을 알 수 있다. 다만 《관반제명첩》은 표제 아래 '선조 33년(宣祖三十三年)'이라 명기하여 화첩 표장에서 제작시기를 1600년으로 밝혔다. 그리고 장첩 형태가 《황화사후록》처럼 화면이 두 면으로 나뉘지 않고 펼치면 온전하게 연결된 한 폭으로 감상할 수 있다는 점에서 보존상태가 더 양호하다.[109]

작품은 그림·서문·좌목의 순으로 표장되어 16세기 유행한 축 형식의 계회도와 구성이 동일하지만, 장황 형식이 첩으로 변모한 점이 주목된다.[110] 책 첫머리에는 조선 관반들이 명사를 영접하는 장면을 그렸고, 이어서 본 계첩의 배경에 대하여 심희수가 1600년에 쓴 서문, 화첩의 제6면부터 8면까지는 접반사 한응인, 접반부사

윤형(尹泂, 1549-1614)을 비롯하여 도청(都廳)과 낭청(郎廳) 아래 감역관(監役官)·사자관(寫字官)·한이학관(漢吏學官), 역관 등 관반 20명의 좌목이 적혀 있다. 좌목은 도감에서 직책과 품계·관직·이름을 차례로 적고, 자와 호·생년과 과시(科試) 연도·본관 등을 순서에 맞춰 썼다[표 2].

그림 배경은 한성의 돈의문 밖 서북쪽 모화관의 동쪽 건너 산기슭에 연향대(燕享臺)로 추정되는데,[111] 이는 당시 선조가 1597년 9월 모화관에 거둥하여 경리 양호를 접견한 내용과 경리도감의 보고 내용 중 "경리가 오늘 아침 모화관에 있을 때"라고 하여, 경리의 간첩(세작인)을 잡으라는 당부를 전한 기록 등으로 미루어 당시 경리의 거처는 모화관이며, 경리도감의 주무처는 모화관 근처 연향대에 마련된 듯하다. 이는 후에 연향대의 동북쪽에 경리 양호의 공덕비가 세워졌던 점에서도 짐작할 수 있다.[112]

두 작품은 금박을 붙인 지본 위에 그려 장식성을 더하였으며, 화풍도 대동소이하다. 소나무는 옹이가 많은 둥치의 굴곡과 심하게 꺾인 가지를 절파풍 해조묘로 묘사하였고, 원산의 나무는 담묵의 측필로 처리하였다. 산수는 부드러운 산형과 잡목의 표현에서 조선 초기의 안견파 화풍에서 변모된 특징이 엿보인다.[113]

108 沈喜壽, 『一松遺稿』, 雜著, 「皇華伺候錄序」, "今皇帝二十六年冬, 巡撫都御史萬公受經理之命, 來莅于此. 適値倭寇遁去, 海防稍歇, 不至如楊察院時勖勤危迫之甚, 而師老勢孤, 賊情叵測, 善後之籌, 比前益殷, 顧以我國承七年積變之餘, 庵庵然不能自振, 凡百策應, 常失於弛緩, 加之物力枯竭, 日甚一日, 雖館待供億之常, 亦未免有所欠缺, 其有負於我殿下至誠承奉之願, 爲如何也. 而大老爺廣度洪量, 宜其不以爲意, 至如門下諸將官, 亦皆風流仁厚, 顏情稔熟, 不復呵責以薄物細故, 使衙門執事之人, 相與施施, 忘其伺候之勤, 奔走之勞, 玆豈非天朝恩澤之, 及於小邦者曲暢旁通, 無所滯礙而然也. 一日, 館伴公言於僚屬曰, 平時詔使往還, 不過旬月旬當, 而都監同事之官, 亦莫不有修禊之好, 況設局三載, 朝夕與處, 非緣分之深, 必不至此, 盍謀所以撫迹追思之地乎, 於是, 粧成小帖, 其題官職姓字, 而館伴正副則以竝錄前任人, 仍繪畫帖面, 問序於靑松沈喜壽, 喜壽卽舊館伴也. 自戊戌送迎楊萬兩老爺鴨江上, 久於都監莫吾若也. 雖以庸愚衰病之甚, 不得不推賢讓能, 以安賤分, 而居常魂夢, 未嘗不幢幢往來於朝旗暮鼓間, 今於諸公之請, 敢以蕪拙辭, 不略書顚末而歸之乎. 有客在座言曰, 歌詩, 公之職也. 何不竝係之尾, 吾應之曰, 國有大恤, 吟咏非其時, 客曰, 然, 遂爲之書. 歲庚子仲秋上澣." [靑松沈氏], [喜壽伯懼], [一松].

109 《皇華伺候錄》은 중간의 접히는 부분에 그을린 자국이 있어 후에 장황된 것으로 보이며, 본래는 《館伴題名帖》과 같이 이어진 한 화면이었을 것으로 추정된다.

110 윤진영은 이를 임진왜란을 기점으로 계회도 형식이 축에서 첩으로 바뀐 경향을 반영한 결과로 보았다. 윤진영, 앞의 논문, p. 171.

111 윤진영은 이곳을 중국 칙사가 오갈 때 幕次를 설치하였던 모화관 앞에 연향대로 파악하고, 그 앞의 길 위에 紅箭門을 영은문으로 간주하였다. 그리고 이곳을 강조하기 위해 그림에서는 모화관을 비롯한 경물을 생략했다고 보았다. 윤진영, 앞의 논문, pp. 174-175.

112 『선조실록』권92, 30년 9월 3일(경인)조; 권 98, 31년 3월 17일(정미)조; 『신증동국여지승람』권3, 「동국여지비고」제2편, 漢城府, 宮室(민족문화추진회, 1984).

113 박정혜, 이예성, 양보경 공저, 앞의 책(민속원, 2005), 「관반제명첩」해제 참조, pp. 94-95.

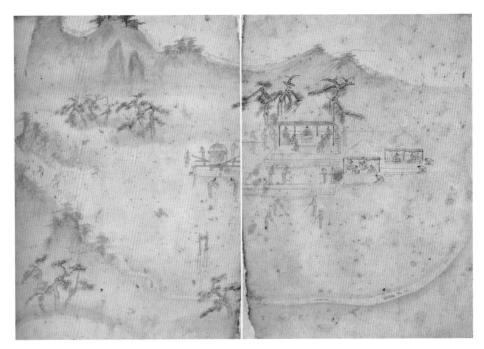

도 2-11 《황화사후록》, 1600년, 첩, 지본담채, 28.4×47.1cm, 국립중앙박물관

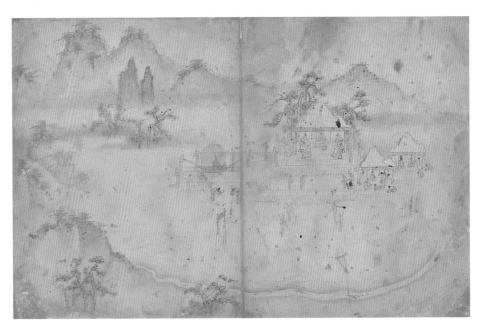

도 2-12 《관반제명첩》, 1600년, 첩, 지본담채, 32.3×49.7cm, 장서각

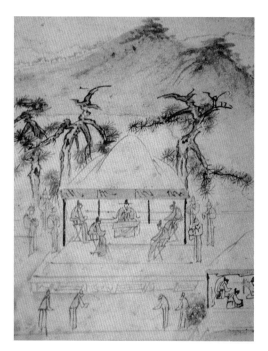

도 2-11a 《황화사후록》세부

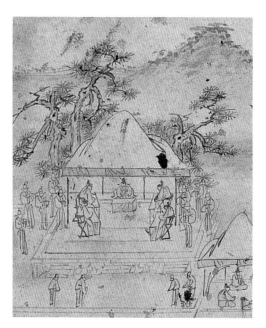

도 2-12a 《관반제명첩》세부

작품의 차이점을 찾는다면《황화사후록》에서는 악차 안쪽 중앙 인물의 앞에만 탁자가 놓여 있을 뿐 측면 인물 앞에는 탁자가 생략되어 있다[도 2-11a]. 중앙 악차 옆에 경리를 위해 견여(肩輿)가 준비되어 있고 가마꾼들이 언제든 이동할 수 있도록 대기하였다. 반면《관반제명첩》에서는 큰 악차 안의 인물 모두 탁자를 앞에 두고 좌정하였다[도 2-12a]. 두 화면의 견여와 길고 가는 인물 묘사는 비슷한 시기에 제작된 가례반차도와 많은 유사점이 발견되어 당시 궁중에서 제작된 기록화와 유사하다. 시위(侍衛)하는 관반들은 모두 관복이 발끝까지 내려와 화(靴)는 드러나지 않으며, 자색포(紫色袍)에 오사모를 착용하였다. 인물의 구성은《황화사후록》에서는 중앙 악차 주위의 시위 수가 좌측 4명에 우측 3명이고, 견여의 가마꾼이 4명만 나타나는 반면,《관반제명첩》에서는 중앙 악차 주위의 시위 수가 좌측 6명, 우측 4명이며, 가마꾼도 총 6명으로 더 많다.

작품은 비록 계회도 성격을 띠고 있지만, 비슷한 시기에 축 형태로 제작된 일반 계회도가 원경의 자연경관을 배경으로 소규모로 그렸던 계회장면과 달리 경리도감이 설치된 모화관 일대를 중심으로 임진왜란 당시 명 경리에 대한 사후의 업무를 부각시킨 점에서 주목할 만하다.

(2) **군문전별도** 한국국학진흥원 소장 풍산김씨《세전서화첩(世傳書畵帖)》에 실린《천

표 2 《황화사후록》의 관반 좌목

순서	관반 직책	관직	이름	생년	본관
1	接伴上使	吏曹判書	韓應寅(1554-1614)	甲寅	淸州
2	前接伴上使	議政府左贊成	沈喜壽(1548-1622)	戊申	靑松
3	前接伴副使	刑曹參判	姜紳(1543-1615)	癸卯	晉州
4	接伴副使	工曹參判	尹洞(1549-1614)	乙酉	茂松
5	都廳	通訓大夫 司䆃寺正	黃克中(1552-1603)	壬子	昌原
6	郎廳	兵曹佐郎知製 世子侍講院司書漢學敎授	朴燁(1570-1623)	丁酉	羅州
7	郎廳	朝奉大夫行 軍資監主簿	李德演(1555-1636)	乙卯	韓山
8	郎廳	承議郎行 軍資監主簿	任義之	辛卯	豊川
9	郎廳	宣敎郎 軍資監主簿	黃在中	己巳	昌原
10	郎廳	宣敎郎 軍資監主簿	南薱	乙巳	固城
11	前郎廳	朝奉大夫行 掌樂院直長	李斗望	壬申	廣陵
12	郎廳	承議郎行 平市署直長	具榮	戊辰	綾城
13	郎廳	通仕郎 司贍寺奉事	許喬	丁卯	陽川
14	監役官	承議郎行 軍資監主簿	朴承祖	甲子	密陽
15	譯官	資憲大夫知中樞府事	李海龍	庚戌	丹陽
16	譯官	嘉善大夫同知中樞府事	宋業男	壬戌	江陰
17	譯官	中訓大夫司譯院 副正	申繼燾	乙亥	平山
18	譯官	朝散大夫行司譯院直長	金孝舜	己巳	保寧
19	寫字官	通訓大夫行東部參事	申汝櫂	丁未	高靈
20	漢吏學官	顯信校尉行龍驤衛 副司果	朴希賢	丙寅	密陽

조장사전별도(天朝將士餞別圖)》는 임진왜란 이후 철수를 앞둔 명나라 군문(軍門) 형개 (邢玠, 1540-1612)의 전별장면을 그린 것이다.[114]

군문은 명대 순무(巡撫)의 직책으로 임진왜란 때 조선에 원병 온 명군의 총독을 가리킨다. 당시 조선에서는 이들의 접반을 위한 군문도감(軍門都監)을 1597년부터 1599년까지 임시로 설치하였는데, 직제는 경리도감의 예에 의거하여 시행되었다.[115]

《천조장사전별도》의 제발에 의하면, 김대현(金大賢, 1553-1602)이 그림을 소유하게 된 경위에 대해 자세히 기록하였다.[116] 1599년 4월 13일 군문 형개는 회정에 앞서 황제의 명령에 의해 군사를 이끌고 조선에 온 지 거의 2년 동안 자신을 위해 힘

쓴 의정대신 이원익(李元翼)과 이덕형(李德馨, 1561-1613)을 비롯하여 군무에 힘쓴 20명의 노고를 치하하며 홍포와 은화를 각각 등급에 따라 하사하였다.[117] 형개는 특히 1598년 7월부터 김대현이 지응색(支應色)의 임무를 맡아 군문에 소용되는 물품을 현지에서 한결같은 마음으로 조달해준 것을 치하하며 화원 김수운(金守雲)에게 그리게 한 전별도(餞別圖)를 이별에 앞서 기념으로 주었다. 따라서 《천조장사전별도》의 원본은 형개가 김대현에게 주었던 김수운 필 전별도로, 모화관에서 홍제원으로 나아가는 명군의 행렬을 그린 횡권 형태의 반차도였을 것으로 추정된다. 이를 19세기 중반 이후 김대현의 후손 김중휴가 《세전서화첩》으로 엮으면서 안동의 지방 화원을 시켜 화첩 형식으로 이모하여 총 4폭으로 나누어 구성하였다.

제1폭은 1598년(선조 32) 8월 3일 명 군문으로 도성에 들어왔던 형개가 1599년 2월 명나라로 귀국하기 전에 영은문(迎恩門)을 통과하여 훈련원을 향해 가는 모습이다[도 2-13]. 행렬의 중앙에 홍산을 앞세워 가마에 오른 형개의 모습이 보이고 그 주위를 호위 무사들과 의장대가 정렬하여 행진하는 전형적인 반차행렬도이다. 화면 속 명군의 행렬이 지나는 연로 위에 두 개의 석주(石柱)가 떠받든 중첨(重檐) 구조의 영은문에는 '연조문(延詔門)'이라 쓰여 있는데, 이 명칭은 황제의 조서를 맞아들인다는 의미로서 17세기 초까지 사용되었다.[118]

제2폭은 2월 6일 훈련원에서 형개가 경리, 어사(御史)와 동낭중(董郎中), 양왕(梁王) 두 안찰(按察)과 함께 베푼 연회를 그린 것이다[도 2-14].[119] 형개는 이날 유정(劉

114 『世傳書畵帖』에 대한 기존 연구는 김철희 역, 『세전서화첩』(1982) 영인 및 완역본; 배영동, 「안동 오미마을 풍산김씨 『世傳書畵帖』으로 본 문중과 조상에 대한 의식」, 『한국민속학』 42(한국민속학회, 2005), pp. 195-236; 『世傳書畵帖』 그림의 구성 내용과 豊山金氏 世系는 박정혜, 「그림으로 기록한 가문의 역사 – 조선시대 《풍산김씨세전서화첩》 연구」, 『정신문화연구』 103(한국학중앙연구원, 2006), pp. 239-286 참조.

115 『선조실록』 권95, 30년 12월 11일(정묘)조.

116 세부 내용은 1599년 2월 훈련원에서 凱旋宴 개최, 生祠 건립의 제안 경위, 邢玠의 업적을 기리며 예조판서 深喜壽가 지은 「銅柱文」, 4월 13일 군문의 도감 등에 대한 포상 요구, 14일 軍門의 回禮, 15일 弘濟院의 친림 상마연에 대한 기록, 軍門 黃敬欽의 시 「悠然堂」, 「嘯傲軒」, 「十景」이 실려 있다. 김철희 역, 『世傳書畵帖』, 1982, pp. 112-114.

117 邢玠의 자는 搢伯, 호는 昆田, 산동 益都人이다. 명 말 저명한 군사가로 1597년 2월 명 조정에서 兵部尙書 겸 都察院 右副都御史로 임명되어 薊遼保定軍務 겸 理糧道經略御倭로 임진왜란 때 병력 지원을 책임졌다.

118 조선왕조실록의 1539년과 1609년 기록에는 영은문을 延詔門이라 쓴 것도 나타난다. 본래 영은문은 모화관 앞 노상에 홍살문 형태로 있었으나, 1537년(중종 32) 명 칙사를 흠경하는 뜻을 높이자는 金安老의 건의로 雙柱 1칸의 규모에 靑瓦를 덮고 '迎詔門'이라 편액하였다. 그 후 1538년(중종 33) 명사 薛廷寵이 단순히 조칙을 맞는다는 의미를 고쳐 '迎恩'이라 쓴 편액을 걸도록 하였고, 1606년 사행 온 朱之蕃이 편액을 고쳐 썼다. 『중종실록』 권83, 32년 1월 2일(임오)조; 『광해군일기』 권17, 원년 6월 2일(신해)조

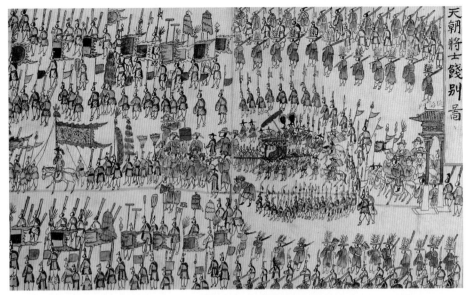

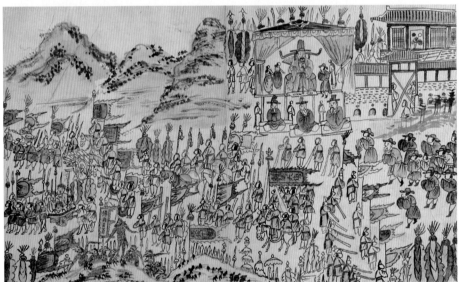

도 2-13 《세전서화첩》건권, 〈유연당공 천조장사전별도〉 제1폭, 29×46.5cm, 한국국학진흥원
도 2-14 《세전서화첩》건권, 〈유연당공 천조장사전별도〉 제2폭, 29.3×46.5cm, 한국국학진흥원

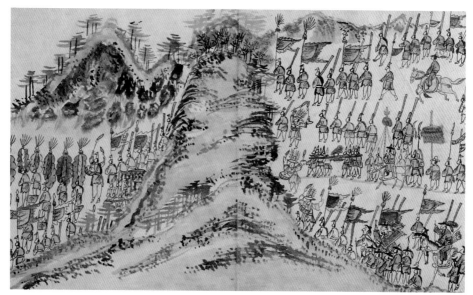

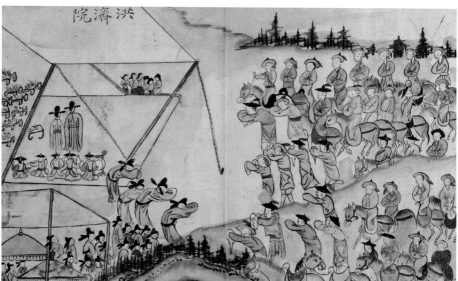

도 2-15 《세전서화첩》 건권, 〈유연당공 천조장사전별도〉 제3폭, 28.2×46.2cm, 한국국학진흥원
도 2-16 《세전서화첩》 건권, 〈유연당공 천조장사전별도〉 제4폭, 27.2×45.6cm, 한국국학진흥원

緝)과 진린(陳璘) 두 장수가 노획한 군기(軍器)와 사로잡은 왜병을 점검한 뒤, 군사들의 말달리기, 칼 재주, 마상재 등 잡희를 구경하였다.[120] 화면 속 명군의 행렬에는 이례적으로 '해귀(海鬼)'라는 거구의 이국 병사 4명이 수레에 올라 있는 모습과 '원병삼백(猿兵三百)'이라는 깃발 아래 원숭이 무리가 등장하여 흥미롭다. 그림의 제발에 의하면 이때 기병과 보병을 합쳐 모두 142,305명이 생존하였는데, 그중 살결이 검고 누런 머리의 불랑국(佛郎國) 해귀 4명은 물속에 들어가 적선을 잘 뚫었고, 형초(荊楚, 호남성 형주)지역의 청원(青猿) 300마리는 본래 양호가 이끌고 와서 직산(稷山) 싸움에 동원하였다고 하였다.[121] 따라서 불랑국 해귀는 명나라 장수가 용병으로 데리고 온 포르투갈인으로 체구가 비교적 크고 어두운 피부색에 바다 밑 잠수를 잘하여 왜군의 적함 아래를 공략하여 침몰시키기 위해 전략적으로 투입했던 듯하다.[122] 이들은 몸집이 커서 화면에서처럼 대개 수레를 이동수단으로 이용했던 것이다. 또한 화면 속 원병(猿兵)은 전략적으로 훈련시킨 원숭이를 적진에 침투시켜 말고삐를 풀어 적을 교란시키는 데 이용하였던 임진왜란 당시 명나라의 용병술을 엿볼 수 있어 주목된다.[123]

제3폭은 모화관 쪽에서 가파른 모화령(慕華嶺)을 지나 무악산(毋岳山) 서북쪽에 있는 홍제원(弘濟院)을 향해 진입하는 군문 형개의 행렬 모습이며[도 2-15], 제4폭은 1599년 4월 15일 선조가 직접 문무백관을 거느리고 홍제원까지 행행(行幸)하여 형개에게 전위연(餞慰宴)을 베푼 것을 묘사하였다[도 2-16].[124] 좌측 상단에 홍제원(弘濟院)을 '洪濟院'이라 표기하였는데, 홍제원은 중국사신이 입경하기 전 마지막 고개인 사현(沙峴) 북쪽에 있는 조그만 정자로 명사 일행이 이곳에서 쉬면서 공복으로 갈아입던 곳이다.[125] 화면에서는 군문의 접대를 위해 막차를 준비하여 음식과 주연을 준비한 점에서 관소가 지어지기 전 모습임을 알 수 있다. 당시 홍제원에서 선조는 형개의 요구에 따라 승전을 축하하는 친필 어첩(御帖) '조선국왕회송개선도(朝鮮國王繪頌凱旋圖)'를 전달하였다.[126]

《천조장사전별도》는 비록 후대 안동의 지방 화원에 의해 모사된 것이지만, 김수운이 그린 전별도 원본을 추적할 수 있는 근거가 되며, 그림에 대한 제발의 내용과 함께 임진왜란 군문의 전별의식 전반과 임진왜란에서 명나라 용병술의 독특한 면모를 볼 수 있는 중요한 작품임에 틀림없다.

3) 명 사신 반차도

임진왜란 이후 조선과 명의 관계는 이전보다 사대적으로 변화되었는데, 이 시기 조선에 파견된 명사에 대한 접대는 조선의 입장에서 양국 간 관계유지에서 매우 중요한 관건이 되었다. 특히 1608년 2월 선조의 승하 후 광해군의 국왕책봉은 조선과 명 양국 간 매우 민감한 외교적 사안이었다. 광해군은 그해 2월 선조의 고부청시(告訃請諡)와 자신의 국왕 승습을 청하기 위해 이호민(李好閔)과 오억령(吳億齡)을 파견하였다. 그러나 명은 임해군의 폐위 등을 문제 삼아 빈궁의 소생이었던 광해군의 국왕책봉 주청을 오랫동안 허락하지 않고, 심지어 임해군의 양위문제를 조사하기 위해 엄일괴(嚴一魁)와 만애민(萬愛民)을 조선에 파견하였다. 이후 6월 조선에서 이덕형과 황신(黃愼)을 진주사로 보내 봉전(封典)을 거듭 청하여 마침내 광해군의 책봉을 인준하는 사신을 보내기로 허락하였고, 1609년 4월 사제(賜祭) 및 책봉 조사를 파견하였다.[127]

따라서 광해군은 우여곡절 끝에 파견된 명사의 영접에 대한 각별한 정성을 기울이고 이에 대한 전말을 자세한 기록으로 남겼는데, 그중 대표적인 것이 규장

119 훈련원은 남부 명철방에 위치했으며, 무예재주를 시험하고 병서를 강습하는 일을 관장하였는데, 조선 초기에 건립되었다. 『궁궐지』 2, 훈련원(서울학연구소, 1996), p. 196.

120 『선조실록』 권109, 32년 2월 6일(병진)조.

121 『성호사설』에도 이와 관련한 기록이 있는데, 명나라 장수 劉綎(1560-1619)이 요동을 정벌할 때 자신이 거느리던 군사 중 南蠻의 海鬼를 이끌고 나왔다. 그들은 얼굴이 새까만 것이 귀신처럼 생겼고 바다 밑으로 헤엄을 잘 쳤다하여 해귀라 불렸다. 그중에 키가 거의 두 길 정도나 되는 巨人은 말을 탈 수 없어 수레를 타고 오기도 하였고, 또 두 마리 원숭이가 弓矢를 허리에 차고 앞장서서 말을 몰아 敵陣 속으로 들어가 적의 말고삐를 풀었다고 하였다. 『星湖僿說』 권23, 經史門, 劉綎東征; 李肯翊, 『燃藜室記述』 권17, 宣朝朝故事本末, 甲午劉綎撤兵; 『선조실록』 권100, 31년 5월 26일(경술)조.

122 기존 연구에서는 南蠻의 海鬼는 포르투갈 군인, 猿兵은 건주 여진족 투항자인 㺚子로 간주하였다. 한명기, 『임진왜란과 한중관계』(역사비평사, 1999), pp. 129-130.

123 원숭이의 재주는 청대 조선사절이 북경에서 목격한 잡희에서도 등장하는데, 5-6세 정도 키의 원숭이가 달리는 양 위에 올라타 능숙하게 활을 쏘는 공연이었다. 이항억, 『연행일기』, 1864년 1월 3일조.

124 『선조실록』 권111, 32년 4월 15일(갑자)조.

125 본래 碧蹄館에서 중국사신들이 유숙하고 경성으로 바로 들어왔으나, 1648(인조 26) 이후부터는 홍제원에서 유숙하고 다음날 새벽에 경성에 들어왔다. 당시 使臣 額哈이 弘濟院館을 설치할 장소를 圖形으로 만들어 접반사에게 곧 건축하도록 하여, 숭례문 내의 太平館과 仁慶宮을 철폐하고 남은 재목을 이곳에 옮겨 勅使留宿處로써 館所를 지었다. 이후 본래 있던 정자는 없어지고 중국사신은 홍제원에서 유숙하였다. 李肯翊, 『燃藜室記述別集』 卷5, 事大典故, 詔使; 卷16, 地理典故, 都城宮闕.

126 『선조실록』 권111, 32년 4월 11일(경신)조; 『선조실록』 권111, 32년 4월 15일(갑자)조; 金大賢, 『悠然堂集』 권3, 雜著, 「記軍門雜事」.

127 『광해군일기』 권1, 원년 2월 21일(무인)조; 권4, 원년 5월 20일(을사)조; 권5, 원년 6월 15일(경오)조; 권5, 원년 6월 20일(을해)조; 권11, 원년 12월 17일(경오)조; 李肯翊, 『燃藜室記述』 권19, 「廢王光海君故事本末」.

각 소장 『영접도감도청의궤(迎接都監都廳儀軌)』와 『영접도감사제청의궤(迎接都監賜祭廳儀軌)』이다.[128] 의궤의 표지와 도입 부분의 1608년을 가리키는 '만력 36년(萬曆三十六年)'은 만력 37년의 오기(誤記)로, 『사제청의궤』의 내용 자체는 매우 방대하고 자세하지만, 날짜와 편차가 정형화되지 않은 점에서 초기 의궤류의 한계를 보인다[도 2-17].

광해군 재위 16년 동안 27종의 의궤가 편찬되었는데, 그중 명나라 사신 영접과 관련한 의궤가 총 6종이라는 점은 외교와 의전에 관한 전례를 만들려는 노력의 결과였

도 2-17 『영접도감사제청의궤』 표지, 필사본, 46×36.4cm, 규장각

으며, 특히 이때 외교 관련 의궤가 최초로 제작되었다는 점은 큰 의미가 있다.[129]

영접도감은 특정 시기를 제외하고 명사 접대의 총괄 업무를 담당하는 임시기구로, 영접도감의 구성은 조선 초기에는 사(使)와 판관(判官) 등의 관직이 있었지만, 후에는 제조(提調), 관반 체제로 점차 정착되었다. 영접도감은 정2품 이상을 관반으로 삼고, 호조판서가 겸하는 제조가 각각 한 명씩 있어 영접도감의 업무 전반을 감독하였다. 영접도감의 업무는 물품의 제조, 연회와 행사, 접대 등 일의 진행이 순차적인 다른 도감에 비해 사안에 따라 복합적으로 진행되었다. 따라서 일반적 의궤가 해당 사안이나 행사명을 표제로 하여 종합본으로 제작된 것과 대조적으로 담당별로 별도의 의궤를 작성하여 보관하는 것이 보편적이었다.[130] 구체적 담당은 도청(都廳)·군색(軍色)·응판색(應辦色)·연향색(宴享色)·미면색(米麵色)·반선색(飯膳色)·잡물색(雜物色) 등 1청 6색이며, 별공작(別工作)·나례색(儺禮色)·분공조(分工曹)·분내자시(分內資寺)·분내섬시(分內贍寺)·분예빈시(分禮賓寺)·수리소(修理所)·전설사(典設司)·사옹원(司饔院)·장흥고(長興庫)·제용감(濟用監)·상의원(尙衣院)·태평관(太平館) 등 분사(分司)가 있었다[표 3].[131]

사제청(賜祭廳)은 승하한 조선국왕 선조(재위 1567-1608)를 조문하고 사제하기 위해 파견된 명사 웅화(熊化, 1576-1649)에 대한 접대와 영접도감 내에 소속되어 사제(賜祭)·사부(賜賻)·사시(賜諡) 의식 전반에 관련된 업무를 관장하던 기구였다. 따라

서 『영접도감사제청의궤(迎接都監賜祭廳儀軌)』는 1609년(광해군 1) 4월 선조가 승하하고 광해군이 즉위한 뒤 명에서 파견한 사제천사(賜祭天使) 웅화와 책봉천사(冊封天使) 유용(劉用) 일행의 영접 절차를 자세히 기록하였다. 그 내용은 천사명(天使名)·사제일시·좌목·계사(啓辭, 전교)·감결(甘結)·이문(移文)·품목(稟目)·반차도 순으로 수록되어 있다.[132]

명사 웅화 일행이 선조의 조의·사제를 위해 서울에 머문 기간은 총 12일이었다. 세부 일정은 1609년 4월 8일 압록강을 건너 4월 25일 경성에 들어왔고, 선조에 대한 사시(賜諡)는 1609년 4월 28일, 사제는 5월 3일 창덕궁 인정전에서 거행되었다.[133] 이후 웅화 일행은 5월 4일 한강 서강(西江)에 나가 유람하고, 5월 5일 창덕궁 선정전에서 광해군이 베푼 연회에 참석하였다. 그리고 5월 6일 웅화 일행이 머물던 남별궁에서 왕이 베푼 하마연에 참석한 뒤 홍제원에서 도감관(都監官)을 이끈 관반 이정귀(李廷龜, 1564-1635)의 전별을 받고 회환(回還)에 올라 5월 18일 압록강을 건넜다.[134]

웅화에 대한 접대를 비롯하여 사제의식 전반을 담당했던 사제청 관원들의 좌목을 구체적으로 살펴보면 관반 이정귀와 도청 목장흠(睦長欽, 1572-1641)을 비롯하여 8명, 낭청 7명, 호조 정랑 및 좌랑 2명, 예조정랑 1명, 공조좌랑 1명, 산원(算員), 화원(畵員), 서사(書寫), 서리(書吏), 서원(書員), 고직(庫直) 5명, 사령(使令) 12명 등으로 구성되었다[표 4].

『영접도감사제청의궤』는 영접도감 관련 다른 의궤와 달리 명사 웅화의 행차를

128 규장각에는 1609년 외에도 1626년(仁祖 4)에 世子(昭顯世子)冊封을 위해 온 明使臣 영접에 대한 기록인 『迎接都監盤膳色儀軌』가 있다. 明使 접대를 기록한 의궤가 비교적 온전히 남아 있는 것으로 1634년(仁祖 12) 6월에 世子冊封을 위해 온 明使臣의 영접에 대한 『盤膳色儀軌』, 『迎接都監應辦色儀軌』, 『迎接都監軍色儀軌』, 『迎接都監廳儀軌』, 『迎接都監米麵色儀軌』, 『迎接都監宴享色儀軌』, 『迎接都監鑑雜物色儀軌』 등이 전한다. 한편 1637년(仁祖 15) 11월에 仁祖를 冊封하러 온 淸使 迎接에 대한 『迎接都監軍色儀軌』와 1643년(仁祖 21) 10월에 온 淸使 賤他馬와 喝林博氏의 영접에 대한 『迎接都監盤膳色儀軌』, 『迎接都監宴享色儀軌』, 『迎接都監應辦色儀軌』, 『迎接都監雜物色儀軌』가 전하여 17세기 초 명청교체기 청나라 사신 접대에 대한 중요한 사료가 된다. 그밖에 1819년 純祖 연간 王命에 의해 譯官 邊鎬 등이 淸使 접대의 諸般儀節에 대해 편찬한 『嬪禮總覽』이 있다.
129 신병주, 「광해군 시기 의궤의 편찬과 그 성격」, 『남명학연구』 22(경상대학교 남명학연구소, 2006), pp. 262-263.
130 金暎綠, 앞의 논문, 『韓國學報』 30(일지사, 2004), p. 97.
131 『通文館志』 권4, 事大 下, 都監堂上以下 各務差備官; 『萬機要覽』 財用編5, 支勅 延接都監分掌 참조.
132 영접도감사제청의궤의 전반적 내용에 대해서는 『迎接都監賜祭廳儀軌』(서울대학교 규장각, 1998), 解題 참조.
133 『迎接都監賜祭廳儀軌』 「賜祭儀」, 「賜諡」(서울대학교 규장각, 1998), pp. 145-154.
134 『광해군일기』 권16, 1년 5월 4일(갑신); 1년 5월 5일(을유); 1년 5월 6일(병술)조.

표 3 영접도감 세부 업무 분장

담당 기구	소속	영접도감에서 세부 분장	
分戸曹	戸曹	1609년 창설. 호조의 일을 분담하여 중국 詔使의 支供 관련 모든 일 관장하던 임시 아문. 會同하여 맡은 일을 나누어 거행	
應辦色	戸曹	외국사신이 쓰는 물건을 내어주는 일을 맡음 예물 적은 단자[禮單] 求請	
宴享色	戸曹	茶禮 · 別賜茶 · 別賜酒 등 국빈을 대접하는 잔치 맡음	
盤膳色	戸曹	사신 支供에 소요되는 음식재료 및 그릇 등 물품의 조달, 取役軍 · 守直軍士 · 放粮官 등 인력의 조달과 本色庫間 使臣飯供處 선정	
雜物色	戸曹	雜物色은 使臣의 早飯, 漢司饔, 別廚, 別應求, 茶啖등에 소용되거나 관계되는 油淸 · 果餅 · 乾魚肉 · 蔬物 · 差備人 · 器皿 · 盤膳 등을 맡은 기구	
米麴色	戸曹	米麵, 茶酒, 香藥, 炬燭, 燈油, 紫炭, 房排器皿 등 쌀과 국수 또는 술, 약품, 땔나무와 숯 등 관장하던 기구	
司饔院	吏曹	親臨宴과 茶禮果盤 등 궁중 내 자기공급과 궁중의 음식을 관할하는 아문	
尙衣院	禮曹	衣函 · 벼루[硯] · 먹[墨] 등 의복과 財貨를 관리하고 공급	
濟用監	工曹	이불[衾] · 베개[枕] · 屛風 · 案息, 案席 등 공급, 모시 · 마포 · 皮物 · 人蔘 등의 진상, 賜與되는 의복 · 沙羅 · 綾緞에 관한 일, 교환수단으로 통용할 布貨의 관리	
分內資寺	吏曹	궁중에서 쓰는 쌀 · 국수 · 술 · 간장 등 관장 織造 및 內宴을 맡은 아문	연향의 饌卓 · 진연 때
分內瞻寺	吏曹	2품 이상에게 주는 술과 안주 등 供饋, 기름[油], 초[醋], 織布 등을 맡은 아문	饌案 · 饌床 · 別賜酒
分禮賓寺	刑曹	賓客의 宴享과 宰臣의 음식 供饋 관장한 아문	
司畜署	戸曹	태조 때 창설, 大膳 · 小膳과 畜物 등 雜畜의 飼養 맡던 아문	
分工曹	工曹	유사시 공조의 일 분장하던 임시 아문으로 例給할 皮物 · 鍮器 · 銅器 관장	
典設司	工曹	국초 창설, 帳幕 치는 일 맡던 아문. 관원은 守 · 提檢 · 別坐 · 別提 · 別檢 등과 靑吏 15명 · 使令 4명 · 軍士 2명	太平館 내외의 차일과 장막 수리
修理所	工曹	소용 물품의 수리 담당	
別工作	工曹	각종 소용 물품 부속물 만들어 조달	床 · 卓 · 腰轝 · 小轝
軍色	兵曹	一軍色: 龍虎營과 扈輦臺의 保布 二軍色: 기병과 보병의 保布	房守 · 把守 · 시끄러움을 금하는 禁喧 등

<p align="right">전거:『萬機要覽』財用編 5, 支勅 延接都監分掌</p>

채색으로 그린 〈천사반차도(天使班次圖)〉, 제물(祭物)을 앞세우고 행차하는 곽언광(郭彦光) 일행의 모습을 그린 〈곽위관제물배진반차도(郭委官祭物陪進班次圖)〉와 제상(祭床)의 배치를 그린 〈상배도식(床排圖式)〉 등의 채색화가 첨부되어 당시 명나라 조사 일행의 행렬과 의장을 연구하는 데 중요한 작품이다. 이와 관련하여 김업수(金業守) · 이은복(李銀福) · 김응호(金應豪) · 김신호(金信豪) 등 네 명의 화원 명단도 확인되어 사제청에서 소용되는 회사(繪事)나 의궤 반차도 제작에 참여하였음을 알 수 있다.[135] 한편 『영접도감도청의궤』의 좌목에 포함된 화원 이신흠(李信欽)의 경우는 사자관 · 의원 ·

표 4 『영접도감사제청의궤』의 사제청 관원 좌목

역할	소속 및 직책	이름	비고
館伴	兵曹判書	李廷龜(1564-1635)	戊申 正月 1日 啓下
都廳	司僕寺正	睦長欽(1572-1641)	戊申 5월 3일 病遞代 己酉 2월 12일 覲親受由遞代
	成均館 司藝	洪瑞鳳(1572-1645)	己酉 2월 9일 階堂上代
	弘文館 典翰	金藎國(1572-1657)	己酉 정월 10일 啓下 7월 2일 階堂上
	侍講院輔德	李必榮(1573-미상)	戊申 6월 1일 階堂上代
	司導寺正	權縉(1572-1624)	6월 1일 啓下 8월 3일 階堂上代
	成均館 司成	尹孝先(1563-미상)	戊申 9월 23일 受由在外遞代
	侍講院輔德		己酉 3월 17일 啓下
	成均館 司成	尹讓(1603-1641)	己酉 3월 17일 臺諫代
郎廳	奉常寺正	呂裕吉(1558-1619)	戊申 4월 28일 계하
	奉常寺正	洪致祥(1551-미상)	乙酉 2월 9일 遞代
	奉常寺僉正	李瑅(1543-미상)	乙酉 2월 12일 계하
	繕工監僉正	李璨(1549-미상)	戊申 被論代
	繕工監僉正	延忠輔(1579-미상)	戊申 12월 28일 遷轉代
	繕工監僉正	郭說(1548-미상)	乙酉 2월 12일 계하 3월 23일 被論代
	繕工監僉正	柳塗	乙酉 4월 6일 계하
戶曹	佐郎	尹重三 (1563-1619)	乙酉 2월 12일 계하 乙酉 3월 10일 本曹入啓改差代
	正郎	申景洛 (1556-1615)	乙酉 3월 13일 계하
禮曹	正郎	鄭造 (1559-1623)	乙酉 2월 12일 계하
工曹	左郎	洪汝亮	乙酉 2월 12일 계하
算員		李睦	
畵員		金業守, 李銀福 金應豪, 金信豪	* 李信欽: 明使 帶行畵員
書寫		本迎接都監 書寫兼	
書吏		金墨石, 金雄, 朴祺	乙酉 2월 爲始
		洪信壽	乙酉 4월 爲始
書員(3)	別工作 (2)	蔡應祥, 姜汝龍	
	典祀廳 (1)	崔獻	
庫直(5)	別工作 (2)		
	典祀廳 (1)		
	郎廳 (1)		
使令(12)	別工作 (3)		
	郎廳 (6)		
	典祀廳 (3)		

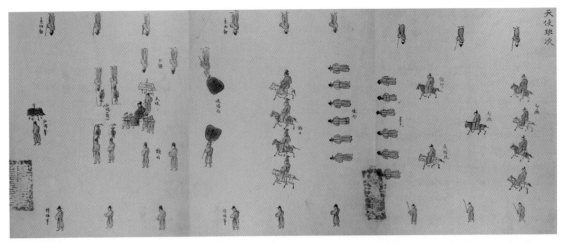

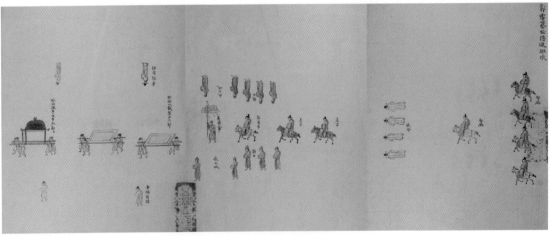

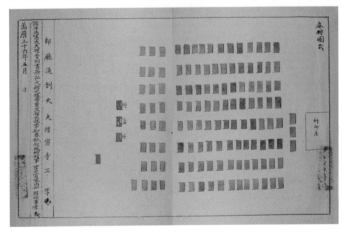

도 2-18 『영접도감사제청의궤』, 〈천사반차도〉 부분,
1책(117장), 필사본, 각 면 46×36.4cm, 규장각
도 2-19 『영접도감사제청의궤』,
〈곽위관제물배진반차도〉 부분, 1책(117장), 필사본,
각 면 46×36.4cm, 규장각
도 2-20 『영접도감사제청의궤』, 〈상배도식〉, 필사본,
각 면 46×36.4cm, 규장각

서원·서리 등과 함께 명사를 수종(隨從)하였던 관반 일행 중 한 명으로 사제청에서 종사했던 화원 4명과는 차별된 역할을 행하였는데, 명사를 수행하며 요구되는 회사(繪事)에 응하였을 것으로 보인다.[136]

먼저 〈천사반차도〉는 사제 명사의 행렬순서와 규모는 물론 등장하는 인물의 복식에 이르기까지 자세하게 파악할 수 있는 희귀한 반차도라는 점에서 중요한 의의가 있다[도 2-18]. 행렬의 순서는 양쪽에 선 봉거군(捧炬軍)의 호위 아래 양관에 붉은색 조복을 입은 조선 백관들이 기마 상태로 맨 앞에 위치하며, 그 뒤로 금횡과, 금립과, 홍개, 모절, 금등, 홍선 등 의장이 양쪽으로 늘어선 가운데 공인(工人)들과 전악(典樂)이 횡으로 서고 그 뒤로 향정(香亭)과 제문(祭文) 용정(龍亭)이 위치하였다. 이어서 사물채여(賜物綵轝)가 지나고, 제물로 쓸 소·양·돼지 등을 실은 뇌진가자(牢鎭架子) 6부가 차례로 보인다. 향정과 용정, 그리고 제물은 솔령부장(率領部將)이 양쪽에서 종렬로 호위하였다. 다음으로 야불수(夜不收)가 큰 칼을 들고 종렬로 이동하고, 그 뒤로 명사의 행렬이 뒤따랐다. 세부적으로는 기마한 취고수(吹鼓手)가 앞에 서며, 홍양산(紅陽傘) 뒤로 네 개의 홍촉롱(紅燭籠)이 등장한다. 그 뒤로 명사 웅화가 평교자(平轎子)에 황양산(黃陽傘)을 쓰고 행차하였다. 명사의 좌우로는 두목이 호위하고 이어서 인물 두 명이 차양선(遮陽扇)을 들고 갑주차림의 기마 두목이 그 뒤를 에워싸고 있다. 다음으로 사령과 서리가 6명씩 횡렬로 서고, 그 뒤로 관반과 원접사가 나란히 횡으로 열립하며, 기마한 도청 한 명과 낭청 4명이 차례로 섰다. 전체 행렬의 가장 바깥쪽 좌우로 봉거군이 둘러싸 호위하였다.

〈곽위관제물배진반차도〉는 사제조사 웅화가 입경하기 전 장인관(掌印官) 곽언광이 요동에서 가져온 제물을 자신의 수행 두목과 함께 사제청으로 옮겨가는 반차를 그린 것이다[도 2-19]. 행렬의 순서는 지로적(指路赤)이 종렬로 3명씩 양쪽으로 서고, 지황기(紙黃旗)가 뒤를 이었다. 다음으로 솔령부장이 양쪽에서 종렬로 호위하는 가운데 각종 제물 채정(綵亭)과 채여(綵轝) 75부가 차례로 지나고, 제물을 담은 성가자(盛架子) 6부가 뒤따랐다. 이때 제물의 채정이 가마 형태인 것과 달리 성가(盛架)는 넓은 판형으로 그 쓰임이 다름을 알 수 있다. 그 다음으로 야불수의 호위 아래 황양산이 앞서고 그 뒤로 위관(委官) 곽언광이 말을 타고 두목들의 호위를 받으

135 조선시대 의궤에 나타난 화원 전반에 대한 연구는 박정혜, 「儀軌를 통해 본 조선시대 畵員」, 『미술사연구』 9(미술사연구회, 1995), pp. 203-290 참조.

136 『迎接都監都廳儀軌』(서울대학교 규장각, 1998), p. 5 都廳座目 참조.

며 등장하였다. 이어서 말을 탄 두 명의 차관(差官)이 지나며, 차관의 뒤로는 사령이 따르고 행렬의 맨 마지막에는 앞의 〈천사반차도〉 예와 같이 기마한 도청 한 명에 이어 4명의 낭청이 횡으로 열을 맞춰 따랐다.

〈상배도식〉은 상에 제수(祭需)를 진설하는 도식을 그린 것이다[도 2-20]. 선조의 신어좌(神御座)를 맨 안쪽에 모시고 각종 제물을 차례로 진설하고 향로를 중심으로 촛대 2개를 양쪽에 배치하였다. 도식에는 제물의 구체적 명칭이나 형상을 생략한 채 동일한 사각형 도식을 15행, 8렬로 맞춰 제물의 위치를 표시하였다. 제8열의 맨 끝에는 상 도식이 하나 더 있고, 우측 촛대 뒤 조금의 거리를 두고 상 도식을 하나 더 배치하였다. 도식의 뒤에는 낭청과 관반 이정귀의 수결이 있다.[137]

『영접도감사제청의궤』에 게재된 반차도와 상배도식은 조선 전반기 필사로 그려진 흔치 않는 형식의 의궤 반차도라는 점에서 의의가 있다. 당시 사제를 위해 조선에 온 명사에 대한 국가적 차원의 기록화로 그에 대한 세부 정보를 제공한 점에서 주목할 만하다. 청사에 대한 영접도감의궤 반차도가 제작되지 않았던 점을 감안하면, 위 반차도는 조선 전반기 대외관계에서 명사에 대한 외교의전 노력을 잘 반영한 것이라 볼 수 있다.

4) 관서지역과 한강유람도

명사가 압록강을 건너 한양으로 입성하거나 회정할 때 의주의 압록강까지 조선 관반들의 접대와 호위를 받았는데, 이때 그림으로 많이 그려진 대상지는 주로 사행 과정에서 거치게 되는 관서지역 내 칙사관소나 주요 정자를 중심으로 한 승경이다.[138]

1605년(선조 38) 겨울 명나라 황제의 장손 탄생을 칙유하기 위해 조선에 온 상사 한림수찬 주지번(朱之蕃, 1548-1624)과 부사 양유년(梁有年)이 1606년 3월 압록강을 건넜는데, 원접사 유근(柳根) 일행에 사자관 이해룡(李海龍)·송효남(宋孝男)과 화원 이정(李楨), 서원 이자관(李自寬)이 동행하였다.[139] 이때 주지번은 금강산의 장안사(長安寺)에서 1589년에 이정이 벽화로 제작한 산수와 천왕상을 보고 천하에 짝할 이 없다고 극찬하고 마침내 이정의 산수화를 여러 점 가져가기도 하였다.[140]

따라서 이정은 명사 주지번을 접대하는 관반의 화원으로 자연스럽게 합류하였고, 그 과정에서 남긴 작품으로 주목되는 것이 《관서명구첩(關西名區帖)》이다.[141] 이 화첩에는 이정이 그린 그림 6폭과 주지번의 제시가 3면에 걸쳐 있다. 각 화폭

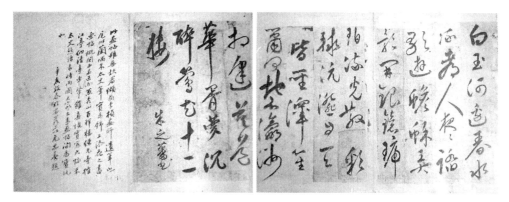

도 2-21 《관서명구첩》 제7폭, 제8폭 주지번의 시와 원충희(1912-1976) 후발, 개인

좌측 중앙 윗부분에는 해당 그림의 화제가 있다. 그림은 제1폭 총수산(蔥秀山), 제2폭 백상루(百祥樓), 제3폭 연광정(練光亭), 제4폭 공강정(控江亭), 제5폭 납청정(納淸亭), 제6폭 거연관(車輦館)을 차례로 그렸는데, 그중 제6폭은 좌측 화면이 탈락되어 우측 한 면만 남아 있는 상태이다. 화첩은 별도의 표지가 없던 것을 근래 소장자 원충희(元忠喜, 1912-1976)가 옻칠한 오동나무 판을 앞뒤로 부착하고, 그 위에 '관서명구첩 안암장주인 원충희첨(關西名區帖 安岩莊主人元忠喜签)'이라 쓴 별지를 붙였다. 그림 뒤 제7폭에 쓰인 주지번의 제시는 다음과 같다[도 2-21].

白玉河邊春水滿	백옥 같은 강변은 봄물이 가득하고
都人夜夜踏歌遊	도성사람들은 밤마다 봄놀이를 즐기네.
蟾蜍弄影開銀鏡	두꺼비가 그림자를 희롱하여 은거울을 펼치니
琥珀流光散彩球	호박 빛을 흘려 채색 공을 흩뜨리네.
沆瀣自天皆聖澤	이슬이 하늘로부터 내리니 모두 성은이고,

137 郎廳通訓大夫禮賓寺正 李[手決], 館伴正憲大夫禮曹判書兼弘文館大提學藝文館大提學知春秋館成均館事世子右賓客同知經筵事 李[手決], 萬曆三十六年五月日.

138 중국사신 영접과 관련한 화원의 역할에 대해서는 정은주, 「연행 및 칙사 영접에서 화원의 역할」, 『명청사연구』 29(명청사학회, 2008), pp. 1-36 참조.

139 許筠, 『惺所覆瓿藁』 卷18, 文部 15, 紀行上, 「丙午紀行」.

140 "己丑歲, 改構長安寺, 其壁畫山水及天王諸軀, 俱飛動森嚴, 朱蘭嵎太史見其畫, 千古最盛稱之曰, 海內罕儔也, 遂多畫山水而去." 許筠, 『惺所覆瓿藁』 卷15, 文部 12, 李楨哀辭(민족문화추진회, 1982).

141 이 작품은 李源福, 「李楨의 두 傳稱畫帖에 대한 試考(上) – 關西名區帖과 許文正公記李楨畫帖 – 」, 『美術資料』 34(국립중앙박물관, 1984), pp. 52-59에서 처음 소개되었다.

笙簫何地不瀛洲	생황 울리니 어느 곳인들 선경이 아니겠는가.
相逢莫道華胥夢	서로 만나 화서몽을 말하지 마오.[142]
沈醉鶯花十二樓	앵화는 [선경] 십이루에 취해 있으니.
朱之蕃書	

주지번의 제시 제3면 옆에는 오세창을 사사했던 서예가 원충희가 1971년 아래와 같이 그림에 대한 감평을 남겼다.

이 화첩은 비록 관서는 없지만 나옹 이정 화사의 유필이다. 그림의 말미에 주태사(朱太史, 주지번)가 쓴 글씨는 실로 금상첨화가 되었다. 서화첩은 대개 관서명구로 총수산·백상루·연광정·공강정·납청정·거연관 진경을 6폭으로 그려내었다. 주태사가 제시를 쓸 때 양국 대가문사(大家 文士)들이 서화첩을 끼고 진귀한 완상물로 삼았으리라.[143]

원충희의 제발은 화첩에 대한 정보를 비교적 자세히 기록하였는데, 이 화첩을 나옹 이정이 그린 그림으로 간주하고 그림 말미에 주지번이 쓴 초서가 그림과 더불어 금상첨화를 이룬다고 하였다.

그동안 이 화첩에 대해 제작목적과 그려진 곳의 정황에 대한 파악 없이 그림과 주지번의 제시를 별개로 '전 주지번(傳朱之蕃)'의 글씨로 간주하거나 그림을 그린 화가를 율곡계 성리학자들의 요구에 따라 사경에 참여한 이신흠(李信欽, 1570-1631)으로 추정하기도 하였다.[144]

그러나 중국사신의 접대와 관련한 화원의 역할을 이해하는 맥락에서 화첩의 필자를 검토할 필요가 있다. 이 시화첩은 황해도와 평안도 일대 관서지역 중 명사가 경유하는 관소나 그 일대의 정자를 비롯한 사적을 관반 중 수행화원 이정이 그리고, 이에 대해 명사 주지번이 초서로 제시를 적었음을 알 수 있다. 앞서 주지번이 이정의 금강산 사찰 벽화를 높이 평가하였고, 특별히 이정에게 산수화를 여러 점 요구하였던 점에서 사행 노정에 포함되었던 조선 관서지역의 사적을 이정이 그리고 그에 대한 제시를 주지번이 썼을 개연성이 충분하기 때문이다. 한편 관반 일행에는 이정과 함께 사자관 이해룡·송효남도 파견되었는데, 이들은 그림 위에 화제를 적거나 칙사가 새로 명명한 정자의 현판 글씨 등을 모사하는 데 동원된 인력이었을 것으로 파악된다. 화첩에 그려진 이정의 화풍은 그의 현존 작품 중 사의

적(寫意的) 성격의 수묵산수 필법과 다소 차이는 있지만, 실경을 그린 기록화의 영역에서 그의 또 다른 면모를 볼 수 있는 작품으로 주목된다.

그림 순서를 주지번 일행의 노정에 맞춰보면 황해도 해주의 총수산, 평양에 있는 정자인 연광정, 안주 관소에 있는 백상루, 정주에 있는 정자 납청정, 박천군(博川郡)에 있는 정자 공강정, 평안도 철산의 관소 거연관 순서로, 의주 압록강을 도강하여 한양에 이르기 전 조선 내 주요 승경을 그린 것임을 알 수 있다. 따라서 화첩 제1폭 총수산, 제2폭 백상루, 제3폭 연광정, 제4폭 공강정, 제5폭 납청정, 제6폭 거연관의 순서와 비교할 때 중간 화폭 순서가 다소 혼선이 있다. 이를 화폭 순서대로 살펴보면 다음과 같다.

제1폭 〈총수산〉은 황해도 평산도호부의 북쪽 30리에 위치해 있는 산으로 칙사의 관소인 보산관(寶山館)으로부터 10리쯤 떨어져 있다[도 2-22]. 1488년(성종 19) 명사 동월(董越)이 부사 왕창(王敞)과 이곳을 지나며 총수산의 서쪽 두어 봉우리가 푸르고 깎아지른 모습이 푸른 파처럼 생겼다고 하여 옛 이름 총수(葱秀)를 총수(葱秀)로 바꾸고 이에 대한 기문(記文)을 지어 기록하였다. 화면 위 중앙에 있는 화제 옆에 "첩첩이 겹친 산에 추색이 은은히 비치네(疊疊重山 秋色隱映)"라는 구절을 써놓았는데, 동월이 쓴 기문에 의하면 "구부러진 소나무와 괴이한 돌이 빈 바윗골 사이에 층층이 보이고 첩첩으로 나와 석치가 잇몸처럼 되었는데, 비에 젖은 이끼로 점이 되고 담쟁이덩굴로 얽혔다"고 하여 화폭 위 총수산의 묘사와 같이 표현하였다.[145] 화면 아래 보산관으로 보이는 곳 가까이 칙사 일행이 두 개의 비석과 마주하고 있다. 그중 하나는 동월이 쓴 총수산 기문을 위와 같이 돌에 새겨 기념한 것이며, 다른 하나는 1537년(중종 32) 상사 공용경이 총수산 동쪽 고개를 취병(翠屏)이라 이름 붙여 「취병산기(翠屏山記)」를 짓고, 부사 오희맹(吳希孟)이 부(賦)를 지어 비석의 전면과 후면에 각각 새겨 동월의 기문 비석과 마주 세우고 이 두 비문에 비각을 만들도록 한 것이다.[146] 그러

142 華胥夢은 『列子』, 「黃帝」에 나오는 고사로 고대 중국의 黃帝가 꿈에 華胥國에 가서 그 나라의 어진 정치를 보고 깨어나 깊이 깨달았다는 데서 유래한 것으로 일반적으로 선경에 대한 좋은 꿈을 의미한다.

143 "此畵帖, 雖無款署, 懶翁李楨畵師遺筆也. 尾附蘭嵎朱太史筆, 實爲錦上添花之. 書畵帖, 槪關西名區, 而葱秀山 · 百祥樓 · 練光亭 · 控江亭 · 納淸亭 · 車輦館眞境實寫六幅, 朱太史題詩書時, 兩國大家士, 書畵帖間, 爲寶玩也."

144 이원복은 이 작품을 〈斜川莊八景圖〉의 화풍과 비교하며, 이정보다는 율곡계 성리학자들의 요구에 따라 사경에 참가한 李信欽이 이 화첩을 그렸을 가능성을 제시하였다. 李源福, 앞의 논문(국립중앙박물관, 1984), pp. 58-59.

145 『新增東國輿地勝覽』卷41, 黃海道 平山都護府, 山川; 董越, 『朝鮮賦』권10(까치, 1992).

146 魚叔權, 『稗官雜記』卷4.

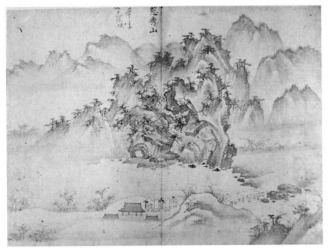

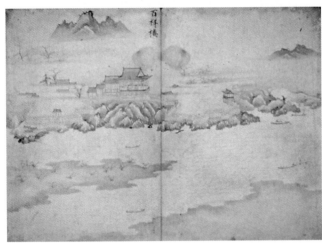

도 2-22 이정,《관서명구첩》제1폭
〈총수산〉, 지본수묵, 74.8×52cm, 개인
도 2-23 이정,《관서명구첩》제2폭
〈백상루〉, 지본수묵, 74.8×52cm, 개인

나 화면에서는 비석을 강조하기 위해서 비각을 생략한 것으로 보인다.

　제2폭 〈백상루〉는 평안도 안주목의 북쪽 성내에 위치하여 청천강과 접해 있
던 정자이다[도 2-23]. 이곳 안주 성내에는 칙사관소인 안흥관(安興館)이 있어 과거
이곳을 지났던 명사들의 시가 다수 전한다. 청천강은 수나라 군사가 고구려를 치
려다 패한 살수(薩水)로, 기순(祁順, 1434-1497)은 누각이 높아 경치 좋고 사면의 기
이한 산의 정취를 왕유의 그림과 두보의 시구에 빗대어 읊기도 하였다. 또한 주지
번은 층성(層城) 서북에 우뚝 솟은 백상루의 춘경에 매료되어 이를 선경에 빗대었
다.[147] 화면은 시야가 트인 시원한 구도로 멀고 가까운 산들이 늘어선 가운데, 비

교적 높은 곳에 위치한 백상루와 그 앞을 유유히 흐르는 청천강, 그리고 백상루의 동북쪽에 우뚝 솟은 작은 건물이 영변 약산(藥山) 동대(東臺)이다.

제3폭 〈연광정〉은 평안도 평양부에 있던 칙사관소인 대동관(大同館) 덕암(德巖)의 절벽 위에 있는 정자를 묘사한 것이다[도 2-24]. 강의 남쪽에는 십 리나 되는 장림(長林)이 조성되었는데, 화면에서는 연광정과 대동강을 사이에 두고 있다. 옹성 구조의 대동문 위에는 중첨의 읍현루가 위치하였다.[148] 그리고 연광정을 돌아 북쪽으로 청류벽(清流壁)이 있는데, 벽이 끝난 곳에 있는 부벽루(浮碧樓)를 화면에서는 연광정과 거의 붙여 묘사하였다. 19세기까지도 주지번의 글씨로 연광정 현판에는 '제일강산(第一江山)', 주련에는 "긴 도성의 한 언저리에서 콸콸 흐르는 물이요, 큰 들판 동쪽 언저리에 점점이 솟아 있는 산(長城一面溶溶水, 大野東頭點點山)"이라는 글귀가 있었다.[149]

제4폭 〈공강정〉은 평안도 박천군 서쪽 15리 정도 거리에 있는 대녕강(大寧江) 위의 정자를 그린 것이다[도 2-25]. 본래 세조가 명나라에 사신으로 갈 때 이곳을 지나다 적개정(敵愾亭)이라 지었으나, 후에 공용경과 오희맹 일행이 이곳을 지나면서 공강정이라 개칭하고 편액을 써서 걸게 하였다.[150] 명사가 조선 산천의 수려함을 시로 읊고 지나는 곳의 하천·고개·못·정자를 보는 대로 이름을 짓거나 혹은 이름을 바꾸어 편액을 써서 걸게 하던 것이 공용경 일행으로부터 비롯된 듯하다. 기순은 "지척의 맑은 강물이 두 길을 갈라놓았는데, 강가의 정자가 흰 구름 속에 우뚝 솟았네. 조각배가 서호의 흥에 뒤지지 않으나 여기서 문득 시재가 노소에 부끄러우니 도리어 우습구나."라고 읊었다. 이 시는 화면과 잘 들어맞는데, 높은 언덕 위에 우뚝 솟은 공강정이 있고, 그 아래로 대녕강이 박천군과 가산군을 가로지른다. 화면 상단의 병풍처럼 둘러있는 산은 와룡산(臥龍山)으로 고방산(高方山)이라고도 하는 박천군의 진산이다.

제5폭 〈납청정〉은 평안도 정주목의 동쪽에 위치한 정자를 그린 것이다[도 2-26]. 1522년 등극사로 조선에 파견되었던 명사 당고(唐皐)가 납청정이라 이름 짓

147 『新增東國輿地勝覽』 卷52, 平安道 安州牧, 樓亭; 朱之蕃, 『奉使稿』, 「百祥樓」.

148 『新增東國輿地勝覽』 卷51, 平安道 平壤府, 宮室.

149 李海應, 『薊山紀程』 卷1, 계해년(1803) 11월 1일조.

150 『新增東國輿地勝覽』 卷52, 平安道 嘉山郡 樓亭; 卷54, 平安道 博川郡 山川; 魚叔權, 『稗官雜記』, 卷4(『대동야승』, 민족문화추진회, 1982).

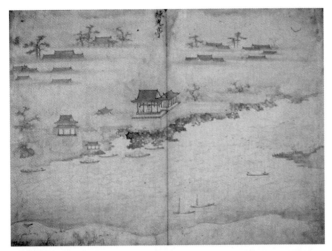

도 2-24 이정,《관서명구첩》제3폭
〈연광정〉, 지본수묵, 74.8×52cm, 개인
도 2-25 이정,《관서명구첩》제4폭
〈공강정〉, 지본수묵, 74.8×52cm, 개인

고 부사 사도(史道)가 기문을 남겼는데, 이를 통사 박지(朴址)의 서체로 옮겨 현판으로 만들어 정자에 걸었다.[151] 그러나 공용경과 오희맹 일행이 사행 왔을 때 이 편액의 서체가 저속하다 하여 태평관에서 오희맹이 '납청정(納淸亭)' 세 글자를 써서 걸게 하였는데,[152] 이는 중국의 관행에서 편액을 쓰는 것을 중히 여겨 반드시 조관(朝官) 중 재주와 명망이 있는 사람에게 청하던 데서 비롯된 것이다. 배경에 효성산(曉星山)의 봉우리가 사면에 우뚝 솟았고, 그 주위로 얕은 물결이 잔잔하게 흐르는 가마천(加麻川)이 있다. 소나무가 무성하고 담장도 없이 사면이 넓게 트였다.

　　제6폭 〈거연관〉은 비록 화폭 중 한 면만 전하지만, 평안도 철산군 북쪽에 위

도 2-26 이정,《관서명구첩》제5폭
〈납청정〉, 지본수묵, 74.8×52cm, 개인
도 2-27 이정,《관서명구첩》제6폭
〈거연관〉, 지본수묵, 74.8×52cm, 개인

치해 있던 칙사의 관소를 묘사한 것이다[도 2-27]. 관소의 앞에는 반송이 있어 구불거리며 높이 솟아 그 맑은 그늘이 여러 두둑을 덮는다고 하였고, 명나라 사신 주지번이 거연관의 소나무를 읊은 시에서는 "푸른 소나무 산자락에 빙 두르고 들건대 칩룡(蟄龍)이 땅에 낮게 엎드려 그중 오래된 둥치 가장 구불거리니"라고 하여 거연관 일대 반송을 충실히 사경하였음을 알 수 있다.[153]

151 『중종실록』 권43, 17년 1월 20일(무진)조 ; 『新增東國輿地勝覽』 卷52, 平安道 定州牧.
152 魚叔權, 『稗官雜記』 권4(『대동야승』, 민족문화추진회, 1982).
153 『新增東國輿地勝覽』 卷53, 平安道 鐵山郡, 驛院 ; 朱之蕃, 『奉使稿』, 「車輦館蟠松」.

한강 서호(西湖)는 명사 일행이 한양에 머물면서 반드시 들르던 명소로, 명사가 한강을 유람할 때 주로 거쳤던 곳은 제천정과 양화도, 잠두봉 등을 들 수 있다. 특히 제천정은 관반 대신들이 임금이 내린 선온(宣醞)을 준비하여 명나라 사신을 위로했던 곳으로 유명하다.

나라의 큰 근심이었던 임진왜란이 진정 국면에 접어들자 1600년 명나라 경리 만세덕(萬世德)은 회환(回還)에 앞서 한강을 유람하였다.[154] 만세덕은 이때 한강 서호의 이수정(二水亭)에 대한 시를 쓰고 그림을 그리게 하였다. 이는《이수정시화첩(二水亭詩畫帖)》을 통해 확인할 수 있다[도 2-28]. 이 화첩에는 그로부터 6년 뒤 조선에 온 명사 주지번이 한강 서호에 배를 띄워 유람하며 지은 시가 함께 실려 적어도 1606년 이후 장첩된 것으로 추정할 수 있다. 화면의 주된 내용은 한강 남안에서 삼각산과 남산의 잠두봉 일대와 이수정을 중심으로 사경한 것이다. 이 그림과 관련하여 허목(許穆)이 1658년(효종 9)에 쓴 「이수정시화첩발(二水亭詩畫帖跋)」의 내용을 살펴볼 필요가 있다.

(전략) 이수정은 옛날 한흥군(韓興君, 이덕연)의 서호별업(西湖別業)이다. 지금 그의 증손 완(浣)이 와서 시화 2첩을 보여 주었다. 하나는 만운중(萬雲中, 만세덕)이 이수정시를 읊고 이어서 서호의 승경을 그린 그림과 주금릉(朱金陵, 주지번)이 배를 띄우고 지은 것이요, 다른 하나는 아계(鵝溪, 이산해)·한음(漢陰, 이덕형) 두 상국(相國)의 시인데, 그 필법이 모두 볼만하였다. 아, 슬프다. 만운중은 신종 27년(1599)에 군대를 크게 동원하여 왜적을 토벌할 때 조선경리(朝鮮經理)로 왔던 사람이요,[155] 주금릉은 그로부터 6년 후에 황손이 탄생함에 그 경사를 조선에 반포하러 왔다.[156] 이제 50-60년이 지나 모두 옛사람의 묵은 자취가 되었으니, 사람으로 하여금 추감(追感)을 금할 수 없게 한다. 이를 기록하여 서호고사(西湖古事)에 붙인다.[157]

시화첩의 제발에 의하면, 허목은 1658년 한강변의 이수정의 주인이었던 이덕연의 증손 이완이 보여준 두 권의 시화첩을 접할 수 있었다. 그중에는 1600년 만세덕이 읊은 이수정에 대한 시와 함께 서호의 승경을 그린 그림과 1606년 주지번이 한강 서호에 배를 띄우고 지은 시가 있었다고 하였다.[158] 여기서 만경리(萬經理)가 쓴 이수정에 대한 시는 확인할 수 없으나,《이수정시화첩》내에 그려 장첩한 그림은 만세덕이 입조하였을 때 한강 이수정을 유람하면서 시를 썼을 무렵 그려진

것으로 보이며, 그림의 필자는 만세덕이 직접 그린 것이라기보다 경리도감 소속으로 만세덕을 동행한 조선 관반에 소속된 화원일 가능성이 높다.[159]

한편 1658년 허목이 보았던《이수정시화첩》에 실린 주지번의 시는 그가 1606년 한강을 유람하면서 지은 범주시(泛舟詩)로 그가 조선을 사행하면서 쓴『봉사고(奉使稿)』에 실려 있는「한강범주관어(漢江泛舟觀漁)」로 추정된다. 원접사 유근(柳根, 1549-1627)과 관반 이호민(李好閔, 1553-1634), 권필(權韠, 1569-1612), 한준겸(韓浚謙, 1557-1627), 서성(徐渻, 1558-1631) 등 당시 주지번을 영접했던 조선 관반들이 그 시에 차운한 것이 여러 편 전하는 점에서도 뒷받침된다.[160] 또한 허목은 제발에서 주지번이 조선에 온 지 이제 50-60년이 지나 옛 자취가 되었다고 하여 그가 이수정에 대한 발문을 쓴 시점은 이 시화첩을 본 1658년경으로 추정된다. 시화첩을 가장(家藏)했던 이덕연(1555-1636)은 만세덕의 경리도감 낭청으로 조봉대부(朝奉大夫)를 역임했던 인물이기도 하다. 또한 시를 썼던 이수정은 적어도 1605년 이전 염창탄 서쪽 절벽 위에 있던 효령대군의 임정(林亭)을 이덕연과 아우 이덕형이 개조한 정자로 서호의 절경 중 하나였다. 이덕연의 호를 이수옹(二水翁)이라 했던 것도 여기서 기인한다. 따라서 경리 만세덕을 직접 봉행하며 한강 서호의 유람 때도 동행하여 이수정을

154 經理는 임진왜란 때 조선에 파견한 經理朝鮮巡撫의 약칭이다. 여기서는 조선왕조실록의 용례에 의거하여 經理로 통칭하고 이들을 접반하던 조선의 임시기구를 經理都監이라 칭하기로 한다.

155 萬世德은 1598년 11월에 經理 楊鎬를 대신하여 들어와 1600년 9월에 명에 회정하였다.『선조실록』권103, 31년 11월 25일(병오)조;『선조수정실록』권34, 33년 9월 1일(신축)조.

156 『선조수정실록』권40, 39년 4월 1일(기해)조.

157 "(전략) 二水亭, 故韓興君西湖別業, 今其曾孫浣來示詩畵二帖. 其一, 萬雲中詠二水亭詩, 仍圖畵西湖之勝及朱金陵泛舟之作, 其一, 鵝溪·漢陰二相國詩, 而其筆法又皆可觀. 嗟乎, 萬雲中, 神宗二十七年, 大發兵征倭, 以經理朝鮮來, 而朱金陵, 其六年, 皇孫生, 以太史頒慶於東方. 今五六十年, 皆爲古跡, 令人追感記之, 以附西湖古事." 許穆,『記言別集』권10,「二水亭詩畵帖跋」(민족문화추진회, 1978).

158 西湖는 한강의 東湖(두모포), 南湖(용산강)의 대칭으로 마포에서 서강, 양화진 일대를 지칭한다. 즉 한강 서쪽 명소로 仙遊峰, 蠶頭峰, 楊花津 등 경치 좋은 곳이 많아 중국사신들이 오면 이곳에서 船遊를 하였다. 특히 양화진 근처에는 조선문인들이 別業을 짓고 교유하며 많은 시문을 남겼는데, 徐命膺(1716-1787)이 그의 저서『保晚齋集』권1에서 西湖十景을 읊은 것이 유명하다.

159 이동주 선생은 이 화첩을『萬世德帖』이라 명명하고 한강유람을 그린 한 폭을 소개하면서 1600년에 만세덕의 조선 관반 중 한 명이던 '李某'가 그린 것으로 간주하였다. 따라서 화첩의 전모는 공개되지 않았지만, 화첩 내에서 그 정황을 파악할 단서가 있었을 가능성이 높다. 이동주,「겸재일파의 진경산수」,『謙齋鄭敾』한국의 미 1(중앙일보사, 1983), pp. 164-189 참고도 2 참조.

160 이와 관련한 시는 柳根,『西坰皇華詩集』권4,「敬次正使漢江泛舟觀漁詩韻」; 李好閔,『五峯先生集』권6,「次正使漢江泛舟觀漁韻」; 韓浚謙,『柳川遺稿』,「次朱正使漢江泛舟觀漁詩韻」; 徐渻,『藥峯遺稿』권2,「次朱梁兩天使正使漢江泛舟觀漁詩韻」; 權韠,『石洲集』권2,「次韻上使漢江泛舟觀漁」가 전한다.

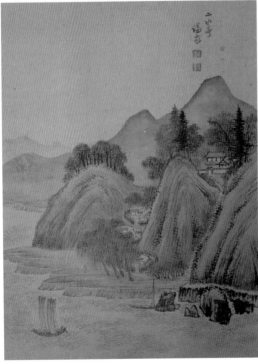

도 2-28《이수정시화첩》,
크기 및 소장처 미상
참고도 2-4 정선, 〈이수정도〉,
《양천팔경첩》, 1742년, 견본담채,
33.3×24.7cm, 개인

보여주었을 것으로 추정된다.

　　1605년 이산해가 쓴 「이수정기」에 의하면 이수정의 이름은 본래 당나라 시성 이백(李白, 701-762)의 「등금릉봉황대(登金陵鳳凰臺)」라는 시구 중 "삼산의 봉우리는 푸른 하늘에 반쯤 솟아 있고, 이수는 백로주에서 나뉘어 흐른다(三山半落靑天外, 二水中分白鷺洲)."라는 대목에서 따온 것으로 화면 속에 이수정 역시 한강을 사이에 두고 맞은편에 삼각산이 있고, 백로주 모래펄이 한강물을 둘로 갈라놓는 모습이다.[161] 화면 좌측 하단의 이수정은 지명 외에 그 형상이 구체적이지 않아 그 위치만 짐작할 수 있는데, 정선이 1742년과 1744년경에 각각 그린 2폭의 〈이수정도(二水亭圖)〉에서 도당산 상봉에 위치한 정자의 모습을 확인할 수 있다[참고도 2-4].[162]

　　그밖에도 명 한림원 수찬 주지번과 예과 급사중 양유년이 1606년 2월 한강을 유람하고 주천사한강유람화병(朱天使漢江遊覽畵屛)을 제작하였다.[163] 이와 같이 명사의 한강유람과 관련하여 참고할 수 있는 작품이 국립중앙박물관 소장 《행행도(行幸圖)》이다[도 2-29]. 이 작품이 주지번의 한강유람을 그린 것이라 단정할 수는 없지만, 적어도 당시 제작되었던 명사의 한강유람과 관련한 병풍 그림의 내용이나 형식을 추정할 수 있기 때문이다.

　　그림은 총 4폭 병풍 형식으로 정자선(亭子船)을 타고 한강 일대 강안 풍경을 감상하며 연회를 베푸는 명사 접대광경을 그린 것이다.[164] 주변 강안과 원산의 처리에서 절파화풍이 뚜렷하게 나타나는데, 특히 제2폭 양화진 일대 잠두봉을 묘사한 부분 중 독특한 암산지형을 묘사한 흑백의 명암대비에서 두드러진다. 또한 제2폭과 제3폭에 명사가 탄 한강유람을 위한 정자선의 모습이 비교적 사실적으로 묘사되어 조선 전반기 명사를 접대하기 위해 한강에 띄운 정자선의 전모를 볼 수 있는 보기 드문 사료이다[도 2-29a].

　　중국사신들을 접대하기 위해 한강에 띄운 배는 '부금(浮金)'이라는 정자선으로 선상 공연과 음식을 제공하기 위한 화려한 누각 형태의 선실이 있는 접대용 선박

161　李山海, 『鵝溪遺稿』, 「二水亭記」.

162　최완수, 『겸재의 한양진경』(동아일보사, 2004), pp. 247-254.

163　尹暄, 『白沙集』 卷下, 「漢江遊畵」.

164　《행행도》는 4폭 병풍으로 최근 개장되었고, 병풍 뒷면에 "傳李上佐(學圃)筆 行幸圖"라 적고 있다. '行幸圖'라는 화제는 후에 임의로 붙여진 것으로 보이며, 行幸은 왕이나 황제가 궁 밖을 遊行하는 것을 의미하지만, 여기서는 명 황제의 使者로 조선에 파견된 明使를 높이는 의도가 내포된 듯하다. 이상좌 필로 전하는 이유는 정확하지 않지만, 이정이 이상좌의 손자인 점을 감안할 때 상호 영향관계를 추론해볼 수 있다.

이었다.[165] 정자선의 규모는 관반들이 탄 작은 배와 비교하면 그 규모가 10배 이상은 될 듯하다. 배는 갑판과 같이 평평한 바닥을 만들고 그 위에 붉은 기둥을 세워 합각지붕 형태를 모방한 초옥을 이고 양옆에 차양을 길게 쳐서 공간을 넓게 조성하였다. 정자 내부에는 오사모에 붉은 공복을 입은 명사 두 명이 탁자를 앞에 두고 좌정하였는데, 《황화사후록》에 나타나는 명사의 복식과 일치한다[도 2-11a]. 명사를 위해 탁자와 의자를 준비하여 연향을 한 점에서도 외교 의례와 관련한 기록화임을 확인할 수 있다. 그 우측 옆으로 관반들이 한 줄로 정렬하여 중앙 무대를 향해 앉았다. 무대에서는 무동의 공연이 한참 진행되고 그 뒤 정자 우측 차양 아래 열을 맞춰 앉은 악사들이 음악을 연주하고 있다. 정자 밖 차양 좌측에서는 사신에게 접대할 음식준비로 분주하고 선두와 선미 그리고 관반들 주위로 역원들이 조용히 앉거나 서서 대기하고 있다. 명사들과 관반이 타고 있는 대규모 정자선 주위로 차양을 친 대여섯 척의 소규모 배에는 공복을 갖춘 나머지 관반을 나눠 태우고 이동하였는데, 동원된 관반의 규모만으로도 당시 조선에서 명사에 대한 각별한 예우를 짐작할 수 있다.

제4폭은 제천정에서 국왕이 명사에게 보낸 선온을 준비하는 모습으로 막차 아래에서 사신을 맞이하기 위해 탁자와 의자를 준비해두었고, 조선의 접반사 일행은 세장한 인물 유형으로 16세기 기록화 속의 인물 복식과 화풍이 잘 반영되었다[도 2-29b].

지금까지 조선 전기 명과 조선의 대외관계에서 명사의 영접과 관련하여 제작된 기록화를 기록과 현존 작품을 중심으로 살펴보았다. 명사 파견 후 조선에서 가장 큰 외교 의례 중 하나였던 영조의식은 동월을 비롯한 공용경, 화찰 등이 그려갔다는 기록이 전한다. 이들 기록을 통해 명사에게 그려준 영조도는 부본을 만들어 내부에서 보관하여 명사 영접에 자료로 활용하였으며, 명사가 귀환한 후에 중국에서 다음 사행을 위해 서로 공유하여 열람하였음을 확인할 수 있었다. 비록 계회도 성격을 띠고 있지만, 〈의순관영조도〉는 조선과 명나라의 외교관계에서 영조 의례를 반영한 사료로써 가치가 높고, 중국사신이 압록강 도강 이후 처음 머물게 되는 의주부 의순관 일대를 자세하게 담고 있어 16세기 실경산수화풍 연구에도 중요한 자료이다.

광해군 시기 명나라와의 외교 의전에 대한 각별한 노력의 결과로 제작된 영접

도감의궤의 반차도는 국가 차원에서 명나라 황제의 의장기와 조서의 성격에 맞는 행렬의 반차를 상세히 그린 기록화이다. 따라서 명사의 반차 구성을 비롯하여 복식, 의례의 정황이 매우 사실적으로 묘사되었다는 점에서 사료적 가치가 돋보인다.

또한 임진왜란 시기 명 경리와 군문 등의 접반과 관련한 업무를 수행한 접반사들의 공적 업무를 중심으로 제작한 기록화를 통해 조선 전반기 명사 접대와 그에 대한 의례를 잘 반영하였음을 확인할 수 있었다. 《관반제명첩》과 《황화사후록》 같은 작품은 비슷한 시기 축 형태로 제작된 일반 계회도가 원경의 자연경관을 배경으로 소규모로 그렸던 것과 달리 경리도감이 설치된 모화관 일대를 중심으로 임진왜란 당시 명 경리에 대한 사후의 업무를 부각시켰다. 또한 《세전서화첩》에 실린 〈천조장사전별도〉는 임진왜란 때 참전한 군문의 전별의식 전반과 임진왜란에서 명나라 용병술의 독특한 면모를 볼 수 있는 중요한 작품이다.

한편 외교 의례와 관련한 명사의 공적 업무 외에 명사가 유람하였던 한강이나 관서지역 사행로의 관소 주변 정자와 명승을 그린 기록화를 분류하여 고찰하였다. 특히 이 책에서 새롭게 조명한 《행행도》는 조선 전기 명사의 유람 장소로 가장 선호되었던 한강 일대의 전경과 정자선의 접대 모습까지 자세하게 묘사하여 매우 희소성이 있는 작품이다. 또한 압록강을 도강한 이후 명사가 경유한 사행로였던 관서지역의 승경을 그린 《관서명구첩》은 주지번의 제시를 포함하고 있어 더욱 의미가 있으며, 이를 통해 그림의 필자를 주지번 사행 때 접반사 일행으로 참여했던 이정으로 추론할 수 있었다. 명사가 지나는 사행로의 절경을 그려 엮은 이러한 선례는 이후 조선 후기까지 지속된 관서지역의 명승을 한 세트로 그린 승경도가 유행하게 되는 계기가 되었을 것이다.[166]

현존 작품의 희소성이라는 한계에도 불구하고 이러한 일련의 모색은 조선 전기 조선에 파견된 명사 접대와 관련한 외교 의례의 결과물로 창작된 기록화에 대한 사료적 가치를 새롭게 조명하고 당시 외교 의례 현장에 대한 시각적 재현에 다소 기여할 것으로 보인다.

165 조선에서 정자선은 대동강과 한강 등에서 띄워졌는데, 공용경과 오희맹 일행은 한강에 띄운 정자선을 '浮䒶'이라 하였고, 대동강변의 정자선에 대해 '乘碧亭'이라 명명하였다. 『中宗實錄』 권84, 32년 3월 14일(계사)조.

166 조선 후기 관서명승도에 대한 연구는 박정애, 「조선 후기 관서명승도 연구」, 『미술사학연구』 258(한국미술사학회, 2008. 6), pp. 105-139.

도 2-29 《행행도》, 4폭 병풍, 17세기 초, 견본담채, 국립중앙박물관

도 2-29a 《행행도》 제3폭
한강 정자선 부분
도 2-29b 《행행도》 제4폭
제천정 선온 준비

III. 조선 중기 바닷길로 간 명나라 사행과 기록화

1. 명과의 관계와 해로사행

1) 명청교체기 조선과 중국

16세기 말 이미 장백산 서쪽 송화강 상류에서 두만강에 이르기까지 세력을 떨치던 여진의 군사적 위협이 더욱 거세지면서 명은 급기야 1614년 조선에 원병을 요청하였다.[1]

이후 1616년 1월 후금을 건국하고, 대한(大汗)의 자리에 오른 누르하치(태조)는 취약한 경제적 기반을 타개하기 위해 1618년 4월 칠대한서(七大恨書)를 발표하여 명에 선전포고를 하였다.[2] 이에 광해군(재위 1608-1623)은 관망적 자세를 취하다가 관료들과의 갈등, 명의 거듭된 재촉으로 결국 1619년 2월 도원수 강홍립(姜弘立, 1560-1627)과 부원수 김경서(金景瑞) 등이 이끄는 1만 3천 명의 조선군 병력을 명에 지원하였다.[3] 그러나 명나라 장수 유정(劉綎) 휘하에 참전하여 후금의 수도 홍경(興京)을 목표로 전진하던 조선군이 1619년 3월 심하(深河) 전투에서 후금군의 기습을 받아 패배하고, 강홍립을 비롯한 조선군 원병의 지휘부가 남은 병력을 이끌고 후금군에게 항복하면서 명의 불신을 초래하였다. 광해군의 명과 후금에 대한 미온적 태도는 선조의 후사 문제에서 자신의 왕권을 지지했던 이이첨(李爾瞻, 1560-1623)을 비롯한 대북파(大北派)에게까지 비판받았고, 그의 정치적 기반이 흔들리기 시작하여 반대파인 서인과 남인이 재기할 수 있는 빌미를 제공하기에 이른다. 1623년 3월 선조의 오자(五子) 정원군(定遠君)의 장남 능양군(陵陽君)을 왕으로 옹립한 인조반정이 바로 그것이다.[4]

인조반정은 광해군 폐위, 집권 대북파의 몰락과 인조의 등극, 서인 집권 등으로 이어지는 조선 중기 이후 정치상황의 중요한 전환점이었다. 따라서 국내뿐

1 『광해군일기』 권80, 6년 7월 8일(무오)조.
2 七大恨書란 1583년 명병이 古勒城을 공격할 때, 누르하치의 父와 祖가 明兵에 의해 誤殺된 것을 비롯하여 명에 대해 품고 있던 7가지 원한을 말한다. 李章熙, 「정묘·병자호란」, 『한국사』 29(국사편찬위원회, 1995), p. 223.
3 『광해군일기』 권137, 11년 2월 21일(을해)조.
4 명청교체기 한중관계에 대한 논저는 최소자, 『명청시대 중한관계사 연구』(이화여자대학교 출판부, 1997), pp. 65-69; 한명기, 『임진왜란과 한중관계』(역사비평사, 1999), pp. 255-273; 同著, 「17세기초 인조반정과 조명관계」, 『동양학』 27(단국대 동양학연구소, 1997); 계승범, 「광해군대 말엽(1621-1622) 외교노선 논쟁의 실제와 그 성격」, 『역사학보』 193(역사학회, 2007), pp. 1-37 참조.

만 아니라 대외관계 측면에서도 심각한 문제를 야기하였다. 우선 명은 요동의 대부분을 상실하고 북경과 산해관마저 후금군에게 위협받고 있던 상황에서 가장 중요한 변방인 조선에서 일어난 정변에 큰 부담을 느꼈다. 당시 명에서는 인조반정을 찬탈로 간주하였고, 이러한 명 조정의 부정적인 분위기는 등래순무(登萊巡撫) 원가립(袁可立, 1562-1633)이 1623년 6월 이경전(李慶全, 1567-1644) 주청사(奏請使) 일행과 1624년 이덕형(李德馨, 1561-1613) 사은겸주청사(謝恩兼奏請使) 일행에게 광해군의 생존 여부와 그가 왕위에서 스스로 물러났는지 여부, 반정세력이 궁궐에 방화를 저지른 이유, 반정 직후 정국이 안정되었는가 등을 날카롭게 추궁했던 데서도 잘 나타난다.[5]

　　이런 이유로 인조와 서인 일파는 민심의 수습을 통해 정권 안정을 도모하고, 자신들의 정변에 대한 정당성을 명에 인식시켜 왕위를 조속히 승인 받으려 하였다. 인조는 내정 수습을 위해 인목대비(仁穆大妃)의 위호(位號)를 회복시키고 광해군의 폐위를 정당화하는 교서를 반포하였다. 교서에서는 폐모살제(廢母殺弟)라는 반인륜적 면모와 궁궐 영건을 비롯한 토목공사, 민정도탄 등을 거론하였고,[6] 무엇보다 화이론적 대외관을 염두에 두고 광해군이 재조지은(再造之恩)을 배신했다는 점을 강조하여 명에 대한 충성을 전달하려 하였다.[7]

　　한편 1621년에는 요동도사 모문룡(毛文龍, 1576-1629)이 압록강을 건너 평안도 철산과 선천 사이에 주둔하였고, 이로 인해 후금군이 압록강을 건너 명군을 습격하는 일이 발생했다. 이에 이듬해 광해군은 모문룡을 종용하여 철산군 인근 가도(椵島)에 진을 치게 하였다. 이후 명은 후일을 도모할 목적으로 1622년 이곳 가도에 도독부를 설치하고 모문룡을 도독으로 임명하여 군진의 명칭을 동강진(東江鎭)이라 하였다.[8] 모문룡의 가도 주둔은 명 조정 입장에서 요동반도 일대 후금에 대한 저항세력을 구원하는 한편, 저항 세력을 재편하고 조선과 연계하여 군량과 필수품을 공급받으면서 요동 회복의 근거지로 삼기 위한 책략이기도 하였다.[9] 한편 인조정권 입장에서 가도 동강진은 광해군을 폐위시킨 인조반정에 대한 명의 승인을 받아야 하는 외교적 취약성, 그리고 해로사행의 위험 때문에 명나라 사신의 조선 파견 빈도가 현저히 줄어든 상황으로 인해 명과의 외교 교섭 절차에서 매우 중요한 거점으로 간주되었다.[10]

　　1623년 4월 조선 조정에서는 주문사 이경전 일행을 파견하여 인목대비 명의로 보낸 인조에 대한 왕권 승인을 청하는 주문(奏文)을 명에 전달하였으나, 명 예부

는 조선 실정을 파악하기 위해 떠난 사관(査官)의 보고가 바닷길이 막혀 지연되는 것을 이유로 이듬해 3월까지도 책봉 승인을 미루고 있었다.[11] 이에 조선은 1624년 8월 사은겸주청사 이덕형 일행을 명에 파견하여 고명(誥命)과 면복(冕服)을 내려줄 것을 주청하였고, 명 조정은 후금을 의식하여 이듬해 책봉사 왕민정(王敏政)과 호양보(胡良輔)를 조선에 보내 인조를 책봉하는 고명과 면복을 내려주었다.

한편 후금은 1619년 사르후(薩爾滸) 전투의 승전 이래 1625년 심양(瀋陽)으로 천도하고 요동 전역을 장악하게 된다. 1626년 즉위한 홍타이지(皇太極)는 위원성(威遠城)을 공격하고 조선의 대명 사대관계 유지와 가도의 모문룡 문제를 이유로 정묘호란(丁卯胡亂)을 일으켰다.[12]

정묘호란 이후에도 명은 조선을 통해 후금을 견제하였는데 조선은 명에 대한 명분론(名分論)과 사세론(事勢論)의 양립 속에서도 기존 사대관계를 유지하였고,[13] 후금에 대해서는 교린의 연장으로 심양에 회답사(回答使)와 춘신사(春信使)·추신사(秋信使) 등을 파견하였다.[14] 가도의 도독 모문룡은 해전에 미숙한 후금군을 피하여 당시까지 건재하였으나, 명 조정에서 자신을 비호하던 위충현(魏忠賢, 1568-1627) 일당의 실각 이후 후금과 내통하였다. 이후 조선에 대한 약탈이 잦아지면서 그에 대한 반감이 거세지자 1629년 요동경략 원숭환(袁崇煥, 1584-1630)이 여순(旅順)의 쌍도

5 한명기, 「17, 8세기 한중관계와 인조반정 – 조선 후기의 '인조반정 변무' 문제」, 『한국사학보』 13(고려사학회, 2002), pp. 14-15; 홍익한, 『조천항해록』 권1 갑자년 9월 10일, 『국역 연행록선집 Ⅱ』(민족문화추진회, 1976).

6 『인조실록』 권1, 원년 3월 14일(갑진)조.

7 再造之恩이란 임진왜란 초반 패전 속에서 宗嗣의 보존 여부가 불투명하고, 민심의 심각한 離反으로 위기의식이 극에 달했던 와중에 명군이 평양전투에서 승리를 거두면서 조선의 지배층 사이에 태동한 명에 대한 관념으로, 당시 조선 내정과 관련하여 미묘한 정치적 의미가 있었다. 한명기, 「임진왜란 시기 '再造之恩'의 형성과 그 의미」, 『동양학』(단국대학교 동양학연구소, 1999), pp. 119-136.

8 『광해군일기』 권183, 14년 11월 11일(계묘)조.

9 鄭丙喆, 「明末 遼東 沿海 일대의 '海上勢力'」, 『明淸史硏究』 23(明淸史學會, 2005), pp. 143-170. 정병철은 이 논문에서 명말 요동 연해에서 모문룡이 해상세력으로 등장한 배경과 가도 東江鎭의 전략적 위치, 모문룡의 對後金 견제의 역할과 그의 해상활동에 대해 자세히 논하였다.

10 이현종, 「明使接待考」, 『鄕土서울』 12, 1961, p. 89 표 참조. 明使의 조선 파견 횟수는 선조 연간(재위 41년) 35회, 광해군 연간(재위 16년) 14회였으며, 인조 연간에는 자료상으로 1623년부터 1634년까지 모두 4회만 나타나 현저히 급감하는 추세를 보인다.

11 『인조실록』 권1, 원년 4월 27일(병술)조; 권5, 2년 3월 15일(기사)조.

12 박현모, 「정묘호란기의 국내외정치: 국가위기시의 공론정치」, 『국제정치논총』 42(한국국제정치학회, 2002), pp. 217-235.

13 김용흠, 「丁卯胡亂과 主和·斥和 논쟁」, 『한국사상사학』 26(한국사상사학, 2006), pp. 159-199.

14 『인조실록』 권15, 5년 2월 5일(임인)조; 권20, 7년 2월 22일(무신)조; 권21, 7년 8월 9일(신유)조.

(雙島)로 그를 유인하여 참살하였다.[15] 모문룡 사후에도 명나라 군대는 계속 가도의 동강진에 주둔했으며, 그들에 대한 조선의 지원도 계속되었다.[16]

결국 1636년 12월 청 태종[홍타이지]이 군사를 이끌고 조선을 침략하면서 조선은 1637년 정월 삼전도(三田渡)에서 청과의 강화조약으로 군신관계로 전락하였고,[17] 4월 12일 조청연합군(朝淸聯合軍)이 가도의 명군을 함락시킨 후, 명과 조선의 대외관계는 현실적으로 단절되기에 이른다.[18] 17세기 초 명청교체기 조선에서 위험한 바닷길로 명나라 사행을 감행해야 했던 배경에는 당시 이러한 내외적 정세 흐름이 크게 작용하였다.

2) 명청교체기 해로사행 노정

조선시대 연행의 노정은 육로와 해로의 두 통로가 있었다. 해로를 이용한 조선사절의 파견은 명청교체기 후금이 요동지역을 점령하여 기존 육로사행길이 막히는 1621년(광해군 13)부터 대명외교가 단절된 1637년(인조 15)까지 17년 동안 지속되었다 [표 5].[19]

광해군 집권기 해로를 통한 대표적 사행은 1621년 진위사 권진기(權盡己, 1578-?), 사은사 최응허(崔應虛, 1572-1636) 일행의 사행을 비롯해 1622년 등극사 오윤겸(吳允謙, 1559-1636), 성절사 이현영(李顯榮, 1573-1642) 사행 등 모두 4차례이다. 그리고 1623년 인조반정 이후의 사행은 명에 왕권승인을 주청하기 위해 파견된 1623년 책봉주청사 이경전 사행, 1624년 사은겸주청사 이덕형 사행이 대표적이며, 해로를 통한 마지막 사행은 1636년 병자호란 발발 직전 북경에 갔다가 이듬해 6월 귀국한 사은겸동지사 김육(金堉, 1580-1656) 일행의 사행을 들 수 있다.[20]

조선 전기 대명사행은 명과의 소원한 관계로 정례화되지 못하였기에 파견된 사절의 횟수도 일정치 않았다.[21] 그러나 1401년(태종 원년) 6월 혜제(惠帝, 재위 1398-1402)로부터 고명과 인신을 받았고,[22] 1405년부터 본격적으로 고려 말과 같이 1년 3사, 즉 정조사(正朝使, 하정사)·성절사(聖節使)·천추사(千秋使)의 정기사행이 재개되었던 것으로 추정된다. 이후 1531년(중종 26)부터 대명 정례사행에 앞의 3사 중 정조사를 없애고 동지사(冬至使)가 추가된 1년 3사로 정례화되어 대명사행이 단절된 1637년까지 시행되었다.[23]

이 시기 절행은 해로사행으로 인한 경비부담과 조난의 우려 등으로 때에 따

라 동지사와 성절사를 관직이 높은 재신으로 겸행하게 하기도 하고, 부정기사행인 별행은 진위사와 진향사를 겸행하게 하거나 주청사·진주사·사은사·진하사 등은 상황에 따라 절행과 겸행하여 보내는 것이 일반적이었다.[24]

사절단의 정원은 본래 정사·부사·서장관 삼사(三使)와 통사(通事) 3인을 비롯해 사자관·압물관·의원·화원·수행원 등 30명 내외로 구성되었다.[25] 이 시기 모든 해로사행에 삼사를 모두 파견하는 예는 7차례 정도이며, 대부분은 부사 없이 정사와 서장관만 파견하였다. 1624년(인조 2)에는 동지사와 주청사 등 두 사행이 바다를 건널 때 드는 양곡이 거의 1천여 석이나 되고 격군(格軍)도 4백여 명에 이르러 당시 사행에서 항해의 위험과 중국의 정세 변화로 역원(役員)의 수가 증원되었음을 알 수 있다.[26]

사행 구성원의 품계에 따라 역마(役馬)가 달랐으며, 반전(盤纏)은 호조와 선혜청에서 담당하였는데,[27] 이 시기에도 중국에 가는 사신 행차에 사신들이 뇌물을 받고

15 『인조실록』 권18, 6년 3월 21일(임오)조; 권18, 6년 3월 29일(경인)조; 권20, 7년 2월 15일(신축)조; 7년 5월 9일(계사)조; 7년 6월 30일(계미)조.

16 모문룡 사후 유격장군 陳繼盛이 가도의 도독이 되었으나, 1630년 만주에서 도망 온 劉興治가 진계성을 죽이고 조선 땅까지 침범하려 하자 참살하고 이후 沈世魁가 도독이 되었다. 『인조실록』 권22, 8년 4월 19일(무진)조; 권24, 9년 3월 21일(을미)조.

17 『인조실록』 권34, 15년 1월 28일(무진)조.

18 『인조실록』 권34, 15년 4월 4일; 류승주, 「朝淸聯合軍의 椵島 明軍討伐考」, 『사총』 61(역사학연구회, 2005), pp. 199-249.

19 海路를 이용한 조천사행은 17세기 초 외에도 元明交替期인 14세기 말에도 이루어졌다. 명 태조 洪武年間(1368-1398)에 고려와 조선의 사신들은 배를 타고 산동반도와 登州 水門(지금 蓬萊)과 요동반도의 旅順口를 통해 南京을 왕래하였다. 이후 1409년(태종 9) 進獻使 權永均의 연행 후 明 成祖의 명으로 陸路使行路로 規例化되었다. 『태종실록』 권17, 태종 9년 윤4월 23일(을축)조.

20 〈표 5〉에는 1620년(광해군 12)에 육로사행 갔다가 1621년 해로를 통해 귀국하는 길에 익사한 진향사행과 진위사행을 참고로 포함하였다. 대명 해로사행은 광해군 시기 4차례, 인조반정 이후부터 1637년까지 총 24차례 행해졌다. 특히 1630년 3월 차정된 동지겸성절사 한명욱 일행의 실제 사행 여부가 불확실하며, 『인조실록』 권23, 인조 8년 7월 14일조에 그해 부험을 받고 7월에 떠난 정두원 진위사행과 고용후 동지사행만 언급되었고, 무엇보다 동지사로 차견된 고용후의 사행과 사행 명목이 겹친다는 점에서 사행 횟수에서 제외하였다.

21 박원호, 『명초조선관계사연구』(일조각, 2002), pp. 291-296.

22 『태종실록』 권1, 원년 6월 12일(기사)조.

23 『중종실록』 권71, 26년 8월 11일(임진)조;『인조실록』 권24, 9년 1월 22일(병신)조.

24 『인조실록』 권12, 4년 3월 21일(갑자)조; 권17, 5년 11월 10일(계유)조.

25 『通文館志』 권3, 「事大」上, 赴京使行.

26 『인조실록』 권7, 2년 9월 15일(병인)조.

27 盤纏은 부경사신에게 주는 여비로 元盤纏과 別盤纏이 있는데, 각각 세 마리의 刷馬에 싣는다. 그 물목은 홍주, 백저포, 백목면, 목면, 백지, 호초, 청서피 등을 가지고 가서 노정에서 팔아 주식과 여물 등을 구입하였다.

표 5 명청교체기 대명 해로사행

시행년월		사행명칭	정사	부사	서장관	비고	현전 연행록
1620 광해 12	1	進香	柳澗 1554-1621		鄭應斗 1557-1621	요동로 피하여 해로 귀국길에 모두 익사	
		陳慰	朴彝敍 1561-1621		康昱 1558-1621		
1621 광해 13	4	陳慰	權盡己 1578-?		柳汝恒 1581-1624	진위사의 선박 침몰했으나 생존	
		謝恩兼冬至聖節	崔應虛 1572-1636		洪命耈 1596-1637		安璥, 『駕海朝天錄』
1622 광해 14	4	登極	吳允謙 1559-1636	邊潝 1568-1644		명 熹宗 즉위 축하 사신 파견	『海槎朝天日錄』
	7	聖節兼冬至	李顯榮 1573-1642		미상		
1623 인조 1	5	册封奏請	李慶全 1567-1644	尹暄 1573-1627	李民宬 1570-1629	인조 왕권승인 奏文 전달	『癸亥朝天錄』
	7	冬至聖節兼謝恩	趙濈 1568-1631		任賚之 1586-?		『朝天日乘』 (한문, 한글본)
1624 인조 2	6	謝恩兼奏請	李德泂 1566-1645	吳翻 1592-1634	洪翼漢 1586-1637	발병한 蔡裕後 대신 서장관 홍익한 체차	『朝天航海錄』, 『朝天錄』, 『듣천니공힝젹』
		冬至	權啓 1574-1650		金德承 1595-1658		김덕승, 『天槎大觀』
1625 인조 3	7	謝恩兼陳慰	朴鼎賢 1561-1637	鄭雲湖 1563-1639	南宮橄 1562-?		
	8	聖節	全湜 1563-1642		미상	제3선 서장관 배 침몰, 익사	『沙西航海朝天日錄』, 『槎行錄』
1626 인조 4	윤6	聖節兼謝恩陳奏	金尙憲 1579-1652		金地粹 1585-1639		김상헌, 『朝天錄』
		冬至兼千秋	南以雄 1575-1648			사행 도중 皇子사망 소식 明에서 표문과 방물 돌려보냄	남이웅, 『市北先生路程記』
1627 인조 5	2	奏聞	權怗 1573-1629		鄭世矩 1585-1635	북경 玉河館에서 失火	
	5	聖節兼冬至	邊應璧 1562-?		尹昌立 1593-1627	서장관 선박 표류로 익사	정두원, 『朝天記地圖』
1628 인조 6	2	進香兼陳慰	洪靁 1573-?		姜善餘 1574-1647		
		登極兼冬至	韓汝溭 1575-1638	閔聖徽 1582-1647	金尙賓 1599-?		민성휘, 『戊辰朝天別章帖』
	6	回答官 (瀋陽行)	鄭文翼 1574-1639	朴蘭英 ?-1636		조선인 포로쇄환	정문익, 『私日記』
1629 인조 7	6	冬至兼聖節	宋克訒 1573-1635		申悅道 1589-1659		신열도, 『朝天時聞見事件啓』
	8	冬至	尹安國 1569-1630		鄭之羽 1592-?	윤안국과 그를 동행한 역관 李彦華과 아들 李尙古가 1630년 覺華島에서 익사	윤안국, 『朝天日記』
		進賀兼謝恩	李忔 1568-1630		미상	조난 이후 정사 이흘 1630년 6월 玉河館에서 병으로 사망	

시행년월		사행명칭	정사	부사	서장관	비고	현전 연행록
1630 인조 8	2	春信 (瀋陽行)	朴蘭英 ?-1636			1631년 3월 19일에서 4월 30일까지 기록	박난영, 『瀋陽日記』
	3	冬至兼聖節	韓明勖 1567-1652		金秀南 1576-1636	『인조실록』권23, 8년 7월 14일 사행 여부 불확실	
	7	陳慰	鄭斗源 1581-1642		李志賤 1589-?	등주항해로 주청 성사 안됨	정두원, 『朝天記地圖』
		冬至	高用厚 1577-?		羅宜素 1587-?	符驗 3부 주청하여 가져옴	고용후, 『朝天錄』
	8	秋信 (瀋陽行)	吳信男 1575-1632				
1631 인조 9	6	冬至	金蓍國 1577-1655		미상		
		秋信 (瀋陽行)	朴魯 1584-1643				
1632 인조 10	6	奏請	洪靌 1585-1643	李安訥 1571-1637	洪鎬 1586-1646		이안눌, 『朝天後錄』 『朝天日記』
		冬至兼聖節千秋	李善行 1576-1637		미상		
	7	秋信 (瀋陽行)	朴蘭英 ?-1636				
1633 인조 11	5	奏請兼謝恩使冬至聖節千秋進賀兼行	韓仁及 1583-1644	金榮祖 1577-1648	沈之溟 1599-1685	소현세자 책봉 주청	
1634 인조 12	11	秋信 (瀋陽行)	羅德憲 1573-1640				
	12	謝恩	宋錫慶 1560-1637	洪命亨 1581-1636	元海一 1580-?	송석경 이후 60세 이상 차견 말도록 지시	
1635 인조 13	1	春信 (瀋陽行)	李浚 1579-1645			후금 세폐 요구대응	이준, 『瀋行日記』
	6	冬至	崔惠吉 1591-1662		미상		
	8	秋信 (瀋陽行)	朴魯 1577-1655				
1636 인조 14	2	春信 (瀋陽行)	羅德憲 1573-1640	李廓 1590-1665		後金 태종의 황제 즉위식 참여	나덕헌, 『北行日記』
	6	聖節千秋進賀	金堉 1580-1656		李晚榮 1604-1672	1637년 6월 병자호란 후 귀국	김육, 『朝京日記』 이만영, 『崇禎丙子朝天錄』

전거: 『조선왕조실록』

수십 명의 상인을 함부로 동행시키거나 사신의 노비를 가장하여 교역할 물건을 가지고 가는 폐단이 나타기도 하였다.[28] 또한 조정에서는 사절 일행이 경유하는 국내 노정의 해당 도에 선문(先文)을 보내 사행을 위한 연접(延接)·문후(問候)·지공(支供) 등 필요한 제반 물품 및 경비를 부담하게 하였는데, 이에 대한 황해도와 평안도 등 서북지역의 폐해도 매우 컸다.

1621년부터 정묘호란 이전까지 해로를 통한 사행 여정은 종전의 육로를 통한 사행의 두 배 반에 해당하는 거리로 총 5,660리 노정 중 해로가 3,760리로 육로보다 상대적으로 길었다.[29] 출항기지인 곽산(郭山)의 선사포에서 출항하여 인근 철산 가도에 이르고,[30] 중국 영토인 요동반도 연안 석성도(石城島)와 장산도(長山島), 광록도(廣鹿島)와 여순구(旅順口)를 거쳐 발해 해협의 묘도(廟島)를 지나 등주(登州, 현 봉래시)에 상륙하였다. 그 뒤 등주에서 육로로 황현(黃縣)에 이르고, 여기에서 내주부(萊州府)·창읍현(昌邑縣)·유현(濰縣)·창락현(昌樂縣)·청주부(靑州府)·금령역(金嶺驛)·장산현(長山縣)·추평현(鄒平縣)·장구현(章丘縣)·용산역(龍山驛)·제남부(濟南府)·제하현(濟河縣)·우성현(禹城縣)·평원현(平原縣)·덕주(德州)·경주(景州)·부성현(阜城縣)·조장역(曹莊驛)·헌현(獻縣)·하간부(河間府)·임구현(任丘縣)·웅현(雄縣)·신성현(新城縣)·탁주(涿州) 등을 거쳐 북경에 이르렀다[참고도 3-1]. 현존 해로조천도의 화첩 구성 역시 사행 노정의 순서대로 선사포 출항 장면, 가도를 거쳐 본격적으로 중국의 사행로가 등장하는데, 사행 노정 중 험한 해로사행로의 일부와 육로의 지역별 사적 및 북경 그리고 선사포 회박(回泊) 장면이 중심이 된다.

정묘호란 이후 1627년 주문사 권첩(權怗, 1573-1629)의 사행부터 국내 출항지를 곽산 선사포에서 증산현(甑山縣)의 석다산(石多山)으로 바꿔 이곳에서 배를 출항하였다. 즉 정묘호란 이후 전란을 입은 관서지역에 사절단의 지공으로 인한 폐해를 막기 위해 이 지역을 피해 석다산에서 사신선이 출항하였다. 1628년 등극사행부터는 평양에서 험한 대동강을 경유하여 석다산에 도착하였으나, 1629년 사은사 이흘과 윤안국 사행부터 다시 평양에서 증산까지 육로로 석다산에 이르고, 여기서 바로 배가 출항하도록 정례화하였다.[31]

중국 영토에 해당하는 사행로는 1629년부터 가도수(假島帥) 모문룡을 견제하기 위한 영원위의 경략 원숭환(袁崇煥)의 건의로 해로 노정을 등주에서 각화도(覺華島)로 바꿔 이곳에 배를 대고 영원위에 이르렀다.[32] 증산 석다산·철산 가도·녹도(鹿島)·석성도·장산도·광록도·삼산도(三山島)·평도(平島)·여순구·철산취(鐵山嘴)·양도(羊

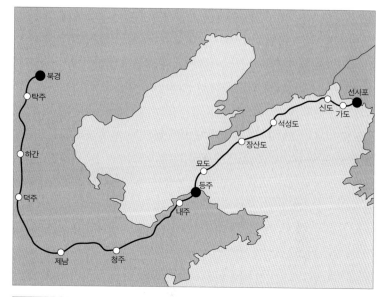

참고도 3-1 17세기 초 대명 해로사행 노정 (선사포 – 등주)

참고도 3-2 17세기 초 대명 해로사행 노정 (석다산 – 각화도)

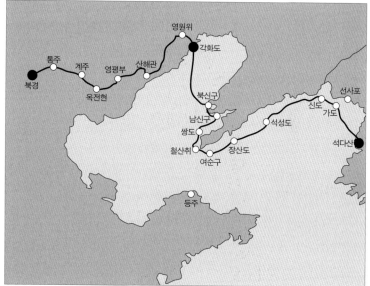

28 『인조실록』 권6, 2년 5월 16일(기사)조.

29 조선 초 사절의 중국행 정규 통로는 서울, 평양, 의주, 압록강 渡河, 九連城(鎮江城), 鳳凰城, 盛京(瀋陽), 山海關, 北京에 이르는 육로 코스로서 약 28일이 소요되었다. 『通文館志』권3, 「事大」上, 航海路程.

30 선사포의 경우는 대개 순풍을 기다리면서 지체되는 경우가 많아 咸從이나 安州의 老江鎮을 이용하는 경우도 있었다. 李肯翊, 『燃藜室記述別集』 卷5, 「事大典故」, 赴京道路; 『인조실록』 권6, 2년 5월 15일(무진)조.

31 『인조실록』 권18, 6년 2월 11일(계묘)조; 6년 6월 22일(신해)조; 권20, 7년 6월 2일(을묘)조.

32 『인조실록』 권20, 7년 윤4월 21일(병자)조.

島) · 쌍도(雙島) · 남신구(南汛口) · 북신구(北汛口) · 각화도까지 배로 항해하고 영원위부
터 육로에 올라 조장역(曹莊驛) · 동관역(東關驛) · 전둔역(前屯驛) · 고령역(高嶺驛) · 산해
관(山海關) · 심하역(深河驛) · 무녕현(撫寧縣) · 영평부(永平府) · 사하역(沙河驛, 칠가령) · 풍윤
현(豊潤縣) · 옥전현(玉田縣) · 계주(薊州) · 삼하현(三河縣) · 통주(通州) · 북경에 이르렀다[참
고도 3-2]. 육로가 911리이고, 해로가 4,160리로 각화도의 해로가 등주로보다 훨씬
멀었으며, 도서(島嶼)가 없고 암초가 많아 1627년 성절겸동지사 서장관 윤창립(尹昌
立, 1593-1627), 1629년 동지사 윤안국(尹安國, 1569-1630)을 비롯하여 5명의 조선사신
들이 희생당하였다. 이에 1630년에 진위사 정두원(鄭斗源, 1581-1642)은 석다산에서
출발하여 등주로를 통해 사행하여 명에 등주로의 정례화를 주청하였으나,[33] 성사
되지 못하고 결국 1636년 김육의 마지막 사행까지 각화도 노정을 따라야 했다.[34]

이들 사행이 가지고 간 외교 문서도 사행 종류에 따라 차이가 있으나, 대부분
표(表) · 전(箋) · 주(奏) · 장문(狀文)과 예부자문(禮部咨文) · 방물표(方物表) 등을 휴대하였
다. 대개 선척은 6척으로 제한하였는데, 표문 · 자문은 정본과 부본, 방물을 준비하
여 사신이 이를 가지고 각기 다른 배에 승선함으로써 불의의 사고에 대비하였다.
정사와 서장관만 임명한 경우는 4척의 배로 이동하였다. 싣고 가는 해당 물건은 사
절단의 식량 · 반전 · 의복 등과 외교 문서 외에 진헌하는 방물이었다. 1630년(인조 8)
진위사 정두원의 사행에서는 병기(兵器)로 방물을 대신하여, 명에는 전쟁을 돕는 도
구로 삼게 하는 한편 후금에 대한 적개심을 표출하기도 하였다.[35]

사절단은 공물 외에 국경을 넘어 북경에 도착할 동안 지방 및 예부 관원과 환
관 등에게 선물할 인정물품을 따로 준비해야 했는데, 주청이나 변무(辨誣)사행의
경우는 이러한 인정물품은 경제적으로 더욱 큰 부담이 되었다.[36] 1636년 동지사
김육 일행은 북경에 도착하여 조양문(朝陽門)에서 인정물품을 요구하던 환관에게
뇌물이 적다며 쫓겨나는 수모까지 당하였다.[37]

사절단의 북경 체류기간은 약 40일 정도로 사행일정은 왕복 여정과 북경 체
류일을 포함하여 5개월 정도였으나, 경우에 따라 8개월에서 1년 정도가 소요되기
도 하였다.[38] 북경에 체류하는 동안 사신들은 공식일정으로 조하(朝賀) 절차와 의식
을 연습하는 조천궁(朝天宮) 습의(習儀)를 비롯하여[39] 동지하례(冬至賀禮) · 하절례(賀節
禮) · 조참의(朝參儀)와 예부를 통해 표자문(表咨文)과 세폐(歲幣) · 방물 정납, 회동관(會
同館) 하마연, 영상(領賞), 사상례(謝賞禮), 사조(辭朝) 등의 의례를 치렀다. 부경사행 시
에 정사는 명에서 내려준 통행표찰인 부험(符驗)을 지니고 사절단을 이끌었다.[40] 북

경에서 조선사절들은 공사(公事)를 제외하고 회동관을 벗어나기 어려웠으며, 명의 변사관(辨事官)이 조선사신이 출입하는 도로나 회동관에서 정찰하였다. 명 예부의 허락을 받아 북경 내 사적을 방문하더라도 명 통사(通事)를 동행시켜 이를 감시할 정도로 극히 제한적이었다.[41] 북경 내 유람이 비교적 자유로웠던 청대 부경사행에 비해 북경의 사적에 대한 그림이 거의 나타나지 않는 점도 이러한 배경과 무관하지 않다.

2. 해로사행기록화 관련 문헌기록

1) 해로사행기록화에 대한 기록

해로사행기록화의 명칭은 국립중앙도서관 소장 《연행도폭》, 국립중앙박물관 소장 《항해조천도》와 《조천도》, 육군박물관 소장 《조천도》, 그리고 개인 소장 《제항승람첩(梯航勝覽帖)》 등과 같이 표지에 장첩된 제목에 따른 것도 있지만, 이러한 명칭 이외에 다른 명칭으로도 전해졌던 것으로 보인다.[42] 그림은 전하지 않지만, 문집

33 鄭斗源, 『朝天記地圖』.

34 『通文館志』卷3, 「事大」上, 航海路程; 『인조실록』권20, 7년 6월 2일(을묘)조; 권22, 8년 1월 27일(정미)조.

35 『인조실록』권22, 8년 3월 26일(병오)조.

36 『인조실록』권5, 2년 4월 1일(갑신)조; 권23, 8년 7월 14일(신묘)조; 홍익한, 「조천항해록」권1, 갑자년 11월 15일.

37 金堉, 『朝京日錄』, 1636년 11월 5일조.

38 1624년 주청사행의 경우는 약 8개월이 소요되었고, 1636년 동지사행의 경우는 1년 가까이 소요되었다.

39 朝天宮 내 중문의 習儀亭은 문무관원 및 외국사신들이 조하례 습의를 하던 곳으로, 북경의 조천궁은 부성문 내에 있던 원대 天師府의 구지에 1433년(선덕 8)에 남경의 조천궁의 제도를 모방하여 개건하였다. 1481년 중수하였으나, 1626년 소실 이후 중건되지 않았고, 이후 1636년 사행까지 동악묘 靈濟宮에서 습의를 행하였다. 청대에는 鴻臚寺 習禮亭에서 행하였다. 『日下舊聞考』卷52, 「城市」, 內城西城 3; 김육, 「조경일록」병자년 12월 15일.

40 『인조실록』권23, 8년 7월 14일(신묘)조; 통행표찰인 符驗은 홍무 연간 2개, 만력 연간에 4개를 명으로부터 받았다. 황색 비단으로 軸을 꾸며 "공적인 일로 차출된 인원이 역을 지나갈 때 이 부험을 나누어 가지고 있어야 마필을 내준다(公差人員經過驛, 分持此符驗, 方許應付馬匹)"는 황제의 聖旨를 수놓고 말을 그린 형식으로, 尙瑞院에서 보관하였다. 李裕元, 『林下筆記』권20, 文獻指掌編, 皇明符驗.

41 金暎綠, 「朝鮮初期 對明外交와 外交節次」, 『韓國史論』44(서울대학교 국사학과, 2000), pp. 41-42.

42 해로사행기록화에 대해서는 필자가 발표한 정은주, 「육군박물관 소장 《조천도》 연구」(陸軍士官學校 陸軍博物館, 2003. 12), pp. 47-85; 同著, 「뱃길로 간 중국, 갑자항해조천도」, 『문헌과 해석』26(태학사, 2004 봄), pp. 124-160; 同著, 「명청교체기 대명 해로사행기록화 연구」(명청사학회, 2007. 4), pp. 189-228의 내용을 수정·보완한 것이다.

에 보이는 제발을 통해 확인되는 조천도의 제목에는 '이죽천항해승람도(李竹泉航海勝覽圖)'와 같이 사행에 참여하였던 인물을 직접 밝힌 것도 있다. 특히 '제항승람첩'이나 '항해승람도(航海勝覽圖)' 등의 명칭이 있는 것으로 보아 이 시기에 제작된 해로사행기록화는 항해의 노정을 기록으로 전하기 위한 공적인 목적 외에도 명나라 경사(京師)를 가는 노정에 있는 주요 사적을 방문하여 그 견문과 감회를 시로 적는 등 승람에 대한 기행사경(紀行寫景)의 성격을 띠기도 한다. 이러한 예는 1624년 해로를 통한 조천사행을 경험한 이덕형이 1628년 명나라 숭정제(崇禎帝)의 즉위를 축하하는 등극사행 부사로 떠나는 민성휘(閔聖徽, 1582-1647)에게 써준 전별시에서도 확인된다.

등주와 내주(萊州)는 예로부터 신선의 고향, 사절이 이곳을 보고 가서 무제(武帝)를 설득하여 바다를 가로질러 문을 세워 신선을 맞이했고 파도를 누르고 바위를 채찍으로 몰아 무지개다리를 세웠네. 낭사비(囊沙碑)는 있건만 영웅은 가고 맥반정(麥飯亭)은 높고 세월은 길구나. 제나라와 노나라의 옛 도시에는 명승고적이 많아 둘러보느라 행장이 지체될 거요. 숭정 무진(1628년) 초여름 죽천 이덕형이 쓰다.[43]

해로사행과 관련한 해로조천도의 제발은 당시 해로사행에 참여했던 삼사의 후손이 가장(家藏)했던 조천도의 정황과 그 제작목적을 살필 수 있는 기록으로, 현존하는 해로조천도와 관계 설정에서 매우 중요한 의의가 있다[표 6].

(1) 오재순 『순암집』의 「항해조천도발」 1624년 사행하였던 부사 오숙의 후손 오재순(吳載純, 1727-1792)이 서장관 홍익한의 후손 홍술조가 가장하였던 항해조천도를 감상하고 격세지감을 느끼며 다음과 같은 제발을 남겼다.

오재순의 고조부 천파공(天坡公, 오숙)이 1624년 진주사(陳奏使)의 부사로 북경에 갔다. 죽천(竹泉) 이덕형이 정사가 되고, 충정공(忠正公) 홍익한(洪翼漢)이 서장관이었다. 이때 오랑캐[후금]의 변고가 있어 산해관 너머는 길이 통하지 않아 바다를 항해하여 이르게 되었다. 내[재순]가 어릴 때 구장(舊藏)되었던 그 화권을 보았는데, 1791년 5월에 충정공의 후손 청안사군(淸安使君) 홍술조가 가장(家藏)했던 화권(畵卷) 두 책을 보여주니, 옛날 보았던 것과 조금도 어긋남이 없었다. 대개 [사행에 참여했던] 당시 삼사가 한 본씩 필사하였는데,

표 6 해로조천도 관련 서발문 목록

출전	제목	저자 작성시기	대상작 家藏 관련	내용 비고
『醇庵集』권6	航海朝天圖跋	吳載純 (1727-1792)	航海朝天圖	1624년 주청사행 관련
		부사 吳翿의 玄孫 1791년 작성	홍익한 家藏本	당시 三使가 한 본씩을 필사하였는데, 吳翿 가장본은 이미 없어졌다고 기록
『竹泉遺稿』 卷之『朝天錄 (一云航海日 記)』	朝天圖帖跋(『樊巖 集』,「題李竹泉航 海勝覽圖後」와 내 용 일치)	蔡濟恭 (1720-1799)	航海勝覽圖 (航海朝天圖, 槎航勝覽圖)	1624년 주청사행 관련
		李德泂의 외증손 1798년 작성	이덕형 가장본	『樊巖集』에서 航海勝覽圖라고 명명했던 것과 달리 『朝天錄』에서는 航海朝天圖 또는 槎航勝覽圖라 명명
《航海朝天圖》 (국립중앙박물 관, 본7952)	화첩 내 발문 (문집에는 나타나 지 않음)	李德泂 (1566-1645)	航海朝天圖	1624년 주청사행 관련
		1624년 奏請正使 작성 1635년 이후 작성	이덕형 가장본	후에 奉使로 바다를 넘을 이들에게 참고 토록 제작했다는 것과 洪霙의 이름을 洪 翼漢으로 바꾸었다고 기록
『듁쳔니공힝젹』	書竹泉行錄後 送贊叟歸湖南序	미상	미상	1624년 주청사행 관련
		『듁쳔니공힝젹』 저자는 許穆(1595-1682)이지만, 본 서문은 이덕형 8대손 이 제한의 친우가 1827년 이후 작성	이덕형 가장본	이덕형의 8대손 李濟翰이 1827년 航海圖 1帖 摹出한 일 기록
『東岳集』권20 「朝天後錄」	題航海朝天圖	李安訥 (1571-1637)	航海朝天圖	1632년 주청사행 관련
		1632년 奏請副使로 사행	이안눌 가장본	正使 洪霙, 서장관 洪鎬와의 동지애와 世傳 위해 제작
『世傳書畵帖』 乾卷	한국국학진흥원 (서화첩 내 해당 그림 서문)	金重休 (1797-1863)	椵島圖	김영조가 1623년 가도 도독 모문룡의 문안관으로 차견된 내용 묘사
		『世傳書畵帖』은 김중휴가 1850년 전후 지방 화원을 시켜 移摹하고 서문 작성	航海朝天餞別圖 김영조 가장본	김영조가 1633년 世子册封奏請追封謝恩 使 및 冬至聖節千秋 進賀使 겸임 사행 전별도

나[재순]의 가장본은 지금 존재하지 않는다. 이 화권을 어루만지고 완상하니 나도 모르게
감흥이 일었다. 곽산(郭山)을 경유하여 물길로 등주와 내주에 이르기까지 몇 리 섬들은
아득하고 파도는 거세 고래가 바로 배 가까이에서 장난치는 듯하다. 등주와 내주에 이르
러 육로로 북경에 이르기까지 몇 리인데 산천·인물·읍시·누대, 제왕과 영웅호걸의 무
덤 및 사당이 오랜 자취를 남기고, 잇따른 길은 뒤섞여 늘어져 마치 직접 그 땅을 밟는

43 "登萊從古是仙鄕, 玉節東巡說漢皇, 跨海起門迎羽客, 壓波鞭石駕虹梁, 囊沙碑在英雄逝, 麥飯亭危歲月長, 齊魯
故都多勝蹟, 想應周覽滯勝裝, 崇禎戊辰孟夏, 竹泉李德泂稿."『戊辰朝天別章帖』(경남대학교박물관, 2001), pp.
105-106.

듯하였다. 내 눈으로 보면서 옛일을 생각하니 당시의 사행이 위험하였음을 믿을 만하나, 그 유람의 승경은 진실로 풍부하다.

황조 문물의 성함과 조선의 사대 정성을 또한 가히 증험할 수 있다. 사행에서 돌아온 후 13년(1637) 충정공[홍익한]이 중국에서 목숨을 바쳐 항절(抗節)한 지 얼마 지나지 않아, 명의 수도가 함락되어 비록 화권의 그림과 비슷한 것을 보고 싶어도 그럴 수 없으니, 어찌 슬프지 않겠는가. 마땅히 이 화권은 사군(使君) 홍술조가 보장(寶藏)하였다. 사군은 내[재순]게 천파공의 후손으로서 제발을 청하였다. 마침내 사실을 간략하게 화권 뒤에 기록하니 나라의 성쇠에 대한 생각과 양가(兩家)의 오랜 우의를 말할 따름이다.[44]

위 제발을 통해 알 수 있듯이 화첩은 항해조천도발이라는 제발과 같이 '항해조천도(航海朝天圖)'라는 제목으로 장첩(粧帖)되었을 것이다. 1791년 홍익한의 손자 홍술조(洪述祖, 1738-1804)가 가장했던 해로조천도 화권 2책을 오재순에게 보여주었을 때는 이미 오숙의 가장본은 유실되었음을 알 수 있다. 비록 유실되었지만, 오재순은 그의 유년시절 가장되었던 조천도를 본 적이 있는데, 이는 부사로 주청사행에 참여했던 그의 선조 오숙의 소장본이었을 것이다. 오재순의 생년을 고려할 때, 그가 가장했던 조천도를 본 시점은 18세기 전반으로 추정할 수 있다. 그리고 당시 오숙이 소장했던 것도 홍익한 가장본과 완연히 흡사하였다는 점에서 이들이 사행을 기념하여 같은 내용을 그림으로 그린 후 나눠 가졌으며, 화풍도 본래의 모본과 큰 차이가 없었음을 알 수 있다. 이는 당시 사행에 참여했던 정사·부사·서장관이 해로조천도 한 본씩을 각각 소장했다는 대목에서도 나타난다. 오재순은 당시 주청사행 부사 오숙의 현손으로, 오숙과 홍익한의 집안은 그들의 후손에 이르기까지 두터운 우의를 유지해왔다. 이러한 인연으로 홍술조는 오재순에게 가장되었던 화권의 뒤에 발문을 써줄 것을 부탁한 것이다.[45] 오재순이 발문을 쓴 것은 비록 해로사행은 아니지만, 1783년(정조 7) 심양에 문안부사(問安副使)로 다녀온 경험도 영향을 주었을 것이다.

제발에서는 곽산 선사포에서 출발하여 물길로 등주와 내주에 이르는 동안 섬들은 아득하고 파도는 세차며 용과 고래가 출현하고, 마치 배가 아주 가까이 있는 듯하다고 하여 그림에 나타난 해로사행로와 등주, 내주에서 북경에 이르는 육로사행로의 정황을 자세히 설명하였다.

(2) 『조천록』의 채제공 「조천도첩발」　아래 제발은 채제공(蔡濟恭, 1720-1799)이 이덕형의 행장을 담은『죽천행록(竹泉行錄)』출전『조천록』의 이덕형 가장본 해로조천도에 대해 쓴 발문이다. 채제공은 발문 아래 무오년 7월이라는 연기를 분명히 밝혀 그가 이 항해승람도를 본 시점이 그의 나이 79세였던 1798년이었음을 알 수 있다. 채제공은 1624년(인조 2) 주청사의 서장관으로 임명되었다가 병으로 함께하지 못한 채유후(蔡裕後, 1599-1660)의 후손[방계 5대손]이었고, 1771년 그의 나이 52세에 동지사로 청나라에 다녀온 적이 있다. 이러한 인연은 그가 발문을 쓰게 된 동기와 무관하지 않을 것이다. 아래 제발에서 채제공은 59세 나이에 바닷길로 주청사행을 떠났던 이덕형의 사행에 대한 동경과 동시에 명과 청의 엇갈린 운명에 대한 격세지감을 느꼈을 것이다.

> (공[公]은 주청사로 항해하여 입조하였는데, 왕복 수륙 만 여리였다. 온갖 섬의 멀고 가까움, 연로의 많은 사적을 그려 한 첩을 만들어 이르기를 조천도라 하였다. 일명 제항승람[梯航勝覽]이라고 한다.)
>
> 이것은 이충숙죽천공(李忠肅竹泉公)의 항해조천도이다. 1623년 인조가 반정으로 등극하였는데 공의 충의가 밝은 것이 마치 태산북두와 같았다. 이듬해 왕명을 받들어 요해의 만경을 항해하여, 천조(天朝)에 일을 아뢰는 것을 마치고 장비와 짐을 꾸려 뱃머리를 돌렸는데 큰 고래와 큰 악어가 숨을 멈추고 엎드려 복종하여 순항을 기약하는 듯하였다. 바다에 거룻배가 떠서 항해함에 충신(忠信)이 감동시킨 것이 아니라면 신명(神明)을 감복시켜 여기에 이를 수 있겠는가. 하물며 이 화첩은 그림이 짐짓 상세하다. 가령 수레가 경유하는 제(齊)·조(趙)·연(燕)의 수 삼천리 사이에 산천·성곽을 우선 말하지 않더라도, 고금의 명인·명현(名賢)·거공(鉅公)·충신·열사의 마을이 있고, 묘지가 있다. 심지어 독서하

44　"載純高大父天坡公以天啓甲子, 充陳奏副使赴京師, 竹泉李公德泂爲正使, 忠正洪公翼漢爲書狀官, 時有虜警, 關以外道不通, 航海而達焉. 載純幼時尙見其畵卷於舊藏, 辛亥仲夏, 忠正公後孫淸安使君述祖, 示其家藏畵卷二冊, 宛然與昔日所覩, 不爽毫髮, 盖其時三使各寫一本, 而載純家所藏, 今已不存矣. 撫玩斯卷, 不覺興感, 由郭山水行至登萊幾里, 島嶼渺茫, 濤瀧洶湧, 龍騰鯨戲, 若在舟行咫尺之間, 由登萊陸行至京師幾里, 山川人物邑市樓臺與夫帝王公卿聖英豪塚廟宅里千古之蹟, 沿道錯列, 無不歷歷如身履其地, 寅目追想, 信乎當時之行險且危, 然其遊覽之勝, 誠可謂富矣. 皇朝文物之盛, 我國事大之誠, 亦可以徵也. 使還十三年, 忠正公爲皇朝捐身抗節, 未幾京師淪沒, 雖欲復見彷佛卷中之事, 今不可得, 豈不悲哉. 宜使君之寶藏斯卷也. 使君以載純爲天坡公後, 請跋語. 遂略記事實于卷後, 以寓風泉之思, 且識兩家世好之有舊云爾." 吳載純, 『醇庵集』권6, 「航海朝天圖跋」.
45　오재순에게 제발을 청했던 홍술조를 '淸安使君'이라 지칭하는 것으로 보아 홍술조가 1790년부터 淸安(지금의 槐山) 현감을 맡고 있었던 시기로 보인다.

는 곳도 있다. 평소 방책(方册) 가운데 아득했던 생각이 눈앞에 죽 펼쳐진다. 어슴푸레 그림을 접하고 그 말을 들음에 더욱 옛 사람에 대한 생각을 금할 수 없게 한다. 이 그림은 나태한 사람을 흥기시킴 또한 크다. 우리 같은 사람들이야 방역(邦域)에 국한되어 있으니 흥이 일어 움직여봐야 창에 붙은 벌과 작은 구멍의 개미처럼 미미한 것에 불과할 따름이다. 이제 그림으로 인하여 바다를 보니 바다가 몇 만 리인지 알지 못하겠네. 일월이 출입하는 곳과 곤붕(鯤鵬)이 서식하는 곳은 그 국량(局量)이 지극히 크고 그 경관은 지극히 장대할 것이다. 내가 비록 늙었으나 어찌 또한 공[이덕형]이 했던 바를 원하지 않겠는가. 다만 중국의 바다가 변하여 뽕나무밭이 된 지[명이 멸망한 지] 이미 백여 년이다. 비록 항해하고자 하나 어디로 항해해 갈 것인가. 공의 영(靈)으로 하여금 굽어 살피게 한다면 마고선(麻姑仙)의 일소일탄(一笑一歎)이 어찌 없겠는가.[46] 화권을 어루만지며 길게 탄식할 뿐. 무오년(1798년) 7월 말, 평강(平康) 채씨(蔡氏) 후손 채제공이 삼가 쓰다.[47]

이 조천도 장첩(裝帖)의 화제는 '조천도' 또는 '제항승람'이었음을 알 수 있다. 그러나 같은 내용이 채제공의 『번암집』 내에 「제이죽천항해승람도후(題李竹泉航海勝覽圖後)」라는 제목으로 실려 있어 화제는 '항해승람도'로도 명명하였음을 알 수 있다. 개인 소장 《제항승람첩》에는 1798년 채제공이 쓴 「제이죽천항해승람도후」가 포함되어 주목된다[도 3-3]. 화풍상으로는 1827년 항해도를 모출했다는 기록과 밀접한 관련이 있는 작품으로 당시 모출 대상본에 있던 채제공의 제발을 옮겨 적었을 개연성이 높다.

1623년 이덕형은 인조반정에 매우 큰 공헌을 한 인물 중 한 사람으로 사행 당시 이덕형에 대한 인조의 신임으로 인신(印信)과 고명(誥命)을 주청하기 위해 사행을 하였던 것이다. 또한 회환하는 해로에서는 바다 동물들이 복종하였다고 하여 항해가 비교적 순탄했던 것으로 보인다.

그림의 내용은 바닷길뿐만 아니라 지나는 각 육로사행길의 명소와 산천, 성곽을 비롯하여 심지어 독서하는 곳까지 상세하게 그렸다고 하였는데, 이는 현존 해로사행기록화의 구성내용과 일치한다. 제발의 끝 부분에 마고선의 탄식을 운운한 것으로 보아 육군박물관 소장 《조천도》의 황현 부분에 '마고선적(麻姑仙跡)'이라 쓰인 비석과 같이 마고선과 관련된 사적이 그려져 있었을 것으로 보인다.

항해승람도에 제발을 쓴 시점과 관련하여 한 가지 주목할 점은 1798년 채제공이 제발을 쓴 《조천도》와 『듁천니공힝젹』의 부기(附記) 「셔듁천힝록후 숑찬수귀

호남서(書竹泉行錄後送贊叟歸湖南序)」에서 1827년에 화공에게 모출하게 했다는 이덕형 사행 관련 항해도와의 상관관계이다. 두 그림은 채제공이 제발을 쓴 시점을 감안할 때 30년 정도 시차가 있어, 1827년 모출된 항해도가 1798년 채제공의 제발이 있는 조천도를 베껴 그렸을 개연성이 크다. 따라서 유사한 내용을 그리고 있음에도 다양한 시대 양식을 반영하는 1624년 주청사행에 대한 기록화 출현에 대한 의문을 어느 정도 해소시켜 준다.

(3) 『듁천니공힝젹』의 「서듁천행록후 송찬수귀호남서」 『듁천니공힝젹』은 이덕형의 1624년 명나라 주청사행을 중심으로 그의 하세(下世)까지의 행적을 덧붙여 허목(1595-1682)이 1647년에 엮은 순국문 기록이다.[48] 현재 전해지는 것은 곤편(坤編)으로 이 중에 사행기록은 1624년 10월 13일부터 이듬해 10월 5일까지 실려 있다. 따라서 곽산 선사포 출항에서 험한 항해를 거쳐 등주에서 황성(皇城)에 이르기까지 정황을 확인할 수 없어 아쉬움이 남는다. 『듁천니공힝젹』의 저자는 허목이지만, 이 책의 서문은 이덕형 집안과 가까운 인물 중 한 명이 쓴 것으로 추정된다.

(전략)나의 벗 찬수(贊叟, 이제한)는 한산 이씨이다. 이곡과 이색 이래 우리 조선의 화려한 문벌을 이루었고, 죽천공의 덕망과 업적은 선조와 인조 연간에 태산북두였으며, 그 부형의 어짊은 양구공(楊口公, 이산보[李山輔]) 효우·의행의 아름다운 자취를 이었다. 불행히 가세가 중도에 쇠미해져 호남에서 타향살이한 것이 지금 삼세(三世)가 되었다. (중략) 가성

46 葛洪, 『神仙傳』에서 선녀 마고가 신선 王方平을 봉양한 세월을 뽕나무밭이 세 번 푸른 바다로 변하였다는 桑田碧海에 비유한 데서 유래된 말로 세월의 덧없음을 의미한다.

47 (公以奏請使航海入聘, 往返水陸凡萬有餘里, 諸島遠邇沿路盛跡, 繪爲一帖, 是謂朝天圖, 而一名槎航勝覽云.) "此李忠肅竹泉公航海朝天圖也. 天啓癸亥, 仁祖反正御極, 公之忠義, 暾如一國山斗. 粤明年奉王命, 航遼海萬頃. 奏事天朝, 事訖, 俶裝旋艫, 穹鯨巨鰐, 屛息帖伏, 如期利涉, 有若一葦之抗于河, 非忠誠感神明, 何以致此. 況是帖也摸畵頗詳. 使車所經歷 齊趙燕數三千里之間 山川城郭始無論, 古今名人名賢鉅公忠臣烈士之里巷在焉, 丘墓在焉, 又或讀書之所在焉. 平日澒然興想於方冊之中者 森列眼前. 怳若接其面而聆其語. 使人盆不禁嘐嘐然古之人之思. 是圖之興起懦夫也亦大矣. 吾生也局於方域, 興起動作. 不過如旎蜂穴蟻而止耳. 今乃因是而觀於海, 海之大不知爲幾萬里也. 日月之所出入, 鯤鵬之所窟宅, 其量誠大矣, 其觀誠壯矣. 吾雖老, 亦豈不願爲公所爲, 但神州之海變爲桑, 已百餘年矣. 雖欲航, 於何而航之, 使公之靈俯視之, 得無如麻姑仙一笑一歎矣乎. 爲之撫卷長唏. 戊午秋七月下澣, 平康後人蔡濟恭謹書." 『竹泉行錄』의 『朝天錄』附『朝天圖帖跋』; 蔡濟恭, 『樊巖集』 권56, 「題李竹泉航海勝覽圖後」는 『朝天錄』 내 「朝天圖帖跋」과 일치하지만 괄호 부분은 누락이 되었다.

48 『죽천행록』에 대해서는 조규익, 「『죽천행록』의 使行文學的 성격」, 『국어국문학』 129(2001. 12); 同著, 『17세기 국문사행록 죽천행록』(박이정출판사, 2002) 참조.

의 변화를 슬퍼하며 문헌의 잔결을 걱정하여 이수정 아래 와서 머무니, 그 종형(이제홍[李濟弘]) 때문이었다. 정해 7년[1827년],[49] 선조의 무덤에 두루 성묘하고 그 묘갈문을 탁본하였으며, 분묘(墳墓)를 그리고 이수정의 고사(故事)를 옮겨 적었다. 아울러 선세(先世)의 유적을 기록하여 6첩으로 꾸미고, 항해도 1첩을 모출(摹出)하였다. 죽천연보(竹泉年譜)와 유고(遺稿) 5책을 고정(考正), 파계(派系) 1책을 정사하니 모두 십여 편이었다. 항해도 1첩은 화공이 베낀 것이고, 기타 여러 편[글]은 고향 사우(士友)들이 쓴 것이다. 시종 일을 주관한 이는 그의 족질 이선(履善, 이상규)과 문오(文吾) 종형제이다(후략).[50]

위 서문으로 미루어 이덕형 집안의 가세가 기울어 이제한의 집안은 삼대째 호남에서 기거하였음을 알 수 있다. 또한 1636년 병자년 이후 산실된 문헌을 문중에서 일부 복원하였으나, 중요한 문서의 결락을 걱정한 종형제 이제홍의 권유로 가장문헌을 정리하게 되었음을 알 수 있다.

가장문헌의 정리를 주관한 인물은 호남에서 기거하던 이제한을 대신하여 그의 족질 이상규(李祥奎)와 종형제 이문오(李文吾)였음을 확인할 수 있다. 특히 1827년 화공을 시켜 항해도 한 첩을 모출하게 했다는 사실을 감안하면, 이덕형 가장본을 베껴 그리게 했던 것으로 보인다. 따라서 현존하는 해로사행기록화 중 이씨 후손가에 소장되었다고 전하는《제항승람첩》이 이때 모사된 작품일 개연성이 높다.

(4) 『조천록』의 이제한 발문 『조천록』의 이제한 발문에서 이덕형 가의 사행 관련 기록물이 1636년 병자호란에 산실되자 이덕형의 외손이 오숙의 가장본을 빌려 이를 다시 복원하였고, 이덕형의 5세손 이재직(李載稷, 1683-1753)이 홍익한의 가장본을 빌려 고증하여 문집을 만든 바 있으나, 이의 결락을 걱정한 종형제 이제홍이 가장 문헌을 재정리할 것을 권유하였음을 확인할 수 있다.

(전략) 이 사행은 발해 4천 리를 항해하고 제(齊)·조(趙)·연(燕)의 경계 또한 수천 리를 달려야 하는 거리였다. 무릇 배와 수레가 지나는 바 경도(鯨島), 교굴(蛟窟)의 괴이함, 성곽·인물의 융성함, 전대(專對)와 추모를 빈틈없이 하는 실상 등이 이 기록에 갖추어 기재되어 있었으나, 병자란에 불행히도 사라져 버렸다. 그 후 공의 외손 민상사(閔上舍, 민여진[閔汝鎭]의 아들)가 조천록을 천파 오공의 집에서 얻어, 그 음과 뜻에 의거하여 문자로 번역하니 이로부터 그 본이 비로소 전해지기 시작했다. 더욱이 뒤에 돌아가신 증조부 기암공(幾庵公,

이재직) 또한 홍화포의 항해록을 취해 여러 집에 전해지는 옛 소문들을 참조·고증했으며, 창화시편들을 모아 덧붙여 한 통의 글을 만들었다. 예조에 올린 글이 무릇 여섯에 다섯은 빠졌고, 해신에게 제사 지낸 글은 모두 둘인데 그 하나는 서장관[홍익한]이 지은 것이다. 당형 제홍씨가 일찍이 내게 명하여 말하길, "(중략)공이 조천한 때로부터 2기(二紀: 24년)도 안되어 황통이 끊겼으니 지금부터 갑신(1644년)은 170여 년이나 떨어져 있다. 이 기록이 아직 없어지지 않아 족히 문헌에 징험할 만하나 상략(詳略)이 오히려 마땅함을 잃었으니 의당 재정(裁定)함이 있어야 하니 어찌 면려하지 않겠는가?"하였다(후략). 숭정 기원후 삼병자[1816년] 춘정월 일 후손 이제한이 삼가 기록하다.[51]

『조천록』의 이제한 발문에서 밝힌 바와 같이, 1624년 사행 관련 이덕형 가장문헌이 1636년 이미 산실되었기 때문에 이덕형의 외손이 17세기 중반 오숙의 가장본을 빌려 문헌을 정리하였고, 18세기 전반 이재직이 홍익한 가장본을 빌려 문중의 문헌을 재정리하였다. 또한 1827년에는 이상규와 이문오가 주관하여 이덕형 가장문헌 정리 작업을 하였다.

이덕형 가장 항해조천도의 모본은 1636년 산실되었고, 1791년에는 오숙의 가장본도 이미 존재하지 않았으므로 오직 원본은 홍익한 가장본만 남았다고 할 수 있다. 그러나 이덕형 집안에서 17세기 오숙 가장본과 18세기 홍익한 가장본을 빌려 관련 문헌을 정리할 때 항해조천도를 모사했을 가능성을 배제할 수 없다. 또한 1827년 모출한 항해도는 앞서 모사한 화본을 바탕으로 그렸을 개연성이 크다. 이는 현재 국내 각처에 소장된 조천도가 후대에 그려진 모출본일 가능성이 높다는

49 『朝天錄(一云航海日記)』의 李濟翰(1780-1837)이 1816년 쓴 발문에 의하면, 당형 이제홍의 권유로 이덕형 사행과 관련한 가장문서를 정리하였으며, 당시가 명조의 황통이 끊긴 갑자년(1644년)에서 170여 년이 흘렀다고 했던 점에서 丁亥 7年은 1827년, 즉 도광 7년으로 시정되어야 할 듯하다. 또한 종형 이제홍의 언급을 통해 贊叟라는 인물이 이제한임을 추론할 수 있다. 임기중, 「航海朝天圖의 형성양상과 원본비정」, 『한국어문학연구』 52(한국어문학연구학회, 2009), pp. 181-184.

50 "(前略)吾友贊叟韓山之李也. 奧自稼牧以來, 莞爲我東華閣, 而竹泉公之德望事業, 山斗於宣仁之朝, 楊口公之孝友懿行趾美, 其父兄之賢, 不幸家世中微, 流寓於湖南者于今三世 (中略) 懼家聲之能替, 懼文獻之殘缺, 來留於二水亭下, 其從兄所因. 丁亥七年, 于玆 遍謁先墳, 印其碣文, 畵其邱陵, 移寫二水亭古事, 並錄其先世遺蹟, 粧爲六帖 摸出航海圖一帖, 精寫竹泉年譜及遺稿五冊, 考正派系一編, 凡爲十有餘編, 航海一帖, 畵工之所摸, 而其他諸編, 鄕隣士友所書也. 終始主其事者, 其族姪履善文吾從昆弟.(後略)"『득천니공힝적』; 「書竹泉行錄後 送贊叟歸湖南序」; 이 제발의 지은이는 확실히 밝혀지지 않았으나, 호남으로 돌아가는 이제한의 벗이 그를 전송하며 쓴 글이다.

51 조규익, 앞의 책(박이정, 2002), pp. 314-315, 350 참조. 기암공 이재직에 대해서는 黃德吉, 『下廬文集』, 「幾菴李公墓銘」 참조.

점을 방증하는 것이기도 하다. 따라서 유사한 내용과 형식의 1624년 해로사행을 배경으로 제작된 항해조천도가 여러 점이 전하는 것도 이러한 맥락으로 이해할 수 있다. 비록 이덕형 사행을 묘사하고 있다고 하더라도 이들 그림이 모두 17세기 초 사행시점 또는 그와 가까운 시기에 그려진 것으로 간주하는 것은 좀 더 신중한 양식적 접근이 필요하다.

(5) 이안눌 『동악집』의 「제항해조천도」 이안눌(李安訥, 1571-1637)은 1601년과 1632년 두 차례에 걸쳐 명에 사행을 갔는데, 첫 번째 사행은 선조 때에 육로를 통한 것이었고, 이 항해조천도는 1632년에 바닷길을 통해 이안눌 자신이 직접 주청부사(奏請副使)로서 명에 다녀온 사행을 그림으로 기록했던 것으로 보인다.[52] 아래 이안눌의 제발은 1624년 사행을 배경으로 한 기록화의 내용과 비교하는 데 많은 도움이 된다.

萬里乘槎八月天	8월에 만리[떠나는] 배를 타니,
飛濤日夜蹴星躔	파도는 밤낮으로 별을 찰듯하네.
鐵山雲駁帆齊擧	철산(鐵山) 구름 자욱하니 돛을 일제히 올리고,
華島風回纜並牽	각화도[華島]에 바람 맴도니 닻을 모두 내렸네.
義重君臣誰擇事	군신간에 의가 중하니 누가 이 일을 택할 것인가.
情深兄弟各忘年	정은 형제지간처럼 깊어 각각 나이를 잊었네.
鮫綃寫出魚龍窟	교인(鮫人)이 짠 비단에 어룡굴(魚龍窟)을 그려 내어,
付與兒孫要世傳	아손(兒孫)에게 맡겨 세상에 전하게 함이라.[53]

위의 「제항해조천도(題航海朝天圖)」에서 알 수 있는 점은 이 화첩의 화제는 제시의 제목에서 알 수 있듯이 항해조천도였을 것이다. 이안눌 일행은 증산(甑山)의 석다산(石多山)에서 출발하여 배를 타고 각화도에 이르는 노정을 통과했음을 알 수 있다. 이는 그가 쓴 『조천후록(朝天後錄)』의 기록과 일치한다.[54] 1627년 정묘호란 이후이므로, 이안눌 일행의 항해 노선은 1632년 7월 16일 평양 증산의 석다산에서 해신제(海神祭)를 올린 후 철산 가도를 출발하였다. 9월 5일 영원위 각화도에 이르는 51일 동안 항해를 마친 후 9월 8일에야 각화도를 거쳐 드디어 육지인 영원위에 이르렀다.[55] 시구에서 짐작할 수 있듯이 험난한 바다와 수평선에 맞닿은 하늘의 별을 찰 듯 높은 파도가 그림에 묘사되었음을 알 수 있다.

이안눌은 제시에서 육지사행 장면은 전혀 언급하지 않고 바닷길만 언급하였 는데, 현존하는 다른 항해조천도의 구성과 달리 육로여정이 없는 해로를 통한 사 행 경로만 묘사했을 가능성도 있다. "교인이 짠 비단에 어룡굴을 그려 내어"라는 시구에서 이안눌이 왜 교초(鮫綃)의 전설을 인용하면서 '천실(泉室)'이 아닌 수신(水 神)인 교룡이 사는 '어룡굴(魚龍窟)'로 적었는가를 좀 더 생각해 보면, 큰 고래와 같 은 바다생물과 높은 파도가 위협하는 험난한 항해를 배경으로 그림을 제작하였음 을 짐작할 수 있다.[56]

2) 해로사행기록화의 제작목적

(1) 삼사의 우의 표현과 후대 사행의 지침 1620년 명에 갔던 진향사(進香使) 유간(柳 澗, 1554-1621) 일행과 진위사(陳慰使) 박이서(朴彝敍, 1561-1621) 일행이 1621년 4월 요 동길이 막혀 처음 해로로 귀국하면서 조난의 최초 희생자가 되었고, 연이어 진위 사 강욱(康昱, 1558-1621)과 서장관 정응두(鄭應斗, 1557-1621)도 중국 해로에서 익사하 는 사건이 발생하였다.[57] 따라서 이 시기 사행으로 차출되거나 관직을 제수 받은 이들이 회피하는 사례가 빈발하자 조정에서는 이에 대한 심각성을 받아들여 파직 이나 종군이라는 극단적 조치까지 동원하였다.[58] 당시 해로 정보 및 경험의 부족 으로 조난사고가 빈발하던 상황에서 사행에 차출되는 이들의 해로사행에 대한 공

52 李安訥(1571-1637). 조선 중기 문신. 호 東岳. 1601년(선조 34) 서장관으로 進賀使 정광적과 함께 명나라에 사 행을 다녀왔으며, 1632년(인조 10) 주청부사로 명에 가서 인조의 父 定遠君의 추존과 元宗이라는 시호를 받아왔 다. 그 밖에 이안눌은 1601년 조선에 온 명사의 종사관으로, 1623년 광해군의 폐위를 조사하기 위해 가도 모문 룡의 군영에 온 명사의 賫進官으로 활약하였다.

53 李安訥, 『東岳先生集』권20, 「朝天後錄」, 題航海朝天圖.

54 이안눌 일행의 노정은 甑山 石多山 −鐵山 椵島 −鹿島 −石城島 −長山島 −廣鹿島 −三山島 −平島 −旅順 −雙島 − 南汛 −覺華島 −寧遠衛 −山海關 −永平府 −玉田縣 −三河縣 −通州 −玉河館 순으로 진행되었다. 李安訥, 『東岳先 生集』, 「朝天後錄」.

55 李安訥, 『東岳先生集』권20, 「朝天後錄」, 覺華島舟中書事 7월 16일조.

56 鮫綃는 전설에서 전하는 鮫人이 짠 얇은 비단을 말하는데, "남해에서 鮫綃紗가 나는데, 泉室에 들어가 베를 짜 니, 일명 龍紗라고 하였다. 그 가치는 백여 금인데, 그것으로 옷을 만들면 물에 들어가도 젖지 않는다(南海出鮫綃 紗, 泉室潛織, 一名龍紗, 其價百餘金, 以爲服, 入水不濡)."는 구절에서 유래한 것이다. 任昉(南朝 梁), 『述導記』 卷上.

57 『광해군일기』권164, 13년 4월 13일(갑신)조; 권176, 14년 4월 9일(갑술)조.

58 『광해군일기』권179, 14년 7월 7일(신축)조; 권186, 15년 2월 14일(갑술)조; 『인조실록』권6, 2년 5월 28일(신 사)조.

포는 가히 상상을 초월한 것이었음을 시사한다.

상황이 이러하니 해로사행을 마친 후 사선을 함께 넘어선 사행원의 감회는 더욱 컸을 것이다. 조선 후기 대청사행을 배경으로 그려진 연행도의 대부분이 사행 경로나 목적지인 북경에 도착하여 그 일대의 유람 승경을 그린 것에 반해, 명청교체기 대명사행을 바탕으로 그려진 해로사행기록화의 경우는 사행의 목적지인 북경보다 거친 바다를 항해하는 장면이 더욱 부각되는 것도 이와 같은 이유가 크다.

현전하는 해로사행기록화 중 동일한 모본을 바탕으로 그려진 여러 점의 화첩이 등장하는 배경에는 생사를 오간 해로사행을 무사히 마친 후 삼사(三使)가 고락을 함께한 우의를 기리기 위해 3본을 제작하여 각각 가장하였던 데서 비롯된다. 조선시대 나라의 특정 과업을 위해 일정시기 함께한 관원들이 임무를 완수한 후 해산하면서 계회를 갖고 이를 기념하는 계회도를 제작하여 가장했던 것과 같은 맥락으로 보인다.

이는 1624년 주청부사였던 오숙의 후손 오재순(1727-1792)이 서장관 홍익한의 후손 홍술조의 가장화첩 뒤에 쓴 제발 중에서 "내가 어릴 때 구장(舊藏)되었던 그 화권을 보았는데, 1791년 5월에 충정공의 후손 청안사군(淸安使君) 홍술조가 가장했던 화권 두 책을 보여주니, 옛날 보았던 것과 조금도 다름이 없었다. 대개 당시 삼사가 한 본씩을 필사하였는데, 나의 가장본은 지금 존재하지 않는다."라는 대목에서도 확인된다.

해로사행기록화의 이러한 제작목적은 1632년 주청부사로서 명에 다녀온 이안눌의 해로사행을 그린 항해조천도에 대한 제시에서 "군신 간에 의가 중하니 누가 이 일을 택할 것인가. 정은 형제지간처럼 깊어 각각 나이를 잊었네. … 자손들에게 물려주어 세상에 전하게 함이라."는 내용에서도 간취된다.

비록 당시 그림은 현존하지 않지만, 이안눌은 이 그림을 후손들에게 자신의 장유(壯遊, 명나라 사행을 의미)를 세전(世傳)토록 하기 위한 목적 외에도 62세의 노구(老軀)를 이끌고 가기에는 위험천만한 사행을 함께 했던 정사 홍보(洪霈, 1585-1643), 서장관 홍호(洪鎬, 1586-1646)와 나이를 떠난 동지애를 기리기 위해 제작한 것이었다.

해로사행기록화의 제작목적은 앞서 살펴본 세전 외에도 다소 공적인 측면도 나타난다. 1624년 사은겸주청사행을 배경으로 제작된 국립중앙박물관 소장 《항해조천도》화첩 뒤에 있는 정사 이덕형 제발에서 사행 당시를 회상하는 데 그치지 않고,

뒷날 바닷길로 명에 사행 가는 사신들에게 참고토록 하려는 목적을 밝힌 것이다.

> 성상(인조)께서 즉위하신 다음 해 갑자년(1624년)에 나는 외람되이 부사 오숙, 서장관 홍
> 습(洪靐, 홍익한의 초명)과 함께 사은주청(謝恩奏請)의 명을 받았다. 찬 바다의 위험을 무릅쓰
> 고 제나라와 조나라의 국경을 지나갔다 돌아온 수륙 만여 리, 여러 섬의 멀고 가까움과
> 거쳐 간 큰 길의 승적을 한 첩으로 그려내니, 거듭 장유(壯遊)를 생각하고 또한 후에 봉사
> (奉使)로 바다를 넘을 이들에게 참고토록 하려 함이다. (홍공[洪公]은 후에 흉인의 이름을 피하여
> 익한[翼漢]으로 개명하였다.)[59]

위의 발문은 다른 제발문과 달리 현존하는 국립중앙박물관 소장《항해조천
도》화첩 뒤에 기록된 정사 이덕형의 글을 단정한 해서체로 후기(後記)한 것이다.
여기서 알 수 있는 점은 1624년에 사은겸주청사로서 이덕형은 정사, 오숙은 부사,
홍습은 서장관으로 인조의 명을 받았음을 알 수 있다. 이들은 험한 해로와 전국시
대 때 제나라와 조나라의 경계를 오가며 기나긴 육로의 모든 노정을 그림으로 그
렸다. 그리고 이 화첩을 만든 이유를 이덕형 자신이 큰 뜻을 품고 다녀온 조천사
행을 오래도록 기억하고, 뒷날 사신으로 떠날 이들이 참고할 수 있도록 하기 위한
제작목적을 밝혔다.

제발의 뒤에 홍익한이 '습(靐)'이라는 흉인의 이름자를 피하여 '익한(翼漢)'으로
개명하였음을 밝혔는데, 홍익한의 개명 시점을 감안할 때, 적어도 1635년 이후 후
기되었을 것으로 보인다.[60]

(2) 숭명사대에 의한 의리 표출 해로를 이용하여 명나라에 대한 사행이 이루어졌
던 1621년부터 1637년까지는 광해군 집권 말기부터 인조 집권기에 해당한다. 명
에 대한 재조지은(再造之恩)을 배신했다는 점을 부각시켜 광해군을 폐위시킨 인조
반정 이후 권력의 핵심으로 부상한 인조와 서인정권은 의리와 명분에 기초한 숭

59 "聖上卽位之明年甲子, 余猥膺謝恩奏請之命, 與副使吳公書狀洪公靐, 冒滄海之險歷齊趙之境, 往返水陸萬有餘里,
 諸島遠邇沿路勝蹟, 繪爲一帖, 仍想壯遊, 且使後之奉使越海者 有考焉 (洪公後避凶人名, 改以翼漢)."
60 『인조실록』권31, 13년 10월 19일조. 이 화첩의 배접지에 있는 軍案은 조선 후기 형식이며, 제발문 좌측면 添紙
 위에 '上使 李德洞, 副使 吳翻, 書狀 洪翼漢'이라 종렬로 썼다. 이 첨지는 제발문의 서체와 완연히 달라 제발문보
 다 후에 써 붙였을 것으로 추정된다.

명사대를 정권 정당화의 기저로 삼았다.

그러나 이 시기 명의 관보인 『양조종신록(兩朝從信錄)』 등 공식기록에서는 인조반정을 찬탈로 기록하고 있었다. 조선은 1623년 이에 대한 논의가 처음 제기된 이래,[61] 1672년(현종 13) 청에서 『명사(明史)』 찬수 기회를 이용하여 인조반정에 대한 변무문제를 제기하려 하였으나 현실화하지 못하였다. 결국 1676년(숙종 2) 2월, 조선 조정에서는 광해군의 죄악과 인조의 공로를 청에 다시 환기시켜 변무에 더욱 적극적으로 나섰으나 청 조정의 반감으로 조선사절에 대한 역사서 판매금지라는 부정적 결과만 낳았다. 1726년(영조 2) 2월 진주사 이요(李橈) 일행을 파견한 이후 1732년 3월에야 약 60여 년에 걸친 인조반정의 변무가 결실을 맺었다.[62]

이처럼 인조반정에 대한 변무는 17세기 초뿐만 아니라 조선 후기까지도 청과의 대외관계에 지속적인 영향을 미쳤다. 명과 후금에 대한 중립 외교를 추진했던 광해군 집권기에 이루어진 네 차례 대명 해로사행을 그린 기록화는 아직까지 발견되지 않은 반면, 인조반정 이후 척화파의 대표인물인 김상헌(金尙憲, 1570-1652)의 1626년 주청사행을 그린 〈조천도〉와 1624년 주청사행을 그린 기록화가 당대 또는 후대까지 지속적으로 제작되었던 것도 이러한 시대적 배경과 무관하지 않다. 특히 1624년 주청사행을 그린 기록화가 다수 제작되었다는 것은 인조의 책봉을 명에 승인받는 임무를 사실상 완수하였다는 점과 삼학사 중 한 사람으로 병자호란 후 심양에 볼모로 끌려가 참형을 당한 홍익한이 서장관으로 참여했던 점과도 관련이 있을 것이다.

1637년 삼전도에서 청에 굴욕적으로 패배를 인정해야 했던 조선의 비탄과 분노는 존주(尊周)의식으로 승화되면서 명나라의 원수를 갚고 병자호란에 대한 복수와 설욕을 내용으로 하는 숭명배청(崇明排淸) 의식으로 발전하였다. 효종 연간에 강력히 대두된 북벌론과 숙종 연간 명나라 신종과 의종 황제를 기리기 위한 만동묘(萬東廟)와 대보단(大報壇)이 건립된 후 순조 연간에 이르기까지 국가에서 물심양면으로 이를 지원하였던 점도 이러한 숭명사대의 시대적 정황이 점철된 예이다.

1734년 영조는 과거 명조의 번성을 회상하기 위해 조헌(趙憲, 1544-1592)의 『조천록』을 국가에서 다시 간행하여 올릴 것을 해당 도에 명하였다.[63] 한편 1619년(광해군 11) 요동 심하(深河)전투에서 후금과 싸우다 장렬하게 전사한 조선 좌영장(左營將) 김응하(金應河, 1580-1619)에 대한 기록인 『충렬록(忠烈錄)』이 조선 말기까지 국가

적으로 수차례 증보 간행되면서 그에 대한 선양 작업이 지속된 점에서도 확인된다.[64] 그림은 현존하지 않지만, 후금에 투항한 강홍립과 대조적으로 단신으로 후금군에 맞서 장렬하게 죽음을 맞았던 김응하의 공적을 추모하기 위해 제작된 작품이 조선 말기까지 사족들 사이에서 완상되었음을 알 수 있다. 정약용은 김응하의 심하전투에서 전적을 그린 〈김영장심하사적도(金營將深河射敵圖)〉를 보고 제시를 남기기도 하였다.[65]

조선 후기까지 권력을 장악했던 남인과 서인 후손들에게도 숭명사대 의식은 그대로 계승되었는데, 1624년 사행에 참여했던 이덕형의 외증손 채제공(1720-1799)과 오숙의 후손 오재순이 앞서 살펴본 18세기 화첩 뒤에 쓴 제발에서도 살펴볼 수 있었다. 그 내용은 당시 주청사 일행이 위험천만한 항해를 할 수 있었던 것은 명에 대한 충성이 신명(神明)을 감복시켰기 때문이며, 화첩을 보고 당시 명대 문물 번영과 조선의 명에 대한 사대 정성을 볼 수 있다고 하였다. 또한 그들 선조가 했던 조천사행을 동경하지만, 더 이상 갈 수 없는 현실을 개탄하였다. 따라서 조선 후기까지 지속되었던 명에 대한 의리명분과 사대를 표출하는 수단으로써 해로사행기록화를 지속적으로 제작하였음을 확인할 수 있다.

현존 해로사행기록화 중 국립중앙박물관 소장 《조천도》와 육군박물관 소장 《조천도》 등과 같이 후대에 여러 차례 개모(改摹)하여 17세기 초 사행을 18·19세기 이후 양식으로 그린 것도 보이는데, 이를 통해 17세기 전반 조선의 명과 후금에 대한 인식 및 조선 후기 화이관(華夷觀)과 명에 대한 명분론(名分論)의 실제를 파악할 수 있다.

61 『兩朝從信錄』은 숭정 연간 沈國元이 찬한 총 35권으로 구성된 역사서로, 1620년에서 1627년까지를 배경으로 당시의 官報와 上奏文을 모두 수록하여 당시 사회·정치적 배경과 후금과의 충돌 등의 내용이 포함되어 있다.

62 『현종실록』 권21, 14년 2월 11일(신해)조;『숙종실록』 권5, 2년 1월 28일(신해)조;『영조실록』 권9, 2년 1월 17일(경술)조; 한명기, 앞의 논문(고려사학회, 2002) 참조.

63 『영조실록』 권38, 10년 6월21일(乙丑)조.

64 임완혁, 「명·청 교체기 조선의 대응과 『충렬록』의 의미」, 『한문학보』 12(우리한문학회, 2005), pp. 179-217.

65 丁若鏞, 『茶山詩文集』 권1, 詩, 「題金營將深河射敵圖」.

3. 해로사행기록화의 내용과 사료적 가치

17세기 초 명청교체기 명나라에 대한 해로사행을 배경으로 제작된 기록화는 1624년 이덕형 주청사행을 각각 25폭으로 묘사한 국립중앙도서관 소장《연행도폭》과 국립중앙박물관 소장《항해조천도》및《조천도》, 그리고 개인 소장《제항승람》이 있다[표 7]. 이들 작품의 화풍은 차이를 보이지만, 그 내용과 구성이 거의 일치하여 연행도폭 계열로 묶을 수 있다. 그밖에 육군박물관 소장《조천도》는 그림의 내용과 구성이 다소 위 작품들과 차이를 보여 분류하여 살펴볼 필요가 있다.[66]

따라서 본문에서는《연행도폭》계열 25폭과 육군박물관 소장《조천도》18폭 중《연행도폭》계열과 겹치지 않는 지역인 황현과 웅주 2곳을 포함하여 총 27곳의 사행 노정 순서에 따라 선사포(旋槎浦), 가도, 석성도, 여순구, 등주외성, 제나라 영역인 등주부, 황현, 내주부, 유현, 창락현, 청주부, 장산현, 추평현, 장구현, 제남부, 제하현, 우성현, 평원현, 조나라 영역인 덕주, 경주, 헌현, 하간부, 웅주, 신성현, 그리고 연나라 영역인 탁주, 연경의 순서를 중심으로 해로와 육로사행 노정이 대별된다.

방법적으로는 현존 작품 중 17세기 화풍에 가장 근접한 국립중앙도서관 소장《연행도폭》을 중심으로 전개하되 작품의 상태를 고려하여 이를 후대에 똑같이 모사한 국립중앙박물관 소장《항해조천도》와 육군박물관 소장《조천도》를 보완하여 이 시기 사행 노정의 실경과 주요 사적을 면밀히 고찰하려 한다. 이를 통해 명청교체기 사행기록화에 나타나는 사료 가치는 물론 기록화 및 실경산수화로서 의의를 찾을 수 있을 것이다.

1) 바닷길 노정 : 곽산에서 등주외성

(1) **곽산 선사포의 지명** 국립중앙도서관 소장《연행도폭》제1폭 선사포 출항 장면에는 곽산 능한산(凌漢山)과 수군첨절제사(水軍僉節制使)의 영아(營衙)를 배경으로 삼사가 일산을 쓴 채 가마를 타고 포구를 향해 차례로 이동하는 모습이 보인다[도 3-1]. 포구에 준비된 선박은 총 6척으로 이 중 3척은 정사·부사·서장관 삼사가 각각 문서와 방물을 나눠 싣고 탈 배이고, 나머지 3척은 나머지 역원(役員)들과 짐을 싣는 배이다. 포구 위의 언덕에서는 여러 고을 수령들과 사람들이 나와서 노래와 풍악을 연주하며 먼 길 떠나는 사람을 전별하는 장면이다.

표 7 현존 해로사행기록화 현황

작품제목	소장처	화폭구성(장첩순서)	제작시기	비고
燕行圖幅	국립중앙도서관	총 25폭 旋槎浦(宣沙浦), 椵島, 石城島(長山島), 旅順口, 登州外城〈齊〉, 登州府, 萊州府, 濰縣, 昌樂縣, 靑州府, 長山縣, 鄒平縣, 章丘縣, 濟南府(山東省), 濟河縣, 禹城縣, 平原縣〈趙〉, 德州, 景州, 獻縣, 河間府, 新城縣〈燕〉, 涿州, 燕京, 旋槎浦回泊	17세기 지본채색	1624년 주청사행 묘사 제1폭 旋槎浦(宣沙浦) "旋槎浦 舊名宣沙浦改以今名" 17세기 초 模本 화풍과 近似
航海朝天圖	국립중앙박물관	총 25폭 《燕行圖幅》과 동일 *李德泂 題跋 後記 포함 (화첩 뒷부분)	18세기 지본채색	1624년 주청사행 묘사 《燕行圖幅》그대로 摹寫, 다만 성문을 모두 현실적 시점으로 바로 세워 묘사
朝天圖	국립중앙박물관	총 25폭 《燕行圖幅》과 동일	18세기 후반 지본담채	1624년 주청사행 묘사《燕行圖幅》내용과 일치하지만, 진경산수화풍 반영
槎航勝覽圖	개인 소장	총 25폭 《燕行圖幅》과 동일 *蔡濟恭「題李竹泉航海勝覽圖後」포함 (화첩 앞부분)	18세기 말 -19세기 지본채색	제1폭 旋槎浦(宣沙浦)"旋槎浦舊名宣沙浦改以今名"이라는 地誌의 내용에 의해 1624년 주청사행 묘사
航海朝天圖	육군박물관	총 18폭 旅順口, 登州外城〈齊〉, 登州府, 黃縣, 萊州府, 昌樂縣, 靑州府, 長山縣, 鄒平縣, 章丘縣, 濟南府(山東省), 濟河縣, 禹城縣, 德州, 景州, 獻縣, 河間府, 雄州	19세기 지본채색	《燕行圖幅》과 비교했을 때, 旋槎浦(宣沙浦), 椵島, 石城島, 濰縣, 平原縣, 新城縣, 涿州, 燕京, 旋槎浦回泊 9폭 누락, 黃縣, 雄州 2폭 추가로 구성과 내용에서 차이가 보이지만, 홍익한 『조천항해록』 기록과 상당부분 일치
朝天圖	개인 소장	『淸陰帖』 내 참고도 1폭 旅順口(6척 항해)	17세기 지본수묵	1626년 청음 김상헌의 聖節兼謝恩陳奏使行 묘사
世傳書畫帖	한국국학진흥원	해당 내용 2폭 (忘窩公)椵島圖 航海朝天餞別圖	19세기 모사 지본채색	1623년 문안관으로 가도 모문룡을 만난 내용과 1633년 世子冊封奏請追封謝恩使와 冬至聖節千秋進賀使 겸임한 사행 관련

제25폭 선사회박(旋槎回泊) 장면은 제1폭과 함께 선사포의 포구를 배경으로 화첩의 마지막 장면에 해당한다[도 3-2]. 그림의 전체적 구도는 제1폭과는 큰 차이는 없으나, 다만 경물의 순서가 우측에서 좌측으로 전개되었다. 화면의 전체적 전개 순서는 사행의 시작 시점을 우측에서 좌측으로 연결, 출발점과 도착점을 일치시킴으로써 마치 두루마리 형식을 각각의 화면으로 독립시켜 화첩 형태로 꾸민 듯

66 일부 논고에서는 海路朝天圖의 소장처를 언급하며 한국학중앙연구원 藏書閣에도 1점이 소장된 것으로 파악하였으나, 장서각 자료에 포함된 국립중앙도서관소장 《燕行圖幅》의 마이크로필름에 대한 오해에서 비롯된 것으로 보인다. 조규익, 『죽천행록』(박이정, 2002), p. 51; 이원복, 「조선시대 記錄畵의 제작배경과 畵風의 변천 − 15世紀부터 朝鮮末까지 紀年作을 중심으로 −」, 『한국복식』 20, 2002, p. 16.

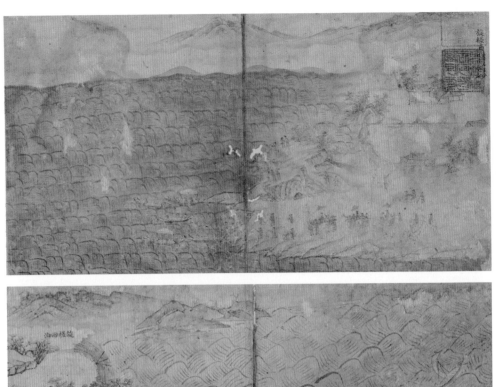

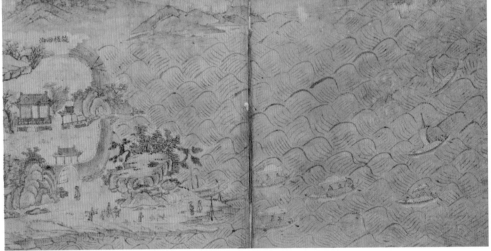

도 3-1 《연행도폭》 제1폭 〈선사포 출항〉, 17세기, 지본담채, 37.5×62cm, 국립중앙도서관
도 3-2 《연행도폭》 제25폭 〈선사포 회박〉, 17세기, 지본담채, 37.5×62cm, 국립중앙도서관

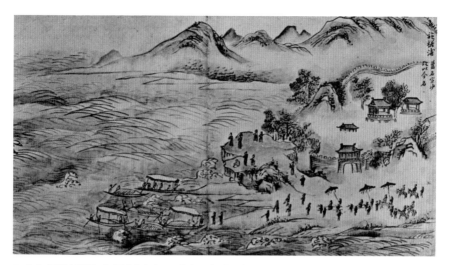

도 3-3 《제항승람첩》 제1폭 〈선사포〉, 19세기 모사, 지본채색, 30×56.7cm, 개인

한 인상을 준다.

　명청교체기 해로사행의 본격적 노정의 시작은 출항지인 곽산의 선사포이다. 선사포의 지명은 문헌에서 곽산·선천·철산군 등 그 소재지가 각각 다르게 나타나는데, 여기서 선사포는 진보(鎭堡)의 명칭으로 과거 곽산과 선천에 차례로 위치하였다가 철산으로 최종 이동하였기 때문이다.[67] 1624년 사행을 묘사한 해로사행 기록화 중 선사포 그림의 지지(地誌) 부분에는 '곽산'을 명기하여 철산으로 옮기기 전 곽산에 있던 선사진(宣沙鎭)을 배경으로 하였음을 알 수 있다. 최근 지명에 근거하여 선사포의 지명을 두고 대개 철산 선사포진으로 간주하는 경향이 있으나, 1626년 4월 귀국한 성절사 전식(全湜)의 사행록에서도 곽산 선사포에서 배가 입항하였음이 분명히 나타난다.[68] 따라서 17세기 초, 즉 1621년부터 1627년 이전까지 해로사행로의 출항지 선사포는 당시 곽산에 있었음을 확인할 수 있다.

67　1530년 『신증동국여지승람』에 의하면 선사포는 곽산군 서쪽 32리 떨어진 곳에 위치하였고, 1720년 간행된 『통문관지』는 선천의 선사포로 기입하였다. 1750년경 간행된 『해동지도』의 地誌에서는 철산부의 선사진은 蛇浦의 舊址로 과거 곽산의 선사진을 이곳으로 이동한 것이라고 하였다. 19세기 『大東地志』에 의하면 철산군 선사포진은 과거에는 선천군에 있었다고 하여 철산군으로 옮기기 전 본래 곽산군과 선천군에 차례로 선사포진이 위치하였음을 확인할 수 있다. 『신증동국여지승람』 권53, 「평안도」, 곽산군(민족문화추진회, 1984); 『통문관지』 권3, 「사대」 상 航海路程(세종대왕기념사업회, 1998); 『해동지도』, 「철산부」 및 「곽산군」(서울대학교 규장각, 1995).

68　全湜, 『沙西航海朝天日錄』 天啓乙丑, 8월 23-24일; 天啓丙寅, 4월 9일.

선사포의 지명과 관련하여 1624년(인조 2) 주청사행을 묘사한《연행도폭》계열의 제1폭 우측 상단에는 예외 없이 '旋槎浦 舊名宣沙改以今名(旋槎浦, 옛 이름 宣沙를 지금 이름으로 고친다)'이라 하여 '旋槎浦'로 표기하였다.[69]

그러나 旋槎浦의 지명은 1624년 주청사행 전후 사행뿐만 아니라 18세기 이후 지리지나 지도에서도 여전히 '宣沙浦'로 표기되었음을 확인할 수 있다.[70] 화면 위에서와 같은 '旋槎浦'의 명칭 유래는 1625년 주청사행을 마치고 돌아온 오숙이 '포구명이 宣沙이므로 이제 旋槎로 고친다(浦名宣沙 故今改以旋槎)'[71]라고 기술했던 대목과, 같은 시기 사행을 마치고 온갖 신고(辛苦) 끝에 무사히 고국에 돌아온 심경을 기술한『조천록』에서 "해질 무렵 선사포(宣沙浦)에 이르렀다. 고국의 산하가 완연히 전날과 같으니 그 기쁨을 알 만하였다. 이에 '宣沙'를 '旋槎'로 고쳐 기쁨을 기록한다."는 내용에서 살필 수 있다.[72]

결국 旋槎浦의 지명은 모래가 펼쳐졌다는 '宣沙'의 명칭을 배가 돌아온다는 의미의 동음어 '旋槎'로 기록한 것으로 1625년 주청사 일행이 죽음을 무릅쓴 해로사행 끝에 자신들이 탄 배가 무사히 고국에 돌아온 기쁨을 가장 잘 대변하고 있다. 따라서 현전 해로조천도 중 국립중앙도서관《연행도폭》, 국립중앙박물관 소장《항해조천도》와《조천도》의 제1폭에 있는 '旋槎浦 舊名宣沙改以今名'을 근거로 1624년 주청사행이 하나의 모본을 바탕으로 여러 본으로 모사되었음을 알 수 있다[표 8].

그밖에 화풍은 다르지만, 개인 소장《제항승람첩》은 그림에 나타나는 선사포의 지명을 근거로 위《연행도폭》계열과 한 궤를 이루는 작품 중 하나로 볼 수 있다[도 3-3].[73] 제항승람이라는 제목 역시 이덕형 일행의 사행일지인『조천록』에 실린「조천도첩발」의 내용에 '조천도, 일명 제항승람(朝天圖, 一名梯航勝覽)'이라 하였던 점에서 1624년 사행을 묘사한 해로사행기록화와 관련이 깊음을 알 수 있다.[74]

이 시기 해로 노정은 1621년(광해군 6) 5월 조선의 진위사 권진기(權盡己)와 사은사 최응허(崔應虛) 사행이 긴급 피난의 상황으로 육로 대신 해로로 북경에 도착하면서 광해군이 새로운 해로를 명에 제청하여 승인 받으면서 비롯되었다.[75] 따라서 출항지로 선사포가 등장한다는 것은 그림의 제작 배경을 적어도 1621년에서 1627년 증산현(甑山縣)의 석다산으로 바뀌기 이전으로 추정을 할 수 있는 중요한 근거가 된다.

이 시기 석다산 포구의 조선사행 전별 장면은 정두원의『조천기지도(朝天記地圖)』의〈석다산도〉[도 3-4]와 한국국학진흥원 소장《세전서화첩》의〈항해조천전별

표 8 《연행도폭》계열 제1폭 곽산 선사포 지명

《연행도폭》제1폭 국립중앙도서관	《항해조천도》제1폭 국립중앙박물관	《조천도》제1폭 국립중앙박물관	《제항승람첩》 제1폭 개인

도)를 참고할 수 있다[도 3-5]. 〈석다산도〉는 1630년 진위사 정두원(1581-1642) 일행이 석다산 포구에서 해신제를 올린 제해단(祭海壇)과 석다산 봉대(烽臺)를 배경으로 전별하는 장면을 수묵으로 묘사하였다. 그림은 정두원 일행을 동행하였던 화원의 작품으로 추정된다.

〈항해조천전별도〉는 비록 19세기 지방화사가 임모한 것이지만, 김영조(金榮祖, 1577-1648)가 1633년 7월 세자책봉주청추봉사은사(世子冊封奏請追封謝恩使)와 동지성절천추진하사(冬至聖節千秋進賀使)를 겸임한 상사 한인급(韓仁及), 서장관 심종명(沈宗溟)과 함께 부사로 사행할 때[76] 석다산 포구에 초헌(軺軒)을 타고 나오는 모습과 관료 및

69 『조천항해록』의 8월 1일조에서 이 포구의 명칭을 '□槎浦'로 표기한 것을 기존 해제에서는 宣沙浦의 誤記로 간주하기도 하였다. 홍익한,『조천항해록』권1,『연행록선집』II(민족문화추진회, 1976), p. 154, 주 1)참조.

70 趙澂,『燕行錄』, 1623년 8월 23일조; 全湜,『沙西先生文集』卷5,「槎行錄」, 1625년 8월 24일조;『輿地圖書』上(국사편찬위원회, 1979) p. 688;《八道地圖帖》17세기 초,《海東地圖》18세기 중엽,《輿地圖帖》18세기 후기; 이찬,『韓國의 古地圖』(범우사, 1991) 참조.

71 旋槎館. 次壁上李石樓韻(浦名宣沙, 故今改以旋槎)碧海蒼天一色晴. 高懸星斗照精誠. 蜿蜒萬種魚龍會. 秘怪千形鬼物呈. 直何岱宗弭使節. 正憐蓬島惬仙情. 春來好賦還鄕曲. 紫禁烔花滿眼明. 吳翽,『天坡集』권2,「旋槎館次壁上李石樓韻」.

72 四月二日己卯, 始入椵島港口, 諸船自昨暮已留待矣. 晩到宣沙浦, 故國山河宛然如昨, 其喜可知, 於是改宣沙, 曰旋槎, 志喜也(後略).『竹泉行錄』권2,『朝天錄』, 1624년 4월 2日條.

73 金鎬然,『韓國民畵』(庚美文化社, 1977), 도판 64〈旋槎浦圖〉참고.

74 "公以奏請使航海入聘, 往返水陸凡萬有餘里, 諸島遠邐沿路 盛跡, 繪爲一帖, 是謂朝天圖, 而一名槎航勝覽云." 附『朝天錄』,「朝天圖帖跋」;『樊巖集』,「題李竹泉航海勝覽圖後」는『朝天錄』내「朝天圖帖跋」과 일치하지만, 위의 내용은 누락되었다.

75 이긍익,『연려실기술』권21,「廢主光海君故事本末」.

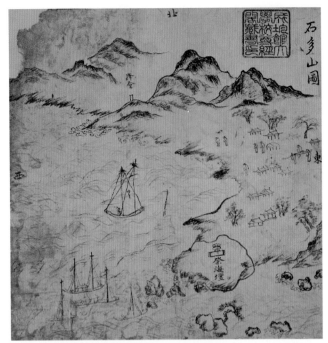

도 3-4 《조천기지도》, 〈석다산도〉,
1631년, 지본수묵,
성균관대학교 존경각

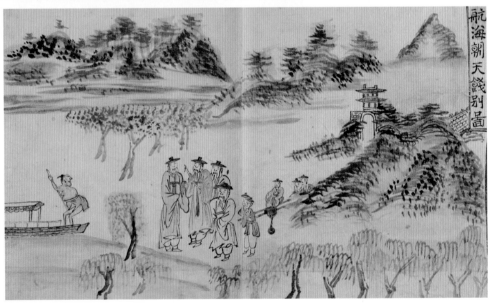

도 3-5 《세전서화첩》 건권, 〈항해조천전별도〉, 19세기 모사, 지본채색, 27.8×46cm, 한국국학진흥원

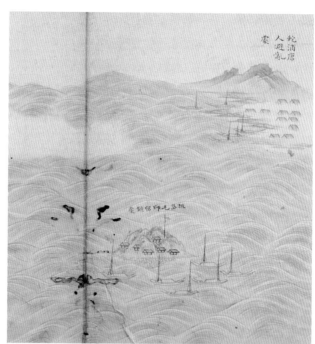

도 3-6 《조천도》 제2폭 〈가도〉 부분,
18세기 모사, 지본담채, 40×68cm,
국립중앙박물관

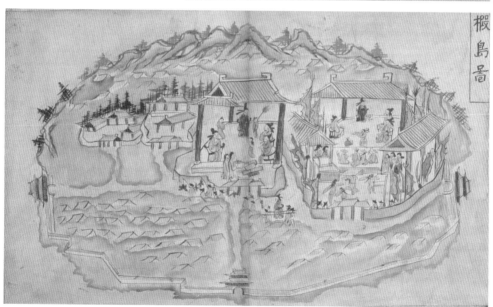

도 3-7 《세전서화첩》 건권, 〈가도도〉, 19세기 모사, 지본채색, 27.5×45.5cm, 한국국학진흥원

친지가 그를 전송하는 장면을 그린 것이다.[77]

(2) 가도 모문룡 유진처 《연행도폭》 제2폭은 가도 모문룡 유진처를 그린 것이다 [도 3-6]. 가도는 평안북도 철산군에서 동남쪽으로 불과 4km 떨어진 비교적 큰 섬으로 중국에서는 이를 피도(皮島)라 불렀다.[78] 가도는 명청교체기 당시 요동 총병관 모문룡(1579-1629)이 후금군을 피해 1622년 6월에 들어와 명 조정으로부터 도독첨사평요총병관(都督僉事平遼總兵官)으로 위임받아 그해 11월 본영을 짓고 정착한 곳으로 이후 조선과 명 사이 대외관계에서 가교 역할을 하였던 동시에 후금에게 정묘호란의 빌미를 제공한 곳이기도 하다.[79]

화면 위 '가도모수유진처(椵島毛帥留鎭處)'라는 표기가 선명한 곳에 조선의 사신선 여섯 척이 정박하였다. 육로가 차단된 후 조선사행은 해로를 통해 명으로 가는 도중 모문룡이 있는 가도를 거쳐야만 했는데, 명 조정 역시 조선과 관련된 정보의 대부분을 이곳을 통해 파악하고 있었기 때문이다. 따라서 이 그림은 당시 대명관계에서 모문룡과 가도의 위상을 반영하는 것으로, 모도독이 1629년 6월 원숭환(袁崇煥, 1584-1630)에 의해 처형되기 이전 상황을 묘사한 것이다.[80] 가도의 우측 상단에는 '사포당인피난처(蛇浦唐人避亂處)'가 보여 1621년 후금과의 전쟁 이후 거의 1만여 호가 넘는 요동 피난민들과 모진(毛鎭)의 병사들이 사포(蛇浦)에 거주하였던 실상을 알 수 있다.[81] 18세기 『해동지도』의 철산부와 곽산군의 지지(地誌)에 의하면 철산부 사포는 바로 지금의 선사포진(宣沙浦鎭)이라 하여 철산 선사포진의 옛터였음을 확인할 수 있다.[82] 가도 옆 거우도(車牛島)는 그 모양이 수레를 끄는 소와 같다고 하여 붙여진 이름으로 역시 중국으로 가는 조선사절의 해로 노정 중 하나로 그림과 같이 규모가 작고 섬 가운데 기이한 바위와 괴석이 많아 오래 정박할 수 없었다.[83]

조선에서는 가도 동강진에 명나라 도독이 주둔하면서 양국 간의 사안이 있을 때마다 뇌진사(賚進使)와 문안사(問安使), 문안관(問安官) 등을 파견하여 각 상황에 대처하였다. 19세기에 모사된 한국국학진흥원 소장 《세전서화첩》의 〈가도도〉와 그에 대한 제발은 김영조(金榮祖)가 1623년(인조 원년)에 도독 모문룡의 문안관이 되어 뇌진사 이안눌, 접반사 윤의립(尹義立), 종사관 이민구(李敏求)와 함께 12월 17일 인조의 명을 받고 출발하여 1624년 2월 2일에야 가도에 이르렀고, 그해 2월 21일 환도하기까지 과정을 상세히 담고 있어 참고가 된다.[84] 이 작품의 제작배경과 관련하여 주목되는 부분은 1624년 1월 5일 가도에서 배를 타고 나올 무렵 뇌진사 이안

눌 일행 중 그림을 잘 그리는 이가 있어 이안눌의 지휘에 따라 세 폭의 그림을 그려 세 사신에게 바쳤다는 내용이다.[85] 따라서 문안관이었던 김영조도 이때 그림을 입수하였고, 이를 근거로 후대 김중휴가 《세전서화첩》을 엮으면서 지방 화원에게 이모하게 한 것이 바로 〈가도도〉이다[도 3-7].

가도의 전경은 회화식 지도에서 산도(山圖)나 도서(島嶼)를 그리는 개화식으로 북쪽으로는 높은 산이 자연 방어벽이 되고 나머지 삼면은 성으로 두르고 각각 이층 누대가 있는 성문을 두었다. 섬의 중심에 모도독의 관청이 있고,[86] 그 앞으로 민가가 위치하여 가도의 자연지세와 성의 구조를 비교적 충실히 반영하였다. 화면의 왼쪽은 다례 후 도독이 예단을 내리는 장면과 불꽃놀이를 묘사하였다. 청사에서 재배례(再拜禮)를 행한 후 영내로 들어와 도독은 북벽, 양사는 동벽, 문안관 김영조는 서벽 의자에 각각 앉았다. 도독은 붉은 비단 단령에 옥대를 착용하고 사모를 쓴 차림으로 높고 모첨이 좁은 관모를 썼다. 화면의 오른쪽은 시사청(視事廳)에 나아

76 『인조실록』 권28, 인조 11년 1월 15일(정미)조.

77 김영조가 사행 중에 여순 부근에서 생긴 일화를 쓴 「是行路由旅順口」에서 나타나듯 여순 어귀를 경유할 때 회오리바람을 만나 배가 거의 침몰할 뻔하였다. 또한 명청교체기의 상황을 잘 반영하듯 조선이 후금에게 병기와 군량을 빌려주고 산동을 침범하도록 한다는 루머까지 돌면서 현지에 조선사행이 이르는 곳마다 백성들은 도피하여 숨기까지 하고 아문들도 의심하여 잘 받아들이지 않았다. 이런 경색된 분위기에서 조선이 명에 정성껏 事大한다는 것과 간인들의 모함이라는 사실을 밝힌 후에야 비로소 그 오해를 풀 수 있었다. 김철희 역, 『세전서화첩』, 1982, p. 209.

78 전해종 교수는 일찍이 조선왕조실록과 기타 자료를 통해 椵島의 본래 명칭이 '椵島'라고 주장하며 가도의 중국 명칭 皮島가 피나무[椵木]에서 유래한 것으로 보았다. 전해종, 「椵島의 名稱에 관한 小考」, 『한중관계사연구』(일조각, 1970), pp. 156-164.

79 이긍익, 『연려실기술』 권21, 「모문룡입가도」(민족문화추진회, 1984); 『광해군일기』 권183, 14년 11월 11일(계묘)조.

80 『인조실록』 권18, 6년 3월 21일(임오)조; 6년 3월 29일(경인)조; 6년 11월 20일(정축)조; 권20, 7년 6월 30일(계미)조.

81 『인조실록』 권3, 원년 10월 29일(병술)조; 『인조실록』 권7, 2년 11월 27일(정축)조; 孫文良, 李治亭 著, 『明淸戰爭史略』(江蘇教育出版社, 2005).

82 "鐵山府, 南距蛇浦四十里, 此是宣沙鎮." 『海東地圖』, 「鐵山府」; "郭山郡, 西距三十里, 有宣沙鎮, 今移鎮鐵山, 蛇浦只存鎮基." 『海東地圖』, 「郭山郡」.

83 『萬機要覽』, 「軍政編四」, 海防, 西海之北.

84 『世傳書畵帖』 乾, 忘窩公椵島圖 題跋 참조.

85 김철희 역, 앞의 책, 1982, pp. 180-183.

86 김육 일행이 1636년 가도를 들렀을 때, 가도에는 가옥이 약 3천여 호가 있었고, 병력은 12영에 1만 2천여 명 규모였다. 김육, 『조경일록』, 병자년 7월 21일조; 가도는 섬의 둘레가 30여 리며, 섬 가운데 쌓은 성 둘레가 5리가량으로 높은 곳은 2丈 정도였다. 그리고 성내 관아와 관사가 잘 지어져 영조 때까지도 모도독 군영의 유적이 완연하였다. 『承政院日記』 권57, 15년 4월 24일; 『輿地圖書』, 平安道 鐵山郡 古蹟條.

가 도독이 사신들에게 주찬(酒饌)을 베풀고 악사의 연주에 맞춰 희기(戲技)를 관람하는 장면이다. 이 그림은 비록 19세기에 옮겨 그린 작품이지만, 17세기 초 가도 모문룡 진영의 모습, 조선사신과 모문룡의 현관례(見官禮)와 다례, 연희 등 당시 가도에서 행해진 주요 외교 의례의 단면을 살필 수 있는 희귀한 사료이다.

(3) 석성도 일대 어룡의 출현 《연행도폭》제3폭부터는 본격적으로 조선의 영해를 벗어난 중국령의 해로 위에 출현한 어룡(魚龍)을 그린 것이다[도 3-8]. 해로를 통해 명에 차견되었던 조천사 일행은 철산 앞 바다를 전후한 곳에서 배의 순항을 위해 기풍제(祈風祭)를 수차례 올렸는데, 이국의 바다 한가운데서 만난 악천후와 정체를 알 수 없는 어룡의 출현은 공포의 대상이 되었기 때문이다.[87] 화면 위 석성도 부근에 나타나는 용의 승천 장면은 1624년 사행을 기록한 서장관 홍익한의 『조천항해록』과 정사 이덕형의 『죽천유고』에 실린 『조천록』의 1624년 8월 12일의 기록 내용과 상호 연관성이 엿보인다.

> 누런빛이 공중에 비치고 금빛 하늘이 위아래로 번쩍이는 것만 볼 수 있었다. 심히 기괴하고 꾸불꾸불한 모습은 가히 말로 형용할 수 없었다. 뱃사공은 황룡이 하늘로 올라가는 것이라고 말했다.[88]

그림에서 석성도 부근에 검은 운기(雲氣)가 하늘을 감싸고 그 가운데 형체를 온전히 드러내지 않은 용이 승천하는 모습이 보인다. 이러한 자연 현상은 실제 용이 출현했다고 보기 어렵고, 바다에서 대기의 불안정으로 물기둥이 치솟는 용오름 현상으로 추정된다[참고도 3-3].

또한 《연행도폭》제3폭 장산도와 광록도 사이에 커다란 바다 생물들이 등장하는데, 1624년 8월 13일 이덕형 일행은 장산도로 향하는 도중 다시 악천후를 만나 산더미 같은 파도와 거대한 고래를 만난 장면을 다음과 같이 묘사하였다.

> 어떤 물체가 바다 속으로부터 튀어나왔다. 높고 가파른 것이 산과 같아 혹 반신을 드러내기도 하고 전신을 드러내기도 하며 때로는 물을 내뿜기도 하고 문득 운무(雲霧)를 만들기도 했다. 뱃사공이 말하기를 "이것은 수고래와 암고래입니다. 노하면 이와 같으니 배가 혹 가까이 가면 반드시 큰 근심이 있게 되고, 또한 두 고래가 함께 물결을 뿜어내면

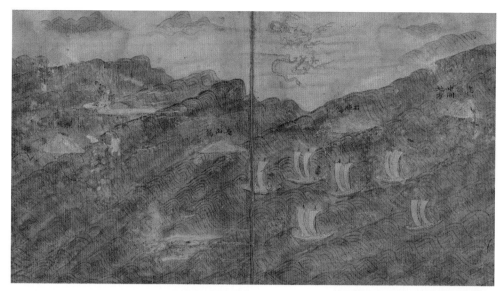

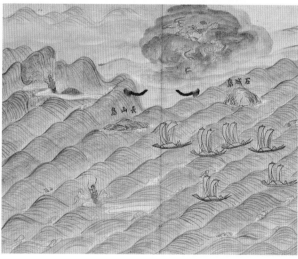

도 3-8 《연행도폭》 제3폭 〈석성도〉, 17세기, 지본담채, 37.5×62cm, 국립중앙도서관
도 3-9 《항해조천도》 제3폭 〈석성도〉 부분, 18세기 후반 모사, 지본담채, 41×68cm, 국립중앙박물관
참고도 3-3 용오름 현상

87 『朝天錄』 및 『朝天航海錄』 1624년 8월 12일.
88 『竹泉遺稿』, 「朝天錄」, 8월 12일.

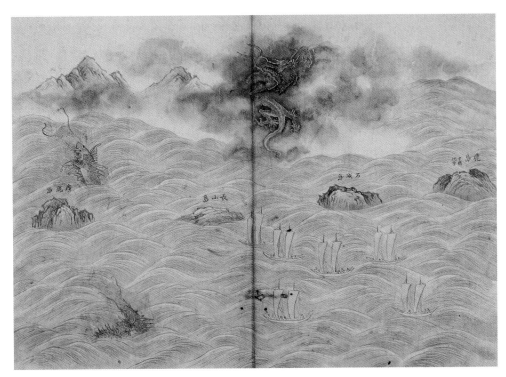

도 3-10 《조천도》 제3폭 〈석성도〉, 18세기 후반 모사, 지본담채, 40×68cm, 국립중앙박물관

바다와 하늘이 컴컴해집니다"하였다.[89]

　위의 기록에서도 짐작할 수 있듯 이들에게 공포의 대상이 되었던 것은 요동치며 물을 내뿜는 고래의 일종이었을 것이다. 국립중앙도서관 소장《연행도폭》과 국립중앙박물관 소장《항해조천도》제3폭에 나타난 바다생물은 고래와 유사한 모습을 하고 등이 아닌 입에서 물을 내뿜고 있다[도 3-9]. 요동치는 고래가 일으키는 높은 파도 때문에 이를 가까이서 관찰할 수 없었던 한계로 보인다. 따라서 이를 18세기 이후 화풍을 반영하여 그린 국립중앙박물관 소장《조천도》제3폭에서는 모호한 고래의 모습을 대형 물고기 형태로 변화시켜 주목된다[도 3-10]. 특히 항해 노정 중 가장 험난한 구간이 바로 석성도부터 여순구를 지나 철산취에 이르는 길로 변화무쌍한 자연현상과 거대한 고래의 빈번한 출현은 사신들이 목선(木船)에 몸을 의지하고 수십 일을 항해하면서 느낀 공포를 시각화한 대표적 예이다. 또한 문학적 측면에서도 '교룡굴(蛟龍窟)'은 조천시 또는 별장시에서 항해를 묘사할 때 자주 등장하는 주요 소재였다.

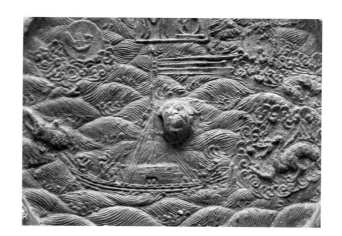

참고도 3-4 〈황비창천명 원형동경〉 부분,
지름 24.1cm, 국립중앙박물관

　　조선시대 해로사행기록화에 나타나는 어룡 출현의 원류는 고려시대 〈황비창
천명 원형동경(煌丕昌天銘 圓形銅鏡)〉에서 추론할 수 있다[참고도 3-4]. 고려와 송의 바
닷길 교역 및 사행을 묘사한 것으로 추정되는 항해문 동경은 한국과 중국 양국에
서 동시에 출토되었는데, 그 양식이 매우 유사하다. 동경에는 거센 풍랑 속에 항
해하는 해선을 묘사였는데, 흥미로운 점은 선박의 좌우 운무에 둘러싸인 용과 파
도 속에서 돌연 출현하는 물고기 모습이다. 1123년 고려에 사신으로 온 북송의 국
신사(國信使) 서긍(徐兢, 1091-1153)이 절강성의 명주(明州, 지금 寧波)에서 고려의 예성강
벽란도까지 악천후 속에서 항해하며 밀려오는 불안과 공포를 "바람과 파도가 간
간이 일고 우뢰와 비로 먹먹해지면 교룡과 이룡이 출몰하고 신물(神物)이 변화하면
서 간담이 서늘해져 할 말을 잃게 된다."고 표현했던 것을 동경(銅鏡) 위에 그대로
옮겨 놓은 듯하다.[90] 이는 시대를 초월하여 한중 교류에서 양국을 왕래할 때 거쳐
야 했던 바닷길에 대한 두려움의 실체를 구체적으로 보여준다.

　　《연행도폭》제4폭은 여순구와 용왕당(龍王堂)을 그린 장면이다[도 3-11]. 실제
해로사행을 하는 사신들에게 있어 각종 바다생물과 악천후가 위협하던 석성도와
장록도뿐만 아니라 이곳 평도에서 용왕당, 여순구, 철산취(鐵山嘴)에 이르는 지점이
가장 공포의 대상이었음을 알 수 있다. 화면에서 바다의 높은 파고(波高)에 심하게
요동치는 사행선의 모습에서 당시 해로가 선사포 입출항 때와 달리 비교가 안 될

89 『竹泉遺稿』,「朝天錄」, 8월 13일.

90 徐兢, 『高麗圖經』 卷34, 海道1(황소자리, 2002).

도 3-11《연행도폭》제4폭 〈여순구〉, 17세기, 지본담채, 37.5×62cm, 국립중앙도서관
도 3-12《조천도》제1폭 〈여순구〉, 19세기 모사, 지본채색, 35.8×64cm, 육군박물관

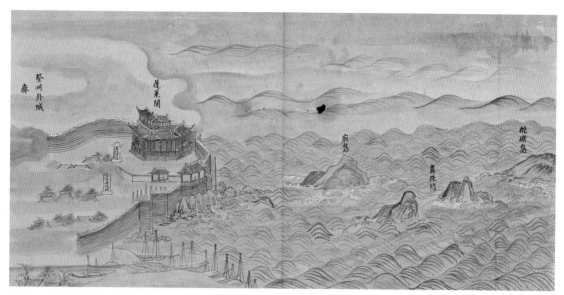

도 3-13 《항해조천도》 제5폭 〈등주외성〉, 18세기 후반 모사, 지본담채, 41×68cm, 국립중앙박물관
참고도 3-5 중국 산동성 봉래시 봉래각 전경

정도로 험하였음을 알 수 있다. 특히 이 지역의 용왕당은 해신제(海神祭)를 올려 무사히 바닷길을 통과할 수 있기를 염원했던 곳으로 유명하다. 육군박물관 소장 《조천도》는 바다 항해 장면 중 여순구와 등주외성이 남아 있어 이 화첩이 비록 후대 화풍을 반영하였지만, 1629년 각화도 방향으로 해로 노정이 변경되기 이전 등주로를 통한 사행을 묘사한 것임을 짐작할 수 있다[도 3-12].

《연행도폭》제5폭 〈등주외성〉은 조선사행의 험난한 항해 노정의 종착지이자 육로 노정의 출발점인 등주에 정박한 장면을 묘사한 것이다[도 3-13]. 1629년 각화도에 도착하여 영원위를 거쳐 연경에 이르던 노정이 시행되기 이전 등주로의 상황을 반영하였다. 화면 속 봉래각(蓬萊閣)은 1061년 군수 주처약(朱處約)이 등주외성 북단애의 산 정상에 있던 해신묘(海神廟) 구지에 지은 것으로, 송 이래 이곳은 많은 시인묵객들의 애호처가 되었다.[91] 봉래각 동성의 성첩 담 밖에 세워진 해조암(海潮庵)의 북쪽에는 수군 초소인 진해루(鎭海樓)가 세워졌다. 봉래각은 전국시대 이래 신선사상의 성행으로 생겨난 바다 위 삼신산(三神山) 전설과 당 말 오대 도교신앙과 관련한 팔선(八仙)의 전설로 유명하다.[92] 당나라 때 용왕묘(龍王廟)가 세워진 것을 시작으로 원에서 명에 이르기까지 많은 사당이 세워져 조선사신들이 귀국길에 안전한 항해를 위해 제사를 올렸던 곳으로 유명하다[참고도 3-5].

봉래각 경내에는 북송 소식(蘇軾, 1037-1101)이 1085년에 등주군주사(登州軍州事)로 와 있을 때 쓴 동파해시시비(東坡海市詩碑)가 있는데, 봄·여름에 이 지역에서 발생하던 해시(海市), 즉 바다 위 신기루 현상과 관련 있다.[93] 봉래각 밖에는 북송의 도사 진단(陳摶, 871-989)이 도교의 복록수(福祿壽) 삼성(三星) 전설과 관련하여 쓴 수복비(壽福碑)도 세워져 있다. 성의 남쪽 해안에는 선박들이 운집하였는데, 일찍이 명장 척계광(戚繼光, 1528-1588)이 1544년(가정 23) 등주위 지휘첨사로서 왜구에 대한 방비를 했던 곳으로 당시 등주수성의 군사적 입지를 짐작케 한다.[94]

등주외성에 위치한 보정사(普靜寺)는 중국 측에서 조선사행에게 임시 사처(使處)로 정해준 곳이다. 육지에 올라온 사신들은 등주부에 먼저 보고한 후에 역참을 통과하였는데, 등주에서 발급한 영패(令牌)를 근거로 지나는 육로의 연도와 각 주부(州府)에서 사절에게 숙식 제공과 안전을 보장하였다.

2) 육로 노정 : 등주부에서 북경

(1) 제나라 영역 : 등주부에서 우성현 《조천도》 제6폭 〈등주부〉부터 제16폭 〈우성현〉까지는 과거 춘추전국시대 제나라 영역에 속하는 곳으로 제나라 인물과 관련한 사적이 유난히 많이 언급되는 이유도 바로 여기에 있다.

《연행도폭》 계열 제6폭 〈등주부〉 성내에는 개원사(開元寺)도 등장하는데, 개원사 역시 당대 이래로 견당사 또는 송대에 이르기까지 역대 사신들의 임시 사처가 되었던 곳이다. 조선사행은 여기서 유숙하면서 표문(表文)과 자문(咨文)을 봉안하고 방물을 정리하여 육로사행을 위한 행장을 꾸렸다. 그림에는 표문과 자문을 실은 말을 앞세운 삼사의 옥교(屋轎) 3구가 차례로 등장하여 육로사행을 시작할 때 조선사절의 대략적 구성을 살필 수 있다[도 3-14]. 사적으로는 '순우곤고리(淳于髡古里)'라는 패방이 있는데, 순우곤은 전국시대 제왕의 데릴사위 중 한 명으로 언변이 좋아 수차례 제후국에 출사하였다. 제나라 위왕(威王)이 재위할 당시 관리들도 부패하고 나라가 위태로운 가운데, 제 위왕 8년(BC 371) 초나라가 제나라를 참략하자 위왕은 순우곤을 조나라에 파견하여 구원을 요청하여 나라를 위기에서 구하였다.[95]

육군박물관 소장 《조천도》 제4폭 〈황현〉은 등주부에 속하는 지역으로 《연행도폭》 계열에서는 그려지지 않았다[도 3-15]. 홍익한의 『조천항해록』에 의하면 황현 일대의 주요 사적으로 진중자(陳仲子) 구처(舊處)와 마고선적(麻姑仙跡)이 주목된다. 화면에는 마고선의 유적을 기념한 비석이 서 있는데, 황현에서 황산역을 향해 지나는 길에서 이를 목도했다는 기록과도 일치한다.[96] 마고선의 자취는 당대 이래 숭배된 도교의 여신 마고 신앙과 결부된 마고당의 고적을 기념하는 비문이다.[97] 당 현종은 735년 마고산에 도사를 입조시켜 마고묘(麻姑廟)를 세우고 신녀사(神女祠) 또는 마고선단이라고 칭하여 마고선을 단독 봉행하였다. 771년 당대 서법가 안진경이 쓴 당무주(撫州) 남성현(南城縣)의 「마고산선단기(麻姑山仙壇記)」가 유명하다.[98] 명 · 청대에도

91 『大淸一統志』 卷137, 「登州府」, 蓬萊閣; 朱處約, 『蓬萊閣記』.

92 『史記』, 「封禪書」; 『漢書』, 「郊祀志上」.

93 『山東通志』 卷35 「藝文志」, 蘇軾 登州海市.

94 『明史』 卷212, 「列傳」, 戚繼光.

95 『史記』 卷74, 「列傳」14, 淳于髡; 卷126, 「列傳」 第66, 滑稽, 淳于髡.

96 홍익한, 『조천항해록』, 갑자년 9월 12일-13일조 참조.

97 『山東通志』 卷35上, 「藝文志」, 麻姑堂.

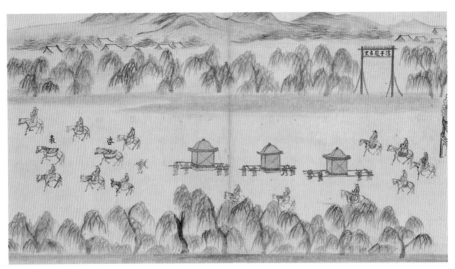

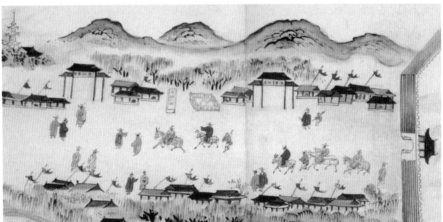

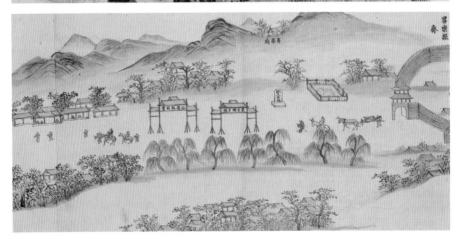

도 3-14 《항해조천도》 제6폭 〈등주부〉 부분, 18세기 후반 모사, 지본담채, 41×68cm, 국립중앙박물관

도 3-15 《조천도》 제4폭 〈황현〉 부분, 19세기 모사, 지본채색, 35.8×64cm, 육군박물관

도 3-16 《항해조천도》 제9폭 〈창락현〉 마고선인 사적, 지본담채, 41×68cm, 국립중앙박물관

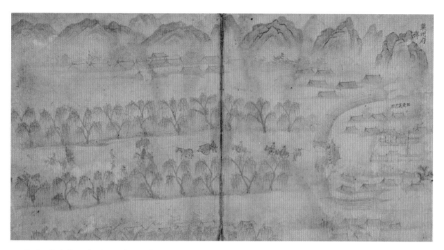

도 3-17 《연행도폭》제7폭 〈내주부〉, 17세기, 지본담채, 37.5×62cm, 국립중앙도서관

부현(府縣) 관리들이 매년 7월 7일 마고산에 올라 마고에 제를 지냈으며, 민간에서도 기복신앙의 대상으로 추숭되었다.

　　그러나 《연행도폭》 계열에서는 이 마고선 관련 유적을 제9폭 〈창락현〉에서 묘사하고 있어 제작과정에서 오류가 있는 듯하다[도 3-16]. 이는 《연행도폭》 계열 전반에서 기록의 세부 정황과 일치하지 않는 사례 중 하나다.

　　《연행도폭》 계열 제7폭 〈내주부〉 화면의 성내에 여동래서원이 있다. 이 서원은 본래 북송대 시건된 덕청사(德淸寺)가 있던 곳으로 이를 개수하여 동래서원을 지었다[도 3-17]. 이곳에 남송 철학자 여조겸(呂祖謙, 1137-1181)의 사당을 모셨다.[99] 여조겸은 남송 철학자로 주자와 함께 북송 도학자의 어록인 『근사록』을 편찬하였던 인물로 자신의 강학처를 예릉(醴陵)에 세웠는데, 1507년 성내로 옮긴 후 동래서원(東萊書院)이라 하였다.

　　《연행도폭》 계열 제8폭 〈유현〉의 주요 사적은 '안평중고리(晏平仲古里)'와 '낭사상류(襄沙上流)' 패방이다[도 3-18]. 안영(晏嬰, BC 585-BC 500)은 춘추시대 제나라 영공·장공·경공의 삼조를 거친 명재상으로 후세인들은 그를 안평중(安平仲)이라 불렀다. 안영은 제(齊) 경공 재위시기 자신들의 힘만 믿고 안하무인으로 왕을 위협했던

98 『江西通志』卷109, 「祠廟」; 『江西通志』卷120, 「藝文」, 麻姑山仙壇記.
99 『明一統志』卷25, 「登州府」, 東萊書院; 『山東通志』卷14, 「學校志」, 東萊書院.

공손접, 전개강, 고야자의 호전적 성격을 이용하여 복숭아 2개로 그들을 처결했던 이도살삼사(二桃殺三士)의 고사로 알려진 인물이다. 옹수(壅水) 낭사(囊沙)는 한나라 장수 한신(韓信)이 유하에 있는 낭사에 물을 저장하여 초나라 용저(龍沮)가 이끄는 군사 절반이 건너기를 기다려 물고를 터서 격파시킨 곳으로 유명하다.[100]

《연행도폭》계열 제9폭 〈창락현〉에서는 생략되었지만, 육군박물관 소장《조천도》의 〈창락현〉은 당시 기록인 홍익한의 『조천항해록』 창락현 해당 기록과 일치하는 방훈교(放勳橋)와 요구(堯溝)가 화면 좌측에 선명하게 묘사되었다[도 3-19].[101] 같은 지역을 묘사하였지만, 작품의 구도와 내용이《연행도폭》계열과 다소 차이를 보여 서로 다른 화본을 참고하여 모사한 것임을 짐작할 수 있다.

그밖에 이 지역에는 동방삭고롱(東方朔古隴), 공손홍별업(公孫弘別業) 등이 그려졌다. 공손홍(BC 200-BC 121)은 서한 축천국(蓄川國) 사람으로 40세에 『춘추공양전』을 연구하였고, BC 140년 한 무제 때 승상으로 평진후에 봉해졌던 인물이기도 하다.[102] 여기서 별업은 일반 제택(第宅)과는 구별되며 교외에 주로 위치하는 주택이 위주가 되는 원림이다. 동방삭은 염차(厭次, 산동성 평원현 부근) 출신으로 서한 무제 때 문장가였다. 그는 재치와 언변으로 황제에게 직언도 서슴지 않았으나, 무제의 신임을 받았던 인물로 민간에서는 신선으로 추앙되었다. 동방삭의 무덤은 능현(陵縣)의 동쪽 40리에 위치하였고, 염차현 동쪽에 동방삭의 사당이 있었다.[103]

《연행도폭》계열 제10폭은 〈청주부〉로 화면의 중심에 장악(莊嶽)과 성을 잇는 석교 해대교가 중심을 이루었다[도 3-20]. 장악은 임치현(臨淄縣) 북쪽 옛날 제성(齊城)의 서쪽에 있다. 장(莊)은 6대의 수레가 지나갈 수 있는 길이며, 악(嶽)은 거리 이름으로 장악(莊嶽) 제가리(齊街里)라 명하였다.[104] 성내에는 설궁유지(雪宮遺址)가 있는데, 설궁은 제나라 이궁(離宮)으로 제왕이 출순(出巡)할 때 머물던 행궁(行宮)으로 제 선왕과 맹자가 만난 곳이기도 하다. 맹상군(孟嘗君) 옛 마을은 맹상군이 천하의 인재를 모아 후하게 대접하여 명성을 얻고, 진(秦)나라 소양왕(昭襄王)의 초빙으로 재상이 되어 식객들의 도움으로 위기를 모면했다는 계명구도(鷄鳴狗盜)의 고사로 유명한 곳이다. 운문산(雲門山)과 직산(稷山) 근교에 있는 석탑과 사찰 건축군은 미타사(彌陀寺)이다.

또한 제나라 역대 왕릉이 운집해 있는데 경공묘·환공묘·선왕묘비가 있고, 그 옆으로 전단묘가 있다.[105] 환공 능묘의 남단으로 관중(管仲)의 묘비가 있는데, 관중은 친구 포숙아의 진언으로 제 환공 때 재상으로 기용되어 제나라의 부국강병

을 꾀했던 인물이다. 강가에 있는 옛 나루터에 서 있는 임치고도(臨淄古渡)라는 비문이 있는데, 임치는 전국시대 제나라의 도성이었다.

《연행도폭》계열 제11폭 〈장산현〉은 한나라 옹치(雍齒)의 묘와 제나라 진중자의 옛 마을이 있는 곳이다[도 3-21]. 옹치묘는 현의 서북쪽 2리 떨어진 옹가장(雍家庄)에 있었다.[106] 옹치는 한 고조가 가장 싫어하던 인물로 고조가 공신들의 논공행상에 대한 불만을 무마하기 위해 장량의 계책에 따라 옹치를 가장 먼저 십방후(什邡侯)로 봉하여 안심시켰던 고사로 잘 알려져 있다. 진중자는 제나라 사람으로 관직에 나간 형과 대조적으로 의를 지켜 직접 경작하고 짠 옷을 입었던 청렴한 인물로 유명하다. 장산현에 대한 『조천항해록』의 내용에 의하면 이덕형 일행과 장산현 서문 밖의 염하를 구경하고 진중자 구방을 방문했다고 하였는데,《연행도폭》계열에서는 푸른색으로 채색만 하여 모호하게 표현한 반면, 육군박물관 소장《조천도》제8폭 〈장산현〉에서는 배가 매여 있는 '염하(鹽河)'의 지명까지 적었다.

《연행도폭》계열 제12폭 〈추평현〉은 북송대 저명한 사상가이자 정치가였던 범중엄(范仲淹, 989-1052)이 1009년 장백산(長白山) 예천사(醴泉寺)에서 글을 읽었던 데서 기원한 범문정독서처(范文正讀書處)의 패방이 있다[도 3-22]. 범중엄은 4세 때 추평현에 들어왔는데, 학문과 독서를 좋아하였던 그의 독서처를 그린 것이다.[107] 화면의 하단에는 물새가 날아드는 수광호(繡光湖)가 흐르고 멀지 않은 곳에 도찰원 장원어사(掌院御史)를 역임한 장연등(張延登)의 장태복화원(張太僕花園)이 있다. 육군박물관 소장《조천도》에서는 추평현의 지명을 추사현(鄒師縣)으로 오기하였다.

《연행도폭》계열 제13폭 〈장구현〉에서는 화면 우측에 성이 있고, 좌측에 포숙아원(鮑叔牙原) 비석이 서 있는데, 포숙아는 제나라 환공 때 관중을 천거하여 제나라를 부국강병으로 이끈 인물이다.《연행도폭》계열에서는 화면 중앙을 가로지르는 수광교(繡光橋)를 '수강교(秀江橋)'로 오기하였다[도 3-23]. 그러나 육군박물관《조

100 『韻府羣玉』 卷6, 甕水囊沙.
101 홍익한, 『조천항해록』, 갑자년 9월 19일-20일조 참조.
102 『明一統志』 卷24, 「東昌府」 人物; 『山東通志』 卷28, 「人物志」, 公孫弘.
103 『淸一統志』 卷127, 「濟南府古蹟歷」 下二, 東方朔墓; 『山東通志』 卷28, 「人物志」, 東方朔.
104 『淸一統志』 卷135, 「青州府」, 古蹟 2.
105 田單은 제나라 민왕 재위 시기 연나라 昭王이 趙·秦·魏나라 등과 동맹을 맺어 제나라를 공격하였을 때, 연나라 혜왕과 장수 악의 사이를 모함하여 결국 위기의 연나라를 구한 책략가이다. 『史記』 卷82, 「列傳」 22, 田單.
106 『淸一統志』 卷127, 「濟南府古蹟歷」 下二.
107 『宋史』 卷312, 「烈傳」 73, 范仲淹.

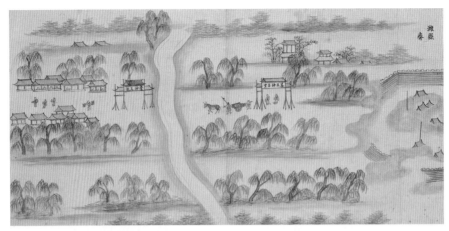

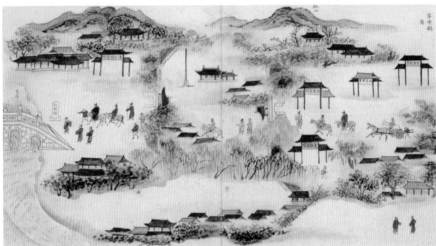

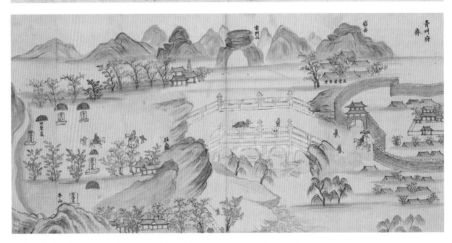

도 3-18 《항해조천도》 제8폭 〈유현〉, 18세기 후반 모사, 지본담채, 41×68cm, 국립중앙박물관
도 3-19 《조천도》 제6폭 〈창락현〉, 19세기 모사, 지본채색, 35.8×64cm, 육군박물관
도 3-20 《항해조천도》 제10폭 〈청주부〉, 18세기 후반 모사, 지본담채, 41×68cm, 국립중앙박물관

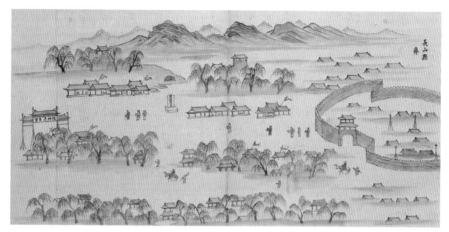

도 3-21《항해조천도》제11폭 〈장산현〉, 18세기 후반 모사, 지본담채, 41×68cm, 국립중앙박물관
도 3-22《조천도》제12폭 〈추평현〉, 18세기 후반 모사, 지본담채, 40×68cm, 국립중앙박물관

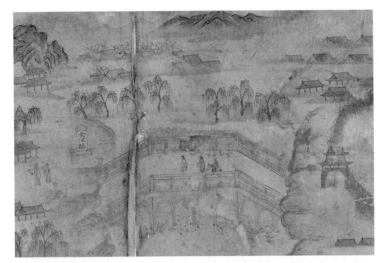

도 3-23 《연행도폭》 제13폭
〈장구현〉 부분, 17세기,
국립중앙도서관
도 3-24 《조천도》 제10폭
〈장구현〉, 19세기 모사,
지본채색, 35.8×64cm,
육군박물관

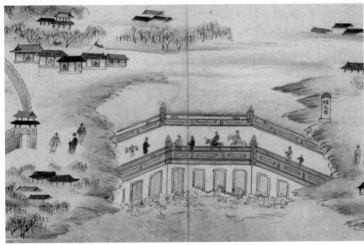

천도》〈장구현〉에서는 옥진군연단처(玉眞君鍊丹處)가 있는 산과 포숙아의 채읍(采邑)
사적을 기록한 포숙아원 비석의 위치가 《연행도폭》과 비슷하지만, 성의 위치가 좌
측에 있다[도 3-24].

　《연행도폭》 계열 제14폭 〈제남부〉는 태산진향(泰山進香) 행렬을 묘사하였다[도
3-25]. 육군박물관 소장 《조천도》 제11폭 〈제남부〉에서는 태산을 향해 의장을 갖
추고 금여(金舁)를 어깨에 멘 태산진향 행렬과 이 행렬을 구경하고 있는 조선사행
의 모습이 선명하게 나타난다[도 3-26]. 따라서 이 그림은 명대 절정기를 이룬 태
산진향 행렬을 현장에 있던 조선사신의 눈을 통해 사실적으로 묘사하였다는 점에

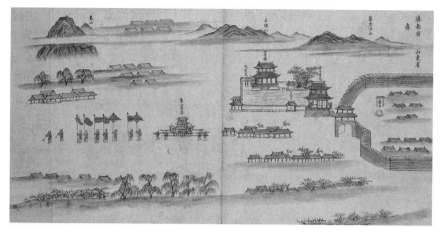

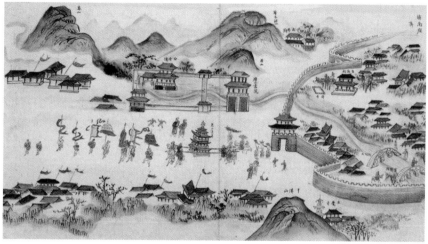

도 3-25 《항해조천도》 제14폭 〈제남부〉 부분, 18세기 후반 모사, 지본담채, 41×68cm, 국립중앙박물관
도 3-26 《조천도》 제11폭 〈제남부〉 부분, 19세기 모사, 지본채색, 35.8×64cm, 육군박물관

서 주목된다.

태산은 진시황 이래 중국의 역대 제왕이 봉선대전(封禪大典)을 행하고 태산신을 동악대제(東嶽大帝)로 추숭하였으며, 이 지역 민간에서도 중요한 신앙의 대상이되었다. 당중면(唐仲冕, 1753-1827)의 『대람(岱覽)』에 의하면 송 진종이 태산을 봉행하였을 때, 산 정상 연못에서 우연히 발견한 소녀신상(少女神像)을 '천선옥녀 벽하원군(天仙玉女 碧霞元君)'으로 봉하고 소진사(昭眞祠)를 창건한 이래 벽하원군이 태산의동악대제를 대신하여 민간의 기복 대상으로 새롭게 부상하였다.[108] 본래 제왕이

봉행했던 태산은 도교와 민간신앙을 결부시킨 벽하원군 숭배로 변화하면서 민간신앙의 명소로 변모한 것이다.[109] 1593년(만력 21) 예부상서 왕석작(王錫爵, 1533-1610)의 「동악벽하궁비(東岳碧霞宮碑)」에 의하면, 매년 태산 정상에 분향하러 오는 이가 수십만에 달하였고, 향화전(香火錢) 역시 수십만 냥에 이른다고 적고 있다. 만력 연간에는 실제 태산향세(泰山香稅)로 인한 국고가 연간 은 2만여 냥이 넘을 정도였는데, 민간의 벽하원군 신앙이 국고와 지방재정 수입에 적지 않은 영향을 주었다.[110]

『조천항해록』의 9월 29일 기록에는 우성현의 태산진향 장면이 다음과 같이 묘사되었다.

> 길가는 행인들이 금자(金字)로 '태산진향(泰山進香)'이라 쓴 소첩(小帖)을 머리에 이고 남녀노소가 길에 연달아 떼를 이루고 범패소리가 끊이지 않았다.[111] 채두(綵兜)를 쓰고 금여를 등에 졌는데, 소불상(小佛像)을 새겨 그 위의 네 귀퉁이에 놓고 오채(五彩)로 장식한 것이 지극히 정교하였다. 수간(繡竿)과 금기(錦旗)를 손에 쥐고, 피리소리 천지를 진동하므로 괴상히 여겨 물으니 산서(山西)와 산동(山東)의 풍속에 추수 후에 태산신에 복을 빌며 향을 올리는 법식이라 한다.[112]

주청사 일행이 제남부를 지난 것이 1624년 9월 26일부터인데, 제하현(濟河縣)을 지나 9월 29일에 우성현에서 마주친 태산진향 행렬을 묘사하면서 이러한 행렬을 며칠 전부터 목도하였다고 기록하였다. 이들은 이미 우성현 이전부터 태산진향의 목적지인 태산을 찾아가는 행렬을 보았을 것이고 일기에서 묘사한 태산진향의 행렬은 우성현에서 태산이 있는 제남을 향해 가는 행렬이었을 것이다. 결국 태산진향 행렬은 산동성 제남부와 제하현, 우성현 등 산동성 일대에서 가을 추수 후 접할 수 있던 소재로 화첩에서는 태산이 위치한 제남부 위에 그린 것이다.

홍익한의 『조천항해록』에서 기술한 사적의 위치 중 성 안을 꿰뚫고 지나는 대명호와 탁영호 아래로 부용교와 백화교가 있다고 하였는데, 이러한 정황은 화면에서처럼 《연행도폭》 계열과 다소 차이를 보이며, 육군박물관 소장 《조천도》 묘사와 정확하게 일치한다.

《연행도폭》 계열 제15폭은 제하(濟河)를 가로지르는 대청교를 건너 제하현에 이른 사행의 모습을 묘사하였다[도 3-27]. 제남부의 화불주산을 지난 이후 넓은 들이 망망하여 산은 거의 보이지 않은 지형적 특징을 반영하여 묘사하였다. 대청교

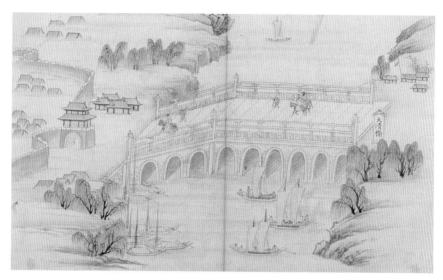

도 3-27 《조천도》제15폭 〈제하현〉 부분, 18세기 후반 모사, 지본담채, 40×68cm, 국립중앙박물관

는 구공교(九孔橋)로 홍문을 가진 형태로 그 규모가 매우 컸으며, 그 건너편에 제하현 성이 있다. 해로사행기록화 전반에 걸쳐 교각은 지역적 가교이자 문물 번화의 상징으로 화면의 중심에 자주 등장하는 것을 볼 수 있다.

《연행도폭》계열 제16폭 〈우성현〉은 주요 사적으로 하우씨 사당인 우묘(禹廟)가 주목된다[도 3-28]. 우임금의 치수(治水) 공덕을 기념하여 그 이전에 세운 우왕정(禹王亭)의 구지에 명대 1584년 우왕의 사당을 개조하였고, 1624년 중수하였다. 본래 우묘는 우성현 성내에 있었으나,《연행도폭》계열에서는 성 밖에 우묘가 중첨구조로 세워져 있어 정확한 실정을 반영하지 못하였다. 육군박물관 소장《조천도》제13폭 〈우성현〉에서는 성내에 우묘가 있다[도 3-29]. 여기서는 본래 평원현에 있던 동한 사농(司農) 고후(高詡)의 마을과 동방삭의 염차 옛 마을의 비석을 세워 사적을 기록하여 평

108 이후 원군의 祠廟는 金代 昭眞觀, 명대에는 碧霞靈佑宮이라 하였고, 1615년(만력 43) 武當山의 金頂銅亭을 모방하여 金闕을 주조하여 〈金闕記〉 銅碑를 세웠고, 천계 연간에 靈佑宮銅碑를 내렸다.

109 葉濤, 「泰山香社傳統進香儀式研究」, 『思想戰線』 32(雲南大學思想戰線雜志社, 2006), pp. 79-90.

110 『明史』 권82, 「食貨」 6; 한편 청조에도 널리 보급되어 京都 5곳에 벽하원군 사당이 있었고, 전국 2천여 현에 元君廟가 세워졌다. 孫承澤, 『天府廣記』, 「寺廟」; 馮玉祥, 『讀春秋左傳札記』.

111 본래 태산진향 풍습은 도교와 민간신앙에서 기원한 것으로, 범패나 소불상에 대한 기술은 진향에 대한 이해가 부족하였던 홍익한이 불교적 요소로 해석한 결과로 보인다.

112 홍익한, 『조천항해록』 권1, 1624년 9월 29일.

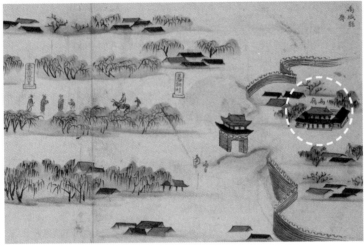

원현의 화폭을 따로 그리지 않았다.[113]

(2) 조나라 영역 : 평원현에서 하간부 《연행도폭》 계열 제17폭 〈평원현〉부터 제21
폭 〈하간부〉까지는 조나라 영역에 해당한다. 먼저 〈평원현〉은 성내에 삼국시대 촉
한의 제1대 황제인 한소열(漢昭烈)의 구치(舊治)와 당나라의 대서법가 안진경(顏眞卿,
709-785)의 사당이 있다[도 3-30]. 안진경은 노군개국공(魯郡開國公)에 봉해져 안노공
(顏魯公)이라 불리기도 하였다. 성문 밖에 소망지유애비(蕭望之遺愛碑)가 보이는데, 소
망지(BC 106-BC 47)는 서한의 대신으로 한나라 선제 때 어사대부를 역임하면서 중
요한 문서와 서적편찬을 관장했던 인물이다. 도원결의 패방은 촉나라 유비·관우

·장비가 의형제를 맺은 것을 기념한 사적으로 유비가 한때 조정으로부터 평원 현령을 임명받아 이곳에서 잠시 머물렀던 데서 기인한 것으로 보인다.

《연행도폭》계열 제18폭 〈덕주〉는 조하(漕河)와 남경공도(南京孔道)의 패방을 주요 사적으로 그려 넣었다[도 3-31]. 조하 위에는 많은 뱃놀이 배들이 연달아 있고, 거리에는 청루와 주점이 풍류로 떠들썩한 모습을 그린 것이다. 조하 건너편에 있는 '남경공도'는 남경에 이르기 위해 거쳐야 하는 주요 도로를 의미한다.

《연행도폭》계열 제19폭과 육군박물관 소장《조천도》의 제15폭 〈경주〉는 경주의 주요 사적인 성과 서한의 저명한 학자 동중서(董仲舒, BC 179-BC 104)의 옛 마을임을 알리는 패방과 세류영(細柳營)이 있으며, 《조천도》의 경주에서는 주아부묘(周亞夫墓)가 있다[도 3-32]. 주아부(BC 199-BC 143)는 한 문제 때 유명한 장수로 흉노의 군신 선우가 6만 기병을 일으켜 상군과 운중을 침략해오자 문제는 3명의 장군을 보내 세 길에서 이를 저지하여 장안을 지키는 한편 다른 장군 3명을 장안 부근으로 파견하여 주둔시켰는데, 그중 주아부는 세류에 주둔하여 흉노족을 평정하여 후에 이곳에 주후(周侯)로 봉해졌다.[114] 이때 진영을 순시하던 한 문제가 그 군율의 엄격함에 감동하여 주아부의 주둔지를 세류영이라 하였다. 주아부는 만년에 한나라 경제의 의심을 받아 구속되어 피를 토하고 죽었는데, 화면에는 주아부의 묘와 묘비가 그려졌다.

《연행도폭》계열 제20폭 〈헌현〉은 호타하(滹沱河)를 건너 헌현에 유숙하는 장면을 묘사한 것으로 대표적 사적인 맥반정과 팔성회도(八省會道)의 패방이 화면에 들어온다[도 3-33]. 맥반정은 호타하 가에 있는 정자로 과거 한 광무제가 하북을 순행할 때 이 정자에서 바람을 피하였는데, 풍이(馮異)가 맥반을 바친 곳이다. 성회(省會)는 각 8성의 성도로 통하는 길이라는 의미로 이곳이 지리적 요충지임을 시사한다. 홍익한의 일기에서는 이곳의 단가교(段家橋)를 통해 호타하를 건넜다고 하였는데, 화면에서는 교각은 보이지 않고 헌현을 가로지르는 긴 물줄기가 묘사되었을 뿐이다.

제21폭 〈하간부〉에는 홍익한의 일기 중 헌현에서 기록되었던 삼보요진의 패방과 오여헌, 선월대, 일람정 등을 묘사하였다[도 3-34]. 육군박물관 소장《조천도》〈하간부〉에서는 일람정과 오여헌 사이 긴 하천 위 석교를 건너는 조선사절단 행렬이 자세히 묘사되었다[도 3-35]. 《연행도폭》에서는 오여헌 앞은 평지로 펼쳐지

113 東漢 高詡는 평원(지금 산동성 평원현 서남)인으로 한 광무제 때 천문지리에 밝았고, 『孝經解』, 『戰國策注』, 『呂氏春秋注』, 『淮南子注』 등의 저술을 남겼다.
114 『史記』卷10, 「孝文本紀」10.

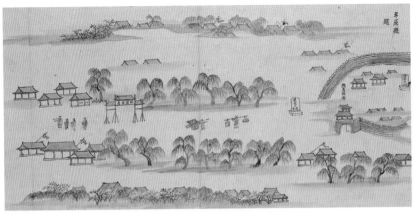

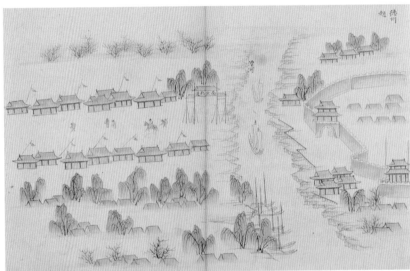

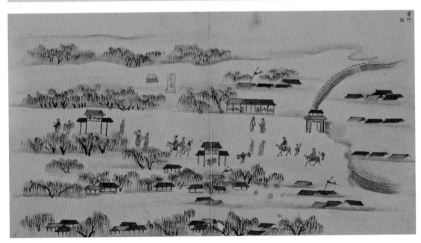

도 3-30《항해조천도》제17폭〈평원현〉, 18세기 후반 모사, 지본담채, 41×68cm, 국립중앙박물관

도 3-31《조천도》제18폭〈덕주〉, 18세기 후반 모사, 지본담채, 40×68cm, 국립중앙박물관

도 3-32《조천도》제15폭〈경주〉, 19세기 모사, 지본채색, 35.8×64cm, 육군박물관

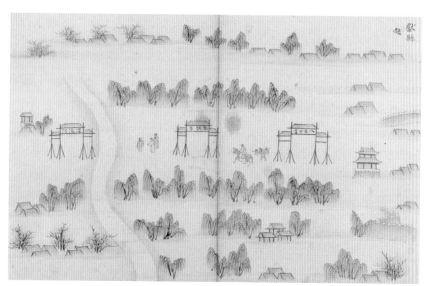

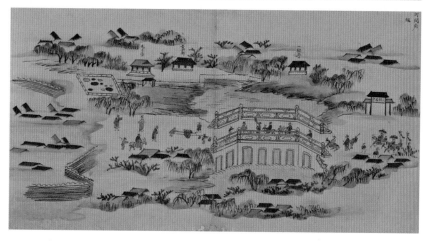

도 3-33《조천도》제20폭〈헌현〉, 18세기 후반 모사, 지본담채, 40×68cm, 국립중앙박물관
도 3-34《항해조천도》제21폭〈하간부〉, 18세기 후반 모사, 지본담채, 41×68cm, 국립중앙박물관
도 3-35《조천도》제17폭〈하간부〉, 19세기 모사, 지본채색, 35.8×64cm, 육군박물관

고 교각은 화폭 하단으로 밀려나 있어 구도가 상이하다. 이는 답사 현장에서 스케치한 것을 옮기는 과정에서 생긴 오류로 보인다. 한편 육군박물관소장《조천도》가 후대 화풍으로 그려졌지만, 일기의 기술내용과 상당부분 일치하여 비교적 현장의 상황을 잘 반영하고 있는 점이 주목된다.

(3) 연나라 영역 : 신성현에서 북경 육군박물관 소장《조천도》제18폭 〈웅주〉는《연행도폭》계열에는 비록 없지만, 과거 연나라 지역의 사적 중 웅주를 그린 것이다[도 3-36]. 웅주에는 조나라와 연나라의 경계인 소백구(召伯溝) 조계비(趙界碑)가 등장하는데 과거 사신들의 연행로 중 옛 연나라 영토의 시작점이라는 점에서 신성현 앞에 위치하는 것이 옳은 듯하다. 소공(邵公)은 소강공(召康公), 태보소공(太保召公) 등으로 불리는 연나라 시조이다. 소공은 주 무왕이 상나라를 평정하는 데 기여하여 무왕에게 연 지역을 봉토로 받아 소백(召伯)이라고도 하였다. 연나라와 조나라의 경계가 되는 하천 소백구의 위로 교각이 서 있다. 조나라 경계 쪽에 있는 관장촌(關張村)은 삼국시대 명장 관우와 장비의 사적과 관련한 곳이며, 고군자관(古君子館)은 '모장수시처(毛萇授詩處)'로 표기되었는데, 모장은 서한대 하북 한단인(邯鄲人)으로 모형(毛亨)의『시경』을 주석한 모시학(毛詩學)을 전수 받아 소모공(小毛公)으로 잘 알려져 있다. 고군자관은 하간왕(河間王)이 모장을 박사로 봉하고 도성의 낙성(樂城) 동면에 일화궁(日華宮)을 지어 기거하게 하고, 북면에 군자관촌(君子館村)을 지어 현인들을 이곳으로 불러 모아 모장으로 하여금 경을 강독하고 시경을 전수하게 하였던 곳이다. 육군박물관 소장《조천도》에는 웅주가 화첩의 마지막 폭으로 연나라 지역의 사적 중 이곳만 남아 있다.

《연행도폭》계열 제22폭 〈신성현〉은 연나라 옛 땅으로 사적은 독항승적(督亢勝跡)의 패방이 유일하다[도 3-37]. 여기서 독항은 연나라의 가장 비옥한 땅으로, 전국시대 자객 형가(荊軻)와 밀접한 관련이 있다. 형가는 위나라 사람으로 연나라에 옮겨와 살았는데, 진(秦)에 인질로 갔던 연나라 태자 단(丹)이 진시황에게 박대를 받고 연나라로 도망쳐 나와 진시황에게 보복할 것을 궁리하였다. 결국 형가는 단의 사주를 받아 진나라에서 도망쳐 온 장수 번어기(樊於期)의 목과 독항 지도를 이용하여 진시황의 면전까지 비수를 숨겨갈 수 있었으나, 시해는 하지 못하였다.[115]

《연행도폭》계열 제23폭은 탁주 석교의 모습을 묘사한 장면으로 완성된 다리 중앙에 '만국조종(萬國祖宗)'이란 패루가 있어 이미 공사를 마친 것으로 묘사되었다[도 3-38].『조천항해록』과『조천록』의 1624년 10월 10일 기록에 의하면 탁주에서

이덕형 일행은 '만국조종'이라 새겨진 석교의 대대적인 가설공사가 진행되고 있는 것을 목도하였다. 그 후 1625년 2월 27일 조선으로 환국하는 길에 탁주에서 완공된 다리를 보았다고 기록한 것으로 보아, 이 공사는 적어도 1625년 2월 27일 이전에 완성되었음을 알 수 있다.

그 밖에 과거 한나라 유비의 고향집이 있던 누상촌(樓桑村)을 기념한 한소열루상촌(漢昭烈樓桑村) 비석과 팔성으로 통하는 사거리를 의미하는 팔성통구(八省通衢) 패방과 치우소전처(蚩尤所戰處)의 패방이 세워졌다.[116] 치우는 구여족(九黎族)의 수령으로 맹수의 몸과 동두(銅頭), 철(鐵)이마를 가졌으며 사석(沙石)을 먹는 포악하고 호전적인 성격이었다. 따라서 각종 병기를 만들어 먼저 염제(炎帝)의 땅을 침략하였는데, 이때 염제가 헌원(軒轅) 황제에게 구원을 요청하였다. 이곳은 황제와 치우가 본격적인 싸움을 벌였던 곳으로 이를 기념하여 패방을 세운 것이다.[117]

《연행도폭》계열 제24폭은 천계 연간 명나라의 수도 연경전도(燕京全圖)를 그린 것이다[도 3-39]. 이 지역은 과거 중국 역사에서 연나라가 강성했던 곳으로, 연경이라 불리는 것도 여기서 기인한다. 육로 여정이 시작되는 등주에서 사행의 공무가 시작되는 연경의 조선관소, 즉 옥하관(玉河舘) 도착까지는 주로 해당 지역 역대 인물의 사적을 찾아 감상하고, 감회에 젖는 장면을 묘사한 것이 일반적이다.

그러나 다른 화폭의 성격과 달리 〈연경도〉는 북경 전체를 한눈에 조망할 수 있는 전형적인 지도의 전경도 형식을 취하였다. 조선사행이 탁주 또는 통주에서 북경에 이르면 명 통관(通官)의 안내로 동악묘에서 공복을 갖춘 후 전배(前陪)·교자·일산 등을 제거하고 조양문을 지나 옥하관에 도달하였다. 동악묘는 화면의 우측 상단에 십자로가 있는 건물이다. 조선사절이 예부를 통해 표문·자문과 세폐(歲幣)·방물을 정납하고, 조천궁(朝天宮) 습의와 조참의(朝參儀) 등 북경 체류기간에 행해지는 공적인 사행업무가 이뤄지던 연경의 황성이 묘사되었다. 화면 하단 중앙에는 천단(天壇)이 독립적 건물군으로 위치하였다.

화면은 북경의 외성과 내성, 그리고 궁성(현재 자금성)으로 크게 구분하였다. 외성의 정양문을 지나 대명문을 생략하고 내성으로 진입하는 곳에 화표와 함께 승천문이 있다. 그 앞으로 본래 단문(端門)이 있고 그 좌우로 사직단과 태묘가 있었으나

115 『史記』卷86, 「列傳」26, 刺客, 荊軻.
116 『明一統志』卷1, 「樓桑村」.
117 『史記』卷1, 「五帝本紀」1, 黃帝者.

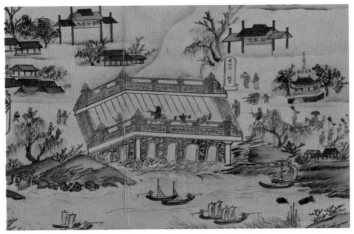

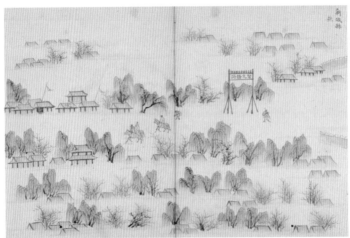

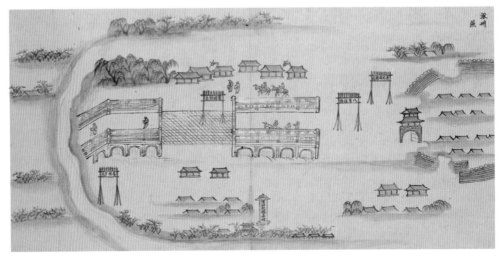

도 3-36《조천도》제18폭〈웅주〉부분, 19세기 모사, 지본채색, 35.8×64cm, 육군박물관

도 3-37《조천도》제22폭〈신성현〉, 18세기 후반 모사, 지본담채, 40×68cm, 국립중앙박물관

도 3-38《항해조천도》제23폭〈탁주〉, 18세기 후반 모사, 지본담채, 41×68cm, 국립중앙박물관

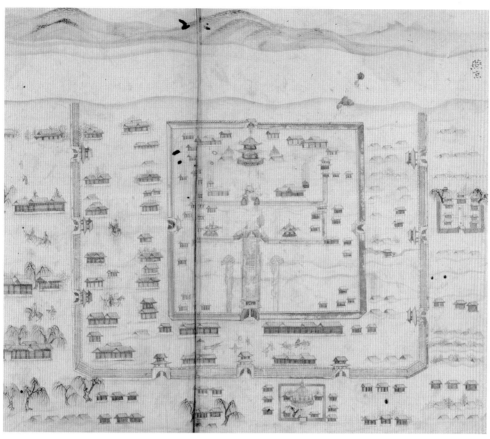

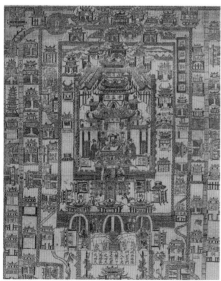

도 3-39《조천도》제24폭〈연경〉, 18세기 후반 모사, 지본담채,
40×68cm, 국립중앙박물관
참고도 3-6〈북경성 궁전지도〉, 외삼대전 부분,
일본 동북대학도서관

화면에서는 생략되었다. 단문에서 어로를 따라 오문이 있고, 그 좌우에는 황색 기와의 오봉루(五鳳樓)를 세웠다. 오문을 지나 황극문을 거쳐 외삼대전(外三大殿)으로 들어서게 된다. 1625년 2월까지도 황극전은 소실 이후 공사를 위해 터를 닦는 실정이었으므로, 당시 사행의 조참의는 황극문 밖에서 행해졌다.[118] 1624년 말에서 1625년 초 정황을 반영하는《연행도폭》계열〈연경도〉에는 중극전과 건극전은 물론 정전인 황극전도 나타나지 않은 것이 정상이지만, 황극전을 상징적으로 묘사하였다. 또한 1604년 수복된 후이궁(後二宮)인 건청궁과 곤녕궁도 생략한 채 내성 북문인 현무문만 그려 넣었다. 황극문 내 상황을 전혀 볼 수 없었던 조선 사절단의 입장에서 접근이 가능한 궁내 행사 장소와 성문을 중심으로 묘사한 결과로 보인다.

외삼대전 즉 황극전, 중극전, 건극전은 화재로 인해 수차례 복건되었는데,[119] 1531년에서 1562년 이전 북경 궁전의 체제는 가정 연간 것을 만력 연간에 각인(刻印)한 일본 동북대학교 도서관 소장〈북경성궁전지도(北京城宮殿之圖)〉에서 살펴볼 수 있다[참고도 3-6].

이상에서 살펴본 결과 1624년 사행을 배경으로 제작된 해로사행기록화 국립중앙도서관 소장《연행도폭》과 국립중앙박물관 소장《항해조천도》,《조천도》는 25폭으로 화폭의 내용도 거의 일치한다. 특히 '宣沙浦' 지명을 동음어인 '旋槎浦'라고 고쳐 쓴《연행도폭》제1폭의 '旋槎浦舊名宣沙改以今名'이나 제25폭 '旋槎浦'의 지명은 1624년 당시 사행에서만 보이는 것으로 이들이《연행도폭》과 같은 모본을 바탕으로 제작되었음을 알 수 있었다. 한편 육군박물관 소장《조천도》는 등주로를 통한 해로사행을 묘사한 기록화로 일부 작품이 누락되었지만, 세부적으로는 같은 지명을 그린〈창락현〉과 완연히 다른 내용 구성, 황현과 웅주 같이《연행도폭》에 포함되지 않은 지명을 그린 점, 그리고 제남부, 우성현, 하간부 등 일부 사적의 위치가 다르게 묘사된 점 등에서《연행도폭》계열과는 차이를 보인다. 따라서 육군박물관 소장《조천도》는 비록 후대 화풍으로 모사되었지만, 17세기 초 사행기록에 충실하게 사적을 반영하였고, 현재 1624년 사행을 배경으로 제작된《연행도

118 홍익한,『조천항해록』권2, 1625년 2월 22일.
119 外三大殿은 수도를 북경으로 천도한 그해 1421년 4월에 소실되고, 1441년 9월 後二宮과 함께 준공되었다. 그러나 다시 1557년에 소실되어 1562년 9월 복건하고 이름을 奉天殿은 皇極殿, 華蓋殿은 中極殿, 謹身殿은 建極殿으로 각각 개칭하였다(1645년 청대에는 외삼전의 명칭은 태화전, 중화전, 보화전으로 바뀐다). 外三大殿은 1597년(萬曆 25)에 다시 소실되었는데, 목재 부족으로 시공하지 못하다가 1625년 2월부터 1627년 8월에 걸쳐 준공되었다.『日下舊聞考』卷33,「宮室」明 1; 卷34,「宮室」明 2.

폭》계열과는 다른 항해조천도의 모본을 추정할 수 있는 중요한 작품이다. 지금까지 전개한 내용을 중심으로 《연행도폭》계열 해로조천도와 육군박물관 소장 《조천도》를 1624년 사행기록과 비교하면 〈표 9〉와 같다.

표 9 《연행도폭》계열 및 《조천도》의 『화포조천항해록』과 내용 비교

순서	화제	《燕行圖幅》계열 지명과 사적	『花浦朝天航海錄』 날짜	내용	육군박물관 《朝天圖》 지명과 사적
1	旋槎浦	旋槎浦舊名 宣沙浦改以今名 (6척의 배 출항)	8.4	선사포 출항, 뱃사공들은 뱃노래 부르며 돛을 올리고 북과 화각 소리 처절, 여러 고을 수령들과 사람들 모두 포구에 나와 전송	누락
2	椵島	椵島, 車牛島 蛇浦唐人避難處 椵島毛帥留鎭處 (6척의 배 정박)	8.5-8.11	한밤중 가도에 입항, 가도에 기지를 둔 명의 總兵官 毛文龍을 만나기 위해 정박. 정치적 협력 다짐. 안전항해 지원을 받음	누락
3	石城島 以下 中國領域	鹿島 石城島, 長山島 廣鹿島(석성도 부근 용의 승천장면과 홍익한의 일기 내용 일치)	8.12-8.20	섬마다 군인들과 明의 난민으로 들끓어 어수선한 풍경과 참상. 8월12일 석성도 부근에서 용이 승천. 8월 13일 장산도 향함 8월15일 광록도 정박. 副使 숙의 배에 피해 심각, 방물까지 젖음	누락
4	旅順口	龍王堂 旅順口, 鐵山嘴, 三山島, 平島, 皇城島, 鼉磯島 (6척의 배)	8.20-8.22	8월 21일 대련만 서쪽 항구에 정박했다가 한밤중에 정·부사 배가 떠난 것을 알고 긴급 출항해 달빛 아래 발해해협을 횡단	龍王堂, 旅順口 鐵山嘴, 三山島 平島, 皇城島 鼉磯島
5	【齊】 登州外城	珍珠門, 登州外城, 廟島 蓬萊閣, 東坡詩碑, 陳博壽福碑, 鎭海樓	8.22-8.25	발해해협을 지나 登州港을 바로 눈앞에 둔 묘도에 닿아 天妃宮에서 제사, 8월 22일 정오 珍珠門에 들어가 묘도 앞 항구에 닿음. 8월 25일 임시 사처로 정해준 普靜寺로 方物 옮기고 表文과 咨文봉안	珍珠門 登州外城, 廟島 蓬萊閣 東坡詩碑 鎭海樓 陳博壽福碑 普靜寺
6	登州府	開元寺 淳于髡古里(屋轎의 수와 임시 사처 불일치)	9.11-9.14	9월 11일 중국 同知 翟棟의 트집으로 서장관 홍익한은 역관 황효성의 만류에도 옥교를 사양하고 은 6냥을 주고 노새를 빌려 탐. 9월 13일 황산역관에서 유숙, 마고선녀 고적과 노선의 옛마을 里門과 扁額 구경.	開元寺(廟靜堂, 文廟) 淳于髡故里, 召石山 之罘山 羽山
6-1	黃縣 屬登州	누락			陳仲子旧處 麻姑仙跡 盧仙古里 紺宇淨土
7	萊州府	呂東萊書院(국립중앙박물관《朝天圖》해당 화폭 지명 東萊府)	9.15-9.17	9월 16일 呂東萊書院 및 孫給事화원을 방문하여 정자와 누대감상, 9월 17일 틈邑縣에서 武士가 인도하는 金鞍駿馬와 藍輿 행렬과 문물번화 목도	呂東萊書院 孫給事花園 萬歲河
8	濰縣	晏平仲古里 囊沙上流	9.18	晏平仲 옛마을 방문, 濰河橋 위 淮陰侯(韓信)의 囊沙 추억. 호화주택 버드나무 官道 옆으로 늘어서 山東 제일의 부유함 짐작	누락
9	昌樂縣	東方朔古壠 夷齊廟 仙人石跡 公孫弘別業	9.19-9.20	9월 19일 平津別業, 王裒古里, 淸聖遺跡 지남. 王觀政 應旉 아들 만남. 옥교 없이 초졸한 행장의 까닭 물음. 9월 20일 東方朔의 옛고을과 營陵의 舊都 지나 堯溝의 放勳橋 지남	孤山 平津(公孫弘)別業 夷齊廟, 淸聖遺跡 王裒古里, 東方朔古壠 達崩舊墟 放勳橋, 堯溝

순서	화제	《燕行圖幅》 계열		『花浦朝天航海錄』		육군박물관 《朝天圖》
		지명과 사적	날짜	내용		지명과 사적
10	青州府	孟嘗君故里 范希文感泉 莊嶽 岱岳山, 雲門山齊桓公墓 (齊宣王·齊景公·齊襄公·安平君墓는 박락)	9.20- 9.21	9월 20일 청주 도착. 孟嘗君故宅과 范希文感泉 지남. 9월 21일 海岱橋를 건너 彌陀寺, 雲門書院, 后稷祠 찾음. 雪宮遺趾, 莊嶽 舊街, 청주부의 屬縣인 臨淄縣은 옛 제나라의 도읍터로 많은 제나라 능묘가 잔존. 牛山에 올라 산아래 있는 제왕, 제사들의 크고 작은 무덤을 굽어봄		牛山, 堯山 岱岳, 稷山 雲門山, 后稷祠 堯頭山, 彌陀寺 莊嶽, 雪宮遺趾 范希文感泉 孟嘗君古宅 桓公墓·齊宣王·齊景公· 齊襄公·安平君墓, 管仲墓, 海岱橋
11	長山縣	漢雍齒墓 陳仲子古里	9.22- 9.23	9월 22일 陳仲舒의 瑞草, 서문 밖 배 매인 鹽河 구경, 陳仲子舊坊 방문. 9월 23일 超然洞 편액, 虎頭厓 구경		鹽河, 四賢廟 陳仲子舊坊 雍齒墓 陳仲子古里
12	鄒平縣	醴泉寺 綉光湖 范文正公讀書處	9.23- 9.24	9월 23일 太僕卿 張延登 花園방문. 9월 24일 범문정공의 독서처 지나고, 범희문의 예천사, 수광호의 조류 바라봄		長白山, 醴泉寺 綉光湖 張太僕花園 范文正公讀書處(화폭 해당 지명 鄒陌㕝縣이라 씀)
13	章丘縣	秀江橋, 鮑叔牙原 〈航海朝天圖〉 章平縣으로 화제 誤記	9.24- 9.25	9월 24일 상업으로 번화한 綉光湖 건너 장구성에서 생원들 만나 모도독과 명과 조선의 시사적인 문제를 논함. 9월 25일 玉眞君眞鍊丹處 방문, 용산역 포숙아의 朶邑 사적 기록한 비석 지남		綉光橋 鮑叔牙原 玉眞君眞鍊丹處
14	濟南府 (山東省)	泰山, 歷山 白雪樓 歷山書院, 千佛山, 正覺寺, 華不注山, 舜井, 玄德殿, 五帝廟 大明湖, 灌纓湖 芙蓉橋, 百華橋	9.26- 9.28	9월 26일 정각사 유숙, 9월 27일 천불산과 여동빈의 무학굴과 용천동 방문, 9월 28일 순정과 역산서원, 백슬루, 화불주산 구경, 성 안을 꿰뚫고 지나는 大明湖, 灌纓湖 그 아래 위로 芙蓉橋와 百華橋 있음		白雪樓 歷山書院 舜井, 趵突泉 泰山, 千佛山 華不注山
15	濟河縣	大淸橋	9.28- 9.29	9월 28일 대청교 건너 제하현 도착, 화불주산을 지난 후에는 넓은 들이 망망하여 한 조각 산도 찾을 수 없음		大淸橋
16	禹城縣	禹廟(성 밖 위치)	9.29	성내의 夏禹氏 사당(며칠 전부터) 태산진 향의 화려한 행렬 지남		禹廟(성내 위치) 漢高羽村 東方朔厭□
17	【趙】 平原縣	漢昭烈邑治 顏眞卿廟 蕭望之遺愛碑 桃園結義	9.30	평원군에서 동방삭의 염차고리와 한소열의 옛 읍치 비석 지남. 소망지 유애비, 도원결의 하던 곳 나타내는 큰 비석 길가에 세워짐. 안노공의 사당 지남		누락
18	德州	南京孔道, 漕河	10.1	衛河의 양쪽 언덕 도처에 버들 우거지고 青樓와 주점 사이로 풍류로 떠들썩, 화려한 놀잇배 연달아 있음		南京孔道, 漕河
19	景州	細柳營 董仲舒里	10.2- 10.3	10월 2일 주성의 동문에 董子下帷處라는 편액과 서문에 漢細柳將軍侯封州라는 편액, 周亞夫 생각. 10월 3일 조후의 세류영 옛터와 조후의 무덤 방문, 춥고 사나운 바람에 黃塵 날림. 병중에 駕轎를 타고 50리를 가서 阜城縣 南關 유숙		董仲舒古里 周亞夫墓 細柳營

순서	화제	《燕行圖幅》계열	『花浦朝天航海錄』		육군박물관《朝天圖》
		지명과 사적	날짜	내용	지명과 사적
20	蠡縣	八省會道 麥飯亭 滹沱河	10.4- 10.5	10월 4일 段家橋를 거쳐 滹沱河를 건너 밤에 蠡縣에 들어가 유숙. 10월 5일 영주에서 수레 타고 商王의 옛터 방문. 三輔要津 건너 一鑑亭 편액과 그 북쪽으로 吾與軒, 동쪽 先月臺 있음	八省會道 麥飯亭 滹沱河
21	河間府	吾與軒, 先月亭 (그림에 표기된 사적명은 일기에서는 蠡縣에서 본 것으로 기록, 先月臺라는 사적명도 先月亭으로 표기)	10.5- 10.7	10월 5일 하간부에서 유숙. 10월 6일 牛家灣 古君子館 거쳐 毛公祠 방문, 陶家墩, 石門橋, 關張村, 史村舖 거쳐 任丘縣에서 유숙. 10월 7일 易水橋 당도 다리 입구 趙界 있음, 郝家庄, 紅蓼岸, 白蘋洲에 갈대와 시든 연잎, 낚시장면 詩興	吾與軒, 先月臺 一鑑亭, 三輔要津 (가교행렬)
22	【燕】 新城縣	督亢勝跡	10.8	북송 충신 荊卿과 張叔夜의 충혼 깃든 督亢古蹟 구경	누락
22-1	雄州	누락			關張村, 古君子館 召伯溝 趙界 召公□化
23	涿州	蚩尤所戰處 八省通衢 易水下流 漢昭烈所生之地 비석 萬國朝宗패루(다리 중앙에 세워진 완성된 다리로 일기와 불일치)	10.9- 10.11	10월 9일 탁주에서 유숙, 樓桑村의 漢昭烈 탄생지와 張翼德의 洗馬潭, 關雲長의 寓居處 확인. 10월 10일 돌에 萬國朝宗이라 새겨진 석교인 琉璃橋 가설공사 목도, 琉璃橋 가의 큰 건물 내 元代 세워진 거북비석 있고, 良鄕縣 성문에 種花舊甸 편액 걸림	누락
24	燕京	燕京 皇城圖(연경의 도성 내부 전형적 지도형식의 북경도로 내부는 자금성이며, 둘레는 內城. 내성 밖 동쪽 네모진 담장에 둘러싸인 건물은 東嶽廟, 남쪽 담장안 건물은 天壇)	1624. 10.12 - 1625. 2.24	10월 12일 조양문 통해 북경 도착. 동악묘 구경, 회동관에서 사처 정함. 11월 28일, 禮部左侍郎 董其昌(1555-1636)이 禮部尙書 林堯俞에게 조선의 봉전을 속히 완결지을 것을 촉구(동기창은 1625년 1월 24일 南禮部尙書로 移排됨). 1625년 2월 11일, 詔使의 發程 3월 6일로 결정. 2월 21일, 3월 20일 책사가 출발일 택일, 황제가 인조 책봉 조서 내림	누락
25	旋槎浦 回泊	旋槎浦 도착	1625. 2.25 - 1625. 4.2	2월 25일 옥하관 출발. 2월 27일 탁주에 완공된 琉璃橋 당도. 3월 20일, 선소에 나아가 船神에게 開洋祭 지냄. 3월 29일, 석성도 내항 용왕당에서 기풍제 지냄. 4월 2일, 진시에 배가 일제히 선사포에 닿음. 작년 9월 원역출발 지연과 작년 10월 탁주에서 역관이 銀子를 분실한 것으로 탄핵	누락

*【 】는 춘추시대 국명, ()는 필자의 비고사항, 화폭 순서 중 6-1과 22-1은《燕行圖幅》계열과 육군박물관《朝天圖》에서 불일치한 화폭 구분

4. 해로사행기록화의 양식적 선후관계

현존하는 《연행도폭》 계열 각 화첩의 수파묘·수지법·산수 준법·옥우법 등의 화풍을 검토하여 그 양식적 선후관계와 제작시기를 추정해보는 것은 앞서 문헌기록에서도 살펴보았듯이 1624년 주청사행을 그린 기록화가 17세기 이래 19세기까지 중모(重摹)되어 다양한 시대양식을 반영하는 배경을 이해하는 데 도움이 될 것이다.

첫째, 산의 준법을 살펴보면 《연행도폭》의 산이나 바위의 준법은 제하현 화불주산 이후 넓은 들이 망망하여 넓은 산이 한 점 보이지 않는다는 조천록의 기록과 같이 제15폭 제하현 이후에는 산은 나타나지 않는다. 제1폭과 제25폭 선사포 반암(盤巖)의 준법과 제9폭 〈창락현〉의 배경으로 펼쳐진 산 묘사는 묵적을 위주로 한 준찰에 단선점준을 약간 가미하여 16세기 이래 실경산수화의 원산 묘사법에 가깝고 조선 중기 유행하던 절파화풍을 적극 반영하지 않았다[도 3-40].

《연행도폭》을 모사한 국립중앙박물관 소장 《항해조천도》 제9폭 〈창락현〉의 산 묘사는 준찰과 채색을 위주로 그렸으나, 그 표현력이 현격히 떨어진다[도 3-41]. 이와 달리 국립중앙박물관 소장 《조천도》 제4폭 〈여순구〉의 암산 묘사는 피마준을 응용한 준법을 구사하고 있어 조선 후기 본격적으로 발전한 실경산수화와 진경산수화풍을 반영한 적극적인 시대양식 변화가 쉽게 간취된다[도 3-42]. 육군박물관 소장 《조천도》 제1폭 〈여순구〉의 산 묘사는 청록산수화법으로 암산을 표현하였는데[도 3-43], 다른 화첩보다 청록 채색이 두드러져 모본이 청록산수화법으로 묘사된 데서 비롯된 결과로 보인다. 파도가 부딪치는 암산은 반두 표현과 짧은 선묘를 이용하여 암질을 표현하였다.

둘째, 수파표현은 《연행도폭》 제1폭 선사포구의 물살 묘사와 제5폭의 〈등주외성〉과 같이, 사절단이 항해하는 바다의 파도는 고지도에서 일률적인 마름모꼴로 반복되는 파상문에 내부를 사선으로 엇갈리게 표현하는 도식화된 수파묘 양식과 비교할 수 있다[도 3-44, 참고도 3-7]. 《항해조천도》 제5폭 〈등주외성〉의 수파묘를 《연행도폭》의 것과 비교할 때 고식에서 벗어난 자유분방한 패턴으로 바다의 물살을 표현하였지만, 회화적 미의식은 전혀 고려되지 못하였다[도 3-13]. 반면 진경산수화풍을 반영한 국립중앙박물관 소장 《조천도》 제5폭 〈등주외성〉의 수파 표현은 패턴화를 탈피하여 일렁이는 물살의 현장감을 사실적으로 표현하려 하였는데[도 3-45], 이는 18세기 정선의 〈낙산사〉의 수파 표현과 유사하다. 한편 육군박물관 소장 《조천도》

의 제2폭에 해당하는 〈등주외성〉의 수파묘는 제1폭 〈여순구〉의 패턴화된 수파묘와는 다른 느낌으로 진경산수화풍을 반영하였다[도 3-46].

셋째, 인물과 복식 묘사는 먼저《연행도폭》제6폭 〈등주부〉조선사절 행렬의 인물 복식과 자세 등에서 살필 수 있는데[도 3-47], 이는 17세기에 제작된 〈소현세자가례반차도〉에 등장하는 행렬장면과 비교할 만하다[참고도 3-8]. 사신이 탄 가마를 호위하며 공수자세로 말을 타고 가는 관원들의 모습, 가마를 어깨에 멘 역원들의 구부정한 자세, 채색 없이 선묘만으로 표현한 말의 모습에서 비슷한 시기에 제작되었음을 알 수 있다.

이를 모사한 국립중앙박물관 소장《항해조천도》제6폭 〈등주부〉의 행렬장면은 인원수까지 일치하지만, 후에 모사하면서 작품에서 주는 생동감은 거의 사라진 듯하다[도 3-48]. 특히 가마를 어깨에 들어 올린 역원들의 자세는 구부정하지는 않지만, 마치 어린 아이들처럼 작게 묘사되어 어색하다. 국립중앙박물관 소장《조천도》제6폭 〈등주부〉에서 조선사절단의 모습은 공복차림이 아닌 도포에 흑립을 쓴 모습, 마두를 대동한 기마 인물들, 문을 모두 열어 올린 가마의 모습 등에서 가장 큰 차이를 보인다[도 3-49]. 또한 가마를 든 역원들 역시 모첨이 좁은 립을 쓰고 기마인물과 비슷한 복식이다. 화첩 전반에서 18세기 이후 화풍을 반영하여 인물의 복식까지 자의적으로 해석한 결과로 작품의 모사 단계에서 17세기 모본의 화풍을 그대로 따르지 않고 모사 당시의 화풍으로 재해석한 점이 흥미롭다.

육군박물관 소장《조천도》제3폭 〈등주부〉에서 조선사절단 행차 중 기마인물은 관모와 복식은 섬세하지 않고 모호하게 묘사되었고, 복식의 채색은 녹색과 주홍으로 선명하게 진채하였다. 또한 역원들이 든 가마는 채색과 장식이 지나치게 왜곡되어 모본의 제작시기와는 상당한 거리가 있음을 쉽게 알 수 있다[도 3-50].

넷째, 수지법에서 17세기 제작된 한시각 〈북새선은도〉의 버드나무와 비교했을 때[참고도 3-9],《연행도폭》제17폭 〈평원현〉에 나타난 버드나무의 동간을 중심으로 각을 이루며 뻗어 내린 잔가지 묘사는 공통으로 나타나는데, 다른 화첩과 비교해봐도 좀더 고식임을 알 수 있다[도 3-51]. 이를 모사한 국립중앙박물관《항해조천도》제21폭 〈하간부〉에서 농담의 변화 없는 필치로 그어 내린 버드나무와 다른 화본에서는 가지만 남은 앙상한 나무를 마치 푸른 활엽수처럼 묘사하여 도식적인 모사의 한계를 보인다[도 3-52].

한편 국립중앙박물관 소장《조천도》제21폭 〈하간부〉에서는 필의 농담을 살

도 3-40 《연행도폭》 제9폭
〈창락현〉 원산 부분, 17세기,
국립중앙도서관

도 3-41 《항해조천도》
제9폭 〈창락현〉 원산
부분, 18세기 후반 모사,
국립중앙박물관

도 3-42 《조천도》 제4폭
〈여순구〉 부분, 18세기 후반
모사, 국립중앙박물관

도 3-43 《조천도》 제1폭
〈여순구〉 부분, 19세기 모사,
육군박물관

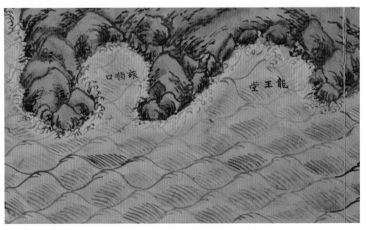

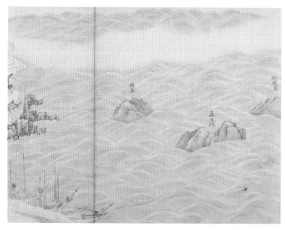
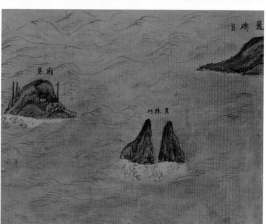

도 3-44 《연행도폭》 제5폭 〈등주외성〉 수파 부분, 17세기, 국립중앙도서관(왼쪽 위)

참고도 3-7 〈화동고지도〉 수파 부분, 16세기 중엽, 채색필사, 187×198cm, 규장각(오른쪽 위)

도 3-45 《조천도》 제5폭 〈등주외성〉 부분, 18세기 후반 모사, 국립중앙박물관(왼쪽 아래)

도 3-46 《조천도》 제2폭 〈등주외성〉 부분, 19세기 모사, 육군박물관(오른쪽 아래)

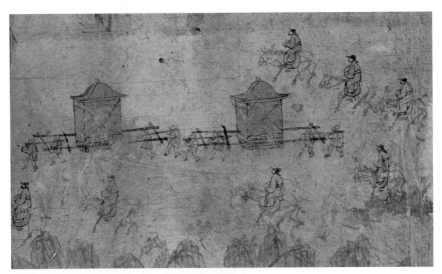

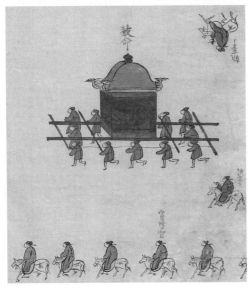

도 3-47 《연행도폭》 제6폭 〈등주부〉
행렬 부분, 17세기, 국립중앙도서관
참고도 3-8 『소현세자가례도감의궤』 부분,
1628년, 1책, 필사본, 장서각

도 3-48 《항해조천도》 제6폭 〈등주부〉
행렬 부분, 18세기 후반 모사, 국립중앙박물관
도 3-49 《조천도》 제6폭 〈등주부〉 행렬 부분,
18세기 후반 모사, 국립중앙박물관
도 3-50 《조천도》 제3폭 〈등주부〉 행렬 부분,
19세기 모사, 육군박물관

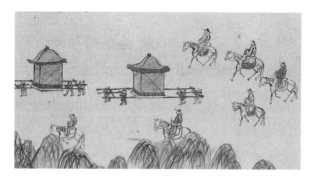

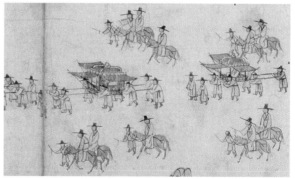

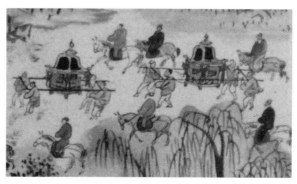

려 잎이 떨어진 고목의 마른 가
지를 능숙하게 표현하였고, 버드
나무는 17세기 유행하던 각이 올
라가 꺾어지듯 내려오는 기법과
는 다른 기법이 사용되었지만, 자
연스럽게 묘사되어 있다[도 3-53].
이에 비하면 육군박물관 소장
《조천도》제17폭〈하간부〉는 수지
법이라 하기에 무색하도록 찍거
나 그어 내린 소략한 수지표현이
다른 화첩들과 현격한 차이를 보
인다[도 3-54].

　　다섯째, 각 화첩의 옥우나 교
각의 계화기법을 살펴보면,《연
행도폭》제6폭〈등주부〉와 제7폭
〈내주부〉에서는 고지도의 성문
묘사법과 같이 안으로 드러누운
형태로 현실적 시점의 적용이 반
영되지 않았다[도 3-55]. 또한 화
면에 자주 등장하는 홍교 형태의
석교를 묘사할 때도 측면 시점을
취하는 다리 위의 구조와 달리 배
가 지나는 교각부분은 정면시점
을 취하여 부자연스럽다.

　　이를 모사한 국립중앙박물관
소장《항해조천도》는 홍교의 교
각을 정면을 고수하여 비현실적
시점으로 모사한 반면, 제7폭〈내
주부〉는 성벽과 성문을 현실적
시점에 맞추어 고식을 탈피하였

참고도 3-9 한시각,〈북새선은도권〉버드나무 부분, 17세기,
국립중앙박물관
도 3-51《연행도폭》제17폭〈평원현〉버드나무 부분, 17세기,
국립중앙도서관
도 3-52《항해조천도》제21폭〈하간부〉수지 부분, 18세기 후반 모사,
국립중앙박물관

도 3-53 《조천도》 제21폭
〈하간부〉 부분, 18세기 후반 모사,
국립중앙박물관
도 3-54 《조천도》 제17폭
〈하간부〉 부분, 19세기 모사,
육군박물관

다[도 3-56]. 국립중앙박물관 소장《조천도》는 제7폭 〈내주부〉와 같은 성벽과 성문은 물론 홍교의 교각도 조선 후기 진경산수화풍을 반영한 금강산 장안사의 비홍교를 묘사한 것과 같이 현실적 시점을 반영하여 일정한 방향으로 측면 음영을 넣었다[도 3-57].

육군박물관 소장《조천도》 제5폭 〈내주부〉의 성벽과 성문은 안쪽으로 드러누워 있는 고식을 따랐지만, 홍교의 교각은 측면의 음영을 넣어 현실적 시점을 적용하려 하였다[도 3-58]. 특히 성루나 기타 옥우를 조선 중·후기에는 거의 사용하지 않는 선명한 남색과 초록, 붉은색으로 진채하여 제작시기를 19세기 이후로 추정할 수 있다.

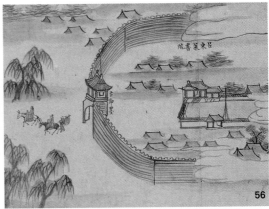
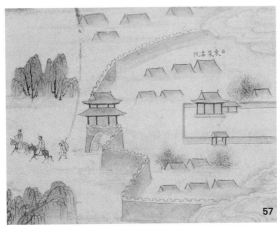
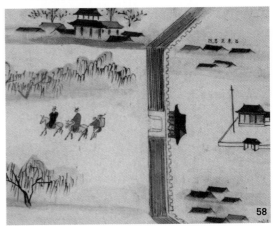

도 3-55 《연행도폭》 제7폭 〈내주부〉 부분, 17세기, 국립중앙도서관
도 3-56 《항해조천도》 제7폭 〈내주부〉 부분, 18세기 후반 모사, 국립중앙박물관
도 3-57 《조천도》 제7폭 〈내주부〉 부분, 18세기 후반 모사, 국립중앙박물관
도 3-58 《조천도》 제5폭 〈내주부〉 부분, 19세기 모사, 육군박물관

　　결국 위의 화풍 분석을 종합해 보면, 국립중앙도서관 소장 《연행도폭》은 현존
해로사행기록화 중 화면의 박락이 가장 심하여 비록 작품의 상태가 양호하지 않
다. 그러나 사행의 출발에서 선사포 회박(回泊)장면까지 총 25폭을 청록산수화풍으
로 묘사한 기록화인 동시에 비교적 이른 시기 실경산수화의 범주에 포함된다. 따
라서 전반적 화풍은 17세기 기록화나 산수화에 나타나는 양식에 가까워 이덕형
사행 당시와 비교적 멀지 않은 시기에 그려진 것으로 추정된다.
　　국립중앙박물관 소장 《항해조천도》는 《연행도폭》을 비교적 충실하게 모사하

였지만, 수지법이나 인물 묘사의 도식적 한계가 보이며, 성문이나 성루의 표현은 고식을 탈피한 후기 화풍으로 변형하여 제작시점은 적어도 18세기 후반으로 추정해볼 수 있다. 그림의 제작시기를 추정할 수 있는 또 하나의 단서로 화첩 배접지에 있는 여러 장의 지방 관문서 형식의 기록을 주목할 수 있다. 기록 중 향리 가운데 군안(軍案)을 담당하는 서리였던 보병방(保兵房)의 직책이 있는 문서에 붉은색으로 찍힌 관인이 있고, 공원(公員)과 장무(掌務)라는 직책 아래 수결이 있다. 특히 공원이라는 직책이 공문서에 나타나는 것은 19세기 후반으로, 문서 성책(成冊)을 파기하면서 화첩의 배접지로 사용된 것으로 파악된다.[120]

국립중앙박물관 소장《조천도》는《연행도폭》의 모본을 후대 진경산수화풍을 반영하여 제작한 점이 이색적이다. 이는 해로사행기록화가 18세기 이후까지 지속적으로 모사되었음을 방증하는 예이기도 하다.《조천도》의 화풍 중 공복과 관모를 쓴 조선사절단의 기존 복식과 차별된 유람인물처럼 도포와 흑립을 착용한 점과 석성도에서 용의 승천과 정체를 알 수 없는 고래를 비교적 현실감 있는 물고기로 재해석하여 모호한 표현을 피하려 하였다. 세부적으로 바다의 수파 묘사와 산의 준법, 그리고 성문이나 교각의 평행투시도법의 적용 등 기존 고식표현과 차별된다.

육군박물관 소장《조천도》는《연행도폭》과 다른 구성과 내용이 다소 발견되어 다른 모본을 근거로 모사된 것으로 판단된다. 화풍은 고식을 부분 유지하고 있지만, 채색과 인물복식, 수지법 그리고 옥우에 나타난 비교적 늦은 시기에 사용되던 채색을 사용한 점에서 19세기 이후 화풍으로 추정할 수 있다.

이상에서 살펴본 바와 같이 해로사행기록화는 17세기 초 조선과 중국의 실경을 배경으로 대명사행로의 지리적 정보와 현지 풍속은 물론 해로와 육로 노정에서 사행 당시 정황과 주요 사적을 살필 수 있는 중요한 시각자료라 할 수 있다. 또한 사행 구성원 중에는 화원 또는 선화자(善畵者)가 포함되어 기록화 제작에 관여하였고, 사신들 사이의 우의와 후대 사행의 지침, 그리고 조선 후기까지 지속된 명에 대한 의리와 명분을 바탕으로 19세기 이후까지 다양한 화풍으로 지속적으로 모사되었다는 점에서도 그 의의를 찾을 수 있다.

120 保兵房은 兵房을 보조하여 軍役 대신 곡식이나 포로 납부하는 군관의 실태를 파악하여 지방 군재정 보조를 담당하던 직책으로 추정된다. 화첩의 또 다른 배접지는 勸武閑良이 관에 제출한 호구단자 형식이다. 따라서 국립중앙박물관 소장《항해조천도》의 배접시기는 19세기 후반으로 추정할 수 있으며, 작품의 제작시기의 하한도 19세기 후반으로 볼 수 있다.

Ⅳ. 조선 후기 청나라 사행과 기록화

1. 청과의 관계와 사행

1) 조선 후기 청과의 관계

1637년 병자호란 결과 맺어진 정축조약으로 청과 조선의 관계는 이른바 형제관계에서 군신관계로 전락하였다. 명과 일체의 관계를 끊고 청의 연호를 문서에 사용하며, 매년 조공하는 등 청은 조선을 굴복시켜 중원 진출에 근심을 없애고 조공제도에 의하여 물질적인 이득을 취하려 하였다. 청의 조선에 대한 위압적 태도는 명이 멸망하고 1644년 청이 입관(入關)하기 전까지 지속되었다.[1]

청의 중원 입관은 현실적으로 여진족의 중국지배를 성립시켰고, 조선과 청 양국관계가 정상화되면서 이전과는 현저하게 다른 양상을 띠게 된다. 상호 간의 경계심이나 적대감이 사라진 것은 아니지만, 청의 관심 대상이 중국 본토로 확대되면서 경제적·군사적으로 조선에 대한 강요는 다소 감소되었고, 청과 조선의 관계는 대부분 양측의 사행을 통해 전달되고 처리되었다.[2]

1645년에는 청의 중원 진입과 동시에 심양에 인질로 가 있던 소현세자 일행이 귀국하였다. 당시 반청의식이 고조되었던 상황에서 진보적 학문과 서학(西學)에 대한 관심, 청과의 관계에서 유화적 입장 견지로 인조를 비롯한 관료들에게 비판의 대상이 되었던 소현세자가 귀국 후 불과 2개월 만에 급서(急逝)하자 그의 뒤를 이어 봉림대군이 즉위하게 된다.[3] 효종은 즉위하면서부터 부왕 인조의 반정 명분뿐만 아니라 자신의 왕위 계승의 정당성을 확고히 하기 위해 병자호란 이후 고조된 사류들의 숭명반청(崇明反淸)의 감정을 기초로 대청 강경책인 북벌을 표방하였다.[4] 이러한 효종의 강한 북벌의지는 군사양성으로 노골화되었고, 이는 오히려 1654년과 1658년 청의 나선(羅禪)정벌 시 군사를 파견해야 하는 요인을 제공하였다. 그 후 1670년대 조선의 북벌론은 배만흥한(排滿興漢)을 기치로 일어난 삼번(三藩)

1 全海宗, 「淸代 韓中關係 一考察」, 『東洋學』 1 (단국대동양학연구소, 1971), p. 235.

2 崔韶子, 「朝鮮後期 對淸關係와 도입된 西學의 성격」, 『梨大史苑』 33·34 (이화여자대학 사학회, 2001), pp. 5-15; 조공제도를 통해 본 청 태도 변천에 대해서는 全海宗, 위의 논문, pp. 229-245 참고.

3 소현세자의 심양에서 활동에 대해서는 崔韶子, 「淸廷에서 昭顯世子」, 『明淸時代 中·韓關係史 硏究』(이화여자대학교출판부, 1997), pp. 237-253; 同著, 『淸과 朝鮮』(혜안, 2005), pp. 144-150.

4 1650년대 이후 북벌론과 羅禪征伐의 출병에 대해서는 禹仁秀, 「조선 효종대 북벌정책과 山林」, 『역사교육논집』 15 (역사교육학회, 1990), p. 100; 崔韶子, 위의 책(혜안, 2005), pp. 150-164.

의 난(1673-1681)으로 청이 불안한 틈을 타서 재개되지만 결국 실행에 옮기지 못하였다.[5]

1674년 강희제는 삼번의 난을 진압하기 위해 조선에 조총의 취용을 요구하였으나, 숙종은 현종의 사망과 삼번의 난이 명조 재건을 내세운 점에서 명이 회복될 경우 설득할 명분이 없다는 조선 대신들의 반대로 유보적 입장을 취하였다.[6] 이 무렵 대만에서는 정금(鄭錦)이 명실회복(明室回復)의 기치를 올렸고, 대륙의 오삼계와 연병하기에 이르렀다.[7] 이에 숙종 즉위 초, 윤휴(尹鑴, 1617-1680)는 앞장서서 청과 단교하고 도해(渡海)하여 정금과 통문(通問)하여 북벌할 것을 강조하였으나 현실적인 반대 입장에 부딪쳤고,[8] 1682년(숙종 8) 청조가 오삼계의 난을 진압하여 중원전역에서 세력을 확립하면서 대조선 정책도 일단 안정되었다.[9]

한편 청 건국 후에도 조선인의 만주지역 범월과 채삼(採蔘) 행위가 더욱 잦아지면서 1672년에는 범월에 대한 처벌법을 제정하기에 이른다.[10] 1677년 청 강희제는 백두산을 만주 조상의 발원지로 간주하여 장백산에 봉호(封號)를 주어 영구히 제사토록 조치하는 등 이 지역에 많은 관심을 보였다.[11] 그 후 1685년(숙종 11)에 이어 1711년(숙종 37)에 발생한 조선인의 중국 범월 살인사건이 외교적 분쟁이 되면서 백두산 정계문제가 본격적으로 표면화되었고,[12] 청의 일방적인 강압 분위기 속에서 1712년(숙종 38) 백두산정계비가 건립되었다.[13]

국경문제가 일단락된 후, 18세기에 들어오면서 양국관계는 점차 안정되었지만, 조선에서는 한편으로 명 만력제(萬曆帝)의 사우(祠宇) 건립에 대한 논의나 조선이란 국호를 하사한 명 태조와 병자년에 구원을 준 의종(毅宗)의 병향(並享) 등 숭명(崇明)의식을 더욱 고취시켜 소중화(小中華)로서 위치를 고수하려 하였다.

그러나 문화적인 면에서 조선의 지식인들은 비록 이적(夷狄)일지라도 청조를 점차 인정하는 방향으로 전환하고 있었다. 사행의 견문을 통해 중국의 국내 사정, 황제에 대한 관심, 황실 내부 사정, 민심의 동향, 한인(漢人) 지식인과의 교류 등으로 청조가 명조의 문물을 그대로 계승했다는 점을 인식하고 그들의 문물을 인정하기 시작하면서 나타난 변화였다. 따라서 서양 서적이나 천문과학 등 서학에 대한 관심은 18세기에 들어와 구체화되기 시작하였다.[14]

2) 조선 후기 청나라 사행

(1) 조선사절의 구성과 활동　대명사행은 동지(冬至)·정조(正朝)·성절(聖節)·천추사행(千秋使行)이 절행(節行)이었으나, 청이 입관(入關) 전인 1637년부터 1644년에 이르기까지 동지·정조·성절·세폐(歲幣) 사행이 정기적이었으며, 1645년 이후 절행은 동지사로 합병되어 청 말까지 동지사는 정사와 부사, 서장관 삼사를 모두 갖추어 매년 지속적으로 청에 파견되었다. 별행(別行)은 대개 동지사와 겸행하는 경우가 대부분이었으며, 별행의 관품은 사은·주청·진하·변무사가 동일하였고, 진위사와 진향사가 동일하였다. 그리고 부고를 알리는 고부사(告訃使)와 황제가 순행할 때 심양에 문안사(問安使)를 별행으로 파견하였는데, 이때는 정사와 서장관만 임명하였다. 그 밖에 참핵사(參覈使)는 정사만 임명하여 양국 관리가 모여 죄수를 조사할 때 봉황성(鳳凰城) 또는 성경(盛京)에 임명하여 보냈다. 1637년부터 1894년에 이르기까지 대청관계에서 조선사행의 파견 횟수는 절행과 별행의 겸행(兼行)을 추산하면 총 481회이며, 그 밖에 심양 문안사 14회, 참핵사 5회, 그리고 1650년(효종 원년) 의순공주(義順公主)의 호행사(護行使)를 한 차례 파견하였다. 이에 비해 청사(淸使)의 조선 파견횟수는 총 168회이며, 조선사가 외교문서를 가지고 들어오는 재래(齎來)를 통한 순부(順付)는 총 56회였다.[15]

5　洪鍾佖,「三藩亂을 前後한 顯宗 肅宗年間의 北伐論」,『史學研究』27(한국사학회, 1977), 주 3) 참고.

6　『숙종실록』권1, 卽位年 11월 7일(병인)조.

7　鄭錦의 조부 芝龍은 명이 망하자 唐王을 따라 청에 항전하다가 청의 招撫를 받아 이에 항복하였고, 부친 鄭成功은 복건을 근거로 명의 부흥을 꾀하여 한때는 남경을 공략하였으나 실패로 돌아가자 대만으로 건너가 和蘭人을 몰아내고 이를 점령하였다.

8　『숙종실록』권3, 元年 4월 1일(기축)조; 韓沽劤,「白湖 尹鑴研究」,『역사학보』19(역사학회, 1962), p. 115.

9　『숙종실록』권13, 8년 2월 21일(기해)조.

10 『현종개수실록』권25, 13년 1월 25일(임신)조.

11 康熙帝는 만주를 세운 그의 시조 布庫里雍順이 백두산에서 잉태되었다는 전설에서 백두산을 선조의 발상지로 생각하고 백두산을 신성시하였다.『淸史稿』권6, 聖模本紀 6, 康熙 16년 11월 27일(경자)조.

12 『숙종실록』권16, 11년 10월 27일(갑인)조; 권50, 37년 3월 5일(갑오)조.

13 백두산정계비 설치과정에 대해서는 이상태,「白頭山定界碑 설치에 관한 연구」,『실학사상연구』7(무악실학회, 1996), pp. 87-119; 崔韶子, 앞의 책(혜안, 2005), pp. 164-170.

14 崔韶子, 앞의 논문(이화여자대학사학회, 2001), pp. 5-15.

15 『同文彙考』補編에 근거하여 작성한 〈부록 3〉朝鮮使臣 對淸出來表와 〈부록 4〉淸使 朝鮮出來表를 참조하여 동일한 사신에게 절행과 겸행하여 보낸 별행의 경우를 별도 횟수로 추산하지 않았다. 각 시기별 사행빈도 수를 따로 구분한 자료는 全海宗,『韓中關係史研究』(일조각, 1970), pp. 68-74 참조.

조선 후기 사행구성 정원은 30-40명 내외로 각종 원역을 포함하면 총 인원은 200-300명 내외의 규모였다.[16] 사행의 빈도는 대개 청 초 입관 전에 가장 높았고, 이후 강희 연간부터는 점차 대외관계가 안정되면서 사행의 빈도도 점차 줄었다. 사행사가 일단 임명되면 사행의 출발에 앞서 세폐와 방물을 비롯하여 각종 표문과 자문을 마련하고 베껴 쓴 문서를 의정부 육조, 승문원 제조, 정사와 부사가 대질하는 사대(査對)와 문서의 봉진(封進)에도 신중을 기하였다.[17] 국왕에게 사폐한 당일 출발하는 것이 상례였고, 사행은 공물을 비롯하여 노자를 위한 반전(盤纏), 공사무역(公私貿易)을 위한 각종 물품을 가지고 이동하였다. 사행 도중 국내 지공(支供)은 연로의 해당지역에서 부담하였고, 의주에 이르러 압록강 도강에 앞서 도강장(渡江狀)을 작성하여 사행의 정관 이하 세폐·노비·마필 등을 국왕에게 보고하였다. 사행이 압록강을 넘어 중국 책문(柵門)에 도착하면 입책보단(入柵報單)을 작성하여 도강장과 같은 내용을 해당 지방관에게 보고하고 봉황성에 이르러 비로소 청 측의 하정(下程)을 받았다. 여기서부터는 청에서 나온 영송관(迎送官) 한 명과 아역(衙譯) 한 명이 사행을 북경까지 호위하였는데, 복병장(伏兵將) 한 명은 갑군(甲軍)을 거느리고 요동에서 교체되었고, 심양·광녕·금주위·산해관에서 차례로 교체되었다.[18]

조선사절단에게 제공하는 중로(中路) 연향(宴享)은 명대에는 요동에 도착한 다음날 요동도사에게 현관례를 행하고 연향을 하였으나, 청대에는 요동 연향이 폐지되고 산해관에서만 연향이 있었다.[19]

사절단은 연로에 있는 여러 참(站)에서 표문에 따라 차량을 교체하였는데, 순치 연간 이후에는 우가장에 도착하여 압거장경(押車章京)에게 교부하여 북경의 관소까지 운반하게 하였다. 세폐 물화 가운데 종이·저포·찹쌀 등은 성경 능묘의 수용을 계산하여 심양에서 예부에 자문을 보내 그 수량에 따라 물건을 제하여 심양 호부에 수납하게 하였다. 1678년 사행로를 바꾼 후 사행이 곧바로 심양에 도착하면 해당 종사관이 예부의 자문에 의해 수량대로 나눠 바쳤다. 1712년 이후 사은사 행차에서 방물을 면제하고 사은하는 표문은 동지사의 절행(節行)에 순부(順付)하였다.[20] 사행은 연로 각처에서 청 지방관에게 예물 즉 인정물품을 주었는데, 이는 회정 때도 마찬가지였다.

사행이 북경에 도착하는 날 청 예부 소속 아문인 회동관에 그 도착을 알리면, 회동관의 역관이 동악묘(東岳廟)에서 사절단을 맞았다. 이때 3사신은 공복을 갖추고

전배(前陪), 교자(轎子)와 일산을 제거하고 제화문(齊華門)을 거쳐 회동관 관소로 들어 갔다. 사행이 북경에 체류하는 동안 음식 준비는 청의 광록시(光祿寺)에서 담당하였 다. 입경 다음날 사행은 예부에 표문과 자문을 전달하고 세폐와 방물은 초기에는 예 부에서 정납하여 예부의 주객사 낭중이 이를 검열하여 내부에 전송하였으나, 순치 연간 이후에는 예부가 내무부에 표문과 주문을 보낸 후, 내무부에서 조사할 것을 황 제에게 상주한 후에 이를 수납하여 내탕고에 보관하였다. 청의 예부는 사행의 도착 후 하마연을 베풀고, 황제에 조하(朝賀)하는 의식에는 정관 30명이 참여하였는데,[21] 미리 홍려시(鴻臚寺)에서 연의를 거친 후 자금성 태화전에서 조참례를 행하였다.[22] 이 때 조참례에 참여한 정관에게 황제의 상사(賞賜)가 있었다. 사행이 북경 관소에 머무 는 기간은 명대 40일로 제한되었으나, 청대에는 기한이 없어 1703년 사은사의 경우 60일 정도 체류하기도 하였다.[23]

북경 체류기간 동안 사행원은 위와 같은 공적 활동 외에 북경 유리창 서사 등 에서 청 학자들과 교유하였고, 북경의 명소나 유교 사적 등을 방문할 수 있었다. 또한 회동관에서 개시하여 무역이 이루어졌고, 사행의 임무가 끝나면 회정을 앞 두고 사신들은 예부에 나아가 하마연을 행하고 돌아와 같은 날 관소에서 상마연 을 진행하였다. 북경을 출발할 때 사조(辭朝)는 상통사를 예부에 보내 회자문을 받 는 것으로 간소화되었다. 사행이 출발하면 병부에서 관리를 파견하여 산해관까지 사행을 반송(伴送)하였다.

16 조선 후기 부경사행의 절행과 별행구성 정원은 〈참고표 2〉와 〈참고표 3〉 참조.
17 『通文館志』 卷3, 「事大」 上, 文書封進; 査對.
18 『通文館志』 卷3, 「事大」 上, 入柵報單.
19 『通文館志』 卷3, 「事大」 上, 中路宴享.
20 『通文館志』 卷3, 「事大」 上, 瀋陽交付分納.
21 조선 正官은 삼사 외에 역관 23명이 모두 포함되었고, 裨將 4명이 資級에 따라 선정되었다. 홍대용, 『담헌서외 집』 권8, 연기, 경성기략, 1월 10일조.
22 鴻臚寺는 정양문 내 兵部街 즉, 현재 중국국가박물관 일대로 홍려시 내에는 1420년(영락 18)에 세워진 習禮亭이 라는 육각 정자가 1좌 있었다. 습례정은 명청시대 북경에 들어온 문무관원과 외국사신이 황제를 조알하는 예의 를 익히던 곳으로 1900년 8국 연합군의 침입으로 홍려시 아문이 불타 없어졌으나, 습례정은 戶部街 禮部衙門 내 로 옮겨졌다. 청말 예부는 典禮院으로 개칭되었고, 신해혁명 이후 1912년에는 典禮院에 鹽務署가 들어섰다. 이 후 습례정은 1915년에 중산공원으로 移管되어 현재까지 보존되고 있다.
23 『通文館志』 卷3, 「事大」 上, 留館日子; 『정조실록』 권37, 정조 17년 2월 22일; 권39, 정조 18년 2월 22일조; 1793년 朴宗岳 동지사 일행과 1794년 黃仁點 동지사 일행이 정조에게 올린 치계를 근거로 작성한 조선 동지사 절단의 북경에서 공식 활동은 〈참고표 5〉 동지사행의 주요 의례 참조.

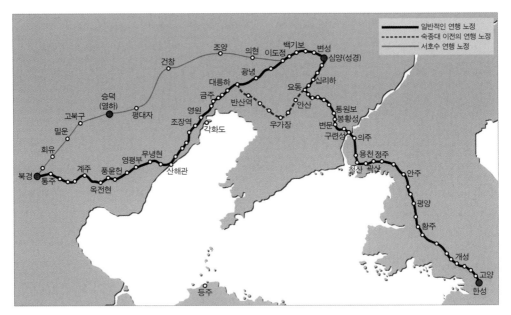

참고도 4-1 조선 후기 청나라 사행 노정

(2) **청나라 사행 노정** 1645년(인조 23) 청나라가 입관(入關)하여 북경으로 수도를 옮긴 뒤에는 조선사절단의 육로연행 노정은 크게 2차례 바뀌었다[참고도 4-1].

청나라가 입관한 뒤부터 심양을 거치도록 사행로를 바꾸기 전까지 조선사절단은 연산관(連山關)을 거쳐 요동에 이르러서 심양을 거치지 않고 안산(鞍山), 경가장(耿家庄), 우가장(牛家庄), 반산(盤山)을 거쳐 광녕(廣寧)으로 가는 지름길을 택했다. 즉 책문(柵門), 봉황성(鳳凰城), 진동보(鎭東堡, 송참[松站]), 진이보(鎭夷堡, 통원보[通遠堡]), 연산관(連山關, 아골관[鴉鶻關]), 첨수참(舐水站), 요동(遼東) → 안산 → 해주위(海州衛) → 우가장 → 사령(沙嶺) → 반산 → 광녕, 소릉하(小凌河), 산해관(山海關), 심하역(深河驛), 영평부(永平府), 풍윤현(豊潤縣), 옥전현(玉田縣), 계주(薊州), 통주(通州), 북경의 노정이었다.

이후 1678년(숙종 4)부터 청나라가 심양 성경부(盛京府)를 거치도록 사행로를 바꾼 후에는 책문, 봉황성, 진동보, 진이보, 연산관, 첨수참, 요동 → 성경 → 우가장 → 광녕, 소릉하, 산해관, 심하역, 영평부, 풍윤현, 옥전현, 계주, 통주, 북경에 이르는 노정이 되었다.[24]

그러나 1679년(숙종 5) 바다를 방어하기 위해 우가장에 성보(城堡)를 설치하여 기존 통로가 막히자 소흑산을 돌아 광녕에 이른 뒤 명대의 육로를 따라 북경으로 가는

길을 택하였다. 즉 책문, 봉황성, 진동보, 진이보, 연산관, 첨수참, 요동 → 십리보 →
성경 → 거류하(巨流河) → 백기보(白旗堡) → 소흑산(小黑山) → 광녕, 소릉하, 산해관,
심하역, 영평부, 풍윤현, 옥전현, 계주, 통주, 북경에 이르는 육로 노정이 확정되었다.
이때 요동에서 성경을 거쳐 광녕으로 가는 노정은 총 2천 49리로 소요일은 편도 28
일 정도였다.[25] 그러나 국내 노정과 합하면 총 3,100리로 약 40일이 소요되었고, 연
행의 총 일정은 북경 관소에서 체류기간까지 약 5개월이 소요되었다.[26]

그 밖에 1780년 사행한 진하사행에 동행한 박지원을 비롯하여 1790년 진하
사 황인점 일행은 황제가 북경을 떠나 승덕(承德) 열하(熱河)의 피서산장(避暑山莊)에
있었기 때문에 이례적으로 열하까지 사행하여 건륭제의 진하 행사에 참여해야만
하였다.[27] 이 경우 사행로는 책문, 봉황성, 연산관, 첨수참, 요동, 성경, 백기보, 이
도정(二道井)까지 일반 육로사행길을 거치고, 신점(新店)에서 열하로 가는 갈림길인
백대자(白臺子)를 택하여 대릉하(大凌河), 조양현(朝陽縣), 삼가아(三家兒), 공영자(公營子),
건창현(建昌縣), 송가장(宋家庄), 쌍묘(雙廟), 상운령(祥雲嶺), 홍석령(紅石嶺), 평대자(平臺
子), 승덕부(承德府)까지 노정으로 신점에서 승덕까지는 총 970리에 달하였다.[28] 이
후 난평현(灤平縣), 고북구(古北口), 밀운현(密雲縣), 회유현(懷柔縣), 북경에 이르러 체류
하다 회정길은 일반 육로 노정과 같이 통주, 계주, 풍윤, 영평, 산해관, 대릉하, 광
녕, 심양, 봉황성, 진강성에 이르는 노정을 거쳤다.[29]

(3) 사절단의 북경 관소, 회동관 회동관은 중국 도성에 있는 외국의 빈객을 접대하
는 예부 소속 기구이다. 한나라 이후 빈객을 관장하는 관서 홍려시(鴻臚寺)가 있었
고, 원대 1276년(지원 13)에 이르러 비로소 회동관이 개설되어 1295년(원정 원년)이

24 『통문관지』에는 1677년부터 심양을 거치는 사행 노정이 시작되었다고 하였다.『通文館志』卷3,「事大」上, 瀋陽
交付分納. 그러나 1677년 11월 사은겸동지사행의 서장관 孫萬雄이 쓴 『燕行日錄』에서는 요동, 南沙河, 張家屯,
우가장을 거쳤고, 1678년 10월 변무진하사은겸동지사행 서장관 金海一의 『燕行續錄』에 의하면 요동, 瀋陽, 장
가둔, 우가장을 거친 노정이 분명하게 나타나는 점에서 1678년부터 비로소 심양을 거친 사행 노정이 시작된 것
으로 추정된다.

25 『通文館志』卷3,「事大」上, 中原進貢路程.

26 全海宗,「淸代韓中關係考」, 앞의 책(일조각, 1970), pp. 68-69. 주 22) 연행록에 근거한 여정 참조.

27 박지원의 경우는 북경에 먼저 도착하였다가 황제의 명으로 급박하게 열하까지 이동하였기 때문에 서호수의 노정
과는 조금 차이를 보인다. 여기서는 서호수의 기록에 따라 승덕 열하까지의 노정을 정리하기로 한다.

28 徐浩修, 『燕行記』 권1,「起鎭江城至熱河」(『국역연행록선집』 V, 민족문화추진회, 1976).

29 徐浩修, 『燕行記』 권2,「起熱河至圓明園」; 권3,「起圓明園至燕京」; 권4,「起燕京至鎭江城」.

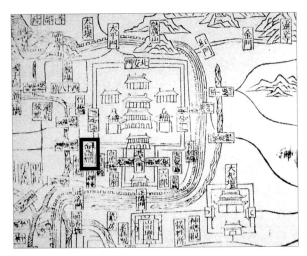

래 예부에서 관할하였다. 금대에 사방관(四方館)이라 하였다가, 명·청대에 다시 회
동관이라 개칭하였다. 또한 외방문서 번역을 전담하는 기구가 있었는데, 명대에는
사이관(四夷館), 청대에는 사역관(四譯館)으로 개칭되었다. 1748년(건륭 13) 이후 사역
관이 회동관과 통합되면서 회동사역관이라 통칭되기도 하였다.

명대 홍무 연간 남경 외부에 설치된 역참(驛站)을 수마역(水馬驛)과 체운소(遞運所)
라 하였고, 수도 남경에는 회동관이 설치되었기 때문에 역을 따로 설치하지 않았
다.[30] 단지 강녕부(江寧府)와 사현(四縣) 소속은 그냥 오만역(烏蠻驛)이라 하였다. 명대
조공제도를 살펴보면 공사(貢使)들은 일부 특산물을 휴대할 수 있어 예부에서 규정
한 기간에 역관에서 개시(開市)하여 교역할 수 있었기 때문에 소위 오만역은 오만시
(烏蠻市)로 불렸다. 이는 외방의 공사와 상인이 거주하는 무역장소 중 하나였고, 회동
관은 외국 또는 외방에서 경사에 오는 사신을 접대하는 관사(館舍)였다. 명 가정 연
간 간행된 『남기지(南畿志)』 내의 〈국조도성도(國朝都城圖)〉에 의하면 황성 동쪽에 회동
관(會同館)이 있고, 회동관 서측에 오만역이 있다[참고도 4-2].

북경 황도(皇都) 제도는 남경 체제를 따른 것이다. 영락 연간 북평(北平)으로 수
도를 천도한 후 북경(北京)이라 개칭하고 중앙기구를 설치하였는데, 당시 북평부의
수마역(水馬驛), 즉 연대역(燕臺驛)을 회동관으로 승격시켰다. 연대역은 원대 대도(大
都) 징청방대가(澄淸坊大街)의 동쪽 구지로 후에 왕부가(王府街)의 동측에 해당한다. 다
만 연대역은 공사(公私) 상인들이 개시무역을 할 수 있어 남경에서부터 칭했던 오만
시라 하기도 하고 접대 기능을 강조할 때는 오만역이라 불렀다. 1405년(영락 3) 관

참고도 4-3 『신원지략』 권5
〈경성략도〉 내 한림원과 회동관

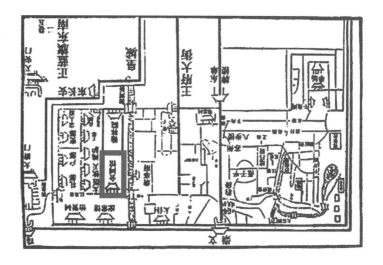

과 역이 통합되어 회동관이라 통칭되었고, 1408년(영락 6) 북경의 주요 궁전 건축이
건립되면서 회동관도 다시 개조되어 완성되었다.[31] 1441년(정통 6) 이후 북경에는
회동관 2곳이 설립되는데, 북회동관은 연대역을 개조한 곳이며, 1492년(홍치 5) 376
칸 규모로 확장하였다. 한편 남회동관은 1442년 동강미항(東江米巷) 옥하교 서가(西
街) 북쪽에 150칸 규모로 조성하였고, 1492년에 규모를 넓혀 387칸으로 개조하였
다. 본래 북관에만 연청(燕廳)이 있어 후당(後堂)을 시연장소로 삼았으나, 남관은 연
청이 없어 1490년(홍치 3) 영국공(英國公) 장무(張懋)의 상언에 의해 영창사(永昌寺)를
해체한 자재를 이용하여 남관에 연청을 조성하였다.[32]

　　청대 회동관사(會同館舍)는 연경에 파견된 외번(外藩)과 속국(屬國) 사절을 접대하
였는데, 그 파견 기간이 일정치 않아 매우 복잡하였다. 본래 회동관의 위치는『신원
지략(宸垣識略)』권5에 삽입된 〈경성략도(京城略圖)〉 중 옥하 서측 한림원과 마주한 모
습에서 확인할 수 있다[참고도 4-3]. 1724년(옹정 2)부터는 명대 연대역의 자리에 세
운 건어호동(乾魚衚衕) 관방(官房)과 나눠 예부에서 관리하여 아라사인(俄羅斯人)이 먼
저 회동관에 들어갈 경우 조선사절단이 건어호동 관방을 사용하게 하였다.[33]

30 『明會典』卷119, 兵部14, 會同館.
31 『明會典』卷109, 兵部14, 會同館, 事例.
32 『日下舊聞考』卷63, 官署2, 兵例.
33 건어호동 관방은 본래 都統 滿丕의 집으로, 옹정제가 즉위한 지 2년 만에 諸王의 黨이라 하여 권속들을 몰살하고
　　재산을 적몰하여 이곳을 관사로 사용하게 하였다. 李坤,『燕行記事』,「聞見雜記」下(『국역연행록선집』Ⅵ, 민족문
　　화추진회, 1976); 金景善,『燕轅直指』권2,「出彊錄」, 玉河館記(『국역연행록선집』Ⅹ, 민족문화추진회, 1976).

1715년(강희 54) 러시아 정부가 북경에 북경전교사단(北京傳敎士團)을 파견하면서 청 예부는 조선사절단이 주로 사용하던 동강미항의 회동관을 아라사 남관으로 개설하였다.[34] 1727년(옹정 5) 이곳을 아라사관 전용으로 개시하면서 성마리아교당[奉獻節敎堂]을 세우고, 1732년 북경전교사단은 남관에 건립된 천주당에서 체류하였다.[35] 그 후 1737년(건륭 2)부터 아라사인이 북경에 들어오면 반드시 회동관에서 체류하게 하였는데, 이는 그들 풍속에 천주당[묘우(廟宇)]을 두는 것을 관습화하여 타국 사신들이 이곳에 유숙할 수 없었기 때문이다.[36] 당시 천주당과 아라사관의 모습은 1750년을 배경으로 복원된 〈북경전도〉에서

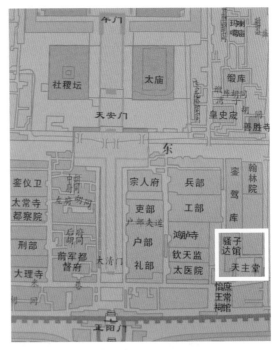

참고도 4-4 〈북경전도〉 아라사관과 천주당(1750년 복원도)

도 확인할 수 있다[참고도 4-4]. 이후 러시아 관소의 위치는 20세기까지 변함없이 사용되었는데, 1908년(광서 34) 제작된 〈상세제경여도(詳細帝京輿圖)〉 위 '아라사서(俄羅使署)'의 위치에서도 확인된다.

어하교(御河橋) 관방(官房)은 본래 회동관이 아라사관이 되면서 1724년부터 아국(俄國) 이외의 타국 사신이 북경에 동시에 들어와 체류할 때를 대비하여 남어하교(南御河橋)에 조성한 신회동관(新會同館)으로, 조선 연공사가 주로 사용하였다. 조선사절단은 관방을 과거의 관습상 옥하관(玉河館)으로 지칭하였고, 남소관(南小館)이라 칭하기도 하였다.[37] 1779년 이곳 관방이 불타 버리고 복원되지 않아 창성위 황인점을 비롯한 조선사신은 서관, 즉 서단패루대가(西單牌樓大街)의 관사를 사용하였다.[38]

『신원지략』에서도 이러한 정황을 설명하였는데, 옥하교는 동안가(東安街)에 있는 것을 북옥하교(北玉河橋), 동강미항 입구에 있는 것을 중옥하교(中玉河橋)라 하였고, 동성근(東城根)에 있는 것을 남옥하교(南玉河橋)라 하였다. 사이관(四夷館)은 미항에 있는데, 고려[조선]인 관소는 동성근에 있으니 곧 사이관의 별관이라고 하였다.[39] 본래 사역관(四譯館)은 역관들이 거처하는 곳으로, 정양문 밖 양매죽사가(楊梅

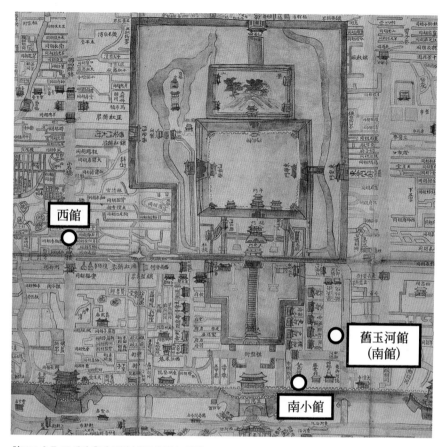

참고도 4-5 18세기 후반 북경 내 조선 관소 위치

34 타국에 비해 조선은 매년 절행을 보내 조공하여 사실상 고정적으로 관사를 사용하였다.

35 張复合,「中国基督教堂建築初探」,『華中建筑』3(湖北土木建筑學會, 1988).

36 청대 북경에 아라사관은 두 곳이 있었다. 하나는 東直門 내 胡家園에 1685년(강희 24) 雅克薩戰 후에 아국인이 편입된 鎭黃旗 被俘人員을 수용하는 소구역에 관사를 설치하여 北館이라 칭하였다. 나머지 한 곳인 南館은 옥하 교 서쪽 고려관을 개조하여 설치하였다. 王世仁,「北京會同館考略」,『北京文博』(2006. 4).

37 李坤,『燕行記事』上, 정유년(1777) 12월 27일조; 徐慶淳,『夢經堂日史』제2편, 五花沿筆, 을묘년(1855) 11월 27일(『국역연행록선집』XI, 민족문화추진회, 1976).

38 박지원은 玉河橋 위에 있던 玉河館이 鄂羅斯人에게 점령되어 새로 지은 남관을 사용했다 하였는데, 남관을 설명 하면서 과거 동부가 동측의 '乾魚衚衕'의 지명을 거론하여 혼돈을 준다. 한편 金景善은 아라사관이 회동관에 들 어선 후 乾魚衚衕 만비의 저택 자리에 새로 지은 건어호동의 관소를 서관이라 잘못 지칭하였다. 朴趾源,『熱河日 記』,「謁聖退述」, 朝鮮館(민족문화추진회, 1966); 金景善,『燕轅直指』권2, 出彊錄, 玉河館記, 임진년(1832) 12 월 19일(『국역연행록선집』XI, 민족문화추진회, 1976).

39 金景善,『燕轅直指』권2(『국역연행록선집』XI, 민족문화추진회, 1976).

竹斜街)에 있었다. 1748년(건륭 13) 사역관이 예부 관할의 회동관에 귀속되면서 이를 회동사역관(會同四譯館)이라 하고 아문(衙門)을 신설하여 사역관에 있던 서적 및 번역서를 이곳에 이관하도록 하였다.[40] 사역관아문(四譯館衙門)에는 제독(提督) 한 명, 대사(大使) 한 명, 대통관(大通官) 6명, 차통관(次通官) 6명, 서반(序班) 6명, 문장(門將) 및 갑군(甲軍) 등이 있어 번갈아 입직(入直)하여 수호하고 검찰하였다. 1803년 조선사절단 일행이 관소에 머물렀을 때는 회동사역관이 옥하관 측면 문장(門墙)과 이어져 통하였다고 하여 정양문 내 예부와 회동관을 사이에 두었음을 짐작할 수 있다.[41]

국립중앙도서관 소장《각국도첩(各國圖帖)》중 제2도에 해당하는 〈연경성시도(燕京城市圖)〉에는 남어하교(南御河橋) 서쪽으로 회동관이 보인다. 이곳이 바로 어하교 관방으로 조선사절단은 이곳을 남소관(南小館)으로 지칭하였다. 중어하교 바로 위 한림원 맞은편이 과거 옥하관, 즉 남관 자리이다[참고도 4-5].

건어호동(乾魚衚衕) 관방(官房)은 현재 천주교 동당 우측 감우호동(甘雨衚衕) 자리로 왕부가(王府街) 동쪽, 마시가(馬市街) 남쪽에 있으며, 일방대가(日坊大街) 서쪽, 장안가(長安街) 북쪽으로 중성과 남성의 경계였다. 이곳은 명대 북회동관 구지이다. 1724년(옹정 2)부터 외국 관소로 사용하였는데, 본래 회동관을 아라사인들이 차지하면서 조선사절단이 북경에 이르면 이곳에서 유숙하도록 하였다. 그러나 사람과 말이 많아 불편함이 있자 공부에서 별도로 안정문(安定門) 대가(大街)에 있는 내무부 소속 74칸 규모의 관방을 택하여 바꿔 사용토록 하였다. 따라서 건어호동 관방은 1737년(건륭 2) 폐지되었고, 안정문 대가 관방은 어하교 관방이 확장된 후 1748년(건륭 13)에 폐지되었다.[42]

1743년(건륭 8) 내무부에서 정양문 외횡가관방(外橫街官房, 또는 선무문 외횡가)을 37칸 반 규모로 지정하여, 조선국을 제외한 타국 사신이 북경에 도착하면 이곳에 체류하도록 하였다. 이는 남횡가(南橫街) 회동관으로 1800년(가경 5)까지 유지되었다.[43] 1790년 서호수가 청 학자 기윤(紀昀, 1724-1805)을 만났을 때, 기윤은 자신의 집이 정양문 밖 유리창(琉璃廠) 뒤편에 있는 회동관호동(會同館衚衕)에 있다고 했던 점에서도 남횡가 관방이 유리창 뒤편의 호동에 있었던 것을 짐작할 수 있다.[44]

1756년(건륭 21)에는 지안문(地安門) 밖 모아호동(帽兒衚衕)에 있던 예부 회동관은 1734년(옹정 12) 이래 내무부 소속이었던 선무문(宣武門) 내 경기도호동(京畿道衚衕)의 첨운방관사(瞻雲坊館舍)로 이동되었고, 1800년 폐지되었다.[45] 이 관방이 바로 조선사절단이 서관(西館)이라 지칭하던 곳으로, 황인점과 박지원 연행 시 조선사절단이

이곳에서 유숙하였다. 첨운패루(瞻雲牌樓), 즉 서단패루(西單牌樓) 대가(大街) 안의 큰 거리 서쪽 백묘(白廟)의 왼쪽에 있다. 따라서 18세기 후반 정양문 오른편에 있는 것은 남관(南館)과 함께 모두 조선의 사관(使館)으로 사용되던 곳으로 매년 동지사(冬至使)가 먼저 남관에 들었을 때, 별사(別使)가 뒤에 오게 되면 서관에 나누어 들었다.[46]

그러나 조선사절단이 언제나 예부 소속 관방에서 유숙한 것은 아니었다. 1693년(강희 32) 12월 북경에 이른 유명천(柳命天)과 1712년(강희 51) 4월 북경에 온 민진원(閔鎭遠)의 경우는 북경에 들어와 정양문 내 지화사(智化寺)에서 머물렀다. 당시 옥하관은 몽고 사절이나 아라사인들이 머물렀기 때문이다. 1720년 이이명(李頤命) 일행은 법화사(法華寺)에 숙소를 정하였고, 같은 해 이의현의 경우는 북경 북극사(北極寺)에서 유숙하였다. 아라사인들이 먼저 옥하관에 와 있어 예부에서 조선사절단의 임시 유숙처로 이 절에 정해주었기 때문이다.[47] 그 밖에 유리창 일대 관음사(觀音寺)와 법원사(法源寺) 등 일부 사찰은 박제가, 김정희 등이 머물며 각각 청 학자들과 교유하던 장소로도 유명하다.

40 사역관은 1644년(순치 원년) 이래 건립, 한림원에 소속되어 조공국의 문서 및 서적을 수장하고 이를 한문으로 번역하는 일을 주로 하였다. 『淸會典則例』 卷95, 「禮部」, 賓館; 작자미상, 『往還日記』, 무자년(1828) 6월 9일; 李海應, 『薊山紀程』 권3, 留館, 계해년(1803) 12월 25일.

41 李海應, 『薊山紀程』 권3, 四譯館, 계해년(1803) 12월 25일; 권5, 附錄, 官衙.

42 "雍正二年議準會同館舍, 仍令外國先到者居住, 別撥乾魚衚衕官房一所, 交該部管理, 如俄羅斯人先入會同館, 即令朝鮮人居住此處, 再撥御河橋官房一所, 亦交該部以備, 他國使臣同時至京者居住. 乾隆二年, 奏準自雍正二年定議, 俄羅斯人到京, 準於會同館居住, 自是以來俄羅斯人到京, 必入會同館, 因循成習設有彼俗廟宇, 他國使臣不復棲止. 朝鮮人役衆多, 每令住乾魚衚衕官房, 但人馬多有不便, 應將此房繳還工部別擇安定門大街內務府屬官房一所, 以待朝鮮每年貢使至御河橋官房, 仍留以備他國來使之用." 『淸會典則例』 卷95, 「禮部」, 賓館; 王静, 『中國古代中央客館制度研究』(黑龍江教育出版社, 2002), p. 214.

43 『皇朝通典』 卷60, 禮賓; 宣武區 南橫街 131호에 위치한 남횡가 회동관은 현존하는 북경 유일의 청대 국빈관으로, 본래 명대에 南城 兵馬司였던 곳을 1743년(건륭 8)에 국빈관으로 개조하여 오늘날까지 유존되고 있다. 현재 前殿과 後殿이 있고 西跨院, 모두 30여 칸의 방옥이 있고 개건된 대문을 제외하고 거의 본래 구조를 보존하고 있다.

44 『順天府志』 권7, 衙署, 會同四譯館; 徐浩修, 『燕行紀』 권3, 「起圓明園至燕京」, 경술년(1790) 7월 30일조.

45 『日下舊聞考』 卷73, 官署12.

46 朴趾源, 『熱河日記』, 「黃圖紀略」, 西館.

47 柳命天, 『燕行日記』 1693년 12월 23일; 閔鎭遠, 『燕行日記』, 1712년 4월 20일; 이의현, 『庚子燕行雜識』 上(『국역연행록총서』 V, 민족문화추진회, 1976).

2. 조선 후기 청나라 사행기록화

조선 후기 본격적인 대청사행 관련 회화를 살펴보기 전 일부 기록으로 전하는 대청관계 기록화 중 주목할 만한 작품이 있다. 그중 하나가 청과 안정된 외교관계가 성립되기 이전 조선과 청의 불편한 관계를 대변하는 〈조선사신불굴도(朝鮮使臣不屈圖)〉이다. 이는 비록 현존하지 않지만, 1636년 춘신사(春信使) 나덕헌(羅德憲, 1573-1640), 회답사(回答使) 이확(李廓, 1590-1665)이 심양에 갔을 때를 배경으로 제작된 기록화이다.[48] 1636년 후금의 태종은 국호를 청, 연호를 숭덕(崇德)으로 바꾸고 황제 즉위식을 거행하였다. 이때 조선사신 나덕헌과 이확에게 조선은 예의지국이라 제국(諸國)을 솔선하여 배하(拜賀)하고 황제라 칭하도록 요구하였다. 이에 이확과 나덕헌은 관모를 폐하고 병을 핑계로 입조(入朝)하지 않았다. 청 조정에서는 이들을 강압적으로 굴복시키려 하였으나 두 사신이 온갖 물리적 탄압에도 굴하지 않자 청 태종은 조서(詔書)를 써서 그들을 말 위에 결박하여 연산관(連山關) 밖까지 추방하였다. 1백여 명의 기병에 의해 통원보까지 호송된 이확과 나덕헌은 결국 그 조서를 수백 권의 백지 사이에 넣어 통원보의 수장에게 주면서 심양으로 돌려보내게 하였다.[49] 그러나 환국한 후, 두 사람이 청 태종에게 황제라 칭하여 살아 돌아왔다는 소문이 떠돌아 관학(官學)의 유생들이 그들을 참(斬)할 것을 상소하였다. 이때 나덕헌 일행은 심양에서 있었던 일에 대해 스스로 해명하지 못하여 나덕헌은 백마산성(白馬山城)으로, 이확은 선천으로 유배되었다. 후에 청 태종의 하유에 의해 중국인이 각(刻)하여 제작한 〈조선사신불굴도〉의 화본(畵本)과 진홍범(陳弘範)의 주본(奏本)이 조선에 온 후에야 1636년 심양에서 이들이 하례를 거부하고 항거한 사실이 비로소 명백하게 밝혀졌다.[50] 〈조선사신불굴도〉는 당시 청에 대한 조선 지식인들의 인식과 태도를 잘 반영하는 사건을 배경으로 조선과 청 양국에서 크게 주목받은 작품이었다.

한편 대명사행과 마찬가지로 대청사행을 배경으로 이를 기념한 계회도가 지속적으로 제작되었다. 〈연행계회도(燕行契會圖)〉는 1660년 현종 즉위를 청에 알리기 위해 사은사 익평위 홍득기(洪得箕, 1635-1673), 부사 정지화(鄭知和, 1613-1688)와 함께 서장관으로 연행한 이원정(李元禎, 1622-1680)이 한 조정에서 만나 함께 이국에 출사한 것을 난정(蘭亭) 모임과 등왕각 빈주(賓主)의 모임에 비유하며 이를 기념하여 시작(詩作)과 계회를 갖고 그해의 정을 잊지 않기 위해 화표구적(華表舊蹟)·장성분첩(長

城粉堞) · 계문연수(薊門煙樹) · 노하풍범(潞河風帆) · 고죽성(孤竹城) · 행산전장(杏山戰場) · 한
월조골(寒月照骨) · 광녕위첩(廣寧危疊) · 공목렴혼(拱木斂魂) 등 사행 연로(沿路)의 팔경을
8폭 병풍으로 꾸민 것이다. 그 첫머리에 서문과 참여자의 관작과 성명을 뒤이어 적
고, 아울러 등급을 구별하지 않으려는 뜻에서 좌측에 일행의 원역(員役)까지 기록하
였다.[51] 이원정은 〈연행계회도〉 서문에서 산하 만리 풍경은 다르지 않은데, 문물이
다르니 하우씨(夏禹氏)의 땅을 밟았으나 한관의 위의(威儀)는 목도할 수 없고 길가에
화초를 감상하니 맥수지탄이 절로 나온다며 명의 멸망을 탄식하는 내용이 주를 이
루었다. 여기서 주목할 점은 계회도라 할지라도 3단의 축 형식, 즉 화제·그림·좌
목을 상·중·하단으로 구성한 형식이 아니라 병풍 형식으로도 제작되었다는 점과
정원의 이름뿐만 아니라 역원(役員)의 이름까지 좌목에 포함하여 써넣은 점이다.[52]

이춘제(李春躋, 1692-1761)는 1731년 12월 진위겸진향사(進慰兼進香使)의 부사로 정
사 양평군(陽平君) 이장(李檣)과 서장관 윤득화(尹得和)와 함께 연행하였다.[53] 이때 정
선이 그려준 〈서교전연(西郊餞筵)〉이 국립중앙박물관에 소장되어 당시 서교에서 이
들의 전별 정황을 알 수 있다[도 4-1]. 화면은 안산(鞍山)과 인왕산 사이 연행사절의
한양 출입을 위한 관문 구실을 했던 무악재로 접어드는 모습으로 당시 모화관과
영은문 그리고 전별이 이루어진 장소에 설치한 유막이 보인다. 유막 안에는 전별
을 위해 먼저 당도한 일행이 보이고 이춘제 등 연행사 일행이 말을 타고 막 진입
하는 장면을 묘사한 것이다.

조문명(趙文命, 1680-1732)의 『학암집』, 「서교전별(西郊餞別)」을 통해서도 조정에
서 사폐한 후 연행사절단이 서교의 영은문 주변에서 가족 및 친지들과 이별하며
당부의 말을 주고받으면서 서로 돌아서서 울먹이며 말을 재촉하거나, 유막을 파

48 나덕헌의 자는 憲之, 호는 壯巖으로 1603년 무과에 급제하고 선전관을 거쳐 1624년(인조 2) 이괄의 난 때 종군
하였다. 특히 鞍峴戰鬪에서 큰 공을 세워 진무원종공신으로 봉해졌다. 또한 외교적 수완이 뛰어나 여러 차례 후
금의 수도 심양에 사신으로 다녀왔으며, 1636년에도 춘신사로 다시 심양에 갔다. 한편 李廓(1590-1665)은 태
종의 아들 경녕군의 6대손이며, 이항복의 추천으로 무과에 급제하여 선전관이 되었다. 이괄의 난 때 공을 세워 부
총관이 되었고, 1636년 回答使가 되어 심양에 갔다.

49 『인조실록』 권32, 14년 4월 26일(경자)조; 羅德憲, 『壯巖集』 卷2, 「北行日記」, 1636년 4월 2일-28일.

50 『승정원일기』 제2384책, 헌종 6년(1840) 10월 1일(정사)조.

51 李元禎, 『歸巖集』 권4, 「燕行契會圖序」.

52 李元禎은 1660년 사은사의 서장관으로 연행한 이래 10년 후인 1670년(현종 11)에 進賀兼謝恩使의 부사로 재차
연행을 하였다. 이때 1660년(현종 1) 사행을 함께 했던 洪得箕, 鄭知和도 사행의 구성원에 포함되어 함께 사행한
귀한 인연을 기념하여 〈玉河館契軸圖〉를 제작하고 서문을 남겼다. 李元禎, 『歸巖集』 卷4, 「玉河館契軸圖序」.

53 『영조실록』 권30, 7년 12월 26일(을묘)조.

도 4-1 정선, 〈서교전연〉 부분, 1731년, 지본수묵, 26.9×47cm, 국립중앙박물관

하고 떠나는 헌거(軒車)가 아득하게 재 너머로 흩어지는 정황을 살필 수 있다.[54] 서
교는 중국사신이 조선에 올 때면 국왕이나 왕세자가 백관을 거느리고 칙사를 맞
던 곳으로 화면에는 모악산 자락 아래로 비교적 높은 위치에 모화관이 담장을 둘
러 위치하였고, 영은문은 거리를 두고 그보다 비교적 평지에 서있다. 그리고 안산
무악재로 진입하는 길목에 유막이 설치되어 당시 서교의 주요 건축물의 면모를
자세히 살필 수 있다는 점에서도 의의가 있다. 화면 좌측 상단에는 '서교전□ 신
해년 음력 섣달 그리다(西郊餞□ 辛亥季冬作)'라는 제발과 '겸재'의 백문방인의 호인이
찍혀 있어 1731년 12월 전별 당시 그린 것임을 알 수 있다.

　다음에서 본격적으로 다루려는 조선 후기 현존 대청사행 기록화는 크게 두 가
지 경향으로 나타난다. 《심양관도첩(瀋陽館圖帖)》과 같이 왕명에 의해 공적인 목적에
서 제작된 것과, 1784년 성절사 삼사의 시와 그림을 엮어 연행시화첩(燕行詩畵帖)이
제작되기도 하였다. 또한 사행 연로의 주요 사적을 그리는 전통도 계승되었는데, 명

대와 같이 해로사행로를 비롯하여 육로사행 연로를 순차적으로 그리던 것에서 벗어나 주로 명대 조선에 영향을 미친 유명 인사에 대한 사적이나 명말청초 접전지였던 산해관과 북경에서 머물면서 방문하였던 주요 사적과 공묘, 국자감과 같은 유교 사적과 자금성의 외교 의례와 관련한 장소가 주요 소재가 되었다. 이러한 변화는 청과의 안정된 관계 성립과 사행에 대한 인식의 변화에서 비롯된 결과일 것이다.

1) 화원 이필성이 그린 청나라 사행,《심양관도첩》

명지대 LG 연암문고 소장《심양관도첩》은 1760년 11월부터 1761년 4월까지 동지사행(冬至使行)을 배경으로 제작된 연행기록화로 심양관 구지를 비롯한 북경의 일부 사적을 총 16폭으로 꾸민 화첩이다.[55]

《심양관도첩》은 영조의 어필 1폭과 화첩의 제작경위 및 그림 관련 제발 5폭, 〈심양관구지도(瀋陽館舊址圖)〉, 〈문묘도(文廟圖)〉, 〈이륜당도(彝倫堂圖)〉, 〈역대제왕묘도(歷代帝王廟圖)〉, 〈석고배치도(石鼓配置圖)〉, 〈산해관내도(山海關內圖)〉, 〈산해관외도(山海關外圖)〉 등 그림 7폭과 〈선사묘전내급동서무위차지도(先師廟殿內及東西廡位次之圖)〉, 〈숭성사정위급배향위차지도(崇聖祠正位及配享位次之圖)〉, 〈역대제왕묘위차지도(歷代帝王廟位次之圖)〉 등 문자를 사용하여 도해한 배반도(排班圖) 3폭으로 구성되었다. 따라서《심양관도첩》은 청 초 조선과의 대외관계에서 핵심 역할을 했던 성경의 심양관 엣터를 비롯하여 북경으로 진입하기 위한 관문인 산해관, 북경 내 문묘와 국자감 그리고 역대제왕묘 등 18세기 조선사절단이 거쳐 갔던 북경의 유교와 예부 관련 주요 사적을 글과 그림으로 자세하게 정리한 대청사행 기록화로서 중요한 의의를 지닌다.[56]

54 趙文命, 『鶴巖集』 2册, 詩/燕行錄, 西郊餞別 "文書査後一行齊, 延詔門邊各解携. 面面親知前致語, 依依家屬背含啼. 唱驪歌短悲風遠, 勸馬聲長落日低. 回首離亭惟暮罷, 軒車杳杳散平堤."

55 《瀋陽館圖帖》에 대한 연구는 1996년 1월 화첩의 발굴 소식이 국내에 처음 소개된 이래 1997년 화첩에 나타난 양식적 측면, 즉 서양화법 적용에 초점을 둔 논문이 발표된 바 있다. 조선일보, 1996년 1월 11일자; 박은순, 「조선 후기 『심양관도』 화첩과 서양화법」, 『미술자료』 제58호(국립중앙박물관, 1997), pp. 25-55. 본 논문에서 연구대상이 된 화첩을 '瀋陽館圖帖'라 명명한 것은 화첩의 표지 제목이 거의 마모되어 정확한 파악이 어려운 까닭에 소장처 및 선행논고에서 명명한 제목에 따른 것이다. 그러나 화첩 속 제발에서 瀋陽館의 '陽'자를 撞頭하여 瀋館이라 지칭한 점과 심양관소가 아닌 그 옛터라는 의미에서 瀋館舊址라고 분명히 밝힌 점, 그리고 심양관 이외에 화첩에 포함된 여러 사적의 성격을 아우르지 못하는 한계가 있어 화첩의 제목은 재고의 여지가 있다.

56 《심양관도첩》과 관련한 내용은 필자가 2006년 발표한 소논문을 보완하여 정리한 것이다. 정은주, 「庚辰冬至燕行과 《瀋陽館圖帖》」, 『明淸史硏究』 25(명청사학회, 2006. 4), pp. 97-138.

(1) 『북원록』을 통해 본 1760년 동지사행 『북원록(北轅錄)』은 이상봉(李商鳳[李義鳳의 초명], 1733-1810)이 1760년에서 1761년에 걸친 경진동지사행을 기록한 국내 유일본으로 5권 5책으로 구성된 필사본이다. 이상봉은 동지사행의 서장관 이휘중(李徽中)의 아들로 연행에 자제군관 자격으로 참여하였다.[57] 그는 연행 기간 동안 줄곧 몸이 불편하였던 부친 이휘중의 서장관으로서의 역할을 의식한 듯 『북원록』에 사행인(使行人)의 명단을 비롯하여 방물세폐수목(方物歲幣數目)·노정배참(路程排站)·입책보단(入柵報單)·연로각처예단(沿路各處禮單)·중로연향(中路宴享)·입경(入京)·입경하정(入京下程)·표자문정납(表咨文呈納)·홍려시연의(鴻臚寺演儀)·조참(朝參)·방물세폐정납(方物歲幣呈納)·영상(領賞)·재회수목(賫回數目)·고시(告示)·하마연(下馬宴)·상마연(上馬宴)·사조(辭朝)·산천풍속총록(山川風俗總錄)과 왕래총록(往來總錄) 등을 상세히 기록하여 공적인 연행록의 체제로 엮었다.[58]

당시 사행 인원은 정사 홍계희(洪啓禧, 1703-1771), 부사 조영진(趙榮進, 1703-1775), 서장관 이휘중 등 삼사를 비롯하여, 자제군관 5명, 당상 이정희(李挺熺) 등 3명, 압물통사 3명, 사자관 팽순(彭淳), 화원 이필성(李必成), 의원, 한학상통사, 청학상통사 등 정관 40명을 비롯하여 그들을 수행하는 일산봉시(日傘奉侍), 마두(馬頭)와 서자(書者), 인로(引路) 등 총 301명으로 구성되었다[도 4-2].[59]

그들이 준비한 외교 문서는 동지표문(冬至表文), 방물표문(方物表文), 표진정자문(表進程咨文), 황태후방물장문(皇太后方物狀文), 황후방물장문(皇后方物狀文), 방물자문(方物咨文) 등으로 전형적인 절사(節使), 즉 동지사행의 성격을 띤다.[60]

이때 주요 사행로는 1409년(영락 7) 이래 정해진 육로상 중원의 사행 노정을 충실히 따르고 있다.[61] 압록강에서 진강성(鎭江城)·탕참(湯站)·책문(柵門)·봉황성(鳳凰城)·진동보(鎭東堡)·연산관(連山關)·낭자산(狼子山)·신요동(新遼東)·십리포(十里舖)·성경(盛京)[심양]·변성(邊城)·주류하(周流河)·소흑산(小黑山)·신광녕(新廣寧)·여양역(閭陽驛)·대릉하(大凌河)·소릉하(小凌河)·행산보(杏山堡)·연산역(連山驛)·영원위(寧遠衛)·조장역(曹庄驛)·동관역(東關驛)·사하역(沙河驛)·전둔위(前屯衛)·고령역(高嶺驛)·산해관(山海關)·심하역(深河驛)·유관(楡關)·무녕현(撫寧縣)·영평부(永平府)·칠가령(七家嶺)·풍윤현(豊潤縣)·사류하(沙流河)·옥전현(玉田縣)·계주(薊州)·방균참(邦均站)·삼하현(三河縣)·통주(通州)·북경에 이르는 노정으로 서울에서 의주까지 1040리와 의주에서 북경까지 2071리를 왕복한 노정 6222리와 북경 체재 노정 460리를 포함하여 총 6682리였다.[62]

도 4-2 이상봉, 『북원록』, 필사본, 연세대학교 중앙도서관

　동지사 일행은 1760년(영조 36) 11월 2일 영조에게 사조(辭朝)하고 한성을 출발하여 11월 19일 의주, 11월 29일 중국의 책문, 12월 7일 심양, 12월 19일 산해관을 거쳐 12월 27일 북경에 이르러 40일간 체류한 후, 1761년 2월 9일 회정에 올라 4월 6일 한성에 입경하여 총 154일에 걸친 공식 일정을 마쳤다.[63]

　『북원록』의 「산천풍속총록」은 의주를 지나 책문을 넘어 중국 땅의 경관·음식

<hr />

57　李商鳳, 『北轅錄』 권1, 庚辰年 11월 2일조; 권5, 辛巳年 2월 6일조.

58　李商鳳, 『北轅錄』 권1. 위와 같은 『北轅錄』 권1의 내용 및 형식의 전거는 金昌業의 『燕行日記』 卷1에서 찾을 수 있으며, 기타 사적에 대한 기술 등 『북원록』은 많은 부분을 김창업 『연행일기』에 의거하였다.

59　李商鳳, 『北轅錄』 권1, 「一行人馬入柵數」.

60　『同文彙考』 권29, 使節26, 乾隆 25년 11월 15일조; 1637년부터 1644년 淸의 入關 전 정기적으로 이루어졌던 冬至, 正朝, 聖節, 歲幣(年貢)의 사행은 1645년 동지사 일행에 통합되었고, 청 말까지 동지사행은 매년 파견되었다. 동지행은 歲幣使 또는 年貢行이라 불렸다. 따라서 정조행과 성절행은 1783년, 1809년, 1819년, 1860년을 제외하고 사행의 명칭으로 나타나지 않는다. 全海宗, 앞의 책(일조각, 1970), pp. 61-62.

61　『通文館志』 권3, 「中原進貢路程」.

62　李商鳳, 『北轅錄』 권1, 往來總錄; 卷5의 본문에서 李商鳳은 총 6682리를 6782리로 誤記하였다.

63　李商鳳, 『北轅錄』 권1, 「往來總錄」.

·복식·풍속 등을 개략적으로 소개하고 있다. 동지사 일행은 북경에 체류하는 동안 공적 활동 외에 사적으로 중국인과 접촉하며 서사(書肆)와 고적(古蹟)을 방문할 수 있었는데, 「왕래총록」에서 사행의 노정을 정리하면서 이상봉은 자신의 견문을 항목별로 구분하여 정리하였다. 먼저 제일장관(第一壯觀)으로 각산(角山)에서 요동 들판을 바라본 것·산해관 성지(城池)·『고금도서집성(古今圖書集成)』을 들었고,[64] 제이장관(第二壯觀)으로 망해정(望海亭)·법장사(法藏寺) 미타탑(彌陀塔)·구요동(舊遼東) 백탑(白塔)·광녕문(廣寧門) 밖 천녕사탑(天寧寺塔)·계주(薊州) 독락사(獨樂寺) 금동관음·동악묘(東岳廟) 소상(塑像)·보분원(堡墳園)·천단(天壇) 3층 원각(圓閣)·오문 밖 오로순상(五輅馴象)을 꼽았다. 그리고 제일기관(第一奇觀)으로 계문의 연수(烟樹)·서양 풍악과 원경(遠境)·천주당 그림·원명원(圓明園) 궁실, 제이기관으로 서양방여도(西洋方輿圖), 태액지(太液池) 오룡정(五龍亭)·옹화궁(雍和宮) 전대(轉臺)·정양문 밖 저자, 영원위(寧遠衛) 조씨패루(祖氏牌樓)와 송가장적루(宋家庄敵樓)·홍인사(弘仁寺) 만불(萬佛)을 꼽았다. 이관(異觀)으로는 열이마니아국(熱爾瑪尼亞國, 독일)·안남국(安南國, 베트남)·회자국(回子國, 이슬람국)·유구국(琉球國, 오키나와)·남장국(南掌國, 라오스) 등 이국인, 백로국(白露國, 백러시아)의 자웅계(雌雄鷄)·회자국의 대응(大鷹)·홍인사의 거골(巨骨)을 들었다. 그리고 고적(古蹟)의 항목으로 계주 공동산·발해의 갈석·영평의 고죽성·태학의 석고·요동 태자하·각산 밖 장성·산해관 밖 망부석·양산의 사호석(射虎石)·노룡(盧龍)의 노룡대·풍윤의 진왕산(秦王山)과 고정석로(古鼎石爐)·통주의 우승교사탑(佑勝敎寺塔)·봉성의 안시성(安市城)·요동의 백탑·계주의 독락사 편액·영평의 석조(石槽)·풍윤의 환향하(還香河)·북경의 시시(柴市)·태학의 홰나무·광녕문 밖 백운관 등을 차례로 들어 정리한 점이 흥미롭다. 이러한 항목을 통해 당시 동지사행이 찾았던 주요 사적, 인상 깊게 보았던 타국 사신과 그들의 조공물, 그리고 천주당의 그림을 비롯하여 지도·악기·망원경 등의 서양문물과 『고금도서집성』 같은 청의 주요 서적을 접했다는 사실을 확인할 수 있다.

　　『북원록』에는 북경 남천주당(南天主堂)에서 만난 독일인 선교사 유송령(劉松齡, Augustin F. Hallerstein, 1703-1774)과 천문에 밝은 서승은(徐承恩)과의 필담이 자세히 소개되었다.[65] 이상봉 일행은 천주당 동벽과 서벽에 각각 붙은 〈천상도(天象圖)〉와 〈곤여도(坤輿圖)〉를 통해 하늘과 땅은 원형으로 하나의 구를 이루며,[66] 지구 자전의 원리와 황적도·남극과 북극·경위도를 설명하는 등 천문역학에 대한 과학적이고 체계적인 설명을 들을 수 있었다. 또한 이들의 필담은 오대주(五大州)로 나누어

진 천하만국 중 회자국과 인도, 에스파니아[以西把尼亞], 이탈리아[意大里亞], 프랑스[拂朗察], 독일 등 열거한 국가의 풍속과 지리적 특성에 대한 당시 인식의 단면을 보여준다. 이는 천문과 서학에 밝았던 담헌 홍대용이 1766년 연경 사행 후 지구 자전설과 우주에 대한 이론을 주장한 것보다 이른 시기의 기록으로 주목되며, 홍대용의 이러한 서양과학과 문물에 대한 관심은 연행과 밀접한 관련이 있음을 짐작할수 있다.

　　이상봉은 서양문물에 대한 감상도 자세히 기술하였다. 특히 동천주당 벽에 그려진 천주교 성화(聖畵)를 "몇 걸음 떨어져서 보면 그린 것을 알지 못하며 손으로만져 그 물체가 없음을 징험한 후에야 비로소 변별할 수 있다. 음양을 이용하여전신(傳神)을 그려내어 바라보고 있으면 마치 활발하게 움직이는 듯하다."며 벽화의 사실적 인상을 적었다. 또한 천주의 모습을 '북벽에 그려진 여러 여인들 가운데 산발을 하고 한쪽 어깨를 드러낸 여인'이라고 하여 이상봉의 천주교에 대한 이해 수준이 높지 않았음을 알 수 있다.[67] 그러나 이러한 경험은 소위 북학파로 분류되는 홍대용이나 박지원보다 이른 시기 연행했던 조선 선비의 서학에 대한 관심을 엿볼 수 있어 주목할 만하다.

(2) 《심양관도첩》의 제작경위　홍계희(洪啓禧, 1703-1771)를 정사로 한 경진동지사절단이 《심양관도첩》을 그려 바친 1761년은 영조의 조부 현종(顯宗, 1641-1674)의 탄강120주년이 되는 해였다. 1641년 2월 4일, 당시 부친 봉림대군이 유폐되었던 심양

64 『古今圖書集成』은 『四庫全書』와 쌍벽을 이루는 중국 역대 고적 총서이다. 청 강희 연간 福建侯官人 陳夢雷(1650-1741)가 28년에 걸쳐 역대 중국 사료를 총 6編 32典으로 나눠 목록 40卷, 총 1만 권 규모로 집성하였다.

65 당시 이상봉이 찾았던 천주당은 정문에 '勅建天主堂'이라는 현판이 있고, 翼門 편액에는 '天文曆法永久可傳'이란편액이 있으며, 동천주당과 같은 구조의 본당 구조를 하고 있었다고 기술한 점에서 시헌력국이던 남천주당으로 간주된다. 李商鳳, 『北轅錄』 권5, 辛巳年 1월 23일(계해)조; 2월 6일(병자)조.

66 李商鳳, 『北轅錄』 권5, 辛巳年 2월 6일(병자)조. 이상봉은 천주당 西壁에 붙은 〈곤여도〉를 지형, 지진, 산악, 움직이는 듯한 바다와 江河, 인물풍속, 각 지역 산물이 모두 갖추어졌으며, 강희 甲寅年(1674)에 선교사 南懷仁(Ferdinandus Verbiest, 1623-1688)이 그린 것이라 소개하였다. 당시 서양 선교사들을 통해 한역으로 제작한세계지도는 利瑪竇가 관계하여 제작한 〈山海輿地全圖〉, 〈坤輿萬國全圖〉와 〈兩儀玄覽圖〉, 龐迪我와 熊三拔 제작의 〈萬國地圖全圖〉, 艾儒略의 〈萬國全圖〉, 南懷仁의 〈坤輿全圖〉 등을 들 수 있다. 서양 선교사가 제작한 세계지도는 그동안 중국을 천하의 중심으로 배치하였던 명대 〈천하도〉의 한계를 벗어나 조선이 중국 이외 서양국에 대한인식을 확대할 수 있는 계기를 마련해 주었다.

67 李商鳳, 『北轅錄』 권4, 辛巳年 正月 8日 戊申條. "距數步而視, 猶不知爲畵, 以手摩挲驗其無物, 而後始辨(中略), 或云, 用陰陽傳神, 故望之活潑若動."; "至東天主堂(中略) 北壁畵多少女像, 其中一女, 散髮袒臂, 此所謂天主也."

관에서 태어난 현종은 조선 역사에서 유일하게 타국에서 출생한 국왕으로 기록되었다.[68]

　《심양관도첩》제1폭은 영조어필로 동지사로 떠나는 사신들에게 심관(瀋館)의 탄강구지, 제왕묘위차, 태학의 대성전·명륜당·석고 그리고 산해관문 등 사행에서 그려올 곳을 네 항목으로 구분하여 하명한 것이다[도 4-3]. 이 항목은 『승정원일기』 영조 36년 11월 2일조의 내용과 깊은 관련이 있어 주목된다.

　　　경진(1760) 11월 2일 진시, 상(上)이 경현당에 거둥하였다. 동지 삼사신이 입시하였는데, 이때 입시한 상사 홍계희, 부사 조영진, 서장 이휘중, 좌승지 심발, 가주서(假注書) 김택수, 기사관(記事官) 이재간, 강지환이 차례로 진복(進伏)하였다. (중략) 상이 직접 글을 써서 내렸는데, '옥하관출입구문(玉華關出入舊門)', '세자대군구관(世子大君舊館)', '현묘탄강구관(顯廟誕降舊館)'이라는 내용이었다. 홍계희에게 "이 몇 건을 반드시 그려오도록 하라."고 하유하셨다.[69]

　위의 기록에 의하면, 1760년 11월에 영조는 경현당(景賢堂)에서 정사 홍계희 이하 동지 삼사를 인견하며 심양 조선관의 출입 구문(舊門), 소현세자와 봉림대군이 기거하던 구관(舊館), 그리고 현종이 탄강한 구관 등의 항목을 그려오라 친필로 하명하였다. 이를 《심양관도첩》제1폭의 영조어필과 비교하였을 때, 일부 사적을 제외하고 봉림대군이 머물던 심양의 조선관 구지와 현종의 탄강 구지를 그려오라는 내용과 일치한다. 따라서 《심양관도첩》은 1760년 홍계희 동지사 일행의 사행과 밀접한 관련이 있음을 알 수 있다.

　병자호란 이후 17세기 초 조선과 청 사이의 민감한 대외 관계 속에서 소현세자와 봉림대군 등이 머물던 심양관의 역할은 매우 중요하게 인식되었다. 1616년에 후금을 세운 만주족은 1627년 정묘호란을 일으켰고, 1636년에는 국호를 청이라 개칭하고 조선에 형제국으로서 축하 사신을 파견할 것을 요구하였다. 그러나 조선이 그 요구를 거절하자 청 태종은 그해 12월 병자호란을 일으켜 대군을 이끌고 남한산성을 포위한 끝에 1637년(인조 15) 정월에 인조의 항복을 받고 조선을 신하의 나라로 삼는 한편, 소현세자(昭顯世子, 1612-1645)와 봉림대군(鳳林大君, 1619-1659), 삼학사(三學士) 이하 관원 180명을 인질 삼아 당시 청의 수도 심양으로 압송하였다.[70] 그후 1645년 2월에야 소현세자와 봉림대군 일행은 만 8년 만에 심양 조선관에서 벗

도 4-3 영조어필,《심양관도첩》제1폭,
1761년, 지본묵서, 43.6×54.8cm,
명지대 LG 연암문고

어나 귀국할 수 있었다. 따라서 청에 대한 북벌론을 강력하게 주장하던 노론 세력
을 배경으로 성장한 영조에게 있어 심양관은 효종과 현종 양대 선조가 겪은 고난
의 상징이자 청에 대한 치욕의 공간으로 인식되었을 것이다.

『승정원일기』 1759년(영조 35) 윤6월 27일조에 의하면 영조가 1639년 6월과 7
월 동안 효종의 거처를 묻고, 가을에 종묘 태실에 나아가 참배하려는 뜻을 보여
주목된다.

> 상이 말씀하시길, "주서(注書)가 가서 『춘방일기(春坊日記)』를 상고하여, 효종이 기묘년
> (1639) 6월에서 7월에 어디에서 머무셨는지 자세히 알아오도록 하라."(중략) 신(臣) 상로(相
> 老)가 아뢰어 말씀드리길, "신이 명을 받들어 가서 일기를 상고하니 비록 (봉림)대군의 일
> 기는 없지만, 대개 『심양일기(瀋陽日記)』로써 그것을 살필 수 있는 즉, 과거 기묘년 6월에
> 서 7월, 효종대왕은 계속 심양관에 계셨습니다." 상이 말씀하시길, "그러하였구나." 상

68 『현종실록』 부록, 현종대왕행장. 顯宗(1641-1674, 재위 1659-1674)은 조선 제18대왕으로 이름은 棩, 자는 景
直, 효종의 맏아들이다. 어머니는 우의정 張維의 딸 仁宣王后이며, 효종이 鳳林大君 시절 청나라의 볼모로 瀋陽
에 있었던 1641년 2월 4일 瀋陽館에서 출생하였다.

69 『승정원일기』 제1187책, 영조 36년 11월 2일(임인)조.

70 瀋陽은 후금 태조 누르하치가 東京 遼陽을 도읍한지 만 4년 만에 1625년 盛京 심양으로 천도하였는데, 누르하치
이후 등극한 태종 홍타이지가 1644년 명 왕조를 멸망시키고 북경으로 천도할 때까지 20여 년 동안 청의 수도로
주목받았다.

이 여(輿)에 올라 승지에게 그것을 쓰도록 명하며 말씀하시길, "나의 정성이 부족한 연유로 우의(雨意)가 막연하도다. 모름지기 백성들의 마음을 헤아려 부례(祔禮) 후 세 달 이내에 몸소 태실(太室, 종묘의 정전)에 가서 제사를 올릴 것이니 이는 곧 근심을 없애는 데 이로울 것이다. 이미 향례(享禮)를 행하였고, 가을에 사당을 참배하려 하니 마땅히 그날의 운세를 보고, 동시에 사당에 가서 현례(見禮)를 행하려 하니 해당 관서는 택일 하교를 기다리라."고 전교하셨다.[71]

1759년 5월 영조는 효종의 향례를 행한 후에도 나라에 가뭄이 계속되자 『심양일기』를 통해 120년 전 효종이 심양관에 있을 당시를 상고하고, 선조(先祖)에 대한 자신의 정성이 부족한 것을 탓하며 가을에 있을 종묘의 사당 참배를 위한 택일 하교를 기다리라는 명을 내렸다.[72] 그 후 1760년 5월까지도 나라에 큰 가뭄이 계속되자 영조는 친히 태묘에 나가 3차 기우제를 지낼 만큼 큰 부담을 가졌던 것 같다.[73] 따라서 영조가 1760년 11월 동지사로 연행하는 홍계희 일행에게 심양관 구지(舊址)를 그려오도록 하명한 것은 이미 그전부터 가져오던 효종과 현종에 대한 영조의 각별한 심경과 선묘(先廟)를 더욱 정성들여 모시고자 하는 의지가 반영된 것으로 보인다.

또한 《심양관도첩》 제3폭에서 홍계희는 심양관 구지를 찾은 경위와 그 현황에 대하여 아래와 같이 자세히 기술하였다.

신(臣, 홍계희)이 조정을 떠나던 날에 삼가 심양관의 구지를 자세히 살피라는 명을 받들었습니다. 신은 가고 오는 길을 유심히 살피고 찾아 묻기도 하였는데, 세월이 오래되고 건물도 누차 바뀌어 백여 년 전의 일이 막연하여 징험할 길이 없었습니다. 그러나 여러 통역이 전하는 바로 살펴보면, 요컨대 지금 본국에서 사행할 때에 머무는 찰원의 유지에서 벗어나지 않는다는 점입니다.

과거 상신 김창집이 연행할 때 교관신(敎官臣)인 그의 아우 창업이 따라 갔습니다. 그[창업]가 쓴 일록(日錄)에 이르기를, "통관 김사걸의 모친이 일찍이 관저에 있을 때 항상 말하기를, '이곳은 정축년(1637) 이후로 조선의 질자(質子)가 거처하던 곳이다. 세자관은 바로 지금의 아문(衙門) 자리이다'라고 하였다"고 기록되어 있습니다. 아문은 곧 찰원이니, 여기서 알 수 있는 것은 찰원이 그 당시의 구지(舊址)라는 점입니다.

또 신이 대동하고 간 수역(首譯) 이정희의 말을 들으니, 정희의 증조인 동지 익신은 고(故)

196

군수 김효순과 마음을 터놓고 지내는 사이였는데, 효순이 아들이 없자 정희의 조부인 만호 명석을 시양자로 삼아 그의 제사를 받들게 하여 정희는 그 집안에서 전해오는 말을 들을 수 있었다고 합니다. 정축년 겨울 효순은 물건을 판매하는 일로 인해 심양에 들어가 관문에 머물고 있었는데, 밤이 깊고 추워서 잠을 이룰 수 없었답니다. 우연히 노래를 흥얼거렸는데, 효종이 사람을 시켜 물어보고는 즉시 불러와 보니, 그의 신수가 훤하고 또한 무골출신인지라 그대로 머물며 곁에서 모시게 하여 드디어 여덟 장사의 대열에 포함되었다고 합니다. 정희의 부친 우방은 역관이었는데, 효순이 나이 들어 매번 우방에게 이르기를, "네가 앞으로 연행할 때에 반드시 심양을 들르게 될 것이다. 남문 안 동쪽 첫 번째 골목이 바로 옛날의 심양관 유지이니, 너는 이를 기억해두어라"하고는 흐느끼면서 당시의 일을 말해주었다고 합니다.

지금 찰원은 덕성문 내 동쪽 첫 번째 골목에 있습니다. 이로 미루어보건대, 찰원이 그 당시의 구지였음이 더욱 분명해집니다. 듣건대 찰원을 중수한 것이 십수 년 전이었다고 합니다. 현재 남아 있는 건물 구조가 비록 과거의 자취와 무관하나, 그 위치는 옛 관사의 소재와 관계가 있습니다. 그러므로 삼가 찰원 한 본을 그려 올립니다.

삼가 생각건대, 우리 효종께서 이곳에서 오래도록 우환을 겪으셨으니, 험난함이 또한 이미 갖추어져 있습니다. 그런데 일찍이 우리 현종께서 이곳에서 탄생하셨으니, 영광과 아름다운 상서가 우연이 아닌 듯합니다. 선왕[효종]의 뜻은 이루어지지 않았건만, 인간의 세월은 덧없이 바뀌어만 갑니다. 다만 신 등은 120년 후인 신사년(1761) 2월 다시 이곳을 찾아와 부앙하며 탄식하니, 만감이 교차하여 마음 둘 곳을 모르겠습니다.[74]

정사인 홍계희가 쓴 이 기록을 통해 확인할 수 있는 점은 첫째, 화제(畵題)에서 심양관 구지를 '심관구지(瀋館舊址)'라 대두(擡頭)한 것은 현종의 탄강지를 추존(推尊)하는 의미로 파악된다. 조선왕조실록의 효종과 현종 관련 기사에서 심양관을 대

71 『승정원일기』 제1170책, 영조 35년 윤6월 27일(을사)조.

72 장서각 소장 『瀋陽日記』(귀K2-4524)와 『瀋陽日記抄』(K2-309)가 전하며, 규장각 소장의 『昭顯瀋陽日記』(奎 12825)가 전하는데, 내용은 조선 인조 때 병자호란을 겪고 淸나라에 인질로 잡혀 간 昭顯世子와 鳳林大君(효종) 등의 瀋陽 체류 내용을 제3자가 일기체로 기록한 것이다. 1637년(인조 15) 정월 30일 인조가 남한산성을 나온 날부터 1644년(인조 22) 8월 18일 청나라 世祖가 北京으로 도읍을 옮기기 전날에 세자 등을 거느리고 청나라 태종의 陵에 참배할 때까지의 기록이다.

73 이때의 가뭄은 다음해인 1761년까지 지속되어 이후에도 수 차례 기우제를 지냈다. 『영조실록』 권95, 36년 5월 23일(병인)조; 권98, 37년 7월19일(을묘)조.

개 심관으로 언급하고 있는 것도 이와 같은 맥락으로 이해할 수 있다. 둘째, "신이 조정을 떠나던 날에 삼가 심양관의 구지를 자세히 살피라는 명을 받들었습니다"라는 첫 대목에서 영조의 어명을 받들어 이 그림을 그리게 된 계기를 분명히 밝히고 있다는 점이다. 또한 정사 홍계희 필자 자신을 '신(臣)'이라 칭하여 이 글은 국왕 영조에게 직접 보고할 것을 염두에 두고 작성한 것으로 보인다. 셋째, 홍계희 일행이 심양관을 찾았을 때 옛 자취는 이미 사라졌으며, 당시 덕성문 내 동쪽 첫 번째 골목에 있는 아문(衙門), 즉 찰원(察院)이 과거 심양관의 구지임을 기록하였다.[75] 이들은 1712년 김창업(金昌業, 1658-1721)의 『연행일기(燕行日記)』에서 역관 김사걸 모친의 구전과 홍계희 일행이 대동한 수역 이정희(李挺爔)의 조상과 얽힌 심양관에 대한 내력을 통해 자신들이 머물렀던 찰원이 바로 과거 효종과 현종이 머물던 심양관의 구지임을 재차 확인하였다.[76] 찰원의 중수가 이미 십수 년 전에 이루어져 비록 과거의 흔적은 거의 찾아 볼 수 없으나, 그 건물의 위치는 변함이 없으므로 홍계희 일행은 아쉬운 대로 찰원의 모습을 그려 영조의 뜻에 부응하였던 것이다. 따라서 《심양관도첩》 제3폭에 묘사된 〈심관구지도(瀋館舊址圖)〉는 심양관의 모습이 아닌 당시 조선사절단이 묵었던 찰원의 모습임을 확인할 수 있다. 넷째, 이상봉의 『북원록』에 의하면 홍계희 일행이 회정길에 심양에 도착한 것은 1761년 2월 29일로, 심양관에서 현종이 탄강한 해(1641년)인 신사년에 찰원을 지났다고 하였다.[77] 이는 위의 화첩 기록에서 홍계희 일행이 현종이 탄강한 지 120년 후인 신사년 2월, 즉 1761년에 심양관의 옛터를 다시 찾았다는 내용과 시기적으로 일치하여 이 화첩의 제작시기를 추정할 수 있는 실마리를 제공하였다.

(3) 《심양관도첩》의 내용 및 구성 여기서는 앞서 언급한 《심양관도첩》 제1폭의 영조어필과 제3폭 〈심관구지도〉에 대한 제발을 제외한 나머지 화폭의 그림과 기록을 차례로 살펴 사행기록화로서 화첩 내 해당 사적의 역사적 성격과 의의를 정리하려 한다. 화첩에 그려진 항목은 18세기 중후반 연행했던 조선의 지식인들 대다수가 찾았던 주요 사적으로 대부분의 연행록에 빠짐없이 언급되어 더욱 주목된다.

　　《심양관도첩》 제2폭은 〈심관구지도〉로 제3폭의 제발에서 밝혔듯 비록 찰원의 모습이기는 하나 영조가 하명한 내용 중 소현세자와 봉림대군 일행이 머물렀던 '심관구지'이자, 1641년 2월 4일 심양관에서 태어난 현종의 '탄강구지(誕降舊址)'에 해당한다[도 4-4].

1637년(인조 15) 4월 10일, 소현세자와 봉림대군 일행이 심양에 이르렀을 때 조선관은 아직 완공되지 않았고, 이들은 조선사신을 접대하던 동관(東館)에서 머물렀다.[78] 당시 심양관 신관의 준공 시에 세자와 대군이 기거할 곳은 높고 컸으며, 한 담장 안에 두고 중문(重門)을 설치하였다. 종신들의 집은 궁문 밖에 둘러 설치하여 묵을 곳으로 삼게 될 것이라 한 점에서 심양관의 대략적인 모습을 짐작할 수 있다. 소현세자 일행은 그해 5월 7일에야 비로소 새로 준공된 신관(新館), 즉 심양관으로 옮길 수 있었다.[79] 그러나 새로 옮긴 심양관은 동관(東館)에 비해 세자 양궁(兩宮)의 침실과 대군 침방이 자못 트여 넓었지만, 종신(從臣) 이하가 들어가 사는 곳은 매우 협소하여 한 곳에 거처하는 이들이 많아 다소 불편을 초래하였다.[80]

1712년 이곳을 찾았던 김창업은 과거 조선 질자들과 함께 자신의 증조부 김상헌이 머물던 심양관을 역관들을 통해 수소문한 끝에 과거 세자관이 지금의 아문(衙門)이라는 증언을 듣게 된다. 또한 김창업 일행과 동행한 최덕중도 통관에게 병자년 이후에 조선인이 머물던 곳을 물어본 결과 세자와 대군은 성안 관사(館舍)에 있었고, 당시 찰원이 있던 곳이라는 결론을 얻었다.[81] 여기서 찰원은 의주에서 책문까지 인가가 없어 노숙하던 역참 2곳을 제외하고 청에서 조선사절단 일행의

74 "臣於陛辭之日, 伏承瀋館舊址審察之命, 臣去來之路留心訪問, 而天星累周, 棟宇累易, 百年往事, 漠然無徵, 而以諸譯所傳換之, 則要不出於見今本國使行所留察院之址也. 故相臣金昌集使燕時, 其弟敎官臣昌業隨之, 其日錄言, 故通官金四傑之母, 曾在館底, 常此乃丁丑後朝鮮質子所接之家, 世子館則今衙門是其地云, 衙門卽察院也, 此可見察院之爲其時舊址. 且聞臣行所帶首譯李挺熿之言, 挺熿曾祖同知翊民與故郡守金孝純最爲友壻, 孝純無子, 以挺熿祖萬戶明錫爲侍養而奉其祀, 挺熿有得之於家聞傳說者矣. 丁丑冬, 孝純因販賣入瀋, 留止館門, 墻外夜寒, 不能寐偶發謳歌, 孝純使人聞之, 卽招至, 見其身手之好, 且聞其爲武種, 仍令留侍左右, 遂與八壯士之列, 挺熿父宇芳爲譯舌, 孝純臨老, 每謂宇芳曰, 汝於燕行, 必過瀋陽矣, 南門內東邊第一衙, 卽故瀋館遺址, 汝其識之, 仍泣說當時事云, 卽今察院在德盛門(南之左門)內東邊第一衙, 以此推之, 察院之爲其時舊址尤爲明矣. 聞察院之重修, 在十數年前, 見存屋制, 雖無關於故蹟, 而其坐地旣係舊館所在, 故謹畵察院一本以進, 仍伏念我孝廟淹恤于斯, 險阻艱難亦旣備, 嘗我顯廟誕降于斯, 靈光休瑞若有不偶, 而先王之志事未遂, 人間之歲月頻更, 顧臣等於百二十年之後, 乃以辛巳二月復過此地, 俯仰歔欷, 百感交集, 不知所以爲懷也."《瀋陽館圖》제4면 제발.

75 『奉天通志』 권88, 建置 2, 廨署. 여기서 아문은 1632년(天聰 6)에 지은 禮部衙門으로 심양관은 여기에 부속되었고, 위치는 德盛門 內街 동쪽에 위치하였다. 察院은 明 1382년(洪武 15)에 御史臺를 개칭하여 都察院이라 하였고, 이에 기인하여 청대에는 御史 등이 出差하여 머무는 官署를 지칭하기도 하였다. 조선사신들이 기록한 연행록의 대부분에는 사행이 지나는 연로의 관소를 보통 찰원이라 하였는데, 이는 해당지역의 관서와 겹치는 경우가 많았던 데서 기인한 것이다.

76 金昌業, 『燕行日記』, 壬辰年, 12월 6일(『국역연행록선집』 IV, 민족문화추진회,1976).

77 "顯廟辛巳二月八日, 誕降于此, 今又以其年月, 過此院." 李商鳳, 『北轅錄』 권5, 辛巳(1761)年 2월 29일.

78 『瀋陽狀啓』, 丁丑 4월 13일條.

79 『昭顯瀋陽日記』, 丁丑 5월 7일; 丁丑 4월 10일條.

80 『瀋陽狀啓』, 丁丑 5월 20일條.

편의를 제공하기 위해 책문에서 황성에 이르는 연로 중 총 31참에 이르던 조선관 (朝鮮館)을 일컫는 말로, 적어도 1803년 이전까지 운영되었다.[82] 따라서 찰원은 18세기 초 김창업 일행이 사행할 당시 심양에 있던 조선관 구지에 중수되었음을 알 수 있다.

18세기 후반 청에서 편찬된 각종 사서에 의하면, 당시 심양 조선관은 덕성문 (德盛門) 내가(內街) 동쪽에 있던 예부 소속으로 예부 공서(公署)의 일부에 포함되어 있었으며, 규모는 모두 15칸으로 구성되었다.[83] 18세기 후반 당시 조선사신이 머물던 찰원의 규모를 말하고 있는 것으로 그 위치는 1736년 『성경통지』 내 〈성경성도〉의 덕성문 남쪽 예부의 위치를 통해 확인 가능하다. 심양에 있던 조선관 구지는 1924년 심양지도에도 보이듯 덕성문(대남문) 안 '高立館'이라 표기된 곳임을 확인할 수 있다[참고도 4-6].[84] 결국 홍계희 일행이 그려온 〈심관구지도〉 역시 당시 조선사절단이 심양에서 유숙하던 조선관소였음을 알 수 있다.[85]

제4폭은 〈문묘도〉로, 화첩 제8폭 발문에서 문묘의 위치 및 건물 구성을 다음과 같이 기록하였다[도 4-5].

> 문묘는 북경 안정문 내 국자감의 동쪽에 위치해 있다. 정전은 기둥이 7개로, 이름하여 선사묘(先師廟)이다. 동무와 서무는 기둥이 각각 19개이다. 또한 제기고(祭器庫)는 동편에 있고, 악기고(樂器庫)는 서편에 있다. 비정은 전정(殿庭)에 늘어섰다. 앞은 묘문인즉, 석고 (石鼓)의 극문(戟門)이 늘어서 있으며, 황명(皇明) 후 역과진사제명비(歷科進士題名碑)가 차례로 묘문 밖에 있다. 옆은 지경문(持敬門)이고, 전(殿) 뒤편으로 숭성사(崇聖祠)가 있으니, 즉 계성묘(啓聖廟)이다.[86]

북경 문묘는 원·명·청 삼조(三朝)가 공자에게 제사 지내던 사당으로 1302년(대덕 6)에 처음 지어졌다. 1307년(대덕 11)에 공자를 '대성지성문선왕(大成至聖文宣王)'이라 추존한 이래 1331년 문묘의 배향을 궁성(宮城)의 규모로 하게 되면서 네 모서리에 각루를 세웠으나, 원말에 파괴되었다. 1411년(영락 9)에 정전은 정면 7칸, 측면 3칸 규모로 중건되었으며, 1429년(선덕 4) 8월에 북경 대성전 앞에 양무(兩廡)가 만들어졌다.[87] 1530년(가정 9)에는 공자를 '지성선사(至聖先師)'라 이르고, 대성전(大成殿)이라는 본래 명칭을 선사묘(先師廟)라 개칭하였다. 1723년(옹정 원년) 선사(先師) 5대에 왕작(王爵)을 봉하고 숭성사(崇聖祠)를 두었고, 1724년 옹정제가 석전례를 행하고 대성전 내

의 선현(先賢)과 선유(先儒)를 증사(增祀)하였다. 그후 매년 봄 가을 정제(丁祭) 때 황제가 한 번씩 친제를 행하였고, 1728년(옹정 6) 2월 14일 황제의 행례 후 어제비정(御製碑亭)을 세웠다. 1738년(건륭 3)에 대성전과 문을 본떠 새로 사당을 정비하여 화면에 나타나는 바와 같이 황색 기와를 올렸고, 숭성사에는 녹색 기와를 올리고 어제비문을 썼다. 그리고 1767년(건륭 32) 다시 중수하였다.[88]

《심양관도첩》제4폭 〈문묘도〉를 살펴보면, 최남단 건축물인 선사문과 최북단의 숭성사는 생략되었다. 화면의 아래부터 묘문(廟門)을 접하게 된다. 선사문과 묘문 사이로 들어서면 동쪽으로 신주(神廚), 재생정(宰牲亭), 정정(井亭)과 서쪽에 신고(神庫), 치재소(致齋所), 국자감과 통하는 지경문이 붉은색으로 구분되었다. 여기서 서측 건물 중앙의 지경문과 묘문이 연결되는 길을 수묵담채로 차별화하였다.

《심양관도첩》의 〈문묘도〉에는 숭성사가 포함되지 않았으나, 1764년 이후 중찬된 『대청회전』의 〈문묘총도(文廟總圖)〉에 문묘 내의 선사묘와 숭성사의 전체적 구도를 조감하여 그린 건축구조가 자세하다[참고도 4-7]. 여기서는 대성전 뒤쪽으로 숭성사와 공묘문의 양측에 각문(角門)이 2좌가 있는 점도 다르다.

화면에서는 제8폭 제발에서도 언급된 문묘 내 역과진사제명비가 생략되었다.

81 과거 통관 金四傑의 모친이 관저에 있을 때 조선역관들에게 증언했던 바에 의하면, 그녀가 당시 기거했던 집은 1637년 이후 조선의 인질들이 거처하던 곳으로 지금의 아문이 바로 세자관이라 하였다. 김창업,『연행일기』권2, 임진년 12월 6일조; 최덕중,『연행록』, 계사년(1713) 3월 5일조.

82 李海應,『薊山紀程』권5, 附錄 道里; 洪大容,『湛軒書外集』권8, 燕記 沿路記略.

83 "朝鮮使館, 德盛門內街東, 共十五間"『欽定盛京通志』권45, 官署, 盛京; "朝鮮使館, 在德盛門內, 屬盛京禮部"『欽定大淸一統志』권35, 盛京; "戶部南禮部, 大堂五間, 後堂三間, 司房六間, 六品官辦事房三間, 大門三間, 貯果房三間, 梨窖·冰窖, 各一所, 朝鮮使館一所"『大淸會典則例』권139, 盛京工部.

84 심양시소년아동도서관에 근무하는 洪忠黨 선생은 2008년 논문에서 1924년 〈最新奉天市街圖〉의 高立館(조선관)을 근거로, 그곳이 현재 심양시 朝陽街 175-1의 幼兒園의 위치라 밝혔다. 洪忠黨,「老深陽 "高麗館"的 歷史 眞實與遺址尋踪」,『史海探秘』, 2008. 7. 14. 지도 위의 高立館은 高麗館과 중국 발음이 일치한다.

85 18세기 후반 이후 심양의 瀋陽館 舊址를 찾은 여러 사행원들의 기록에서도 황폐하고 퇴락한 심양관의 모습은 크게 다르지 않다. 그리고 19세기 중후반 이후에는 馬頭들이 인부와 마필을 거느리고 유접하던 곳이 되었다고 적고 있다. 李坤,『燕行記事』, 丁酉年 12월 7일; 金正中,『燕行錄』辛亥年 12월 4일條(『국역연행록선집』 VI, 민족문화추진회, 1976); 李海應,『薊山紀程』권2, 朝鮮館; 徐慶淳,『夢經堂日史』, 乙卯年 11월 7일條(『국역연행록선집』 XI, 민족문화추진회, 1976).

86 "文廟在燕京安定門內國子監之東, 正殿七楹, 題曰, 先師廟. 東西兩廡, 各十九楹, 又祭器庫在東, 樂器庫在西. 碑亭列丹墀中, 前爲廟門, 卽列置石鼓之戟門. 皇明後歷科進士題名碑列廟門外, 旁爲持敬門, 殿後有崇聖祠, 卽啓聖廟也.《瀋陽館圖》제8폭 문묘 제발 부분.

87 『日下舊聞考』권66, 官署 5.

88 『大明會典』권187, 工部 7, 營造 5, 廟宇;『大淸一統志』권1, 京師 上, 文廟.

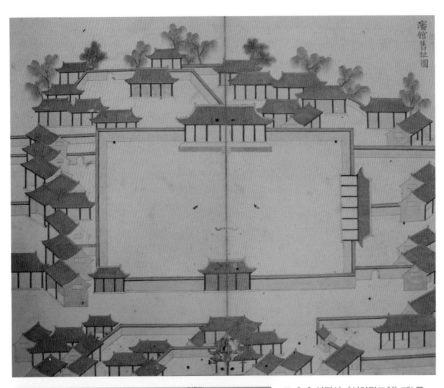

도 4-4 이필성, 《심양관도첩》 제2폭
〈심관구지도〉, 1761년, 지본채색,
46×54.8cm, 명지대 LG 연암문고
참고도 4-6 〈최신봉천시가도〉 내
심양 조선관 옛터, 1924년

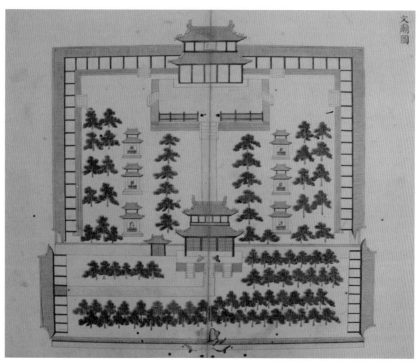

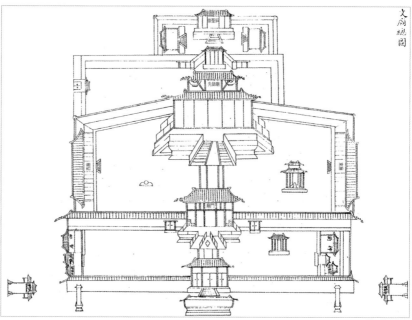

도 4-5 이필성,《심양관도첩》제4폭 〈문묘도〉, 1761년, 지본채색, 46.2×55cm, 명지대 LG 연암문고
참고도 4-7 『대청회전』, 〈문묘총도〉, 건륭 연간

진사제명비는 본래 문묘의 묘문 밖 동서로 우거진 나무가 있는 곳에 위치하였는데, 1761년 홍계희 일행의 사행 당시에는 1692년(강희 31) 151좌보다 많고, 1904년(광서 30) 198좌보다 적은 수의 진사제명비가 있었다[참고도 4-8].[89] 다음으로 문묘의 묘문(廟門)이 위치하였다. 1761년 당시 극문(戟門)이 둘러싼 묘문 입구 익랑의 동서에는 주대 석고 10점과 원대 반적의 석고문 음훈비가 있었으나, 제8폭에

참고도 4-8 북경 공묘 전정 내 명대진사제명비

서는 생략하였고《심양관도첩》제9폭에 주대 석고와 음훈비의 위치를 따로 도해하였다.

묘문을 들어선 후 선사묘 전정(殿庭)의 동서 양측에 비정(碑亭)이 각각 3좌씩 묘사되었다. 화면에 보이는 정내(亭內)에는 각각 청 강희·옹정·건륭제의 기공비(記功碑)가 있다. 홍계희 동지사 일행이 이곳을 찾은 1761년 당시에는 1686년(강희 25) 어제지성선사공자찬비(御製至聖先師孔子讚碑)를 비롯하여 1759년(건륭 24) 어제평정회부고성태학비(御製平定回部告成太學碑)에 이르는 총 9좌가 있었으나, 화면에는 비정이 6좌만 묘사되었다.[90]

공자와 그 제자들의 신위가 안치된 선사묘는 정면 7칸 규모로 중층 처마에 중국 건축물 중 최고급 옥정(屋頂) 형식인 무전정(廡殿頂) 구조이다.[91] 지붕도 1738년 이후 황색기와를 올린 것을 반영하여 황색으로 채색되었다. 선사묘전을 중심으로 건물 동서편에 각각 동무(東廡)와 서무(西廡)가 위치해 있다. 이곳에서는 공자의 사상과 학문을 계승한 선현과 선유들의 신주가 봉안되었다.

《심양관도첩》제6폭〈선사묘전내급동서무위차지도(先師廟殿內及東西廡位次之圖)〉는 문묘의 중심 건축물인 선사묘전 내에 봉안된 공자 및 제자들의 신주와 양무(兩廡) 내에 역대 선현과 선유의 신주를 모신 순서를 배반도 형식으로 도해한 것이다. 선사묘전 내 정중앙에 목감(木龕)을 설치하고 그 내부에 '대성지성문선왕(大成至聖文宣王)'이라는 목위패(木位牌)를 모셨다.[92] 그 동서에는 사배(四配)와 십이철(十二哲)의

목조 위패가 있다. 1534년 동지사로 연행하였던 정사룡(鄭士龍, 1491-1570)의 『조천
록』에도 건물을 중수하고 소상(塑像)을 모두 목조 신주로 바꾸어 놓았다고 당시의
정황을 적고 있다. 1780년 북경을 방문했던 박지원이 당시 태학을 방문했을 때도
묘전 내 목조 신주는 큰 차이는 없었지만, 다만 거문고·비파·종·북 등의 악기를
전내에 진열하였다고 기술하여 당시 정황을 짐작할 수 있다.[93]

　　〈선사묘전내급동서무위차지도〉는 선사묘전 내에서 향사하는 신위를 크게 세
부분으로 구획하였다. 먼저 '지성선사공자신위(至聖先師孔子之位)'라는 공자의 신주와
그 동서 양측으로 공자의 뜻을 계승하여 성인의 반열에 든 안회(顏回)·자사(子思)·증
삼(曾參)·맹가(孟軻) 등 사배의 신위를 서쪽에 동향하여 모셨다. 사배의 동서 양측에
있는 전내 동서에는 선현 십이철의 신주를 각각 6좌씩 배치하였다. 본래 십철(十哲)
에서 1712년(강희 51)에 주희(朱熹)를, 1738년(건륭 3)에 유약(有若)의 신주를 모셔 12철
이 되었다.[94] 그리고 선사묘전과 별개의 건물인 동무와 서무에는 역대 선현 77명과
선유 46명의 신주를 나누어 배치하였다. 1761년에 제작된《심양관도첩》의 배향 위
차도의 배치도 크게 다르지 않다. 화면에서는 마치 선사묘전 내에 선현과 선유의 신
위가 모셔진 것처럼 보이나, 이들의 신위는 『대청회전』에 실린 〈문묘제사도(文廟祭祀

89　북경에 세워진 명대 진사제명비는 1430년(宣德 5)부터 1640년(崇禎 13)에 이르는 71좌가 있었고, 그후 祭酒
　　吳苑(1682년 進士)이 계성사의 흙 가운데 원대 제명비 3좌를 찾았으며, 1692년(康熙 31) 朱彝尊의 비에 쓴 제
　　에 의하면 청대 제명비 77좌가 있어 총 151좌의 歷科題名碑가 있었다. 『日下舊聞考』 권67, 官署 6;『國子監志』
　　권48, 金石 3, 題名; 현재 북경 孔廟 내에는 題名碑 중 가장 이른 1313년(皇慶 2) 진사제명비를 포함한 원대 3
　　좌, 1416년(永樂 10) 丙申科부터 1643년(崇禎16) 癸未科에 이르는 명대 77좌, 1646년 순치 연간 丙戌科부터
　　1904년 光緖 甲辰科에 걸친 淸代 題名碑는 118좌 등 총 198좌의 進士題名碑가 묘문 앞에 동서로 세워졌다.
90　『國子監志』 권9, 廟製; 1761년 당시 문묘에는 1686년(康熙 25) 御製至聖先師孔子讚碑, 1689년(康熙 28) 御製
　　顏曾思孟四子贊碑, 1704년(康熙 43) 御製平定朔漠告成太學碑가 있고, 1725년(雍正 3) 御製平定靑海告成太學
　　碑, 1728년(雍正 6) 御製仲丁親祭詩碑, 그리고 1738년(乾隆 3)에 御製臨雍記事碑, 1749년(乾隆 14)에 御製平
　　定金川碑, 1755년(乾隆 20) 御製平定准噶爾告成太學碑, 1759년(乾隆 24) 御製平定回部告成太學碑가 있었을
　　것으로 추정된다. 현재 문묘 내의 大成殿의 전정에는 앞의 9좌의 비정 외에 1768년(乾隆 33) 御製重修文廟碑,
　　1776년(乾隆 41) 御製平定兩金川告成太學碑 등 총 11좌의 비정이 있다.
91　廡殿頂은 중국 건축물 중 최고급의 屋頂 형식으로, 가장 존귀한 건축물인 宮殿과 廟宇에만 나타난다. 四坡五脊은
　　무정전의 외형적 특징으로『營造法式』에서는 '四阿' 또는 '五脊殿'이라 표현하기도 하였다. 李誠 編修, 『營造法
　　式』(臺北: 臺灣商務印書館, 1968).
92　明 兪汝楫 編, 『禮部志稿』 권29, 祠祭司職掌, 釐祀.
93　鄭士龍, 『朝天錄』; 朴趾源, 『熱河日記』, 「謁聖退述」, 太學.
94　『欽定國子監志』 권12, 祀位 2, 配饗從祀; 李坤은 朱子의 陞配시기를 1714년으로, 서유문은 有若의 승배시기를
　　1750년이라 誤記하였다. 李坤, 앞의 책, 戊戌年 1월 30일조(『국역연행록선집』 VI, 민족문화추진회, 1976); 徐有
　　聞, 「戊午燕行錄」 권5, 己未年 2월 6일조.

도 4-6 이필성, 《심양관도첩》 제5폭 〈이륜당도〉, 1761년, 지본채색, 46×55.2cm, 명지대 LG 연암문고

圖〉〉에서처럼 별개의 건물인 동무와 서무에 나뉘어 봉안되었다.

한편 선사묘전 뒤로 숭성사(崇聖祠), 즉 계성묘(啓聖廟)가 위치하였지만, 화면에서는 생략되었고 제7폭 〈숭성사정위급배향위차지도(崇聖祠正位及配享位次之圖)〉로 대신하였다. 〈숭성사정위급배향위차지도〉는 1530년(가정 9)에 공자 5대 선조의 가묘(家廟)로 건립된 숭성사의 내부를 도해한 것이다. 숭성사는 선사묘전 정북에 있으며, 문묘의 종축선 상에 있는 최후 건축물로, 정문(正門)인 숭성문과 정전의 동서에 각 배무(配廡) 3칸씩이 있다. 본래 명칭은 계성사(啓聖祠)로, 공자의 부친 숙량흘(叔梁紇)의 제사를 모셨으나, 1723년(옹정 원년) 공자의 5대 선조에게 왕작(王爵) 존호를 내려 배향하도록 한 이래, 숭성사라 개칭되었다. 그밖에 동서무에서는 선유를 모셨다.[95]

제5폭의 〈이륜당도(彝倫堂圖)〉는 북경 국자감 내의 이륜당을 묘사한 것으로 화첩 제8폭의 제발을 참고할 수 있다[도 4-6].

전(殿)의 서북으로 이륜당, 즉 명륜당이 있다. 당 좌우로 승건청과 박사청 2청과 솔성·수

도 4-7 이필성, 《심양관도첩》 제9폭 〈석고배치도〉 부분, 지본채색, 46×55.2cm, 명지대 LG 연암문고

도·성심·정의·숭지·광업의 6당이 있다. 문묘와 이륜당의 형태는 격식에 따라 그려 바친다. 문묘전 내부와 동서무 위차 및 숭성사의 위차 또한 작도하여 함께 첨부한다.[96]

북경 국자감은 원대부터 비롯되었다.[97] 1269년(지원 6) 7월 대도(大都) 남성(南城)에 국자학(國子學)을 세웠고, 1287년(지원 24) 대도 북성(北城)으로 천도하고 윤2월 국성(國城)의 동쪽 금 추밀원(樞密院)의 옛터에 국자감을 세우고, 본래 남성의 국자학을 지방관학으로 삼았다.[98] 뒤에 승상(丞相) 합라합사(哈喇哈斯)가 문을 숭상하고 가르치는 실제는 문묘의 서쪽에 국학(國學)을 영건하는 것이라 하여 1306년(대덕 10) 국자감을 문선왕묘(文宣王廟, 공묘) 서편에 새로 영건하였고, 1313년(황경 2) 6월에 국자감에 장서(藏書)를 위한 숭문각(崇文閣)을 세웠다.[99]

95 孔子의 5代 先祖는 肇聖王(木金父), 裕聖王(祈父), 詒聖王(防叔), 昌聖王(伯夏), 啓聖王(叔梁紇)으로, 祠內의 중앙에 조성왕, 동쪽에 유성왕과 창성왕, 서쪽에 이성왕과 계성왕의 神主를 남향하여 모셨다. 양무의 위차는 先賢 顔無繇와 孔鯉, 先儒 周輔成, 程珦, 蔡元定을 동무에 서향으로 배향하고 先賢 曾點, 孟孫氏와 선유 張迪, 朱松年은 서무에 동향으로 배향하였다. 徐浩修, 『燕行記』 권2, 庚戌年 7월 17일조.

96 "殿西北有彝倫堂, 卽明倫堂也. 堂左右有繩愆博士二廳及率性修道誠心正誼崇志廣業六堂, 文廟及彝倫堂之制, 依樣繪畫以進. 文廟殿内與東西廡位次及崇聖祠位次, 亦作圖并附焉."《瀋陽館圖》 제8폭 중 이륜당 제발 부분.

97 국자감의 전신은 太學이다. 태학은 중국 漢代부터 비롯된 고대 中央官學의 최고 학부였다. 晉代에 이르러 공경대부의 자제들에게 국자학을 가르쳤고, 태학을 따로 세웠으며, 國子 祭酒가 국자학과 태학을 관장하였다. 隋代 國子監으로 개칭된 이후 중국 최고 학부로서 역대 왕조의 도성인 長安·洛陽·開封·南京에 건설되었다. 『唐六典』 권21, 國子監; 『隋書』 권28, 百官下; 『舊唐書』 권4, 本紀 4; 『宋史』 권5, 本紀 5; 『遼史』 권21, 本紀 21; 『遼史』 권47, 百官志 3; 『金史』 권51, 志 32.

1369년(홍무 2) 원대 대도 국자감을 북평부학(北平府學)으로 개칭하였고, 1377년(홍무 10) 수도 남경에 국자감을 세웠다. 1403년(영락 원년) 명 성조(成祖) 때는 본래 북평부학을 개건하여 국자감이라 개칭하고, 원대 숭문각(崇文閣)의 옛터에 정면 7칸으로 중건하여 이륜당(彛倫堂)이라 하였다.[100] 1444년(정통 9) 명 영종(英宗) 이후부터 지속적으로 이곳에서 황제가 순행하여 행학례(幸學禮)를 행하였다. 1447년(정통 12) 11월 정정(井亭)을 세우고, 그 동쪽에 지경문을 두어 문묘로 진입하였다. 1528년(가정 7)에는 경일정(敬一亭)을 만들고, 앞의 대문을 경일지문(敬一之門)이라 하였다.[101] 1783년(건륭 48) 2월 14일에는 건륭제가 친례를 행하고 이륜당 앞에 벽옹(辟雍)을 지을 것을 명하였고, 1784년 겨울 비로소 준공되었다.[102]

화면 속 이륜당은 본래 황제의 강학처로 벽옹이 생긴 이후에는 국자감 내 장서를 위한 곳이 되었다. 이륜당을 중심으로 좌우에 교학관리 기구인 박사청(博士廳)과 승건청(繩愆廳)이 있고, 동서 양측에 감생들이 학업에 정진하던 6당이 위치하였는데, 당의 동쪽에 솔성당(率性堂)·숭지당(崇志堂)·성심당(誠心堂)이 있고, 당의 서쪽에 광업당(廣業堂)·수도당(修道堂)·정의당(正誼堂)이 있다. 1528년(가정 7)에 이륜당의 뒤쪽에 세워진 경일정은 화면에서 생략되었다. 화면의 노대(露臺) 동남번에는 해시계인 일구(日晷)를 배치하였고, 서강당(西講堂) 앞에는 원대 국자감 좨주였던 허형(許衡, 1209-1281)이 손수 심었다는 괴목(槐木)이 한 그루 있다.[103] 1751년 건륭제의 모친이 60세 대수(大壽)를 맞은 해에 이 고목에서 새로운 싹이 튼 것을 상서롭게 여겨 건륭제가 1759년에 대학사(大學士) 장부(蔣溥)에게 정제(丁祭)를 지내게 하였는데, 이때 장부가 이 나무의 모습을 그린 〈국학서괴도(國學瑞槐圖)〉를 건륭제에게 바쳐 어제를 남기기도 하였다.[104]

제9폭 〈석고배치도(石鼓排置圖)〉는 문묘의 대성문 좌우 극문 동서에 5점씩 총 10점의 주대 석고를 벌여 놓고, 그 동측 끝에 원 국자감 사업(司業)이었던 협산(愜山) 반적(潘迪)의 석고문음훈비(石鼓文音訓碑)를 도해한 것이다[도 4-7]. 대부분의 연행록에서는 석고의 순서를 십간(十干)으로 구분하였으나, 이는 후대에 정한 것으로 화면에서는 숫자로 그 순서를 기입하였다.[105] 기록에 의하면 석고는 높이 3척[약 90cm], 직경 2척[약 60cm] 남짓한 북 모양의 돌로, 빛깔은 담흑색이며, 긁히고 깎여 얼룩덜룩한 모습으로 남아 있다고 하여 화면과 크게 다르지 않다.[106]

석고문의 서체는 주(周) 선왕(宣王, BC 828-BC 782년 재위) 때 태사(太史) 주(籀)의 필적이며, 석고문의 문사(文辭)는 『시경』의 풍체(風體)·아체(雅體)로 당시 주 선왕의

사냥을 칭송하는 10수의 시를 새겼기 때문에 엽갈(獵碣)이라고도 하였다. 석고문의 각자(刻字)는 동주(東周) 중기(BC 8세기-BC 5세기) 진국(秦國) 서법의 대표작으로 평가되고 있다.[107]

석고의 유전과정을 살펴보면, 처음에는 진창(陳倉, 지금 [陝西省 寶鷄市] 부근)의 들 가운데 묻혀 있던 것을 당 한유(韓愈, 768-824)가 박사로 있을 때 태학에 두려 했으나 뜻을 이루지 못했고, 당 재상이던 정여경(鄭餘慶)이 봉상현(鳳翔縣)에 있는 공묘로 옮겨 두었다. 이후 석고는 오대(五代) 전란에 모두 흩어져 잃어버렸다가 송 사마지(司馬池, 980-1041)가 봉상부의 장관으로 있을 때 이를 찾아서 봉상부 태학에 두었으나 그 중 하나를 찾지 못했다. 1052년(황우 4)에 향전사(向傳師)가 민간에서 그 나머지 하나를 찾아 10고가 되었는데, 제6고는 민간에 떠돌면서 윗부분이 우묵하게 파인 확이 되어 새긴 글자가 거의 훼손되었다[참고도 4-9].

98 1271년(至元 8)에 京師에 蒙古國子學을 설치하여 集賢大學士이자 祭酒였던 許衡(1209-1281)에게 황제가 직접 선발한 입학생을 가르치도록 하였다. 입학생은 조정을 따르는 蒙古와 漢人 百官과 集賽台 관원의 자제 중 준걸한 자를 뽑아 몽고어로 번역한 『通鑑節要』를 교재로 생원 학습을 시켰는데, 그중 상당수가 관직을 제수 받았다. 1314년(延佑 元年)에는 回回國子監學을 설치하여 公卿子弟와 한인 민간인들을 입학시켜 外語를 교육시켰는데, 1321년(延佑 7) 폐지되었다. 孫承澤 撰, 『元朝典故編年考』 권3, 蒙古新字; 『國子監志』 권27, 監制2; 『續文獻通考』 권47, 學校考.

99 『國子監志』 권27, 監制 2.

100 『皇明太學志』 권1「典制」上; 『大淸一統志』 권1, 京師 上, 國子監.

101 『日下舊聞考』 권66, 官署 5.

102 『大明會典』 권187, 工部 7, 營造 5, 廟宇; 『大淸一統志』 권2, 京師 下.

103 『國子監志』 권26, 監制; 徐浩修, 「燕行記」 권3, 庚戌年 8월 26일조; 許衡은 金·元代의 教育家, 理學家이다. 字는 仲平, 호는 魯齋이다. 河內 사람으로 元 世祖 때 국자감 祭酒를 맡았으며, 원대 교학을 담당한 북방주자학의 대표 인물이다. 시호는 文正公이며, 1313년 공묘에 先儒로 從祀되었다. 『元史』 권158,「列傳」45, 許衡傳; 『宋元學案』 권83.

104 국자감 통로 東碑에 건륭이 이때 쓴 어제시와 復蘇槐의 그림이 석각된 古槐詩碑文이 있다. 『國子監志』 권47, 「御製古槐詩石刻」; 『御製詩二集』 권87,「題國學瑞槐圖六韻」.

105 十鼓의 순서는 여러 설이 있으나, 潘迪의 〈石鼓文音訓碑〉에서 국학에 놓였던 위치에 따라 순서대로 第1鼓의 주 선왕이 길을 닦을 것을 명령한 내용부터 第10鼓 사냥을 마치고 군대를 해산하여 쉬게 하였다는 내용을 기록하였다. 倪濤 撰, 『六藝之一錄』 권29, 石刻文字 5, 石鼓文.

106 李海應, 『薊山記程』 卷3, 石鼓(『국역연행록선집』 VIII, 민족문화추진회,1976).

107 石鼓文은 書法史에서 매우 중요한 위치에 있는데, 주요 연구는 다음과 같다. 송대의 拓本은 上海書畵出版社의 영인본이 있으며, 日本 二玄社出版 〈后勁〉본의 影印本이 소개되었다. 金石學者 馬衡(1881-1955)은 자신의 논고에서 石鼓文을 東周 秦 穆公代(BC 659-BC 621)의 刻石이라 밝힌 바 있다. 한편 郭沫若은 秦襄公代(BC 777-BC 766)로 주장하였다. 『書法』 1984年 第3期, 上海書畵出版社; 白川靜 編, 『書迹名品叢刊』 3集(東京: 二玄社, 1964); 馬衡 著, 『石鼓文爲秦刻石考』(臺灣: 藝文印書館, 1979); 郭沫若 著, 『石鼓文研究』(人民出版社重印, 1954).

1108년(대관 2)에는 변경(汴京)의 벽옹 (辟雍)에 두었다가 보화전(寶和殿) 계고각(稽 古閣)으로 옮겼고, 글자의 음각 부분을 금 으로 메웠다. 1127년(정강 2)에 금나라가 변 경을 함락하면서 금나라 사람들이 석고를 북경으로 가져가 메웠던 금을 파내고 북경 서남부 대흥부학(大興府學)으로 옮겨 놓았 다. 이후 1307년(대덕 11) 대도교수(大都敎授) 우집(虞集, 1272-1348)이 석고를 진흙에서 찾 아 남성(南城)의 노학(路學)에 두었던 것을

참고도 4-9 제6고, 북경고궁박물원 석고관

1312년(황경 1)에 비로소 북경 국자감 묘문 익랑에 옮겨 두었다.[108]

《심양관도첩》 제9폭 〈석고배치도〉에서 동편의 제6고의 모습이 다른 석고와 달리 절구 모양을 하고 있어, 민간에서 변형된 형태를 보인다.[109] 화면에 나타난 십고(十鼓)는 주대 석고이며, 그 동편 끝에 서 있는 비문은 원나라 반적(潘迪)의 석 고문음훈비이다. 『북원록』에서는 이 비에 식별이 가능한 석고문을 예자(隸字)로 쓰 고 그 글자의 음훈(音訓)을 실었다고 기록하였다. 1780년(정조 4)에 중국에 갔던 박 지원은 자신이 오래 전 한유와 소식의 석고가(石鼓歌)를 읽고 석고에 새긴 전문을 보지 못함을 탄식했으나, 직접 손으로 석고를 어루만지면서 입으로 반적의 음훈 비를 읽으니 행복하다고 기술하여 당시까지도 주대 석고를 문묘에서 볼 수 있었 음을 알 수 있다.[110]

그러나 석고문의 훼손 상태가 심각하여 1761년 당시 동지사 일행이 이를 접 했을 때는 총 654자였던 석고문의 본래 글자는 거의 마모되어 알아볼 수 있는 것 은 겨우 25자라고 하였다.[111] 따라서 1790년(건륭 55) 건륭제는 주대 석고를 보호하 기 위하여 이를 방각(倣刻)한 건륭석고(乾隆石鼓) 10점을 묘문 밖 좌우 익랑에 대체 하였다.[112]

《심양관도첩》의 제10폭에서는 제9폭의 〈석고배치도〉를 보충하여 석고 및 그 배치 정황을 글로써 기술하였다.[113] 그 내용은 홍계희 일행이 석고에 새겨진 음훈 을 직접 확인한 뒤 배치 형지(形止)를 준비하고 탑인(榻印) 한 본을 가져와 장황하여 바친다고 기록하였으나, 화첩 내 석고문의 탁본이 포함되지 않은 점으로 미루어 화첩과 별개로 석고의 탁본만 따로 첩으로 장황하였다가 후대 유실되었을 가능성

이 크다.

제11폭은 〈역대제왕묘도〉이다[도 4-8]. 북경의 역대제왕묘는 1531년(가정 10)에 보안사(保安寺)의 옛터에 시건하여 1532년에 준공되었다.[114] 《심양관도첩》의 〈역대제왕묘도〉에 나타난 주요 경물은 경덕숭성전(景德崇聖殿)·동서배전(東西配殿)·경덕문(景德門)·묘문(廟門)과 비정(碑亭)·신주(神廚)·신고(神庫)·재생정(宰牲亭)·종루 등이다. 먼저 경덕숭성전은 삼황오제와 역대제왕의 신위를 봉안하는 곳이다. 서배전(西配殿)은 역대 공신의 배사(陪祀) 장소로 옹정 연간 이래 전내에 39인의 신위를 모셨다. 한편 동배전은 서배전과 대칭적 건축 구조로 역대 공신 40인의 배향 장소이다. 다음으로 역대제왕묘의 묘우(廟宇) 영역을 구분하는 경계문인 경덕문이 있다. 경덕문은 경덕숭성전으로 진입하는 문으로, 묘문의 정북에 있으며, 그 좌우에 각문(角門)이 한 칸씩 있다. 경덕문의 동남부에는 제왕릉침(帝王陵寢)의 규제에 따라 신고·신주·재생정이 건축군을 형성하였다. 신고와 신주는 제사의 공물(供物)을 보관하고 만드는 장소이며, 재생정은 제사용 희생인 가축을 재살(宰殺)하는 장소이다. 경덕문 동측에는 종루가 있으며, 경덕문의 정남에 위치한 묘문은 정면 3칸의 건축 구조이다.

광서 연간 『대청회전』의 〈역대제왕묘도〉에는 《심양관도첩》의 〈역대제왕묘도〉

108 『大淸一統志』 권6, 順天府 3, 石鼓; 倪濤 撰, 『六藝之一錄』 권29, 石刻文字 5, 石鼓文; 『日下舊聞考』 권66, 官署 5. 석고는 그 이후에도 중국의 근대 역사의 질곡 속에서 유전하였는데, 항일전쟁 당시 故宮博物院 院長이었던 馬衡(1881-1955)이 江南으로 옮겨 보관하였다가 1950년 다시 북경으로 운반하여 왔다. 1956년에 北京故宮展에 출품된 바 있으며, 2004년 10월 이래 北京故宮博物院 石鼓館에 전시되고 있다.

109 『國子監志』 권50, 金石 5, 石鼓 부분에서는 周代 十鼓의 도해와 潘迪의 石鼓音訓碑 내용을 자세히 기술하였다.

110 朴趾源, 『熱河日記』, 「謁聖退述」, 石鼓.

111 李商鳳, 『北轅錄』 권3. 명대 倪濤는 석고문이 본래 657자였으나 상고할 수 없다 하여 원래 글자 수에서 다소 차이를 보이며, 宋 治平(1064-1067) 연간에는 465자, 元 至元(1335-1340) 연간에는 386자, 明 正德(1506-1521) 연간에는 겨우 30여 자만 남았다고 기술하였다. 倪濤 撰, 『六藝之一錄』 권29, 石刻文字 5, 石鼓文.

112 건륭석고는 周代 石鼓에 의거했고, 내용은 주대 석고문 중에서 알아볼 수 있는 글자를 모아 10章으로 나누어 秦의 李斯가 창시한 小篆으로 석고문을 모사하였다. 그러나 그 형상과 刻字 部位가 周代 石鼓와 다소 차이가 있다. 『御製詩五集』 권52, 古今體 77首. 건륭석고는 현재 北京 문묘 대성문에 진열되어 있다. 건륭석고 곁에 세운 1790년(乾隆 55)의 御製 〈集石鼓所有文成十章製鼓重刻序碑〉에는 건륭석고의 仿製 이유와 목적, 石鼓文의 기본 내용이 쓰여 있고, 淸代 書法家 張照(1691-1745)가 草書로 쓴 〈韓愈石鼓歌碑〉가 묘문 동편에 5점의 석고와 대칭하여 서 있다. 1790년에 똑같이 방각한 또 한 벌의 건륭석고 10점은 현재 承德의 避暑山莊 내 萬歲照房 서측에 진열되어 있다.

113 "文廟戟門之內東西各五, 潘迪·歐陽玄·黃溍等, 攷正音訓刻石, 竝列於鼓旁, 頃日聖敎及此, 故臣躬詣目覩, 榻印一本以來, 從當粧潢以進," 《심양관도첩》 제10폭 석고 제발 부분.

114 北京 歷代帝王廟는 1532년(嘉靖 10)부터 祭祀가 정지되는 1912년에 이르는 380년 동안 역대제왕과 공신에게 享祀하였다. 현재 북경 역대제왕묘는 3여 년의 수리와 복원을 마치고, 2004년 4월부터 개방되었는데, 歷代帝王 188位와 功臣 79位를 供奉하고 있다.

에서 생략된 건물구조가 온전히 나타나 비교 가능하다[참고도 4-10]. 정전인 경덕숭성전 뒤의 제기고(祭器庫), 동무배전의 남쪽 동서면에 제사의 축문과 신백(神帛) 등을 태우는 데 사용되던 요로(燎爐), 종루의 동쪽문 내에는 정정(井亭), 악무집사방(樂舞執事房)을 비롯한 견관방(遣官房)과 재숙방(齋宿房) 등 경덕문 서측의 부속 건물군이 뚜렷이 보인다. 또한 묘문의 앞으로 2좌의 하마비와 거대한 홍영벽(紅影壁)이 있다.

다음으로 역대제왕묘 내의 비정과 비석의 내력을 자세히 살펴보도록 하자. 1761년에 제작된《심양관도첩》의 경덕숭성전 동서 양측에는 1좌의 어비정(御碑亭)과 비석이 있고, 전(殿)을 중심으로 동남비정(東南碑亭)이 1좌가 있다. 경덕숭성전의 정서(正西)에는 가정(嘉靖) 초에 제작된〈무자비(無字碑)〉가 있고,[115] 정전의 동남향에 1733년(옹정 11)에 만한합문(滿漢合文)으로 새긴 옹정제의〈어제역대제왕묘문비〉의 비정이 세워졌다.[116] 한편 정전의 정동(正東)에는 비정이 없는 상태로 서 있는 비석 1기가 보인다. 이는 명대 진사 왕립도(王立道)가 가정제의 명을 받들어 찬한〈신건역대제왕묘비〉로 그의 문집『구자문집(具茨文集)』에 있는「의봉칙찬 신건역대제왕묘비(擬奉勅撰新建歷代帝王廟碑)」에서 그 근거를 찾을 수 있다.[117] 1750년(건륭 15)에 완성된〈건륭경성전도(乾隆京城全圖)〉에도 비정이 없는 왕립도의 찬문비를 비롯하여《심양관도첩》의 제왕묘비와 같은 구성으로 나타난다[참고도 4-11].

1576년(만력 4) 이후 중찬된『명회전』에 실린〈금제왕묘도(今帝王廟圖)〉에는 정전의 정동과 정서향에 세워진 비정 2좌가 보인다. 정서향의 비정은 가정제의〈무자비〉로 1532년 북경에 제왕묘를 준공한 후 제작된 것으로 추정되며, 정동에는 명의 왕립도가 1535년경 찬문한 것으로 보이는 신건역대제왕묘비가 있다[참고도 4-12]. 왕립도의 찬문비는 북경 제왕묘를 신건한 명 세종(世宗)의 위업을 칭송하는 내용으로, 청대 어제비의 격에 맞지 않은 까닭인지 1785년(건륭 50) 그 자리에 건륭의 어제비가 들어설 때까지 1750년 제작된〈건륭경성전도〉나《심양관도첩》의〈역대제왕묘도〉에서처럼 적어도 35년 이상을 비정이 없는 채 서 있게 된 것이다.

그 후 1764년(건륭 29)에 역대제왕묘의 제3차 중수 이래 북경의 역대제왕묘에 있는 네 좌의 비각 모습은 1899년(광서 25)에 편찬된『대청회전』의〈역대제왕총도(歷代帝王總圖)〉에서 자세히 살필 수 있다. 특히 1785년(건륭 50) 역대제왕묘의 제4차 중수 후에 건륭제는 정동에 위치한 왕립도가 찬한 신건역대제왕묘비를 없애고, 정서에 위치한 명대 무자비의 형태로 비정을 만들어「어제역대제왕묘 예성공기」를 새긴 점이 주목된다.[118] 위에서 설명한 역대제왕묘의 비명(碑名) 및 제작시기를

표 10 역대제왕묘의 비명과 제작연대

碑亭 위치	명칭	제작연대	刻字	찬술자
正殿 正西	嘉靖帝 無字碑	1532년경(嘉靖 11)	無字	
正殿 正東	新建歷代帝王廟碑	1535년경 제작 1785년 제거	漢文	王立道(1535年 進士)
	御製祭歷代帝王廟 禮成恭記	1785년(乾隆 50)	滿·漢文	乾隆御製
正殿 東南	御製歷代帝王廟碑(碑陽)	1733년(雍正 11)	滿·漢文	雍正御製
	御製歷代帝王廟 禮成述事(碑陰)	1785년(乾隆 50)	漢文	乾隆御製
正殿 西南	御製重修歷代帝王廟碑(碑陽)	1764년(乾隆 29)	滿·漢文	乾隆御製
	御製歷代帝王廟瞻禮詩(碑陰)		漢文	

정리하면 〈표 10〉과 같다.

《심양관도첩》제12폭〈역대제왕묘위차지도(歷代帝王廟位次之圖)〉는 목판인본이다 [도 4-9]. 역대제왕묘도에 관한 제13폭의 제발에서 홍계희 동지사 일행이 바로 이 목판인본을 입수한 경위를 자세히 기록하였는데, 삼가 묘제를 그림으로 그려 바치고, 역관 변헌(邊憲)이 문묘를 지키는 자에게 인본을 얻어와 그 뒤에 붙인다고 밝히고 있다.[119] 따라서 화첩 내에 첨부된〈역대제왕묘위차지도〉는 사행 당시 청인에

115 1729년(옹정 7) 옹정제는 북경의 역대제왕묘가 건립된 지 약 200년을 맞이하여 제왕묘에 대한 修繕을 명령하였고, 이 무렵 정전의 서측에 唐 측천무후가 乾陵에 사후 치세에 대한 후세평을 받기 위해 처음 만들었다는 無字碑를 본받아 세웠다는 설도 있다. 그러나 正西에 위치한 비석은 이수부분에 龍頭 장식과 귀부에 片鱗 장식이 뚜렷하여 명대에 가까운 양식을 보이고 있어 嘉靖年間에 無字碑로 보는 것이 타당할 듯하다.

116 1785년(건륭 50) 이 碑陰에 건륭제의〈歷代帝王廟禮成述事〉를 漢文으로 새겨 현재는 雍正·乾隆의 父子碑라 불리기도 한다. 이 비석이 그림에 나타날 당시는 건륭제의 비문은 아직 새겨지지 않은 상태였다.

117 "(前略)廟成當紀其事, 於麗牲之碑, 臣愚適奉成命, 因拜手稽首, 而謹書之."『具茨集』권5,「擬奉勅撰新建歷代帝王廟碑」. 王立道의 字는 懋中, 無錫人이다, 1535년(嘉靖 14)에 進士가 되어 翰林院 庶吉士授編修를 역임하였던 인물로「大祀園丘賦」(『具茨文集』卷1)등 다수 시를 지었고, 청대 편찬된『御選明詩名爵里』에도 올랐던 인물이다.『世宗實錄』卷174, 嘉靖 14年 4月 戊申條;『御選明詩姓名爵里』2,「諸家姓名爵里」; 그밖에 明 宋訥(1311-1390)에 의한『勅建歷代帝王廟碑』(『西隱集』권7, 明 宋訥 撰)가 있으나, 이는 1373년에 금릉에 세워진 역대제왕묘비의 찬문이다. 왕립도의 찬문비는 그동안 陳平에 의해 蕭端蒙(1521-1554)이 찬문한 것으로 주장된 바 있다. 진평은『日下舊聞考』권51에 인용된『同野集』의 明 蕭端蒙「京師新建帝王廟碑」의 내용에 의거하여 이를 蕭端蒙이 1532년에 황명을 받고 지은 찬문비로 간주하였다. 그러나 위 글에는 황명을 받들어 製했다는 기록은 어디에도 보이지 않는다. 蕭는 1541년에야 진사 및 庶吉士가 되었고, 1532년은 그의 나이 겨우 11세로 이치에 맞지 않아 시정이 요구된다. 陳平,「全國唯一的歷代帝王廟」,『歷代帝王廟 硏究論文集』(香港國際出版社, 2004), pp. 32-44; 同著,「歷代帝王廟碑亭新考」,『北京文博』, 2004年 第2期.

118 『皇朝文獻通考』권119, 羣廟考 1;『皇朝通典』권49, 禮祀, 歷代帝王(名臣附);『日下舊聞考』권51, 城市內城西城 2.

119 "謹繪廟制, 以進廟享位次, 則譯官邊憲, 得印本於守廟者以來, 故附其後."《瀋陽館圖帖》제13폭 제발 부분.

歷代帝王廟圖

도 4-8 이필성,
《심양관도첩》제11폭
〈역대제왕묘도〉, 지본채색,
45.9×55cm, 명지대 LG
연암문고
참고도 4-10 『대청회전』,
〈역대제왕묘〉, 광서 연간

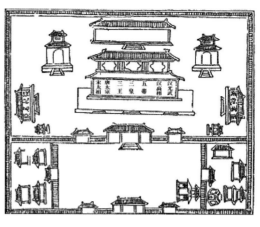

참고도 4-11 〈건륭경성전도〉, 제왕묘
참고도 4-12 『명회전』, 〈금제왕묘도〉, 만력 연간

도 4-9 《심양관도첩》 제12폭 〈역대제왕묘위차지도〉, 1761년, 46.2×55.4cm, 명지대 LG 연암문고

게 얻어 온 바로 그 인본으로 화첩 내 다른 배반도가 모두 필사본인 것과 차이를
보인다.

〈역대제왕묘위차지도〉는 역대제왕묘 정전인 경덕숭성전 7실에 중국의 역대제
왕과 동서배전에 공신의 신주(神主) 순서를 도면으로 기록한 일종의 배반도이다. 역
대제왕묘의 향사(享祀) 대상은 중국 고대 삼황오제와 하(夏)부터 명(明)에 이르는 역
대제왕과 공신이다. 역대제왕묘의 제사 규모는 명·청 양조(兩朝)의 황실제사 중 황
제 또는 파견 관리가 주제하는 중사(中祀)로 매년 봄 2월과 가을 8월에 이곳에서 2차
례 제사대전(祭祀大典)을 행하였다.[120]

〈역대제왕묘위차지도〉 내 경덕숭성전에는 7개 묘실(廟室)에 역대 제왕의 신주
를 설치하고 삼황오제를 비롯한 역대제왕 총 165위의 신주를 전내에 모셨다. 특히
후한 명제 이후 선왕의 신위를 같은 묘에 안치하는 동당이실(同堂異室) 제도와 『예기』
의 천자 7묘제(廟制)에 의해 시조를 가운데 모시고 2·4·6세를 서쪽[소(昭)]에, 3·5·7
세를 동쪽[목(穆)]에 모시는 동서소목(東西昭穆) 제도를 따른 제왕묘의 묘제는 조선 종
묘에도 영향을 주었다.[121]

『일하구문고(日下舊聞考)』에서는 1722년(강희 61) 황제의 유지로 1723년(옹정 원년)
신위를 164위, 공신은 79위를 모셨다고 기술하여, 홍계희 일행이 가지고 온 인본
〈역대제왕묘위차지도〉가 적어도 1723년 이후부터 제왕 신위가 188위로 증가되는
1764년 이전에 제작되었음을 알 수 있다.[122]

1373년(홍무 6) 주원장(朱元璋)은 747년(천보 7)에 건립된 장안(長安)의 제왕묘에
기초를 두고 금릉(金陵, 남경)에 역대제왕묘를 창건하였다.[123] 남경의 역대제왕묘를
통해 원말명초 한족과 몽고족 사이의 민족 갈등을 극복하려는 취지에서 삼황부터
원 세조에 이르는 역대제왕 총 16위와 공신 37인을 종사(從祀)하는 제사 체계의 기
본을 마련하였다.[124] 명 성조가 수도를 북경으로 천도한 후에도 남경의 역대제왕묘
에 사신을 파견하여 치제(致祭)토록 하였으나, 1542년(가정 21)에 금릉에 있는 제왕묘
가 소실되자 북경 부성문(阜成門) 내에 1531년(가정 10) 제왕묘를 시건하여 이듬해 준
공한 후 삼황오제를 비롯하여 개국 왕조를 중심으로 16제를 5실에 봉안하였다.[125]

한편 1587년 중찬된 『명회전』의 〈금제왕묘도(今帝王廟圖)〉에는 1532년 건립된 북
경의 역대제왕묘를 묘사하였다. 1545년(가정 24) 몽고인의 북경성 포위 사건으로 가
정제는 북경의 역대제왕묘에서 원 세조(쿠빌라이[忽必烈], 1215-1294) 및 무칼리[穆呼
哩]·보로클[博爾忽]·보르주[博爾朮]·차라운[赤老溫]·파안[伯顔] 등 공신 5인의 신위를

없애고 제사하는 것을 금지시켜 명조 한족과 몽고족의 민족적 모순을 더욱 격화시키는 결과를 낳기도 하였다.[126]

1644년(순치 원년) 순치제는 명 태조의 신주를 태묘(太廟)에서 제왕묘(帝王廟)로 옮기고, 1645년(순치 2)에 매년 2차례 역대제왕묘의 제사대전(祭祀大典)을 다시 시행하였다. 그는 1545년에 폐위된 원 세조 쿠빌라이와 무칼리의 제사를 회복하는 동시에 민족적 모순을 타파하기 위해 요 태조, 금 태조와 세종, 원 태조 등 거란·여진·몽고의 이민족 황제와 명 태조를 입사하고, 요 야율혁로(耶律赫嚕), 금 니마합(尼瑪哈)과 알리아포(斡里雅布), 원 무칼리와 바얀[巴延], 명 서달(徐達)과 유기(劉基) 등 공신을 함께 종사하였다.[127]

1722년 강희제는 역대제왕 중 무도(無道)했거나 피살 또는 시해 당한 망국(亡國)의 왕을 제외하고 제왕묘에 숭사(崇祀)할 것을 유지로 반포, 입사(入祀) 제왕의 표준을 제시하여 입사한 역대제왕의 공과(功過) 시비와 포폄의 분쟁을 피하려 하였다.[128] 옹정제는 강희제의 임종 유지를 받들어 역대 개국제왕(開國帝王) 뿐만 아니라 국가의 대를 이은 다수의 역대 제왕들을 입사(入祀)하게 하여 제왕묘 제사 제왕을 본래 21위에 143위를 증사(增祀)하였고, 공신도 39위에서 40위를 증사하여 총 164

120 明·淸朝의 주요 황실제사에는 圜丘·方澤·祈穀·雩祭·太廟·社稷을 대상으로 황제가 친히 主祭하는 大祀, 日月·歷代帝王·先師孔子·關帝·文昌帝君·先農·先蠶·天神·地祇·太歲 등을 대상으로 황제 또는 파견 사신이 주제하는 中祀, 先醫·龍王 등의 廟와 賢良·昭忠 등의 祠를 대상으로 관리가 주제하는 群祀가 있었다. 宗風英, 「祭祀神帛」, 『淸代宮史論叢』(北京: 紫禁城出版社, 2001), p. 395.

121 조선의 종묘제례는 中祀가 아닌 大祀로 왕이 친히 행하였고, 배사 신위도 종묘 정전에는 49위의 역대제왕과 함께 후비의 신주를 함께 모시고, 정전 서편에 別廟인 永寧殿을 마련하여 공덕이 없는 34위의 桃遷王과 후비를 따로 모시고 있는 점이 다르다. 尹邦彦, 『朝鮮王朝 宗廟와 祭禮』(문화재청, 2002), pp. 14-133.

122 1764년 이후 188위로 배사 제왕 수가 증가하면서 東晉과 北魏, 남북조의 제왕, 그리고 唐의 德宗, 後唐의 明宗, 後周 世宗, 金 哀宗과 明 太宗 등 26위가 증사되고 기존 배향되었던 漢 桓帝·靈帝와 명 成祖 등 3위가 제외되어 총 23위가 增祀되었다. 한편 名臣의 경우는 옹정제 때와 79위의 수는 변화가 없지만, 功臣 중 金, 元, 遼의 일부 명신이 일부 변화된다. 『皇朝文獻通考』권119, 羣廟考 1, 歷代帝王廟儀.

123 西安의 帝王廟의 祭祀 대상은 三皇五帝에 한하여, 歷代帝王과 文臣과 武將은 포함되지 않았으며, 한 사당 내에서 여러 인물에 제사하지 않았다. 따라서 엄격한 의미의 歷代帝王廟는 아니며, 다만 北京의 歷代帝王廟 건립의 기초가 되었다. 『舊唐書』, 本記 4; 『明會典』권187, 工部 7, 廟宇.

124 『明會典』권84, 禮部 43, 祭祀5, 祭歷代帝王; 『明史』卷50, 志26, 吉禮4.

125 "廟之設肇於唐天寶, 而只及周以前, 皇明洪武六年, 立廟金陵, 嘉靖十年, 移建於燕京, 翌年親祀時止, 祭十六君, 乃三皇五帝, 三王, 漢之高·光, 唐宗, 宋祖, 及元世祖也." 《심양관도첩》제13폭 역대제왕묘 제발 부분.

126 『續通志』권114, 禮畧, 吉禮; 許偉, 「明淸六帝與歷代帝王廟」, 『中國藝術報』403(2004. 6. 4).

127 『皇朝文獻通考』권119, 羣廟考 1, 歷代帝王廟禮成恭紀; 『皇朝通典』권49, 禮祀, 歷代帝王.

128 『世宗憲皇帝御製文集』권40, 碑文歷代帝王廟碑文.

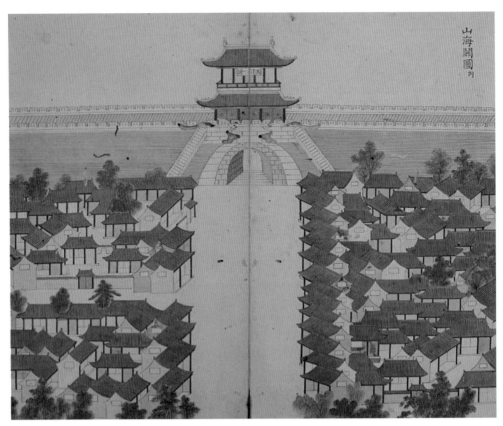

山海關圖치

도 4-10 이필성,《심양관도첩》제14폭
〈산해관내도〉, 1761년, 46.1×55.2cm,
명지대 LG 연암문고
참고도 4-13 진황도 산해관 동성
천하제일관 누각

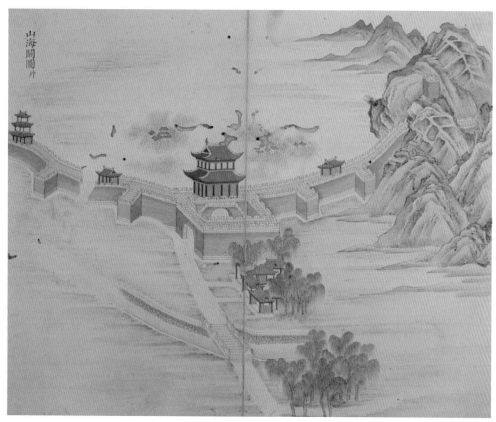

도 4-11 이필성, 《심양관도첩》 제15폭
〈산해관외도〉, 1761년, 46.1×55.2cm,
명지대 LG 연암문고
참고도 4-14 산해관 천하제일관루 옆
목영루 일대 보수 장면

위 제왕과 79위 공신을 입사하였다.[129]

《심양관도첩》제13폭 〈역대제왕묘〉 제발 부분에서는 1733년(옹정 11)에 이르러서는 143위의 황제를 증사하였고, 처음에는 명신 39명을 배향하였다가 이때 이르러 40인을 증사하였는데 그 위차는 인본(印本)에 실어 살필 수 있다고 하였다.[130] 따라서 그 이후 역대제왕묘의 입사 상황에 대한 언급이 없어 《심양관도첩》의 〈역대제왕묘위차지도〉는 1733년 이후 역대제왕묘의 입사 정황을 반영하였음을 확인할 수 있다.

이후 역대제왕묘는 1764년(건륭 29) 건륭제가 확대 개건하여 민족과 지역적 편견을 버리고 동진·남북조·당·오대·금·명조의 제왕 26위를 새로 입사하고, 기존 배향되었던 한 환제(桓帝)·영제(靈帝) 2위가 제외되어 역대제왕 총 188위와 명신 79위를 확정하였는데, 청조 만기까지 입사 증가 없이 오늘에 이르고 있다.[131]

《심양관도첩》제14폭과 제15폭의 〈산해관내도〉와 〈산해관외도〉는 중국 만리장성의 동쪽 관문인 산해관성 내외에서 바라본 경관을 비교적 사실적인 묘사법을 적용하여 표현한 것이다. 제16폭 산해관의 제발은 "관(關)의 남북 대세는 다 그릴 수 없어 다만 관 내외에서 본 바에 따라 각각 한 본씩 그려 바친다"는 내용이다.[132] 따라서 한정된 화폭에 남북으로 장대하게 뻗은 산해관성의 장관을 모두 그리기 어려워 산해관 내외 경관을 중심으로 묘사하였음을 짐작할 수 있다.

감숙성의 가욕관(嘉欲關)에서 시작된 장성은 산해관의 북쪽 경계인 각산(角山)을 지나 남쪽 경계인 노룡두(老龍頭)에서 그 동쪽 끝을 맺는다. 여기서 관이란 지역의 경계에서 이곳을 지나는 행려(行旅)를 통제하기 위해 지은 건축물로, 중국 역사에서 산해관은 화이(華夷)의 경계를 가장 잘 상징하는 곳이다.

산해관성(山海關城)은 수대(隋代)인 583년(개황 3)에 구축하였고, 당나라 때에는 오화성(五花城)이라고 칭했다. 산해관은 1381년(홍무 14)에 건립되었는데, 본래 명칭은 유관(榆關)이었으나, 서달(徐達, 1332-1385)이 연산(燕山)에서 군사 1만 5천여 명을 주둔시키고 관애(關隘)를 조성하기 위해 중수하였고, 무녕현(撫寧縣)에 있던 유관을 동쪽 경계로 옮기면서 '산해관'이라 개명하였다.[133] 『기보통지(畿輔通志)』에서는 산해관의 형세가 연계(燕薊)를 감싸 경사(京師)의 병풍이 되고, 요동 좌측의 인후(咽喉)가 되며, '만리장성의 제일관(第一關)'이라 지칭하여 군사적 입지의 중요성을 강조하였다.[134]

제14폭의 〈산해관내도〉는 산해관 성내에서 바라본 '천하제일관(天下第一關)'이

란 편액이 있는 동문 성루를 그린 것이다[도 4-10]. '천하제일관' 성루의 본래 명칭은 진동루(鎭東樓)이며, 1381년(홍무 14)에 처음 지어졌다. 이는 산해관성 동문으로 전시에 화살을 쏠 수 있도록 구성된 전루(箭樓) 형식이다[참고도 4-13]. 성루 상층 처마 아래 걸렸던 '천하제일관'이란 원래 편액은 서법가 소현(蕭顯)이 쓴 것으로 알려져 있다.[135]

실제 산해관성의 동문과 비교하였을 때 아치형을 이루는 문은 일치하지만 실제보다 화면에서 돌로 이루어진 성문의 테두리 각을 과장되게 기울였고, 천하제일관 누각의 높이를 늘려 그려 안정감이 반감되었다.

제15폭의 〈산해관외도〉는 동북과 화북의 인후지대였던 산외관 외성의 자연지세를 사실적으로 그린 것으로, 〈산해관내도〉에서 시야를 성문 밖으로 더욱 확대하여 대담한 스케일과 역동적 필법이 돋보인다[도 4-11]. 성외 사방에는 호성하(護城河)가 있는데, 가정 연간에 편수된 『산해관지』에 1381년(홍무 14)에 성을 창건하고 관애(關隘)에 해자를 만들어 산해관이라 명하였다는 기록과 일치한다.[136] 또한 동측의 성벽 위에는 천하제일관 성루를 포함하여 '오호진동(五虎鎭東)'으로 칭해지는 임여루(臨閭樓)·위원당(威遠堂)·목영루(牧營樓)·정변루(靖邊樓)가 있어 방위소(防衛所)로 사용되었는데, 화면에서는 전체 4좌의 성루가 묘사되었다. 산해관은 만리장성 축성 시기 중 가장 후대인 명대에 지어진 것으로 명청교체기 국방상 요충지로써 명조 말 중원을 압박해 들어오던 청군과 마지막 격전지로 유명하다. 1644년 북경으로 진격해 들어오는 청군과 이를 방어하기 위해 북경에서 출병한 이자성(李自成, 1606-1645)의 군대 사이에 벌어진 산해관 전투가 청군의 승리로 끝난 후 한족의 무대였던 중원은 만주족의 지배를 받게 되었다.

〈산해관외도〉의 화면에는 동쪽 성루 옆에 부서진 채 방치된 성벽이 있다[참고

129 『大淸一統志』 권1, 京師 上, 世宗御製歷代帝王廟碑文.
130 "至康熙六十一年, 增遼太祖, 金太宗·世宗, 元太祖, 皇明高皇帝, 爲二十一位, 至雍正十一年, 增祀一百四十三帝, 名臣配享, 則始三十九人, 至是四十人, 位次載在印圖, 可按而知,"《심양관도첩》 제13폭 역대제왕묘 제발.
131 『大淸會典則例』 권82, 禮部, 祠祭淸吏司, 中祀1
132 "關之南北大勢, 有不可盡寫, 只從關內外所見, 各繪一本而進焉."《瀋陽館圖帖》 제16폭 제발.
133 『明一統志』 권5;『大淸一統志』 권14, 永平府 2, 關隘.
134 『畿輔通志』 권15, 形勝疆域.
135 '天下第一關'이라는 현판을 陳氏 성을 가진 사림이 朱子의 글씨를 모사하여 걸었다는 설과 명의 蕭顯이 쓴 것이라는 설이 있다. 李海應, 『薊山記程』 卷2, 「山海關」.
136 詹榮 撰, 『山海關志』 권8.

도 4-14].[137] 이에 대해《심양관도첩》제16폭 산해관에 대한 제발에는 "관의 남으로 10리의 성 안에서 그것을 보면 태반이 훼손되었으나 수리하지 않았고, 성 남쪽 한 편에 이르면 수십 보 전체가 훼손된 것이 있다. 이는 오삼계가 순치황제에게 구원을 청하여 성을 헐고 들어간 것인데, 지금까지 다시 보축하지 않았다"고 하였다. 또한 1777년 사행하였던 이갑(1737-1795)의 『연행기사』와 1803년 사행에서 쓰인 『계산기정』에도 산해관의 헐린 성터는 명 산해관 총병 오삼계(吳三桂, 1615-1681)가 이자성의 난을 진압하기 위해 청군의 입관을 종용하였던 곳으로, 청군이 이를 의심하여 성을 헐고 들어갔던 역사적 현장이라 기술하였다.[138]

서호수(徐浩修)는 1776년 사은부사로 이 관을 지날 때 헐린 성벽을 붉은 목책으로 막는 것을 보았는데, 1790년에 진하겸사은부사로 다시 사행하였을 때는 목책마저 걷어 길을 이루어 상려(商旅)와 거마가 마음대로 내왕하게 내버려 두어 연진(燕秦)의 고적과 화이(華夷)의 큰 경계를 보수하지 않고 방치하는 것을 안타깝게 여겼다. 서호수는 『연행기』에 이 헐린 성벽에 대해 1629년 청이 계주를 넘어 진격할 때, 숭정황제가 청의 간언을 믿고 독수(督帥) 원숭환(袁崇煥)을 조옥(詔獄)에 넘기자 그의 지위 하에서 경사(京師)를 호위하던 총병관 조대수(祖大壽)와 하가강(何可綱) 등이 군사를 이끌고 동쪽으로 달아나 산해관에 이르니 문이 닫혀 있어 성을 헐고 나갔다고 기술하였다.[139]

따라서 청군이 성벽을 헐었다는 문헌적 근거는 연행 견문 외에 공식적 기록에는 거의 보이지 않아 잘못 와전된 듯하며, 사세가 불리하게 된 오삼계가 청군의 구원을 청하는 서신을 보낸 후, 다이곤(多爾袞)이 이끄는 청병을 친히 맞아 입관하게 하였던 기록과 조대수와 관계한 성벽 훼손 사건은 중국의 여러 문헌에도 자세하여 더 신빙성을 얻는다.[140]

(4)《심양관도첩》의 화풍상 특징 《심양관도》화첩에 실린 각 폭은 그 표현방식에 따라 건물도형(建物圖形), 배반도(排班圖), 실경도(實景圖) 등 크게 세 가지로 구분할 수 있다.[141]

첫째, 건물도형 형식으로는 〈문묘도〉, 〈이륜당도〉, 〈역대제왕묘도〉가 포함될 수 있다. 여기서 도형(圖形)은 일반적인 설계도면으로 건물의 칸수를 중심으로 그린 그림을 말하며, 여기에 글로써 설명이 부기된 경우는 특별히 도설(圖說)이라 구분하기도 한다.[142]

화면은 전체적으로 부감시점을 사용하여 주요 건물을 화면의 정면에 배치하고 부속 건물을 동서로 배치하는 다시점으로 그린 점이 특징이다. 이는 특정 지역의 건축군에서 주요 건물의 형태와 규모 그리고 방위를 쉽게 알아볼 수 있도록 부감시점을 이용한 계화(界畵) 기법을 사용하여 그린 회화식 지도를 비롯하여 조선 후기 궁궐도 및 전각도가 등장하는 기록화와 의궤도에서 자주 보이는 형식이다. 이러한 양식은 1764년(영조 40)에 사도세자의 사당 조영을 위해 제작된 『수은묘영건청의궤(垂恩廟營建廳儀軌)』에 게재된 〈수은묘배치도〉와 수은묘를 경모궁으로 격상하여 경영계획을 세우기 위해 1783년에 제작된 『경모궁의궤(景慕宮儀軌)』의 〈본궁전도설(本宮全圖說)〉을 예로 들 수 있다.

　　〈문묘도〉, 〈이륜당도〉, 〈역대제왕묘도〉 등은 대개 현장에서 그려진 도면을 바탕으로 사행 후에 당시 실력 있는 화원을 통해 다시 그려진 것으로 추정된다. 이는 1776년 『경모궁개건도감(景慕宮改建都監)』의 기록을 살펴보면 개건할 곳에 대한 도형이 이미 완성되어 공사가 끝난 후에 화원 김수규(金壽圭)를 불러들여 다시 도형을 그리게 했다는 기록에서도 짐작할 수 있듯 기록용 도면을 그릴 때 뛰어난 화원이 차출되었음을 알 수 있다.[143]

　　영조의 어명으로 비롯된 《심양관도첩》의 제작동기를 상고해 볼 때, 〈문묘도〉, 〈이륜당도〉, 〈역대제왕묘도〉를 그린 이는 18세기 중후기 실제 궁중의 건물 조영과 관련한 영건도감에서 의궤 제작에 참여했던 화원이거나 그에 상응하는 수준의 화

137 산해관 성벽의 보수 흔적은 성벽의 여러 곳에서 어렵지 않게 찾을 수 있으며, 지난 2006년 여름 필자가 이곳을 답사할 때, 그림에서처럼 산해관 천하제일관 옆 목영루 쪽을 보수하는 장면을 마침 목격할 수 있었다.

138 "而關南十里之城, 自內視之, 太半壞毀而不修, 至於城南一角, 有數十步全體虧缺者, 此卽吳三桂請援於順治, 毀城引入者也, 至今不復補築," 《심양관도첩》 제16폭 제발; 李坤, 『燕行記事』, 「見聞雜記」下; 李海應, 『薊山記程』 권2, 山海關.

139 徐浩修, 『燕行記』 권4; 李德懋, 『靑莊館全書』 권59, 盎葉記 6, 祖大壽毀長城.

140 『大淸一統志』 권40, 「奉天府」; 『御批歷代通鑑輯覽』 권114, 「明莊烈帝」; 『皇淸開國方略』 권12, 「太宗文皇帝」.

141 박은순 교수는 《심양관도》 화첩에 실린 표현방식에 따라 이동시점형 궁궐도, 도해된 반차도, 실경산수화 등 세 가지로 구분하였다. 〈선사묘전내급동서무위차지도〉, 〈숭성사정위급배향위차지도〉와 〈역대제왕묘위차지도〉 등을 의례를 시행하기 위한 일종의 보완 장치로 도해된 배반도로 간주하였다. 그리고 〈심관구지도〉, 〈산해관내도〉, 〈산해관외도〉 등 세 점을 해당지역의 경관을 실감나게 보여주기 위한 사실적 화풍의 실경산수화로 구분하였다. 박은순, 앞의 논문(국립중앙박물관, 1996), pp. 37-44.

142 명나라 園林 설계가 計成의 『園冶』에서는 도설과 도형이라는 용어 대신에 地圖란 용어가 사용되었는데, 건물의 進數와 進間을 그림으로 도해한 것으로 건물의 설계를 한눈에 볼 수 있는 도면을 말한다. 計成 著, 김성우·안대회 譯, 『園冶』, 「屋宇」 편 (도서출판 예경, 1993); 전영옥, 『조선시대 도시조경론』(일지사, 2003), pp. 23-25.

143 『景慕宮儀軌』 권4, 丙申 4월 21日條.

가일 가능성이 크다는 점에서 시사하는 바가 크다.

　둘째, 의례를 시행하기 위한 일종의 보완 장치로 도해된 배반도 형식으로는 〈선사묘전내급동서무위차지도〉, 〈숭성사정위급배향위차지도〉와 중국에서 구해온 인본인 〈역대제왕묘위차지도〉를 들 수 있다. 이러한 도해는 『세종실록』 중 「오례」나 『국조오례의』 등 조선 초기부터 제작된 각종 의궤에도 다양한 배반도가 실려 있다.[144] 《심양관도첩》에서 반차도 형식으로 그려진 선사묘전이나 숭성사는 문묘의 주요 건물로, 공자와 그의 선조, 그리고 제자와 현자의 위패를 모신 곳이며, 역대제왕묘는 중국 역대 제왕 및 공신의 위패를 모신 곳이다. 따라서 문묘의 전체 건물을 도형의 형식으로 그린 〈문묘도〉와 〈역대제왕묘〉의 보충 자료로서, 해당 건축군의 정전 및 동서배전 내에 모셔진 인물의 위패를 순서대로 도해한 것이다.

　셋째, 〈심관구지도〉, 〈산해관내도〉, 〈산해관외도〉 이하 세 점은 해당 지역의 경관을 주변 경관이나 배경을 배제하지 않고 실경에 가깝게 그린 실경도로 구분할 수 있다.[145] 이는 특정 건물에 대한 도형이나 반차도 형식보다는 실질적으로 그 일대 주변 환경적 요소까지 모두 그려 넣기 위해 사실적인 화법을 채택하는 것이 용이했을 것이다. 한편으로는 영조가 그려올 것을 하명한 어필의 목록에서 현종의 탄강 구지와 산해관 내외도가 직접 포함되었던 점을 감안할 때, 현장을 직접 보지 못한 영조에게 실경으로 도해한 그림은 해당지역을 파악하는데 큰 도움이 되었을 것이다.

　그림의 전체적 구도는 평행투시도법으로 건물의 전체적 방향이 도면 형식으로 그려진 것과 달리, 보는 시점이 어느 정도 통일되었다는 점에서 차별화된다. 그러나 〈심관구지도〉의 경우는 촬원의 중심 건물을 도형의 형식으로 묘사하여 이동 시점 구도가 혼합되어 나타난다. 〈산해관내도〉에서는 성루를 향해 난 일직선의 대가에 인접한 좌우의 건축물 지붕의 방향을 대칭적으로 배열함으로써 시선을 화면의 중심으로 향하게 한다. 이는 대가와 인접하지 않은 성내 민가들이 정면과 좌우서로 뒤섞여 자유로운 구도인 점에 비해 상대적으로 정형화된 듯하다. 성내의 건물군이 위치한 방위에 따라 정면, 측면이 골고루 배합되어 인위적으로 열을 맞추려는 의도를 벗어났다. 여기서 주목할 점은 바로 성문으로, 평면적으로 묘사된 성곽에서 나름의 공간적 변화를 주는 요소이기 때문이다. 성문 중앙에 주칠된 성문이 열려 있어 그 안으로 시선을 집중시킨다. 시선을 끄는 또 다른 요소는 산해관 동문 내에 체운소(遞運所), 수비청(守備廳) 등 건축물의 배열 방향에서도 찾을 수 있다.

　〈산해관외도〉는 동문에 해당하는 천하제일관의 뒤편에 해당하는 부분으로 성

내 민가를 점경 속에 작게 표현하여 공간감은 물론 거리감을 표현하였고, 화면 시야에서 가장 근접한 부분의 천하제일관 성루를 주위 다른 구조물 보다 크게 묘사함으로써 시각적으로 중심을 이룬다. 또한 성곽이 가로지르는 각산(角山)은 준법과 청록 채색의 명암으로 험한 산의 지세를 나타내었다. 화풍은《심양관도》화첩 내의 다른 화면과는 달리 성곽과 성루 기타 경물을 정확한 평행투시도법으로 그렸고, 성곽을 쌓은 전돌을 비롯하여 성 외곽 해자(垓子) 주변의 지면에 대한 음영법을 적극 구사한 일종의 실경산수화이다. 18세기 중기 화단의 전체적 경향에 비춰 보았을 때, 구도와 채색면에서 서양화법의 묘사가 두드러져 주목된다.[146] 이는 18세기 중후반기 조선에서 진경산수화의 풍미로 현장의 지형 묘사에 있어 산수화법을 적극 활용한 회화식 지도와도 그 영향관계를 살필 수 있다.[147]

전체적으로 큰 U자 형식의 구도로 성곽을 배치하고, 그 중앙에 2층 성루를 가장 크게 묘사하였다. 그리고 중앙에서 멀어질수록 성곽의 크기도 작아지고 있어 동서로 뻗은 장성의 장대함을 효과적으로 표현하였다. 성곽 및 성루 지붕의 측면을 굴곡과 빛의 방향에 따라 그 음영법을 사실적으로 구사하였고, 대기원근법을 활용하여 경물의 크기와 공간감을 효율적으로 조절하였다.

『북원록』에 의하면 사행에 동참하였던 화원 이필성(李必成)은 절충장군(折衝將軍)의 직책으로 동지사행에 동참하였는데, 절충장군은 정3품 당상관 서반직(西班職)으로 화원에게 이례적으로 부여하였던 높은 품계이다. 그는 1757년 인원왕후(仁元王后)와 정성왕후(貞聖王后)의 『국장도감의궤(國葬都監儀軌)』에 참여하여 상전(賞典)을 받은 화원으로 서계별단(書啓別單)에 오르기도 했으며, 1759년과 1762년에 영조 정순왕후(貞純王后)와 정조 효의왕후(孝懿王后)의 『가례도감의궤(嘉禮都監儀軌)』 제작에 참여하였다.[148] 특히 1759년 10월 사은주청겸삼절연공사행 화원으로 먼저 차출되어 연경에 갔다가 1760년 4월에 돌아왔으며, 그해 11월 다시 동지사행의 화원으로 동참하

144 박은순, 앞의 논문 (국립중앙박물관, 1996), p. 39.

145 〈심관구지도〉와 〈산해관내도〉는 〈산해관외도〉보다 도식적으로 묘사되었지만, 이들은 건물도형과는 달리 그린 곳의 주변 정황까지 전달하려는 화가의 의도를 감안하여 실경도에 포함하였다.

146 이성미 교수는 이 그림이 조선에 서양화법을 전달하는 직접적 경로였던 연행사와 관계 깊다는데 의의를 두었다. 李成美, 『조선시대 그림 속의 서양화법』(소와당, 2008), pp. 183~186. 한편 박은순 교수는 이 그림을 서양화의 원리에 대한 충분한 이해를 반영한 것으로 18세기 중엽 원체화에서 서양화법이 수용된 양상을 보여준다고 하였다. 박은순, 앞의 논문, p. 44.

147 조선 후기 회화식 지도의 발달배경과 화풍에 대해서는 정은주, 「朝鮮後期 繪畵式 地圖 硏究」(전남대학교대학원 석사학위논문, 2000) 참조.

였다. 따라서《심양관도첩》을 그린 이는 홍계희 동지사 일행을 대동했던 화원 이필성일 개연성이 매우 높다. 특히 1760년 동지사행이 심양과 북경에 위치한 특정 사적을 충실히 담아오라는 영조의 하명이 있었던 점에서 화원은 사행 여정을 함께 하면서 화첩 제작에 필요한 기본 구상과 현장 스케치를 병행하여야 했기 때문에 도화서 연륜과 바로 앞서 사행의 경험이 있었던 이필성이 차출되는 것은 당연한 일이었을 것이다. 또한《심양관도첩》내 그림 형식의 대부분이 일부 실경도를 제외하고 궁중회사(宮中繪事)에서 많이 다루어졌던 배반도나 건물도형 형식으로 묘사되었다는 점을 감안할 때, 이필성이 1750년대 후반부터 1762년까지 왕실의 국장과 가례 등의 주요 회사(繪事)에서 두각을 나타냈던 점도 이를 뒷받침한다. 이후 이필성은 1765년 정사 홍억(洪檍)의 자제군관으로 홍대용(洪大容)이 연행할 때 다시 동참화원으로 참여하여 적어도 3차례 이상 부경사행에 참여하였다.

이상에서《심양관도첩》에 대해 다음과 같은 결론에 이를 수 있었다. 먼저《심양관도첩》과 관련하여 후대 붙여진 것으로 보이는 '심양관도(瀋陽館圖)'라는 화첩제목은 '경진동지연행도첩(庚辰冬至燕行圖帖)'으로 통칭하는 것이 적절할 듯하다. 심양관도라는 제목은 심양관이라는 특정 장소만 연상시킨다는 점과 화첩 내 제발에서 심양관의 옛터에 세워진 찰원의 모습을 그렸다고 명시한 점에서도 재고의 여지가 있기 때문이다.

《심양관도첩》에 묘사된 사적 중〈심관구지도〉는 조선사행원들이 당시 머물던 찰원의 구조를 그렸다는 점과 산해관의 헐린 성벽의 유래를 사료를 통해 고찰해보았다. 그리고 문묘의 선사묘 구조와 숭성사의 배전 위차(位次)를 자세하게 기록한 점, 극문 내에 놓였던 주대의 석고 10점과 원나라 반적(潘迪)의 석고문음훈비 위치를 고증할 수 있는 보기 드문 사료라는 점에서 그 의의를 찾을 수 있다. 특히 1761년 제작된《심양관도첩》의〈역대제왕묘도〉가 갖는 기록화적 가치에 주목하여〈역대제왕묘도〉에 비정이 없이 서 있는 비석이 명 왕립도(王立道)가 찬문한〈신건역대제왕묘비〉라는 것을 새롭게 밝혔다.

또한『승정원일기』의 영조 당시 기록과《심양관도첩》제1폭 영조의 어제, 제3폭 홍계희 발문를 통해《심양관도첩》이 과거 심양관에서 고초를 겪었던 효종과 현종을 상고하기 위해 현종이 탄강한 지 120년을 맞아 동지사로 연행하였던 홍계희(洪啓禧) 일행에게 그려오도록 하명하였다. 이에 1761년 2월 영조의 명을 받들어 심양관의 구지를 재차 탐문하여 제작하였음을 알 수 있었다. 더불어《심양관도첩》그림의 필자

와 관련하여 경진년 동지사행을 상세히 기록한 이상봉의 『북원록』을 통해 당시 화원 이필성이 사행에 동참하였음을 확인할 수 있었다. 화첩의 형식을 채색건물도형·배반도·실경도 등 체계적인 형식을 취하여 사적(史蹟)에 대한 효과적 정보전달을 위해 다양한 모색을 하였다는 점에서 대부분 실경 일색인 다른 연행도와 달리 공적인 제작 목적이 두드러지는 작품으로 그 의의를 찾을 수 있다.

다음에서는 영조의 왕명에 의해 정해진 특정 사적을 그린 《심양관도첩》의 성격과 달리, 조선 후기 연행 사절단이 연로에서 접한 명승과 사적을 중심으로 기행 사경적 요소가 두드러진 다양한 형태의 사행 관련 기록화를 고찰해 보려한다.

참고도 4-15 《오악도》 제27면 〈태악〉, 48.5×40cm, 경기도박물관

비록 사행기록화로 분류하기는 어렵지만, 18세기를 전후한 산수기행의 발달과 함께 당시 조선 문인들의 기행문학 유행이 중국지리 및 명승으로까지 확대되었음을 보여주는 사례로 조영복(趙榮福, 1672-1728)이 연행록과 함께 구장하였던 《오악도(五嶽圖)》와 이만부(李萬敷, 1664-1732)가 그려서 소장하였다고 전해지는 《좌관황굉첩(坐觀荒紘帖)》 2권 중 중국 명승과 도성 등을 그린 21폭을 참고할 수 있다.[149] 이 두 화첩은 『삼재도회』 지리 부분을 바탕으로 선각에만 의지했던 판화집이나 지리지 양식을 벗어나 필사 후 과감한 청록산수로 채색을 하고 있는 점에서 17-18세기 중국산수판화집의 유입과 청록산수

148 各房에 배속된 많은 화원 중 일의 공로가 크다고 평가된 화원은 행사의 계획을 책임지고 진행을 맡았던 다른 문무관원들과 함께 따로 書啓別單에 올라 포상을 받았다. 박정혜, 「儀軌를 통해 본 조선시대 畵員」, 『미술사연구』 9(미술사연구회, 1995), pp. 203-290.

화 형식의 실경산수화 유행과 관련하여 연행에서 비롯된 중국 산수 유람의 연장 선상에서 와유(臥遊)를 위한 완상용으로 제작된 것으로 주목된다[참고도 4-15].

2) 시화로 엮은 강세황의 청나라 사행, 갑진연행시화첩

강세황(姜世晃, 1713-1791)은 1784년 10월부터 1785년 2월까지 정사 이휘지(李徽之, 1715-1785), 서장관 이태영(李泰永, 1744-1803)과 함께 진하사은겸동지사행(進賀謝恩兼冬 至使行)의 부사로 연행하였다.[150] 연행의 목적은 청나라 건륭제가 50년 동안 평화롭 게 나라를 다스린 것을 하례하고 칙령으로 조선사신을 천수연(千叟宴)에 참석시킨 것과 중국에 표류한 조선인을 돌려보낸 것에 대한 사례, 그리고 연공을 바치기 위 한 것이었다.

기존 연구에서는 1784년 동지사행을 배경으로 제작된 연행시화첩 중 강세황의 일부 작품을 '중국기행첩(中國紀行帖)'이라 지칭하였다.[151] 그러나 중국기행첩이라는 명칭은 연행(燕行)이라는 공식적 활동의 결과물로서 작품의 성격을 아우르기에는 다소 부족한 감이 없지 않다. 따라서 본고에서는 당시 동지사행에서 강세황을 비롯 한 삼사가 수창한 시와 그림을 엮은 시화첩을 '갑진연행시화첩(甲辰燕行詩畵帖)'이라 통칭하기로 한다. 갑진연행시화첩 중 《수역은파첩(壽域恩波帖)》, 《사로삼기첩(槎路三奇 帖)》, 《영대기관첩(瀛臺奇觀帖)》 3첩은 최근까지 이휘지 문중에서 소장하였던 것이며, 강세황 필(筆) 시화첩 《연대농호첩(燕臺弄毫帖)》과 《금대농한첩(金臺弄翰帖)》이 영남대 학교박물관과 경남대학교박물관 데라우찌문고에 각각 한 첩씩 소장되었다. 그밖에 도 1784년 동지사행과 관련한 작품 기록과 여러 점의 분철 화폭이 전하는 점을 감 안할 때, 갑진연행시화첩에는 적어도 5첩 이상의 작품이 포함된다.[152]

갑진연행시화첩 중 본문에서 주로 다룰 5첩을 비롯하여 기록이나 분철되어 전하는 진하사은겸동지사행 관련 작품 목록을 사행의 주요 일정과 내용을 기준으 로 정리하면 〈표 11〉과 같다.

여기서는 먼저 1784년 진하사은겸동지사행을 배경으로 제작된 갑진연행시화 첩의 현황을 살펴보고 각 시화첩 위에 쓰인 고유 표제에 따라 그 구성과 내용을 전개할 것이다. 또한 주요 연구 대상이 되는 서화 작품 대부분이 강세황의 작품인 점을 감안하여 그의 연행활동 및 작품을 중심으로 전개하되, 시화첩에 함께 엮인 이휘지와 이태영의 시도 참고 자료로 활용하였다. 당시 사행에 대한 연행록이 별

표 11 1784-1785년 진하사은겸동지사행 관련 작품 목록

작품명	구성	소장처 및 근거기록	제작시기	주요 내용
《槎路三奇帖》	詩: 三使 畵: 강세황 〈계문연수도〉, 〈서산도〉 〈고죽성도〉, 〈강녀묘도〉	국립중앙박물관	1784. 11-12	연행 노정의 실경
〈西山樓閣〉	詩畵: 강세황 (분철화폭, 三世耆英方印)	개인		
〈夷齊廟〉	詩畵: 강세황 (분철화폭, 三世耆英方印)	통도사성보박물관		
〈薊門煙樹〉	詩: 三使 (軸으로 改裝) 畵: 강세황(三世耆英方印)	개인		
《瀛臺奇觀帖》	詩: 三使 畵: 강세황 〈영주누각도〉 〈영대빙희도〉, 〈석국도〉 이휘지 〈노송도〉	국립중앙박물관	1784. 12	북경 瀛臺冰戱
〈瀛臺氷戱〉	詩: 三使(軸으로 改裝) 畵: 강세황(三世耆英方印)	개인		
《壽域恩波帖》	詩: 三使, 발문: 강세황	절두산순교박물관	1784. 12- 1785. 1	千叟宴 등 연경 內 주요 활동
《金臺弄翰帖》	中國歷代詩: 강세황筆 발문: 博明	경남대학교박물관 데라우찌문고	1784. 12	북경에서 淸人과 交遊
《唯能爲也帖》	詩: 이휘지, 강세황, 淸人	望漢廬 舊藏	1785. 1-2	
〈扇面枯木竹石圖〉	강세황(扇面 형식)	국립중앙박물관	1784. 11	의주에서 제작
潘昜 제작 시화첩	詩: 이휘지, 강세황 畵: 강세황	이유원, 『林下筆記』	1784. 11	
《燕臺弄毫帖》	中國歷代詩: 강세황筆 畵: 강세황의 四君子圖	영남대학교박물관	1785. 1-2	사군자도, 풍속화 등 연행에서 작품 활동
〈墨蘭圖〉	詩畵: 강세황(분철화폭)	개인		
〈三淸圖〉	강세황(軸 형식)	개인		
〈北燕人物圖〉	강세황	서경순, 『夢經堂日史』		

149 정은주, 「조선 후기 중국산수판화 성행과 《오악도》」, 『고문화』71(한국대학박물관협회, 2008), pp. 49-80.

150 李徽之는 조선 후기의 문신으로, 본관은 全州. 자는 美卿, 호는 老浦이다. 1784년 謝恩兼冬至使로 청나라에 다녀와 耆老所에 들어갔다. 시호는 文憲이다. 李泰永의 본관은 韓山, 자는 士仰, 호는 東田. 홍문관 부교리를 역임하였고, 연행에서 남긴 그의 시는 정사와 부사에 필적할 만한 文才를 갖추었다.

151 지금까지 1784년 동지사행 관련 시화첩에 대한 연구는 1988년 邊英燮 교수가 〈서산누각도〉, 〈고죽성도〉 등 일부 작품을 '中國紀行帖'이라 명명하여 소개한 이래 이원복 선생이 1998년 「豹菴 姜世晃의 중국기행첩」이라는 題下에 절두산순교박물관 소장 詩帖 일부와 현재 국립중앙박물관에 소장된 2帖을 지면에 공개하였다. 그리고 2004년 초에는 예술의 전당 서예박물관에서 「표암 강세황」 전시와 도록이 발간되어 대학박물관 소장본 2첩 중 일부와 분철 작품이 공개되었다. 邊英燮, 『豹菴姜世晃繪畫硏究』(一志社, 1988), pp. 118-120; 이원복, 「豹菴 姜世晃의 중국기행첩(1)」, 『韓國古美術』10(한국고미술협회, 1998. 1·2), pp. 36-45; 同著, 「豹菴 姜世晃의 중국기행첩(2)」, 『韓國古美術』11(한국고미술협회, 1998. 3·4), pp. 44-51, 80; 『豹菴 姜世晃』(예술의 전당 서예박물관, 2004).

도로 전하지 않은 관계로 1784년 연행사가 거쳐 갔던 중국 사적과 북경에서 활동 및 작품의 정황을 파악하는데 도움이 되기 때문이다. 또한 부사 강세황이 북경에 이르는 도중 연로와 북경에서 본 일부 사적을 그린 중국 실경은 조선 후기 연행사절이 장관(壯觀) 또는 기관(奇觀)으로 꼽았던 곳으로 아직 구체적 정보가 밝혀진 것이 없어 현지답사를 통해 관련 자료를 비교·검토하였다. 이는 시화첩 위에 그려진 개별 작품의 내용을 파악하고 그 명칭을 비정하는 데 필수적 선행과제이기 때문이다. 이러한 일련의 시도는 그동안 개별 작품으로 간주되었던 갑진연행시화첩 각 첩의 상관관계를 밝히는 것은 물론, 강세황의 연행 관련 작품에 대한 기록적 가치와 회화사적 의의를 찾는데 의미 있는 작업이 될 것이다.

(1) 갑진연행시화첩의 구성 및 현황

① 삼사의 시화(詩畵)로 구성된 이휘지 가장첩

1784년 동지사행을 배경으로 제작된 갑진연행시화첩 중 정사 이휘지 문중에서 소장했던 3첩 중《수역은파첩》은 절두산순교박물관에 소장되어 있고,[153]《영대기관첩》과《사로삼기첩》은 국립중앙박물관에 소장되어 있다.[154] 이들 각 첩은 내제(內題)로 각각 '수역은파(壽域恩波)', '영대기관(瀛臺奇觀)', '사로삼기(樣路三奇)'라 대자(大字)가 쓰여 있어 이를 통해 각 권의 세부 명칭을 구분할 수 있다. 각 시화첩은 비슷한 크기의 오동나무로 표장하고 내제와 동일한 표제를 부착하였으나, 대부분 박락되었다[도 4-12]. 그러나《영대기관첩》과《사로삼기첩》의 표제 옆에 부착한 '노포선조유묵(老浦先祖遺墨) - 지(地)', '노포선조유묵(老浦先祖遺墨) - 인(人)'이라는 부제(副題)는 비교적 후대 것으로 이휘지의 후손이 임의로 쓴 것으로 추정된다. 이는 시화첩 내이휘지의 제시 뒤에 찍힌 그의 인장 위에 피휘지(避諱紙)를 붙인 점에서도 뒷받침된다.

이휘지 가장(家藏) 시화첩 중 천첩(天帖)에 해당하는《수역은파첩》은 내제를 포함하여 총 15폭으로 구성되었으며, '수역은파'라는 내제는 제1폭과 제15폭에 나누어 썼다[도 4-13].《수역은파첩》에는 그림은 없으며, 정사와 부사가 쓴 천수연시(千叟宴詩), 연경 관소에서 삼사(三使)의 수창시와 그에 대한 제발, 그리고 북경 천주당 중 남당(南堂)을 두 차례에 걸쳐 방문한 내용을 기록하였다.

지첩(地帖)에 해당하는《영대기관첩》은 내제를 포함하여 총 9폭으로 구성되었으며, 제1폭과 제2폭에 걸쳐 '영대기관'이란 시화첩 내제를 예서 대자로 썼다. 내제

도 4-12 《수역은파첩》,《영대기관첩》,《사로삼기첩》 표제 현황, 각 22.7×13.2cm, 22.3×13.3cm, 23.3×13.8cm

의 서체는 강세황이 당시 사행에서 예서로 쓴 지본묵서 〈옥하만필(玉河謾筆)〉과 같은 필체로 좋은 비교가 된다.[155] 그리고 태액지 중해 수운사(水雲榭)와 남해의 영대(瀛臺)를 각각 그린 제3폭 〈영주누각(瀛洲樓閣)〉, 제4폭 〈영대빙희(瀛臺氷戱)〉와 정사·부사·서장관의 순서로 그림에 대해 각각 쓴 제시 3폭, 그리고 이휘지와 강세황이 각각 그린 〈노송도〉와 〈석국도〉 2폭이 이어져 있다. 특히 제8폭 〈노송도〉는 갑진연행시화첩 내에 있는 이휘지의 유일한 회화작품으로 주목된다[도 4-14]. 이 작품에서 이휘지는 전형적인 사인화풍의 소나무를 거침없이 분방한 필력과 구도로 담박하게 묘사하였는데, 송엽 수지법에서 까칠한 독필(禿筆) 효과를 살린 점이 특징이다.

인첩(人帖)에 해당하는 《사로삼기첩》은 총 16폭으로 구성되었는데, 정사 이휘

152 갑진연행시화첩과 관련한 내용은 필자가 2008년 발표한 논문을 수정 보완한 것이다. 정은주, 「姜世晃의 燕行活動과 繪畫 – 甲辰燕行詩畫帖을 중심으로」, 『미술사학연구』 259 (한국미술사학회, 2008. 9), pp. 41-78.

153 이원복 선생은 이휘지 家藏 시화첩 《영대기관첩》과 《사로삼기첩》의 부제 '老浦先祖遺墨 – 地', '老浦先祖遺墨 – 人'를 근거로 절두산순교박물관 소장 《수역은파첩》을 이휘지 가장 시화첩 중 天帖으로 간주하였다. 이원복, 앞의 논문(1998. 1·2), p. 41.

154 이휘지 가장 시화첩 2점은 최근까지 문중 후손이 보관하였지만, 2008년 7월부터 국립중앙박물관으로 이관되었다.

155 '玉河謾筆'은 1660년 동지사의 부사로 연행하였던 姜栢年(1603-1681)이 옥하관에 머물면서 쓴 『玉河謾錄』을 써서 후손들에게 경계하고 삼가야 할 것을 당부하였던 점을 염두에 두고 쓴 작품으로 보인다. 『豹菴遺稿』 卷5, 「敬書玉河謾錄下」.

지가 쓴 '사로삼기'라는 내제가 두 폭에 걸쳐 행서 대자로 쓰여 있다. 내제 '사로삼기'의 좌측 하단에 '내각학사 의정대신 기사대신 원임태학사 이휘지인(內閣學士議政大臣耆社大臣原任太學士李徽之印)'이라는 인장에 의해 이휘지가 쓴 것으로 확인된다 [도 4-15]. 이 시화첩은 중국의 승경을 그린 〈계문연수(薊門煙樹)〉, 〈서산(西山)〉, 〈고죽성(孤竹城)〉, 〈강녀묘(姜女廟)〉 네 폭과 정사·부사·서장관의 순서로 각 그림에 부친 시문 10폭으로 구성되었다.[156] 다만 〈강녀묘〉에 대한 제시는 이휘지 것만 전한다.

　《사로삼기첩》의 네 폭 그림에는 《영대기관첩》과 달리 그림 위에 관지가 전혀 나타나지 않아 그림 그린 이를 추정할 만한 단서가 없다. 그러나 현재 분철되어 전하지만, 강세황의 인장과 화제가 뚜렷이 있는 〈서산누각(西山樓閣)〉, 〈이제묘(夷齊廟)〉, 〈계문연수〉, 〈영대빙희〉의 화면 구성과 《사로삼기첩》의 〈계문연수〉, 〈서산〉, 〈고죽성〉이 매우 유사하여 강세황 화풍과 밀접한 관련이 있는 것으로 보인다.[157]

　이휘지 가장 시화첩과 함께 당시 사행에서 제작한 이휘지의 시첩 한 점이 최근 공개되어 주목된다. 시첩은 시화첩과 달리 지본(紙本)으로 표지를 장황하였고, 시첩은 위의 시화첩과 비교했을 때 크기가 작다. 시첩의 첫머리에는 1863년 진주사행의 부사로 연행하였던 이용은(李容殷, 1826-1871)이 북경의 서사(書肆)에서 수행 아전 한

도 4-15 《사로삼기첩》
제1폭과 제2폭 내제,
지본묵서, 각 면
22.7×13.2cm,
국립중앙박물관

도 4-16 이휘지
연행시첩 중 이용은
발문 부분, 지본묵서,
16.8×22.3cm,
국립중앙박물관

명이 우연히 구득한 묵첩 한 점을 얻어 그 원본을 개장(改裝)하여 이휘지의 현손 이덕여(李德汝)에게 주어 가보로 전하게 하였다는 제발을 1864년 6월 하순에 적어 이 시첩의 유전 경위를 알 수 있다[도 4-16]. 시첩의 구성은 이휘지가 요동벌판에서 서장관 이태영의 운을 따라 행초로 쓴 〈요야차서장운(遼野次書狀韻)〉 1수를 포함한 기행경물에 대한 절구 3편과 금천(琴川, 강소 상숙[江蘇 常熟]) 출신의 태사(太史, 경관군[慶冠軍])에게 1785년 고려관[남소관]에서 써준 〈천수연시(千叟宴詩)〉 1수로 구성되었다.[158]

156 《槎路三奇帖》 내의 각 화폭의 세부 그림 제목은 〈姜女廟〉를 제외하고 시화첩 내의 시와 일치하는 『豹菴遺稿』의 해당 제시에 근거하였다.

157 개인 소장 〈西山樓閣〉과 통도사성보박물관 소장 〈夷齊廟〉는 강세황의 三世耆英 주문방인이 있는 그림과 강세황의 시만 있는 반면, 〈薊門煙樹〉, 〈瀛臺氷戲〉(각 면 22×26cm)는 각각 강세황의 三世耆英 주문방인이 있는 그림과 三使의 시로 구성되었는데, 2009년 11월 공화랑 전시에 출품되어 주목을 받았다. 『隱逸有喜』(공화랑, 2009).

158 "使燕房吏偶於書肆中購一墨帖示余, 乃先生筆蹟, 而字畵遒勁印章朱抹燦然如昨, 而其文卽紀行景物數絕及贈琴川太史詩一首也. 衣褙雖弊涴, 墨痕若新潑, 中州人士之是吟是玩, 盖可知已. 況充棟圖書之府獨以是見獲於余者, 豈偶然也哉. 琴川慶冠軍別號, 而冠軍未詳其職與名也. 使事甚迫未能探訂, 又不得訪問其子孫可恨也. 及還改裝原帖以歸于先生玄孫侍郎佺菴德汝氏, 使先生手澤永傳爲家寶也. 乙巳後七十九年季夏下瀚, 族五代孫陳奏副使, 容殷敬書."

IV. 조선 후기 청나라 사행과 기록화 | 233

마지막 서폭 좌측에 '금천지인진상(琴川之人珍賞)'이라는 주문방인을 통해 태사가 이 시첩의 원래 소장자임을 확인할 수 있다.

② 연경에서 제작된 강세황 필 시화첩

경남대학교박물관 데라우찌문고 소장《금대농한첩(金臺弄翰帖)》에는 그림은 없으며, 강세황의 제발과 그의 서체로 옮긴 중국 역대 문인들의 시문 9수, 그리고 청 학자 박명(博明, 1726-1790)의 발문이 포함되었다.

　　《금대농한첩》은 앞의 이휘지 가장본과 같은 형식으로 오동나무로 표장하고, 그 위에 '금대농한'이라는 표제를 별지에 붙였다.[159] 표제 아래 '자이열재도서(自怡悅齋圖書)'라는 장서인(藏書印)이 있는데, 여기서 자이열재는 김한태(金漢泰, 1762-1823)의 호로 그가 이 서첩을 소장했던 것으로 보인다[도 4-17].[160] 서첩의 제1폭과 제2폭에 걸쳐 쓴 내제(內題) '자이열재' 화면 위에 강세황의 인장과 함께 '김한태인(金漢泰印)'과 '경림(景林)'이라는 방인이 있다[도 4-18]. 여기서 경림은 김한태의 자로, 그는 역관 가문인 우봉(牛峰) 김씨(金氏) 출신으로 1786년 식년시 역과(譯科)에 합격하였고 서화애호가로서 단원 김홍도를 후원했던 인물로 잘 알려져 있다. 김한태는 1784년 스물세 살 나이에 북경에 갔는데, 당시는 그가 역과에 합격하기 전이므로 한학역관이던 부친 김이서(金履瑞, 1727-?)의 배경으로 사행에 동행하였을 것이다.

　　《금대농한첩》 제12폭과 제13폭에서 강세황은 "김생(金生)이 조그만 서첩을 가져 와서 내게 '자이열재' 네 글자를 써달라고 하였다."는 내용을 기록하였는데, 여기서 김생은 김한태로 강세황이 서첩의 내제로 '자이열재'를 쓰게 된 동기와 밀접한 관계가 있음을 알 수 있다.[161]

　　특히 제9폭 동기창(董其昌)의 시「증장산명인(贈張山明人)」제2수 아래에 "1784년 겨울에 표옹이 연관에서 쓴다(甲辰季冬豹翁書于燕館)."고 하여 북경의 조선사절단의 관소인 남소관에서 썼음을 분명히 밝혀 이 서첩이 강세황의 연행과 관련한 것임을 확인할 수 있다.

　　영남대학교박물관 소장《연대농호첩(燕臺弄毫帖)》(화폭 33×64.5cm; 각 면 26×22cm)은 현재 표장에서는 '표옹서화첩(豹翁書畫帖)'이라 표제되었다. 오동나무로 장황되어 있던 것을 근래에 비단으로 개장(改裝)한 것으로 추정된다. 본래 12폭이던 시화첩을 2폭씩 한 면으로 꾸며 총 6폭으로 구성되었는데, 한 면의 작품 크기는 앞서 살펴본 다른 작품과 대체로 일치한다. 1785년 정월 북경의 관소인 남소관에서 제작한 것으

도 4-17《금대농한첩》표제와 '자이열재도서' 장서인, 23.5×14.2cm, 경남대학교박물관 데라우찌문고
도 4-18 강세황 필,《금대농한첩》제1폭과 제2폭 내제, 각 폭 23.5×28.5cm, 경남대학교박물관
데라우찌문고

159 2004년 예술의 전당 서예전시관에서 발행한 『표암 강세황』 도록에서는 이 서첩의 명칭을 '金齊弄翰帖'이라 소
　　개하여 지금까지 통용되어 왔으나, 작품 명칭은 '金臺弄翰帖'으로 시정되어야 할 것이다.

160 金漢泰(1762-1823)의 字는 景林이다. 1786년 式年試 譯科에 합격한 역관이자 鹽商으로 거대한 부를 축적한
　　서화애호가였다. 한학역관으로 품계는 자헌대부, 관직은 押物·知樞·敎誨를 두루 거쳤다. 堂號는 송대 邵堯夫
　　(1011-1077)의 『伊川擊壤集』 권2「游山三首」 중 "至微功業人難必, 儘好雲山我自怡"에서 취하여 自怡堂이라
　　하였고, 호는 주자의 『嶺南詩詞鈔』의 「閑坐」 중 "閑中自怡悅, 妙處絶幾微"에서 취하여 自怡悅齋 라 하였다.

161 "金生以小帖求余書自怡悅齋四字, 遂信筆以副之, 凡人之所以自怡悅者, 各自不同未知, 金生之自怡悅者在何處,
　　有以詩書爲樂者, 有以貨財自娛者, 有好詩酒者, 有好聲色者, 生之所好, 必不外此數者, 唯在自擇其可好."《金臺
　　弄翰帖》제12폭과 제13폭 강세황 발문.

표 12 갑진연행시화첩의 삼세기영 인장

《燕臺弄毫帖》 제1폭	《瀛臺奇觀帖》 제3폭	《金臺弄翰帖》 제1·6폭	《壽域恩波帖》 제3·12·15폭	개인 소장 《墨蘭》, 《夷齊廟》, 《西山樓閣》외 2점

로 구성은 제1폭에 내제를 배치하였고, 중국 역대 문인의 시를 강세황 서체로 옮겨 썼으며, 사군자도를 제3폭과 제4폭에 걸쳐 함께 장황하였다.

이상 살펴본 1784년 동지사행과 관련한 연행시화첩에는 '삼세기영(三世耆英)' 이라는 주문인장이 찍혀 있어 주목된다. 이는 강세황의 조부 강백년(姜栢年, 1603-1681)과 부친 강현(姜鋧, 1650-1733)에 이어 1783년 강세황까지 삼대가 기로소(耆老所) 에 들어간 후 제작한 것으로, 이들 3대가 각각 연행했던 점도 강세황이 연행 관련 시화첩에 적극 사용하게 된 계기가 되었을 것이다.[162]

'삼세기영' 인장은 방형 및 타원형 주문인 두 종류가 있다[표 12]. 주문타원인 은 같은 시기에 제작된 《금대농한첩》 중 제1폭과 제6폭, 《연대농호첩》 제1폭, 《영 대기관첩》 제3폭에 각각 찍혀 있고, 주문방인은 《수역은파첩》 제3폭, 제12폭, 제15 폭과 개인 소장작품 〈영대빙희〉, 〈계문연수〉, 〈이제묘〉, 〈서산누각〉, 〈묵란〉에 각각 찍혀 있다. 결국 '삼세기영' 인장은 강세황의 연행과 관련한 시화첩에서 동시에 나 타나 이 시기 작품 연구에 도움이 된다.

(2) 연행 노정에서 그린 중국실경 18세기 후반 연행은 조선 문인들에게 중국의 신 물문을 접하는 기회로 인식되었다. 강세황이 1778년에 문안사 일행으로 심양에 가는 조카 임희택(任希澤, 1744-1799)에게 주었던 별장시에서 중국에서 태어나지 못 하여 견식을 넓힐 수도 없고, 중국 문인들을 만나 교유하지 못하고 늙음을 탄식하 였던 것도 그러한 시대적 흐름을 잘 반영하고 있다.[163]

이 시기 연행은 강세황과 같은 조선의 지식인들에게 중국의 석학과 만나 필

담으로 교유하고 선진문물을 배워오는 장으로 인식되었던 것이다. 따라서 명청교체기 조천도(朝天圖)가 생사의 기로를 오갔던 위험한 해로 노정을 부각시켜 묘사되던 것과 달리 연행도(燕行圖)에서는 사행 노정에서 접한 다양한 경물이 등장한다.[164] 갑진연행시화첩 내의 실경도 역시 연행도의 일종으로, 사행의 부사로 참여했던 강세황이 직접 그려 시서화(詩書畵)가 조화를 이루고, 공필과 채색이 가미된 화원화풍의 연행도와 달리 수묵 위주의 남종문인화풍이 두드러져 강세황 만년 실경산수화풍 연구에도 빼놓을 수 없는 작품이다.

강세황 일행의 노정은 압록강을 건너 책문, 봉황성, 요동, 성경, 소흑산, 광녕, 산해관, 심하역, 영평부, 풍윤현, 옥전현, 계주, 통주, 북경에 이르는 육로 노정으로 국내 노정과 합하면 총 3,100리였다. 1784년 10월 12일 사폐하고, 1784년 12월 8일에 북경 남소관에 도착하여 1785년 1월 25일 북경을 출발하였으므로, 북경 관소에서 46일을 포함하여 1785년 3월 17일에 정조에 보고한 시점까지 총 152일이 소요되었다.[165]

강세황이 연행 도중 심양에서 폭설을 만나 그곳에서 정사 이휘지와 수창(酬唱)하고 남긴 서화첩이 일찍이 이유원(李裕元, 1814-1888)의 서가에 있었다는 기록을 통해 《사로삼기첩》 외에도 강세황이 심양 일대 사행로의 실경을 그린 서화첩이 존재했던 것을 알 수 있다.[166]

여기서는 앞서 살펴본 갑진연행시화첩 중 산해관에서 북경에 이르는 중국실경도가 포함된 《사로삼기첩》의 그림 4폭과 제시를 바탕으로 1784년 동지사행이 거쳐 갔던 연행 노정의 실경을 구체적으로 파악하려 하였다.[167] 또한 《사로삼기첩》 화면 위에는 강세황의 관지가 전혀 없어 동일 장소를 그린 강세황 개별 작품의 화풍과 비교하는 작업을 병행하였다.

162 『현종실록』 권21, 14년 12월 18일(계축)조;『숙종실록』 권63, 45년 4월18일(경신)조;『정조실록』 권15, 7년 5월 9일(기해)조. 강세황의 조부 강백년은 1653년 동지부사로, 부친 강현은 1701년 고부사로 연행하였다.

163 "我有平生恨, 恨不生中國, 所處苦避僻, 無由恢見識, 願逢中華士, 豁我胸茅塞, 蹉跎成白首, 何能生羽翼 (후략)." 成均館大學校博物館 編纂 『槿墨』, 下,「贈別恩叟赴盛京」(靑文社, 1981).

164 정은주,「明淸交替期 對明 海路使行記錄畵 硏究」,『明淸史硏究』 27(명청사학회, 2007), pp. 189-228; 동저,「庚辰冬至燕行과《瀋陽館圖帖》」,『明淸史硏究』 25(명청사학회, 2006), pp. 97-138.

165 『通文館志』 卷3,「事大」上, 中原進貢路程;『정조실록』 권18, 8년 10월 12일(갑오)조; 권19, 9년 2월 14일(갑오)조; 9년 3월 17일(병인)조.

166 "以副使赴燕, 瀋陽過大雪, 與上使李老浦徵之唱酬, 且有書畵, 其帖曾在余庋." 李裕元,『林下筆記』 권34,「華東玉糝編」, 扇子樓.

167 《槎路三奇帖》의 구성과 제시는〈참고표 6〉참조.

《사로삼기첩》제3폭〈계문연수〉는 북경으로 향하는 사행 노정 중 풍윤현에 도착하기 전부터 계주까지 2백여 리에 걸쳐 펼쳐지는 신비한 경관을 그린 것이다 [도 4-19]. 계문연수는 일종의 자연현상으로, 문득 바라보면 연기 또는 안개가 호수에 넓게 떠 있는 사이로 나무 그림자가 섬처럼 얽혀 있는 듯한 장관을 연출하여 일찍이 연경팔경 중 하나로 꼽혔다.[168]

〈계문연수〉에 대한 서장관 이태영의 제시에서 "일이 많은 조화옹이 허깨비 장난을 하여, 길손으로 하여금 앉아서 돌아갈 길 잊게 하네"라고 하였던 것처럼 삼사가 계문연수에 대해 쓴 시는 그림에서 보이듯 계문연수의 신기루 같은 분위기에 미혹되어 갈 길을 두고 머뭇거리는 심경을 잘 묘사하였다. 특히 정사 이휘지가 제시에서 용면(龍眠) 이공린(李公麟, 1049-1106)이라 할지라도 변화무쌍한 연수(烟樹) 장면을 그리기 어려울 것이라 비유한 점이 흥미롭다.

〈계문연수〉화면 역시 이곳의 독특한 자연현상을 반영하여 선묘를 중심으로 하는 섬세한 표현보다 인물과 나무 묘사를 굵직한 농묵과 담묵으로 몰골 처리하여 안개 속 비경과 조화를 이루었다. 특히 계문에서 가장 많은 수종인 버드나무의 앙상한 수지법은 강세황이 그린〈영대빙희〉중 배경에 나타나는 일부 수목 표현과 유사하며, 나무의 구간(軀幹)을 표현할 때 측필을 이용한 점과 가지 굵기가 큰 변화 없이 위로 뭉툭하게 뻗친 것이 특징이다. 그리고 인물 묘사에서 몰골법으로 처리하여 먹의 농담으로 변화를 준 점도 유사하다.

개인 소장〈계문연수〉는 '삼세기영(三世耆英)' 주문방인과 '계문연수'라는 화제가 있다[도 4-20]. 서체가 강세황 필과는 차이를 보이며 유려하지 못하여 후대에 쓴 것으로 추정된다. 또한 삼사의 제시마다 찍힌 인장이《사로삼기첩》의 것과 차이를 보이는데, 이휘지의 제시에는 '노포(老浦)'라는 백문타원인과 '내각학사 의정대신 기사대신 원임태학사 이휘지인(內閣學士議政大臣耆社大臣原任太學士李徽之印)'이라는 백문방인이, 강세황의 제시에는 '강세황인(姜世晃印)' 백문방인과 '광지(光之)' 주문방인이, 이태영의 제시 중《사로삼기첩》의 '능교(能教)'가 '매교(每教)'라 쓰여 있는 점이 차이를 보이며, '이태영인(李泰永印)'이란 백문방인이 찍혀 있다.

화법면에서는《사로삼기첩》의〈계문연수〉와 구도 및 수지법에서 매우 유사하지만, 근경 나무의 농묵처리가 뚜렷하지 못하며, 인물의 포치와 말과 수레 같은 부수적인 배치가 부분적으로 생략되었다.

《사로삼기첩》제7폭〈서산〉은 1750년 시건하여 1764년에 준공된 청의 3대 황

도 4-19 강세황,
《사로삼기첩》 제3폭
〈계문연수〉, 지본수묵,
23.3×27.5cm,
국립중앙박물관
도 4-20 강세황, 〈계문연수〉,
지본수묵, 22×26cm, 개인

168 金景善, 『燕轅直指』 권2, 「出彊錄」, 薊門煙樹記.

가 원림 중 하나인 청의원(淸漪園) 경내 만수산(萬壽山)의 화려한 전각을 배경으로 곤명호를 둘러싼 경물을 조감하여 그린 것이다[도 4-21]. 화면의 전체적 구도는 1860년 영불연합군에 의해 소실된 청의원을 1888년 중건하여 자희태후(慈禧太后, 1835-1908)가 '이화원(頤和園)'이라 개칭한 후의 모습을 묘사한 경관(慶寬)의 〈이화원설계전경도〉와 비교할 수 있다[참고도 4-16].

　　화면 상단 만수산의 화려한 형세 아래 동서축으로 장랑(長廊)이 보인다. 장랑은 1755년 시건되었고, 긴 회랑을 따라 대개 건축투시도법에 기초를 둔 역사화 및 장식화가 다양하게 그려져 이곳을 찾았던 강세황도 장랑의 서양화법에 기초한 그림을 접했을 개연성이 높다. 장랑 동측에 위치한 문창각(文昌閣)은 문운(文運)을 관장하는 문창제군(文昌帝君)의 소상을 모셨던 곳으로 1750년(건륭 15)에 중앙의 3층 누각을 중심으로 사방에 각랑(角廊)을 세운 독특한 건물이다. 목패루를 지나 아래쪽에 1751년 건륭 어제로 곤명호의 연혁을 기록한 「만수산곤명호기(萬壽山昆明湖記)」를 새긴 석비가 서있고, 곤명호 동안(東岸)에는 동우(銅牛) 좌상이 있다[참고도 4-17].[169] 호수와 면한 팔각 중첩 구조의 확여정(廓如亭)은 건륭제가 시를 짓고 주회(酒會)를 베풀던 곳이며, 호수를 가로질러 동정산과 확여정을 연결하는 석교는 수의교(繡漪橋)이다. 강세황은 《사로삼기첩》제9폭 서산에 대한 제시에서 서산의 탈속적 풍경을 감히 시나 그림으로 형용해낼 수 없어 교두에 우두커니 앉아 석양을 보낸다고 읊었는데, 그림은 수의교에서 풍광을 조망하며 시화를 구상하는 강세황의 모습을 떠올린다.

　　서산의 실경을 그린 그림으로 '서산누각(西山樓閣)'이라는 화제와 강세황의 '삼세기영' 인장이 있는 작품이 한 점 더 전한다[도 4-22].[170] 이 작품은 직접 공개된 바 없어 소장처와 화첩 전모를 파악하기 어렵다. 위의 《사로삼기첩》제7폭 〈서산〉과 비교하면, 화제가 있는 〈서산누각〉의 경우는 기본 경물군의 위치와 형태에 대한 대강만 표현하여 현장감이 떨어지며, 그림의 준법과 건축 묘사에서 차이점이 보인다. 경물군의 위치는 대체로 일치하지만, 확여정의 옥우 표현에 음영을 가미하였고, 곤명호를 등지고 앉은 동우, 각을 틀어 위치한 건륭어제비, 조선의 영은문처럼 그려진 목패루, 문창각의 건축 구조 등이 그 예이다. 이러한 세부 차이는 기억에 의존하여 뒤에 그리면서 비롯된 결과로 보인다.

　　《사로삼기첩》제11폭 〈고죽성〉은 산해관에서 영평부 사이 배음보(背陰堡)에 위치한 이제묘를 그린 것이다[도 4-23]. 이제묘는 백이와 숙제 소상을 모셨던 사당으로 조선사절은 백이와 숙제의 뜻을 기리기 위해 이제묘 뒤 절에서 점심을 먹으면

서 고사리로 나물이나 국을 끓여 먹는 것이 상례였다.[171] 중국문화혁명으로 파괴되기 이전 이제묘의 건축군 중 경사진 각도(閣道)를 따라 올라가는 청풍대 등 화면 속 경물 위치가 실물과 유사했음을 확인할 수 있다[참고도 4-18].[172] 〈고죽성〉에 대한 삼사의 제시와 그림 정황에서 강세황 일행이 이곳을 찾을 당시 이제묘 북쪽으로 난하가 흐르고 백이와 숙제의 높은 절개와 어울리지 않게 사묘(祠廟)의 규모는 화려하고 웅장하였던 것 같다. 반면 화면 중앙 난하 건너편 원산을 배경으로 백이와 숙제의 부왕 고죽군(孤竹君)의 소상을 모신 고죽군묘(孤竹君廟)가 황량하다.

통도사성보박물관에는 고죽성을 소재로 제작한 〈이제묘〉가 한 폭 전한다[도 4-24]. 〈이제묘〉 역시 화면 위에 '이제묘'라는 화제가 있고 그 아래 강세황의 '삼세기영' 주문방인이 나타나는 점에서 앞서 살펴본 〈서산누각〉과 같은 화첩에서 분철된 것으로 추정된다. 이러한 분철 화폭이 산견되는 점에서 강세황이 이휘지 가장본과 별도의 부본(副本)을 제작하였을 개연성이 높다.

〈이제묘〉를 〈고죽성〉과 비교하였을 때, 화면의 포치법이 매우 유사하여 같은 작품으로 착각할 정도이다. 두 작품은 강세황이 중년에 그린 《송도기행첩(松都紀行帖)》과 비교할 때, 이제묘의 주요 전각과 옥우 표현에서 평행투시도법이 뚜렷이 나타나 그의 말년 작품의 변화상을 보여준다.[173] 〈고죽성〉의 누각 사이 담장 지붕에 대한 반복적인 짧은 사선 묘사는 강세황의 만년작 《풍악장유첩》 중 〈회양관아〉의 옥우와 담장 표현에서도 나타나는 특징이다.[174] 세부를 검토해보면 〈고죽성〉이 〈이제묘〉보다 우측으로 치우친 구도이며, 성벽 위의 성가퀴 묘사, 토산의 준법 등에서 다소 차이를 보인다. 청담대 위 네 명의 인물 묘사에서 〈고죽성〉은 변화 없는 선으

169 銅牛의 등에는 1755년(건륭 20)의 어제시를 古篆體로 새겼는데, 夏禹가 물을 다스릴 때 銅牛가 頌祝을 전하여 물을 안정시킨 상서로움을 기록한 것이다. 金景善, 『燕轅直指』 권5, 「留館錄」 下, 鐵牛記; 傅連仲, 「昆明湖畔铜牛」, 『紫禁城』, 1999年 第2期.

170 변영섭 교수의 학위논문 도 53-1과 도 53-2에 소개된 자료는 각각 화제가 있는 것과 없는 것을 구분하여 게재하였으나, 그 후 단행본에서 소개한 〈서산누각〉은 화제가 없는 동일 도판에 각각 다른 도판 번호를 부여하여 게재하였다. 邊英燮, 「豹菴 姜世晃 繪畵研究」(이화여자대학교 대학원 박사학위논문, 1987), pp. 366-367; 동저, 앞의 책(一志社, 1988), pp. 267-269 도판 참조.

171 朴趾源, 『熱河日記』, 「關内程史」, 7월 27일 계묘조.

172 18세기 당시 이제묘와 고죽성 일대의 건축군의 구성은 李海應, 『薊山紀程』 卷4, 復路, 甲子年 2월 8일 참조.

173 《송도기행첩》의 제작경위와 화첩 순서에 대해서는 김건리, 「豹菴 姜世晃의 《松都紀行帖》 硏究」, 『美術史學硏究』 237·238(한국미술사학회, 2003), pp. 183-211 참조.

174 《풍악장유첩》의 구성 및 화풍에 대해서는 변영섭, 앞의 책, pp. 120-124: 박은순, 『금강산도 연구』(일지사, 1997), pp. 251-259 참조.

도 **4-21** 강세황,
《사로삼기첩》제7폭
〈서산〉, 지본수묵,
23.3×27.5cm,
국립중앙박물관

참고도 4-16 경관, 〈이화원설계전경도〉, 1888년경, 채색화(왼쪽)
도 **4-22** 강세황, 〈서산누각〉, 지본수묵 , 크기 미상, 개인(오른쪽)
참고도 4-17 북경 이화원 경내 동우, 1755년(오른쪽 아래)

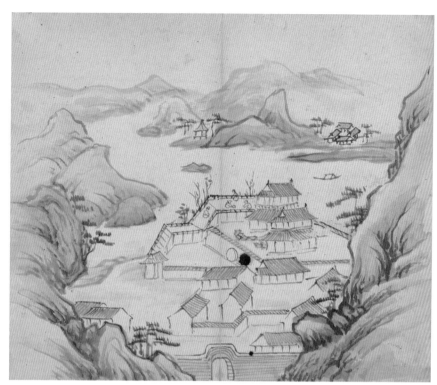

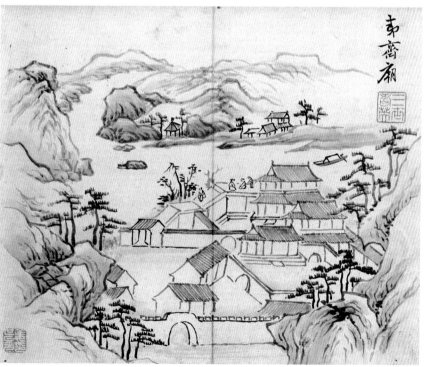

도 4-23 강세황,《사로삼기첩》제11폭 〈고죽성〉, 지본수묵, 23.3×27.5cm, 국립중앙박물관
도 4-24 강세황, 〈이제묘도〉, 지본수묵, 26.5×26.4cm, 통도사성보박물관

로 정확성과 섬세함이 떨어진
반면, 〈이제묘〉는 절도 있는 먹
의 농담 변화로 선묘가 세련되
고 능숙하다. 이러한 세부 표현
의 차이는 다소의 시차를 두고
다시 제작한 결과로 추정된다.

《사로삼기첩》 제15폭은 화
면에 그려진 경물에 대한 단서
를 찾기 어려워 선행논고에서
는 임의로 '산수도'라 지칭하

참고도 4-18 1930년대 후반 이제묘

였다[도 4-25].[175] 그러나 이 그림에 대한 유일한 단서는 《사로삼기첩》 제16폭에 쓴
이휘지의 제시로 제나라 여인 허맹강(許孟姜)이 장성의 노역에 끌려간 남편 범기량
(范杞梁)을 기다리다 결국 그의 죽음을 알고 순절했다는 애틋한 이야기와 더불어 강
녀 사당을 비추는 달빛을 바라보며 세월의 무상함을 느끼는 내용으로 아래와 같이
강녀묘(姜女廟)를 묘사하였다.

愁風愁雨望悠悠	비바람을 근심하며 계속 바라보기를
郞不歸來死不休	지아비 돌아오지 않으니 죽어도 그치지 않았네.
環珮魂驚郞在處	여인[강녀]은 지아비 있는 곳에서 혼비백산하였으니
舊時明月廟空留	옛적의 밝은 달 [강녀]묘(廟)에 속절없이 머무네.
老蒲	

강녀묘는 1594년(만력 22) 산해관 동쪽 망부석촌(望夫石村)에서 수 리 떨어진 곳에
세워졌는데,[176] 남편을 따라 순절한 허맹강을 기리기 위해 많은 조선사절이 이곳을
찾아 시문을 남겼다. 강녀묘 정전인 천후전(天后殿) 중앙에는 맹강녀의 채소상(彩塑像)
을 모셨고, 천후전의 후면에는 화면과 같이 2개의 거석이 있다. 그중 남쪽 거석이 맹
강녀가 올라 남편을 기다렸다고 전하는 망부석(望夫石)이다[참고도 4-19].[177] 비록 화면
은 원경으로 넓게 포치하였지만, 화면 속 거석에는 명대 문인들의 시문을 새긴 석판
을 넣은 모습까지 사실적으로 묘사하였다. 〈강녀묘〉의 화면은 산해관 각산장성(角山
長城)과 강녀묘의 경물을 좌측 하단 대각선상에 대칭으로 배치하고 바탕을 아득하게

생략하였다. 각산장성의 험한 지세를 더욱 효과적으로 전달하면서 그 일대 사적을 한꺼번에 한 화면에 그려 넣기 위해 파격적인 구도를 사용하였고, 각산장성의 조밀하고 뾰족한 암산을 표현하기 위해 파묵법을 사용하여 음영을 나타냈다. 또한 우뚝 솟은 산 사이를 관통하는 성첩이 부분적으로 드러나 자연 요새로써 각산장성의 특징을 잘 보여준다[참고도 4-20].

사행 노정을 고려할 때, 이상의 그림은 산해관 각산장성과 강녀사당을 묘사한 〈강녀묘〉, 산해관과 영평부 사이에 위치한 이제묘를 그린 〈고죽성〉, 풍윤현 이전부터 펼쳐지는 기이한 장관을 그린 〈계문연수〉, 북경 청의원을 그린 〈서산〉의 순서가 되어야 하지만, 화첩에서는 그 순서가 일정하지 않다.

(3) 북경에서 공식 사행활동과 영대빙희 진하사은겸동지사행의 가장 큰 목적은 동지사행을 겸하여 청 건륭제의 천수연(千叟宴)에 참가하기 위한 것이었다. 사행 일정은 1784년 10월에 한양을 출발하였고, 12월 8일 연경에 도착하여 남소관(南小館)에서 1785년 1월 24일까지 한 달 남짓 머물다가, 1785년 1월 25일 북경을 출발하였다.[178] 당시 동지사행이 북경에서 행하였던 연행 관련 공식 행사의 일정 및 내용은 〈표 13〉과 같다.

북경에서 강세황 일행의 공식 행사와 관련하여 《영대기관첩》에는 북경의 태액지 경관과 1784년 12월 21일 남해에서 조선사절이 건륭제와 함께 참관한 빙희(氷戲)가 묘사되었다[도 4-26].

삼사가 쓴 제시들은 모두 '공(空), 궁(宮), 통(通), 공(工)'이라는 각운에 맞춰 쓴 것으로 남해의 수운사와 황제를 따라 영대에서 본 빙희에 대한 인상을 시로 옮긴 것이다.[179] 모두 북해와 중해의 경계가 되는 금오옥동교(金鰲玉蝀橋)를 신선세계로 이어주는 은하수나 무지개 다리에 비유한 점이 인상적이며, 특히 강세황의 시에서는 영대에서 녹미(鹿尾), 낙차 등의 별미를 대접받았던 정황을 알 수 있다.[180]

제3폭 〈영주누각〉 화면에 찍혀 있는 '삼세기영(三世耆英)'이라는 타원형 주문인

175 변영섭, 앞의 책, p. 120.
176 『畿輔通志』 卷49, 祠祀.
177 강녀묘의 건축 구조는 朴趾源, 『熱河日記』, 「銅蘭涉筆」 참조.
178 『정조실록』 권18, 8년 10월 12일(갑오)조; 권 19, 9년 2월 14일(갑오)조.
179 《瀛臺奇觀帖》의 그림 구성과 제시에 대해서는 〈참고표 7〉 참조.

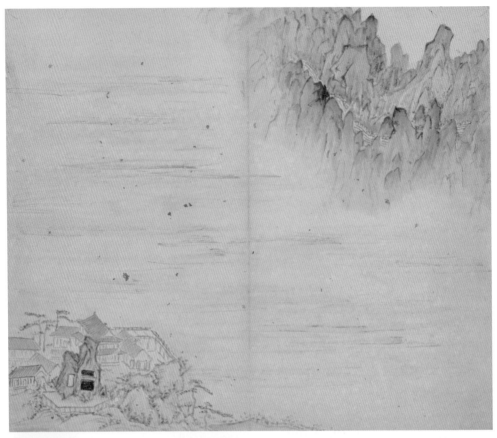

도 **4-25** 강세황, 《사로삼기첩》 제15폭 〈강녀묘〉, 지본수묵, 23.3×27.5cm, 국립중앙박물관

참고도 4-19 산해관(진황도) 강녀묘 내 망부석

참고도 4-20 산해관(진황도) 각산장성

도 4-26《영대기관첩》
제1폭과 제2폭 내제,
지본묵서,
각 면 22.7×13.2cm,
국립중앙박물관

瀛臺奇觀

표 13 1784-1785년 진하사은겸동지사행 북경 공식 일정

일정		행사	장소	전거
1784	12. 8	북경 도착	北京 南小館	『정조실록』, 9년 2월 14일조
	12. 13	궁중 의례 연습	禮部 鴻臚寺	
	12. 21	瀛臺氷戲	太液池 南海	《영대기관첩》 내 그림 2폭
	12. 29	除夕宴	紫禁城 保和殿	『정조실록』, 9년 2월 14일조
1785	1. 1	朝參禮	紫禁城 太和殿	
	1. 2	歲初宴	南海 紫光閣	《수역은파첩》除夜作 三使 腳贈員詩
	1. 6	千叟宴	紫禁城 乾淸宮	《수역은파첩》恭記千叟宴詩
	1. 14	御宴	圓明園 山高水長閣	『정조실록』, 9년 2월 14일조;
	1. 15	元宵宴(放生宴)	圓明園 正大光明殿	御製千叟宴詩 手筆印本 발문
		燃燈宴	圓明園 山高水長閣	
	1. 18	御床 아래 叩頭禮	圓明園 山高水長閣	御製千叟宴詩 手筆印本 발문
	1. 25	回程	北京 출발	『정조실록』, 9년 2월 14일조

장을 통해 강세황의 작품임을 확인할 수 있다[도 4-27]. 〈영주누각〉은 연경팔경의
하나로도 유명한 양정(涼亭) 수운사(水雲榭)가 있는 태액지 중해를 전설 속 선경 영
주(瀛洲)에 비유하여 안개가 수면에 깔린 신비한 분위기로 묘사되었다.[181] 화면에서
북해와 중해의 경계를 이루는 석교 뒤로 북해 백탑(白塔)의 모습은 실제보다 길게

180 조선사절의 정원 중에 정사·부사·首譯만 입장하여 영대 가에 준비된 幕次에 앉아 음악이 연주되는 가운데 內宴
에만 쓰는 三淸茶를 대접받았는데, 이는 잣·梅花·佛手를 雪水에 달인 것으로 특별히 외국사신들에만 대접하였
다. 『정조실록』권19, 9년 2월 14일(갑오)조.

181 북경성의 기초가 되었던 元 大都의 舊制에서는 太液池 남단에 남해와 중해, 북해를 병칭하여 三海라 하였고, 일
반적으로 북경 자금성 태액지의 瀛臺를 南海, 자광각 일대를 中海, 五龍亭 일대를 北海라 구분한다. 청대 태액지
일대 구조에 대해서는 金景善, 『燕轅直指』卷4,「留館錄」中 참조.

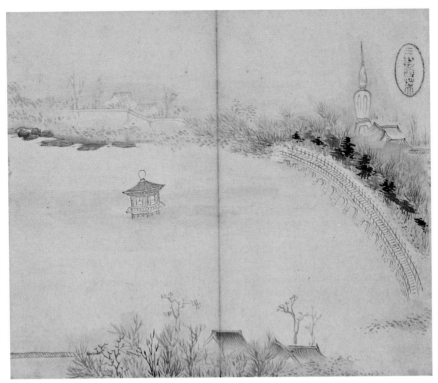

북해

중해

남해

도 4-27 강세황, 《영대기관첩》 제3폭
〈영주누각〉, 지본수묵, 22.3×26.5cm,
국립중앙박물관
참고도 4-21 북경 태액지 전경

과장되었다[참고도 4-21].

제4폭 〈영대빙희(瀛臺氷戲)〉 그림의 좌측 상단에 '광지(光之)'라는 주문방인이 선명하게 보여 역시 강세황의 그림임을 알 수 있다[도 4-28]. 조선사신은 1784년 12월 21일 새벽녘 서화문(西華門) 밖에 도착하여 섬라(暹羅, 태국)사신의 앞자리에 반열한 후 황제의 난여(鑾輿)를 따라 영대로 이동하였다. 영대 호수의 얼음 위에는 정문을 설치하고 거기에 홍심(紅心)을 달아놓았다. 팔기(八旗)의 병정들은 해당 기의 옷을 색깔별로 입고, 신발 밑바닥에는 목편(木片)과 철인(鐵刃)을 부착하였다. 이들은 얼음에 꿇어앉아 화살을 잡고 홍심을 향해 쏘았는데, 이는 마치 말 타고 달리면서 표적을 쏘는 것과 같았다.

빙희(氷戲, 중국식 표기: 冰嬉)는 북방에서 기마와 활쏘기에 능했던 만주족의 풍속과 밀접한 관련이 있다. 목란추선(木蘭秋獮)과 함께 팔기군의 무예 증진과 상무(尙武) 정신을 고취하기 위한 국속(國俗)으로 간주되었다.[182] 건륭제는 매년 동지를 즈음하여 태액지 빙상에서 외국사절단과 친왕 및 백관을 대동하고 선형 빙상 위에 앉아 이를 관전하였다. 빙희는 정문(旌門)을 설치하고 그 정중앙에 채구(彩毬)를 걸어 팔기장병과 내무부 삼기(三旗) 관병에게 활을 쏘게 하여 우열을 가렸다.[183] 북경고궁박물원 소장 《빙희도권(冰嬉圖卷)》은 건륭 연간 김곤(金昆), 정지도(程志道), 복륭안(福隆安, 1746-1784)의 공동작으로,[184] 그림에는 황제가 탄 빙상과 정문(旌門)에 달린 채구를 시위하는 팔기군의 모습이 매우 실감나게 묘사되어 참조가 된다[참고도 4-22].

〈영대빙희〉에서는 영대 주위에 마른 가지가 앙상한 나무를 통해 계절적으로 겨울임을 암시하였고, 주변 바위 중 일부를 농묵으로 강조하여 화면에서 변화를 주었다. 황제가 타고 온 난여와 영대에 이르러 얼음 위에서 타는 빙상(氷牀)을 용 형상의 용주가 받치고 있는 모습이다. 각기 다른 색깔 옷을 입고 홍심을 향해 활을 쏘는 팔기군은 몰골법을 이용한 먹의 농담으로 구분하였다.

개인 소장의 〈영대빙희〉는 '삼세기영' 주문방인과 '영대빙희'라는 화제가 있

182 『皇朝通典』卷58, 禮; 『皇朝通典』卷64, 戲; 『國朝宮史』卷14, 宮殿 4, 西苑上, 御製冰嬉賦.
183 袁杰, 「一幅冰上体育的画卷 -《冰嬉圖》」, 『紫禁城』, 2007年 第2期.
184 북경고궁박물원 소장 《冰嬉圖卷》은 공동 작가 중 한 명인 福隆安(1746-1784)의 몰년을 고려할 때, 적어도 1784년 이전에 제작되었음을 추정할 수 있다. 福隆安은 富察氏, 字는 珊林이며, 대학사 傅恒의 아들로 그림을 잘 그렸다. 1760년 3월 乾隆帝의 第4女 和碩和嘉公主(1745-1767)의 부마가 되었고, 동년 7월 부친의 작위를 계승하여 一等 忠勇公에 봉해졌다. 관직은 兵部尚書兼軍機大臣에 이르렀고, 1773년년 太子太保를 역임하였다. 시호는 勤恪이다. 胡敬 『國朝院畫錄』卷1, 「福隆安」.

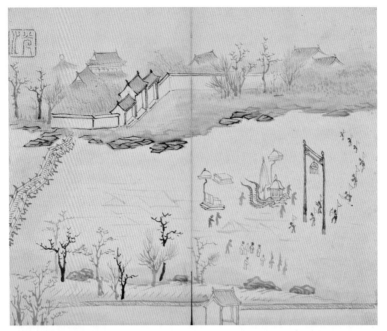

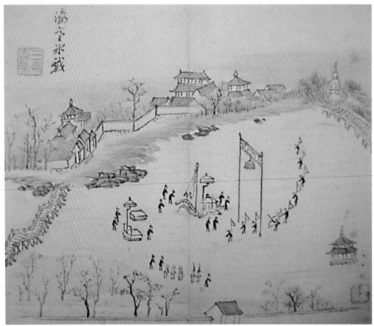

도 4-28 강세황, 《영대기관첩》 제4폭 〈영대빙희〉, 지본수묵, 22.3×26.5cm, 국립중앙박물관

도 4-29 강세황, 〈영대빙희〉, 지본수묵, 22×27cm, 개인

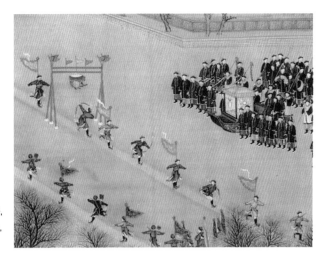

참고도 4-22 김곤 외, 《빙희도권》 부분, 1784년 이전, 견본채색, 35×578.8cm, 북경고궁박물원

는데, 개인 소장 〈계문연수〉와 같은 서체로 후대에 쓴 것으로 추정된다[도 4-29]. 정사 이휘지의 제시에는 노포(老浦)라 쓰고 '老浦' 주문방인을, 강세황의 제시에는 표옹(豹翁)이라 쓰고 '豹翁' 주문방인을, 이태영의 제시에는 동전(東田)이라 쓰고 '李泰永印' 주문방인을 찍었다.《영대기관첩》제4폭과 비교했을 때, 작품의 중앙에 빙희 장면은 일치하나, 우측에 〈영주누각〉의 주요 소재인 수운사와 구공교, 백탑을 더 넓은 구도로 배치하여 〈영주누각〉과 합쳐 그린 것이다. 태액지 주변 자광각의 위치와 담 묘사도 현실과 차이를 보인다.

이 작품은 '삼세기영' 주문방인이 공통적으로 찍힌 개인 소장 〈서산〉, 〈계문연수〉, 통도사성보박물관의 〈이제묘〉와 함께 하나의 화첩에서 분철되었을 개연성이 높다. 또한 구도와 경물배치에서 실제와 가까운 이휘지 가장본과 차이를 보여 시차를 두고 좀더 후에 그려진 작품으로 추정된다.

강세황 일행은 12월 29일 보화전에서 한 해를 마무리하는 제석연(除夕宴)에 참여하였고, 1785년 정월 초하루에는 태화전 조참례(朝參禮), 1월 2일에는 자광각(紫光閣)에서 열리는 세초연(歲初宴)에 참여하였다. 그리고 1785년 1월 6일에 건청궁에서 베푼 천수연(千叟宴)에 참가하였다.

강세황은 사신 일행이 황제의 천수연 참석을 위해 북경의 남소관에 머물면서 섣달 그믐밤을 보내는 착잡한 심경을 시로 적은 일과 이를 후에 볼 수 있도록 삼사가 시권을 꾸몄음을 밝혔다.《수역은파첩》제7폭과 제8폭(제13면-16면)은 삼사가 각각 당나라 시인 고적(高適, 702-765)의 제야시(除夜詩)에 한 수씩 차운(次韻)한 시에

대해 강세황이 적은 후지(後識)이다.[185]

내가 태어나서부터 묵은해를 보내고 새해를 맞이한 것이 칠십여 회가 되었다. 지금은 이미 습관이 된 지 오래여서 해를 보내면서도 슬픈 회한이 들지 않는다. 갑진[1784]년 겨울 연경의 천수연에 참석하기 위해 부사로 충당되어 옥하관에 머물렀는데, 마침 섣달그믐을 만나 황제에게 조하하는 반열과 남성(南城) 아녀자들의 유희가 떠올랐다. 삼천리 밖 멀리 떨어진 객관의 희미한 등잔불 아래서 그림자와 마주하고 홀로 앉으니, 비로소 해를 보내는 슬픔을 금할 수 없어 마침내 「고상시제석시운(高常侍除夕詩韻)」에 차운하였다. 노포 상공[이휘지] 상사와 동전 이학사[이태영]가 서로 수창하여 시권에 써서 훗날 볼 수 있게 하였다. 표암이 73세에 쓰다.[186]

《수역은파첩》제17면부터 제21면까지는 북경에서 세수(歲守) 풍경을 담은 내용으로, 삼사의 시는 노쇠한 몸을 이끌고 수천 리 밖 이국에 와서 섣달 그믐밤을 보내는 착잡한 심경과 고국에 대한 그리움을 당 시인 고적의 「제야작(除夜作)」에 차운하여 지은 시이다.[187] 보통 음력 설이 되기 전날 밤을 지새우며 송년하는 세수의 풍습이 있었으나, 강세황 일행은 억지로 잠을 청해보려 했지만 곳곳에서 들려오는 폭죽 소리와 북소리에 뒤척이다 술을 마시며 뜬눈으로 새벽을 맞았다. 이후 관복을 갖추고 태화전 앞에서 조회 의식에 참여하였음을 알 수 있다. 1784년 12월 29일에 보화전(保和殿)의 섣달 그믐날 저녁 연회인 제석연(除夕宴)에 참가하였는데, 전상(殿上)에 황제가 나와 궁전의 뜰에서 사자 씨름과 잡희(雜戲)를 베풀었다. 그리고 1785년 1월 1일 오문(午門)에 나가서 대기하였다가 태화전 전정에 들어가서 행례(行禮)하였으며, 1월 2일에는 자광각(紫光閣) 신년 연회인 세초연(歲初宴)에 참가하였는데, 이에 대한 정황이 시에 반영되었다.

강세황 일행은 1785년 1월 6일에 건청궁에서 열린 천수연에 참여하였다. 청조에서 천수연은 궁정 내 대규모 연회 중 하나로 노인을 공경하도록 널리 교화하는 목적과 함께 안정된 성세를 보여주기 위해 총 네 차례 거행되었다. 1713년(강희 52)에는 강희제의 육순을 맞아 창춘원(暢春園)에서, 그후 1722년(강희 61) 정월에는 강희제 60년 치세의 공적을 기념하여 건청궁에서 거행되었다. 한편 건륭제 때 천수연은 1785년(건륭 50) 건청궁에서, 1796년(가경 원년)에는 황극전(皇極殿)에서 거행되었다.[188]

중국국가박물관 소장 〈천수연도(千叟宴圖)〉는 화폭의 우측 상단에 "건청궁천수

연도(乾淸宮千叟宴圖)"라는 화제와 우측 하단 "신왕승패공화(臣汪承霈恭畵)"라는 관지를 통해 1785년 건청궁에서 개최된 천수연 장면을 왕승패(汪承霈, 1747 이전-1805)가 횡 폭으로 그린 작품임을 알 수 있다[참고도 4-23].[189] 화면에는 건청문 앞 금동사자 한 쌍이 상징적으로 배치되었고, 그 앞으로 공복을 갖춘 노인들이 천수연을 마치고 황제가 하사한 궤장, 비단 등을 들고 나오는 분주한 정황을 묘사하여 건륭제가 노인들에게 베푼 은전(恩典)의 성대함을 보여준다.

1785년 건륭제(1711-1799, 재위 1735-1795)는 황조(皇祖) 강희제(1654-1722, 재위1662-1722)의 전례에 따라 천수연을 거행하였는데, 청나라 전역에 조서를 반포하여, 65세 이상의 관원, 70세 이상의 평민을 초대하였다.[190] 이어 건륭제는 천수연에 참여할 조선국 사신은 나이 60세 이상으로 뽑아 기년(耆年) 사람들을 예우하는 뜻을 보여주도록 하였다. 따라서 당시 조선에서 진하사은겸동지사로 파견한 정사 이휘지는 70세였고, 부사 강세황은 72세 노구를 이끌고 사행하였다.[191] 서장관 이태영은 정사, 부사와 달리 50세를 갓 넘은 나이였다.

강세황의 유물 중 천수연 사물녹두패(賜物綠頭牌)는 강세황이 조선국 부사 자격으로 천수연에서 황제의 사물을 받을 때 지참했던 신분과 성명을 적은 대나무 패이고, 당시 〈어제천수연시〉 수필인본(手筆印本)은 건륭제의 사물 중 하나였다[도 4-30].[192] 〈어제천수연시〉 수필인본의 내용은 《수역은파첩》 제3면부터 제5면에 걸친 건륭어제시 「천수연공의황조원운(千叟宴恭依皇祖原韻)」과 일치한다[도 4-31].

185 《壽域恩波帖》의 구성과 제시에 대해서는 〈참고표 8〉 참조.

186 "自余之生, 送舊年迎新歲, 已七十餘度矣. 今已慣習久, 不作別悵惘之懷. 甲辰冬爲參燕京千叟宴, 充副价 留玉河, 値除夕回思北宸朝賀之班, 南城兒女之嬉, 遠隔三千里外, 旅館殘燈, 對影孤坐, 始不禁黯然傷情, 遂次高常侍除夕詩韻. 老圃相公, 東田李學士, 相與酬和, 書于卷中 以作後觀." 豹菴七十三歲書(姜世晃印) 《수역은파첩》 제13-16면.

187 "旅館寒灯獨不眠, 客心何事轉凄然. 故鄕今夜思千里, 霜鬢明朝又一年." 高適, 『高常侍集』 卷214, 「除夜作」.

188 楊莉, 「康乾盛世的尊老之宴－從《千叟宴圖》說起」, 『北京文博』(北京市文物局, 2006).

189 汪承霈는 汪由敦의 아들로 자는 受時, 春農, 호는 時齋, 蕉雪이며, 1747년(건륭 12) 擧人이 되어 관직은 병부상서에 이르렀고, 산수, 인물, 화훼, 지두화에 모두 능하였다. 俞劍華, 『中國美術家人名辭典』(上海人民美術出版社, 1996), p. 451.

190 『정조실록』 권19, 9년 3월 22일(신미)조.

191 『通文館志』 卷10, 정조 8년(1784) 기사; 『정조실록』 권18, 8년 10월 9일(신묘)조.

192 1785년 1월 6일 천수연에서 황제가 《御製千叟宴詩》 手筆印本 1장을 비단, 壽杖, 貂皮 등과 함께 조선사신에게 내린 것으로 이때 천수연시는 부사 강세황이 소유하였음을 알 수 있다. 한편 1월 25일 황제 등극 50년을 경축하여 반포한 조서와 함께 조선국왕에게 준 상에도 〈어제천수연시〉 1수가 포함되었다. 『정조실록』 권19, 9년 2월 14일(갑오)조.

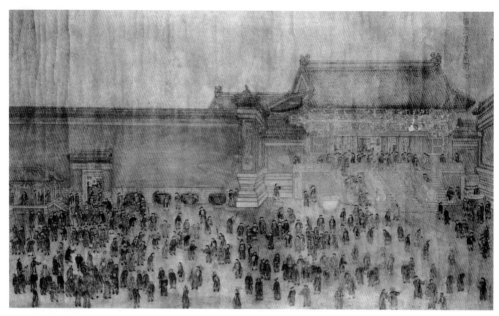

참고도 4-23 왕승패, 〈천수연도〉, 1785년, 지본채색, 91.2×151cm, 중국국가박물관

抽秘無須更騁姸	[황실]비사를 밝히는데 다시 고쳐 윤색할 필요 없으니,
惟將實事紀耆宴	오직 사실만 가지고 천수연을 기록한다.
追思侍陛磬垂日	전폐 아래 시립하여 모셨던 소시 적을 생각하니,
訝至當軒手賜年	성조께서 직접 술을 내리던 그때에 이른 것 같네.

君酢臣酬九重會	군신이 술을 주고받으니 구중궁궐의 연회요,
天恩國慶萬春宴	천은과 나라의 경사이니 만년의 연회로다.
祖孫兩擧千叟宴	조손(祖孫, 강희제와 건륭제)이 모두 천수연을 거행하니
史策饒他莫竝肩	사책(史冊)의 풍요로움을 견줄 데가 없도다.

황조 1722년(강희 61)에 천수연을 거행하였는데, 실로 예부터 없었던 전례였다. 그때 왕·대신에게 여러 황자들로 하여금 술을 따르도록 하여 자혜를 보이셨다. 심지어 아직 나이가 어린 황자와 황손에 이르기까지 옆에 서서 예를 보도록 아울러 명하셨다. 내(건륭제) 나이 12살이었는데, 친히 가회를 맞아 기연(耆筵)을 친견하였으니 황조의 은총과 안락의 융성함이 지금 을사(1785)년에 이르도록 무릇 64년이 지났다. 올해 1785년은 짐이 등극한지 50년

도 4-30 강세황의 천수연사물녹두패와 건륭어제, 〈천수연공의황조원운〉, 수필인본
도 4-31 《수역은파첩》 제2폭, 「천수연공의황조원운」, 22.7×26.4cm, 절두산순교박물관

이라 삼가 황조(강희제)의 성전을 본받아 신년 1월 6일에 다시 천수연을 거행하였으니 나이 90세에 이른 자들 및 1품 대신 이상을 모두 어연 앞에 불러 손수 술을 그들에게 내림으로써 천은국경(天恩國慶)에 한자리에서 술을 주고받는 성대함을 밝혔다. 건륭 50년 세차 을사년 신정월 상한 어필[193]

화첩의 제3폭부터 제5폭까지는 조선의 정사와 부사가 건륭제에게 올린 천수연 진하시(進賀詩)이다. 먼저 제3폭에서는 예부에서 천수연에 대한 황제의 시를 차운하라는 통지로 정사와 부사가 시를 짓게 된 동기를 밝히고 있다.[194]

1785년 1월 2일, 정사 이휘지와 부사 강세황이 올린 시는《수역은파첩》의 제4폭부터 제5폭에 걸쳐 있다. 건륭제의 천수연시에 화답하여 이휘지와 강세황이 천

193 "皇祖於壬寅歲, 舉行千叟宴, 實從古未有之曠典, 維時與宴王大臣, 命諸皇子賜觴以示慈惠, 至年未及歲之皇子皇孫, 竝命侍立觀禮, 余時年甫十二, 躬逢嘉會, 親見耆筵, 慶錫龍光, 燕譽之隆, 閱今乙巳, 凡六十四年矣. 今歲乙巳, 朕御極五十年, 恭依皇祖盛典, 於新正初六日, 再舉千叟宴禮 有年屆九十及一品大臣以上, 皆召至御筵前手賜之觴, 以昭天恩國慶, 酬酢一堂之盛." 乾隆五十年 歲次乙巳 新正月 上澣 御筆

194 "曾在康熙御極五十年, 壽當七十, 舉千叟宴, 今皇乙巳, 又是御極五十年, 上壽七十, 踵行千叟宴, 作此時命與宴諸老和進". 화첩 제6면 강세황 제발; 康熙帝(1654-1722, 재위 1662-1722)가 등극한 지 50년을 기념한 천수연이 있었던 1713년은 강희제의 나이 59세였고, 乾隆帝(1711-1799, 재위 1736-1795)는 등극한 지 50년을 기념한 천수연이 있었던 1785년은 건륭제의 나이 75세로, 황조 강희제의 옛일을 본받아 천수연을 거행하였다.

수연에 대한 시 4운 1수씩을 차운하여 바쳤는데, 그때의 시를 적은 것이다.

春回壽域物熙熙　　봄이 오니 태평한 세상에는 만물이 생동하고

五紀光臨福履綏　　50년 치세에 복록이 안락하도다.

惠澤廣推千叟宴　　은택은 널리 천수연으로 확대되고

慶床爭獻萬年卮　　경상은 만년 후까지 다투어 바쳐지리.

堯裳日月垂衣地　　요임금 때 일월이 복식에 새겨졌고

禹貢山河集玉時　　우공의 산하가 옥기에 새겨졌네.

身惹御香同內服　　어향에 직접 배고 보니 내지(內地, 중국)와 동일하고

欣聽管籥頌恩私　　피리소리 기꺼이 들으며 은혜를 칭송하네.

正使 [內閣學士議政大臣耆社大臣原任大學士]

勝日金宮敞御筵　　좋은 날에 황궁에서는 어연이 열리고

熙朝歡慶入新年　　태평성대에 기쁜 경사는 새해를 맞이하였다.

七旬遐壽人稀有　　칠순토록 장수하는 경우는 세상에 적고,

五紀光臨史罕傳　　50년 치세는 역사에 드물게 전하네.

宇內群生爭蹈舞　　온 세상 모든 생명이 다투어 춤을 추고

樽前千叟與周旋　　술통 앞의 나이 많은 노인들 함께 즐겁게 노네.

小邦賤价躬親覩　　변방의 한미한 사신까지 (천수연을) 친히 보게 되니

還報吾君恭祝天　　우리 임금께서 황제 천수를 축원하는 것 아뢰네.

副使 [姜世晃印] [光之]

비록 청 예부의 통지에 의한 것이지만, 조선사신들이 청 황제에게 올린 진하시를 시첩에 남길 정도로 청에 대한 인식에 많은 변화가 있음을 알 수 있다. 이는 정조연간 사행을 통해 본격화된 청 선진문물의 적극적인 수용과 북학파를 중심으로 대두된 실학사상이 풍미했던 시대상을 반영한 결과일 것이다.

한편 《연대농호첩》 제3면 「공기천수연(恭紀千叟宴)」은 《수역은파첩》 제5폭 강세황의 천수연시와 일치하는 내용으로 강세황의 서체는 유사하지만, 《연대농호첩》이 강세황의 작품으로만 엮인 점에서 이휘지 소장본과 별도로 소장하기 위해 제작한 것으로 추정된다[도 4-32, 4-33]. 다만 차이가 있다면 《수역은파첩》 제5폭 시

의 관지는 '부사(副使)'라 쓰고 '강세황인(姜世晃印)'과 '광지(光之)'라는 주문방인이 찍혀 있는 반면,《연대농호첩》「공기천수연」에서는 '조선부사강세황(朝鮮副使姜世晃)'이라 쓰고 '강세황인'이라 주문방인을 찍은 점이 차이를 보인다.

1785년 1월 15일 정월 대보름에는 원명원 정대광명전(正大光明殿)에서 행해지는 원소연(元宵宴)과 1월 18일과 19일에는 원명원 산고수장각에서 열리는 연등연에 참여하였다. 〈어제천수연시〉 수필인본 우측에 적은 강세황의 제발에 당시 정황이 자세히 적혀 있다.

나는 을사[1785]년 정월에 천수연에 참여하였고, 그 후 보름에는 황가(皇駕)를 따라 원명원에 가서 여러 날 등희를 관람하고 파하였다. 명(命)에 의해 산고수장각에 입시하였는데, 황제는 처마 아래 놓인 작은 의자에 걸터앉았다. 층계가 매우 낮아 나는 지척 앞에 앉았는데, 풍속에 구부려 엎드리는 예는 없고, 단지 머리를 들고 꿇어앉는다. 얼핏 보니 안색은 정황색이며 늙지는 않았으나 점과 사마귀가 섞여 있다. 귀밑머리는 많고 검으며, 턱수염은 짧고 적으면서 흰 수염이 과반으로 불과 50-60세 정도일 것 같다. 항상 미소를 띠고 좁은 소매의 담비가죽옷을 입었는데, 털이 겉면에 드러나 있고, 머리에는 담비가죽의 만모(滿帽)를 썼다. 기침을 자주하여 시신들은 타호(唾壺)를 들고 좌우에 서서 침을 받았다. 몇 마디 말을 한 후 또 사신을 따르도록 하여 경풍도(慶豊圖)[195] 에 가서 밤이 깊어서야 돌아왔다.[196]

1785년 정월 18일 부사 강세황이 산고수장각에서 황제 어상(御床) 아래 고두례(叩頭禮)를 행하면서 가까이 친견할 수 있었던 건륭제의 안색과 용모·복식 등을

195 慶豊圖는 황제가 특별히 조선국(동지사와 진하사)과 안남국, 섬라국, 회회국 사신 등에게만 참여를 허락한 연회로 보통 정월 19일에 원명원의 산고수장각 뒤에서 배 또는 雪馬를 타고 藏舟閣, 金鰲橋와 玉蝀橋 등 6곳의 山亭과 水閣 지나 1리쯤 가서 天香齋 앞에서 내려 福源門을 거쳐 이르는 同樂園 내 觀戲樓이다. 이곳에서 사신들에게 낙차 한 잔씩 대접하며 庭前에 등희와 雜戲를 관람하게 하였다. 『정조실록』 권15, 7년 2월 27일(무자)조; 권31, 14년 9월 27일(갑진)조. 한편 呈才에서 경풍도는 慶豊圖舞를 출 때 쓰는 풍년의 경사를 그린 높이 7-8길의 그림으로 간주되기도 한다.

196 "余於乙巳正月, 參千壽宴, 後至望日, 隨皇駕往圓明園, 觀燈戲數日臨罷. 命入侍於山高水長閣, 皇帝踞小椅, 坐於檐廡之下, 階級甚卑, 余坐於前咫尺之地, 俗無俯伏之禮, 只昂首跪坐, 得以細瞻顔色面貌色正黃, 無蒼雜點痣, 鬢多黑莖, 髥短少而白者過半, 似不過五六十許人. 常帶微笑, 身着狹袖貂表, 毛在於表, 頭載貂滿帽, 咳嗽頻發, 侍臣持唾壺, 左右立而承唾, 數語後, 又使之隨, 往慶豊圖, 夜深乃歸. 題下方之翌日追錄." 豹翁 〈御製千叟宴詩〉 手筆印本 우측 강세황 제발 원문.

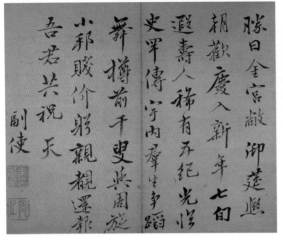
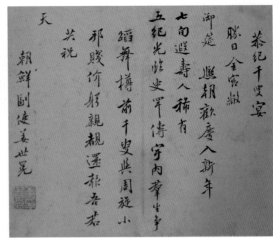

도 4-32 강세황, 《수역은파첩》 제5폭, 22.7×26.2cm, 절두산순교박물관
도 4-33 강세황, 《연대농호첩》 제3면 「공기천수연」, 22×26cm, 영남대학교박물관

마치 초상을 그리듯 상세하게 기술한 점이 흥미롭다. 건륭제는 당시 이미 70대 중반에 접어든 노년이었지만, 강세황은 황제의 나이를 50-60대 정도로 추정하고 있어 건륭제의 건강 상태가 매우 양호했던 것 같다.

그 밖에 연경에서 청인들과 교유 일면을 살필 수 있는 자료가 전한다. 일본 학자 후지츠카 지카시[藤塚鄰]가 자신의 망한려(望漢盧)에 구장(舊藏)했던 시첩『유능위야첩(唯能爲也帖)』은 이휘지와 강세황 일행이 병부원외랑 박명(博明)을 비롯하여 청 예부상서 덕보(德保, 1719-1789)와 이부상서 김간(金簡),[197] 그리고 안응휘(顔應煇), 유인직(劉人直), 진걸(陳杰) 등 학자들과 주고받은 시찰(詩札)과 「어제천수연시」를 서전형(書箋型)으로 장황하여 2첩으로 만들어 '유능위야(唯能爲也)'라는 4자를 제(題)하여 장황한 것이다.[198] 『유능위야첩』에 수록된 덕보의 7언 율시는 1785년 원소절에 원명원 정대광명전에서 사연(賜宴)과 원소절 저녁 원명원 산고수장각에서 내외 신들에게 등희를 보게 한 것에 대한 공기(恭紀) 2수이며, 정사 이휘지와 부사 강세황의 천수연시에 차운한 「봉화조선이정사공기천수연시원운(奉和朝鮮李正使恭紀千叟宴詩元韻)」, 「봉화조선강부사공기천수연시원운(奉和朝鮮姜副使恭紀千叟宴詩元韻)」이 있다.[199]

박명도 정사 이휘지의 시에 차운한 「봉화노포사상원운(奉和老浦師相元韻)」을 남겼는데, 그 관지를 "을사년 신정삼일, 서재 박명이 쓰다(乙巳新正三日, 西齋博明書, 博明)[西齋主人]"라고 하여 1785년 정월 3일 썼음을 알 수 있다. 박명은 또한 「천수연기은

시공화어제원운(千叟宴紀恩詩恭和御製元韻)」4수를 인각한 것을 이휘지와 강세황에게 주었다.[200]

그 밖에 『표암유고』에는 강세황이 북경에 들어가 예부상서 덕보, 이부상서 김간, 낭중 화림(和琳, 1753-1796), 병부원외랑 박명 등과 수창한 시가 있어 중국인들과의 교유 일면을 살필 수 있다.[201] 「갑진배부사입연경화예부상서덕보삼수(甲辰拜副使入燕京和禮部尚書德保三首)」, 「차정사운정김상서간(次正使韻呈金尚書簡)」, 「화진천수연시(和進千叟宴詩)」, 「차박서재명견증운(次博西齋明見贈韻)」, 「차상사운증박서재(次上使韻贈博西齋)」, 「증화낭중림(贈和郎中琳)」, 「차덕보차상사천수연시운(次德保次上使千叟宴詩韻)」, 「차덕보차천수연시운(次德保次千叟宴詩韻)」 등이 대표적 예로 대개 외국사신과 접촉 기회가 많았던 관리들이 대부분이었던 점에서 강세황이 부사라는 공식적인 입장에서 만난 이들과 약간의 필담과 시를 수창했던 내용으로 보인다.

특히 《금대농한첩》제14폭과 제15폭은 강세황과 김한태가 박명의 서재인 측려헌(測蠡軒)을 방문하여 묵연을 맺었던 정황을 기록하여 주목된다.

한 해가 훌쩍 저물어 가고, 짙은 구름이 문에 자욱한데 이 분들이 방문하여 보배로운 필묵으로 자리를 빛나게 하였다. 표암(豹菴, 강세황)은 바다를 인접한 나라[조선]의 기영(耆英)으로 예(禮)를 도와 황제가 베푸는 의식[천수연]에 참여하였고,[202] 경림(景林, 김한태)은 명망 있는 나라의 준걸스런 인물로 보옥을 받들고 숭앙하며 따랐다. 사관(使館)에서 한가한 날이면 붓을 잡았는데, 묵화(墨花)가 찬연하여 서법이 수려하고 가지런하였으며,[203] 필진

197 金簡의 자는 可亭, 漢軍正黃旗人이다. 總管内務府大臣으로 관직에 있었고, 四庫全書副總裁를 맡아 遼·金·元 3국의 인물·지리·관직명을 改譯하고, 다시 요·금·원 삼국 역사를 만주어로 해석을 더하여 간행하였다. 관직은 이부상서에 이르렀고 1791년(건륭 56) 명을 받들어 御定石經 출간사업을 주관하였다. 시호는 勤恪公이다. 김간은 강희, 옹정 양조에서 벼슬한 金常明의 종손으로 상명은 실제 조선 義州人이었다. 김상명의 증조부는 僉中樞 德雲으로 덕의 묘가 의주 남산에 있었고 비에는 옹정 원년의 고명을 刻하였다. 따라서 김간은 조선과 밀접한 혈연을 지니고 있었다.

198 『유능위야첩』詩篇이 2012년 10월 한림대학교박물관의 전시에서 공개된 바 있다. 이에 대해서는 정은주, 「중국사행에서 姜世晃의 詩畵창작과 인적 교유」, 『표암 강세황-조선후기 문인화가의 표상』(경인문화사, 2013), pp. 354-363 참조.

199 藤塚鄰 著, 藤塚明直 編, 『清朝文化東傳の研究』(國書刊行會, 1975), pp. 53-54 德保의 시 참조.

200 藤塚鄰 著, 藤塚明直 編, 앞의 책, pp. 56-57 博明의 시 참조.

201 『표암유고』에서는 博明의 성명을 '愽明'이라 기입하였다.

202 '襄禮'는 옛날 관혼상제의 예를 거행할 때 일을 주관하는 자를 도와 의식을 완성하는 일을 뜻한다. 여기서는 冬至副使의 자격으로 千叟宴의 의식에 참가한 강세황의 역할을 지칭한 뜻으로 쓰였다. '湛露'는 『詩經』小雅의 「湛露」장의 내용을 인용한 것이다. 『春秋傳』에 의하면 제후가 왕에게 조회하고 政教를 받으면 왕이 잔치를 베풀어 즐기는데, 이때 「담로」를 읊는다는 내용이 있다.

(筆陣)이 종횡무진하여 필력은 바위를 뚫을 듯하였다. 산 속 생활의 아취와 고상함을 사모하니 내 성정을 기쁘게 하고, 진세(塵世)의 분주한 사귐을 개탄한다 하니 그대가 지나온 자취를 알겠다. 왕우승(王右丞, 王維)의 천기(天機)가 정묘하단 말이 진실로 그러하며, 유개부(庾開府, 庾信)의 시사(詩思)가 청신(淸新)하단 말을 이 분에게서 믿을 수 있겠다.[204] 나는 사귐이 용문(龍門)에 부끄럽고 문장 또한 웅관(熊館)에 부끄럽다.[205] 천애에 명성을 들은 지 40년 동안 강호에 있다가 북경에서 영접하여 하루아침에 몸소 사자(使者)를 모시게 되었다. 동국(東國)에서 인륜을 사모함은 존장(尊長)을 앞에 뵙는 것과 같을 것이다. 서재(西齋)에서 여구(麗句)를 지어 이에 서첩 뒤에 쓴다. 1784년 12월 24일 서재노인 박명(博明)이 측려헌(測蠡軒) 남창(南窓)에서 쓴다.[206]

발문에서 박명은 표암에 대해 기영의 영광을 안은 인물로 예를 받들어 황제의 성절에 참여하고 관소에서 한가한 날에는 붓을 잡았으며, 수묵화와 서법이 수려하고 강직한 필력을 지녔다고 찬탄하였다. 또한 김한태에 대해서는 뛰어난 인물로 보배로운 서화 골동을 흠모하고 숭앙한다고 하여 작품에 대한 그의 뛰어난 안목을 칭찬하고 있다.

김한태는 당시 사행에서 박명에게 '자이당(自怡堂)'의 기문(記文)을, 옹방강에게 '자이당' 편액을 써 달라 부탁하여 가지고 돌아왔고, 1785년 정월에 박명으로부터 자이당의 기문 「김홍려자이열재기(金鴻臚自怡悅齋記)」를 부쳐 받았다. 그 후 김한태는 조선에 귀국한 후에도 옹방강에게 받은 '자이당'의 편액을 조선 지인들에게 두루 보여주고 제영시를 받아 다시 한 책으로 장첩하였다.[207] 따라서 서첩에서는 직접 드러나지는 않았지만, 강세황도 김한태와 함께 옹방강을 만났을 개연성이 높다.

(4) 북경 천주당 방문과 서학 인식 조선사절단은 북경에서 사행 관련 공적인 활동 외에 개별적으로 북경 일대 사적이나 천주당을 찾기도 하였다. 서경순의 『몽경당일사』에 의하면, 강세황이 연경에서 견문을 바탕으로 〈북연인물도(北燕人物圖)〉를 그려왔는데, 낙타 등 중국의 이색 풍속을 담은 것으로 추정된다.[208]

또한 강세황이 천주교 남당(南堂)을 두 차례나 방문한 기록이 있어 흥미롭다. 조선 후기 연행에서 돌아온 사람들에게 가장 인상에 남는 것 중 하나는 멀리서 바라보면 실재하는 것처럼 보이는 천주당의 벽화였다.[209] 그만큼 연경 천주교당 내의 서양화는 이 시기 조선사절의 호기심을 자극하는 기관(奇觀)이었다. 서학에 대

한 서적이 조선에 유입된 것은 이미 선조(宣祖, 1568-1607) 말년부터였으나,[210] 조선 사절이 연경에 가서 천주당을 구경한 것은 강희 연간(1662-1722) 이후이다.[211] 18세기 조선사신 대부분은 천주당을 방문하였는데, 서양 선교사들이 천주당에 그려진 신상 및 기이한 기구를 보여주고 서양 물품을 선물로 주었기 때문이다.[212]

따라서 조선사절단이 왕래했던 북경 천주당과 서양 선교사와의 접촉을 통한 서양화와 서양의기의 유입은 조선화단에도 적지 않은 영향을 주었다.[213] 이미 18세기 후반 연행을 통해 들여온 서양화는 사가(私家)의 대청을 비롯한 장원서와 같은 관청에도 걸려 있었을 정도로 조선에 널리 보급되어 있었다. 또한 북경에 사신 간 사람들 대부분 서양화를 사다가 마루 위에 걸어 놓는 것이 유행이라 했을 만큼 사절단을 통해 조선으로 유입되었던 다량의 서양화가 바로 연행을 통해 구득되었을 것으로 추정된다.[214]

203 '簪花'는 '簪花格'의 준말이다. 南朝 梁 袁昂의 『古今書評』에 衛恒의 글씨를 평가하기를, "꽃을 꽂은 미녀가 거울 앞에서 미소 지으며 춤추는 것과 같다"고 평하였다. 후에 서법이 수려하며 가지런한 것을 가리켜 '簪花格'이라 하였다.

204 庾信(513-581)은 남북조시대 문학가로 자는 子山, 南陽의 新野(지금의 하남)이다. 양대 시인 庾肩吾의 아들로 초기 양나라에서 벼슬하였고, 후에 서위와 북주에서 출사하였다. 관직은 驃騎大將軍, 開府儀同三司를 역임하여 세칭 그를 '庾開府'라 하였다. 詩賦와 駢文을 잘 지어 徐陵(507-583)과 함께 궁정문학을 대표하여 당시 '徐庾體'라 일컬어졌고, 후에 명인들이 집성한 『庾子山集』이 전한다.

205 龍門은 '龍門三激浪'에서 유래한 황하의 수천 년 奇觀으로 여기서 激起란 중국 역대 문인들의 詩情에 비유되었다. 또한 熊館은 한 長楊宮의 上林園에 있던 武帝의 사냥터인 射熊館에서 유래한 것으로 영웅의 기개를 상징하는 듯하다.

206 "歲序驚闌, 嚴雲壓戶, 伊人過訪, 寶墨輝筵, 豹菴以海嶠耆英, 襄禮而沾湛露, 景林則名邦雋士, 奉琛而切瞻雲, 使館窓開, 日弄柔翰, 墨花燦爛, 格比簪花, 筆陣縱橫, 力堪扶石, 慕山中之雅尚, 怡我性情, 愧塵世之交馳, 知君閱歷, 王右丞天機精妙, 亶其然乎, 庾開府詩思淸新, 於斯信矣, 僕也, 交愧龍門, 文慙熊館, 天涯聲馨四十季, 身在江湖, 日下逢迎, 一旦躬承冠蓋, 慕人倫于東國, 擬接尊前, 錄麗句于西齋, 爰成書後. 乾隆四十九年 嘉平月小除日[1784년 12월 24일] 西齋老人 博明書於測蠡軒之南窓". 《金臺弄翰帖》의 구성과 제시 내용에 대해서는 〈참고표 9〉 참조.

207 김한태의 「自怡堂記」에 얽힌 중국문인들과의 인연은 藤塚鄰 著, 藤塚明直 編, 앞의 책(東京: 國書刊行會, 1978), pp. 183-189 참조.

208 "余曾借豹菴所畵北燕人物圖, 嘗見槖駝於圖中, 以今所見, 一毫不爽, 眞異獸也." 徐慶淳, 『夢經堂日史』 2編, 「五花沿筆」 1855년 11월 25일조.

209 朴趾源, 『熱河日記』, 「駔迅隨筆」, 7월 15일; 李德懋, 『靑莊館全書』 卷63, 「天涯知己書」, 筆談.

210 安鼎福, 『順菴集』 권17, 「雜著」, 天學考.

211 金昌業, 『燕行日記』 권1, 1712년 11월 4일조; 권6, 1713년 2월 9일조.

212 洪大容, 『湛軒書』, 「外集」 卷7, 燕記, 劉鮑問答.

213 정은주, 「연행사절의 서양화 인식과 사진술 유입 - 북경 천주당을 중심으로」, 『명청사연구』 30(명청사학회, 2008), pp. 157-199.

214 李瀷, 『星湖僿說』 권4, 「萬物門」, 畵像坳突; 『이재난고』 권13, 영조 45년 12월 14일조.

북경 천주당에서 본 서양화에 대한 기술 중 비교적 이른 예는 서양문물에 각별한 관심을 보였던 이기지(李器之, 1690-1722)의 『일암연기』를 주목할 만하다.[215] 이기지는 조선사절단 중 이례적으로 1720년 9월부터 10월 사이 남당·북당·동당을 모두 방문하여 북경의 천주당에 대한 기록을 남겼다.[216] 그중 주목할 부분은 이기지 일행이 서양 선교사에게 서양화 및 세계지도 등을 선물 받았고, 한역되지 않은 원본으로 그곳에 소장된 서양 금수충어화(禽獸蟲魚畵) 1책, 서양성지인물화(西洋城地人物畵) 1책, 천주당(天主堂) 각종 그림 3책을 빌려본 일과[217] 이기지가 서양 선교사 비은(費隱, Xavier Ehrenbert Fridelli, 1673-1743)을 통해 낭세녕(郎世寧, Giuseppe Castiglione, 1688-1766)이 후지(厚紙)에 소구(小狗)를 그린 작품을 전달받은 대목이다.[218] 이는 천주당 선교사를 통한 낭세녕과 조선사절단의 간접적 교류였다는 점에서 매우 의미 있는 사료이다. 이기지는 그 후 남천주당을 방문하였을 때, 건물 벽에 서양화법으로 그린 건물과 개 그림을 보았는데, 천주당 관계자로부터 낭세녕이 그린 것이며, 그가 이러한 개 그림을 잘 그린다는 것을 들을 수 있었다.[219] 이러한 예는 낭세녕과 같은 서양 선교사가 북경의 천주당 벽화 제작에 깊이 관여하였음을 시사한다.

강세황 일행의 천주당 방문과 관련하여 《수역은파첩》 제22면부터 제23면까지는 강세황을 비롯한 삼사가 1784년 12월 25일 선무문(宣武門) 내에 있는 북경의 천주교 남당에 방문한 내용으로 《수역은파첩》 제28면 강세황이 서양화에 대해 쓴 글과 함께 지금까지 정확하게 밝혀지지 않았던 강세황의 서양화법 수용 경로를 보여주어 주목된다[도 4-34].[220]

천주당(서양인이 거주하는 곳)은 연경의 서쪽 선무문 안에 있는데, 우리들은 갑진년(1784) 12월 25일에 가서 구경했다. 아로새긴 용마루와 단청한 기둥이 하늘 높이 솟아 있어 사람의 눈을 놀라게 했다. 마침내 누각 뒤에서 돌계단 20여 개를 밟고 그 위층으로 올라가 온 성의 누대와 연수(煙樹)를 내려다보니, 황홀하여 선계인 광한궁(廣寒宮)에 들어온 듯하였다.[221]

『표암유고』 권2에도 위와 동일한 내용이 수록되었는데, 도입부에서 '천주당(天主堂)' 대신 '서양인소거(西洋人所居)'라고 하였다. 여기서 강세황은 천주당과 서양인들이 사는 곳을 동일시한 것으로 보이는데, 남당 서편에 흠천감 소속 서양선교사들이 거주하는 전통가옥이 있었기 때문이다.

《수역은파첩》 제24면부터 제27면까지는 강세황을 비롯한 삼사가 천주당 누대

에 올라 내려다본 북경 성내의 정경을 각각 시로 읊어 이곳을 방문한 삼사는 천주당 누각에 올라 연경 시내를 조망할 수 있었음을 알 수 있다.

1784년 강세황이 남당을 방문했을 당시 건물 구조는 1775년(건륭 40) 제5차 중수 후의 상황을 반영하였다. 오장원(吳長元, 1770년 전후 활동)의 『신원지략(宸垣識略)』에 의하면, 중건 이후 남당의 당제(堂制)는 좁고 깊은 형태로 정면은 바깥을 향하여 완연히 측면과 같았고, 그 꼭대기는 권붕식(捲棚式)으로 기와를 덮었다. 정면 끝에 문을 하나 만들어 두었고, 창은 동서 양벽 꼭대기에 만들었다. 남당의 높이는 고루(高樓)를 포함하여 3층이었고, 상감하여 꾸민 명와(明瓦)로 된 창이 있었는데, 위쪽으로 갈수록 복주(覆舟)와 같은 형태로 서구의 바로크 양식이었음을 알 수 있다. 당의 북쪽 벽에는 예수상을 모셨고, 교당의 좌우에는 두 전루(甎樓)가 있었는데, 좌측에는 천금(天琴)을 놓아두었다. 그리고 우측 성모당에는 예수를 안은 성모상을 모셨는데, 이곳에는 간평의(簡平儀), 용미차(龍尾車), 사루(沙漏), 원경(遠鏡), 후종(候鐘) 등 서양에서 만든 기구를 두었다.[222] 1775년 중수 후 남당의 구조를 그린 조감도에서는 남당 서편에 접해있던 서양인 거주지는 생략되었으나, 위의 정황을 대략적으

215 李器之의 『一菴集』 卷2에 실린 「西洋畵記」는 이기지가 쓴 『一菴燕記』 권3과 권4의 내용 중 그가 천주당에서 빌리거나 접하였던 서양화에 대해 기술한 것을 아들 李鳳祥이 1768년 따로 발췌하여 엮은 것이다.

216 이기지는 『一菴燕記』에서 북당을 西堂이라 적었는데, 1703년 이후 북경에는 남당, 동당, 북당 3개의 천주당이 있었으며, 1723년 이후에야 西直門 내 대가 남쪽에 서당이 건립되었다. 따라서 이기지가 사행하였을 당시 찾았던 천주당은 북당이었음을 알 수 있다. 그 밖에 宣武門 근처 남당을 방문했던 박지원은 남당을 서당이라 표현하기도 하였다.

217 李器之, 『一菴燕記』 卷4, 경자년 10월 20일; 10월 21일조.

218 10월 22일에 이기지 일행은 전날 빌려 구경한 서양화책 5권을 돌려주기 위해 동당을 방문하여 정사 이이명이 보낸 減字木蘭花 一書, 指頭畵山水 一畵를 서양 선교사에게 답례로 전달하였다. 이때 황명으로 인해 창춘원에 나가 있던 郞石寧[郞世寧]이 費隱을 통해 이기지에게 보낸 그림은 두꺼운 剪紙 위에다 그린 개 모습으로 그냥 보면 마치 살아 있는 듯하다고 기술하였다. 李器之, 『一菴燕記』 卷4, 경자년 10월 22일조; 여기서 郞石寧은 '石'과 '世'가 중국발음으로 [shi]로 일치한데서 비롯된 郞世寧의 오기로 보인다.

219 "辭出, 見左邊屋門新成, 而北壁門開, 而有犬露面, 門扇引頸窺外諦視, 則元無門. 馬但畵門扇於壁, 作半開狀, 而畵狗其下, 筆畵塗抹甚精細, 而近視則畵, 卽立十步外, 則分明是生狗, 門扇之內甚深邃, 若暎見一邊壁, 尤可怪也. 問之馬, 郞石寧畵云, 其人郞長似是畵狗也." 李器之, 『一菴燕記』 卷4, 경자년 10월 26일조.

220 기존 강세황의 중국기행첩에 대한 선행논고에서는 서양화 유입경로를 구체적으로 밝히지 못한 채, 연행사로서 북경 천주당에 들러 서양화를 보았을 가능성을 언급하였다. 변영섭, 앞의 책, p. 109.

221 "天主堂(西洋人所居)在燕京之西宣武門內, 余輩於甲辰臘月二十五日, 往觀焉, 雕甍畵棟, 高聳雲霄, 令人駭眼, 遂從樓後, 躡石梯二十餘級, 登其上層, 俯瞰一城樓臺烟樹, 怳然如入淸都廣苦也." 豹翁 《壽域恩波帖》 제22-23면.

222 (淸)吳長元 著, 『宸垣識略』, 「天主堂制」(北京古籍出版社, 1983); 李曉丹, 張威, 「16-18世紀中國基督敎敎堂建築」, 『建築師』 104期(中國建築工業出版社, 2003), pp. 54-63; 趙曉陽, 「南堂風雨400年」, 『中國民族報』(2007. 3. 20).

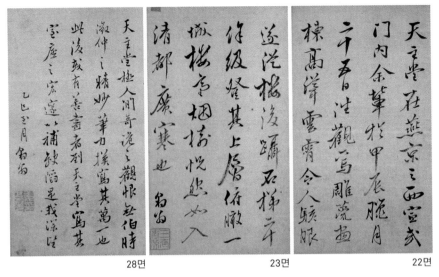

도 4-34 강세황,《수역은파첩》제22면과 제23면, 제28면, 절두산순교박물관

로 살필 수 있다[참고도 4-24].

1766년 연행하였던 홍대용이 남당을 구경하면서 기술한 내용에 따르면, 누대에 오르기 위한 과정은 남당 옆 흠천감 소속 선교사들의 거주지 정문을 통과하여 객당(客堂)에서 서양 선교사 유송령(劉松齡, Augustin de Hallerstein, 1703-1774)과 포우관(鮑友管, Antoine Gogeisl, 1701-1771)을 만나 그들의 안내로 서양인 거주지의 뜰을 지나 계단을 따라 다시 문을 통과하여 동쪽에 위치한 천주당 내에 들어가 천주의 유적, 고사를 그린 벽화와 건물 2층에서 서양국 국왕 및 선교사들의 초상화를 접하였고, 마침내 그 위로 연결된 천주당의 고루에 오를 수 있었다.[223] 1780년 사행하였던 박지원은 천주당 내 천정화에 대한 매우 사실적 감상을 적고 있어 1775년 교당 내부 중수 이후에 천정벽화가 복원되었음을 알 수 있다.[224] 이는 1904년 중건 이후 오늘날 북경 남당의 모습과 비교할 수 있다[참고도 4-25].

따라서 당시 남당 구조를 고려해 볼 때, 강세황이 올라 북경 시내를 조망했던 누각은 화면에 있는 2개의 고루 중 하나였을 것으로 보인다. 흠천감 소속 선교사들의 거주지를 먼저 방문한 후, 그 뒤뜰을 지나 천주당에 이르러 교당 내부에서 계단을 통해 교당 위의 고루에 올랐음을 알 수 있다. 결국 강세황 일행은 서양인 거주지의 서양화와 의기는 물론, 고루에 오르면서 천주당 내에 있던 서양화도 볼 수 있었을 것이다. 이는《수역은파첩》제28면에서 1785년 정월 남당을 다시 찾은 강세황

이 천주당에 기궤한 볼거리가 무한하여 이공린이나 문징명(文徵明, 1470-1559)의 정묘한 필력이라도 다 옮길 수 없을 것이라 하였던 점에서도 뒷받침된다[도 4-34].

천주당은 인간의 기궤(奇詭)한 볼거리가 무한하여 백시(伯時, 이공린)나 징중(徵仲, 문징명)의 정묘한 필력이라야 그 만에 하나를 베껴낼 수 있을 것이다. 이후에 혹 그림을 잘 그리는 이가 있어 천주당에 이르면 그 건물의 광대함을 그려, 마침내 모자라거나 빠뜨린 것을 보충해주는 것이 바로 내 깊은 바람이다. 1785년 정월 표옹[225]

참고도 4-24 1775년 5차 중수 후 남당 조감도
참고도 4-25 1904년 6차 중수 후 남당 사진

강세황이 천주당을 두 차례 방문한 점에서도 알 수 있듯이 그는 천주당 건축 양식은 물론 그곳에서 접한 이국적 회화와 신상(神像), 그리고 서양 기기(奇器) 등에 많은 관심을 가졌다. 후에 선화자가 이르렀을 때 자신이 미처 그리지 못한 것을 보충해줄 것을 당부한 점에서 강세황의 서학에 대한 적극적 수용태도와 천주당에 대한 인식을 보여주는 중요한 사료이다.

강세황의 서학에 대한 관심은 독일 선교사 쾨글러의 〈천상도(天象圖)〉에 나타난 월영도(月影圖)를 자신의 서자 강신(姜信)에게 옮겨 그리도록 하고 적은 발문에서

223 조선사절은 흠천감 소속 서양인 선교사와 면담한 후 그들의 안내로 천주당에 들어갈 수 있었으며, 천주당에 진입하기 위해서는 서양인 거주지와 연결된 입구를 통과하는 것이 관례였다. "(전략) 遂請周觀堂中, 劉卽起揖與偕行, 由北門入, 又有庭花樹蔚然, 循塔而東, 再入門, 東有高屋, 窮然結搆, 皆用甎甃, 卽路上所瞻也. 廣爲數十間, 高可五六丈(후략)." 洪大容,『湛軒書』,「外集」卷7, 燕記, 劉鮑問答.
224 朴趾源,『熱河日記』,「黃圖紀略」, 洋畫.
225 "天主堂極人間奇詭之觀恨無, 伯時微徵仲之精妙筆力, 摸寫其萬一也. 此後或有善畫者, 到天主堂, 寫其室廬之宏, 遂以補缺陷, 是我深望. 乙巳正月 豹翁."《壽域恩波帖》제28면.

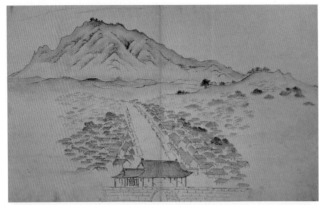

도 살펴볼 수 있다.[226]

서양인이 만든 천리경(千里鏡)은 일명 시원경(視遠鏡)이라고 한다. 이를 통해 천상(天象)을
보면 해와 달, 별의 형상을 뚜렷이 분별할 수 있다. 오성[수·화·목·금·토성] 모양 또한 각
각 같지 않다. 이 그림에 그려진 달 속에 어른거리는 그림자는 예부터 중국인들은 그 형
상이 이러한 것이라 아직 상세히 관찰한 바가 없었다. 광한궁(廣寒宮)의 버드나무 그림자
설이나 토끼와 두꺼비가 약을 찧는다는 설은 애초에 이것저것 따질 것이 못되어 오직
대지산하의 그림자라는 설을 지금까지 믿었는데, 이 또한 탄망하여 [설이] 있더라도 논할
수 없었다. 서양인 대진현(戴進賢, Ignatius Kögler, 1680-1746)이 그린 〈천상도〉에 그려진 월영
(月影)이 이와 같으니, 서자(庶子) 신(信)이 옮겨 그렸다.[227]

여기서 강세황이 달 속에 있는 형상을 토끼나 두꺼비에 비유한 동양의 신화적 해석에서 벗어나 관측의 결과로 그려진 〈천상도〉 속 달그림자를 통해 실증적이고 과학적으로 이해하려 노력했음을 알 수 있다. 결국 강세황의 서학에 대한 적극적 수용 태도는 이후 강세황 만년 작품과 그와 관계한 화원들의 작품에서 나타나는 서양화법에 적지 않은 영향을 주었을 것이다.

실제 강세황은 서양화법을 적극 수용한 그림을 많이 남겼다. 강세황의 서양화법에 대한 관심은 이미 1757년 개성 유수 오수채(吳遂采, 1692-1759)의 초청을 받아 개성과 주변 일대를 여행하고 그린 《송도기행첩》 중 〈개성시가〉에서 원근법 시도와 1782년에 그린 자신의 자화상 등에서 적용한 두드러진 명암법에서도 확인된다 [참고도 4-26]. 또한 김덕성이 그린 〈풍우신도(風雨神圖)〉는 선묘 없이 자연스런 채색을 통한 명암법으로 묘사한 이색적 화풍이 반영되었다. 그림에 부친 강세황의 제발에는 "필법과 채색법은 서양의 묘의를 터득하였다(筆法彩法 俱得泰西妙意)"고 적고 있다. 이는 강세황의 서양화법에 대한 상당한 이해 수준과 관심을 엿볼 수 있어 조선 후기 화단의 서양화법 수용과 관련하여 적지 않은 영향을 미쳤을 것으로 판단된다[참고도 4-27].[228]

(5) 연행에서 제작된 사군자도 강세황 일행이 중국에서 교유한 정황은 이휘지가 소장했던 시화첩과 같은 형식으로 1785년 초에 제작된 영남대학교박물관 소장 《연대농호첩》에서도 확인된다.[229] 연대(燕臺)에서 붓을 희롱한다는 의미의 제목에서도 알 수 있듯이 강세황의 중국사행과 밀접한 관계가 있다. 이 시화첩에는 2폭에 걸쳐 '연대농호'라고 내제를 쓰고[도 4-35], 제3폭에 행서로 쓴 육유(陸游, 1125-1210)의 칠언절구를 비롯하여 중국 역대 문인들의 시문을 강세황의 유려한 서체로 옮기고 사군자도를 함께 장황하였다.[230]

226 남당 내에 있던 戴進賢의 〈天象圖〉에 대한 언급은 이미 1760년 동지사로 연행하였던 홍계희 일행으로 연경에 갔던 李商鳳의 연행기록인 『北轅錄』에 있다. 李商鳳, 『北轅錄』 권5, 庚辰年 1월 23일, 2월 6일조.
227 姜世晃, 『豹菴遺稿』 卷5, 「書西洋人所畵月影圖摸本後」; 변영섭, 앞의 책, pp. 209-210 참조.
228 강세황의 작품을 비롯한 조선 후기 회화에 나타난 서양화법의 영향은 이성미, 『조선시대 그림 속의 서양화법』(소와당, 2008) 참조.
229 현재 작품의 상태는 후에 새로 장황하면서 표지는 녹청색 바탕에 화문 비단으로 장황하였고 '豹翁書畵帖'이라 표제하였으나, 강세황이 쓴 內題에 따라 여기서는 '燕臺弄毫帖'이라 명명하여 정리하고자 한다.
230 《燕臺弄毫帖》의 전반적 구성과 내용은 〈참고표 10〉 참조. 표지 다음 空隔紙는 노란 실선 문양의 빛바랜 파란색 특장지로 내장하였는데, 이는 본문에서 화폭 순서에 포함하지 않았다.

강세황은 제9면에 그가 옮겨 적은 진여의(陳與義, 1090-1138)의 「절구」아래 '을
사년 초봄에 쓰다(乙巳首春書)'라는 관지를 통해 이 시화첩이 1785년 정월에 제작되
었음을 밝혔다. 이와 함께 제10면 이상은(李商隱, 812-858)의 시와 제11면 원호문(元好
問, 1190-1257)의 시를 옮겨 적은 다음 각각 "을사년 봄 연경에 머물며 쓰다(乙巳春滯
留燕城漫書)", "표암 노인이 연경 관소에서 장난삼아 쓰다(豹菴老人戲書于燕館)"라는 관
지를 적어 강세황이 북경의 관소에서 제작한 것임을 알 수 있다.

《연대농호첩》제5면부터 제8면까지는 매화, 대나무, 난초, 국화를 차례로 각각
한 화면에 그렸다. 먼저 제5면 〈묵매〉를 살펴보면, 표암은 초기부터 후기까지 지속
적으로 매화를 소재로 그렸다. 화면 좌측에서 매화의 굵은 줄기가 뻗어 나오고 그
위로 몇 개의 곁가지를 추가하였다[도 4-36]. 아직 피지 않은 봉우리와 일부 꽃을
피운 매화가 어우러져 초봄의 정취를 묘사하였다. 매화 가지는 마치 절지화(折枝畵)
처럼 끊어서 묘사한 것이 특징으로 나무 구간(軀幹)을 중묵의 몰골법으로 빠르게 그
려 전통적 비백 효과를 주었다. 막 움트기 시작한 새싹은 굵은 농묵의 태점을 찍어
묘사의 단조로움을 피하였다. 특히 몰골법을 이용한 비백법은 한빛문화재단 소장
《표암화첩》과 국립중앙박물관 소장 《사군자행서권(四君子行書卷)》등에서 묵매화를
굵은 구륵으로 먼저 그린 후 내부를 잔 붓질을 통해 음영을 표현한 것과 다른 특
징으로 주목된다. 농묵으로 묘사한 매화의 꽃술과 꽃받침은 담묵 효과를 조절하여
부드럽고 연한 매화 꽃잎을 표현한 것과 대조적이다.

표암에게 대나무 소재는 주로 강세황의 만년에 많이 그려졌다. 『표암유고』에
의하면 강세황이 옛 화보를 보고 대나무 그림을 익혔음을 알 수 있는데, 그는 조선
의 탄은(灘隱) 이정(李霆)과 수운(岫雲) 유덕장(柳德章)에 이어 묵죽도로 유명한 인물이
다. 그의 대나무 그림은 후에 자하(紫霞) 신위(申緯)에게 계승되어 많은 영향을 주기
도 하였다. 1781년에 그린 개인 소장 〈죽석모란도〉는 강세황의 만년작으로 농묵과
담묵을 사용하여 세장한 댓잎의 음영 변화를 주었고 부분적으로 갈필을 사용하여
문기 있는 신죽의 느낌을 잘 살렸다. 반면 후기에 그려진 《연대농호첩》의 〈묵죽〉은
농묵으로 골고루 건강한 댓잎을 묘사하고 담묵의 가는 필을 이용하여 새잎의 여리
고 싱그러운 느낌을 묘사하였다[도 4-37]. 정연하게 뻗어 올라간 두 댓가지 아래쪽
에 농묵의 굵은 잎을 포치하고 중간의 긴 가지에는 댓잎을 생략하였다. 맨 위 가지
에 새잎은 중묵으로 가늘고 세장하게 묘사하여 화면 구도에서 안정감을 도모하였
다. 국립중앙박물관 소장 〈고목죽석도(枯木竹石圖)〉는 1784년 의주 용만관에서 제작

한 것으로 대나무와 고목, 괴석을 조화롭게 배치한 선면화이다[도 4-38].

제4폭은 제7면과 제8면에 걸쳐 각각 난초와 국화를 한 면씩 그렸다. 묵난도는 조선 후기까지도 지속적으로 그려진 문인화의 소재로 묵죽도와 함께 많이 그려졌음에도 강세황은 조선에서는 본시 옛적부터 난이 없다고 하여 『십죽재화보』를 비롯한 화보류와 임모를 통해 난을 그렸던 것으로 보인다.[231] 특히 강세황이 연행에서 돌아오는 노정 중 봉황성에서 그린 〈삼청도(三淸圖)〉는 대나무, 바위, 난초를 함께 배치하여 묘사한 것으로 제시에서 중국 묵난도의 수준을 따라가기 어려움을 적어 주목된다.

중국 사람이 난초 그린 것을 볼 때마다 결국 따라갈 수 없어 혹시 조선의 종이와 먹이 중국만 못해서 그런 것인가 하였다. 지금 중국 종이에 중국 땅에서 그림을 그렸으니, 중국 그림에 미치지 못하는 것은 장차 핑계할 수 없게 되었다. 1785년 2월 표옹이 봉성에서 제하다.[232]

《연대농호첩》의 〈묵난〉은 화면 중심에서 길게 뻗어 나온 난잎을 농묵으로 대칭적으로 배치하고, 중묵과 담묵으로 어린 난잎과 부드러운 꽃대를 묘사하였다[도 4-39]. 꽃잎은 크게 네 잎으로 나누고 그 중심에 농묵으로 화심(花心)을 삐쳐 표현하였다. 이러한 구도는 개인 소장 〈묵란〉과 매우 유사하다[도 4-40].[233] 개인 소장 〈묵난〉은 『표암유고』에 있는 연행시 중 하나인 「난」이라는 시를 제발로 하여 〈이제묘〉와 마찬가지로 이휘지가 소장했던 3첩과 별개로 강세황이 같은 해에 제작한 서화첩 중에 분철된 작품으로 보인다.

난엽의 굵기 변화로 운율감을 주기 위해 붓을 세 번 굴리는 삼전법(三轉法)은 영남대학교박물관 소장《연대농호첩》의 〈묵난〉이 더욱 자연스럽고, 난초의 배경을 아주 연한 담묵으로 처리한 것을 제외하고 깨끗한 여백으로 남겨 두어, 줄기가 뻗쳐

231 姜世晃, 『豹菴遺稿』, 「畫蘭竹卷後」.

232 每見華人畫蘭, 終不可及, 或者吾東之紙墨, 不如華而然歟, 今以華紙, 作畵於中國之地, 其所不及於華者, 將無可諉也. 乙巳二月 豹翁題鳳城. 柳復烈 編, 『韓國繪畵大觀』(문교원, 1969), p. 452. 〈三淸圖〉 발문 및 해석 참조.

233 『표암유고』에 포함된 연행시문 중 「蘭」 외에 「牧丹」, 「水仙」, 「海棠」, 「迎桃花」 등도 원래는 강세황의 중국기행 관련 시화첩에 그려져 시와 조화를 이루었다가 후에 분철된 것으로 추정된다. 그 밖에 『표암유고』에 게재된 연행 관련 시문은 「戲贈韓同知啓和」, 「內閣次諸公韻」, 「甲辰拜副使入燕京和禮部尙書德保三首」, 「瀛臺冰戲」, 「往觀天主堂」, 「薊門煙樹」, 「西山」, 「孤竹城」, 「和進千叟宴詩」, 「次正使韻呈金尙書簡」, 「次博西齊明見贈韻」, 「次上使韻贈博西齊」, 「贈和郎中琳」, 「次德保次上使千叟宴詩韻」, 「次德保次千叟宴詩韻」 등이 있다.

도 4-35 강세황, 《연대농호첩》제1폭 내제, 1785년, 지본묵서, 33×64.5cm, 영남대학교박물관

도 4-36 강세황, 《연대농호첩》제5면 〈묵매〉, 1785년, 지본수묵, 26×22cm, 영남대학교박물관

도 4-37 강세황, 《연대농호첩》제6면 〈묵죽〉 부분, 1785년, 지본수묵, 26×22cm, 영남대학교박물관

도 4-38 강세황, 〈고목죽석도〉, 1784년, 지본담채, 53×70.5cm, 국립중앙박물관

도 4-39 강세황,《연대농호첩》제7면 〈묵난〉, 1785년, 지본수묵, 26×22cm, 영남대학교박물관
도 4-40 강세황, 〈묵난〉, 지본수묵, 26.5×22.5cm, 개인

나온 주위를 태점이나 짧은 붓질을 통해 주변 배경을 묘사한 일반 묵난도와 차이를
보인다.

제8면 〈묵국〉은 절지화처럼 가지 끝을 드러내고 좌측 하단에서 대각선으로
뻗어 올려 화면을 구획하였다[도 4-41]. 같은 사행에서 제작된《영대기관첩》내 〈석
국〉과 비교하였을 때 괴석이 없고 구도가 과감해졌지만, 몰골법 처리 후 잎맥의
처리 방법이나 꽃잎의 구륵 처리에서 두 작품의 시기적 상관 관계를 찾을 수 있
다[도 4-42]. 국화 꽃잎은 빠른 필치의 구륵법으로 처리하고 부분적으로 담묵을 가
해 단순한 반복을 피했다. 특히 국화 꽃잎이 꺾여 아래쪽을 향하고 있는 두 송이
의 국화는 꽃받침을 농묵의 굵은 태점으로 묘사하였고, 만개한 꽃잎 뒤에 아직 피
지 않은 꽃봉오리를 그려 변화를 주었다. 잎맥은 농묵의 가는 선으로 강조하고 가
지는 담묵과 중묵의 몰골법으로 처리하였다.

연행시화첩에 포함된 강세황의 사군자도는 1785년 기년이 확실하다는 점에
서 표암의 사군자도 연구에 중요한 자료이다.

이상에서는 1784년 진하사은겸동지사행을 배경으로 제작된 5첩의 시화첩을
중심으로 강세황의 연행활동과 관련 회화를 검토하였다. 이들 시화첩은 서로 다른
소장처에 산재해 있어 지금까지 종합적 검토가 이루어지지 못했으며, 일부 작품
에 한해 중국기행첩(中國紀行帖)이라 명명되기도 하였다. 따라서 1784년 진하사은겸

도 4-41 강세황,《연대농호첩》제8면 〈묵국〉, 1785년, 지본수묵, 22×26cm, 영남대학교박물관
도 4-42 강세황,《영대기관첩》제9폭 〈석국〉, 지본수묵, 22.3×26.5cm, 국립중앙박물관

동지사행과 관련한 시화첩을 '갑진연행시화첩(甲辰燕行詩畵帖)'이라 새롭게 명명하여 공적인 성격의 연행이라는 범주에서 고찰함으로써 작품 별 상관 관계를 밝히는 것은 물론 각 작품에 나타나는 기록적 가치와 회화사적 의의를 살펴보았다.

갑진연행시화첩 중《사로삼기첩》에 그려진 사행로의 실경과 사적에 대한 정보는 아직 구체적으로 밝혀진 바 없어 답사를 통해 수집한 자료와 관련 제시 등을 비교하여 개별 작품에 대한 내용을 분석하고 화제를 각각 부여하였다. 그 결과 북경 청의원, 즉 이화원의 모습을 조망한 서산 외에도 지금까지 '산수도'로 명명했던 작품을 허맹강의 사당을 그린 '강녀묘도(姜女廟圖)'로 지칭하였다. 또한 이들 작품과 동일한 사적을 그린 강세황의 '삼세기영(三世耆英)' 주문방인이 있는 분철 화폭의 화풍과 비교한 결과《사로삼기첩》의 실경도 역시 강세황의 작품임을 추론할 수 있었다.

《영대기관첩》에서 청에서 국속(國俗)으로 간주하여 매년 동지를 즈음하여 국가 전례로 행했던 영대빙희 장면과《수역은파첩》에 나타난 건청궁의 천수연과 원명원에서 건륭제를 친견한 정황을 사행에서 공적활동의 연장으로 검토하였다. 특히《수역은파첩》에는 강세황의 두 차례 천주당 방문 내용이 있어 그곳의 서학 문물에 대한 적극적 수용태도를 엿볼 수 있었다. 그 밖에《연대농호첩》에는 1785년 기년이 확실한 강세황의 사군자도 네 폭이 포함되어《영대기관첩》의 〈석국도〉 등과 함께 그의 만년 사군자도 연구에 기여할 것으로 보이며,《금대농한첩》은 강세

황과 역관가문 출신 김한태와의 관계는 물론 이들이 북경에서 만난 박명(博明)과의 교유관계를 살필 수 있는 사료로 주목하였다.

갑진연행시화첩은 해당 그림에 대한 삼사의 수창시와 제발 등을 기록하여 그림 위주의 연행도 제작 관행을 벗어나 시서화(詩書畵)에서 조화를 이루었다는 점에서 형식면에서 독창성을 보인다. 또한 화원에 의해 그려진 연행도가 채색과 묘사에서 기록화 형식의 섬세한 공필을 사용한 것과 달리 연행시화첩 내에 포함된 실경도는 강세황 특유의 남종문인화풍이 농후하며, 그의 만년까지 지속된 실경산수화에 대한 관심과 사생태도를 엿볼 수 있는 또 하나의 기준작으로 재평가되어야 할 것이다.

3) 1784년 이후 청나라 사행, 《연행도》

(1) 제작배경 및 시기 《연행도》가 처음 소개된 것은 1931년에 동경부미술관(東京府美術館)에서 전시된 조선명화전람회로 그때 발간된 『조선명화전람회목록』에는 화첩 중 제12폭 〈정양문〉이 실렸다[도 4-43]. 당시 전람회 목록에서는 이 화첩의 제목을 '노가재연행도(老稼齋燕行圖)'라 소개하였고, 당시 소장자는 일본인 아유가이 후사노신[鮎貝房之進, 1864-1946]이라 알려져 있다. 이후 화첩은 공공연하게 1712년 김창업의 중국사행을 그린 노가재연행도로 통용되기도 하였다.[234]

최근까지도 《연행도》를 소장하고 있는 숭실대학교 한국기독교박물관에서는 '연행도'라 명명하고, 1967년 이 작품을 박물관에 기증한 김양선(金良善, 1907-1970) 교수의 전언에 의해 작품의 제작시기를 1760년이라 소개한 바 있다.[235]

《연행도》는 원래 화첩 형태였던 것을 보존을 용이하게 하기 위해 한국기독교박물관 측에서 화권의 형태로 개장한 상태이다. 《연행도》의 각 화폭 우측 상단에는 해당 사적에 대한 화제가 있었으나, 현재는 대부분이 박락된 관계로 연구에 다소 어려움이 따른다. 따라서 현장답사와 기록에 근거하여 《연행도》 화면에 그려진 사적을

234 최완수 선생 역시 전례를 따라 이 작품을 1712년 11월 3일 동지사 정사 김창집의 자제군관으로 동행했던 김창업의 사행과 관련 있는 작품으로 간주하고 《老稼齋燕行圖》라는 제목하에 〈朝貢圖〉를 참고도로 실었다. 최완수, 『謙齋 鄭敾 眞景山水畵』(범우사, 1993), pp. 281-282.

235 박은순 교수는 《燕行圖》의 제작시점이 1760년이라는 기독교박물관 측의 전언에 의해 같은 해 사행을 배경으로 한 《심양관도첩》과 화풍비교를 시도하였으나, 두 작품이 화풍상 차이를 보인다고 지적하였다. 박은순, 앞의 논문(국립중앙박물관, 1997), p. 45.

도 4-43 《연행도첩》 제12폭 〈정양문〉, 1784년 이후, 34.9×44.8cm, 숭실대 한국기독교박물관

중심으로 그 역사성을 파악하고 화첩의 제작연대를 추정하는 데 중점을 두었다.[236]

지금까지 《연행도》의 제작시기와 그 배경이 된 연행의 목적이나 성격을 밝힐 만한 뚜렷한 근거는 구체적으로 제시된 바 없다. 따라서 《연행도》 제1폭 「조선사신 연경 사행시 연로 및 입공절차(朝鮮使臣赴燕京時沿路及入貢節次)」라는 제하에 기록된 다음 내용을 좀 더 주목할 필요가 있다.

정월 초하루에는 황제가 예복을 갖추고 먼저 당자(堂子)에 나아가서 예를 행하고 끝마친 다음에 궁궐로 돌아오면, 문무 각관이 오문 밖에서 일제히 모인다.[237] 예부(禮部)에서 왕 이하 문무관과 직성(直省)·부(府)·주(州)·현(縣)·위(衛)와 아울러 조선에서 보낸 표문을 받들어 표정(表亭) 안에 두었다가 고악(鼓樂)이 앞에서 인도하여 오문에 이르면, 예부관원이 표문을 받들고, 오문의 동쪽 곁문을 거쳐 들어가서 태화전에 이르러 황안(黃案) 위에 둔다. 홍려시의 관원이 왕 이하를 전폐 위에 인도하여 서게 하고, 문무관을 인도하여 동서 액문을 거쳐 궁전의 뜰 안에 이르러 배열하여 서게 한다. 조선과 외국의 여러 사신을 인도하여 서액문으로 들어가 서반의 말석에 서게 한다. 황제가 나와서 중화전 안에 나아가면 대

도 4-44《연행도첩》제10폭 〈벽옹〉, 1784년 이후, 34.9×44.8cm, 숭실대 한국기독교박물관
참고도 4-28 북경 국자감 내 벽옹과 입구 유리패방

236 숭실대학교 한국기독교박물관 소장《연행도》에 대해서는 정은주, 「조선후기 동지연행과《연행도》」, 『연행도』(숭
　　실대학교 한국기독교 박물관, 2009. 2)의 내용을 수정·보완하였다.
237 囊子는 장안좌문 어하교 동쪽에 위치하였던 사당으로, 청대 황제가 정월 초하루 토신과 곡신에 제사지낼 때 여
　　러 신에게 祔祭하던 곳이다.

신 이하가 행례를 마친다. 황제가 태화전에 나아가면, 세 번 명편(鳴鞭)을 울리는데, 제왕(諸王)이 문무백관을 거느리고 각기 배위에 나아가 선다. 선독관이 표문을 받들고 북향하여 꿇어앉아 선독(宣讀)하기를 마치면, 왕 이하 각 관원이 삼궤구고두례(三跪九叩頭禮)를 행하고,[238] 끝마치면 모두 다시 원래 반열로 돌아가 선다. 홍려시 관원이 조선 등 외국사신을 인도하고, 이번원(理藩院) 관리가 몽고사신을 인도하여 차례로 배위에 나아가 삼궤구고두례를 행하고, 마치고 물러나와 원래 반열로 돌아간다. 세 번 명편이 울리면 환궁하는데, 왕 이하가 차례로 나간다. 우리나라[조선] 정사 이하는 제국(諸國) 사신의 위에 자리하는데, 1품 종반은 인도되어 궁전 안으로 올라가서 5등 제후의 말석에 앉으며, 차를 주면 마시고 파한다. 반열이 물러나 이어서 태자의 궁문을 향하여 양궤육고두례(兩跪六叩頭禮)를 행한다. 만약 정조일(正朝日)에 태평연(太平宴)을 열면 동서반 1품 외에는 모두 연상(宴床)이 없으므로, 제국사신 일행에게는 오직 한 상만을 주지만, 조선 삼사에게는 각각 한 상석을 주고 대통관 이하는 3인마다 아울러 한 상을 준다.[239]

《연행도》 제1폭의 제목만 보면 조선사신이 북경에 갈 때 연로와 입공 절차를 적은 기록이라 추정할 수 있다. 그러나 위 전문의 내용은 1720년 초간된 『통문관지(通文館志)』 권3, 「조참(朝參)」 부분과 정확하게 일치하여 엄밀하게는 조선의 동지사행이 북경에 파견되었을 때, 정월 초하루 태화전(太和殿)에서 청 황제에게 신년을 하례하는 조참 의식 절차를 기록한 것이라 할 수 있다. 따라서 《연행도》 제1폭의 내용을 근거로 당시 연행의 목적이 적어도 매년 동지를 즈음하여 북경에 파견하던 동지사행과 밀접한 관계가 있음을 추정할 수 있다.

조참례(朝參禮)는 중국의 번국과 외국사신들이 매년 정월 초하루에 북경의 태화전에서 황제에게 예물과 함께 신년을 조하(朝賀) 드리는 의식으로 중국의 번국 및 외국과의 대외관계에서 매우 중요한 행사였다. 조선국 사신의 경우는 청국 서반(西班)의 말석에 이어 반열한 외국사신들 중 가장 선두에 서서 삼궤구고두례를 행하였고, 이후 정사 이하 1품 종반은 궁전 안으로 올라가서 청나라 5등 제후의 말석에 앉아 다례를 행하였다. 또한 새해 아침에 태평연(太平宴)을 열 때에는 외국사신 일행에게는 연회상을 1상만 주었던 것과 달리 조선 삼사에게는 각각 1상씩을 주고, 대통관 이하는 3인마다 아울러 1상을 대접하여 후의를 보였음을 알 수 있다.

한편 《연행도》의 제작시기와 관련하여 주목할 부분은 《연행도》 제10폭 〈벽옹

(辟雍)〉이다[도 4-44]. 벽옹은 북경의 국자감 내에 있는 중심 전각을 그린 것이다. 국자감은 원대부터 국가에서 인재를 양성하던 북경의 최고 학부로, 1306년(대덕 10)에 좌묘우학(左廟右學)의 전통체제를 살려 공묘(孔廟) 서측에 건립되었다. 화면에서와 같이 이륜당 앞에 벽옹과 유리패방이 등장한 것은 1783년(건륭 48) 2월 14일 건륭제가 친례를 행하고 벽옹을 지을 것을 명하여 1784년 겨울 준공된 이후의 일이다[참고도 4-28].[240]

1761년에 제작된《심양관도첩》제5폭 〈이륜당도(彝倫堂圖)〉의 화면에는 벽옹이 나타나지 않은 반면[도 4-6],《연행도》제10폭 〈벽옹〉에는 선명하게 그려져 국자감 건물구조의 변화를 살필 수 있다. 따라서 〈벽옹〉은《연행도》의 제작시기가 적어도 벽옹이 준공된 1784년 이후임을 밝힐 수 있는 결정적 근거이다. 위의 정황을 종합해볼 때,《연행도》는 1784년 이후 매년 북경에 한 차례 파견하던 절행(節行)인 동지사행을 배경으로 제작된 기록화임을 확인할 수 있다.

(2) 사행 노정에서 그린 중국 사적 《연행도》제2폭부터 제6폭은 연행 노정 중 북경에 이르기 전까지 인상에 남는 사적을 그린 것으로 주로 영원위에서 산해관에 이르는 노정에 집중되어 있다. 특히 이 일대는 명말 청초 중원을 차지하기 위한 최대 관문이던 산해관을 두고 명과 후금이 가장 치열하게 격전하였던 곳이다. 따라서《연행도》에 이 지역의 사적을 집중적으로 그린 배경에는 조선 후기까지 지속적인 영향을 미쳤던 명에 대한 의리와 명분도 적지 않게 작용하였을 것이다.

제2폭 〈구혈대(嘔血臺)〉는 거친 산세에 성첩을 끼고 원형 봉수 돈대 하나가 높이 솟아있는 그림이다[도 4-45]. 화제 부분의 박락으로 인해 정확한 위치 파악은

238 叩頭禮는 황제를 조근할 때 군신의 예를 상징하는 의례 중 하나이다. 삼궤구고두례는 무릎을 꿇고 세 번 머리 조아리기를 3회 반복하는 의식이며, 양궤육고두례는 무릎을 꿇고 세번 조아리기를 2회 반복하는 의식이다.

239 "元朝, 則皇帝具禮服, 先詣堂子行禮 畢還宮, 文武各官 齊集午門外, 禮部, 捧王以下, 文武官 及直省府州縣屬衛, 併朝鮮所進表, 各置表亭內, 鼓樂前導至午門, 禮部官, 捧表由午門東旁門入至太和殿, 置黃案上, 鴻臚寺官, 引王以下 於殿陛上立, 引文武官 東西挾門, 入至殿墀內排立, 引朝鮮及外國諸使, 由西挾門入西班末立, 皇帝出御中和殿內, 大臣以下行禮畢. 皇帝出御太和殿, 三鳴鞭, 諸王率文武百官, 各就拜位立, 宣讀官捧表, 北向跪宣畢, 王以下各官, 行三跪九叩頭禮, 畢俱復原班立, 鴻臚寺官, 引朝鮮等國使臣, 理藩院官, 引蒙古使臣以次就拜位, 行三跪九叩頭禮, 畢退復原班, 三鳴鞭 還宮, 王以下以次出, 我國使以下, 皆序於諸國使臣之上, 一品宗班, 則引殿上內, 坐於五等諸侯之末, 賜茶而罷, 班退後, 仍向太子宮門, 行兩跪六叩頭, 或值正朝日, 太平宴之時則, 東西班一品外, 皆無宴床, 諸國使臣一行, 只給一床, 而我國三使臣, 各給一床, 大通官以下, 三人并給一床." 《燕行圖》제1폭, 「朝鮮使臣赴燕京時 沿路及入貢節次」.

240 『大明會典』 권187, 工部 7, 營造 5, 廟宇;『大淸一統志』 권2, 京師 下.

어렵지만, 그림과 같은 지형적 특징은 사행 노정 중 영원성 동쪽 계명산[지금 홍성(興城) 수산(首山)] 정상에 있는 봉수돈대와 산 바로 아래 위치한 조양사(朝陽寺) 일대를 그린 것으로 보인다[참고도 4-29].[241] 조양사 조금 아래 1631년 제독 조대수가 세웠다는 영녕사(永寧寺, 다붕암[茶棚庵])는 연행 노정에 포함되었기에 많은 조선사절이 자주 방문하였던 곳이다.

주필대(駐蹕臺)라고도 알려진 구혈대의 지명은 명 말기 영원전투에서 청 태종 홍타이지[皇太極, 1592-1643]가 홍이포(紅夷砲)를 이용한 명나라 경략 원숭환(袁崇煥)의 공격에 무려 십만에 가까운 군사를 잃은 울분을 참지 못하고 이곳에서 피를 토하였다는 고사에서 유래하였다.[242] 따라서 명말 후금과 격전이 있었던 대표적 장소로 조선사절이 이곳을 바라보며 명과 청의 엇갈린 운명 속에 격세지감을 느끼던 곳이다.

제3폭 〈만리장성〉은 명대 몽고와 여진족을 방어하기 위해 요녕 경내에 구축한 장성(長城)을 그린 것이다[도 4-46]. 요녕 경내의 장성은 지정학적으로 요동의 인후(咽喉)를 막고, 산해관을 지키는 요지로 요동제독 왕고(王翺, 1384-1467)가 장성을 수축할 것을 건의하여 1443년(정통 8) 명 영종(英宗)이 왕고와 요동순무 필공(畢恭)에게 설계를 명하여 비로소 이를 축성하도록 하였다.[243] 요녕 경내 만리장성은 서쪽으로 지금의 수중현(綏中縣) 철장보(鐵場堡) 추자산(錐子山)에서 일어나 산해관 장성과 서로 연결되었는데, 홍성을 경유하여 동으로 북진과 접하였다. 따라서 홍성을 가로지르는 장성에도 여러 좌의 봉수 돈대를 비롯하여 명대 주요 군사방어체계가 밀집하였다. 그림에서처럼 장성은 봉수 돈대와 자연 지세를 따라 첩첩이 싸인 산봉우리 사이로 구불구불한 성첩이 길게 뻗어 있는 형세가 마치 용이 승천하는 것처럼 웅장하다. 또한 멀리 살펴 경계하기 용이하도록 장성에는 일정 간격을 두고

241 계명산은 최근까지도 정확한 위치를 정확히 비정할 수 없었으나, 이경설의 『연행일기』에서 일명 首山이라 불린다고 기록하고 있어 현재 홍성의 수산 돈대 일대임을 확인할 수 있다. 李敬懋, 『연행일기』 기사(1809)년 12월 13일조; 李德懋, 『靑莊館全書』 권66, 「入燕記上」 정조 2년 5월 3일(임술); 徐有聞, 『戊午燕行錄』 권2, 무오년(1798) 12월 9일; 朴思浩, 『心田稿』 권1, 燕薊紀程, 무자년(1828) 12월 13일. 李海應, 『薊山紀程』 권5, 附錄, 道里.

242 麟坪大君, 『燕途紀行』 日錄, 효종 7년(1656) 8월 30일; 金景善, 『燕轅直指』 권1, 「出疆錄」, 임진년(1832, 순조 32) 11월 28일, 駐蹕山記; 수산은 과거 명나라 때 사행하던 옛길로 駐蹕山이라 하였는데, 당나라 태종이 고구려를 정벌할 때 수레를 멈추고 군사를 점고하였던 데서 유래한 명칭이다. 따라서 구혈대의 이칭인 주필대는 바로 이 주필산에서 유래한 것으로 보인다.

243 遼東鎭 長城과 맞닿아 있는 광녕의 薊鎭長城은 1381년(홍무 14) 명나라 장수 徐達(1330-1385)이 이를 수축한 후 九門口關이라 하였다. 구문구는 '京東首關'이라 칭했을 만큼 명나라 장성의 주요 관애로, 1644년 명 말 淸兵을 유인하여 이른바 一片石戰을 펼쳤던 곳이다. 杜昕 編著, 『興城之旅』(中國國際文化出版社, 2007), pp. 42-43; 劉謙, 『明遼東鎭長城及防禦考』(文物出版社, 1989), pp. 34-38.

봉수 돈대가 있었다.[244]

화면에서는 필세의 강약을 조절하여 험준하고 거친 암산의 굴곡을 과감하게 묘사하였고, 산세의 경사면을 따라 단선의 준법을 사용하였으며, 그 위에 연한 청색과 갈색으로 부분적인 담채를 가하였다. 또한 산의 수목 표현은 부분적인 청록의 태점을 찍어 표현하였다. 제3폭의 산세 묘사에 사용한 준법은 제2폭과 거의 일치한다. 제2폭과 제3폭은 비교적 원경의 험한 산세를 조망한 것으로 다른 화폭과 달리 경물 속에 인물을 그리지 않아 화면에 그려진 경물을 객관화시킴으로써 더욱 웅장함을 느끼게 한다.

제4폭 〈영원패루(寧遠牌樓)〉는 조선사절들이 연행 노정의 기관(奇觀) 중 하나로 꼽았던 대표 사적으로, 영원성 내 남대가(南大街, 지금 연휘가[延輝街]) 남북으로 세운 명장(明將) 조대수(祖大壽, 1579-1656)와 조대락(祖大樂)의 석패루 2좌를 그린 것이다 [도 4-47]. 명대 조씨 집안은 대대로 장수를 배출하였는데, 조인(祖仁)의 두 아들 중 장자 조승훈(祖承訓)은 바로 조대락의 부친으로, 1592년 요동총병으로 3천 기(騎)를 거느리고 이여송(李如松)의 조선원군에 참여했던 인물이다. 조인의 차자 조승교(祖承敎)는 조대수의 부친이다.[245] 영원패루는 이들 종형제가 명나라 장수로서 요녕성 서남부 금주(錦州)에서 후금과 대치하며 관문 밖을 지킨 공을 기리기 위해 조씨 형제의 생존 시에 세워진 것이다.[246]

화면 위의 패루 2좌 중 뒤의 것이 조대수 패루로 1631년(숭정 4)에 건립되었는데, 높이는 11.5미터이며 폭은 15미터로 앞에 있는 조대락의 패루보다 조금 낮다 [참고도 4-30]. 정루 아래 3중의 액방(額枋)이 있어 최상층 안팎에는 '옥음(玉音)' 두 글자로 편액하고, 제2층 상단 전면에는 '충정담지(忠貞膽智)', 후면에는 '확청지열(廓清之烈)'이라 새겼다. 하단의 전후면에는 '사세원융소부(四世元戎少傅)'라 새겼는데, 소부(少傅)는 과거 후관명(候官名)으로 명청대 대관사(大官司)의 가함(假銜)이다. 여기서는 조진(祖鎮)·조인(祖仁)·조승교(祖承敎)·조대수(祖大壽) 4대를 가리킨다. 패방의 제자(題字)는 명 말 대학사 소사(少師) 손승종(孫承宗, 1563-1638)의 서체이다. 석패루 상층구조는 기둥 넷에 옥우 다섯으로, 그 형태는 단층 처마에 무전정(廡殿頂) 체제로 만들어 화려하며, 패루의 윗부분에는 군데군데 구름과 용·초목·금수 그리고 전투 장면을 묘사한 기마인물상이 부조되었다. 석패루 기둥 하단에는 네 마리의 석사자 좌상을 각각 전후면에 배치하였으나, 조대락 패루처럼 중앙 기둥에 주련(柱聯) 시구는 새기지 않았다.

1638년(숭정 11)에 건립된 조대락의 패루는 조대수 패루 전면에 위치하였다[참고도 4-31]. 황적색 돌을 사용하였고, 높이가 16.5미터, 폭이 13미터로 최상층 전후면에는 액방이 있다. 맨 위층에 '옥음(玉音)', 제2층 전면에 '원훈초석(元勳初錫)', 그 아래층에는 조진·조인·조승훈·조대락 4대의 직함을 차례로 썼다. 그리고 패루의 기둥 양면에는 사륙변려문(四六騈儷文)으로 주련을 새겼다. 주련의 전면에는 "묘목(墓木)이 새로우니 경선이 사세를 북돋우고, 자손이 번성하니 영광은 천추에 빛나리라(松檜如新, 慶善培于四世, 琳琅有赫, 貴永譽于千秋)"고 하였다. 그리고 후면 제2층에는 '등단준열(登壇駿烈)'이라 새기고, 주련에는 "씩씩하게 가송(歌頌) 일으켜 나라는 장수의 중진(重鎭)에 의지하였고, 임금이 총애하시어 조정에서 갸륵한 공훈을 금석에 새겼네(桓赳興歌, 國倚干城之重, 絲綸錫寵, 朝隆彝鼎之褒)"라고 하였다.[247]

화면의 패루는 사람 및 가옥 크기와 비교하였을 때 실제보다 훨씬 높게 과장되었으나 조감구도를 이용하여 패루의 전체적 위용이 살아나 현장감을 더한다. 또한 패루 양쪽에 위치한 성 남문과 종고루를 생략하여 화면의 주요 경물인 패루에 시선을 집중시켰다.

실물과 비교했을 때 패루 중앙 기둥 전후에 한 발로 공을 희롱하는 큰 수사자 한 쌍과 그보다 비교적 높은 기둥 양끝 초석 위에 작은 석사자가 한 마리씩 배치되었다. 그러나 화면에서는 실제와 달리 중앙의 큰 석사자까지 모두 초석 위에 배치하여 다소 차이를 보인다.[248] 또한 마을의 옥우는 세필의 반복으로 음영에 변화를 주었고 평행투시도법을 적용하여 18세기 후반 이후의 정황을 반영하였다. 영원성의 패루가 있는 인근 나무들은 모두 가지만 앙상하여 계절적으로 겨울임을 암시하고, 조대락 패루 앞에 모여 있는 조선사절은 청인(淸人)들과 달리 도포에 겨울 방한모인 풍차(風遮)를 흑립 아래 착용하고 말을 탄 모습이다.

244 李海應, 『薊山記程』 권5, 附錄, 道里.

245 金景善, 『燕轅直指』 권2, 「出彊錄」, 祖家兩牌樓記.

246 조대수는 1642년(숭정 15)에 금주에서 청에 투항하여 1656년(순치 13)에 북경에서 사망하였고, 조대락 역시 청초에 사망하였다.

247 徐有聞, 『戊午燕行錄』 권6, 기미년(1799) 2월 23일조; 朴思浩, 『心田稿』 卷1, 「燕薊紀程」, 무자년(1828) 12월 13일. 김창업은 조대락 패루의 전후면의 사륙변려문 중 '桓赳興歌' 이하가 조대수 패루에 나타난다고 기술하였으나, 조대수 패루에는 본래 柱聯이 없다. 이후 다른 연행록에서도 김창업의 『연행일기』를 참조하여 잘못된 정보를 그대로 수용하고 있는 예가 종종 보인다. 金昌業, 『燕行日記』 卷2, 임진년(1712) 12월 15일.

248 필자가 2007년 여름 흥성고성을 답사했을 당시 조대수 석패루 양쪽 끝 초석 위의 소사자상 한 쌍은 이미 유실되어 볼 수 없었다.

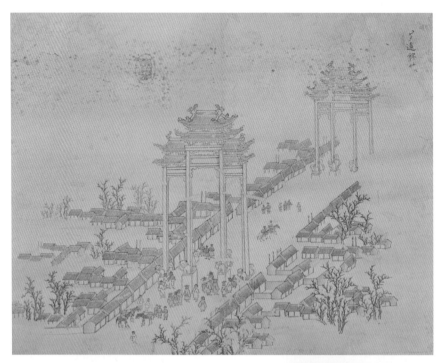

도 4-47 《연행도첩》 제4폭 〈영원패루〉, 1784년 이후, 34.9×44.8cm, 숭실대 한국기독교박물관
참고도 4-30 흥성고성 연휘가 조대수(전) 조대락(후) 패루
참고도 4-31 흥성고성 연휘가 조대락 패방 주련

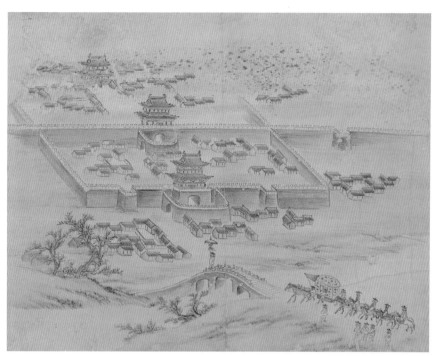

도 4-48《연행도첩》제5폭
〈산해관〉, 1784년 이후,
34.9×44.8cm,
숭실대 한국기독교박물관
참고도 4-32 장약징,
《건륭삼차동순도》산해관
부분, 1778년, 과천문화원

제5폭 〈산해관(山海關)〉은 화제 부분이 박락되어 지명을 파악하기 어렵다[도 4-48]. 그러나 연행 노정의 순서와 지리적 상황을 고려한 결과 북경으로 통하는 천하제일관이라는 산해관의 동쪽 나성을 그린 것으로 추정된다. 앞서 소개한 LG 연암문고 소장《심양관도첩》중 〈산해관외도〉에 해당 부분과 비교하였을 때, 〈산해관외도〉는 원경의 각산과 성벽 위의 동서 각루를 화폭에 포함한 횡적 구도이다[도 4-11].《연행도》제5폭은 사절단이 산해관을 향해 진입하는 행로를 따라 성벽 위에 동서각루를 생략하고 시선을 남북 종축으로 길게 전개한 점이 차이를 보인다.

1434년(선덕 9) 산해관에는 병부분사(兵部分司)를 설립하여 여도(興圖)·군제(軍制)·행려(行旅) 등의 일을 관장토록 하였다. 산해관성의 동서면에는 나성(羅城)이 각각 있고 남북에는 익성(翼城)이 있다. 산해관성의 방형 옹성으로 설치한 동라성(東羅城)은 적군의 공격으로부터 성문을 지키기 위한 전형적인 방어시설로 1584년(만력 12)에 준공되었다.

산해관은 오삼계(吳三桂, 1612-1678)가 섭정왕 다이곤(多爾袞, 1612-1651)에게 항복하여 청병을 입관시킨 역사적 장소이기도 하다. 오삼계가 숭정제로부터 평서백이란 작호를 받고 위원성(威遠城)에 주둔했을 때, 1644년(숭정 17) 3월 19일 이자성(李自成)이 이끄는 농민군이 북경에 이르자 오삼계는 산해관으로 회군하였다. 산해관 밖에서는 청병이 강대하여 진퇴양난에 이르렀고 결국 청의 입관을 허용하여 이자성의 난을 진압하였다.[249]

화면에는 산해관 동라성을 향해 해자 위 다리를 막 건너 진입하는 조선사절 행렬이 자세하게 묘사되었다. 화면의 황량한 나무와 사신이 탄 가마는 표범가죽으로 뒤덮었고, 인물들은 모두 보온을 위해 전립이나 갓 아래 풍차를 쓰고 있어 당시 사행이 시기적으로 겨울에 이동하는 동지사행과 밀접한 관련이 있음을 알 수 있다.

동라성의 뒤에는 관성이 있고, 그 앞으로는 지세가 험한 환희령(歡喜嶺)이 있다. 환희령은 요동 또는 변방에 원병하였다가 돌아오는 병사들이 구릉에 올라서면 한눈에 산해관을 볼 수 있어 고향이 멀지 않음을 느끼고 기뻐하였던 데서 유래한 것이다. 환희령 아래에는 유루구(流淚溝)라 불리는 해자가 흐르고 그 위에 석교가 있다. 환희령 위에는 큰 평대가 하나 있는데, 바로 위원성의 유지이다. 위원성은 산해관의 위성(衛城)으로 일종의 전초(前哨)였다. 화면은 환희령의 높은 지세에서 조감한 형태로 중첩된 성곽의 전체적인 구도를 편안하게 조망할 수 있다. 장약

징(張若澄)이 1778년에 그린《건륭삼차동순도(乾隆三次東巡圖)》산해관 부분은《연행도》제5폭과 비교할 때, 환희령 위원대에서 산해관 동라성을 종축으로 동라성에 진입하기 전 다리 구조까지 자세하게 묘사되었다[참고도 4-32]. 또한 산해관 좌우로 각산의 자연 지세뿐만 아니라 바다에 접해 있는 노룡두(老龍頭) 망해정(望海亭)까지 조감할 수 있는 자료이다.

제6폭〈망해정(望海亭)〉은 바다로 돌출된 노룡두 장성 끝에 있는 2층 누대인 징해루(澄海樓)의 모습을 그린 것이다[도 4-49]. 홍무 연간 여진족과 몽고족의 침략에 대비하여 서달(徐達, 1330-1385)이 장성을 수축하였다. 쇠를 녹여 바다 속에 터를 구축하고 그 위에 성을 쌓아 바다까지 연결시켰는데, 장성이 끝나는 곳에 망해정이 있다. 명조가 멸망하고 청이 입관한 후에는 노룡두의 군사방어 기능이 약화되었고, 강희제(康熙帝)부터 도광제(道光帝)에 이르기까지 역대 청 황제들이 성경(盛京)의 능묘에 제(祭)를 올리러 순행할 때마다 들러 바다를 조망하던 곳이다.[250]

망해정은 명대에는 관해정(觀海亭)이라 불렸고, 청대에는 징해루라고도 하였는데,[251] 이 역시 명장 서달이 지은 것으로 1611년 산해관 병부주사 왕치중(王致中)이 증축하였다. 2층 누대인 징해루 정상에는 명조 내각학사 손승종(孫承宗)이 쓴 '웅금만리(雄襟萬里)'라는 편액이 있고, 그 아래 1층 정면에 있는 '징해루' 편액은 1780년(건륭 45) 건륭제의 어필이다.

화면에는 망해정 전방에 바다로 인접하여 연장된 축대 위에 정자가 있으나, 이는 실제와 차이를 보인다. 현재까지도 바다와 인접한 노룡두 축대 위에는 일명 적대(敵臺)라 불리는 정로대(靖鹵臺)가 있다[참고도 4-33]. 1565년(가정 44) 주사 손경원(孫慶元)이 착공한 축대 위에 1570년(융경 4) 척계광(戚繼光, 1528-1588)이 2층 적대를 축조하여 정로대라 하고 만리장성 적대의 출발점으로 삼았다.[252]

249 『大淸一統志』권40, 「奉天府」(臺北:臺灣商務印書館影印, 1986);『御批歷代通鑑輯覽』권114, 「明莊烈帝」(吉林人民出版社, 2005).

250 盛京에 있는 청조 황가 3릉은 福陵, 昭陵, 永陵으로 복릉은 청 태조 누르하치와 황후의 능묘이고, 소릉은 홍타이지와 황후의 능묘로 최대 규모이다. 그리고 영릉은 누르하치의 조상을 모신 능묘로 청제들은 성경까지 동순하여 조상들의 능묘에 제를 올렸다.

251 徐有聞, 『戊午燕行錄』권6, 1799년 2월 18일조.

252 薊鎭總兵 척계광이 장성을 정비하면서 적대 1017좌를 축조하였는데, 노룡두의 정로대가 그 제1좌로 鹵는 海水를 가리키며, 적을 사로잡는다는 虜의 음을 차용한 것으로 바닷물을 평정하고, 적을 사로잡아 평정한다는 중의적 의미를 갖는다.

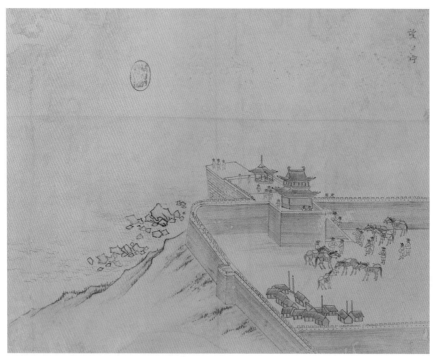

도 4-49 《연행도첩》 제6폭 〈망해정〉,
1784년 이후, 34.9×44.8cm,
숭실대 한국기독교박물관
참고도 4-33 산해관 노룡두 적로대와
징해루

　화면에는 징해루 동서로 전개된 비각과 비문을 모두 생략하였지만, 징해루 동
편으로 통하는 계단을 내려오면 벽에는 청대 이곳을 찾았던 여러 문인들이 어제
시에 차운하여 지은 갱재시가 있다.[253] 또한 징해루 아래 서쪽에 1626년(천계 6)에
왕응예(王應豫)가 세운 '천개해악(天開海嶽)', '일작지다(一勺之多)' 비가 2기 있고, 그 북
쪽 1754년(건륭 19)에 건륭의 어제시를 새긴 어비각(御碑閣)이 있지만, 그림에서는
생략되었다.[254] 따라서 화면 속 바다를 조망하는 누정은 화면의 전망을 가로막는 2

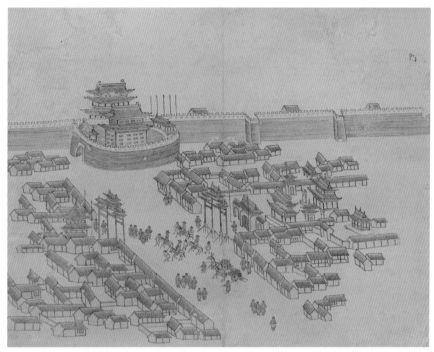

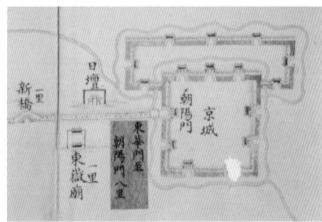

도 4-50 《연행도첩》 제7폭 〈조양문〉,
1784년 이후, 34.9×44.8cm,
숭실대 한국기독교박물관
참고도 4-32a 장약징,
《건륭삼차동순도》 부분, 1778년,
과천문화원

253 徐慶淳, 『夢經堂日史』2編, 五花沿筆, 11월 17일. 1743년(건륭 8)에 張炤와 梁詩正이 더불어 지은 갱재시가 있
고, 서벽에는 1754년(건륭 19)에 任由敦, 劉綸의 갱재시가 있다. 그 뒤 1778년에 于敏中·梁國治·董誥가 더불
어 읊은 시가 있고, 1829년(道光 9)에 許乃普·曹振鏞·梁國治가 함께 쓴 것이 있다.

층 적대를 대신하여 망해정 북서쪽에 위치한 건륭 어제비정(御製碑亭) 형태의 정자를 임의로 표현한 것으로 추정된다. 망해정 뒤편 아래 작은 건물군은 근처 말이나 인물 크기와 비교했을 때 원근법을 무시한 현실성 없는 묘사지만, 시선의 중심을 화면의 주요 소재인 망해정에 두려 했던 의도로 보인다.

《연행도》의 전체 화폭 중 수파묘가 표현된 것은 제6폭 〈망해정〉이 유일하다. 망해정 앞 축대와 접해 있는 바다 위의 암석군 주위로 잔물결이 일렁이는 것을 표현하였고, 화면의 상단 수평선을 경계로 파랑색을 점차 묽게 담채하여 바다를 화면 속에서 다른 경물과 잔잔하게 조화시켰다. 그 밖에 제11폭 〈오룡정〉과 제14폭 〈서산〉 경물에 호수가 포함되었지만, 수파(水波) 표현은 물론 담채도 거의 생략하였다.

(3) 북경에서 공식 사행활동 공간 《연행도》제7폭부터 제9폭까지는 조선사절이 북경에 도착하여 체류 중 행한 공적 활동 공간인 조양문 동악묘, 태화전 등과 외교 의례를 그리고 있다.

제7폭 〈조양문(朝陽門)〉은 화면의 박락으로 화제가 드러나지 않지만, 북경성의 동문 조양문을 중심으로 그 일대 동악묘(東嶽廟)와 일단(日壇)을 그린 것이다[도 4-50]. 조양문 앞은 늘 거마에 막혀 조선사절이 성문에 도착하면 한나절이 지나서야 비로소 갈 수 있을 정도로 번화한 곳이었다. 조양문은 본래 원나라 대도(大都) 동문인 제화문(齊化門)으로 1368년(홍무 원년) 축조 이래 여러 차례 중건하였고, 1439년(정통 4)에 성루와 옹성 등을 개건하여 조양문이라 개칭하였다. 성루 체제는 정면 5칸으로 숭문문(崇文門)과 거의 일치하였다. 성문과 전루를 옹성이 에워싸고, 문루는 삼중 처마에 청와(靑瓦)를 올렸다. 옹성 위에도 역시 이중처마에 청와를 올린 적루(敵樓) 형태의 문루가 있었다. 화면은 북경 조양문이 오늘날 현존하지 않는다는 점에서 그 기록적 가치를 더한다.

조양문 밖 주요 경물로는 동악묘가 있다. 화면 우측의 동악묘는 조양문 밖 서남쪽에 있는데, 태산신 동악대제와 그 종신을 제사하는 북경 최대 도관(道觀)으로 1319년에 착공하여 1323년에 준공되었다.[255] 동악묘 묘문 밖에는 화면과 같이 명대 녹유 패루가 있는데, 명나라 엄숭(嚴嵩, 1480-1568)의 글씨로 전면과 후면에 각각 '질사대종(秩祀岱宗)', '영연제조(永延帝祚)'라고 새겼다. 산문과 묘 정문을 지나 정전의 동서 양측에는 명·청대 비석 140여 기가 있었으나, 화면에서는 1704년(강희 43)과 1761년(건륭 26) 건륭 어제비각 2좌를 제외하고 모두 생략하였다.[256]

《건륭삼차동순도》에서도 조양문을 중심으로 동악묘와 마주하고 서 있는 건물이 일단(日壇)임을 명백히 확인할 수 있다[참고도 4-32a]. 일단은 조양문 밖 경승가(景昇街)에 있는 동악묘 서쪽에 위치하였다.[257] 일단은 조일단(朝日壇)이라고도 하며, 1530년(가정 9) 준공된 이래 명·청대 황제가 춘분일에 친림하여 대명지신(大明之神) 즉 태양에 제사 지내던 곳이다. 화면에서는 일단의 경승가 패루 뒤로 입구의 방형(方形) 중첨(重檐) 구조 건축물만 그려 넣고 건물 대부분을 생략하였다. 이는 일단 경내에 들어가지 못하고 밖에서 조망이 가능한 건물만 묘사하였던 한계로 보인다. 조양문 앞 대로에는 흑립을 쓰고 도포를 입은 기마인물 네 명과 상의자락을 허리춤에 말아 올리고 말을 끄는 종복 6명 등 조선사절의 모습이 현장감 있게 묘사되었다.

제8폭 〈태화전〉은 자금성의 외삼대전 중 정전(正殿)을 그린 것이다[도 4-51]. 자금성의 내부를 그린다는 것은 청과 조선의 관계가 안정기에 접어들기 이전에는 불가능한 일로, 명말청초 연행 관련 기록화에서 북경성과 자금성을 전도(全圖) 형식을 빌려 그렸던 것과는 대조를 이룬다[도 3-39].[258]

태화전은 영락제가 도읍을 옮긴 초기에는 봉천전(奉天殿)이라 하였다가 가정(嘉靖) 연간에 와서 황극전(皇極殿)이라 고쳐 불렀고, 청대에 비로소 태화전이라 일컬었다. 태화전에서는 매년 정월 초하루에 조선사절을 비롯한 외국사신들과 청나라 번방(藩邦) 사신들이 황제에게 신년을 하례하는 조참례가 행해졌는데, 청나라 대외 관계에서 가장 규모가 큰 궁중행사 중 하나였다. 1761년 태화문 광장 앞 조참례를 위해 방물을 들고 대기하는 조선사신을 비롯한 외국사신들의 모습을 그린 북경 고궁박물원 소장 〈만국래조도(萬國來朝圖)〉를 통해서도 그 성대한 정황을 짐작할 수 있다.[259]

화면 하단에는 태화전 앞 태화문을 중첨의 헐산정 지붕만 묘사하였다. 태화문 내 좌우 낭각(廊閣) 중 동편의 체인각(體仁閣)은 조선에서 조공한 모시를 비롯한 비

254 金景善, 『燕轅直指』권2, 「出彊錄」, 望海亭記.

255 동악묘의 태산신 동악대제는 원 세조(지원 18)에 의해 東岳天帝大生仁聖帝로 봉해졌다. 동악대제의 탄신일은 3월 28일로 매년 3월 15일부터 3월 28일까지 이를 기념한 동악묘 묘회가 있었는데, 1949년까지 지속되었다.

256 洪大容, 『湛軒書 外集』卷9, 燕記, 東嶽廟. 正院 내 碑碣 중 가장 저명한 비각은 원대 대서법가 趙孟頫가 행서로 쓴 〈張天師神道碑〉, 趙世延이 楷書로 쓴 〈昭德殿碑〉와 吳集이 隸書로 쓴 〈仁聖宮碑〉를 들 수 있다.

257 徐浩修, 『燕行紀』권4, 「起燕京至鎮江城」, 경술년(1790) 9월 4일.

258 명말청초 朝天圖에 포함된 북경전도에 대해서는 정은주, 「명청교체기대명해로사행기록화 연구」, 『명청사연구』 27(명청사학회, 2007), pp. 219-221.

259 〈萬國來朝圖〉에 대해서는 V장 「청에서 제작된 조선 관련 기록화」에서 별도로 논의하기로 한다.

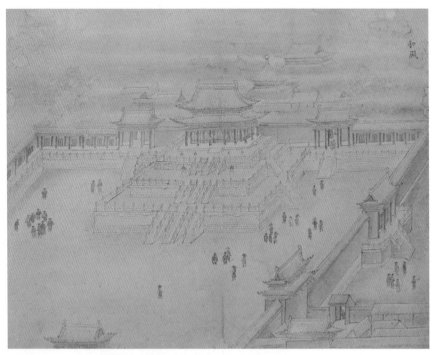

도 4-51 《연행도첩》 제8폭
〈태화전〉, 1784년 이후,
34.9×44.8cm,
숭실대 한국기독교박물관
참고도 4-34 자금성 태화전
전경

단을 저장하던 곳으로 일부만 표현되었고, 서쪽 홍의각(弘義閣)은 13성 및 외국 방물(方物)을 저장하는 곳으로 화면에서는 배면만 소략하게 표현되었다.

　태화전은 청 황제가 전상에 앉아 정월 초하루에 신년을 하례 받던 곳으로 친왕 예닐곱 만이 전각 월대 위에 위치하였다. 태화전 광장에는 두 줄로 청동의 품석을 세워 청 문무관원이 위치하고, 품석 밖의 반열에 몽고 48왕, 다음으로 조선사신을 선두로 한 외국사신이 품계에 따라 고두례를 행하였다.[260] 따라서 궁중에서 황

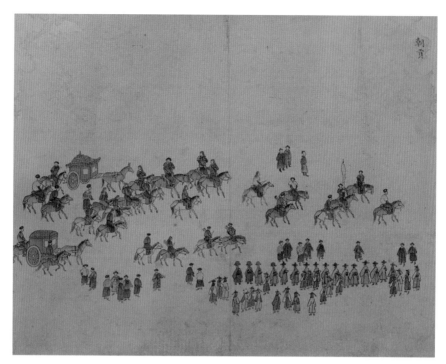

도 4-52 《연행도첩》 제9폭 〈조공〉, 1784년 이후, 34.9×44.8cm, 숭실대 한국기독교박물관

제를 알현하는 행사 외에는 조선사절단이 전내를 자유롭게 출입할 수 없었기 때문에 화면처럼 태화전 광장에서 갓을 쓰고 도포차림을 한 5명과 군관복 차림을 한 11명의 조선사절이 내전을 구경할 수 있었던 것은, 1803년 동지사행 때 이해응의 예처럼 역관들이 방물을 가지고 입궐할 때 동행하였을 가능성이 높다. 화원도 방물의 정납 시에 동원되어 역관들과 함께 궁정의 출입이 가능하였기 때문이다.[261]

태화전은 중처마에 기와의 사면을 모두 황색기와로 덮은 우진각 지붕, 11영 (楹)의 붉은색 기둥, 용과 봉황을 조각한 난간을 두른 3층 월대 등 중국의 건축 위계 중 최상위에 해당하는 위용을 갖추었다[참고도 4-34]. 본래 태화전 월대의 맨 위층은 정전과 층계 사이 거리가 멀리 떨어져 있으나, 1층과 2층 월대와 같이 좁게

260 태화전 행례는 徐浩修, 『燕行記』 卷3, 8월 13일조 참조.

261 이해응은 역관들을 따라 동화문 안 좌익문으로 들어가 홍의각과 체인각을 구경하고, 이어 태화전과 보화전, 중화전을 지나 후좌문까지 이르러 황극문을 통해 궁궐터를 두루 돌아볼 수 있었다. 李海應, 『薊山紀程』 권3, 「留館」 갑자년(1804) 1월 20일조.

묘사하고 기대(基臺)도 높아져 건물 구조의 안정감이 반감되었다.

화면에는 태화전과 함께 중화전(中和殿)의 찬첨정 지붕의 특징이 잘 묘사되었고, 보화전(保和殿)은 중첨의 헐산정으로 묘사하여 건물의 세부 표현이나 내전(內殿)의 모습은 연무 속에 생략하였다. 특히 보화전은 12월 말에 연종연(年終宴)을 베풀던 곳으로 사신들의 자리가 이곳 월대에 위치하였기 때문에 태화전에서 보화전에 이르는 외삼대전을 종축에 모두 포함시킨 것도 나름의 의미를 둔 결과였을 것이다.

태화전 양쪽 회랑과 궁벽을 붉은색으로 담채하여 태화전을 더욱 부각시키는 효과를 주고, 건물의 중처마 부분에 녹색으로 담채를 가한 점도 화면에서 통일감을 부여하고 있다. 이러한 건물 채색법은 제10폭 〈벽옹〉에서도 유사하게 나타난다.

제9폭 〈조공(朝貢)〉은 '조공'이라 쓴 화제에서 알 수 있듯이 북경에서 조선사절단의 정원이 공복을 갖춰 입고 황제의 황옥소교(黃屋小轎), 즉 봉여(鳳輿)를 맞아 지영(祗迎)하는 모습으로 추정된다[도 4-52]. 조선 후기 조선사절이 북경에서 황제의 행차를 맞아 지영하는 관례는 대개 12월 말에서 신년 정월에 황제가 태묘, 원명원, 자광각, 천단 등에 거둥할 때 궁궐 밖에 행차하거나 환궁할 때 행해졌다.[262]

따라서 《연행도》 제9폭 〈조공〉은 조선사절의 행렬과 그들의 복식은 물론, 청 황제의 궁궐 밖 행차 등 조선 후기 조선사절단이 북경에 가서 행하는 주요 외교 의례를 보여준다는 점에서 사행기록화로서 가치를 돋보이게 하는 소재이다.

〈조공〉에서는 청 의장기를 든 인물이 선두에 서고 전통을 찬 기마대, 그리고 호위 기마대가 차례로 뒤따른다. 그 뒤로 황제가 탄 봉여가 호위를 받으며 진입하는 모습이다. 다른 화폭과 달리 조선사절의 복식은 삼사를 포함하여 상복(常服)에 관대를 두른 차림에 방한모인 이엄(耳掩)을 사모 위에 둘러쓴 인물 4명, 오사모에 조선 공복을 입은 인물 11명, 그 뒤에 3~5명씩 동달이를 입고 전립을 쓴 군관복을 착용하고 정렬한 인물이 23명이다. 조선 후기 북경에서 행해진 사행 관련 공식행사에는 〈조공〉에서와 같이 정원 30여 명만 참여할 수 있었다.

〈조공〉은 화첩 전체에서 유일하게 배경을 생략하고 인물만 집중하여 묘사한 점이 특징이다. 또한 《연행도》 전체에서 보이는 담채 위주 채색법과 달리 화면에서는 청나라 사람들의 복식을 묘사하면서 사용한 석청(石靑)과 기마대가 쓴 관식의 붉은 채색이 유난히 눈에 띈다. 배경이 없는 화면에서 청인 복식에 부분적으로 가해진 진채는 무채색의 조선사절 행렬과 청인 무리를 구분하는 요소이면서 정연한 인물 배열로 정적인 조선사절과 대조적으로 청인 행렬의 동적인 이동을 시각적으

로 부각시킨다.

(4) 조선사절의 북경 유람 장소　조선 후기 연행사절은 북경 체류 기간 동안 이전 시기 관소의 문금(門禁)과 통제가 엄격했던 것과 달리 공무를 제외한 시간에 북경 일대를 비교적 자유롭게 유람할 수 있었다. 특히 삼사 군관의 경우는 공무에서 벗어나 유용할 수 있는 시간이 비교적 많아 북경 유리창 서사(書肆) 등에서 청 학자들과 교유하거나 북경의 명소와 사적 등을 방문할 수 있었다. 조선 후기 군관으로 연행하였던 홍대용(洪大容, 1731-1783), 박지원(朴趾源, 1737-1805), 박제가(朴齊家, 1750-1805) 등이 그 대표적 예이다.

　제10폭 〈벽옹〉은 국자감(國子監) 내에 있는 중심 전각을 그린 것이다[도 4-44]. 특히 벽옹은 중국의 유교적 학문 전통을 볼 수 있는 곳으로 조선사절들이 거르지 않고 찾았던 북경의 대표적 명소이다. 벽옹은 원래 주나라 천자가 만든 교육기관인 태학에서 기원한 것으로, 중심 건물 사면이 물로 둘러싸인 모습은 황제의 교화가 두루 미쳐 흐르는 것을 형상화한 것이다. 《연행도》의 거의 모든 화폭에는 사적 일대를 유람하는 조선사절을 묘사하였는데, 〈벽옹〉에서도 예외가 아니다. 벽옹과 이륜당 주위에는 도포차림에 흑립을 쓰거나 군관의 복식을 착용한 인물들이 3-4명씩 짝을 이루어 구경하는 모습에서 기행(紀行)의 성격이 잘 드러난다.

　〈벽옹〉의 국자감 구조는 그 중축선상에 국자감의 제1문인 집현문(集賢門), 제2문인 태학문(太學門), 그리고 패루, 벽옹, 이륜당, 경일정이 순서대로 남북 종축으로 위치하며, 동서 양측에 2청 6당이 있는 전통적 체제이다. 화면에서는 경일정과 집현문은 생략하고 태학문만 그렸고, 그 앞에 마치 목패루처럼 묘사된 유리패루(琉璃牌樓)는 1784년(건륭 48) 벽옹과 함께 조성되었다.

　벽옹은 화면에서와 같이 원형 연못 위에 자리 잡았고, 사면에 석교를 두어 통하게 하였다. 건물은 기둥 7개 규모의 방형전우(方形殿宇)에 지붕 사면이 한 점으로 모이는 찬첨정이며, 주위에 석조 난간을 두른 형태이다. 벽옹의 북쪽에 있는 건물은 원대 숭문각(崇文閣)으로 칭했으나, 1403년(영락 원년)에 중건한 후 이륜당이라 개칭하였다. 본래 황제의 강학처였던 이륜당은 벽옹이 생긴 이후에는 국자감 내 장서하는 곳으로 이용되었다. 이륜당을 중심으로 좌우에 교학관리 기구인 박사청과

262 18세기 후반 동지사행의 북경 공식행사는 〈참고표 5〉 참조.

승건청이 있고, 동서 양측에 감생들이 학업에 정진하던 솔성당·숭지당·성심당과 광업당·수도당·정의당이 위치하였다. 원래《심양관도첩》〈이륜당도〉와 같이 이륜 당의 바로 앞 노대(露臺)의 동남변에는 해시계인 일구(日晷)를 배치하였고, 서강당(西 講堂) 앞에는 원대 국자감 좨주였던 허형(許衡, 1209-1281)이 손수 심었다는 괴목(槐木) 이 한 그루 있으나《연행도》제10폭〈벽옹〉에서는 생략되었다.[263]

제11폭〈오룡정(五龍亭)〉은 북해의 태액지에 임해 있는 다섯 정자와 맞은편 석 교를 그린 것이다[도 4-53]. 오정 중 가장 큰 용택정(龍澤亭)은 오룡정의 대표적 건 축으로 원래 명나라 천순(天順) 연간 태소전(太素殿) 앞에 있던 회경정(會景亭)을 1542 년(가정 21)에 개칭한 것이다. 1602년(만력 30)에는 중앙의 용택정을 기준으로 좌측 에 징상정(澄祥亭)과 자향정(滋香亭), 우측에 용서정(涌瑞亭)과 부취정(浮翠亭)을 새로 만들어 마침내 오정이 되었다. 현재 오룡정의 모습은 1651년(순치 8)에 명대의 체제 를 기초로 개건한 것이다. 이 다섯 정자는 모두 방형으로, 정자 사이를 다리와 난 간으로 연결하여 그 굴절된 형태가 마치 수중에서 용이 꿈틀거리는 듯하여 오룡 정이라 하였다.

오룡정의 바로 뒤에는 장육불(丈六佛)을 안치한 천복사(闡福寺)를 비롯하여 만불 루(萬佛樓)와 구룡벽(九龍壁)의 경물군과 많은 사찰군이 조성되었고, 1489년(홍치 2)에 만든 옥동교(玉蝀橋)는 화면 하단에서처럼 조선사절이 올라가 태액지를 감상했던 석교로 북해(北海)와 중해(中海)의 경계이다. 오룡정은 황제의 서원(西苑) 태액지 일 대에 위치하여 18세기 초 김창업의 사행 이전에는 조선사절들이 좀처럼 구경하기 어려운 장소였으나, 홍대용, 박지원을 비롯한 서호수(徐浩修, 1736-1799), 이해응(李海 應, 1775-1825), 서경순(徐慶淳, 1803-?) 등이 직접 찾아 구경한 기록이 연행록에 전하여 18세기 후반에서 19세기에는 비교적 자유롭게 유람할 수 있었던 것으로 보인다.

제10폭〈벽옹〉을 비롯하여 제5폭〈산해관〉과 제11폭〈오룡정〉 등에 보이는 수지법은 나무의 앙상한 가지를 표현하여 대개 겨울을 배경으로 하였음을 알 수 있다. 한편 소나무는 가는 측필을 반복하여 무성한 잎을 표현하거나 제14폭〈서 산〉과 같이 수지법에서 확여정 일대 나무에 매달려 고사한 잎을 갈색 담채로 차별

263 『國子監志』 권26, 監制; 徐浩修, 『燕行記』 권3, 庚戌年 8월 26일조. 許衡은 金元代의 교육자, 理學家이다. 字는 仲平, 호는 魯齋이다. 河內 사람으로 元 世祖 때 국자감 祭酒를 맡았으며, 元代 교학을 담당한 북방주자학의 대 표 인물이다. 시호는 文正公이며, 1313년 공묘에 先儒로 從祀되었다. 『元史』 권158, 「列傳」 45, 許衡傳; 『宋元 學案』 권83.

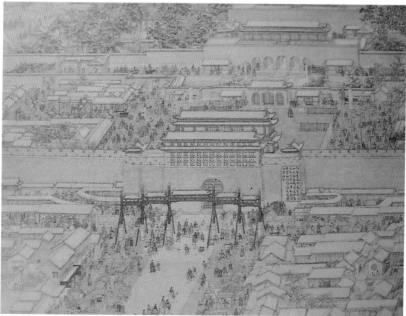

도 4-53 《연행도첩》 제11폭 〈오룡정〉, 1784년 이후, 34.9×44.8cm, 숭실대 한국기독교박물관
참고도 4-35 서양, 〈경사생춘시의도〉 부분, 1768년경, 축, 견본채색, 북경고궁박물원

화하여 나름대로 충실한 현장 사생임을 보여준다.

제12폭 〈정양문〉은 북경성의 남문을 그린 것이다[도 4-43]. 정양문 일대는 명·청대 북경의 가장 번화한 상업 및 무역 지구였다. 정양문은 북경 내성의 정남문으로 황궁의 바로 앞에 위치해 있다고 해서 속칭 전문(前門)이라 하였다. 당시 원나라 대도(大都)의 성 남문 정려문(正麗門)이 훼손된 후 1419년(영락 17) 현재의 위치로 옮겨 여정문(麗正門)이라 하였고, 1436년(정통 원년) 정양문(正陽門)이라 개칭하였다. 1437년(정통 2)에 북경성의 방어를 공고히 하기 위해 성문 외에 전루·옹성·석교와 패루를 고쳐 지어 1439년(정통 4)에 준공하였다.

정양문은 지정학적으로 황궁의 바로 전면에 위치하여 제7폭 〈조양문〉을 비롯한 내성의 다른 8문의 규제와 달리 옹성 정면에 아치형 권문(券門)이 있다. 이 성문은 평소에는 개방하지 않고, 오직 황제가 자금성 밖을 거동할 때만 이용하였다. 성루와 전루 사이에는 성담이 서로 연결되어 옹성을 형성하였다. 옹성의 동서 양측에 갑루를 설치하였고, 아래에 사람들이 통행하는 성문이 있었다. 옹성 내 문동(門洞) 앞 좌우에는 석사자를 배치하였고, 정양문 전루(箭樓)에서 기반가(棋盤街)에 이르는 정양문 대가에는 다점(茶店)·약점(藥店)·포점(布店)·혜점(鞋店) 등 북경의 유명 상가가 밀집했던 곳이다.

명·청대 북경성 주변에는 해자를 두어 9개 성문에도 모두 석교가 한 좌씩 있었는데, 정양문 내에도 화면과 같이 정양교가 있었다. 『신원지략』에 의하면, 명·청대 정양교 밖에는 유칠 채화된 5영(楹) 규모의 목조 패루가 있었는데, 건륭제 때 궁중화원 서양(徐揚)이 1768년경에 그린 〈경사생춘시의도(京師生春詩意圖)〉에는 자금성을 중심으로 묘사한 북경 전경 중 십자로 형태의 기반가와 정양문 외대가(外大街)의 패루가 선명하게 그려져 자세히 비교할 수 있다[참고도 4-35].

《연행도》제12폭 〈정양문〉에는 바로 정양문 전루와 성루 그리고 황성(皇城)의 최남단 대문인 대청문(大淸門)을 근경에서 조감하듯 묘사하였다. 그 다음 전개되는 황성 정문인 승천문(承天門, 지금 천안문)부터는 연무로 처리하여 생략하였다. 〈경사생춘시의도축〉에는 대청문 앞 좌우에 석사자 한 쌍 외에도 하마비가 한 좌씩 그려져 있지만, 《연행도》에서는 하마비를 생략하고 석사자 한 쌍만 묘사하였다.

《연행도》의 화면 속 건물이나 경물은 정면보다는 일정한 방향을 기준으로 시점을 고정하는 평행투시도법을 적용하여 건물의 전체적 포치를 조감하는 구도이다. 이러한 특징은 제12폭 〈정양문〉을 비롯하여 제4폭에 해당하는 〈영원패루〉, 제

5폭 〈산해관〉, 제7폭 〈조양문〉, 제10폭 〈벽옹〉의 성벽과 옥우 배치 방향에서 더욱 뚜렷이 나타난다. 18세기 말부터 19세기 회화식 지도나 기록화 제작에서 자주 보이는 형식으로 전경 건물로 인해 뒤에 있는 건물이 겹치는 점을 보완하기 위해 중심 경물보다 높은 위치에서 전체를 조망하는 구도이다. 화면 속 건물의 옥우나 담장은 정중앙에서 측면이 약간 보이는 구도로 건물의 측면과 정면의 규모를 동시에 파악하기 용이하다. 또한 성벽이나 건물의 옥우에서 반복적이고 조밀한 세필을 이용한 음영 표현은 전통방식의 계화기법과 서양판화에서 사용되는 음영 표현을 절충한 것으로 주목된다. 화면의 원경은 서양의 일점투시를 사용하지 않고도 대개 연무로 처리하여 옥우만 보이다가 점차 희미해져 자연스럽게 경물의 원근에 따른 시각적 차이를 보여주려 하였다. 이러한 평행투시도법의 적극적 사용은 그림의 제작시기가 적어도 18세기 후반에서 19세기 이후임을 짐작하게 한다.

제13폭 〈유리창(琉璃廠)〉은 북경 유리창 시사(市肆)의 화려한 전루와 번화한 거리를 그린 것이다[도 4-54, 참고도 4-36]. 2명의 인물이 각각 낙타를 타고 이동하는 모습은 조선에서 구경하기 어려운 낯선 풍경으로 낙타는 강세황을 비롯한 조선 후기 연행사절이 관심을 가졌던 북경의 대표적 풍물 중 하나이다.[264] 짐을 실은 수레도 분주하게 지나는데, 3마리 또는 2마리 말을 수레 바로 앞의 말 한 마리와 연결하여 수레 구조에 역학적 원리를 이용한 점이 특이하다. 수레와 사람들이 분주하게 지나는 배경에는 화려한 단청 건물 3좌가 있으며, 건물 내 창가에 사람들이 앉거나 서 있는 모습도 보인다.

홍대용은 중국의 시사 중 북경이 가장 번성하고, 다음으로 심양·통주·산해관 순으로 꼽았다. 특히 북경에서는 정양문 밖이 가장 번성하며 창문이나 가게 문은 금·은빛으로 찬란하고, 간판과 문패들도 신기했으며, 의자와 탁자, 그리고 장막과 발 등은 극히 화려하고 사치스럽게 만들었다. 대개 이렇게 하지 않으면 매매가 잘 되지 않고, 물건도 잘 모여들지 않아 점포를 차릴 경우 바깥 설비만도 수천·수만금이 넘게 든다고 하였다. 또한 번화한 길목이나 네거리 입구에는 주루가 많이 늘어서 길을 사이에 두고 마주 바라보고 있으며, 모두 처마 밖으로 난간이 나오도록 꾸며서 매우 화려하였다고 하였다.[265]

264 徐慶淳, 『夢經堂日史』 3편, 五花沿筆, 을묘년 11월 25일조.
265 洪大容, 『湛軒書 外集』 卷10, 燕記, 市肆.

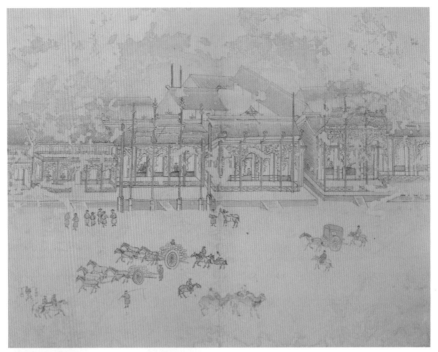

도 4-54 《연행도첩》 제13폭 〈유리창〉, 1784년 이후,
34.9×44.8cm, 숭실대 한국기독교박물관
참고도 4-36 북경 유리창 상가

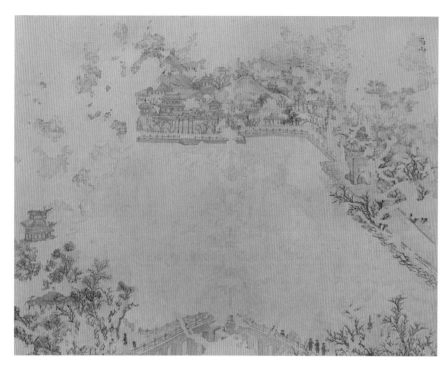

도 4-55 《연행도첩》 제14폭 〈서산〉, 1784년 이후, 34.9×44.8cm, 숭실대 한국기독교박물관

　　김경선은 유리창에 대해 정양문 밖에 이르러 악왕묘(岳王廟) 가는 도중에 길을
끼고 금벽(金碧)이 영롱한 시포(市舖)가 두 줄로 늘어서 있으며, 천하의 보배가 다
모여들어 가장 번화한 거리라고 하였다. 유리창의 동서로 각각 이문(里門)이 있는
데, 동문에서 서문까지는 7-8리 정도로 시포마다 붉은 장대에 금 글씨로 시포의
이름을 써서 걸어두고, 주옥·비단·패경·자명종 등의 물건을 진열하거나, 서적(書
籍)·비판(碑版)·정이(鼎彝) 고동기(古銅器)의 상점이 유명하였다.[266] 따라서 당시 유리
창을 방문한 조선사절은 현란한 그곳 풍경을 마치 페르시아의 시장에 들어온 것
같다고 기록하기도 하였다.[267]

　　유리창 서사(書肆)는 중국 서적을 수입하는 조선 측에서 볼 때, 대량 구입을 자극
하고 비교적 손쉽게 서화를 구입할 수 있는 유통로가 되었다. 유리창에 서사가 번성

266 金景善, 『燕轅直指』 권3, 留館錄 上, 琉璃廠記.
267 朴思浩, 『心田稿』 권2, 留館雜錄, 琉璃廠記.

하게 된 것은 건륭 연간으로, 명대 후기 이래 강남을 중심으로 민간 인쇄업이 비약적으로 발전하고 여기서 출판된 서적들이 북경의 유리창으로 집적되어 대개 18세기에 와서 거대한 서적 시장이 형성되었다.[268]

이덕무는 1778년(정조 2) 정월, 박제가와 함께 오류거(五柳居)라는 유리창 서사에 들렀는데, 주인 도정상(陶正祥)이 "책을 실은 배가 강남에서 와 통주(通州) 장가만(張家灣)에 닿았는데 내일이면 그 책을 이곳으로 수송하여 올 것이고, 책은 모두 4천여 권이 될 것이다."라고 하여 그 서목을 얻어 돌아왔다.[269] 따라서 유리창에 유통되는 서적 대부분은 강남지역에서 인쇄하여 운하를 통해 배로 통주의 장가만까지 수송되고 이후 육로를 통해 유리창까지 운송되었으며, 한 번에 운송되는 책의 규모는 수천여 권에 이르렀음을 알 수 있다.[270] 또한 당시에는 근일 발간된 절강서목(浙江書目)을 각 서사마다 작성하여 조선사절처럼 대량의 책을 구입하려는 이들에게 서목을 비교하여 구입할 수 있는 편의를 제공하였을 정도로 서적의 거래 규모가 대량화되었음을 짐작할 수 있다.[271]

조선사절단이 유리창 서사에서 만난 청인 중에는 과거를 보러온 지방 수재(秀才)들이나 명망 있는 학자들이 포함되어 이들과 필담을 나누곤 하였기 때문에 이곳에서 조선사절과 청 학자 사이에 학문 및 문화의 교류가 자연스럽게 이루어졌던 점도 주목할 만하다.

제14폭 〈서산〉은 북경 서부 서산원림 중 하나인 청의원(淸漪園)의 만수산 일대 화려한 건축군과 곤명호를 둘러싼 대표적 경물을 그린 것이다[도 4-55]. 청의원은 청대 황가원림이자 행궁인 이화원(頤和園)의 전신으로 1750년에 착공하여 1764년에 준공되었다.

18세기 후반 이후 강세황을 비롯한 서호수, 서경순 등도 이곳에 들러 시화를 남겼다.[272] 그 대표적 예가 국립중앙박물관 소장 《사로삼기첩》 중 강세황이 그린 〈서산도〉이다[도 4-21]. 이를 《연행도》 제14폭 〈서산〉의 화면 구도와 비교하면, 문창각 다음 동우(銅牛)를 생략하였고, 확여정도 옥우만 간단히 묘사하였다. 곤명호를 가로지르는 수의교를 화면 정중앙 하단에 배치하여 그리는 방향에 따라 화면 경물 구도에서 차이를 보인다. 화면 상단의 배경은 청의원 경내의 높은 봉우리 만수산을 중심으로 청의원 조성 무렵 세워진 화려한 전각과 사찰 건축이 광범위하게 분포되었으나 화면의 박락상태가 심하여 거의 알아보기 어렵고, 다만 오층탑과 금색 기와 건물이 어렴풋이 보여 황제의 행궁 일대임을 짐작하게 한다.

이상에서 살펴 본《연행도》는 조선 후기 연행사절이 선호하던 사행 연로와 북경의 주요 사적을 그린 시각적 사료로서 중요한 가치가 있다. 세부적으로는 제10폭 이륜당의 벽옹과 유리패방을 근거로 적어도 1784년 이후 동지사행을 그린 것으로 추정할 수 있었다. 또한 제6폭 〈망해정〉과 같이 부분적인 변형과 과장, 그리고 생략을 통해 묘사하고자 하는 중심 사적을 화면에서 부각시키려는 시도가 없는 것은 아니지만, 대부분 사적과 경물을 사실에 가깝게 그리려는 노력이 돋보인다. 특히 다른 연행도에서는 볼 수 없는 기록적 가치가 있는 소재들이 등장하는데, 제7폭 〈조양문〉에서는 현재 북경에서 흔적도 찾아볼 수 없는 과거 북경성의 동문과 그 일대를 자세히 묘사하였다. 제9폭 〈조공〉은 조선사행의 정원이 공복을 갖춰 입고 청 황제의 봉여(鳳輿)를 맞아 지영(祇迎)하는 모습으로 이를 통해 조선사절의 복식은 물론 청 황제의 궁궐 밖 행차 등 조선 후기 조선사절이 북경에 가서 행한 주요 외교 의례의 단면을 엿볼 수 있다.

화풍적 특징은 소실점이 드러나는 서양 원근법이 아닌 전통적인 조감법에 평행투시도법을 결합하여 18세기 후반에서 19세기에 기록화나 회화식 지도의 제작에서 주로 사용된 구도를 간취할 수 있다. 또한 성벽이나 옥우 묘사에서 세필의 횡선을 조밀한 간격으로 반복하여 화면에서 음영이나 입체감을 부각시키는 방법은 이미 18세기 후반 중국에서 유입되어 널리 보급된 서양판화에 보이는 세선의 반복에 의한 명암법과 유사하여 그 영향 관계가 주목된다.

268 강명관,『조선시대 문학 예술의 생성 공간』(소명출판, 2001), pp. 257-258.
269 李德懋,『靑莊館全書』卷67,「入燕記」下, 5월 25일조.
270 당시 내륙 운하를 통해 강남지역에서 북경까지 이동하는 경로는 명청교체기 談遷(1594-1657)이 쓴『北遊錄』의 노정에서 살펴볼 수 있다. 車惠媛,「明淸 교체기의 北京여행 -『北遊錄』에 나타난 交遊와 旅情-」,『동양사학연구』98(동양사학회, 2007), pp. 235-240. 이 경로는 배로 福州-浦城-淸湖-杭州-蘇州-揚州-淮安-張家灣-北京에 이르는 유구사신의 이동경로와도 일치하여 참고할 수 있다. 陳仲玉,「古代福州與琉球的海上交通」,『國立中央圖書館 臺灣分館館刊』第5卷 第2期, pp. 93-101.
271 1778년 沈念祖(1734-1783)의 경우는 이때 사은겸진주정사 채제공과 함께 서장관으로 참여하여 1백 44種, 1천 7백 75권, 5백 책으로 구성된『經解』를 구입하여 왔는데, 大內의 皆有窩에 소장해 둔 것을 이덕무가 열람하면서 그 書目에 대한 자세한 기록을 남기기도 하였다. 李德懋,『靑莊館全書』권67,「入燕記」下, 6월 2일조.
272 徐浩修,『燕行紀』권3,「起圓明園至燕京」, 경술년(1790) 8월 19일조; 徐慶淳,『夢經堂日史』제4편,「紫禁瑣述」, 을묘년(1855) 12월 17일조.

4) 19세기 청나라 사행을 그린 기록화

19세기 제작된 대청사행 관련 기록화가 일부 남아 있는데, 간송미술관 소장 《이신원사생첩(李信園寫生帖)》은 조선 후기 화원화가였던 이의양(李義養, 1768-1824년 이후)이 일본 대마도 통신사와 중국 연행사의 수행 화원으로 참여하여 해당처의 명승 유적 및 절경을 1812년 봄에 한 권의 화첩으로 꾸민 것이다.[273] 화첩의 구성은 총 26폭으로 순서대로 봉황산(鳳凰山), 요동백탑(遼東白塔), 탑산일출(塔山日出), 강녀묘, 위원대(威遠臺), 조대수패루, 산해관, 망해정, 이제묘, 북진묘(北鎭廟),

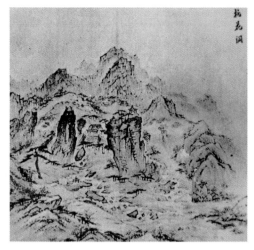

도 4-56 이의양, 《이신원사생첩》 제11폭 〈도화동〉, 1812년경, 37×38cm, 간송미술관

도화동(桃花洞), 반산(盤山), 무녕현(撫寧縣), 구혈대, 계문연수, 극락세계(極樂世界), 태학, 오룡정, 해정(海淀), 서역추천(西域鞦韆), 회회국사신(回回國使臣), 섬라국사신(暹羅國使臣) 등 22폭의 연행 관련 내용뿐만 아니라 대마도 통신사행에 대해 그린 대마도수정(對馬島水程), 좌정포(佐澂浦), 서포(西浦), 대마도부중(對馬島府中) 4폭이 포함되었다 [도 4-56].[274]

따라서 본 화첩은 사행에 동행한 이의양 자신이 사행 노정 현장을 직접 사생하여 꾸몄다는 점에서 매우 큰 의의가 있으며, 화첩에 중국에 조공 온 외국사신도를 그린 것 외에도 대마도 통신사행과 관련한 노정이 그려진 점에서 사료적 가치가 크다.

지본담채로 그린 화첩은 매 화면마다 좌측 또는 우측 상단에 단정한 해서(楷書)로 해당 지명과 유적의 명칭에 따라 화제(畵題)를 썼고, 그 형세를 치밀하고 일목요연하게 그렸다. 그 내용을 간략히 살펴보면, 제1폭 〈봉황산〉은 압록강 건너 책문을 지나 봉황성에 이르는 도중에 있는 봉황산을 그린 것이며, 제2폭 요양 광우사(廣祐寺)의 백탑을 그린 〈요동백탑〉, 제3폭 영원위의 탑산 정상에서 동쪽의 훤히 트인 평야를 굽어보면서 일출장면을 그린 〈탑산일출〉, 제4폭 진황도의 허맹강의 사당을 묘사한 〈강녀묘〉, 제5폭 위원성의 옹성 요새를 그린 〈위원대〉, 제6폭 영원성에 위치한 명장 조대수의 패루를 그린 〈조대수패루〉, 제7폭 천하제일관(天下第

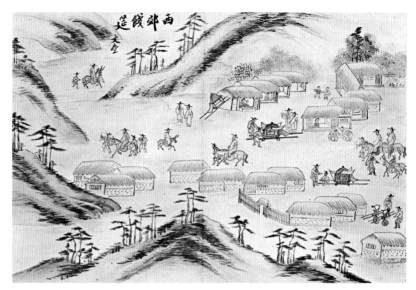

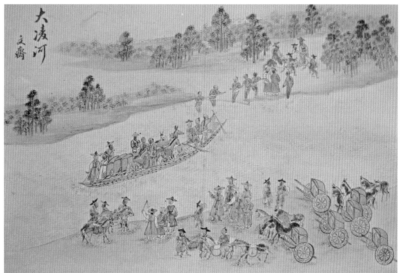

도 4-57 〈서교전연〉, 19세기, 지본채색, 40.7×27.2cm, 개인
도 4-58 〈대릉하〉, 19세기, 지본채색, 40.7×27.2cm, 개인

273 표지에 葦蒼 오세창이 '李信園寫生帖'이라 제하였고, '遼東, 對馬等處'라고 註하였다. 화첩 말미에는 '壬申春中
信園李義養寫'라 낙관하고, 제20폭에는 '信園'이란 주문방인이 있다. 全暎雨,「葆華閣所藏의 《李信園寫生帖》」,
『考古美術』통권 94호(한국미술사학회, 1968. 5), pp. 399~404.
274 이의양은 정사 金履喬와 부사 李勉求와 함께 家齊가 대마도주로 襲職한 것을 기념하여 1811년 2월 12일에 일
본 對馬島 통신사행을 하였고 그해 7월에 귀국하였다.

一關)이라 일컫는 산해관성(山海關城)의 전경을 담은 〈산해관〉, 제8폭 산해관 노룡두에 위치한 망해정을 그린 〈망해정〉, 제9폭 수양산 아래 난하(灤河)가 굽이쳐 흐르는 〈이제묘〉, 제10폭 광녕 의무려산(醫巫閭山)의 산신을 모신 북진묘를 그린 〈북진묘〉, 제11폭 의무려산의 여록(餘麓)인 도화동의 선경(仙境)을 그린 〈도화동〉[도 4-56], 제12폭 계주(薊州)의 북쪽에 위치한 명산인 반산을 그린 〈반산〉, 제13폭 유관(楡關)을 지나 영평부(永平府) 이전 무녕현의 풍광을 그린 〈무녕현〉, 제14폭 〈구혈대〉, 제15폭 연경팔경으로 꼽히는 계문연수의 절경을 그린 〈계문연수〉, 제16폭 북해 오룡정에서 서쪽 제방을 따라 천복사에 소속된 극락세계를 그린 〈극락세계〉, 제17폭 북경 공묘의 극문과 대성전을 건물도형으로 그린 〈태학〉, 제18폭 북해의 유명한 다섯 정자를 건물 도형으로 그린 〈오룡정〉, 제19폭 경사(京師) 서북에 위치한 서산의 일대를 묘사한 〈해정〉 등 사행 노정에서 절경 및 사적을 묘사하였다. 제20폭부터 제22폭까지는 북경성에 들어와서 만난 타국 사신의 이국적 풍속과 관련한 것으로 제20폭 서역 그네를 타는 인물을 그린 〈서역추천〉, 제21폭과 제22폭은 각각 〈회회국사신〉과 〈섬라국사신〉을 묘사하였다.

화첩 그림 배열은 실제 사행 노정과 차이를 보여 이를 순서대로 나열하면 봉황산, 요동백탑, 북진묘, 도화동, 탑산일출, 위원대, 조대수패루, 구혈대, 강녀묘, 산해관, 망해정, 무녕현, 이제묘, 반산, 계문연수 이후 북경에서 본 태학, 오룡정, 해정 등으로 정리되는 것이 타당할 것이다.

그 밖에 19세기 연행 관련 기록화로는 개인 소장 〈서교전연(西郊餞筵)〉과 〈대릉하(大陵河)〉, 〈안시고성(安市古城)〉을 들 수 있는데, 한 화첩으로 그린 연행도 연작 중 일부로 보인다. 먼저 〈서교전연〉은 사행에 차견된 삼사를 위해 무악재 입구를 배경으로 한 서교(西郊) 일대에서 전별연을 묘사한 것이다[도 4-57]. 화면 우측 상단에 '서교전연'이라 화제를 가로로 늘여 썼고 그 아래 쓴 '문제(文弢, [齊])'는 그린 이의 호로 추정된다. 특히 화제를 횡으로 쓴 점은 그림의 제작시기가 비교적 후기임을 보여준다. 화면은 짐을 실은 나귀를 이끄는 마부를 대동하고 말을 탄 사신들 앞에 공손히 엎드려 예를 갖춘 평민들과 그 뒤로 건물 내부에 좌전을 두고 들어앉은 여인들의 모습에서 서교 일대의 시정 풍속을 묘사하였음을 알 수 있다. 전별을 위해 서교를 찾은 이들이 타고 온 교통수단은 덮개가 있는 옥교 3구와 초헌 2구로 이 전연에 참여한 사람들의 사회적 신분을 짐작케 한다.

전체적 화면 구성은 인물들이 진입해 오는 우측을 제외하고 삼면을 모두 완

만한 토산이 둘러싸고 있다. 수지법은 주로 조선 후기 진경산수화에서 많이 나타
난 T자형 소나무가 주를 이루며, 토산의 준법은 피마준과 측필을 사용한 청록 채
색으로 울창한 산림을 표현하였다. 민가는 상가와 달리 폐쇄적 구도로 집벽 하반
부를 윗부분과 달리 벽돌로 조성하여 화면에서도 굵은 필치로 표현하였다. 전체
적으로 아래 〈대릉하〉와 유사한 화풍이지만, 세부적으로 말의 묘사나 인물의 얼굴
묘사 등에서 필선이 더 간결하다.

〈대릉하〉는 화면 좌측 상단에 '문제(文齊)'라는 인물의 호 옆에 '대릉하'라는 화
제(畵題)를 세로로 써서, 이곳이 중국의 사행 노정 중 하나인 대릉하임을 알 수 있
다[도 4-58]. 탑산을 지나 통과하는 대릉하는 지금 요녕(遼寧) 능원현(凌源縣)의 경계
로 백랑하(白狼河)라고도 칭한다. 책문에서 연경까지 사행이 지나는 하천 중 가장
규모가 커서 매년 봄에 비가 내리면 거류하(巨流河)와 대릉하는 반드시 배로 건너
야 했다. 화면 배경의 성가퀴는 1631년 손승종의 건의로 쌓은 능하의 천호소성(千
戶所城)이다. 이곳은 명장 조대수가 4년 동안 후금(後金)과 혈전을 거듭했던 곳으로
유명하다. 하천 주변에는 모래와 먼지바람이 일어나는 사구가 펼쳐져 있는 자연
조건을 반영하였다. 사구 주변의 나무는 대체로 활엽수들이 우거져 있고, 조선사
절단의 도하(渡河)를 돕는 중국 원역들의 짧은 소매에서도 계절적으로 한여름임을
짐작할 수 있다. 따라서 이 사절단의 파견 목적은 동지사행이 아닌 별행(別行)이었
던 것으로 보인다.

화면은 대릉하를 사이에 두고 크게 세 장면으로 나뉜다. 먼저 대릉하를 건너
기 전 하천 주변에 조선사절단과 전통 청 관복을 입은 청나라 관원 3명이 있다. 사
신들이 타는 수레는 청에서 제공하는 것으로 바퀴가 달려 오늘날 중국의 인력거
와 흡사하다. 그 주위로 짐을 실은 태마(駄馬)와 말들이 마부들의 통제하에 서 있
다. 선박 위 조선사절단의 복장은 군관복 차림이다. 강을 건너는 목선에는 마차 3
대, 조선사신과 그의 수행원들 그리고 말 3마리를 태웠고, 건너편 사구에서는 청
인들이 하의를 벗은 채 강 속에 뛰어들어 조선사신이 탄 배를 정성스럽게 인도하
고 있다. 그들 뒤로 청인 관료들 몇 명이 배를 타고 건너는 조선사신 일행을 바라
보고 있으며, 그 뒤로 먼저 건너온 조선사절 일행이 아직 건너지 못한 일행을 기
다려 곧 떠날 채비를 하고 있다. 강 물살은 비교적 잔잔한 수파묘로 그려졌으며,
사구는 준찰을 이용하여 지면의 높이와 음영을 묘사하였다. 그림의 제작시기는
조선 후기 청나라 사행을 배경으로 제작한 것으로 그림의 인물 묘사와 복식의 채

색 형태 등에서 대체로 19세기 후반 풍속화풍을 반영하였다.

5) 청나라 관련 기타 회화

(1) **사행 노정 풍속과 기록화** 앞서 살펴본 연행 노정에서 조선사절단의 모습을 그린 기록화 외에도 연행에서 견문을 바탕으로 제작된 풍속적 성격의 회화작품도 여러 점 전한다.

〈호병도(胡兵圖)〉는 국립중앙박물관 소장《사대가화묘(四大家畵妙)》총 12점 중 김윤겸(金允謙, 1711-1775)의 작품이다[도 4-59]. 화면에는 두 사람의 청나라 병사가 사실적으로 묘사되었는데, 두 인물은 머리에 난모(暖帽)를 쓰고 천마괘(穿馬褂)를 입고 그 위에 행포(行袍)를 걸쳐 입은 것으로 보아 겨울을 배경으로 그린 것임을 알 수 있다. 한 사람은 허리춤에 장도를 앞쪽으로 기울여 차고 두 손을 가지런히 모은 채 상대방의 이야기를 경청하고 다른 한 명은 옆에 서 있는 말의 안장에 한 팔을 기댄 채 상대방에게 말을 건네고 있다. 소재 면에서 18세기 조선에 파견된 청나라 사절단을 동행한 청국 병사들을 그렸거나 김윤겸이 직접 청국으로 가는 사행에 동행하여 그렸을 가능성이 있다. 그러나 청국 사신이 압록강을 건넌 후 조선령인 의주부터는 조선 측에서 보낸 갑군의 호행으로 경성까지 들어왔던 점에서 김윤겸이 연행에 동행하여 중국 현지에서 제작했을 개연성이 크다.

이에 대한 근거는 김윤겸의 둘째 아들 김용행(金龍行, 1753-1778)의 친구였던 박제가(朴齊家)가 쓴 「봉별김장진재북유시사수(奉別金丈眞宰北遊詩四首)」에서 "황유의 가을 새벽 변방의 하늘 맑고, 말갈의 노을 색 엷네. 그림 그리는 왕성한 필력은 격문을 쓰는 듯하고, 휘몰아치는 바람 지면에 변방소리 그리네. … 새로움을 견문하는 오랜 객지생활 도리어 애처롭고, 바다로 임한 변방 오랑캐 풍속도 아울러 친해지네. 아스라한 가벼운 차림으로 말을 달리는 여인도 있고, 재빠른 수기(手技)로 물고기를 잡는 사내도 있네."라고 한 점에서도 뒷받침된다.[275] 김윤겸의 호는 진재(眞宰)이며, 척화대신이었던 김상헌의 현손이다. 김수항의 넷째 아들 김창업의 서자로서 중국을 왕래할 기회가 있었을 개연성이 충분하다.

화법은 전체적으로 몰골법으로 묵의 농담을 능숙하게 조절하였는데, 특히 먹의 농담만으로 인물의 얼굴에서 섬세한 명암과 호기로운 이국 무인(武人)의 인상을 잘 표현하였다. 몰골법을 기본으로 사용하여 인물의 동세도 자연스럽게 묘사하였

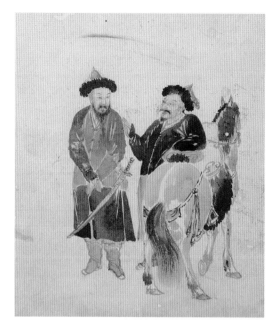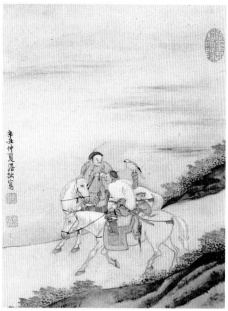

도 4-59 김윤겸, 〈호병도〉, 《사대가화묘》, 18세기, 지본담채, 57×33cm, 국립중앙박물관
도 4-60 강희언, 〈출렵도〉, 1781년, 지본채색, 29.5×22cm, 개인

고, 관모와 복식의 단추, 차고 있는 장도 등에 붉은색으로 포인트를 주고, 말의 안
장을 노란색으로 담채하여 화면의 단조로움을 피하였다.

한편 강희언(姜熙彦, 1712-1786)이 그린 〈출렵도(出獵圖)〉에는 '신축년 음력 5월 담
졸이 그리다(辛丑仲夏澹拙寫)'라 쓰고 '강희언인(姜熙彦印)'과 '경운(景運)'이라는 자를 새
긴 백문방인을 찍어 1781년 음력 5월에 그린 작품임을 알 수 있다[도 4-60]. 김광국
(金光國)의 그림에 대한 발문을 보면, 김광국은 이 그림을 통해 자신이 1776년 사절
단을 따라 연경에 가던 도중 어양(漁陽)과 노룡(盧龍) 사이에서 보았던 민첩한 인마
(人馬)들이 떠올라 완연히 그곳을 다시 밟는 듯하다고 감회를 밝히고 있다. 또한 강
희언 필법의 정세함과 설색의 신교함이 남송(南宋) 화가 진거중(陳居中)에 비교하여

275 "黃楡秋早塞天清, 鞦韉敍陽著色輕. 草畵淋漓如草檄, 颯颯紙面作邊聲. … 還憐客久見聞新, 臨海邊胡俗共親. 縹
緲輕裝馳馬女, 翩儇水技刺魚民." 朴齊家, 『貞蕤閣初集』, 「送金眞宰北遊」; 李泰浩, 「眞宰 金允謙의 眞景山水」,
『考古美術』 152(한국미술사학회, 1981), pp. 2-3. 이태호 교수는 김윤겸이 연행하였는지는 확실하지 않지만,
박제가 시의 내용을 통해 김윤겸의 아들 김용행과 박제가의 교유시기를 고려할 때, 1770년대 초 김윤겸이 중국
북방을 여행하였을 것으로 추정하였다.

뒤지지 않을 것이라 평하였다.[276] 따라서 강희언의 그림은 중국 현장에서 목격한 사냥 나서는 호인들의 모습을 충실히 반영하였음을 알 수 있다. 1781년의 사행은 11월 삼절연공겸사은사행 한 차례만 있었던 점을 감안할 때, 강희언이 그림을 그린 시점인 음력 5월과는 다소 차이를 보여 18세기 후반 연행(燕行)에서 그려진 작품을 참조하였거나 심양행(瀋陽行) 문안사(問安使)를 동행하여 견문한 것을 그렸을 가능성이 크다.

그림은 2명의 호인(胡人)들이 매와 사냥개를 데리고 말을 타고 강안을 지나고 있는 모습으로 파란색 담채로 묘사한 잔잔한 강물, 비교적 명암이 뚜렷한 바위 묘사가 대조를 이루고 그 사이를 지나는 기마 인물은 뒤를 돌아보거나 약간 앞으로 허리를 굽혀 균형을 잡는 움직임이 자연스럽다. 또한 주인과 함께 말에 올라 뒤를 응시하는 사냥개 밑으로 안장에 꿩 한 마리가 늘어져 있어 이미 한 차례 꿩을 사냥한 후 이동하고 있는 것을 짐작할 수 있다.

이 작품은 연행에서 사절단들이 접한 호인들의 사냥 풍속도의 한 장면으로 조선 후기 중국 현지에서 견문을 바탕으로 제작된 소재 중 하나이고 조선과 다른 사냥 모습을 그림으로써 연행에 다녀온 이들은 물론 감상하는 이들에게 청의 이국적 흥미를 유발하기에 충분하였을 것이다.

국립중앙박물관에 소장된 《여지도(輿地圖)》는 조선 후기 세계지도를 그린 천하도(天下圖), 북쪽 국경 주변의 지도, 청나라 성경의 지도, 조선을 개괄한 조선전도, 조선의 군현도 등과 함께 이례적으로 갑군(甲軍)·섬라인(暹羅人)·몽고승(蒙古僧)·몽고인(蒙古人)·달자(㺚子)·서양인 등 다양한 이국 사람들의 모습을 그리고 그에 대한 도설을 부기하여 서양을 포함하여 타국인들의 풍속을 알고자 노력했음을 알 수 있다. 이 화첩에는 조선에서는 보기 어려운 낙타와 코끼리 같은 희귀 동물들도 그려져 흥미롭다.

외국인을 그린 인물묘사법은 매우 조악하여 전문 화원의 솜씨라고 하기 어려우며, 부기된 도설의 서체 역시 사자관의 솜씨는 아니다. 화폭의 여러 곳이 박락되어 잘 파악되지 않는 곳도 있지만, 각 화폭의 화제(畫題)를 한글로 병기한 점도 제작시기가 비교적 후기에 해당되는 특징으로 보인다.

먼저 〈갑군〉은 '갑옷이분군人'이라 부기하고, 도설에 의하면 복색은 일반백성들과 크게 다르지 않으며, 모두 검을 찼다고 하였다[도 4-61].[277] 화면에서 갑군은 붉은색 관모를 쓰고 왼편에 칼을 차고 있다. 이들은 화첩의 타국 사신과 함께 중

국 현지에서 본 청군(淸軍)을 참고하여 그린 것으로 추정된다. 여기서 갑군은 앞서 소개한 18세기 김윤겸이 그린 〈호병도〉 내에 장도(長刀)를 차고 있던 청군과 비교할 수 있다.

〈섬라인〉은 '젹나ᄉ람'이라 부기하고, 복식은 모두 금실로 만들고 관모는 높고 뾰족하고 구슬 장식을 달았다고 도설하였다.[278] 섬라인은 지금 태국인으로 복식은 그림에서와 같이 모두 금색실로 짜서 매우 화려했던 것으로 보이며 쓰고 있는 관모는 끝이 뾰족하여 마치 광대의 고깔모자를 연상시킨다. 아래치마는 주름이 잡혀 있는 것이 특징이다.

〈몽고승〉은 '몽고즁'이라 부기하였고, "몽고승은 몽고인과 다르지 않고 체구가 장대한 이가 많다. 매 사찰마다 이 무리들을 많이 머물러 살게 했다"라고 도설을 적었다[도 4-62].[279] 인물은 황색 복식을 입고 있어 청대 라마승으로 보인다. 이와 함께 짝하여 그린 〈몽고인〉은 "황제 의복색은 옛 신하의 법도를 숭상해서 감히 입지 않지만, 몽고인만 황색을 입고 관모 또한 황색 털로 만들며 어떤 이는 활과 칼을 차고 다니기도 한다"고 도설하였는데,[280] 여기서는 활과 칼을 찬 모습으로 몽고의 호방하고 거친 유목민족의 기질을 잘 반영하였다.

〈달자(韃子)〉는 '달ᄌ', '수달피ᄌ'라고 한글로 부기하고 "얼굴이 매우 추악하고 머리에는 홍색 전모를 쓰고 의복은 지금의 체제와 다르지 않으며 귀에는 귀걸이를 드리운다"고 도설하였다[도 4-63].[281] 달자는 아라사인을 가리키며 그림에서 광대뼈가 유난히 튀어 나온 인상에 전체적 자세는 구부정하게 상체를 구부린 모습으로 묘사되었다. 복식이 청나라의 체제와 다르지 않은 점으로 보아 과거 조선인 관소에 세워진 아라사관에 머물던 아라사국 선교사를 묘사한 것으로 추정된다. 도설에 의하면 귀에는 고리 형식의 이식(耳飾)을 달았던 것으로 보이지만, 화면에는 그려지지 않았다.

〈서양인〉은 '셔양ᄉ람'이라 부기하고, "이 무리들은 눈이 깊고 코가 높으며 귀밑털은 짧은 이들이 많다. 동서천주당에 거처하고 있다. 관복 착용은 지금의 체제

276 『朝鮮時代繪畫展』(大林畫廊, 1992), pp. 128-129 김광국 발문 해석 참조.
277 "服色與平民無甚異, 名雖甲軍亦未嘗着□, 甲皆佩釰, 釰鞘以靑□□爲之."
278 "服着□金縷, 而冠帽鏤□□□高幾天許末之殺, 而懸一珠."
279 "蒙古僧與蒙古人無異, 身體多壯大者, 每於寺刹, 多是此輩留住."
280 "皇帝衣服色, 尙故臣度, 皆不敢着, 惟蒙古人着之, 帽亦以黃色毛爲之, 或是帶弓刀者."
281 "兒多醜惡, 頭戴紅氈帽, 衣與時製無異, 耳垂鐺."

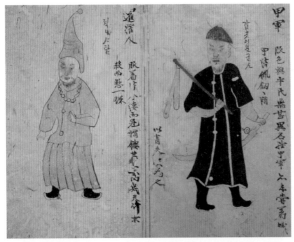

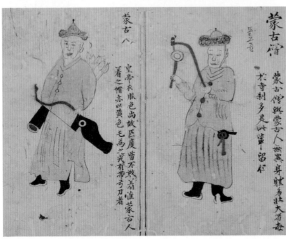

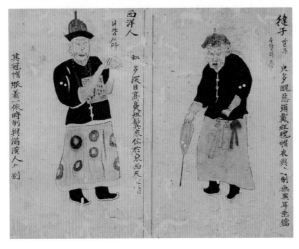

도 4-61 〈갑군〉과 〈섬라인〉, 《여지도》,
지본채색, 33×22cm, 국립중앙박물관

도 4-62 〈몽고승〉과 〈몽고인〉, 《여지도》,
지본채색, 33×22cm, 국립중앙박물관

도 4-63 〈달자〉와 〈서양인〉, 《여지도》,
지본채색, 33×22cm, 국립중앙박물관

도 **4-64** 〈탁타〉,《여지도》, 지본채색,
33×22cm, 국립중앙박물관
도 **4-65** 〈순상〉,《여지도》, 지본채색,
33×22cm, 국립중앙박물관

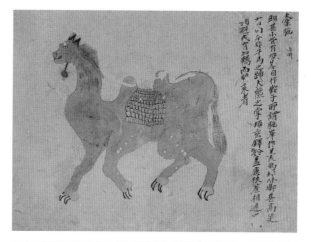

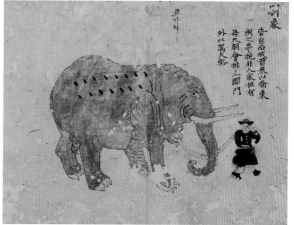

에 따라 만한인(滿漢人)과 다르지 않다"고 도설하였다.[282] 따라서 여기서 묘사된 서
양인은 당시 북경의 천주당에 거주하던 유럽 선교사임을 알 수 있다. 관모는 청대
난모처럼 보이고 복식 또한 만주족 복식과 차별화되지 않았다. 눈이 깊고 코가 높
아 이목구비가 뚜렷한 서양인의 모습을 사실적으로 표현하지 못하여 화첩의 다른
국가 사람들과 비슷한 외모가 되었으나, 유독 코끝을 높게 그려 코를 강조하려 했
던 점을 엿볼 수 있다. 또한 하의는 원형 무늬가 있어 화려하게 묘사했다.

〈탁타(槖駝)〉는 '낙대'라 한글로 부기하였다[도 4-64], "머리는 작고 등은 쌍봉
이 있어 스스로 안장이 되며, 소위 낙타 봉우리로 국을 끓이면 진미라 한다. 다리

282 "類多深目高鼻短鬏, 來住於東西天主堂, 其冠帽服着一依時制, 與滿漢人無別."

는 매우 길고, 발에는 발톱이 두개 있는데 마소의 굽은 아니고 개나 곰의 발바닥 같다. 목에는 방울을 걸었는데, 대개 좁은 골목길에서 서로 마주쳐 막힐 것을 염려한 것이다. 미리 위험을 피하기 위해 방석을 더하여 타는 사람도 있다"라고 도설을 적었다.[283] 화면 속 낙타의 모습은 도설에서와 같이 머리는 작고 목에 붉은 방울을 달고, 등에는 모포 같은 안장을 얹고 걷는 모습을 묘사하였다. 특히 낙타의 발바닥은 도설에서와 같이 털이 없고 날카로운 발톱이 나 있는 특징을 과장하여 표현하였다.

〈순상(馴象)〉은 '코기리'라 부기하고, "모두 서역에서 공물로 온 것으로, 승여(乘輿)를 갖춰 끌게 하였는데, 인가에 항상 있는 것은 아니며 매년 조회 때 궐문 밖에 줄지어 세워 대로(大輅)를 끌게 했다."라고 도설하였다[도 4-65].[284] 매년 정월 초하루에 자금성에서 만국 사신들이 모여 조회를 할 때 황제의 의장을 끄는 코끼리가 자금성 오문 앞에서 서 있는 모습을 보고 그린 것으로 보인다. 낙타와는 달리 갑군 복장을 한 인물이 코끼리의 줄을 끌고 있어 도설에서와 같이 사적인 목적보다는 공적인 목적으로 궁중에서 소용되던 상방(象房) 소속 코끼리임을 알 수 있다. 대체로 주름이 많고 두꺼운 가죽의 코끼리 특징을 잘 묘사하였으나 등에 있는 두 줄의 검은 점선은 일반적인 코끼리 모습과는 다르다.

이 그림의 제작연대는 18세기로 소개되었으나, 적어도 19세기 이후로 추정된다.[285] 그 이유는 갑군의 한글 부기에서 '입은'을 연철하여 '이분'으로 표기한 점, 그리고 인물이나 동물 묘사에서 매우 거칠고 소략한 표현과 이전 초상화나 기록화에서는 거의 나타나지 않는 밝은 자주색 진채를 의복의 문양이나, 낙타의 방울, 관모 등에 사용한 점과 섬라인, 몽고인, 몽고승 등의 복식 전체에 황토색 안료를 채색한 점에서도 19세기에 그려진 것으로 보인다.

조선 후기는 사행의 견문을 통해 중국의 내부사정, 민심의 동향을 파악하고 청국 지식인과의 교류 등으로 청조의 문물을 인정하기 시작하면서 사행 관련 회화의 소재도 다양하게 변화였다. 특히 서양 서적이나 천문과학 등 서학(西學)에 대한 관심은 18세기에 들어와 구체화되었다.[286] 이후 제작된 부경사행 관련 기록화는 조천도가 대의명분이나 지리적 정보를 충실하게 그리던 것에서 점차 특정 사적에 대한 기행사경의 요소가 두드러지고 주제 면에서도 북경의 승경이 더욱 부각되거나 견문을 바탕으로 하는 청의 고유 풍속장면에도 그 관심이 확대되었음을 알 수 있다.

(2) 청나라 사신 영접과《용만승유첩》 청사 영접과 관련한 관반계회도가 18세기에도 지속적으로 제작되었는데, 대개 관반들은 연행의 경험이 있는 인물이 차출되는 경우가 많았다. 이이명(李頤命, 1658-1722)도 1705년 4월에 동지사 정사로서 임무를 마치고 청으로부터 환국한 이후 청사 접대를 위한 관반으로 참여하였다가 함께한 관반 동료들과 함께 계회를 한 기념으로 〈관반계회도(館伴契會圖)〉를 제작하였던 것을 기록으로 확인할 수 있다.[287]

현존 작품으로《용만승유첩(龍灣勝遊帖)》은 1723년 3월 조태억(趙泰億, 1675-1728)이 청나라 조사 액진명(額眞明) 등의 원접사로 차출되어 의주에 이르렀을 때, 의주 순찰사 이진검(李眞儉, 1671-1727), 연위사(延慰使) 이홍모(李弘模, 1675-?), 문례관(問禮官) 오명신(吳命新, 1682-1749), 부윤 권익순(權益淳, 1671-?), 어천독우(魚川督郵) 이시항(李時恒, 1672-1736)과 함께 통군정과 압록강 주변 승경을 유람한 것을 기념하여 제작한 것이다. 화첩은 〈통군정아회도(統軍亭雅會圖)〉, 〈압록강유람도(鴨綠江遊覽圖)〉, 〈관기융장치마도(官妓戎裝馳馬圖)〉 3폭과 조태억이 지은 통군정에 대한 즉흥시로 구성되었다. 조태억의 『겸재집(謙齋集)』에는 이 화첩을 제작하게 된 경위를 적은 「용만승유첩발(龍灣勝遊帖跋)」이 있는데, 그 전문을 살펴보면 다음과 같다.

내[조태억(趙泰億)]가 어릴 때부터 용만부에 대해 들었는데, 주변에는 일대 관방이 형성되어, 통군정과 함께 용만 제일의 승경을 이루었다고 하여 진실로 보기를 원한 것이 이미 오래였다. 그곳은 아득히 멀어 서울에서 천 여리 떨어져 있고, 국가의 공무가 없어 직접 이를 길이 없었다. 1721년 가을, 나는 장차 국외로 나가는 일[연행]을 맡아 이 정자에 한 번 오를 수 있다 여겼더니 사정이 있어 결국 행할 수 없었다. 1722년 나는 칙사를 반송하는 명을 받들어 바로 이 부[의주부]에 이르러 하룻밤을 묵고 돌아갔다. 나라에 애사(哀事)가 끊이지 않을 때로 감히 연회를 베풀고 노닐 수 없어 멈추어 정자에 한 번 올라 조망할 따름이었다. 이어 올해[1723년] 3월 그믐에 칙사의 소식이 있어 나는 외람되이 원접사의 임무를 맡았다. 새벽부터 밤까지 빨리 달려 8일 만에 의주에 도착하였는데, 칙사

283 "頭甚小, 背有雙峰, 自作鞍子, 所謂馳峯作羹爲珍味, 脚甚高, 足有兩爪, 非牛馬之蹄 犬熊之掌, 項垂鐸鈴, 盖慮狹巷相逢□, 預避威, 有加轅而騎升者."

284 "皆自西域貢來, 以備乘輿之牽挽, 非人家恒有, 每大朝會, 排立闕門外, 以駕大輅."

285 국립중앙박물관에서는 이 작품의 제작시기를 18세기로 소개하였다.

286 崔韶子, 앞의 논문(이화여자대학사학회, 2001), pp. 5-15.

287 李頤命, 『蘇齋集』 卷6, 「館伴契會圖」.

는 아직 도착하지 않았다. 순찰사 이중약(李仲約, 진점), 연위사 돈녕도정(敦寧都正) 이사범(李士範, 홍모), 문례관 홍문교리(弘文校理) 오문보(吳文甫, 명신), 부윤 권화보(權和甫, 익순)가 내가 머무는 관의 응향당에 함께 모여 밤낮으로 마셨다. 어천독우 이시항(李時恒)은 문학에 뛰어난 선비이자 옛 지기로 또한 공사 때문에 머물렀다.

4월 초파일, 저녁 동성(東城) 문루에서 관등행사를 구경하고 또한 통군정(統軍亭)에서 놀기를 기약한 날이었다. 압록강에 임하여 마이산과 송골산을 바라보고 이내 구룡정에 올랐다. 마침 강에 배를 띄우니 이날은 비가 막 개고, 바람과 해는 청화하여 파도가 일지 않아 거울을 닦은 듯했다. 배를 나눠 물길을 따라 그물을 던져 물고기를 잡고 통소와 북소리 하늘에 퍼지며, 여인의 발식(髮飾)은 해를 현혹하였다. 거문고 노랫가락, 검무 뒤섞여 어지럽고, 술잔 돌리며 시 읊는 즐거움에 저녁 다하도록 피로를 잊었다. 해는 이미 서쪽에 기우니 배에서 내려 근교에 이르러, 기녀들에게 갑옷 입고 말 달릴 것을 명하여 쌍기를 꽂아두고 달려서 그것을 뽑게 하니 그 기운이 펄펄 날아 진실로 유연(幽燕) 땅 활 잘 쏘는 아이 같았다.

주연이 무르익고 음악이 극에 달하니, 내 술잔이 쌓임을 탄식하며 말하길, "오늘의 유람이 어찌 즐겁지 않겠는가. 그러나 내 마음에 서글픈 감정이 있어 슬퍼하며 근심하는 것은 어째서인가? 지금 중국은 오랑캐가 지배한 지 장차 1백 년이다. 매번 사신이 이르러 보기 싫은 이 많은데, 같잖은 이들 상대함에 최정건(崔廷健)·주지번(朱之蕃)·강왈강(姜曰廣)의 무리는 지금 더 볼 수 없다. 그러니 문원이 빈접하는 일은 영화롭지 않고 스스로 욕될 뿐이다. 지금 옛날 떠올리니 어찌 자나 깨나 상탄하지 않겠는가. 더구나 지금 연경의 많은 일들로 사객(使客)이 잇따르니 국고는 뇌물 주는 데 말랐고, 국력은 맞이하고 지공하는데 쇠진하였다. 끝없는 탐욕은 거리낌 없고 후한 선물 끝없으니 비록 전쟁과 기근은 없을지라도 나라가 장차 나라꼴이 못될 것이다. 따라서 우리들의 오늘 책무는 바로 신하됨을 욕되게 하는 수치를 생각하고 궁박함의 의미를 생각함에 있으며 서로 힘써 경계하고, 혹시라도 허랑방탕하지 말고 자강의 도모를 생각할 따름이니 어느 여가에 주연을 베풀어 희희연하며 즐거워하겠는가. 비록 그러할지라도, 얻기 어려운 것이 승경이요, 반목하기 쉬운 것이 친구이다. 이에 변방을 다니는 중에 평생을 함께 할 옛 친구 셋이 서로 만나 강산의 승경을 시로 읊고, 질탕하게 시 짓고 술 마시는 모임을 함께하니 진실로 기이하다. 순찰공[이진검]은 나와 더불어 두 해를 동행하니 더욱 기이한 만남이라 기록하지 않을 수 없다며, 화공에게 그 일을 그리도록 하고 뒤에 내 발문을 요구하니 내 사양하지 않고 기록하노라.[288]

비록 청국 사신이 오기 전 원접사와 관련한 업무를 보는 이들과 여유를 즐겨
본 것이었지만, 주연과 유람의 흥이 극에 이르자 조태억은 이미 오랑캐인 청국의
사신을 빈객으로 맞아 접대해야 하는 자신의 처지를 슬퍼하며, 사신 접대로 국고
와 국력이 쇠잔해지는 현실을 개탄하였다. 조태억은 이러한 처지에 놓여서도 유
람을 즐기는 자신의 모습이 슬프지만, 그래도 보기 드문 승경 속에 만난 벗들과의
인연, 특히 자신과는 2년 동안이나 함께 공무에 동행했던 이진검이 그와 인연을
기려 화공을 시켜 그 일을 그리도록 하고 제발을 부탁하여 적었다는 내용이다. 따
라서 화원을 통해 화첩을 제작하도록 했던 주체가 바로 의주 순찰사 이진검이며,
화첩의 제작동기도 그와의 기이한 인연에서 비롯된 것임을 알 수 있다.

조태억은 의주부의 용만관의 승경을 말로만 들어오다가 1721년 8월 왕세제
책봉을 청에 주청하기 위해 책봉주청 정사 김창집(金昌集)과 서장관 유척기(兪拓基)
와 함께 사행의 부사로 차정되었으나, 결국 정사를 이건명, 부사를 윤양래(尹陽來)
로 체차하여 뜻을 이루지 못하였다.[289]

이후 1722년 조태억은 청에서 왕세제 책봉을 위해 정사 아극돈(阿克敦)과 부사
불륜(佛倫)을 파견하였는데, 이들의 반송사로 차출되었다.[290] 반송사는 의주에서부
터 청국 사신을 맞아 한양까지 안전하게 호행하는 관원이었으므로, 이때 의주의
통군정에 잠깐 오를 수 있었다. 그러나 당시 정국이 혼미하여 환관 박상검(朴尙儉,

288 余自幼聞龍灣府, 爲邊上一大關防, 而統軍亭又爲龍灣之第一名勝, 固已願見久矣. 惟其地踔遠, 去王京千有餘里,
非有公幹, 莫能致身. 辛丑秋, 余將有出疆之役, 謂可以一登斯亭, 會有故不果行. 至壬寅夏, 余膺伴送北使之命, 到
是府, 信宿而婦, 時則國哀未畢, 不敢爲宴遊之事, 止得一登亭眺望而已. 乃今年三月晦, 北使又有聲, 余叨遠接之
任, 晨夜星馳, 八日而到是州, 北使猶未至矣. 巡察使李公仲約, 延慰使敦寧都正李公士範, 問慰官弘文校理吳公文
甫, 府尹權公和甫, 並會于余所館凝香之堂, 爲日夜之飮. 魚川督郵李君時恒, 文士也, 舊要也, 亦以公事至. 四月初
八之夕, 觀燈于東城門樓, 又約日爲統軍之遊. 臨鴨綠水, 俯馬耳·松鶻之山, 仍上九龍亭. 遂泛舟于江, 是日也, 天
雨新霽, 風日淸和, 波濤不興, 鏡光如拭. 分船沿沂, 張網打魚, 簫鼓殷天, 珠翠眩日, 琴歌釛舞, 雜沓繽紛, 觴泳之
娛, 竟夕忘倦. 日旣西傾, 舍舟登陸, 又令諸妓, 戎裝馳馬, 植雙旗而走拔之, 意氣翩翩, 眞幽燕射鵰兒也. 酒酣樂極,
余臨觴菀然而言曰, 今日之遊, 豈不樂乎. 而於余心, 有愴然而感, 怳然而憂者, 何則. 今中華之披髮左袵, 且百年
矣, 每�978价之至也. 腥羶之滿目, 鱗介之與接, 顧崔朱套之倫, 今不可復觀, 則文苑償接之事. 匪榮祇自辱耳, 撫念今
古, 安得不寤寐傷歎也. 矧今燕都多事, 使客接踵, 國儲竭於需索, 民力盡於候支, 溪壑之慾益肆, 金繒之役無已, 雖
非有師旅飢饉, 國且不能國矣. 然則吾輩今日之責, 政在於念臣辱之恥, 思急病之義, 交相勉戒, 無或荒嬉, 以思自
强之圖而已, 奚暇以酒食譃飮. 譆譆然相樂爲哉. 雖然難得者勝地, 易睽者朋遊, 而乃於絶塞行邁之中, 得與平生故
舊數三子相値, 相樂嘯詠江山之勝, 跌宕文酒之會, 固已奇矣. 巡察公又與余兩歲同行, 尤是奇遇, 謂不可以無識,
命畫工圖繪其事, 要余識其後, 余故不辭而爲之記. 趙泰億, 『謙齋集』 권42, 「龍灣勝遊帖跋」.
289 『경종실록』 권4, 1년 8월 25일(계미)조; 권5, 1년 10월 28일(을유)조.
290 『경종실록』 권8, 2년 5월 27일(신해)조.

1702-1722)이 왕세제 연잉군을 모해하려다 처형되었고, 김창집(金昌集, 1648-1722)을 비롯한 이이명(李頤命, 1658-1722), 이건명(李健命, 1663-1722), 조태채(趙泰采, 1660-1722) 등 노론 4대신이 사사(賜死)되었다. 또한 전국 각 도의 전세율을 고쳐야 할 정도로 나라의 흉작이 계속되었다.[291] 이에 조태억은 이러한 분위기에서 연회를 갖지 못하고 잠깐 동안 통군정에 올라 아쉬움을 달래야 했다.

조태억은 이듬해인 1723년 3월 그믐에 청사 액진명 등의 원접사로 차출되어 의주부를 향해 8일 동안 밤낮으로 달려갔으나 마침 청국 사신이 아직 도달하지 않은 관계로 자신이 머물던 응향당에서 지인들과 모여 주연을 베풀었다.[292] 이 화첩 역시 이때의 연회를 배경으로 제작되었음을 위 기록을 통해 알 수 있다.

화첩 제1폭 〈통군정아회도〉는 4월 초파일에 통군정에서 이진검, 이홍모, 오명신, 권익순, 이시항과 함께 아회를 하는 내용을 그린 것이다[도 4-66]. 통군정은 의주부 내성의 가장 높은 곳에 위치하였는데, 그 뒤로 압록강이 흐르고 앞에는 의주부 관사가 펼쳐졌다. 통군정 내에는 조태억을 비롯한 총 6명의 관반 관원이 모여 아회를 하는 모습이 선명하고 정자 앞에는 하급관원이 마주 선 채 호위하고 있다. 통군정을 중심으로 의주 성내 관사의 구도가 부감시점으로 한눈에 들어온다. 북문 안으로 제승당(製勝堂)이 있고, 그 앞으로 의주부 내 중국사신을 위한 관사인 용만관(龍灣館)이 있다. 의주성 내에 있던 용만관의 위치를 정확히 표현한 것은 매우 드문 일로 용만관 뿐만 아니라 그 일대 조성된 건물군을 자세히 묘사한 점도 주목된다. 용만관은 청국 사신을 맞는 건물 위계를 고려하여 높은 기대 위에 붉은색 기둥으로 떠받들고, 중앙의 용마루가 치솟아 양쪽에 부속되어 있는 낮은 용마루와 산형(山形)을 갖추었다. 근처 낮은 언덕 위로 동헌(東軒)과 아사(衙舍), 어목당(禦牧堂)이 차례로 있다. 그 앞으로 서문을 향하여 중영(中營), 향사당(鄕社堂), 응향당(凝香堂)이 위치하였다. 이 중 응향당은 조태억이 의주부에 와서 기거하며 지인들과 주연을 베풀던 곳이다.

제2폭 〈압록강유람도〉는 먼저 구룡정(九龍亭)에 올라 압록강과 마이산을 바라보다가 마침 비 갠 후 맑고 청한한 날 잔잔한 강물 위에 배를 띄워 유람을 하는 조태억 일행을 그린 것이다[도 4-67]. 구룡정은 의주부윤 홍숙(洪璛, 1654-1714)이 지은 것으로 의주성 밖 동북쪽 8리 정도 떨어진 곳에 위치하였다. 그림에서 보이듯 석벽이 강에 임해 우뚝 솟았고, 압록강 물이 여기서 돌아서 가장 깊은 곳을 이룬다. 메마른 소나무는 석벽 틈에 뿌리를 박고 있다. 이해응(李海應, 1775-1825)이 1803년 연행 길에 이곳을 찾았을 때 구룡정은 이미 허물어져 볼 수 없었다.[293]

화면에는 악대가 우측 차양 없는 두 배에 나눠 타고 깃발을 들고 사열한 기수들 가운데에서 통소를 불고 있다. 그 앞으로 악차와 같은 형태로 차양을 친 배 위에서는 세 명의 선비가 담소를 나누고 그 옆으로 뱃사공이 그물을 던져 고기를 낚고 있다. 나머지 두 배는 옥우 형태의 목조 구조물을 설치한 소규모 정자선(亭子船)으로, 조태억 일행은 2척의 정자선을 각각 나눠 타고 선상에서 주연이 펼쳐지는 가운데 시를 읊고, 검무와 거문고 선율에 따라 노래 공연을 즐기며 강가를 유람하였음을 알 수 있다.

제3폭 〈관기융장치마도〉는 해가 진 후 압록강 유람을 마치고 배에서 내려, 관기들에게 군복을 갖추고 말 달릴 것을 명하여 이를 관전하는 모습을 그린 것이다[도 4-68]. 화면의 배경은 성 서문 밖 백일원(百一院)으로 압록강과 임한 승경이다.[294] 통군정이 있는 높은 산 지류의 작은 언덕 위에는 천왕사(天王寺)가 있다. 자리를 마련하고 앉은 관원들 옆에는 이들을 수발하는 관기들이 앉았고, 그들 뒤로는 하급 관원들이 대기하고 서있다. 화면 우측 말 위에 올라 차례를 기다리는 기녀들과 앞에 꽂힌 깃발을 향해 힘껏 말을 내달리는 두 기녀 중 한 명은 이미 깃발 하나를 뽑아들었다.

《용만승유첩》은 경물을 멀리서 조감하는 18세기 전형적인 회화식 지도의 구도를 취하였다. 그림의 주요 배경이 되는 산은 장식적으로 도안화된 형태로 채색은 석청(石靑)과 석록(石綠), 그리고 특이하게 화감청(花紺靑)이라는 새로운 안료가 사용되었다. 우선 석록으로 넓은 면을 칠하고 그 테두리를 석청으로 강조하여 산에 입체감을 표현하였다. 또한 황토빛 채색을 산의 중심부분에 칠하고 산의 테두리를 따라 청색 태점을 찍어 강조하거나 연한 석청을 사용하여 원산의 실루엣을 표현한 전형적인 청록산수화이다. 그러나 산의 구체적 굴곡 표현은 채색으로 처리하여 준법은 거의 생략하였다.

굴곡이 있는 산을 제외한 일반 평지의 촌락과 주요 건물 사이는 〈통군정아회도〉에서와 같이 호초점을 조밀하게 찍어 밀집된 촌락을 대략적으로 표현하였다. 이

291 『승정원일기』 제552책, 경종 3년 3월 21일(경자)조.

292 『경종실록』 권11, 3년 3월 30일(기유)조.

293 李海應, 『薊山紀程』 권1, 「出城」, 계해년(1803) 11월 16일(정미)조.

294 백일원은 군사를 조련하던 곳으로 무사들과 의주 기생들이 말 달리고 창 쏘는 연습을 하였다. 이는 과거 위화도에 모여 사냥하던 풍속에서 유래된 것으로 보인다. 서경순, 『몽경당일사』 1편, 馬訾軔征紀, 을묘년 10월 27일조.

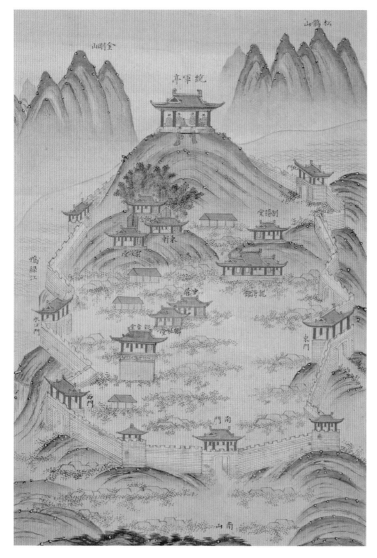

도 4-66 《용만승유첩》 제1폭
〈통군정아회도〉, 1723년,
견본채색, 48.3×33cm,
국립중앙박물관

러한 호초점 형태는 〈압록강유람도〉와 〈관기융장치마도〉에서 압록강변의 토사를
표현할 때에도 사용되었다. 수지법은 〈압록강유람도〉의 구룡정 주위의 소나무의 송
엽 묘사와 〈통군정아회도〉의 성내 아사 뒤편의 활엽수림의 묘사를 제외하고 모두
측필로 압록강 건너편에 있는 키 큰 침엽수를 표현하였고, 〈관기치마도〉에서는 통
군정 뒤편 산의 실루엣을 따라 굵은 측필로 단순하게 처리하기도 하였다. 세 그림의
주요 배경을 이루는 압록강은 연한 파상문의 수파묘를 넣어 고요하게 넘실거린다.

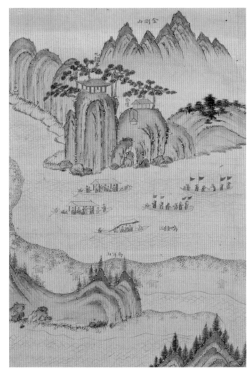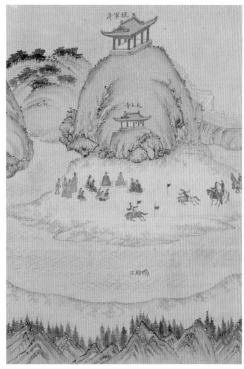

도 4-67 《용만승유첩》 제2폭 〈압록강유람도〉, 1723년, 견본채색, 국립중앙박물관
도 4-68 《용만승유첩》 제3폭 〈관기융장치마도〉, 1723년, 견본채색, 국립중앙박물관

이런 효과는 주로 실경도나 지도에서 많이 보이는 요소 중 하나이다.

세부적으로 건물의 옥우(屋宇)는 대체로 왼쪽에서 오른쪽으로 향하여 그림을 감상하는 시선의 이동과는 배치되지만, 합각면의 방향에 일정한 통일성을 기하여 시각적으로 불편함을 주지 않는다. 부분적으로 방향이 심하게 들쭉날쭉한 일부 누각을 제외하고는 모두 일정한 방향을 취하고 있기 때문이다. 또한 사방 성문 위의 누각과 관내 주요 건물 즉, 용만관을 비롯한 제승당, 아사, 응향당 등의 기둥과 합각면을 붉은색으로 강조하여 중영이나 향사당과 같은 중요도가 덜한 부속 건물과 구분하였다.

《용만승유첩》 제4폭에는 「통군정염운각부(統軍亭拈韻各賦)」라는 제목으로 조태억이 통군정에 대한 운을 띄워 즉석에서 읊은 시를 다음과 같이 적었다.

層霄樓閣壓邊關 하늘 높이 치솟은 누각은 변관을 압도하고,

終古繁華盛此間	예부터 이곳은 번성하였네.
彊域逈分三派水	강역은 멀리 세 갈래 강물로 나뉘고,
風烟近接九連山	풍광은 구련산에 가깝구나.
新亭景物能無感	새로운 정자의 경물에 어찌 무감하겠는가
周道詩篇未忍刪	주도(周道) 담긴 시편을 차마 빼놓을 수 없네.[295]
縱有文章那復用	비록 문장이 있더라도 어찌 다시 쓰겠는가
姜王去後儐臣閑	명나라 사신 떠난 뒤 빈신(儐臣)은 한가해졌다네.[296]

조태억은 위의 시에서 과거 명나라 사신이 오가며 시를 짓던 통군정에서 경물을 감상하며 주도(周道)를 따르던 명의 멸망 이후 한가하게 청나라 사신을 맞는 관반의 입장이 된 자신의 처지를 빗대 읊었다.

조선 후기 청과의 대외관계에서 조선에 파견된 청사(淸使)의 접대는 조선 전기나 중기 명사(明使)의 접대 태도와 비교하였을 때 상대적으로 그 중요성이 반감된 듯하다. 그 대표적인 예로 명사를 영접하는 데 동원된 관반들의 계회도가 의순관이나 모화관 일대를 배경으로 영접의례를 충실하게 반영하여 그려진 반면, 청사 영접에 대한 계회도는 소재 면에서 외교 의례와 관계없이 관반들의 개인적 친목 도모를 위한 유람 장면이 주로 제작되었고 그나마 그 작품 수도 현저히 줄어든 점을 들 수 있다.

3. 조선시대 중국사행 및 영접에서 화원의 활동

조선시대 중국의 서화가 조선에 유입되거나 조선의 작품이 중국에 전해진 것은 양국 간 사행을 통해 진행되었다.

조선시대 부경사행단의 규모는 정사·부사·서장관 각 1명, 대통관(大通官) 3명, 압물관(押物官) 24명 등 정관은 30명이 원칙이었으며, 이들 중 화원 1명이 수행하였다는 것은 양국 간 회화교류에서 시사하는 바가 크다. 연행에서 수행화원의 역할에 대한 구체적인 기록은 없으나,[297] 일본 통신사 수행화원의 역할을 고려한다면 회사(繪事)와 관련한 재료를 구입거나 지도(地圖)와 노정 승경(勝景)의 주요장면을 그림으로 기록하고, 삼사의 청탁에 의한 사적인 회사를 수행하는 등의 역할을 담당

하였던 것으로 보인다.[298]

한편 중국사신이 조선에 파견되었을 때 압록강 도강 이후 의주부터 이들의 접대를 담당하던 원접사 구성원 중 화원 1인이 포함되었는데, 이들은 중국 칙사들의 접대와 관련하여 조선의 관서지역 연로나 한강 등지에서 그들의 요구에 부응하여 회사를 담당하였다. 따라서 조선시대 중국사신들의 사행 연로 및 접대장소를 배경으로 제작된 실경도의 발전에 일정 정도 기여한 바가 크다 할 수 있다.

현재까지 진행된 한중 간 회화교류사와 관련하여 시대별 또는 왕조별로 포괄적 연구가 진행되었으나, 이중 핵심적 역할을 담당해왔던 화원에 대한 연구는 본격적으로 진행되지 못한 실정이다. 따라서 부경사행단의 구성에서 화원 참여에 대한 역사적 고찰과 아울러 중국과의 회화교류와 수용 및 전개에 영향을 미친 수행 화원의 역할, 그리고 중국 칙사의 접대를 담당한 접반사 일행에 참여한 화원의 활동에 초점을 두고 정리하려 한다. 이를 통해 한중 간 대외관계에서 조선화원의 활동을 회화교섭이라는 거시적 관점으로 파악해 볼 수 있는 계기가 될 것이다.[299]

1) 조선사절단의 구성과 화원

조선 초에 해마다 중국의 경사(京師)에 조공하는 사신을 보냈는데, 동지사·정조사·성절사·천추사의 절행(節行)이 있었고, 사은사·주청사·진하사·진위사·진향사 등의 별행(別行)은 일이 있을 때마다 임명하여 보냈다.[300] 사행의 정관(正官)은 대개

295 통군정에서 본 경물을 시로 읊음에 중국 주나라의 정치이념과 詩經, 즉 漢族의 사상과 문학을 계승한 政道와 詩句를 인용하게 됨을 의미한다.

296 姜王은 1626년(인조 11) 명나라 皇子의 탄생에 대한 조서를 반포하기 위해 조선에 파견된 명사 姜曰廣과 王夢尹을 가리키며, 儐臣은 중국사신을 접대하는 조선의 접반사를 의미한다. 따라서 명의 멸망 이후 상대적으로 조선 접반사들의 청국 사신 접대에 소홀해졌음을 알 수 있다. 조태억의 문집에는 위 제시와 함께 대구를 이루는 다음의 시가 「統軍亭口號」라는 題下에 소개되었다. "紅旗小隊出城西, 彩舫佳人晚更携. 赴海長流依舊在, 朝天往迹至今迷. 歌喉乍囀胡雲住, 舞袖徐回塞日低. 重詠統軍眞自幸, 一生難得一登題." 趙泰億, 『謙齋集』 卷17, 詩, 統軍亭口號.

297 일본 통신사행에 수행한 화원이 사행의 구성원 명단에 구체적으로 명시되어 전하는 반면, 부연사행에 참여한 화원 이름이 부연사행록의 기록에서 거의 나타나지 않는 점도 상대적으로 이 분야 연구에 어려움을 주는 요소이기도 하다.

298 홍선표, 「조선 후기 통신사 수행화원의 회화활동」 『미술사논단』 제6집(한국미술연구소, 1998), pp. 187-204.

299 부경사행에 참여한 화원의 활동 및 칙사 영접에서 화원의 역할은 정은주, 「燕行 및 勅使迎接에서 畫員의 역할」, 『명청사연구』 29(2008. 4) 내용을 수정·보완한 것이다.

정사·부사·서장관을 비롯하여 의원·사자관·화원 등 모두 30명 내외였다. 그중 화원은 도화서(圖畵書) 소속의 회화를 전담하는 기술관으로 참여하였다.[301]

1429년 예조에 소속된 도화원 화원의 정원은 40명이었는데, 회화에 소질이 있는 자가 1년 동안 취재(取才)에 응하여 그 품수에 따라 직위를 받았다. 그러나 규정상 나이 30세가 안되어 관직에서 물러나는 폐단이 있어 그중 사맹삭(四孟朔, 음력 정월, 4월, 7월, 10월)의 취재 때 수석을 한 자는 관직에서 물러난 후에도 군직(軍職)에 서용하도록 하였다.[302] 또한 오랫동안 관직에 있던 이들 가운데 순서대로 녹관체아직(祿官遞兒職)을 주어 서용하도록 하였고, 순서에 해당하는 화원이 군관으로 지방에 나가 있거나 탈이 있는 경우는 다음 차례의 해당자에게 규례대로 주는 것이 관례였다. 따라서 부경사행의 화원으로 차출되는 경우는 이들 중 대개 그림의 재능을 인정받아 도화서에 오래 근속한 서반체아직으로 임명된 화원이 대부분이었다.

이러한 체아직은 예조 소속 화원들의 처우를 위해 지속되었는데, 1485년부터 시행된 『경국대전』에 의하면 화원의 정원은 20명이고, 서반체아직으로서 종6품 선화(善畵) 1명, 종7품 선회(善繪) 1명, 종8품 화사(畵史) 1명, 종9품 회사(繪史) 2명이 있었다.[303] 1492년 『대전속록』에 의하면 화원은 매월 말 제조(提調)가 궁중이나 도화서(圖畵書) 소장 명화(名畵) 중 출제한 그림을 모사하게 하여 그중 출중한 자에게 동계와 하계에 상을 주었다. 1년에 8차례 시험을 보아 그중 수석 화원에게 7품 이상의 서반(西班)에 서용하였다. 이들이 다음해에도 계속 우수한 성적을 얻을 경우 거듭 서용되었다.[304]

1644년 이후 사행 중 천추사가 없어지고 세폐사가 있었는데, 1645년 청 황제의 칙유로 인하여 도로가 너무 멀기 때문에 원조(元朝)·동지(冬至)·성절(聖節)의 3절사를 보내어 표시하는 의식을 모두 원조에 조공하도록 하였다. 이에 3절사와 세폐사를 아울러 한 사행으로 만들고 반드시 정사·부사·서장관 삼사를 갖추어 절행으로 동지사라 이름 붙여 해마다 한 차례 파견하였다.[305]

1649년 5월에 조선국왕 인조의 고부사(告訃使) 홍주원(洪柱元)이 해당 사행에서 주선할 일을 처리하기 위해 절실하지 않은 화원을 대신하여 역관 1명을 더 차견할 것을 청하였다.[306] 따라서 화원은 별행(別行)의 경우 반드시 사행의 정원으로 동행하지 않고 사행의 성격에 따라 그 동참 여부가 결정되기도 하였음을 알 수 있다.

1657년 우의정 원두표(元斗杓)가 사신의 화원·서리 대동에 따른 폐단을 계(啓)하여, 근래 사신행차에 화원과 사헌부 서리(書吏)를 데려가 말을 부리는 폐단이 있

으니 이후 모든 사행에서 사헌부 서리는 데려가지 말 것이며, 화원은 동지사에만 보내도록 주청하니 왕이 이를 따르도록 하였다.[307] 따라서 이후부터 사헌부 서리는 사행에 참여할 수 없었고, 화원도 동지사나 진주 또는 주청의 일로 인한 별행의 경우에만 동행했던 것으로 보인다.

그러나 이 무렵 사절의 정원은 늘 초과하였고, 북경을 왕래하는 이들의 짐이 너무 많아지자 일찍이 명나라 과거시험에 조선이 예의를 핑계로 화리(貨利)를 꾀하는 것에 대한 규제의 필요성 여부를 묻는 책제(策題)가 나올 정도였으며, 청대에도 조선의 무역 관습에 대해 비판적이었다.[308] 따라서 1668년 사행에서 정원 30명보다 정관(正官) 4명, 종인(從人) 4명이 초과되어 이후로는 이를 위반할 수 없다는 사실을 청에서 효유(曉諭)하였다. 만약 부사를 대동하지 않고 정사만 참여하는 단사(單使)의 경우 압물관은 25명이 되고, 의원·사자관·화원·군관과 같은 체아직은 그 숫자가 정원을 넘으면 관직의 품계가 낮은 자는 참여할 수 없었다. 반면 정원의 수가 부족하면 한학·몽학·청학(淸學)의 우어(偶語) 학습을 위해 사역원에서 임명하는 우어별차(偶語別差) 이하를 추이하여 숫자를 보충하였다.

1668년 사행 정원의 수를 규제하는 청의 자문(咨文)에 의거해서 특히 동지절사 외에 별행(別行)에서 의관이나 표문을 모시는 사자관과 달리 화원이 가장 긴요하지 않으니 먼저 줄이자는 정태화(鄭太和, 1602-1673)의 의견에 따라 이를 시행에 옮기게 된다.

1720년 이전에 절사(節使)가 북경에 갈 때에는 당상관·당하관의 역관이 모두

300 『稗官雜記』에 의하면, 구례에는 문관 1원을 특별히 임명하여 사신을 따라 보냈는데, 이를 朝天官이라 하였다가 그 뒤 質正官으로 고쳐 불렀고 이는 선조조까지 지속적으로 연행하였다. 1537년 이후 문관이 아닌 사역원의 관원이 임명될 때는 이를 質問官이라 불렀다.

301 圖畵院은 1400년(정종 2) 4월 이전에 이미 설치되었던 것으로 따로 祿官을 두었고, 1455년(세조 1)에서 1478년(성종 9) 8월 이전에 圖畵署로 개칭되었을 것으로 추정되나 연기는 미상이다. 『정조실록』 권4, 2년 4월 6일(신축)조; 『승정원일기』, 고종 2년 3월 7일(임인)조; 고종 2년 윤5월 4일(정묘)조; 고종 7년 윤10월 19일(신사)조.

302 『世宗實錄』 권46, 11년 11월 23일(을축)조.

303 『經國大典』, 「吏典」, 雜織, 圖畵書.

304 『大典續編』, 「禮典」, 獎勤; 『성종실록』 권86, 8년 11월 20일(계미)조.

305 節行의 구성인원은 매년 6월의 都目政事에서 사람을 차출하고 10월 말이나 11월 초에 拜表하여 12월 26일에 다다라서 封印하기 전 북경에 이르렀다. 1701년 도목정사가 비록 有故하여 미루더라도 사신은 반드시 6월 안에 차출하였다. 특히 동지사의 행차 정원은 반드시 매년 6월 15일에 차출하는 것이 법식이었다.

306 『승정원일기』 제105책, 효종 즉위년 5월 22일(경신)조.

307 『勅使謄錄』, 孝宗 8年(1657) 丁酉 4月 18日條.

308 『현종개수실록』 권18, 9년 3월 7일(을사)조.

합쳐 20명이었는데, 그 뒤 청학과 몽학을 하는 인물 가운데 총민(聰敏)한 사람이나 삼등으로 급제한 사람을 특별히 선발하여 정원 이외에 5-6명을 더 보냈다.

『통문관지』에 의하면 일관(日官)과 같은 천문과 역법을 담당한 인원은 사신 정원에 포함되지 않았으나, 중국의 역법이 자주 바뀌는 점을 감안하여 1731년(영조 7) 이래 매 사행 때마다 임명하여 보냈는데, 1763년 북경에 가는 사신의 정원 수를 고칠 때 화원은 3년에 한 차례 부경(赴京)하는 것으로 결정하였다.[309]

1790년(정조 14) 수찬(修撰) 성종인(成種仁)이 사신을 파견할 때 다른 나라 사신은 수종인(隨從人)이 극히 적은데 유독 조선만 3백여 명이나 되어 비용이 많이 들고 소란이 일어나는 폐단을 지적하며, 긴요하지 않은 인원은 모두 줄이고 통역과 응당 가야 할 인원만으로 30명을 넘지 않게 할 것을 상소하였다.[310]

1865년 『대전회통』에 의하면, 화원 중 나이가 어리고 총민한 자를 택하여 예조 당상관이 취재를 출제하여 시험을 보고 연말에 1년 시험에 대한 합계를 내어 최우수 화원 1명을 병조로 소속을 옮겨 부경사행마다 함께 차견하였다.[311]

1867년 『육전조례』에 의하면, 동지사행에 파견되는 화원 1명은 사계삭(四季朔, 음력 3·6·9·12월) 녹취재의 통계상 최우수 화원을 보내고, 별행에는 도화서에 근속한 날을 셈하여 1명을 보냈다. 주청행(奏請行)과 심양행(瀋陽行) 그리고 일본 통신사행(通信使行)은 각 1명씩 보내되 정사가 추천한 사람으로 하였다. 도화서 화원 정관 30명 외에 가전(家傳)으로 나온 자는 실제 녹봉을 받기 전에는 부경사행이나 서반직에 나갈 수 없었다.[312]

2) 중국사행에 동행한 화원 활동

조선시대 이전 고려시대에도 송나라 사행을 통해 1074년 태복경 김양감(金良鑑)과 주서사인 노단(盧旦) 등을 송에 파견하여 중국의 도화를 구입하거나, 화원이 동참하여 사찰이나 유적 등을 방문하고 그곳의 그림을 그려 고려에 전하기도 하였다. 북송대 곽약허가 쓴 『도화견문지』에 의하면, 1076년 고려에서 송나라에 다시 최사훈(崔思訓)을 사신으로 보내어 조공(朝貢)할 때, 화공을 대동하고 가서 상국사(相國寺)의 벽화를 모사해 갈 것을 요청하여, 황제로부터 허락을 받고 모두 모사하여 귀국한 후 금강산 정양사 사문(寺門) 안 무량각(無梁閣)의 좌우 네 벽에 제불(諸佛)·천왕·법신 40위를 그려 붙였다.[313]

조선시대에는 사행에서 명 황제에게 진상할 물품 중 그림이나 도안과 관련한 업무를 화원에게 그리도록 하여 공조에 내려 물품 제작을 위한 화본으로 삼도록 지시하기도 하였다. 1425년 화공에게 명하여 명나라 황제에게 진상할 말다래와 표통(表筒)을 고쳐 그리게 하고 화본을 공조로 내려 이후 진헌하는 다래와 표통은 이 양식대로 그리도록 지시하였다.[314] 또한 1616년 호조에서 중국에 진헌하는 용무늬 염석(簾席)은 중국인들이 매우 좋아하는 것인데, 용의 모양이 매우 조잡하여 중국 조정에서 이를 비웃는 일이 있자, 그림 잘 그리는 화사에게 화본을 그리게 하여 각 고을에 내려 보내 석장(席匠)들에게 그 모양대로 무늬를 놓아 짜게 하였다.[315]

화원은 그 외에도 표문이나 자문의 보획(補畫)을 담당하기도 하였는데, 1639년 비변사에서 표문에 옥새를 찍은 안보(安寶)의 보획이 정밀하지 못한 것과 관련하여 해당 화원을 추고하여 죄를 주도록 청하기도 하였다.[316] 1673년에 윤심(尹深)이 사은사의 자문과 보문(寶文)의 보획을 제대로 하지 않은 담당 화원을 해사(該司)에서 죄를 헤아려 다스리고 다시 모사하게 할 것을 청하였던 것도 비슷한 일례이다.[317]

필요에 따라서는 화원을 직접 연행에 참여시켜 해당 도안에 대한 모본을 중국에서 직접 참고토록 하는 경우도 있었다. 1431년(세종 13)에 공조에 명하여 올린 절일표통(節日表筒)에 그린 용이 견본대로 되어 있지 않자 즉시 화원에게 명하여 금을 싸가지고 성절사의 행차를 뒤따라가서 확인 후 표문통에 어금니를 그리게 하였던 예가 바로 그것이다.[318]

조선 초·중기에 중국에 매를 공물로 바치던 별행으로 진응사(進鷹使)가 있었는데,[319] 1427년과 1429년 도화원에 명하여 각종 매를 그려서 각 도에 보내 그림

309 『영조실록』 권102, 39년 6월 19일(을사)조.
310 『정조실록』 권30, 14년 4월 17일(정묘)조.
311 『大典會通』 권3, 「禮典」, 奬勤 및 雜令.
312 『六典條例』 권6, 「禮典」, 圖畵署, 分差 및 總例; 도화서 화원 30인은 1년에 4차 추천장을 吏曹에 보고하여 사령장을 받았다. 『大典會通』 吏典, 京官職, 從六品衙門, 圖畵書.
313 郭若虛, 『圖畵見聞志』 권6, 高麗國; 『五洲衍文長箋散稿』 京師編 3, 釋典類 1, 釋典總說.
314 『세종실록』, 7년 5월 3일(壬申)조.
315 『광해군일기』, 8년 5월 16일(을유)조.
316 『승정원일기』 제70책, 인조 17년 8월 14일(기해)조.
317 『승정원일기』 제237책, 현종 14년 11월 5일(경오)조.
318 『세종실록』 권54, 13년 11월16일(정축)조.

에 의거하여 진헌에 쓸 매를 잡아 올리도록 하였다.[320] 도화원에서 그려 배포한 매의 종류로는 귀송골(貴松骨, 玉海靑), 거수송골(居脺松骨, 蘆花海靑), 저간송골(這揀松骨), 거거송골(居擧松骨, 靑海靑), 퇴곤(堆昆, 흰매), 다락진(多落進, 黃鷹), 고읍다손송골(孤邑多遜松骨) 등으로 이를 전국에 반포하였는데, 이는 이암(李巖)이 그린 〈가응도(架鷹圖)〉와 비슷한 유형의 매 그림 목판화였을 것이다.

1462년과 1463년에는 화원은 아니지만, 그림에 조예가 깊었던 강희안과 강희맹이 부경사행의 부사로서 각각 북경에 다녀왔다.[321]

1478년(성종 9)에 지사(知事) 이극배(李克培)가 상의원에서 쓰는 회회청(回回靑)은 쇠망치로 푸른 덩어리를 부수어서 그 가운데 좁쌀 같은 것을 취하여 쓰는데, 중국에서의 사용방법과 달라 그 낭비가 큼을 지적하며 통사 장유성(張有誠)을 불러 다시 그 법을 물어서 그해 북경에 가는 화공에게 전수하여 익히도록 하였다.[322]

1488년 이전 사행에 동행하였던 화원 이계진(李季眞)이 조정으로부터 공무역할 회회청 값으로 흑마포 12필을 받고 이를 사오지 못하여 조정에서 이에 대한 환납방법을 고심하기도 하였다.[323] 1534년 화원 강효동(姜孝同)의 상언을 중종이 하문하였는데, 강효동의 상언 내용에 대한 구체적 언급은 없으나, 화원이 직접 연행에 참여하여 채색 안료를 무역하여 오는 일에 대한 것으로 추정된다. 이때 영의정 장승손 등이 물감은 통사(通事)를 시켜 무역하는 것이 이미 오래고, 비록 화원이 직접 가더라도 반드시 통사에 의해 무역했던 점을 들어 화원이 반드시 동행할 필요성이 없다는 점을 역설하였다. 또한 당시 북경에 가는 사신이 빈번하여 이에 대한 지공을 담당했던 평안도 일대가 피폐한 것과 사적인 일을 빙자하여 북경에 가려고 하는 사람이 반드시 많아질 것을 우려하여 강효동의 상언은 결국 시행되지 않았다.[324] 따라서 이 무렵에는 화원이 채색을 무역하기도 하였으나, 화원이 연행에 동행하지 못한 경우는 통사를 통해 구입하는 경우가 많았던 것으로 보인다.

1578년(선조 11) 11월 성절사행의 통사 김수인(金壽仁)이 동행한 화원에게 조선국 내 부경 연로에 있는 정자와 관사를 그려서 명나라 관리에게 준 사건이 드러나 의금부에서 이를 추국하였고, 그때 사행의 성절사 양응정(梁應鼎)과 서장관 윤경(尹曔)은 아랫사람을 단속하지 못했다 하여 파직되었다.[325] 이러한 사건으로 미뤄볼 때, 1490년 동월의 『조선부』가 간행된 이래 이들 기록에 있는 실경 즉, 중국사신들이 지나는 조선사행의 연로에 대해 중국 관료들 사이에서도 관심이 높았던 것을 짐작할 수 있다. 중국 관료들은 자신들과 언어 면에서 접근이 용이하고 자주 사행에 참여하던 통

사들과 친분을 이용하여 조선에 대한 그들의 호기심과 지적 욕구를 충족시켰을 것이다. 그러나 사행로의 실경을 그려 준 일로 추국하고 해당 관료들의 파직까지 감행한 점에서 조선과 명나라 양국 사이에 지리적 정보 유출에 대한 경계도 높았음을 알 수 있다.

다음 사례 역시 명과 조선 사이를 오가는 사신들을 통해 예민한 지리적, 군사적 요충지에 대한 기밀 활동 전개에서 화원의 비공식적 역할이 매우 컸음을 알 수 있다. 1593년(선조 26)에 선조는 남방에 주둔하고 있는 왜군을 경계하기 위해 죽령(竹嶺), 조령(鳥嶺) 등의 형세를 조사하여 후일 관(關)을 설치하는 기반으로 삼고자 승정원에 전교하여 화공 한두 명을 북경에 파견하여 요동·광녕·산해관 등에 설치된 진(鎭)과 성지(城池)의 모양을 일일이 그림으로 그리고 그 규모까지 세밀히 기록해 오도록 전교하였다. 그러나 비변사에서 화공을 보내어 중국의 성지를 그림으로 그리는 일은 사정이 불편할 뿐 아니라 뜻밖의 의심을 초래할 우려가 있음을 회계하여 실행되지는 못했다.[326]

1604년(선조 37) 주청부사 민인백(閔仁伯)이 역관 방의관(方義官)과 시정상인 변응관(卞應觀) 등에게 뇌물을 받고 타인의 이름을 대신하여 군관(軍官)으로 데리고 갔는데, 그 가운데 화원 이신흠(李信欽, 1570-1631)이 포함된 것을 나중에 확인하고 체차(遞差)하였다.[327] 이때 이신흠은 역관, 상인들과 마찬가지로 북경에 가서 당시 조선에서 구하기 어려웠던 채색을 들여와 이득을 보려하였던 것으로 추정된다. 궁전 영건이 잦았던 광해군 집권 시기인 1618년에는 영건도감에 채색을 바친 화원 이득의(李得義)와 역관 박인후(朴仁厚), 김사일(金士一)을 부경시킨 일이 있었다. 이득의의 경우는 1619년에도 채색을 바치고 그해 천추사와 성절사가 연행할 때 동행하였다.[328]

319 進鷹使는 1660년(현종 원년) 順治帝가 그 비용과 가져오는 수고로움을 덜기 위해 영구히 면제하였다. 『通文館志』 권9, 「紀年」, 현종대왕 원년 경자조.
320 『세종실록』 권35, 세종 9년 2월 21일(기묘)조; 권45, 11년 7월 23일(정묘)조.
321 『세종실록』 권28, 세조 8년 4월 21일(병술)조; 권31, 세조 9년 8월 22일(무신)조.
322 『성종실록』 권95, 9년 8월 11일(경자)조.
323 『성종실록』 권211, 성종 19년 1월 23일(무오)조.
324 『중종실록』 권77, 29년 3월 30일(병신)조.
325 『선조실록』 권12, 11년 4월 5일(병술)조.
326 『선조실록』 권39, 26년 6월 7일(경인)조.
327 『선조실록』 권174, 37년 5월 1일(신해)조.

광해군 시기 부경사행에 화원을 파견하는 경우는 대개 궁전 누각의 영건과 관련한 내용이 다수를 차지하였다. 1616년 궁전 건축 시 당채색을 무역해 오기 위해 화원을 차정하여 채색 값에 해당하는 은을 주어서 요동으로 급히 보내어 무역해 오도록 하였다. 1618년(광해군 10) 영건도감에서 황와(黃瓦)의 색을 내는데 필요한 석자황(石雌黃)을 무역할 때 이를 구별하기 위해 요동도사와 무역하러 나가는 역관과 함께 화원 한 사람을 보낼 것을 청하였다. 이들은 대개 요동지역에서 채색 무역을 해온 것으로 추정된다. 같은 해 부경하는 사은·성절·동지 세 행차 때 무역해올 수목을 별단으로 기록하여 세 행차의 화원에게 똑같이 나누어주고 채색을 착실하게 무역해오도록 하였다. 또한 부경하는 세 사행을 통해 석자황을 넉넉히 무역해오도록 지시하고 와장(瓦匠)을 동행시켜 황와의 제작법을 배워오도록 하였다.[329] 따라서 이 시기 사행에 참여한 화원들은 사행 노정을 그리는 일보다는 주로 궁중 건축 단청에 필요한 채색을 무역하거나 건물의 영건에 사용되는 기와제조법 등을 익히는 것이 가장 급선무였음을 알 수 있다.

선조 연간 화가 이정(李楨, 1578-1607)은 연경에 가면서 신흠(申欽, 1566-1628)에게 당부의 말을 부탁하였는데, 이정은 신흠이 1594년 광해군의 세자책봉을 청하는 주청사행의 서장관이 되어 연행한 이후부터 몰년인 1607년 이전에 사행에 동행하였던 것으로 추정된다. 이때 신흠은 이정에게 "이번 걸음에 넓고 아득한 요동의 산과 연경의 들, 황량한 오랑캐 보루와 봉화를 올리던 모래벌판, 번화한 도읍 성시의 웅장함과 화려함, 찬란한 예악과 문물, 삼엄한 법도와 품절 등은 도움이 될 것"이라며 "이번 사행을 마치고 돌아와 높은 낭떠러지의 고목과 깊은 물 위의 외로운 배를 그대가 거창하게 그려내면 마땅히 신품(神品)이라 이를 것이다"라고 하였다.[330] 따라서 화원들 사이에서도 도화서에서 매우 역량 있는 화원이 차출되었던 점에서도 짐작할 수 있듯이 당시 화원들에게 연행은 중국의 번화한 문물과 고색찬연한 사적을 보면서 자신들의 그림 역량을 넓혀 창작에 많은 도움이 되는 것은 물론 개인의 화명을 널리 알리는 좋은 계기가 되었을 것이다.

인조 때에도 광해군 시기와 마찬가지로 부경화원을 통해 특정 안료를 무래해 온 것을 확인할 수 있는데, 1628년(인조 6) 호조에서 부경화원을 통해 외교문서에 쓸 주홍을 구입하여 오도록 하여, 주홍에 대해 품질이 좋은 것과 좋지 않은 것을 구분하여 좋은 것은 사대교린(事大交隣)의 문서에만 쓰고 좋지 않은 것은 그 이외에 쓸 것을 청하였다.[331]

일본 통신사행에 반드시 정사가 추천한 화원 한 명을 대동하였던 것과 달리 부경사행의 경우는 사료에서 이들의 구체적 명단을 확인하기 쉽지 않다.[332] 다만 『승정원일기』에 사은 또는 주청사로 연행에 참여하여 국왕에게 특별히 사급 받은 사례에서 언급된 일부 화원의 이름을 확인할 수 있다. 조선 후기 부경사행에 참여한 화원의 경우는 대부분 절충장군, 부사과, 교수의 신분으로 참여하였다. 주청이나 진주사의 경우 사행을 성공리에 마치면 조선국왕이 사절 일행에게 일정한 보상을 하였는데, 해당 사신의 경우 품계를 가자(加資)받거나 안구마(鞍具馬), 노비, 전답 등을 사급받았고 동행 화원의 경우는 대부분 의원, 사자관과 함께 상현궁(上弦弓) 1장 또는 말 1필을 사급 받았다.

또한 연행록에 부경사절의 명단 중 소개된 일부 화원, 그리고 현존하는 부경사행 관련 화첩을 통해 부경하였던 화원의 이름을 다음과 같이 확인할 수 있다 [표 14].

우선 화원 한시각(韓時覺)의 부친이었던 화원 한선국(韓善國)이 1647년(인조 25) 정사 인평대군 이요(李㴭), 부사 박서, 서장관 김진이 참여한 사행에 동행하였고,[333] 화원 이기연(李起然)이 1649년(인조 27) 진하겸사은정사 정태화, 부사 김여옥 등이 참여한 부연사행에 참여하였다.[334] 당시 정태화의 연행기록에 의하면 이기연은 이기룡(李起龍)의 오기일 가능성이 높다. 화원 이기룡(李起龍)은 1650년(효종 1) 9월 진주정사 이시백과 부사, 이기조, 서장관 정지화의 사행에 동행하였다.[335] 화원 권열(權悅)은 두 차례 연행하였는데, 1654년(효종 5) 9월 주청사은정사 영풍군 이식과 부사 이시해, 서장관 성초객의 연행과[336] 1656년(효종 7) 8월 3일, 사은사 인평대군과 부사 김남중, 서장관 정인경이 연행할 때 동참하였다.[337]

328 『광해군일기』 권103, 8년 5월 4일(계유)조; 권126, 10년 4월 23일(임자)조; 권126, 10년 4월 28일(정사)조; 권139, 11년 4월 24일(정축)조; 권139, 11년 4월 5일(무오)조.
329 『광해군일기』 권126, 10년 4월 28일(정사)조.
330 申欽, 『象村集』 권22, 贈李畵師楨詩序.
331 『승정원일기』 제21책, 인조 6년 5월 28일(무자)조.
332 현재까지 밝혀진 부경화원의 명단은 1700년에서 1785년 사이 연행에 수행한 화원 14명 정도이다. 최경원, 「조선후기 대청 회화교류와 청회화 양식의 수용」(홍익대학교 대학원 석사논문, 1996), 참고자료 1 참조.
333 『승정원일기』 제99책, 인조 25년 10월 5일(임신)조.
334 『승정원일기』 제106책, 효종 즉위년 7월 8일(을축)조.
335 『승정원일기』 제118책, 효종 2년 3월 7일(갑신)조.
336 『승정원일기』 제134책, 효종 6년 2월 4일(기미)조.
337 麟坪大君, 『燕途紀行』 上, 日錄, 8월 3일(무인)조; 『승정원일기』 제144책, 효종 8년 1월 7일(경술)조.

표 14 조선시대 부경사행의 화원 명단

사행연도	수행화원 (사행 次數)	사행명칭	정사 부사	전거
1619 광해 11	鄭樑	謝恩兼千秋	李弘冑 金壽賢	李弘冑,『梨川相公使行日錄』
	李得義	聖節	南橃 외	『광해군일기』권139 11년 4월 24일조
1647 인조 25	韓善國	謝恩	麟平大君 李濬 朴遾	『승정원일기』제99책 인조 25년 10월 5일조
1649 인조 27	李起然(龍)	進賀兼謝恩	鄭太和 金汝鈺	『승정원일기』제106책 효종 즉위년 7월 8일조
				鄭太和,『陽坡遺稿』권13, 「己丑飮氷錄」李起龍으로 기록
1650 효종 1	李起龍	陳奏	李禔白 李基祚	『승정원일기』제118책 효종 2년 3월 7일조
1654 효종 5	權悅(1)	奏請謝恩	靈豐君 李浘 李時楷	『승정원일기』제134책 효종 6년 2월 3일조
1656 효종 7	權悅(2)	謝恩	麟平大君 李濬 金南重	『승정원일기』제144책 효종 8년 1월 7일조
1680 숙종 6	張忠獻	謝恩陳奏兼冬至	金壽興 李秞	『승정원일기』제284책 숙종 7년 8월 14일조
1681 숙종 7	韓時覺	奏請	東原君 李潗 南二星	『승정원일기』제291책 숙종 8년 7월 8일조
1689 숙종 15	許謙	謝恩兼陳奏奏請	東平君 李杭 申厚載	『승정원일기』제339책 숙종 16년 1월 23일조
1694 숙종 20	李貴興	陳奏兼奏請	朴弼成 吳道一	『승정원일기』제362책 숙종 20년 12월 18일조
1697 숙종 23	張子俊	陳奏兼奏請	崔錫鼎 崔奎瑞	『승정원일기』제373책 숙종 23년 9월 11일조
1702 숙종 28	皮尙顯	册封奏請	臨陽君 李桓 李墪	『승정원일기』제412책 숙종 29년 6월 13일조
	盧泰鉉(1)	冬至	姜鋧 李善溥	李宜顯,『壬子燕行雜識』
1712 숙종 38	許俶	謝恩兼冬至	金昌集 尹趾仁	金昌業,『燕行日記』권1, 一行人馬渡江數: 崔德中,『燕行錄』路程記, 同行錄 * 정사 자제군관으로 김창업 배행
	盧泰鉉(2)	謝恩使	錦平尉 朴弼成 閔鎭遠	閔鎭遠,『燕行日記』
1719 숙종 45	盧泰鉉(3)	冬至	趙道彬 趙榮福	趙榮福,『燕行日錄』 己亥年 11월 4일 * 承文院 畵員 辛尙謙 동행
1720 숙종 46	玄有綱	告訃請諡承襲	李頤命 李肇	李器之,『一菴燕記』卷1

사행연도	수행화원 (사행 次數)	사행명칭	정사 부사	전거
1721 경종 1	申日興	謝恩	趙泰采 李德英	李正臣, 『燕行錄』 前司果 신분
	李燦(1)	陳奏兼奏請	李健命 尹陽來	『승정원일기』 제529책 경종 원년 2월 14일조
1725 영조 1	趙萬興	謝恩兼奏請	礪城君 李楫 權㦽	『승정원일기』 제602책 영조 원년 10월 6일조
1726 영조 2	盧泰鉉(4)	謝恩兼陳奏	西平君 李橈 金有慶	『승정원일기』 제621책 영조 2년 7월 25일조
1728 영조 4	李燦(2)	冬至	尹淳 趙翼命	중국에서 문서를 구득해 온 데 대한 論賞別單에 李燦 포함
1732 영조 8	金壽遠	謝恩兼冬至	洛昌君 李橕 趙尙絅	『승정원일기』 제742책 영조 8년 5월 9일조
	盧泰鉉(5)	謝恩兼陳賀	李宜顯 趙最壽	韓德厚, 『燕行日錄』
1737 영조 13	文得麟	陳奏兼奏請	徐命均 柳儼	『승정원일기』 제865책 영조 13년 12월 28일조
1738 영조 14	張文燦	謝恩兼陳奏	金在魯 金始煥	『승정원일기』 제885책 英祖 15년 2월 4일조
1746 영조 22	趙廷璧	冬至兼謝恩	海興君 李橿 尹汲	尹汲, 『연행일기』 乾
1759 영조 35	李必成(1)	册封奏請	海春君 李栐 趙明鼎	『승정원일기』 제1180책 영조 36년 4월 4일조
1760 영조 36	李必成(2)	冬至	洪啓禧 趙榮進	李商鳳, 『北轅錄』
				《瀋陽館圖帖》(명지대 LG 연암문고 소장)
1765 영조 41	李必成(3)	冬至	順義君 李烜 金善行	서장관 洪檍의 군관으로 홍대용 배행
1767 영조 43	李聖麟(1)	冬至兼謝恩	全恩君 墩 李心源	李心源, 『燕槎錄』
1773 영조 49	李聖麟(2)	冬至	樂林君 李埏 金相喆	嚴璹, 『燕行錄』
				副使軍官으로 * 李必成 (절충장군) 동행
1777 정조 1	洪疇福	冬至兼謝恩	河恩君 李垙 李坤	李坤, 『燕行記事』 上 1777년 11월 27일조
1783 정조 7	金應煥	冬至兼謝恩	黃仁點 柳義養	『內閣日曆』 제43책 정조 7년 12월 15일조
	李宗植(1)	聖節兼 問安(瀋陽)	李福源 吳載純	『農隱遺稿』 권19, 別集 『入瀋記』 上
1787 정조 11	李宗植(2) (副司果)	冬至兼謝恩	俞彦鎬 趙環	李基憲, 『燕行日記』 趙環, 『燕行日錄』
1789 정조 13	李命基	冬至	李性源 趙宗鉉	『승정원일기』 제1662책 正祖 13년 8월 14일조
				* 정사 군관으로 金弘道 배행
1790 정조 14	卞光郁	冬至	金箕性 閔台爀	白景炫, 『燕行日錄』

사행연도	수행화원 (사행 次數)	사행명칭	정사 부사	전거
1795 정조 19	李寅文(1)	冬至兼謝恩	閔鍾顯 李亨元	『內閣日曆』제191책 정조19년 12월 15일조
1796 정조 20	李寅文(2)	冬至使	金思穆 柳焵	『內閣日曆』제203책 정조20년 12월 15일조
1801 순조 1	李宗根 (行敎授)	冬至兼陳奏	曺允大 徐美修	李基憲, 『燕行日記』
1804 순조 4	朴仁秀 (折衝將軍)	冬至兼謝恩	金思穆 宋銓	元在明, 『芝汀燕記』
1805 순조 5	李義養(1)	瀋陽問安	李秉模 洪受浩(書狀)	『내각일력』 순조5년, 9월 10일조
1811 이전	李義養(2)			1812년 봄에 제작 《李信園寫生帖》(간송미술관 소장)
1811 순조 11	金宗欽	冬至兼謝恩	曺允大 李文會	李鼎受, 『遊燕錄』
1812 순조 12	李壽民(1)	陳奏兼奏請	李時秀 金銑	* 紫霞 申緯 서장관으로 참여
1822 순조 22	金宗欽	冬至兼謝恩	金魯敬 金啓溫	徐有素, 『燕行雜錄』
1828 순조 28	李壽民(2)	進賀	南延君 李球 李奎鉉	작자미상, 『赴燕日記』, 「往還日記」, 往還日記序 * 이수민은 서장관 趙基謙의 裨將으로 연행
	金建鍾 (敎授)	冬至	洪起燮 柳鼎養	朴思浩, 『燕薊紀程』 권2
1829 순조 29	尹命周	瀋陽問安	李相璜 朴來謙	金景善, 『燕轅直指』 권1, 出疆錄
	朴禧瑞 (折衝)	冬至兼謝恩	柳相祚 洪羲瑾	미상, 『隨槎日錄』
	李壽民(3) (折衝將軍)	進賀兼謝恩	徐能輔 呂東植	姜時永, 『輶軒續錄』
1831 순조 31	李宅祿(1) (副司果)	謝恩	洪奭周 俞應煥	韓弼敎, 『燕槎錄』
1832 순조 32	崔垣	冬至	徐耕輔 尹致謙	『燕轅直指』 권1, 出疆錄 및 豊潤縣記
1833 순조 33	李宅祿(2)	冬至兼謝恩	趙鳳振 朴來謙	趙鳳振, 『燕槎酬帖』 坤
1836 헌종 2	朴禧英(1)	冬至兼謝恩	申在植 李魯集	任百淵, 『鏡湖遊燕日錄』
1842 헌종 8	朴禧英(2) (副司果)	冬至兼謝恩	興仁君 最應 李圭祊	趙鳳夏, 『燕薊記略』
1848 헌종 14	崔學魯(1) (副司正)	冬至	姜時永 宋持養	李遇駿, 『夢遊燕行錄』 上
1849 헌종 15	李邦埴 (敎授)	고부청시겸 승습주청	朴晦壽 李根友	黃某, 『燕行日記』
	崔學魯(2) (副司果)	冬至兼謝恩	李啓朝 韓正敎	李啓朝, 『연행일기』

사행연도	수행화원 (사행 次數)	사행명칭	정사 부사	전거
1851 철종 2	金安國	陳奏謝恩	金景善 李圭祊	金景善,『出彊錄』
1853 철종 4	李儀秀(1) (副司果)	進賀兼謝恩	姜時永 李謙在	姜時永,『輶軒三錄』
1855 철종 6	李儀秀(2) 金舜鍾(瀋陽)	進慰進香兼謝恩	徐憲淳 趙秉恒	李晃九,『隨槎錄』
1856 철종 7	趙坪(1) (折衝將軍)	進賀兼謝恩	朴齊憲 林肯洙	朴鳳陽,『燕行日記』
1858 철종 9	趙坪(2) (折衝將軍)	冬至兼謝恩	李根友 金永爵	金直淵,『燕槎日錄』人
1871 고종 8	李冝錫	冬至兼謝恩	閔致庠 李建弼	李晃九,『隨槎日錄』
1879 고종 16	白禧培 (敎授)	冬至兼謝恩	韓敬源 南一祐	南一祐,『燕記』金
1890 고종 27	柳淵浩 (副司果)	告訃	洪鍾永 趙秉聖	洪鍾永,『燕行錄』

　　화원 장충헌(張忠獻)은 1680년(숙종 6) 사은진주겸동지사 김수홍, 부사 이유, 서장관 신양 등을 동행하였고,[338] 화원 한시각이 1681년(숙종 7) 10월 주청정사 동원군 이집, 부사 남이성, 서장관 신완 일행과 연행하였다.[339] 또한 화원 허겸(許謙)은 1689년(숙종 15) 8월 사은겸진주주청사 동평군 이항, 부사 신후재, 서장관 권지의 연행에 동행하였고,[340] 화원 장자준(張子俊)은 1697년(숙종 23) 윤3월 진주겸주청사 최석정, 부사 최규서, 서장관 송상기등의 연행에 동행하였다.[341] 화원 피상현(皮尙顯)는 1702년(숙종 28) 책봉주청정사 이환, 부사 이돈, 서장관 황일하 등의 연행에 동행하였다.[342]

　　화원 노태현(盧泰鉉)은 확인된 연행 횟수만도 네 차례나 된다. 1702년 동지정사 강현, 부사 이선부, 서장관 박필명 등과 함께 연행하였고, 1719년에는 정사 조도빈, 부사 조영복, 서장관 신석이 삼사로 참여한 동지사행에 승문원 화원 신상겸(辛尙謙)과 함께 화원 부사과(副司果)의 신분으로 참여하였다. 이때 동지사행에 화원을 2명이

338 『승정원일기』 제284책, 숙종 7년 8월 14일 (갑오)조.
339 『승정원일기』 제291책, 숙종 8년 7월 8일 (계축)조.
340 『승정원일기』 제339책, 숙종 16년 1월 23일 (을묘)조.
341 『승정원일기』 제373책, 숙종 23년 9월 11일 (무자)조.
342 『승정원일기』 제412책, 숙종 29년 6월 15일 (기축)조.

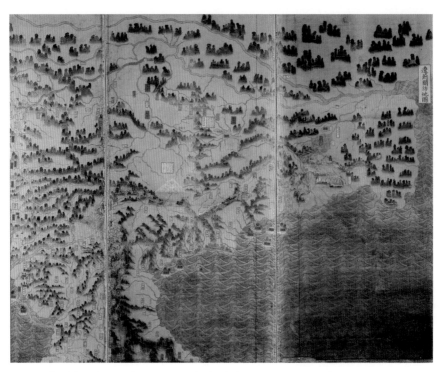

도 4-69 《요계관방도》 10폭 병풍 부분, 1706년, 견본채색, 144.5×64cm, 규장각

나 대동한 것은 이례적으로 승문원 화원 신상겸은 삼사의 군관으로 동행하여 외교
문서와 관련한 업무에 참여하였을 가능성이 높다. 또한 1726년(영조2) 1월 사은겸진
주사 서평군 이요(李橈), 부사 김유경, 서장관 조명신과 함께 연행하였고,[343] 1732년
(영조8) 진하겸사은사 이의현, 부사 조최수 등과 연행에 동참하였다.[344]

　1705년(숙종 31) 4월 동지정사로 연행을 마치고 돌아온 이이명 일행에 참여
한 화사(畵師)의 역할도 주목된다. 이이명은 북경에 있을 때 명나라 말년에 편찬한
『주승필람(籌勝必覽)』 4책을 구입하였는데, 거기에 요동과 계주(薊州)의 관방에 대해
상세히 기록되어 있었다. 또 산동(山東)의 해방지도(海防地圖)를 보았는데, 이는 금지
품목이라 구입할 수가 없어 일행 중의 화원에게 종이에 옮겨 그리도록 하였다. 당
시 동행 화원에 의해 연경에서 그린 지도는 대개 조선과 육지로 연결된 요동, 계
주와 바다로 인접한 산동과 관방(關防) 지세를 중심으로 그리게 하였는데, 지도를
바삐 그리느라 정교하지 못하여 비변사에서 요긴한 곳만 다시 이모(移摹)하여 어전
에 바치도록 하였다.[345] 비변사에서 이모된 지도는 1706년(숙종 32) 정월 10폭 병풍

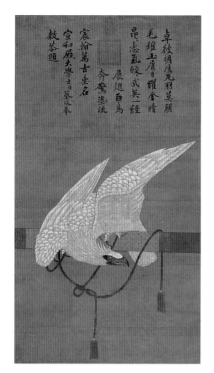

으로 제작하여 진상되었다[도 4-69].[346] 당시 이이명은 사행에서 직방랑(職方郞)과 선극근(仙克謹) 저작의 《요계관방도(遼薊關防圖)》를 이모한 것을 숙종에게 바쳤는데, 여기에는 『성경지(盛京志)』에 기재되어 있는 오라지방도(烏喇地方圖) 및 명 말 해로사행로와 서북의 강과 바닷가가 경계를 취하여 합쳐 하나의 지도를 이룬 것이었다. 따라서 명대뿐만 아니라 청대 사행에도 동행하는 화원의 역할은 필요에 따라 지도와 같은 금지 품목을 모사해 오는데도 동원되었던 것을 알 수 있다.

한편 부사과(副司果) 허숙(許俶)은 1712년(숙종 38) 11월 사은겸동지사 김창집, 부사 윤지인, 서장관 노세하와 자제군관으로 김창업이 연행할 때 정사를 배행하였다. 1713년 김창업은 북경에서 최수성(崔壽星)이 가져온 두 폭의 그림을 접했는데, 그중 한 폭은 송 휘종의 〈백응도(白鷹圖)〉로 그림 위에 어보(御寶)가 찍혔고, 어보 오른쪽에 채유(蔡攸, 1077-1126)의 관지가 있으며, 화법은 훌륭하나 모본이었다[참고도 4-37]. 따라서 이를 조선 화사 허숙(許淑)을 시켜서 모사하게 하였고, 〈미인도〉는 벽에 며칠 동안 걸어 두었다가 돌려보냈다.[347] 허숙의 경우는 비록 진작은 아니었지만, 중국 현지에서 중국회화를 베껴 그리면서 그 화법을 터득할 수 있는 자연스런 기회를 가진 셈이다.

참고도 **4-37** 송 휘종, 〈백응도〉, 견본채색, 145×79cm, 개인

화원 사과(司果) 현구강(玄具綱)은 1720년(숙종 46) 8월 고부청시승습 정사 이이명, 부사 이조, 서장관 박성로의 연행에 참여하였다.[348] 화원 이찬(李燦)은 1721년(경종 1) 10월 진주겸주청 정사 이건명, 부사 윤양래, 서장관 유척기 등의 사행에 동행

343 『승정원일기』 제621책, 영조 2년 7월 25일 (을묘)조.
344 趙榮福, 『燕行日錄』, 己亥年 11월 4일; 更子年 3월 26일; 李宜顯, 『壬子燕行雜識』.
345 『숙종실록』 권41, 31년 4월 10일(계유)조; 권42, 31년 9월 21일(임오)조; 李頤命, 『疎齋集』 권5, 使還後辭職兼進地圖疏.
346 『숙종실록』 권43, 32년 1월 12일(신미)조.
347 金昌業, 『燕行日記』 권4, 癸巳年(1713) 1월 23일조.
348 『승정원일기』 제529책, 경종 원년 2월 14일(을사)조.

하였고,[349] 1728년(영조 4) 동지사행에도 참여하여 중국에서 문서를 구득해온 데 대한 논상별단(論賞別單)에 포함되기도 하였다.[350] 화원 조만흥(趙萬興)은 1725년(영조 1) 사은겸주청 정사 여성군 이집, 부사 권업, 서장관 조문명의 사행에 동행하였고,[351] 화원 문득린(文得麟)은 1737년(영조 13) 5월 진주겸주청정사 서명균, 부사 유엄, 서장관 이철보와 함께 사행하였고,[352] 화원 장문찬(張文燦)은 1738년(영조 14) 7월 사은겸진주정사 김재로, 부사 김시혁, 서장관 이양신과 함께 연행하였다.[353] 이성린(李聖麟)은 1773년(영조 49) 삼절연공 정사 이연(李挻) 일행과 함께 연행하였다.[354]

사행에 차출된 화원은 사행이 거쳐간 여정 중 특정한 곳을 그리기도 하였는데, 1624년 해로사행을 한 주청사 이덕형의 사행에 동행한 화원이 그린 국립중앙도서관 소장《연행도폭》의 모본이 대표적 예이다. 한편 1760년(영조 36) 심양의 조선관을 비롯하여 역대제왕묘와 태학 등을 그려오도록 했던 영조의 특별 하명을 받은 홍계희 동지사 일행을 동행한 화원 이필성(李必成)이 제작한《심양관도첩》이 LG 연암문고에 소장되었다. 이필성은 이후 1765년 동지사 이훤, 김선행, 홍억 그리고 군관 홍대용이 함께했던 동지사행 등 적어도 네 차례 이상 연행에 참여하였다.

화원 홍주복(洪疇福)은 1777년 7월 동지겸사은 정사 하은군 이광, 부사 이갑, 서장관 이재학 일행이 연행할 때 정사 이광을 배행하였고,[355] 1783년 김응환(金應煥)은 황인점을 정사로 하는 삼절연공사의 화원으로 연행하였다. 화원의 역량에 따라 두 차례 이상 사행에 참여하기도 하였는데, 화원 이종근(李宗根)은 1787년과 1802년에 동지겸진주사행에 두 차례 참여하였고, 화원 이인문(李寅文, 1745-1821)도 1795년과 1796년 삼절연공사의 화원으로 연행하였다.

이 시기 사행에 화원을 동행한 내용 중 주목할 부분은 바로 1789년 6월 동지정사로 차정된 이성원(李性源, 1725-1790)이 김홍도(金弘道)를 자신의 군관으로, 이명기(李命基)를 해당 사행의 화사 외에 별도 가정(加定)하여 데리고 갈 것을 정조에게 주청하여 허락을 받은 내용이다.[356] 실제 이성원 일행은 1790년 2월 20일 동지사행에 대한 치계(馳啓)를 하였는데, 내부대신을 통해 황제가 보낸 조서와 함께 전도(戰圖) 2축을 전달받았다는 내용이었다. 이때 전도는 그림이 16폭, 시가 16폭이고, 또 그림 16폭에 제시가 그림의 상단에 쓰여 있었다. 건륭제가 1755년 이후 이리(伊犁) 지방과 회자(回子)와 대금천(大金川), 소금천(小金川)을 평정한 뒤 싸우는 과정과 승전하기까지 상황을 그림으로 그리고 시를 지어 무공(武功)을 기념한 것이었다.[357] 이 전도는 사행에 동행하였던 화원 김홍도와 이명기도 당연히 접할 수 있었을 것

으로 보인다.

　이성원이 치계한 내용에 의하면 그가 받았다는 두 축은 각각 동판화로 제작된 《평정준가르회부득승도(平定准噶爾回部得勝圖)》16폭과 그에 대한 어제시 16폭, 그리고 매 화폭마다 상단에 제시를 쓰고 있는 《평정양금천득승도(平定兩金川得勝圖)》16폭을 설명하고 있음을 추정할 수 있다.

　《평정준가르회부득승도》는 1755년부터 1761년까지 건륭시기 액노특(額魯特, 오이라트), 몽고(蒙古), 준가르부(準噶爾部) 달와제(達瓦齊)의 반란과 천산(天山) 남로의 회부(回部) 유오이(維吾爾, 위구르) 대소화탁목(大小和卓木)의 반란을 평정하는 장면을 묘사한 것으로 서역과의 전쟁을 기념한 경공도(慶功圖)이다[도 4-70]. 그림의 화고(畵稿)는 낭세녕(郎世寧), 왕치성(王致誠), 애계몽(艾啓蒙)과 안덕의(安德義) 4인이 나누어 그린 것을 후에 프랑스에 보내 동판화로 완성되기까지 총 11년이 소요되었다.[358] 이는 1765년부터 1774년에 걸쳐 간본으로 완성되었고, 이를 다시 1783년에서 1785년에 걸쳐 방각(倣刻)하여 찍어 내었다. 건륭제는 이 작품을 중국 전역의 행궁과 사원에 보존, 진열하도록 유지(諭識)하였는데,[359] 조선사신들에게 전달된 작품도 이때 방각된 것이었을 것이다. 화면은 전경식 구도를 취하여 공간이 넓게 확 트여 있는 구도와 인물 조형, 경물을 묘사하는 명암, 평행투시도법 등이 반영되어 당시 유럽에서 동판화로 제작한 작품 중 대표작이다.

349 『승정원일기』 제541책, 경종 2년 6월 6일(기미)조.
350 『備邊司謄錄』 英祖 9年 7月 20日條.
351 『승정원일기』 제602책, 영조 원년 10월 6일(경오)조.
352 『승정원일기』 제865책, 영조 13년 12월 28일(신해)조.
353 『승정원일기』 제885책, 영조 15년 2월 4일(신사)조.
354 嚴璹, 『燕行錄』.
355 麟坪大君, 『燕途紀行』 상; 金昌業, 『燕行日記』 권1, 一行人馬渡江數: 崔德中, 『燕行錄』 路程記, 同行錄; 李坤, 『燕行記事』 上, 1777년 11월 27일조.
356 辰時, … 性源曰, 金弘道李命祺(基), 今行當率去, 而元竄無惟移之道, 金弘道則以臣軍官加啓請, 李命祺(基)則當次書師外, 加定率去何如, 上曰, 依爲之(出擧條). 『승정원일기』 제1662책, 정조 13년 8월 14일(정묘)조.
357 『정조실록』 권29, 정조 14년 2월 20일(신미)조.
358 그림의 구체적 내용은 平定伊犁受降, 格登鄂拉斫營, 鄂壘扎拉圖之戰, 庫隴癸之戰, 和落霍澌之捷, 烏什酋長獻城降, 通古斯魯克之戰, 黑水解圍, 呼爾璊大捷, 阿爾楚爾之戰, 伊西洱庫爾淖爾之戰, 霍斯庫魯克之戰, 拔達山汗納款, 平定回部獻俘, 郊勞回部成功諸將과 凱宴成功諸將으로 구성되었다. 당시 郎世寧 이하 네 명의 서양선교사들이 그렸던 작품의 초고는 지금 베를린민속박물관에 소장되어 있다. 『淸代宮廷繪畵』(北京:文物出版社, 2001), p. 162 작품해설 참조.
359 翁連溪 編著, 『淸代宮廷版畵』(北京:文物出版社, 2001), pp. 17-23.

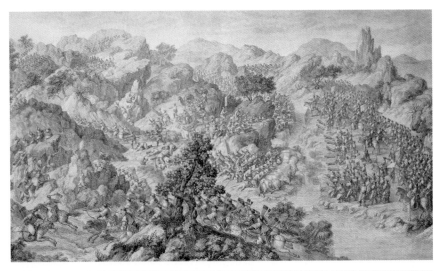

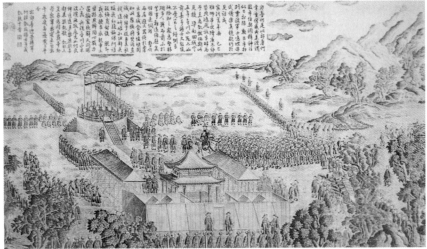

도 4-70《평정준가르회부득승도》제11폭, 동판화, 1765-1774년, 55.4×90.8cm, 북경고궁박물원
도 4-71《평정양금천득승도》제13폭, 동판화, 1777-1781년, 51×88.5cm, 북경고궁박물원

　　《평정양금천득승도(平定兩金川得勝圖)》의 화고는 하청태(賀淸泰)와 애계몽(艾啓蒙)이 제작하였고 1777년 투각을 시작하였는데,《평정준가르회부득승도》와 달리 건륭의 어제시가 각각의 화면 위에 있으며, 1781년에 완성되었다. 작품의 그림 부분은 동판화이며, 건륭의 어제는 목판으로 제작되었다[도 4-71]. 이들 작품은 대기원근법과 입체적 명암 처리, 사실적인 묘사 등 서양화풍이 농후한 선묘로 처리되어 김홍도와 이명기의 화풍 형성에도 부분적인 영향을 주었을 것으로 보인다[참고도 4-38].[360]

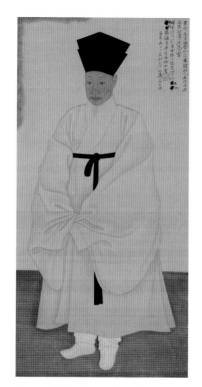

참고도 4-38 이명기·김홍도 합작,
〈서직수상〉, 1796년, 국립중앙박물관

이의양(李義養, 1768-?)이 연행사와 동행한 일과 1811년 (순조 11) 12월 대마도(對馬島) 통신사를 수행하여 사생한 내용을 1812년 봄에 함께 장황하여 만든《이신원사생첩(李信園寫生帖)》이 간송미술관에 소장되었다.[361] 이수민(李壽民, 1783-1839)은 1812년에 신위(申緯)가 서장관으로 참여했던 진주겸주청사행과 1828년 청이 회강(回疆)을 토벌하여 평정한 것을 기념하여 남연군 이구를 정사로 한 진하사 일행 중 서장관 조기겸의 비장으로 연행하였다.[362] 1645년 이래 1년에 동지사행 한 차례로 공식 사행이 정례화한 후에도 화원은 진주 또는 진하사와 같은 특정한 사안의 별행(別行)에만 동원되었고, 주로 삼사의 군관 신분으로 참여하였음을 알 수 있다.[363]

1829년에는 화원 윤명주(尹命周)가 정사 박상황과 박래겸이 문안사(問安使)로 심양에 갈 때 사행에 참여하였고, 1832년 화원 부사과(副司果) 최원(崔垣)은 11월 동지사 정사 서경보, 부사 윤치겸, 서장관 김경선과 함께 연행길에 올라 그해 12월 15일 풍윤현 태학에 있는 상나라 동정(銅鼎)에서 식별하기 어려운 전자(篆字)를 탁본하기도 하였다.[364]

3) 중국사신 영접에서 화원의 활동

1409년 개성유후사(開城留後司)[365] 교수관(教授官) 장자수(張子秀)가 숭례문 근처 중국사신이 한양에 머물 때 관소로 사용하던 태평관(太平館) 누벽(樓壁)에 그림을 그렸다

360 오주석은 김홍도가 용주사 탱화를 제작할 때 연행에서 견문한 북경 천주당의 서양화법적 요소를 도입했을 것이라 추론하였으나, 구체적인 영향관계는 밝히지는 못하였다. 오주석, 『단원 김홍도』(솔출판사, 2006), pp. 243-244.

361 柳相弼, 『東槎錄』「使行名單」.

362 『赴燕日記』, 「往還日記序」.

363 사행기록화를 제작하는 것은 사행의 정관으로 참여한 화원의 필수적 업무는 아니었으며, 특별한 경우를 제외하고 자제군관이나 군관의 자격으로 선화자가 동행하여 그들의 솜씨로 제작하기도 하였고, 표암 강세황의 경우는 부사였던 자신이 직접 연행사화첩을 제작하기도 하였다.

364 金景善, 『燕轅直指』 권1, 出疆錄 및 豊潤鼎記.

는 기록이 있다.[366] 이를 통해 화원들이 명나라 사신이 유숙하던 관소의 누벽을 벽화로 꾸미기도 하였다는 점을 확인할 수 있는데, 장자수와 같이 교수관 지위를 가진 수준 있는 화원이 관소의 벽화를 꾸미는 데 동원되었음을 알 수 있다.

명사가 조선에 오면, 이들의 접대와 관련한 화원의 역할은 주로 조서를 맞이하는 의식을 그린 영조도(迎詔圖)와 조선 명소 중 금강산이나 한강유람을 그린 것이 그 대표적 예이다. 1450년 명사 윤봉(尹鳳)이 양화도(陽花渡)의 사계 경치를 그려주기를 청하였고,[367] 1452년(단종 즉위) 10월 명나라 사신 태감 김유(金宥)와 김흥(金興), 요동도지휘사 경화(耿和)가 명 경제에게 사제도(賜祭圖)를 그려줄 것을 청하여 그대로 따랐다.[368]

당시 중국인들 사이에서는 『대장경』에 금강산이 동국(東國)에 있다고 게재된 내용을 근거로 "고려에서 태어나 친히 금강산을 보는 것이 바람이다."라고 할 만큼 명사가 조선에 오면 반드시 금강산을 유람하기를 희망하였다.[369] 심지어는 명 황제의 명령에 의해 직접 금강산에 번(幡)을 달거나 명 태감이 은냥을 마련하여 황제·황후의 축첩(祝帖)을 모시고 금강산에 가서 부처에 공양하고 은혜를 빌기도 하였다.[370] 금강산에 대한 이러한 관심은 이를 그림으로 소장하려는 욕구로 이어져 명 태감 등이 성지(聖旨)로 〈금강산도〉를 청하거나 조선에 방물과 함께 성절사를 통해 바치도록 요구하기도 하였다.[371] 한편 1455년 명의 봉명사신(奉命使臣)으로 조선에 온 정사 고보(高黼)가 전날 부사 정통(鄭通)이 청하여 화원 안귀생(安貴生)을 시켜 그린 금강산 그림을 보고, 황제에게 진헌할 금강산 그림 10여 폭을 사계절의 경치에 갖추어 그려 달라고 하자 진헌할 그림 2건은 비단에 그리고, 고보의 것은 종이에 그려주었다.[372] 이 시기 금강산 그림의 수요가 늘자 1468년 세조는 화원 배련(裵連)을 금강산에 보내어 산형을 그려오게 하기도 하였다. 1469년 4월에는 우부승지 정효상(鄭孝常)을 보내어 중국에서 온 태감 최안(崔安), 정동(鄭同), 심회(沈繪) 등에게 금강내산도(金剛內山圖) 한 폭씩을 주었는데, 정동이 그림을 황제에게 진헌하고자 하여 다시 장황하여 바쳤다.[373]

1464년(세조 10) 5월 20일에 명나라 정사 김식(金湜)이 소죽병풍(素竹屛風)을 그리고 시를 지어 그 위에 써서 박원형(朴元亨, 1411-1469)에게 주었는데, 이를 세조에게 아뢰니 화공에게 그림을 모사하여 채색하게 하고, 문신들에게 김식이 쓴 시의 운(韻)에 따라 화답하게 하였다. 이후 5월 27일에는 세조가 명나라 사신에게 연회를 베풀고 화공이 모사한 그림을 정사 김식에게 보이니 송대 곽희(郭熙)보다 뛰어

나다 평하였다. 조선 화공이 그린 모사본은 김식이 그린 묵죽도와 달리 녹색으로 채색하여 족자로 장황하고, 김식이 묵죽도에 쓴 시에 대해 조선 문사들이 차운한 것을 적은 것이었다.[374]

　　1537년 정사 공용경(龔用卿)과 부사 오희맹(吳希孟)의 경우는 3월 3일 평양에서 누선(樓船)에 올라 경치를 칭찬하면서 중국사신들이 조서(詔書)를 받들고 평양 대동강에 당도하여 유람할 때 거마(車馬)가 길을 메우며 맞이하고 전송하는 광경과 강산의 좋은 경치를 뒷날 감상할 수 있도록 경성에 도착하면 그림 잘 그리는 사람을 시켜 두 장을 그리도록 청하였다.[375] 3월 17일 태평관에서 전별연을 거행하고, 중종이 명사 공용경과 오희맹에게 〈한강유람도〉를 내놓으니, 그들은 그림에 대해 진귀한 보물이라며 극찬하였다.[376] 또한 4월 3일 중국사신이 조선에 왔을 때 하는 가장 중요한 외교 의식 중 하나인 영은문에서 조선국왕이 명 황제의 조서를 맞이하는 의식을 그린 〈영조도〉를 추송하여 보내 여러 사신들에게 많은 관심의 대상이 되기도 하였다.[377] 그리고 4월 7일 명사가 근정전(勤政殿) 연향에 초청되었을 때, 연향을 소재로 그림을 그려 주기를 청하자, 근정전의 연향 절차를 잘 아는 예방승지(禮房承旨)에게 친히 감독하여 즉시 화공을 대궐 안에 불러 정밀하게 그리도록 지시하였다.[378] 그 밖에 공용경 일행은 이때 사행에서 〈평양도형〉의 족자를 받고 그 답례로 책력 2부와 글씨를 주었다. 그들이 써준 글씨는 박천의 '공강정(控江亭)', 가산의 '제산정(齊山亭)', 평양의 '연광정(練光亭)'과 같이 그들이 연로에서 거쳐 온 승경 속 정자 이름을 대자(大字)로 쓴 것과 한강의 정자선(亭子船)인 '부금(浮金)'을 대자로

365 留後司는 조선 초기 고려의 수도였던 개성을 통치하기 위해 두었던 지방 행정 관청으로 서울을 한양으로 옮긴 후 그 뒤처리를 하기 위해 설치하였고, 후에 開城府로 바뀌었다.
366 『태종실록』 권17, 태종 9년 5월 11일(임오)조.
367 『문종실록』 권3, 즉위년 8월 29일(경자)조.
368 『단종실록』 권4, 즉위년 10월 9일(정유)조.
369 『태종실록』 권8, 4년 9월 21일(기미)조; 『선조실록』 권109, 32년 2월 16일(병인)조.
370 『세조실록』 권46, 14년 4월 9일(무술)조; 『연산군일기』 권49, 9년 4월 1일(정유)조.
371 『예종실록』 권7, 1년 8월 25일(병자)조; 『세종실록』 권53, 13년, 8월 26일(무오)조.
372 『단종실록』 권14, 3년 윤6월 3일(정미)조.
373 『예종실록』 권5, 1년 4월 27일(경진)조.
374 『세조실록』 권33, 10년 5월 20일(임신)조; 10년 5월 27일(기묘)조.
375 『중종실록』 권84, 32년 3월 3일(임오)조.
376 『중종실록』 권84, 32년 3월 17일(병신)조.
377 『중종실록』 권84, 32년 4월 3일(신해)조; 권90, 34년 4월 7일(갑진)조.
378 『중종실록』 권84, 32년 4월 7일(을묘)조.

쓴 것으로 그들이 환국하기 전에 각자(刻字)하여 현판으로 걸기를 원하였다.[379]

중국 차사들은 사안에 따라 중국 측 화원을 대동하고 사행하기도 하였는데, 1592년 명나라 차관 하시(夏時), 황응양(黃應陽), 서일관(徐一貫) 세 인물이 조선에서 왜서(倭書)를 가지고 압록강을 건너 10일 이내에 북경에 도착하였다. 이때 동행하였던 중국화사가 조선국왕 선조의 어용(御容)을 몰래 그려 돌아간 이후부터 중국은 조선에 다른 뜻이 없음을 알고 마침내 조선에 군사를 지원하였다. 이는 명군 파견에 앞서 선조의 관상을 파악하기 위한 조치로 매우 흥미롭다.[380]

1593년 명 군문 형개(邢玠)의 〈접대도〉가 제작되었다. 비록 당시 형군문의 〈접대도〉는 아니지만 한국국학진흥원 소장 《가전서화첩》에는 임란 이후 명나라로 환국하는 형군문을 전별하는 그림을 모사한 〈천조장사전별도〉가 전한다[도 2-13-도 2-16].

1594년(선조 27) 선조가 정릉의 행궁에 있을 때, 중국의 총병이 돌아가기 전에 각종 화기(火器)의 제도를 상세하게 물어 기록하게 하되 문자로 형용할 수 없는 것은 화공에게 모사하게 하여 올리도록 전교하였다.[381] 이는 임진왜란 이후 명의 주요 병기에 대한 관심이 고조되면서 이에 대한 사용 원리를 적극적으로 배우기 위해 화공을 통해 그 본을 그리게 한 것이다.

1595년(선조 28) 명나라 부사가 『여지승람』을 볼 것을 청하니 홍문관의 보관본을 보여 주었다. 또한 명나라 정사가 기존 명나라 제독 등의 초상화가 실제 본 모습과 닮지 않았음을 지적하고 자신들의 초상화를 남기기 위해 화공을 청하여 화원 이신흠(李信欽)이 차출되었다. 이들은 더 나아가 어용(御容)을 그려 가고 싶다고 하였으나 남호정이 이에 대한 불가함을 말하여 무마되었다.[382] 여기서 명나라 정사가 보았다는 명나라 인사들의 초상은 평양 무열사(武烈祠)에 향사했던 것으로, 임진왜란 때 조선에 대한 지원을 적극 주장한 상서(尚書) 석숭(石崇)과 평양을 수복할 때 가장 뛰어난 공로가 있었던 제독 이여송(李如松), 총병 양원(楊元)·이여백(李如栢)·장세작(張世爵)의 초상을 가리킨다.[383]

1599년(선조 32) 명 제독 진린(陳璘)의 접반사 남복흥(南復興)이 고금도(古今島)에 있을 때, 도독이 승첩을 거두고 진영에 돌아와 조선을 위한 자신의 공로가 매우 크니 초상을 그려서 족자로 만들어 벽에 걸어두고 향을 피울 것을 제안하였다. 이에 통제사 이시언(李時言)과 상의하여 즉시 초상을 그려 가져가니 희색이 만면하여 화공에게 상을 주고, 황제에게 이를 보고하기 위해 2장을 제작할 것을 명하였다.

또한 부(賦)·시(詩)·송(頌)·찬(贊)을 지어 모두 그 족자에 넣어주면 한 건은 명에 가지고 가서 후세에 길이 전하겠다 하여 그대로 시행하였다.[384] 따라서 임진왜란 당시 명나라 제독이나 총병의 초상화는 그들의 생사(生祠)에 향사용으로 만들어 조선에서 그들의 공로를 오랫동안 과시하기 원하는 한편, 진린의 경우와 같이 돌아가 황제에게 조선에서 제작한 자신의 초상을 보임으로써 조선에서 치적을 인정받기 위한 수단이 되기도 하였다.

화원들은 명나라 또는 청의 칙사를 맞는 원접사 구성원에 대개 포함되었는데, 주로 그림을 잘 그리는 도화서 화원들이 참여한 것으로 보인다.《이수정시화첩》은 1600년 명 경리(經理) 만세덕(萬世德)이 한강을 유람할 때 그가 이수정(二水亭)에 대한 시를 쓴 것과 6년 뒤에 조선에 온 명사 주지번(朱之蕃)이 한강에 배를 띄운 모습을 그려 함께 엮은 것이다[도 2-28]. 따라서 그림은 적어도 1606년 명사의 관반 일행 중 동행하였던 화원 이정과 밀접한 관련이 있을 것으로 추정된다.

1605년(선조 38) 겨울 명나라 황제의 장손이 탄생을 칙유하기 위해 파견한 상사 한림수찬 주지번과 부사 양유년(梁有年)이 1606년 3월 압록강을 건넜는데, 이때 원접사 유근(柳根) 일행에 사자관 이해룡(李海龍)·송효남(宋孝男)과 화원 이정(李楨), 서원 이자관(李自寬)이 동행하였다.[385] 주지번은 이때《천고최성첩(千古最盛帖)》을 꺼내 허균에게 발문을 짓게 하기도 하였다.[386]

이정이 이때 명사 주지번을 접대하는 과정에서 남긴 작품으로 주목되는 것이《관서명구첩》이다[도 2-21-도 2-27]. 화첩은 이정이 그린 그림 6폭과 주지번의 제시가 3면에 걸쳐 쓰여 있다. 그림은 제1폭 총수산, 제2폭 백상루, 제3폭 연광정, 제4폭 공강정, 제5폭 납청정, 제6폭 거연관을 차례로 그렸는데, 그중 제6폭은 좌측의 화면이 탈락되어 한 면만 남아 있는 상태이다. 이 작품에서 화제로 그린 대상지는 모두 명나라 사신이 압록강을 건너 조선의 영역에 들어와 조선 관반들의 접대와 호

379 『중종실록』 권84, 32년 3월 14일(계사)조.
380 『선조실록』 권28, 25년 7월 2일(기미)조.
381 『선조실록』 권47, 27년 1월 8일(정해)조.
382 『선조실록』 권63, 28년 5월 4일(병자)조.
383 이후 정조 16년에 평양 관찰사 洪良浩의 장계로 임란 때 명나라 참장 駱尙志의 초상도 추가로 향사하였다.『정조실록』 권35, 16년 8월 6일(임신)조.
384 『선조실록』 권109, 32년 2월 6일(병진)조.
385 許筠, 『惺所覆瓿藁』 권18, 文部 15, 紀行上『丙午紀行』, 1606년 정월 6일조.
386 許筠, 『惺所覆瓿藁』 권18, 文部 15, 紀行上『丙午紀行』, 1606년 3월 25일조.

위를 받으면서 한양으로 입성하는 과정에서 거치게 되는 칙사관소나 그 주위 승경으로, 관반의 수행화원 이정이 그리고, 칙사 주지번이 제시를 적었음을 알 수 있다.

　관반 일행에는 이정과 함께 사자관 이해룡·송효남도 파견되었는데, 이는 그림 위에 화제를 적거나 칙사가 새로 명명한 정자 등의 현판 글씨 등을 모사하는데 동원된 인력이었을 것으로 파악된다.

　1608년(선조 41) 2월 15일에 유태감(劉太監)의 원접사 이상의(李商毅)와 함께 사자관 송효남, 화원 이징(李澄)이 동행하였다.[387] 이징은 1620년 8월 24일 원접사 일행에 사자관 이복장(李福長)·이성국(李誠國), 전자관(篆字官) 경유겸(景惟謙) 등과 동행하기도 하였다.[388] 원접사 일행에 화원과 사자관을 동원하였던 것이 기존 관행이었다는 것은 1634년 김신국(金藎國)을 비롯한 원접사 일행이 정묘호란 이후 관서지역의 폐해를 줄이기 위해 "전에 응당 데리고 갔던 화원, 서원, 책색서리(冊色書吏)를 대동하지 않는 대신 군관 2명을 데리고 가겠다"고 했던 점에서도 잘 나타난다.[389]

　한편 한강유람도의 경우는 공용경뿐만 아니라 이후 조선에 온 중국사신들에게 많은 인기를 끌어 축 또는 병풍으로 제작되었다. 조선 중기까지 중국사신들이 한강을 유람할 때 주로 거쳤던 곳은 한강의 제천정과 양화도, 잠두봉 등을 들 수 있는데, 특히 제천정은 관반 대신들이 임금을 대신하여 선온(宣醞)을 가져가 중국사신을 위로했던 곳으로 유명하다.[390] 이는 현존 작품 중 국립중앙박물관 소장《행행도》병풍을 통해 한강에서 명사들이 유람하는 모습을 살펴 볼 수 있다[도 2-29].

　1626년 윤6월 6일 〈한강도〉를 역관 최원립(崔元立)을 추송(追送)하여 천사인 태감 염등(冉登) 등에 보내 황주에서 정납하니 양사(兩使)가 받아 열람하고 기뻐하며 평양에 이르러 정사와 부사가 각각 시를 적어 회첩(回帖)을 보내기도 하였다.[391] 윤훤(尹暄, 1573-1627)은 현헌태감(玄軒太監) 수일(壽日)이 앉은 자리에서 명 한림원 수찬 주지번과 예과 급사중 양유년이 1606년 2월 조선에 사신으로 왔을 때 제작되었던 〈주천사 한강유람화병(朱天使漢江遊覽畵屛)〉을 보고 단율(短律)의 부(賦)를 지었다고 기록하고 있다.[392]

　『황화집』은 으레 중국사신이 압록강을 넘게 된 다음 조사와 이를 영접하던 조선의 관원들이 수창한 것을 모아서 인출(印出)하여 보내게 되는데, 이에 대한 찬집이 끝나는 대로 바로 중국사신에게 전달되었다. 1536년(중종 31) 중국사신 공용경과 오희맹이 조선에 왔을 때, 『황화집』의 서문을 좌의정 김안로가 지었다. 또한 공용경은 한림학사 동월의 『조선부』가 단지 사행로에 해당하는 서쪽 지방 일대의 것만

기록한 한계를 보충하여 『속조선부(續朝鮮賦)』를 쓰고 싶다며 조선의 모든 주(州)·부(府)·군(郡)·현(縣)의 관작제도와 풍속, 산천의 명승지를 써줄 것을 요구하자 이때 예조 원접사가 미리 중국사신에게 조선의 풍속첩(風俗牒)을 일정 규모로 적어 주었는데, 조선의 강산·주군(州郡)·풍속·관작제도 및 과거에 급제한 거자(擧子)들의 이름과 자 등을 적은 『등과록(登科錄)』을 전례에 따라 써주었다. 따라서 조선에서 찬집한 『황화집』이나 풍속첩 등은 공용경의 『사조선록(使朝鮮錄)』과 같이 중국사신들이 조선사행에 대한 시문을 짓는데 중요한 참고자료가 되었음을 알 수 있다.[393] 공용경 일행은 조선 조정에 각로(閣老) 하언(夏言)이 준 『교사주의(郊祀奏儀)』를 전달하고, 중종이 요구한 〈천하지도(天下地圖)〉는 자신의 집에 있는 것을 다음 조선 사은사편에 보낼 것을 약속하였다. 따라서 양국 사행의 주요 전달물이나 교유서신 등을 부경하는 조선사행을 통해 지속적으로 교환하였음을 알 수 있다.

1644년에는 청사 어사개박씨(於土介博氏) 일행을 동행한 변란(卞蘭) 등 청나라 호행장 2명이 화원 엄일(嚴逸)을 불러줄 것을 청하여 상견토록 하였다. 엄일의 아들 엄건(嚴建)이 1637년 정축년 심양으로 피로(被擄)되어 그곳에서 화공의 임무를 맡아보았는데, 엄건의 부탁으로 그의 소식을 부친 엄일에게 은밀히 전하기 위해서였다.[394] 따라서 정묘호란 이후 소현세자 일행이 심양에 인질로 끌려갔을 당시, 엄건과 같은 화원도 그곳에서 회사(繪事)를 담당하기 위해 포함되었던 것으로 보인다.

1645년 청에서 돌아온 지 2개월 만에 비명에 돌아간 소현세자의 치제(致祭)를 위해 상사 홍능(興能), 부사 석대리(石大理)뿐만 아니라 예부계심랑(禮部啓心郎) 교흑(鄡黑), 정명수(鄭命壽) 등 청사 일행이 조선에 파견되었는데, 세자의 혼궁(魂宮)에서 치제한 후 정명수가 화원에게 혼궁 전각의 향배(向背)와 상탁배설처(牀卓排設處), 영내영외(楹內楹外)의 규모 등을 그려오게 하였다.[395] 이는 임무를 마치고 귀국하였을 때 청 황제에게 보고하기 위한 목적으로 그려갔던 것으로, 소현세자에 대한 청조의

387 許均, 『惺所覆瓿藁』 권18, 文部 16, 紀行下 『己酉西行紀』, 1608년 2월 15일조.
388 『凝川日錄』 권2, 경신년(1620) 8월 24일조.
389 『승정원일기』 제42책, 인조 12년 3월 28일(갑인)조.
390 『성종실록』 권5, 성종 1년 5월 5일(임오)조; 『성종실록』 권64, 성종7년 2월 26일(경자)조.
391 『승정원일기』 제14책, 인조 4년(1626) 윤6월 6일(병오)조.
392 尹暄, 『白沙集』 卷下, 漢江遊畵.
393 『중종실록』 권83, 31년 12월 6일(정해)조; 권84 32년 3월 15일(갑오)조; 권84, 32년 3월 17일(병신)조.
394 『승정원일기』 제87책, 인조 22년 1월 27일(병진)조; 제87책, 인조 22년 1월 28일 (정사)조.
395 『승정원일기』 제91책, 인조 23년 윤6월 10일 (경인)조.

각별한 애도의 뜻을 반영한 것으로 보인다.

1679년 2월 칙사(勅使) 일등시위 비(費)가 영모병풍(翎毛屛風)과 매그림을 원하여 필요한 인원을 차출하여 칙사의 관소에서 그려 병풍과 매그림의 각 장 위에 상사가 시를 지어 쓸 수 있도록 하였다.[396] 1682년 2월 초에 입경한 칙사가 비단병풍 2좌, 비단족자 40장을 화원을 시켜 그려줄 것을 요구하여 밤을 새워 그려 바쳤는데, 차출된 화원들 중 그림을 잘 그리는 이에게 사계산수도의 일종인 사절도(四節圖)를 그려 줄 것을 청하였다.[397]

1697년 10월 입경한 청사 중 부칙사 시독각라(侍讀覺羅) 화현(華顯)이 글과 그림에 능한 인물을 청하여 사자관 이유화(李惟和), 화원 한후방(韓後邦)을 함께 보냈는데, 한후방에게는 매그림을 그리도록 하여 장차 가지고 가겠다고 하였다.[398] 따라서 화원은 비단 칙사의 한강유람 등과 관련하여 관소 밖에 유람뿐만 아니라 칙사의 관소 내에서 그들이 요구하는 그림의 화목에 맞는 화원들을 차출하여 요구에 응하였음을 알 수 있다. 또한 화원과 함께 사자관을 요구하기도 하였는데, 이는 그림 위에 제화시를 옮겨 쓰는 데 동원되었을 것으로 보인다.

1699년(숙종 24) 봄에 청나라에서 대여섯 명의 사신단을 차견하여 『일통지(一統志)』를 찬수한다는 핑계로 장백산 이남 지역의 지형을 둘러보기 위해 압록강 동쪽 변방에 길을 내어 장백산 남쪽을 거쳐 곧장 두만강까지 이른다 하였다. 이에 조선 조정에서는 1698년 초 찬선 이현일(李玄逸)이 청나라의 침략 계책을 우려하여 나라의 재액과 이 지역의 험조함을 들어 이곳을 잘 아는 신하를 보내 한두 명의 화공 및 북쪽 지역의 경계를 잘 아는 사람을 데려가 지형을 헤아리고 그림을 그려 보내는 대비책을 내놓기도 하였다.[399]

1712년(숙종 38) 2월 조선에 사행 온 오라총관(烏喇總管) 목극등(穆克登, 1664-1735)은 백두산에 경계를 정하면서 청국의 화사(畫師)를 데리고 와서 가는 곳마다 산과 물을 그려 계역도(界域圖) 2본을 만들어 하나는 청 황제에 바치고 하나는 조선에 주었다.[400] 그 후 같은 해인 1712년(숙종 38) 6월 10일 접반사 박권이 청나라 총관이 경원(慶源)에 도착하여 내놓은 백두산 지도 한 본과 자문 1부를 숙종에 올리며, 문서로 상주하기를 6월 1일에 총관이 20리 남짓 되는 두리산(豆里山) 산마루에 올라 두만강이 바다로 들어가는 곳을 바라보고 중국차사 일행 중의 화공에게 형상을 그리게 한 뒤 즉시 길을 되돌려서 경원부(慶源府)로 돌아왔다고 하였다.[401] 이 시기는 백두산 일대를 중심으로 조선과 청 양국의 긴장이 고조되었던 때로 조선 측에

서는 청 사신단의 파견을 경계하였던 것과 청 관리 역시 필요에 따라 화원을 동원하여 지형도를 그려갔음을 확인할 수 있다.

1723년(경종 3) 등극반사(登極頒赦)를 위해 1월 10일 상사 액화납(額和納)과 부사 광복(廣福)이 파견되었는데, 1월 24일 상사가 새로 만든 쌍교(雙轎)에 그림을 그려 달라고 하여 화원 5명을 동원하여 그림을 그리도록 하였다. 또한 1월 28일 상사가 그림을 요구하는 일이 계속 있어 전날 차출된 화원 5명으로 부족하여 화원 2명과 능화장(菱花匠) 1명을 들여 보냈다.[402] 여기서 주목할 점은 화원 외에 함께 부른 능화장인데, 그의 역할은 분명 화원과 구분되었음을 알 수 있다. 2월 1일에는 부사 광복이 상사 액화납의 처소에서 해랑병(海浪屛) 화본을 주면서 이를 그려 달라고 요청하여 화원 5명을 불러들여 해랑병 2본을 그려 보내니 부사가 기뻐하며 소모자(小帽子) 10립 등을 분급하였다.[403]

1725년(영조 원년) 3월 네 번째 조선사행을 했던 청나라 사신 아극돈(阿克敦, 1685-1756)은 그림에 능한 조선 화공을 뽑아 자신이 내려준 제화(題畵)를 그려 바치도록 요구하였다.[404] 당시 기사에 의하면 아극돈은 그 이전까지 조선에 온 청나라 사신에게 병풍을 선물했던 관례를 벗어나 대신 산수에서 풍속에 이르는 여섯 가지 주제의 그림을 그려줄 것을 요구하였다. 이를 바탕으로 아극돈은 청국에 돌아가 자신의 조선사행을 기념하기 위해 《봉사도(奉使圖)》를 제작하였다.[405]

1786년에 칙사를 동행하였던 청국 역관 왜극정액(倭克精額)은 공부상서 김간(金簡) 일가의 자손이었다. 김간의 선조는 조선국 사람으로 병자년과 정축년 무렵에 청의 포로가 되어 만주족의 팔기에 예속되었는데, 김간의 조부 김상명(金尙明)은 벼슬이 각로(閣老)에 이르렀다. 이에 왜극정액은 제사 때 향사용으로 쓸 조선의 인물

396 『승정원일기』 제268책, 숙종 5년 2월 16일 (신사)조.
397 『승정원일기』 제288책, 숙종 8년 2월 22일 (경자)조.
398 『승정원일기』 제374책, 숙종 23년 10월 3일 (경술)조.
399 『숙종실록』 권24, 18년 1월 18일(무진)조.
400 李肯翊, 『練藜室記述』 別集 권18, 邊圉典故.
401 『숙종실록』 권51, 38년 6월 10일(임술)조.
402 『勅使謄錄』, 景宗3년(1723) 1월 23일; 『승정원일기』 제549책, 경종 3년 1월 24일(갑진) 조; 『승정원일기』 제549책, 경종 3년 1월 28일(무신)조.
403 『승정원일기』 제550책, 경종 3년 2월 1일(신해)조.
404 『승정원일기』 제589책, 영조 원년 3월 19일 정사조.
405 정은주, 「阿克敦 《奉使圖》 硏究」, 『미술사학연구』 246, 247(한국미술사학회, 2005), pp. 201-245.

화 몇 폭을 제작하되, 사모나 종건(騣巾, 흑립)을 쓴 사람이나 관(冠)이나 립(笠)을 쓴 사람의 모습을 반드시 채색 그림으로 그려줄 것을 요청하였다. 이에 평안감사가 화원을 시켜 인물화를 그려 주었다.[406]

정조 연간부터 조선 말기에는 성균관 대사성에서 청사가 경성에 들어오는 날 모화관과 숭정문 밖에 지영(祗迎)하는 일과 관련하여 가유생(假儒生), 즉 화원을 비롯한 계사(計士), 율관(律官), 사자관, 의관, 역관 중 40명을 선별, 이들을 각지에 분배하여 영조의식에 동원하기도 하였다.[407]

이상에서는 한중 간 회화교류사의 최전방에서 핵심적 역할을 담당해왔던 화원에 대한 미술사적 고찰을 하는데 의의를 두었다. 우선 사절단의 구성 중 화원 참여를 사적으로 검토한 결과 절행인 동지사행과 별행 중 사은이나 주청사행의 경우 대개 화원이 1명 참여하는 것을 원칙으로 하였다. 그러나 사절단의 규모가 커져 폐단이 생기자 화원을 먼저 줄이자는 의견이 잇따르면서 1763년 북경에 가는 사신의 정원수를 고칠 때 화원은 3년에 한 차례 부경(赴京)하는 것으로 결정하였다. 이후 19세기에는 동지사행에 파견되는 화원 1명은 사계삭(四季朔) 녹취재의 통계상 최우수 화원을 보내고, 별행에는 도화서에 근속한 날을 셈하여 1명을 보냈다. 주청행과 심양행 그리고 일본 통신사행은 각 1명씩 보내되 정사가 추천한 사람으로 하였다.

부연사행에 참여한 화원은 안료를 무래하거나 중국사행 연로의 실경을 비롯하여, 중국 현지에서 금기시되어 있는 지도와 중국 명화를 모사하는 역할을 담당하였다. 이는 1624년 이덕형 사행의 수행화원이 사행 노정의 승경을 그린《연행도 폭》과 1760년 11월 정사 홍계희 일행과 함께 연행한 화원 이필성이 그린《심양관 도첩》, 그리고 부경사행의 수행화원이었던 이의양이 1812년에 그린《이신원사생 첩》이 대표적인 예이다. 또한 1704년 정사로 연행한 이이명이 중국의 해방지도(海防地圖)를 화원에게 베껴 그리게 하여 가져왔던 사실과, 1712년 김창집의 자제군관으로 연행한 김창업이 송 휘종의 〈백응도〉를 동행 화원 허숙에게 베껴 그리도록 한 사실 등에서 확인된다.

한편 중국사신의 접대를 담당한 접반사 일행에 참여한 화원의 활동도 주목되는데, 그들은 이정이 그린《관서명구첩》의 예와 같이 의주부터 한성까지 조선의 연로에서 승경을 그리기도 하고, 금강산도나 한강유람도 또는 영조도에 이르기까지 칙사들이 요구하는 그림을 그리기도 하였다. 조선에 파견된 중국사신들은 관

례상 병풍을 요구하여 가지고 돌아가는 예가 많았는데, 아극돈의 경우는 조선화원에게 특정 화제를 요구하여 《봉사도》 제작에 참고자료로 삼기도 하였다.

그밖에 연행에 수행한 화원의 명단이 거의 밝혀지지 않은 상황에서 이들의 면모를 살피기 위해 조선왕조실록은 물론 『승정원일기』, 연행록 등의 사료를 이용하여 그간 밝혀지지 않았던 연행 참여 화원의 명단을 시기별로 보충하려 노력하였다. 이러한 작업은 한중관계사에서 화원의 활동을 밝히는 데 기초 자료가 될 것으로 기대된다.

406 『정조실록』 권22, 10년 9월 18일(무자)조.
407 『勅使謄錄』, 正祖 23년(1799) 2월 18일; 『勅使謄錄』, 正祖 24년(1800) 1월 11일; 『승정원일기』 1866년 9월 4일(임인)조; 9월 19일(을해)조.

V. 청에서 제작된 조선 관련 기록화

1. 청 사신 아극돈의 조선사행과 《봉사도》

《봉사도(奉使圖)》는 청나라 사신 아극돈(阿克敦, 1685-1756)의 조선사행 견문을 묘사한 화첩과 그림에 대한 제시와 발문을 모은 서첩으로 구성되었다.

　　1717년부터 1725년까지 무려 네 차례에 걸친 아극돈의 조선사행은 〈표 15〉에서 확인할 수 있듯이 그의 뛰어난 문장력과 외교능력에 기인한 것으로 보인다.[1] 아극돈은 제1·2·3차 조선사행에서 상칙사(上勅使)로 파견되었다. 아극돈의 제1차 조선사행은 1717년 9월 숙종의 안질 치료제인 공청(空靑)을 전달하기 위한 것이었다. 그는 제1차 사행을 마치고 환국한 지 불과 3일 만인 1717년 12월 17일에 청 세조(世祖, 재위 1644-1661)의 정비(貞妃)였던 효혜장황후(孝惠章皇后, 1641-1717)의 부음을 알리기 위해 다시 조선에 파견되었다. 제3차 사행은 1722년 4월, 조선 경종의 동생 연잉군(延礽君) 이금(李昑)의 왕세제(王世弟) 책봉을 위한 것이었다. 그리고 1724년 12월 11일 경종의 승하로 인한 조부사제(弔賻賜祭)와 국왕 및 왕비의 책봉을 위한 부칙사로서 봉명(奉命)을 받고 제4차 조선사행을 하였다.[2]

　　《봉사도》는 현재 중국민족도서관 선본부(善本部)에 수장되어 있다. 장목(樟木)으로 만들어진 《봉사도》의 보관함은 서첩과 화첩을 나누어 넣을 수 있도록 상하로 구분되었다. 서첩과 화첩의 크기는 세로 46.5cm, 가로 29cm로 일치하며, 표지는 지판 위에 화문(花紋) 비단으로 장황하였다.

　　《봉사도》 화첩의 서시는 추일계(鄒一桂, 1686-1772), 동방달(董邦達, 1699-1769), 우민중(于敏中, 1714-1779), 개복(介福, 1754년 예부시랑) 등 청대 저명한 문인서화가 4인이 1748년에서 1756년 이전에 쓴 것으로 추정된다.[3] 또한 서법에 능한 왕주(王澍, 1668-1739)가 1725년 12월에 '봉사도'라는 내제(內題)를 2폭에 걸쳐 썼다. 각 화폭

1　阿克敦은 1685년(康熙 24) 滿洲 正藍旗 태생으로, 姓은 章佳氏, 字는 冲和, 立恒, 恒岩이며, 堂號는 德蔭堂이다. 1709년에 진사가 되어 학문에 뛰어나 典試로 이름을 얻었고, 翰林院 掌院學士, 太子少保와 協辦大學士에 이르렀다. 또한 新疆의 准噶爾 전장에 봉사로 파견되어 전쟁을 막은 공이 컸다. 1756년 향년 72세로 별세하였고, 시호는 文勤公이며, 유작으로『德蔭堂集』이 있다. 『淸史稿』 列傳 90;『滿洲名臣傳』 卷35;『國朝耆獻類徵』 卷17.

2　阿克敦의 제4차 사행의 목적은 영조의 국왕과 왕비의 책봉을 승인하는 청 황제의 誥命과 詔書의 전달이었다. 흔히 왕세자(敬義君: 1719-1728) 책봉을 위한 것으로 오해하는 경우도 있으나, 왕세자 책봉을 위한 칙사 牌文은 1725년 10월 26일에 별도로 도착하였고, 그해 11월 15일 책봉례를 행하였다. 『영조실록』 권10, 英祖 원년 10월 26일(경인)조;『英祖實錄』 권8, 원년 11월 15일(기유)조.

3　黃有福,「奉使圖成書始末」,『亞細亞文化研究』 제4집(暻園大學校 아시아文化研究所·中國中央民族大學校 韓國文化研究所, 2000. 2), pp. 53-55, 250.

표 15 아극돈(1685-1756) 연보

연대	年號	나이(歲)	주요 사항
1685	康熙 24 / 肅宗 11	1	滿洲의 正藍旗[現, 蒙古 錫林郭勒加盟 南部] 出生
1709	康熙 48 / 숙종 35	25	進士, 庶吉士, 編修
1713	康熙 52 / 숙종 38	29	2월 河南鄕試副考官, 10월 日讀起居注官
1714	康熙 53 / 숙종 40	30	2월 翰林院 侍講學士
1716	康熙 55 / 숙종 42	32	10월 翰林院 侍讀學士
1717	康熙 56 / 숙종 43	33	10월 詹事府詹事, 經筵日讀官 10월 제1차 朝鮮 出使, 12월 제2차 朝鮮 出使
1718	康熙 57 / 숙종 44	34	4월 殿試讀卷官, 10월 武英殿讀卷官, 內閣學士 겸 禮部侍郞
1722	康熙 61 / 景宗 2	38	4월 제3차 朝鮮 出使, 11월 翰林院掌院學士, 纂修『聖祖仁皇帝實錄』副總裁
1723	雍正元年 / 경종 3	39	4월 日讀起居注官, 7월 翰林院掌院學士, 10월 武英殿讀卷官, 四朝國史館副總裁
1724	雍正 2 / 경종 4	40	5월 纂『大淸會典』副總裁, 11월 飜譯鄕試副考官, 제4차 朝鮮 出使
1725	雍正 3 / 英祖元年	41	禮部侍郞 兼 兵部侍郞
1727	雍正 5 / 영조 3	43	6월 廣東巡撫, 9월 廣西巡撫
1731	雍正 9 / 영조 7	47	7월 內閣額外學士, 協辦軍務
1734	雍正 12 / 영조 10	50	准噶爾[淸代 衛拉特의 四部 중 하나]에 副都統羅密使로 파견
1738	乾隆 3 / 영조 14	54	1월 准噶爾 正使, 工部左侍郞 임명
1743	乾隆 8 / 영조 19	59	鑲藍旗 滿洲都統
1745	乾隆 10 / 영조 21	61	5월 五朝國史副總裁 겸 翰林院掌院學士, 6월 日讀起居注官
1748	乾隆 13 / 영조 24	64	1월 協辦大學士, 4월 翰林院進孝賢皇后 册文 사건으로 파직 6월 內閣學士行走, 7월 刑部尙書, 鑲白旗漢軍都統, 9월『大淸會典』總裁, 10월 翰林院掌院學士, 12월 協辦大學士, 國史館總裁
1749	乾隆 14 / 영조 25	65	太子少保, 左都御史, 步軍統領
1756	乾隆 21 / 영조 32	72	病[眼疾]으로 卒. 諡號 文勤公

전거: 國立故宮博物院 圖書文獻處 淸國史館傳稿, 5644號

위에는 아극돈의 제시가 그림과 조화를 이루었다. 따라서 《봉사도》는 청대 옹정·건륭 연간 회화·서법·문학을 망라한 중요한 자료이며, 특히 화첩 그림 20폭은 청국 사신의 조선사행 관련 기록화로서는 현존 유일본으로 그 사료적 가치가 높다.[4] 또한 조천도(朝天圖)나 연행도(燕行圖) 등 부경사행 기록화의 대부분이 사행 노정에서의 견문과 명승지를 주로 묘사하고 연경전도(燕京全圖)를 그리거나 유교의 예학과 관련한 장소를 방문하는 등 해당 사행의 공적인 목적이 잘 부각되지 않는 것에 반하여 《봉사도》 중 궁중에서의 칙서의식 장면은 사행의 공적 목적을 충실하게 반영하였다는 점에서 주목된다.

1)《봉사도》를 그린 청나라 화가, 정여

《봉사도》 화첩 20폭 위에는 그림에 각각 상응하는 아극돈의 제시가 있다. 그 말미에는 해서체로 쓴 '극돈(克敦)'이라는 화압(花押)과 '아극돈(阿克敦)', '입항(立恒)', '남촌(南邨 [村])' 등의 성명인(姓名印)이나 자호인(字號印)이 찍혀 있어, 아직까지 아극돈이 《봉사도》의 그림을 그린 인물로 인식되는 경향이 있다.

 그러나 《봉사도》 화첩의 그림을 제작한 시기와 필자 문제에서 주목해야 할 것은 《봉사도》 제1폭 화면 우측 중간에 '옹정삼년 유월 해녕의 정여가 제작하다(雍正三年六月海寧鄭璵製)'라고 쓰고, 그 끝부분에 찍은 정여(鄭璵)의 성명인이다[도 5-1]. 이는 《봉사도》 그림의 제작시기가 적어도 1725년 6월 이전이며, 그림을 그린 이가 정여임을 보여주는 결정적 단서이다. 여기서 해녕(海寧)은 당시 절강성(浙江省) 항주부(杭州府) 해녕현(海寧縣)을 가리키며 정여의 출신지를 시사한다. 게다가 정여의 인장은 제1폭을 비롯하여 《봉사도》 총 20폭 각 화면 좌측 또는 우측 끝부분에 각각 찍혀 있고, 각 폭의 화풍이 유사한 점에서 정여가 《봉사도》 화첩 그림을 그린 필자임을 알 수 있다.

 정여와 관련하여 주목되는 작품으로 북경고궁박물원 소장 〈아극돈 과정도(阿克敦過庭圖)〉(이하 과정도)를 들 수 있다[참고도 5-1]. 이는 섭숭정(聶崇正)에 의해 1718년에 망곡립(莽鵠立, 1672-1736)이 그린 작품으로 소개된 바 있다.[5]

4 《奉使圖》에 대한 내용은 필자가 앞서 발표한 정은주, 「阿克敦 《奉使圖》 硏究」, 『美術史學硏究』 246·247 (韓國美術史學會, 2005), pp. 201-245를 수정·보완한 것이다.

아극돈은 〈과정도〉의 화면 상단 제발에서 "강희 57년(1718) 6월, 전 이번원(理藩院)의 낭중이자 지금 대정위(大廷尉)인 망공(莽公)이 나를 위해 소상을 그려주었을 때, 내 나이 34세였다. 7년 후(1725)에 해창(海昌) 정자(鄭子)가 정원의 나무를 보충하여 그 그림을 그리니 '과정(過庭)'이라 이름하였는데, 선친의 유훈을 기리기 위한 것이다. … 옹정을사(1725년) 입추 3일 전에 아극돈은 삼가 적는다."라고 밝혔다.[6] '과정' 이라는 그림의 주제는 『논어』 「계씨(季氏)」편의 공자가 뜰을 지나는 아들 리(鯉)를 불러 학문을 독려하는 고사에서 착안한 것으로 보인다.[7]

위의 제발에서 대정위 망공은 망곡립(莽鵠立)을 말하며, 제발 끝부분에 쓴 아극 돈의 낙관을 통해 화면 위에 제발을 쓴 시점이 1725년 8월 초임을 확인할 수 있다. 한편 〈과정도〉의 화면 우측 상단에 "과정도(過庭圖), 망정위(莽廷尉)가 충화학사(冲和學士)를 위하여 이 그림을 그리다"라고 쓴 왕주(王澍)의 제명관지(題名款識)는 해창 정자의 그림이 완성된 후 아극돈이 '과정(過庭)'이라는 화제를 붙인 1725년 이후에 쓰였음을 짐작할 수 있다.[8] 그렇다면 〈과정도〉는 1718년 망곡립이 아극돈의 소상을 그리고 거기에 1725년 해창 정자가 정원나무를 그린 합작으로 보는 것이 타당할까.

북경고궁박물원 소장 〈윤례소상(允禮小像)〉은 윤례(允禮, 1697-1738)가 과친왕(果親王)으로 등극한 1728년경에 제작된 작품으로,[9] 인물초상을 잘 그렸던 망곡립이 윤례의 소상을 그리고, 화조화에 능했던 장정석(蔣廷錫, 1669-1732)이 배경의 화초와 나무를 그려 합작하였다. 여기에 묘사된 윤례의 소상과 〈과정도〉의 아극돈상을 비교해 보면, 두 인물의 얼굴은 선염과 준찰 위주로 묘사하여 입체감이 강하지 않은 점에서 얼핏 유사해 보인다[참고도 5-2]. 이는 당시 궁정 초상화에서 낭세녕(郎世寧, 1688-1766)을 중심으로 형성되었던 중서합벽(中西合壁) 화풍의 조류로 이해할 수 있다. 그러나 자연스럽게 선묘된 윤례의 의습선은 〈과정도〉의 아극돈이 입은 장포의 경직된 주름처리와 차이를 보인다. 또한 〈과정도〉의 아극돈 소상을 1718년에 망곡립이 직접 그린 것으로 간주했을 때, 전체 화면 구성에서 아극돈의 위치는 매우 모호하며, 7년이라는 시간적 간극도 문제가 된다. 결국 이러한 점을 감안할 때, 망곡립이 그린 아극돈의 소상은 따로 존재했으며, 〈과정도〉는 해창 정자가 7년 전 망곡립이 그렸던 소상을 근거로 아극돈상을 그리고 주제에 맞게 특정 배경을 보충하여 1725년에 다시 제작했을 것으로 추정된다. 이러한 중국의 초상제작 방법은 중국인 화가 진삼(陳森)이 북경에서 유득공의 초상을 그리면서 그의 집에 고매(古梅) 한 그루가 있다는 말을 듣고 이를 배경으로 그려내어 소위 〈매화거석간서도

(梅花踞石看書圖)〉를 완성하였던 예에서도 확인된다.[10]

　　〈과정도〉의 아극돈 소상[참고도 5-1a]은 《봉사도》 제1폭의 아극돈상[도 5-1a]과 비교했을 때, 청색 장포(長袍)의 편복과 공복의 흉배, 조주 착의 유무와 인물의 좌우대칭만 바뀌었을 뿐 거의 유사하다. 두 작품은 선염으로 처리한 얼굴 묘사, 보괘와 장포의 주름 위치까지도 대칭적으로 일치한다. 또한 왕주(王澍)가 쓴 '과정도(過庭圖)'[참고도 5-1b]와 '봉사도(奉使圖)'[도 5-2]의 제명이 단정한 전서체(篆書體)로 동일하고, 제작시기도 〈과정도〉가 1725년 6월경에 제작된 《봉사도》보다 약 2개월 뒤에 제작되었다는 점에서 〈과정도〉의 아극돈 제발에 나타나는 '해창 정자'는 바로 《봉사도》의 아극돈상을 그린 해녕현(海寧縣) 출신 정여(鄭璵)와 동일인으로 간주된다. 여기서 '해창'은 정여의 출신지 해녕의 구명(舊名)이다.[11] 따라서 북경고궁박물원 소장 〈과정도〉는 망곡립이 먼저 그린 작품을 토대로 정여가 소상을 그리고 배경을 추가하여 다시 제작한 그림이며, 제작시기도 1725년으로 보는 것이 타당할 것이다. 결국 〈과정도〉는 제작시기는 물론 아극돈의 제발, 정여의 그림, 왕주의 제명관지까지 《봉사도》 제작에 참여한 주요 인물들과 일치한다는 점에서 《봉사도》 화첩 그림의 필자에 대한 중요한 단서를 제공한다.

　　화가로서 정여의 활동과 관련하여 청 강희 연간 이부상서이자 서법가였던 왕유돈(汪由敦, 1692-1758)의 문집 『송천집』에 「제정여관폭도(題鄭璵觀瀑圖)」가 전한다.[12] 정여에 대한 또 다른 기록은 『해창승람』과 『해창비지』에 의해 확인되는데, 정여의 자는 추포(秋浦), 관직은 지현(知縣) 아래 전사(典史)였으며, 채색화와 사녀도를 잘 그

5　　晶崇正, 「蒙古族肖像畫家莽鵠立及其作品」, 『故宮博物院刊』(北京故宮博物院, 2000年 第1期), pp. 82-85; 莽鵠立(1672-1736)은 1723년에 御史로 임명되어 聖祖의 御容을 그렸으며, 1729년 10월, 唐岱, 高其佩, 唐英과 함께 翰林畫家 4인 중 한명으로 壽皇殿中殿에서 畵作에 供奉하였다. 『淸史稿』 志 60.

6　　"康熙五十七年夏六月, 前理藩院郞中今大廷尉莽公, 爲余寫小照時, 年三十有四. 越七載, 海昌鄭子, 補庭樹以繪其圖, 名曰過庭, 誌先訓也 (中略) 雍正 乙巳 立秋前 三日 阿克敦 謹識."

7　　『論語』, 「季氏」 第16.

8　　"過庭圖, 莽廷尉 爲冲和學士 作此圖, 屬良常館侍 王澍 書款."

9　　晶崇正은 이 작품의 제작연대를 그림 위에 '果親王御照, 都統兼理藩院侍郞莽鵠立謹寫'와 '蔣廷錫謹補景'이라고 쓴 관지에서 允禮가 과친왕에 등극한 1728년을 상한으로 하고 장정석의 졸년인 1732년을 하한으로 추정하였으나, 망곡립이 都統兼理藩院侍郞의 직책에 있을 때가 1728년(雍正 6)이었던 점을 감안할 때, 1728년경으로 보는 것이 타당할 것이다. 晶崇正, 앞의 논문, p. 84; 『淸史稿』 列傳 78.

10　柳得恭, 『燕臺再遊錄』(민족문화추진회, 1976).

11　『淸嘉慶一統志』 卷284, 「杭州府二·古迹」.

12　"銀河一道落九天 下有百尺蛟龍淵 松根黙坐泉洗耳. 圖雖半面其神全茯苓作犬虬枝老境絶 凡區忿幽討匡廬烟景赤城霞與爾相期拾瑤草" 汪由敦(1692-1758), 『松泉集』 卷5, 「題鄭璵觀瀑圖」.

도 5-1 정여, 《봉사도》 제1폭,
아극돈 초상(좌)과 정여의 관지 확대
부분(우), 견본채색, 40×51cm,
중국민족도서관

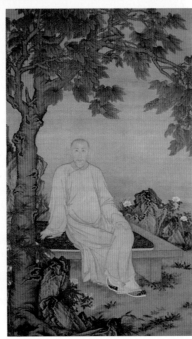

참고도 5-1 정여, 〈아극돈 과정도〉,
1725년, 견본채색, 132×70.2cm,
북경고궁박물원
참고도 5-2 망곡립·장정석,
〈윤례소상〉, 1728년경, 축, 견본채색,
287.5×171cm, 북경고궁박물원

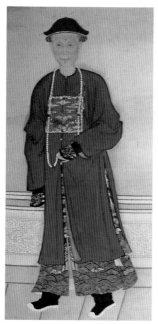
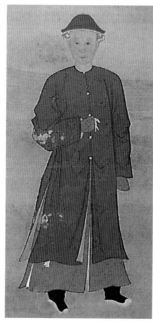

도 5-1a 정여,《봉사도》제1폭,
아극돈 소상
참고도 5-1a 정여, 〈아극돈 과정도〉
아극돈 소상
참고도 5-1b 왕주, 〈과정도〉 화제

도 5-2 왕주,《봉사도》화첩 내제, 지본묵서, 각 폭 40×51cm, 중국민족도서관

렸다. 또한 1725년에 정여가 《봉사도》 서첩에 제시를 썼던 인물 중 전진군(錢陳群, 1686-1774)의 모친 진태부인(陳太夫人)을 그린 〈야방수경도(夜紡授經圖)〉가 전한다.[13] 따라서 정여가 말단 관직에 있으면서 채색화와 인물화를 잘 그려 아극돈을 비롯한 전진군 등 당시 청의 문사들이 요구한 그림을 그렸던 것으로 추정된다.

2) 화첩 순서와 제작 연대

《봉사도》 서첩은 화첩 그림에 대한 여러 문인들의 제발문으로 구성되었는데, 이들 문인 대부분은 청대 한림원(翰林院) 학사 또는 고위 관리 출신들로 아극돈이 생전에 교유하던 인물은 물론, 그의 사후 후학과 후손의 글도 포함되었다. 이들 대부분은 18세기에서 19세기에 걸쳐 청대 정치와 예단을 이끌었던 핵심 인물이라는 점에서 《봉사도》가 갖는 위상을 짐작케 한다.[14] 그리고 아극돈의 사후에도 《봉사도》는 조선에 대한 진귀한 정보를 담은 사료로 많은 청 문인들에게 관심의 대상이 되었던 것으로 보인다.

사이직(史貽直, 1681-1763)의 20수 수창시를 비롯하여 진대혼(陳大瑠, 생몰년미상, 瑠은 熄의 옛 글자), 심덕잠(沈德潛, 1673-1769), 진세관(陳世倌, 1680-1758), 전진군(錢陳群), 양시정(梁詩正, 1697-1763), 유통훈(劉統勳, 1698-1773), 장부(蔣溥, 1708-1761), 전유성(錢維城, 1720-1772), 관보(觀保, 1737년 진사), 덕령(德齡, ?-1799), 영화(英和, 1771-1840), 팽방주(彭邦疇, 1805년 진사), 석진(錫縝, 원명: 錫淳, 1856년 진사), 악례(鄂禮, ?-1895년 이후)와 아극돈의 9세 적손녀 장가혜군(章佳慧君)의 시숙 장백존기(長白存耆) 등 총 16인이 《봉사도》 화첩 그림에 대한 감상을 적은 제시와 발문으로 구성되었다.

이들 중 아극돈과 교유하던 인물들의 제발에 밝힌 기년은 대개 1752년이며, 1756년 아극돈의 사후에 발문을 적은 것이 확실한 인물은 아극돈의 후손 악례와 장백존기를 비롯한 석진, 팽방주, 영화이다.[15] 팽방주는 아극돈의 증손자 나언성(那彦成, 1764-1833)의 문하생이었고, 영화는 1799년 자신이 직접 조선에 부칙사로서 사행을 다녀왔던 경험과 그의 백부 관보의 제발을 《봉사도》 서첩에서 발견한 것이 인연이 되어 《봉사도》에 자신의 제발도 함께 남겼다. 이들의 제발은 1832년에 썼다. 그리고 시문에 능했던 석진은 아극돈과 같은 만주정람기인(滿洲正藍旗人)으로 1881년 제발을 썼다. 현재 《봉사도》 서첩 뒷부분의 몇 장은 공백 상태로 남아 있으며, 1832년에 쓴 팽방주와 영화의 글이 1752년에 쓴 전진군의 제발과 심덕잠, 양시정의 제발 앞에 오

는 등 순서에서 다소 혼란을 보인다. 따라서 서첩과 함께 유전한《봉사도》의 화첩도 장첩(粧帖) 순서에 대한 의문이 제기될 소지가 있다.

《봉사도》서첩의 제발 중에는《봉사도》의 그림 제작과 관련하여 주목되는 내용이 있다. 전진군은 "옹정 초(1722년)에 충화(沖和) 선생이 한림원 장원학사(翰林院掌院學士)를 지낼 적에, 재차 고려[조선]로 사신을 갔다 복명한 후에 봉사로 나가게 되었는데, 여정에 여러 시를 짓고 경물을 나누어 그림을 그렸다. 초상을 맨 처음에 두어 20폭을 만들다"고 하였다. 아극돈의 제7대손 악례는 "선조 문근공이 조선 봉사(奉使)를 하고 돌아와 이 책을 만들었다. 그림은 20폭이 되었는데, 권두에 초상을 두었다"고 기록하였다.[16] 이들 제발에서 확인할 수 있는 점은 아극돈이 1725년에 제4차 조선사행을 마친 후 제시에 경물을 나누어 그림 20폭을 그렸는데, 현재 화첩과 같이 그 화권의 첫 장에 아극돈의 초상이 포함되었다는 것이다.

또한《봉사도》화첩 서문 중 우민중(于敏中)의 수창시와 서첩에 사이직(史貽直)이 쓴 수창시는《봉사도》화면 위에 아극돈이 직접 쓴 제시와 상응하는 주제로 기술되어《봉사도》화첩의 현재 장첩 순서가 바뀌었을 가능성은 희박해 보인다.

이러한 정황을 뒷받침하는 결정적 근거는 아극돈의 유고집『덕음당집(德蔭堂集)』에 실린『동유집(東游潗)』의 제시와《봉사도》화면 위에 쓰인 아극돈의 제시 순서가 정확히 일치한다는 점이다.[17]

13 葛繼常, 『海昌勝覽』卷18, 文苑門, 附書畫(1824년). 鄭璵 자는 秋浦, 관직은 典史였으며, 채색화와 사녀도에 능하였다. 『海昌勝覽』은 淸 周春(1729-1815)이 撰한 稿本 초록을 근거로 한 것으로 周春은 절강 해녕인으로 아극돈의 재세 당시인 1754년(건륭 19) 진사였다. 錢陳群의 증손 錢泰吉(1791-1863), 『海昌備志』권16, 人物補舊, 國朝에서『海昌勝覽』권18, 文苑門, 附書畫의 정여에 대한 소개 전문을 인용하면서 先高祖母 陳太夫人『夜紡授經圖』를 1725년(옹정 3)에 海寧 鄭璵가 그렸다고 적고 여기서 '鄭璵'는『海昌勝覽』에서 쓴 '鄭陽璵'와 동일인인지는 알 수 없다고 附記하였다. 李永求, 「《奉使圖》與《東游集》及鄭璵等問題の考辨」, 『棗庄學院學報』第24卷 第3期 (2007. 6), pp. 21-22.

14 1756년 아극돈이 훈後, 《奉使圖》는 여러 수장가의 손을 거쳐 겨우 유존되다가 1832년 溶川의 한 학자가 서점에서 이를 구하여 英和에게 보여준 후, 아극돈의 제5대손 瀾止公이 마침내 이를 구입하였고, 1862년 아극돈의 7대손인 鄂禮가 그림의 보관함을 만들어 宗祠에 보관하였다. 《奉使圖》는 1868년 아극돈의 제9대 嫡孫女 章佳慧君의 집에 世傳되다가 현재 中國民族圖書館 善本部에 수장되었다. 《奉使圖》書帖의 英和와 鄂禮의 題跋 참조.

15 《봉사도》서첩 악례의 제발은 1895년에 썼으며, 長白存耆의 제발은 '況傳之二百年後, 神靈呵護, 完全無缺'이라는 내용에서 제발 말미에 '戊辰孟春'은 1928년 이른 봄으로 보는 것이 타당할 것 같다. 長白存耆는 '郡君額駙之章'이라는 인장도 찍었는데, 郡君額駙는 公主 이하 淸 황족의 여인들인 格格을 5품급으로 나눠 그중 제3등급에 해당하는 郡君의 남편이라는 점에서 그의 신분을 짐작할 수 있다. 『淸史稿』志 89, 職官 1.

16 "雍正初, 沖和老夫子官院長, 時再使高麗. 復命後, 出奉使途次諸詩, 分景作圖, 而以小影冠之, 爲幅二十." 錢陳群의 題跋; "先文勤公奉使朝鮮, 歸作是帙, 爲圖二十, 卷端冠以小照." 鄂禮의 題跋.

표 16 『동유집』 제시와 《봉사도》 제시 비교

『東游集』 題詩 순서		게재 화폭	『東游集』 題詩 순서		게재 화폭
1	出都	제1폭	9	途次鳳山雨中 見山杏山梨杜鵑	제12폭
2	鳳凰城	제2폭	10	登平壤練光亭	제13폭
3	渡鴨綠江 二首	제3폭	11	柴樹吟	
4	途中卽事	제4-7폭	12	卽事	제14-16폭
5	臨津江	제8폭	13	館舍偶吟	제17폭
6	行館卽事	제9폭	14	宴款	제18폭
7	題蔥秀驛玉流泉	제10폭	15	義州 馬尾山	제19폭
8	都城	제11폭	16	歸渡鴨綠江	제20폭

　『동유집』의 아극돈 제시와 《봉사도》에 실린 제시를 비교하면 〈표 16〉과 같다. 「출도」부터 「귀도압록강」에 이르기까지 『동유집』 총 16수의 제시는 《봉사도》 20 폭 제시의 내용과 순서가 일치한다.[18] 특히 『동유집』 제4수 「도중즉사(途中卽事)」와 제12수 「즉사(卽事)」의 경우는 연작시로 세 폭 또는 네 폭의 화면 위에 나누어 썼으며, 제10수 「등평양연광정」과 제11수의 「시수음(柴樹吟)」처럼 시 두 수를 한 화폭에 쓰기도 하였다.[19] 『동유집』은 아극돈이 제1·2·3차에 걸친 조선사행에서 지은 시문집으로, 책으로 엮어진 시기는 제3차 조선사행을 마친 후인 1722년에서 적어도 1725년 1월 21일 이전이다. 이는 『동유집』의 왕조부(王兆符, 1681-1723), 장형(蔣衡, 1672-1742), 왕주(王澍, 1668-1743) 등 3인의 발문에서 확인된다. 왕조부와 장형은 각각 아극돈이 조선에 봉사간 것이 세 번이라고 하였고, 왕주가 발문 끝에 1725년(옹정 3) 1월 21일이라고 명기한 점에서 확인할 수 있다. 아극돈이 제4차 조선사행을 위해 출발한 날짜가 바로 1725년 1월 26일이었던 점을 감안할 때, 아극돈은 제3차 사행 이후 조선사행과 관련한 자신의 시문을 모아 『동유집』을 엮었고, 제4차 조선 사행 이전 왕주를 비롯한 3인에게 발문을 부탁하였던 것으로 추정된다. 따라서 아극돈은 제4차 조선사행 출발 이전부터 『동유집』의 제시에 상응하는 《봉사도》에 대한 구체적 구상을 하였고, 제4차 사행 기간 동안 그림제작을 위한 기본 자료를 확보하려 하였을 것이다. 이에 대한 근거는 『승정원일기』 1725년 3월 19일 기사에서 찾을 수 있다.

　영접도감의 말로 아뢰기를, "차비역관이 와서 말하길, 부칙사가 소지(小紙)를 꺼내 쓰기를,

'예전에 봉사가 사행할 때에는 으례 병풍을 구하여 청하는 일이 있었다. 이번에는 병풍을 바치는 예를 생략하고 지본(紙本)으로 6건의 그림을 그리되, 산수 8장은 반진채화(半眞彩畵)로 그리고, 방외도(方外圖) 1장, 승도사관어도(僧道寺觀漁圖) 1장, 강하주즙초도(江河舟楫樵圖) 1장, 산천임목경도(山川林木耕圖) 1장, 수전우견남부소아독도(水田牛犬男婦小兒讀圖) 1장을 그리라. 옥사(屋舍)·화목(花木)·문인복제(文人服制)는 진채화(眞彩畵)로 그리되, 반드시 그림에 능한 이를 시켜 그려 주면 당장 족자로 만들겠다'고 하였습니다. 전에도 칙사들이 서화를 특별히 요구하는 관례가 있었습니다. 그러니 즉시 화원을 불러들여 그로 하여금 정밀하게 그림을 그리도록 하겠습니다. 삼가 아룁니다." 하니, "그대로 하라"고 전교하셨다.[20]

조선에 제4차 사행을 온 아극돈은 그림에 능한 조선 화공을 뽑아 자신이 내린 화제를 그려 줄 것을 요구하였다. 이때 아극돈이 조선 화공에게 제시한 화제는 산수화와 경작도(耕作圖), 어부도(漁父圖) 등의 풍속화를 비롯하여 문인 복식에 이르기까지 《봉사도》의 내용과 상당부분 일치한다. 《봉사도》 화첩 그림 20폭 중 산수화 5폭, 우경도 1폭, 압록강을 건너는 장면 2폭, 관소에서 관희(觀戲) 장면 3폭, 조선국왕과 백관이 등장하는 칙서와 조서 관련 궁중의례 등 아극돈이 조선의 화공에게 내린 화제의 대부분이 《봉사도》에 포함된 내용과 밀접한 관련이 있기 때문이다. 또한 《봉사도》의 채색방법은 반진채(半眞彩)가 대부분이며, 제5폭과 제12폭의 기암과 화목(花木), 인물 관복 등은 진채로 묘사하여 아극돈이 요구한 채색방법과 동일하다.

이러한 정황은 《봉사도》 서첩에 쓴 장부(蔣溥, 1708-1761)의 제시 중에 "황제의 명(命)을 부지런히 받들어 다시 한 번 이르니, 피리 소리 압록강에 퍼져 강 물결을 타고 넘실거리네. 그해에 화공에게 그리도록 명하니, 바닷가 산천이 평야에 둘러있네"라는 구절에서도 확인된다.[21] 아극돈이 재차 조선사행을 마치고 돌아가 청국의 화가 정여(鄭璵)에게 《봉사도》의 화첩을 그리도록 하였던 것이다. 제4차 조선사행

17 『德蔭堂集』은 1756년(건륭2) 阿克敦의 사후에 그의 장자 阿桂(1717-1797)가 1778년(건륭43)에 부친의 遺稿를 엮어 펴낸 것으로, 총 4책 16권 중 권6 『東游集』에는 아극돈이 지은 16수의 시외에 王兆符, 蔣衡, 王澍 등 3인의 발문이 있다.

18 제3폭 위의 「渡鴨綠江 二首」는 각각 칠언절구와 오언절구 형식의 2수로 구성된 시문이다.

19 《奉使圖》 20폭 위의 제시 원문과 그에 대한 해석은 〈참고표 11〉 참조.

20 『승정원일기』 제589책, 영조 원년 3월 19일(정사)조.

21 "勤宣綸綍一再至, 籟笳鴨綠凌江波. 當年一命畵工寫, 海上山川繞平野." 《奉使圖》 서첩 중 蔣溥의 제시 부분.

때 아극돈이 조선의 화공에게 요구하여 그려갔던 그림은 실제 조선 땅을 밟지 못한 청국 화가 정여에게 조선의 실경과 풍속을 그리는 데 많은 참고가 되었을 것이다.

3) 사행의 노정에 따른 주제와 화풍

18세기 초 조선과 청 양국이 공동으로 사용하던 육로사행의 노정은 북경 → 심하(深河) → 산해관 → 성경(盛京, 瀋陽에서 1661년 개칭) → 요동 → 봉황성(鳳凰城) → 책문(柵門) → 진강성(鎭江城, 九連城, 1596년 개칭) → 의주부 → 정주목 → 가산 → 안주목 → 숙천 → 평양부 → 중화 → 황주목 → 봉산 → 서흥 → 평산 → 개성부 → 파주 → 고양 → 한성으로 총 28일의 노정이었다[참고도 5-3].[22] 특히 의주, 정주, 안주, 평양, 황주, 개성에 이르는 6곳의 주요 경로에서 해당 지역 관리들은 청국 사신과 현관례(見官禮)를 행하고 연회를 베풀었다. 청 사신이 조선사행 기간 중 한성에 도착하여 관소에 머무는 기간은 3일에서 2주 정도였다.[23]

《봉사도》화첩에 나타난 사행 노정은 제1폭 자금성을 제외하고 책문을 지나 조선 측 호행(護行)이 시작되는 진강성 일대와 압록강 도하 장면, 그리고 조선의 주요 사행로가 주를 이룬다. 비록《봉사도》가 아극돈 자신에게 조선사행을 기념할 만한 개인기록으로서 황화시에 어울리는 그림의 제작에서 비롯된 결과물이라 할지라도, 18세기 초 조선과 청의 대외 관계를 살필 수 있는 중요한 사료라는 점에서 아극돈의 사행 노정 순서를 정리하는 것은《봉사도》의 사행기록화로서 특성을 살피는데 매우 중요한 의미를 지닌다.

《봉사도》화첩 제1폭은 청 황제에게 봉명(奉命)을 받은 아극돈이 출발에 앞서 북경 자금성을 배경으로 석교 위에 서 있는 모습이다[도 5-1]. 아극돈은 조관(朝冠)인 난모(暖帽)를 쓰고, 조주(朝珠)를 목에 걸었으며, 망포(蟒袍) 위에 정2품을 상징하는 비금(飛禽)을 수놓은 보괘(補掛)를 입고, 흑단조화(黑緞朝靴)를 신었다. 이는 청대 인물 초상의 전형적 예로 아극돈의 41세(1725년) 초상화라 할 수 있다. 청대 이러한 기실화(紀實畵) 속에 등장하는 초상은 당대 중대한 정치·군사적 사건과 경전(慶典)의 기념으로 그려지던 인물화로, 사건 또는 정경(情景)을 사실적으로 표현하기 위한 목적으로 많이 제작되었다.[24] 화면 좌측 하단의 '옥서장(玉署長)'과 '종백학사(宗伯學士)'라는 백문방인은 한림원 장원학사였던 아극돈의 것이며, 우측 하단에 '동관횡경서대집법(東觀橫經西臺執法)'이란 주문방인은 한림원의 성어인(成語印)으로 추정된다.

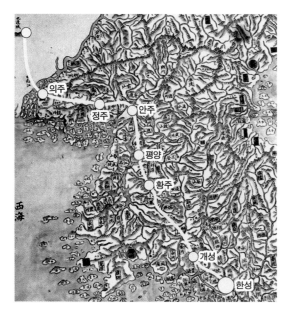

참고도 5-3 청나라 사신의 조선사행 노정

제2폭은 압록강을 건너기 전 진강성 일대에서 야숙하는 장면이다[도 5-3]. 청국 사신 일행이 일단 책문을 통과한 이후부터 조선 측에서는 호행과 유숙처를 마련해야 했는데, 이곳은 진강성 일대로 추정된다.

아극돈의 제시에서도 "야숙은 청과 전혀 다르구나. 베를 펼쳐 휘장을 만들어 해를 겨우 가리고, 띠집을 지어도 바람은 막지 못하네."라고 했듯 풀을 베어 집을 만들고, 앞에 천으로 휘장을 쳐서 막사를 짓는 조선 풍속은 청국사절단에게 매우 생소했던 것 같다. 바람을 제대로 막기 어려워 그림에 나타난 인물들은 막사 안에서도 잔뜩 웅크리고 있다.

제3폭은 압록강을 건너 의주성에 들어서는 장면으로 강 건너편에 조선 측 차비관들이 사신을 맞이하기 위해 대기하고 있다[도 5-4]. 화면에는 의주의 성곽이 보이는데, 지형적으로 성곽 북문의 통군정으로 파악된다. 청사의 파견이 조선에 통보되면 조정에서는 영접도감을 설치하고 원접사와 필요한 인원을 선정하여, 의주부터 한성에 이르기까지 각지에서 영접을 계속하였다. 특히 의주는 사신행차의 영접이 공식적으로 행해지는 조선의 첫 관문으로, 압록강에서 칙사를 영접하는 의식은 이곳에 파견된 원접사와 의주목사가 결채(結綵), 황장막(黃帳幕), 황의장(黃儀仗), 용정(龍亭), 향정(香亭)을 강변에 설치하고 행하는 영조의식이었다. 또한 사신 영접을 위해 차와 과반(果盤), 술을 대접하며 음악과 무동의 춤을 공연하는 영위연(迎慰宴)이 베풀어졌다.[25] 그림에서 압록강 건너편 강안에 서 있는 조선 측 영접사 일행 옆에 황장막이 서 있고, 그 앞으로 용정과 향정이 놓여 있으며, 황장막의 좌우

22 『通文館志』卷3, 「事大」上, 中原進貢路程.

23 『同文彙考』補編 권9, 「詔勅錄」.

24 單國强, 「明淸宮廷肖像畵」 『明淸論叢』 第1輯(北京; 紫禁城出版社, 1999年 12月), pp. 426-427.

25 『通文館志』卷4, 「鴨綠江迎勅」.

도 5-3 정여, 《봉사도》 제2폭, 진강성 야숙, 견본채색, 40×51cm, 중국민족도서관

도 5-4 정여, 《봉사도》 제3폭, 압록강 도강과 칙사영접, 견본채색, 40×51cm, 중국민족도서관

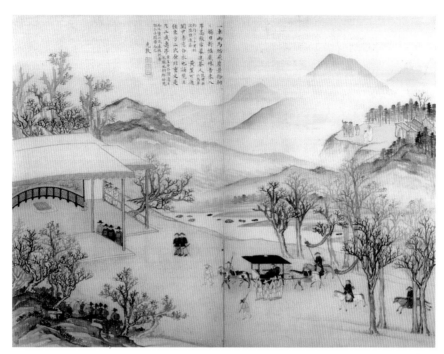

도 5-5 정여,《봉사도》제4폭,
의주 소곶관, 견본채색, 40×51cm,
중국민족도서관
참고도 5-4 왕운,〈방고산수도〉부분,
견본담채, 39.7×36.1cm,
도쿄국립박물관

에 의장기를 든 행렬이 묘사되었다. 그리고 칙사가 탈 평교자 옆으로 금군(禁軍) 복장을 한 두 인물이 서 있다.

제4폭은 의주성에서 약 30리 떨어진 소곶관(所串館)에서 차를 대접받는 장면이다[도 5-5].[26] 제4폭 위 아극돈의 제시는 의주성에서 하룻밤을 묵고 "봉사(奉使)가 두 마리의 말이 끄는 수레를 타고 약 20-30리를 갔더니, 장막이 설치되어 차를 내왔다"고 하여 장소와 행사내용을 추정할 수 있는 근거가 된다. 아극돈이 탄 가마는 앞뒤에 말을 한 마리씩 배치하여 말 등으로 무게를 지탱하고 앞에서 마부 한 사람이 인솔하는 쌍마교(雙馬轎)이다. 화면 우측 상단의 산 중턱 사찰 앞에 승려들의 모습이 보이는데, 아극돈의 제시에서 "황립백의(黃笠白衣)는 승려들의 관복이다"라고 기술하였다. 화면에 백색 승관(僧冠)과 승복을 갖춘 승려들은 정선(鄭敾)의 〈사문탈사(寺門脫蓑)〉를 비롯하여 조선 후기 풍속장면에서 등장하는 승려들과 같은 착의이다. 그러나 이들이 서 있는 배경 사찰은 주황색 건물에 기와를 얹고, 아치형 문으로 구성된 청대 사찰 건축 요소를 반영하여 그림을 그린 정여는 사실에 근거하기보다 자신의 건축 상식에 맞춰 그린 듯하다. 관소 내부의 중앙에 깔린 욕석(褥席) 주위로 세워진 산수병풍 장식은 제3폭의 압록강변 황장막 내에도 보이는데, 청대 실내 장식의 일종으로 관소나 궁중의 행사에서 쓰이던 조선의 병풍과 다르다. 한편 화면 우측에 묵선의 강약으로 변화를 준 소슬한 나무묘사는 왕휘(王翬, 1632-1717)와도 친밀하게 교유하였던 왕운(王雲, 1652-1735)의 〈방고산수도(倣古山水圖)〉의 수지법과 유사하다[참고도 5-4].

제5폭은 아극돈 일행이 황주목의 봉산(鳳山)을 지나 서흥(瑞興)의 용천(龍泉)을 향해 가는 장면을 그린 것으로 추정된다[도 5-6]. 명나라 공용경(龔用卿)은 용천 가는 길의 험준함을 "치솟은 바위는 구름에 꽂혔고, … 석벽(石壁)은 마치 비취색 병풍산이 우뚝 솟은 듯하네"라고 단적으로 표현하였다.[27] 그림은 매우 화려한 금벽산수화로 바위 면의 괴량감을 표현하기 위해 금니를 사용하였다. 화면 하단에 연도(沿道)의 민가는 청국과 비교했을 때 창문이 난 구조, 너와지붕에 띠를 섞어 엮은 것이 약간 차이가 있을 뿐 근본적으로는 매우 유사하다[참고도 5-5].

《봉사도》제6폭은 전형적인 조선의 전원풍경을 묘사한 것으로 아극돈의 제시에도 이곳의 지명을 확인할 수 있는 아무런 단서가 없다[도 5-7]. 그러나 이 그림에서 주목할 점은 아극돈이 제4차 조선사행시 조선 화공에게 화제를 주고 그리도록 하였다는 『승정원일기』의 기록과 가장 밀접한 연관성이 있다는 것이다. 『승정원일

기』의 기사에서는 차출되었던 화원에 대한 구체적인 언급은 없지만, 아극돈이 선화자(善畵者)를 시켜 그림을 그리도록 특별 주문을 했던 점에서 도화서 소속의 화원이 동원되었을 것이다.[28] 당시 도화서에서 활동하던 화원 중에는 별제(別提) 김두량(金斗樑, 1696-1763)과 함세휘(咸世輝), 첨사(僉使) 진재해(秦再奚, 1691-1735 이전), 그리고 장득만(張得萬) 등이 있었는데, 아극돈이 내린 화제가 주로 산수와 풍속에 집중되었다는 점에서 김두량이 차출되었을 개연성이 높다.[29] 농가 앞에 넓게 펼쳐진 논에서는 한 농부가 소를 끌고 쟁기질이 한창이다. 계절적으로 봄을 암시한다. 아극돈이 요구한 화제 중 우경(牛耕)과 서민 풍속에 부합하는 주제로 소와 개, 부녀자와 아이의 모습까지 익숙한 소재이다[도 5-7a]. 이는 김두량이 그림을 그리고, 김덕하(金德夏, 1722-1772)가 채색을 분담한《사계산수도》중 춘경에 보이는 새참 나르는 아낙과 아이, 강아지의 소재가 일치하며, 청의《옹정상경직도(雍正像耕織圖)》에서도 비슷한 소재가 등장하지만 조선적 이미지에 더 가깝다[참고도 5-6]. 밭 가는 농부의 복식도 윤두서(尹斗緖, 1668-1715)의 〈수하한일도(樹下閑日圖)〉에 위가 뚫린 초립을 옆에 벗어두고 물가 나무 그늘 아래 휴식을 취하는 인물의 복식과 일치하며, 우경 장면은《행려풍속도(行旅風俗圖)》에 보이는 경작 장면과 유사하다. 아극돈이《봉사도》를 최종 구상한 후 정여에게 그림을 의뢰하였을 때, 제4차 조선사행에서 그려간 회화는 조선의 풍속을 그리는데 기본 자료로 활용되었음을 시사한다. 제6폭뿐만 아니라《봉사도》화첩의 전반에 나타나는 화풍은 청대 궁정화원의 화풍과는 다소 차이를 보이며, 특히 채색이 밝고 화려하며 붓질이 번다한 필묵법은 왕휘(王翬, 1632-1717)를 중심으로 활동했던 청초 우산파(虞山派) 산수화풍의 영향이 간취된다[참고도 5-7].

　　제7폭은 관원들의 사신 접견이 있었던 점에서 조선의 6대 경유지 중 한 곳임을 추정할 수 있다[도 5-8]. 화면에는 잡희와 산대 공연이 펼쳐지는 곳 주위에 많은 사람들이 운집하였는데, 사이직(史貽直)의 수창시에도 "잡희가 펼쳐지니 분주한 백성

26 아극돈 제시에서 "文은 尼山이요, 武는 壽亭이다(文是尼山武壽亭)"하여 니산은 孔子를 가리키며, 수정후는 關羽를 가리킨다.

27 "峭石揷雲 (中略) 石壁如翠屛屹然", 龔用卿(明), 『使朝鮮錄』, 「龍泉道中」.

28 아극돈 외에도 청 칙사의 요청으로 도화서 화원을 동원하는 예는 1723년에 상칙사의 요청으로 도화서 화원 5명을 칙사의 관소에 보낸 데서도 확인된다. 『勅使謄錄』권9, 景宗3년 정월 23일.

29 金斗樑의 자는 道卿, 호는 南里·芸泉으로 화원 咸悌健의 외손자이며, 金孝綱의 아들이다. 조선 후기의 화가로 圖畵署 別提와 司果를 지냈다. 1728년 秦再奚, 朴東普 등과 함께 揚武原從功臣의 훈명을 받았고, 영조의 총애를 입어 종신토록 給祿의 명을 받기도 하였다. 산수와 풍속, 동물화에 능하였다. 특히 경직도와 개 그림 등에서 조선 후기 화단의 서양화법 전개에 기여한 바 크다.

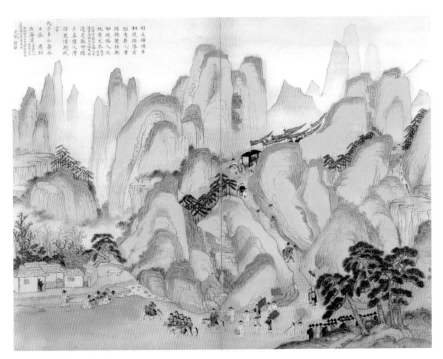

도 5-6 정여, 《봉사도》 제5폭,
서흥 용천 도중, 견본채색, 40×51cm,
중국민족도서관
참고도 5-5 왕휘 외, 《강희남순도권》
연도의 민가 부분, 1691–1693년,
67.8×2313cm, 북경고궁박물원

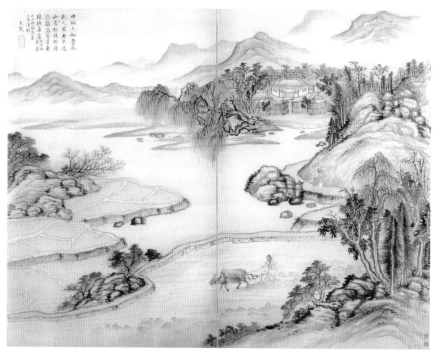

도 **5-7** 정여,《봉사도》제6폭, 전원풍속,
견본채색, 40×51cm, 중국민족도서관
도 **5-7a** 정여,《봉사도》, 제6폭 부분

참고도 5-6 김두량·김덕하,《사계산수도》부분, 1744년, 견본담채, 국립중앙박물관(좌),
《옹정상경직도》부분, 1689년, 견본채색, 39.4×32.7cm, 북경고궁박물원(우)

들이 떠들썩하다(旌節前頭百戲排, 紛紛士女雜喧鬧)"고
하여 구경나온 주민들로 성황을 이루었음을 짐
작할 수 있다. 아극돈 일행은 관소 마당에서 펼
쳐지는 탈춤, 줄타기, 땅재주 등 야희(野戲)를 관
람하고 있으며, 마당 한쪽에서는 다음 공연을 위
해 수레바퀴가 달린 산대를 이동 중이다. 바퀴가
있는 소규모의 예산대(曳山臺)는 행사 공간을 많
이 차지하던 대산대(大山臺)와 달리 보관과 이동
이 용이했다.[30] 산대의 기암괴석은 노송(老松) 등
으로 장식하여 산의 모습을 강조하고, 뚫린 공간
의 안쪽으로 너럭바위처럼 평평한 단이 있어 일
종의 이동식 무대구실을 하였다. 산대 위 무대에
는 강태공(姜太公), 여인, 원숭이가 등장하는 일종
의 인형극 형태의 산희(山戲)가 펼쳐졌다. 1784년
(정조 8) 이전까지 중국사신의 영접을 목적으로
궁궐 밖 연도에서 피로에 지친 중국사신을 맞아
위무할 목적으로 행해지던 이러한 설나(設儺)는
임시로 설치된 나례도감(儺禮都監)에서 관장하였

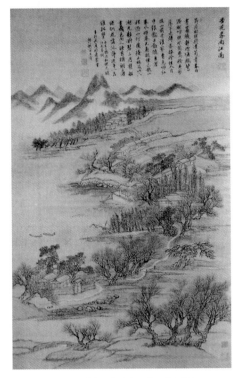

참고도 5-7 왕휘, 〈방고사계산수도〉, 지본채색,
81×51cm, 요녕성박물관

고, 해당 지방 관청에서 경비를 충당하고 대규모의 인력을 동원해야 한다는 점에서
주로 황주와 평양 등 청국 사신이 경유하는 주요 관소에서만 행할 수 있었다.[31] 객사
주변의 평이한 지형 여건은 평양보다는 황주에 가까워 황주목의 제안관(齊安館)으로
추정된다. 제7폭과 같은 관희도(觀戲圖)의 소재는《봉사도》의 제11폭 개성부의 성내
객사 마당에서의 야희(野戲)와 제18폭 칙사관소의 전별연(餞別宴)에서도 나타난다.

제8폭은 임진강 건너편 파주목의 화석정(花石亭)을 묘사한 것이다[도 5-9]. 화석
정은 율곡 이이(李珥, 1536-1584)의 5대조 이명신(李明晨, 1368-1435)이 창건하였고, 율곡
이 작시와 묵상을 했던 곳으로 유명하다.[32]《해동지도》의 파주목에는 임진강 건너편
장암(場岩)을 배경으로 서 있는 화석정의 모습이 선명한데, 화석정 옆의 특이한 바위
형상도 대체로 일치한다. 제8폭은 임진강 나루에 새벽 안개 자욱한 풍정을 묘사하
여 시적 운치가 가장 잘 살아나는 화폭 중 하나로 이국적 정취가 느껴진다.

제9폭은 도성에 이르기 전 마지막 관소인 고양군의 벽제관(碧蹄館)으로 추정된

다[도 5-10]. 벽제관은 중국의 사신이 경성에 들어오기 전 반드시 이곳에서 하룻밤을
유숙하고 다음날 차비를 갖추어 입성하는 것이 정례였기 때문에 조선의 제7대 사행
노정 중 하나로 꼽혔다[참고도 5-8].[33] 또한 조선국왕이 이곳 근처 능묘에 행행(行幸)
할 때 임시 숙소로 이용되기도 하였다. 제9폭에 해당하는 아극돈의 제시 제목이 '행
관(行館)'이라는 점도 이를 뒷받침한다. 아극돈은 제시에서 청사를 조석으로 수발하
며 접대하는 역관인 홍려(鴻臚, 통사)의 일을 기술하면서 '대가(大加)'라는 고구려 역관
의 관직명과 '황초리(黃草履)', '절풍건(折風巾)' 등의 복식을 언급하여 조선은 물론 그
이전 시대의 풍속에 이르기까지 해박한 지식을 갖고 있었음을 짐작할 수 있다.[34]

 《봉사도》제9폭의 화면에서 주목되는 것은 관소 입구에 설치된 음양어태극도
(陰陽魚太極圖)이다.[35] 선행논고에서는 이를 태극기의 원형으로 간주하였으나, 그 용도
에 대해서는 재고의 여지가 있다.[36] 음양어태극도의 중앙으로 길이 나있고, 그 맞은
편에 사대(射臺)와 같은 설치물의 지붕이 살짝 보인다.[37] 또한 청국 사신이 노정 중에

30 임진왜란 이전에 행사를 다채롭게 하기 위해 사용하였던 大山臺의 경우 의금부와 軍器寺가 중심이 되어 주관
 하였는데, 수천명의 인력이 동원되었고, 제작 비용과 재료 조달의 어려움으로 광해군 이후 폐지되었다. 史眞實,
 「〈奉使圖〉에 나타난 山臺 儺禮의 공연 양상」, 『亞細亞文化硏究』, 제4집(경원대학교 아시아文化硏究所, 2000),
 pp. 112-120.
31 史眞實, 「山臺의 무대 양식적 특성과 공연방식」, 『口碑文學硏究』제7집(한국구비문학학회, 1998), pp. 349-
 373.
32 花石亭은 파주시 파평면 율곡리에 위치해 있다. 율곡의 5대조 康平公 李明晨에 의하여 창건된 것을 1478년(성종
 9) 율곡의 증조부 李宜碩이 중건하고, 夢菴 李淑瑊이 중국 河北省 贊皇縣에 있는 唐나라의 李德裕의 平泉莊의
 記文에서 이 정자를 花石亭이라 이름하였다. 『新增東國輿地勝覽』권11, 坡州牧 花石亭(민족문화추진회, 1969).
33 『한국민족문화대백과사전』제9권(한국정신문화연구원, 1989) pp. 645-646.
34 "草履風巾仍是舊, 異鄕留此暫盤桓(以蹲踞爲常 以趨走爲敬 習俗然也. 黃草履折風巾則仍古製矣.)"《奉使圖》제9
 폭 阿克敦 제시 부분; 『高麗圖經』에는 '大加'의 직책과 '折風巾'이 언급되었고, 아극돈은 물론《봉사도》의 제발과
 제시를 쓴 이들도 『高麗圖經』을 자주 인용하여 조선의 풍속을 기술했던 점으로 보아 당대 식자층의 다수가 이를
 구독하였던 것으로 보인다. 徐兢, 『高麗圖經』권7 「冠服」(황소자리, 2002).
35 '陰陽魚太極'이란 용어가 최초로 등장한 문헌은 南宋의 張行成의 『翼玄』이다. 음양어의 형상은 黑白魚가 서로 엉
 켜 있는 모습으로, 이 두 魚眼은 陰中陽과 陽中陰을 표시한다. 그중 白魚 내의 黑眼은 离卦를, 黑魚 내의 白眼은 坎
 卦를 표시한다. 陰陽魚는 天地陰陽의 旋轉을 의미하며, 그 연원은 선사시대 彩陶의 旋渦紋으로 거슬러 간다. 陰
 陽魚太極圖는 明末 2개의 반원이 합성된 太極圖의 정형이 되었다. 음양어태극은 『周易』의 '先天八卦方位圖' 또는
 '後天八卦圖'에 太極을 포함한 팔괘, 陰陽을 포함한 팔괘에 근거하고 있다. 이는 우주만물의 기본 관계와 변화발전
 의 일반 법칙을 간명하게 도해한 것이다. 張基成, 「陰陽魚太極圖源流考」, 『周易硏究』(1997年 第1期); 楊成寅 著,
 『太極哲學』(上海: 學林出版社, 2004), pp. 45-64.
36 金源模, 「奉使圖의 太極圖形旗(1725)에 대하여 - 太極旗 起源문제를 중심으로 -」, 『亞細亞文化硏究』제4집(경
 원대학교 아시아문화연구소, 2000), pp. 15-32.
37 조선 후기 과녁과 射臺의 거리가 145m 정도였던 점을 감안할 때, 봉사도의 射臺 설치물과 태극도의 거리는 대략
 비슷하다. 김오순, 『탐라순력도산책』(제주문화, 2001), pp. 131-133.

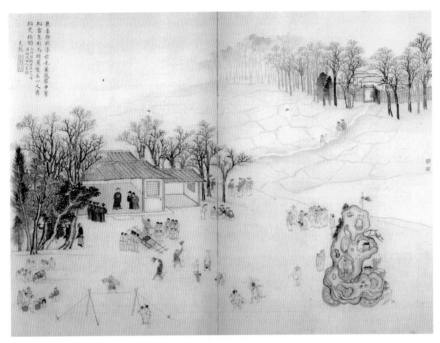

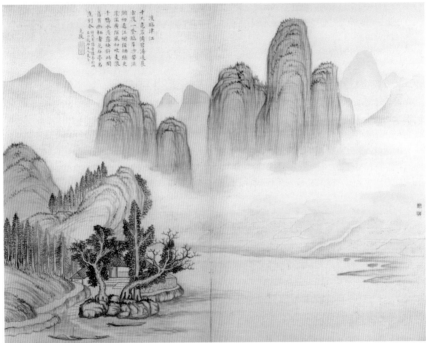

도 5-8 정여, 《봉사도》 제7폭, 연도 야희와 산대놀이, 견본채색, 40×51cm, 중국민족도서관
도 5-9 정여, 《봉사도》 제8폭, 파주목 화석정, 견본채색, 40×51cm, 중국민족도서관

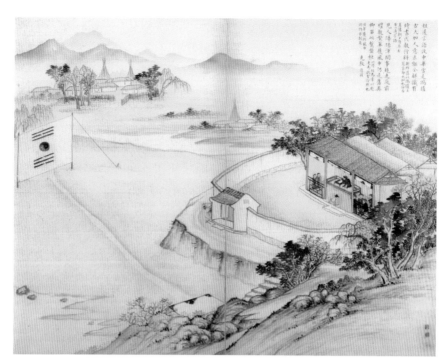

도 5-10 정여,《봉사도》
제9폭, 고양 벽제관, 견본채색,
40×51cm, 중국민족도서관

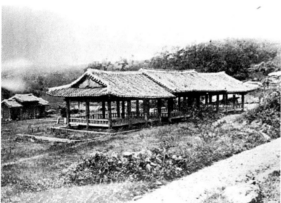

참고도 5-8 1930년대 소실 이전
벽제관

참고도 5-9《탐라순력도》
대정강사 부분, 1702년,
55×35cm, 제주시(좌),
〈선전관계회도〉부분, 1789년,
115×74.3cm, 서울대박물관(우)

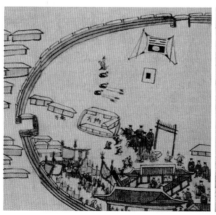
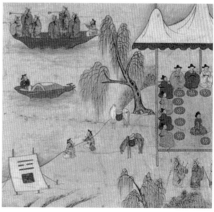

기록한 관사(觀射)에 대한 내용이 적지 않게 남아 있고,[38] 임진왜란 이후 백성들에게 상무심을 고취시키기 위해 군현까지 사정(射亭)이 설치되어, 민간 사정까지 일반화하여 활쏘기가 문인들에게도 장려되었던 점에서《봉사도》의 음양어태극도는 이러한 과녁이나 그 배경이 되는 상징 문장을 도해하였을 개연성이 높다.[39] 조선사행에 동행하지 않았던 청나라 화가 정여가 이 그림을 그렸다는 점에서 당시의 정황을 정확히 반영하기에는 다소 무리가 있기 때문이다.《봉사도》에서처럼 음양어태극도는 아니지만, 붙음이 올바름을 얻어 형통한다는 의미를 지닌 이괘(離卦)가 공통적으로 나타나는 그림이 몇 작품 전한다. 1702년《탐라순력도(耽羅巡歷圖)》화면에서 시사(試射)가 있었던 곳이면 어김없이 과녁이나 그 배경으로 등장하고, 1789년〈선전관계회도(宣傳官契會圖)〉의 무과 출신 선전관들의 모임에서도 활쏘기를 겨루었는데 여기서도 비슷한 설치물이 등장하는 것을 볼 수 있다[참고도 5-9]. 또한 훈련도감의 분영(分營)으로 궁궐의 호위를 맡았던 북일영(北一營)의 활쏘기 장면을 그린〈북일영도(北一營圖)〉에서는 직접 과녁으로 등장하기도 한다.

따라서《봉사도》에 보이는 이괘(☲)와 감괘(☵)가 상하 대칭으로 배열되는 미제괘(未濟卦)의 음양어태극도는 본래 조선 과녁이나 그 배경 문장에서 보이는 이괘에서 착안하여 중국식으로 재해석하여 그렸을 가능성이 있다. 이는 청대 호위(胡渭, 1633-1714)의 『역도명변(易圖明辨)』에 포함된〈고태극도(古太極圖)〉와 유사하여 당시 유행하던 도학(道學)이나 팔괘교(八卦敎)의 태극도와 연관성이 있었을 것으로 보이기 때문이다.[40]《봉사도》제14폭에도 사신을 맞는 왕의 행차에 따르는 대가노부(大駕鹵簿) 의장기와 아무런 상관이 없는 음양어태극이 성좌(星座)와 함께 금군(禁軍)의 오색 깃발에 그려진 점도 이러한 맥락에서 이해할 수 있을 것이다.

제10폭은 황해도 평산부(平山府)의 총수역(蔥秀驛) 옥류천(玉溜泉)을 묘사한 것이다[도 5-11]. 아극돈의 제시「제옥류천(題玉溜泉)」은 그가 제1차 조선사행을 하였을 때 지은 6수의 시 중 하나라는 점에서《봉사도》는 네 차례에 걸친 아극돈의 조선사행 견문을 종합한 것임을 확인할 수 있다.[41] 이 그림은 기록화적 성격을 띤《봉사도》의 대부분 화폭과 달리, 제8폭 파주의 화석정, 제19폭 의주의 어촌풍경과 함께 조선의 빼어난 절경인 옥류천을 찾아 사신으로서 공식 업무를 떠난 순수한 산수유람을 그려 주목된다. 옥류천이 흐르는 절벽은 절파풍의 괴량감 있는 바위 묘사와 유사하며, 위태롭게 거꾸로 매달린 규송(虯松)은 바로 뒤에 활짝 핀 꽃나무와 어울려 절경을 이루었다.

제11폭은 개성부의 관소 일대를 그린 것으로 보인다[도 5-12]. 우민중(于敏中)의 서문 제11폭 제시에서는 안주(安州)와 송악(松岳, 개성) 지역은 매우 험하고 성 주위로 물과 산이 접하였다고 기술하여 이곳은 안주나 개성이라는 것을 확인할 수 있다.[42] 그중에서도 해당 폭의 아극돈 제시 제목이 '도성(都城)'이란 점에서 이곳은 고려의 성도(盛都)였던 개성으로 추정된다. 이 화폭을 해석할 때, 성내 객관 주변의 화려한 거리는 칙사에게 향응을 제공하기 위한 유흥거리로 간주되기도 하였다.[43] 그러나 아극돈의 제시에서 '여사(廬舍)'는 민가를, '사녀(士女)'는 일반 백성을 의미하며, 그림은 칙사가 지나는 개성부 성내 곳곳마다 꽃병을 두고 향을 피워 칙사가 머무는 객사(客舍) 주변을 정성을 들여 깨끗하게 꾸민 거리이다[도 5-12a].[44] 이는 청 강희제의 남순(南巡)을 소재로 그린《강희남순도(康熙南巡圖)》에서 황제가 지나는 연도 주변을 정화하여 맞이하기 위해 집집마다 촛대와 꽃병, 향로를 둔 시정풍속과 유사하여 청의 풍속을 반영한 것으로 보인다[참고도 5-10]. 관소의 마당에서는 악사들의 음악에 맞춰 잡희가 공연되고 있는데, 바로 앞에서는 다음 공연이 준비 중이고, 그 옆에서는 높은 장대를 세우고 어린 아이가 그 위에서 재주를 부리는 솟대타기가 한창이다.

개성에서 아극돈은 여인들의 복식에 많은 관심을 가졌는데, 제시에서 머리는 이마 가깝게 높이 올려 앞을 향해 치우쳐 있고, 긴 치마와 짧은 적삼은 중국과 다르다고 묘사하였다. 청국 여인이 입던 상의가 거의 무릎 위까지 내려오던 것에 비해 조선 여인의 적삼 길이는 허리춤에 못 미친다는 점에서 상대적으로 짧다고 표현한 듯하다. 이러한 여인들의 복식은 비슷한 시기 제작된《기사경회첩(耆社慶會帖)》의 구경하는 서민 아낙의 모습에서도 나타나며, 특히 윤덕희가 그린 〈독서하는 여인〉에서 틀어 올린 여인의 머리 모양과 복식을 자세히 볼 수 있다.

38 龔用卿(明),『使朝鮮錄』,「觀射」.

39 弓射는 大司徒가 중국 古代의 卿大夫 이상의 자제에게 가르친 六藝, 즉 禮·樂·射·御·書·數 중 하나였으며, 孔子의 제자 3천 명 중 六藝에 通曉한 사람은 72명이었다.『周禮』,「地官」,『史記』,「孔子世家」.

40 李尙英,「試論淸代前期的離卦敎」,『明淸論叢』第2輯(北京: 紫禁城出版社, 2001), pp. 366-367.

41 副使 張廷枚과 함께 酬唱한 시로「題玉流泉」,「賚賜空靑」,「快哉亭」,「晩宿義州」,「謁箕子廟」,「冬日晚登太虛樓分賦」등 이상 6수이며, 이 중『東游集』에 실린「題玉流泉」1수가《奉使圖》제10폭 위에 제시로 실렸다. 阿克敦·張廷枚 著,『阿克敦詩』.

42 阿克敦의 奉使圖 제11폭 제시, "安州, 黃州, 平壤, 開城數大城, 較他邑爲盛"; 于敏中의 서문 중 제11폭 제시, "安州松岳險非常, 左右溪山應接忙".

43 1998년 7월 10일자『朝鮮日報』문화면 기사에서 이 그림을 영조 시기 한양 도성 내의 妓房風景으로 간주하고 지붕을 잇댄 집안의 여인들을 官妓로 추정하여 소개한 이래 이러한 주장이 일반화되었다.

44 阿克敦의 奉使圖 제11폭 제시, "都城繁盛異尋常, 此日爭看士女忙. 行到街頭廬舍畔, 甁供淸水案焚香."

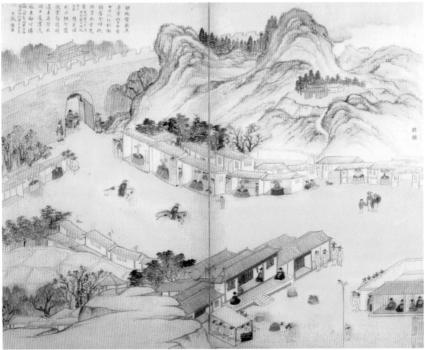

도 5-11 정여, 《봉사도》 제10폭, 평산부 총수역 옥류천, 견본채색, 40×51cm, 중국민족도서관

도 5-12 정여, 《봉사도》 제11폭, 개성부 관소 일대, 견본채색, 40×51cm, 중국민족도서관

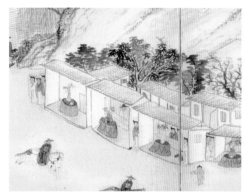
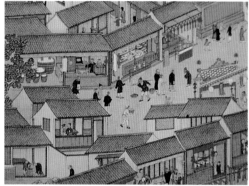

도 5-12a 정여, 《봉사도》 제11폭 부분

참고도 5-10 왕휘 외, 《강희남순도권》 연도의 성시 부분, 1691-1693년, 67.8×2313cm, 북경고궁박물원

도 5-13 정여, 《봉사도》 제12폭, 황주목 봉산, 견본채색, 40×51cm, 중국민족도서관

제12폭은 황해도 황주목의 봉산(鳳山)을 향해 가는 도중 춘산(春山)에 만발한 꽃을 그린 것이다[도 5-13]. 제5폭과 함께 진채로 그려진 청록산수화로 매우 화려하다. 그림의 지형적 특징은 황주에서 봉산을 향해 가는 도중에 강 건너 산을 묘사한 것으로 보인다. 화면의 정자는 제10폭의 정자 모습과 함께 청대의 산수화 속에 자주 등장하는 정자 모습과 유사하다.

제13폭은 평양 연광정(練光亭)과 대동강 둑의 잡목을 그린 것이다[도 5-14]. 연광정은 18세기《해동지도》의 평양성 부분을 보면, 합각지붕의 단층 누각으로 덕암(德岩) 위에 지어졌다[참고도 5-11].[45] 그러나《봉사도》에서 아극돈이 앉아 있는 누대는 연광정의 위쪽 읍현루(挹灝樓)의 구조와 같은 중층 누대의 모습이다. 따라서 연광정과 읍현루의 건축구조를 혼돈한 결과로 보인다. 대동강을 사이에 두고 연광정 맞은편에 있는 잡목(雜木)이라 표현한 곳은《해동지도》의 버드나무군의 위치와 일치한다. 청국의 사행단은 주요 연도(沿道) 중 의주를 제외하고 감영과 병영 소재지인 안주와 평양에서 평균 하루나 이틀을 더 묵었는데, 이때 사행사 일행은 연회에 참석하거나 해당지역의 명소를 유람하는 예가 많았다.[46]

《봉사도》의 제14폭부터 제18폭은 도성에 도착하여 궁중에서 청의 사신을 맞는 의례부터 전별연회를 베푸는 장면을 묘사한 것으로 다음 절에서 별도로 정리하려 한다.

제19폭은 의주의 성곽과 성루를 배경으로 거꾸로 매달린 듯한 기암이 인상적이다[도 5-15]. 아극돈의 제시에서는 이곳을 의주의 마미산(馬尾山)으로 적고 있으나, 지형적 특징으로 보아《해동지도》와〈의순관영조도〉에서 나타나듯 압록강을 끼고 있는 '마이산(馬耳山)'을 오기하였을 가능성이 크다[참고도 5-12]. 의주는 중국으로 회정할 때 조선의 마지막 노정으로《봉사》화첩에 이곳을 한 폭 더 할애하는 것도 의미가 있었을 것이다. 화면 속 강의 수면은 보는 이의 시선을 압도하는 기암절벽의 강한 필치와 대조적으로 고요하기만 하다. 강 위에서 고기를 낚는 어부들의 모습은 아극돈이 조선의 화원에게 주었던 관어(觀漁)의 화제를 잘 반영하고 있다.

제20폭은 압록강(鴨綠江)을 건너 청국으로 돌아가는 장면으로 압록강을 중심으로 조선의 원접사 일행이 칙사가 탄 배를 배웅하고, 강 건너편에는 사행을 마친 칙사를 마중 나온 청인들이 가마를 대기하고 있다[도 5-16]. 화면은 제3폭에서 압록강을 건너 조선의 첫 관문인 의주로 들어오는 장면을 그린 것과 대구를 이룬다.

이상에서《봉사도》의 화첩 순서는 제1폭부터 제4폭에 걸쳐 조선과 청의 경계였던 압록강 건너 의주목까지 노정을 묘사하였고, 제14폭에서 제20폭까지는 조

표 17 《봉사도》 화첩에 묘사된 장소와 사행 노정 비교

순서	화폭	장소	순서	화폭	장소와 내용	순서	화폭	장소와 내용	순서	화폭	장소와 내용
1	1	燕京 紫禁城 근교	6	6	장소불명 경작장면	11	11	開城府 館所	16	16	便殿 熙政堂 茶禮
2	2	鎭江城 일대 留宿處	7	7	黃州 齊安館 設儺	12	8	渡臨津江 坡州牧 花石亭	17	17	館所 南別宮
3	3	渡鴨綠江	8	12	黃州牧 鳳山 途中	13	9	高陽郡 碧蹄館	18	18	館所 宴廳 別宴
4	4	義州府 所串館(有城)	9	5	瑞興 龍泉 途中	14	14	都城 慕華館 迎勅書儀	19	19	義州 馬耳山
5	13	平壤 練光亭	10	10	平山府 蔥秀 玉溜泉	15	15	仁政殿 宣勅書儀	20	20	歸渡 鴨綠江

선 도성을 중심으로 전개되는 영조의식 절차를 치르고 회정(回程)하는 조선의 사행 노정과 대체로 일치하였다. 그러나 제5폭부터 제13폭까지는 그 장소가 사행 노정 순서와 다소 차이를 보였다.

따라서 《봉사도》의 기록화적 측면을 고려하여 사행 노정에 근거하여 다시 정리하면 제1폭 북경 자금성 근교 → 제2폭 진강성 일대 유숙처 → 제3폭 도압록강(渡鴨綠江) → 제4폭 의주 소곶관 → 제13폭 평양 연광정 → 제7폭 황주 제안관 → 제12폭 황주 봉산군(鳳山郡) → 제5폭 서흥부 용천 도중 → 제10폭 평산부 총수 옥류천 → 제11폭 개성부 관소 → 제8폭 파주목 화석정 → 제9폭 고양군 벽제관 → 제14폭 모화관 영칙서의(迎勅書儀) → 제15폭 인정전 선칙서의(宣勅書儀) → 제16폭 편전 희정당 다례 → 제17폭 남별궁 관소 → 제18폭 모화관 연청(宴廳) 전연(餞宴) → 제19폭 의주 마이산 → 제20폭 귀도압록강(歸渡鴨綠江)의 순서가 된다.

지금까지 위에서 살펴본 내용을 근거로 아극돈의 《봉사도》 화첩에 묘사된 장소를 사행 노정과 비교하면 〈표 17〉과 같다.

45 練光亭은 중종 때 평양감사였던 許宏(1471–1529)이 세운 것으로 대동강을 찾는 많은 시인 묵객들의 사랑방 역할을 하던 곳으로 유명하다. 관서팔경의 하나로, 명나라 사신 朱之蕃이 이곳에 방문하여 쓴 '第一江山'이란 편액이 阿克敦의 사행 당시에도 걸려 있어 그의 제시에도 언급되었다.

46 권내현, 『조선 후기 평안도 재정연구』(지식산업사, 2004), p. 159.

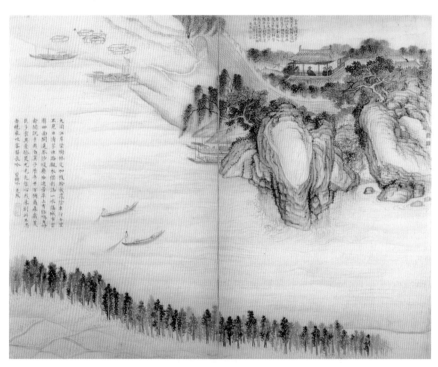

도 5-14 정여,《봉사도》제13폭,
평양 연광정, 견본채색, 40×51cm,
중국민족도서관
참고도 5-11《해동지도》평양부
연광정과 읍현루, 18세기, 지본채색,
규장각

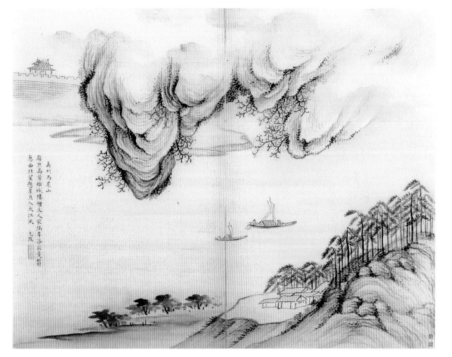

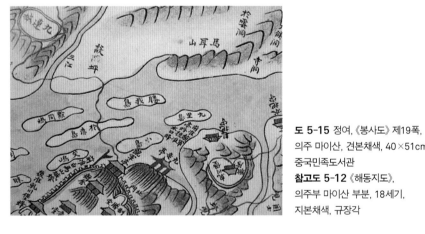

도 5-15 정여, 《봉사도》제19폭,
의주 마이산, 견본채색, 40×51cm,
중국민족도서관
참고도 5-12 《해동지도》,
의주부 마이산 부분, 18세기,
지본채색, 규장각

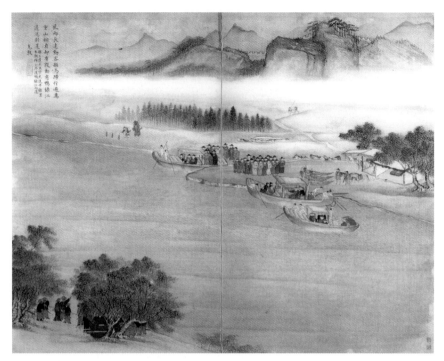

도 5-16 정여,《봉사도》제20폭, 압록강 회정, 견본채색, 40×51cm, 중국민족도서관

4)《봉사도》와 조선의 외교 의례

북경의 중국민족도서관 선본부에 소장된《봉사도》보관함에는 화첩과 서첩뿐만
아니라 한 건의 홀기(笏記)가 함께 전한다[도 5-17].[47] 이 홀기는 중국사신의 영접을
위한 궁중 행사 준비 절목과 절차를 적은 것으로, 아극돈이 조선 궁중 내에서 행
한 칙서(勅書) 관련 의식을 살필 수 있는 사료이다.[48]

《봉사도》홀기는 왕세제 책봉을 내용으로 한 인정전 선칙서의(宣勅書儀)와 편전
인 희정당에서의 수칙서의(受勅書儀)에 대한 내용이 합책되었다. 보통 궁중의례와
관련한 홀기에서 조선 임금의 호칭을 '전하(殿下)' 또는 '상(上)'이라 기록하는 반면,
이 홀기에서는 '국왕(國王)'이라 표현된 점이 주목된다.《봉사도》홀기는 청국 사
신에게 칙서의식의 절차와 장소를 보고하기 위해 별도로 제작된 것으로 보인다.[49]
《봉사도》제14폭에서 제18폭에 해당하는 궁중의식과 이 홀기의 관련성을 부인할
수 없는 이유가 여기에 있다.

도 5-17 《봉사도》 홀기, 중국민족도서관

칙사의 영접 및 의식 절차를 편년체로 기록한 『칙사등록(勅使謄錄)』에 의거하여 아극돈의 네 차례 사행 시 칙서를 받은 장소, 조선국왕과 왕세제, 왕세자, 백관(百官)이 착용한 복식을 정리하면 〈표 18〉과 같다.[50]

각 사행마다 착의가 다르고, 의식을 행한 곳이 차이가 있어 이를 검토하는 것은 《봉사도》에 그려진 사행의 내용을 밝히는 데 중요한 실마리를 제공한다. 먼저 《봉사도》 홀기의 칙서를 맞이하는 절목에는 인정전에 영칙(迎勅) 궐정(闕庭)을 설치하고, 국왕과 왕세제가 모화관에 나아가 칙서를 맞이하며, 왕세제 책봉에 대한 청 황제의 칙서를 내릴 때 국왕과 왕세제는 익선관과 흑단 원령포를 착의한다고 기록되어 제3차 사행의 정황과 일치한다.

홀기에는 편전에서 칙서를 받는 의식절목도 함께 묶여 있다. 이는 왕세자가 모화관에서 청국 사신을 맞이하고, 국왕이 희정당에서 익선관에 곤룡포 차림으로 칙서를 받는 의식을 행한 후, 다례를 한다고 하여 제1차 사행의 내용과 일치한다. 이런 연유로 아극돈의 제1차 사행과 제3차 사행의 칙서의식 절목을 상세히 기재한 홀기가 《봉사도》 서첩 및 화첩과 함께 보관되어 왔던 것이다.

아극돈이 상사로 참여했던 제1·2·3차 사행 중 제2차 사행은 청 효혜장황태후(孝惠章皇太后)의 갑작스런 부음을 전하기 위해 1718년 1월 4일에 조선에 입경하여 불과 5일 만에 회정하였던 정황을 고려할 때, 이와 관련한 홀기는 따로 제작되

47 樟木 보관함은 현 상태로 보아 《奉使圖》의 유전과정에서도 밝혀졌듯, 1862년 《奉使圖》를 입수한 阿克敦의 7대 손인 鄂禮가 宗祠에 보관하기 위해 만든 것으로 보인다.

48 2004년 여름 北京을 방문했을 때, 중국민족도서관에서 《봉사도》와 홀기를 직접 실견할 수 있도록 많은 배려와 조언을 해주신 北京中央民族大學 黃有福 선생님께 진심으로 감사드린다.

49 청 사신의 접대와 의식 절차를 보고 위해 笏記를 사용한 예는 『경종실록』 권2, 즉위년 11월 27일(경인); 『광해군 일기』 권15, 원년 4월 22일(계유); 4월 23일(갑술)조 등에 보인다.

50 『勅使謄錄』(규장각 소장)은 1637년(인조 15)부터 1800년(정조 24) 사이 청나라에서 온 칙사의 접대 및 청나라에 가는 사신의 파견에 관한 여러 가지 절차 및 청나라에서 온 詔勅을 수록한 책이다.

표 18 『칙사등록』 의거 아극돈 사행 관련 칙서의식

사행 순서	慕華館 迎勅주체	勅書의식의 주체 및 장소	국왕 및 세자 着衣	百官着衣
1차	왕세자 (李昀, 後 景宗)	국왕(肅宗) 熙政堂: 수칙서의 후 다례 仁政殿: 선칙서의	袞龍袍(紅色) 翼善冠	黑團領, 胸背 烏紗帽, 品帶
2차	왕세자 (李昀, 後 景宗)	국왕(肅宗) 仁政殿: 수칙서의/선칙서의	黲袍(黑靑色) 翼善冠, 烏犀帶	淺淡服, 烏紗帽, 烏角帶
3차	국왕(景宗)과 왕세제 (李昑, 後 英祖)	국왕 및 왕세제 仁政殿: 수칙서의/선칙서의	黑圓領袍(黑色) 翼善冠, 靑素玉帶	黑團領, 胸背 烏紗帽, 品帶
4차	국왕(英祖)	국왕(英祖) 明政殿: 수칙서의/ 접견 선칙서의/ 賜祭	無揚黑圓領袍(黑色) 翼善冠, 靑素玉帶	黑團領, 胸背 烏紗帽, 品帶

표 19 아극돈 조선사행(1717-1725)의 일정 및 목적

사행 순서	사행 일정(日)		사행 목적 및 외교문서		주요 구성원	
1차	上馬	1717(康熙 56). 10. 3	사행 목적	肅宗 眼疾 치료제 空靑전달	上使	阿克敦
	渡江	1717. 10. 16				
	入京	1717. 10. 27			副使	張廷枚
	回程	1717. 11. 5	외교문서	賜空靑勅 1道	筆帖式	2員
	還渡江	1717. 12. 2			通官	1員
2차	上馬	1717(康熙 56). 12.14	사행 목적	孝惠章皇后(1641-1717) 訃音	上使	阿克敦
	渡江	1717. 12. 25				
	入京	1718. 1. 4			副使	張廷枚
	回程	1718. 1. 8	외교문서	皇太后 崩逝詔 1道		
	還渡江	1718. 1. 17			通官	4員
3차	上馬	1722(康熙 61). 4. 13	사행 목적	延礽君(李昑) 王世弟 册封	上使	阿克敦
	渡江	1722. 5. 11			副使	佛倫
	入京	1722. 5. 27	외교문서	册封世弟誥 1道誥命彩幣勅 1道		
	回程	1722. 6. 4			通官	4員
	還渡江	1722. 6. 17				
4차	上馬	1725(雍正 3). 1. 26	사행 목적	國王册封 및 景宗의 弔賻賜祭	上使	舒魯
	渡江	1725. 2. 27		册封國王誥 1道 賜國王詔 1道	副使	阿克敦
	入京	1725. 3. 17		王妃誥命勅 1道 賜國王妃禮物勅 1道		
	回程	1725. 3. 23	외교문서	賜祭景宗大王文 1道	通官	4員
	還渡江	1725. 4. 1		祭幣 1道		

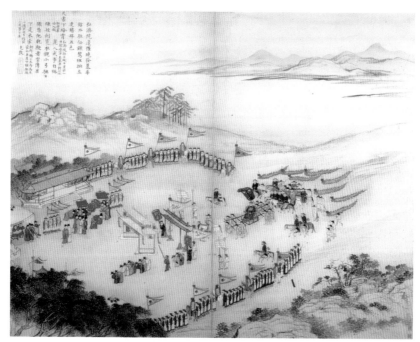

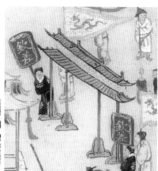

도 5-18 정여, 《봉사도》 제14폭, 모화관 영칙서, 견본채색, 40×51cm, 중국민족도서관
참고도 5-13 영은문(좌), 《봉사도》 제14폭 영은문(중), 중국 패루(우)

지 않았던 것으로 보인다. 또한 제4차 사행은 다른 사행과 달리 부사로서 참여하였고, 회정 도중 상사 서로(舒魯)의 병사로 인해 큰 의미 부여를 하지 못했던 것 같다.[51] 따라서 궁중의식 장면을 포함한 《봉사도》 20폭 전체 화면에서 오로지 한 명만 묘사된 청국 사신은 바로 상사로 참여하였던 아극돈 자신이라는 것을 알 수 있다. 『동문휘고(同文彙考)』를 참조하여 아극돈의 조선 사행 목적 및 지위를 고려하면 이러한 정황이 더욱 분명해진다[표 19].

청 칙사의 조선사행과 관련하여 가장 중요한 의식은 청 황제의 조서나 칙서를 조선 조정에서 맞이하는 영조서의(迎詔書儀)와 영칙서의(迎勅書儀)이다.[52] 《봉사도》 화첩에는 아극돈의 사행 차수에 상관없이 청국 사신이 한성에 이르러 행하게 되는 칙서관련 의식부터 전별연에 이르기까지 모든 절차를 순서대로 배열하였다.

먼저 제14폭은 모화관에서 청 황제의 칙서를 맞이하는 영칙서의를 그린 것이다[도 5-18]. 원접사로부터 서울 근교에 청나라 사절이 도착하였다는 보고를 받으면, 왕은 백관을 거느리고 모화관에서 영조의(迎詔儀)를 행하였다. 모화관과 영은문의 위치는 《경기감영도》의 것과 비교했을 때 대체로 비슷하지만,[53] 정면 3칸에 중첩 구조로 영은문의 실제 모습과는 거리가 멀고 중국의 패루(牌樓)를 변형시킨 형태이다[참고도 5-13]. 영은문의 남쪽으로 황장전(黃帳殿)과 흠차패(欽差牌), 황룡기(黃龍旗), 황산(黃傘), 금립과(金立瓜) 등 황의장(黃儀仗)이 차례로 묘사되었다. 말을 탄 조선의 차사원(差使員)이 칙서를 받들고, 칙사 아극돈이 파초선(芭蕉扇)이 늘어진 평교자(平轎子)를 타고 들어서고 있다.

당시 안질로 고생하던 숙종을 대신하여 조선의 왕세자 이윤(李昀, 경종)은 문무백관과 함께 모화관 앞에 청의 사신를 맞이하는 지영위(祗迎位)에 나아가 국궁(鞠躬)하고 있다. 왕세자 주위로 조선 측 의장인 용기(龍旗), 홍산(紅傘), 홍선(紅扇) 등 홍의장(紅儀仗)이 보인다. 홀기에서는 칙서를 맞는 의식을 제3차 사행 절목에서 더 자세히 기록하였는데, 제3차 사행은 왕 경종과 왕세제 연잉군이 함께 모화관에서 칙서를 맞는 의식에 참여하였고 그들이 흑원령포에 익선관을 착의하였던 점을 감안하면, 그림의 정황은 제1차 사행 때 왕세자였던 이윤이 곤룡포를 입었던 모습을 담은 것으로 해석할 수 있다.

《봉사도》의 제14폭 모화관 일대에서 음양어태극도와 성좌 문양이 복합된 오색기를 중심으로 사열한 군대는 그동안 청의 의장대(儀仗隊)로 간주되기도 하였지만, 이들은 조선의 수도방위를 담당하던 금위영(禁衛營) 소속 금군(禁軍)이다[도 5-18a].[54] 또한 청국 사신의 규모가 상사 1명, 부사 1명, 통역을 맡은 대통관과 차통관 그리고 그들을 시중드는 근역(跟役)에 이르기까지 총 24명에서 26명으로 정례화되었던 점에서도 조선 영토에서 칙사행의 호위는 조선 측에서 담당하였음을 알 수 있다.[55]

그림을 자세히 살펴보면, 병조정랑이 금고(金鼓)와 황의장을 갖추고, 전악서(典樂署)의 전악이 고악(鼓樂)을 갖추어 모두 장전 앞에 진열하고 병조에서 금위영의 금군을 거느리고 홍례문 밖에서 군사를 반열하였다. 군사는 앞뒤의 기병대와 보병대

가 각기 갑주를 갖추고 차례대로 서서 대열을 편성하였다.[56] 말을 탄 군관들은 방위를 나타내는 방색(方色)에 따라 기(旗)를 세워 사병들을 지휘하였다.[57] 제14폭 외에도《봉사도》제3폭 압록강 건너편 교자(轎子) 옆에 서 있는 두 병사, 제5폭의 무리를 지어 앞서가는 기병, 제11폭 안주의 성벽을 지키는 두 병사 등이 등장한다. 이들은 청국 칙사의 호위를 위한 별정(別定) 금군(禁軍)으로 주요 사행로에 보내지기도 하였다.[58] 이들 금군의 의장과 진열한 군대의 세부 표현은 많은 부분에서 조선 의장대 행렬에 보이는 호위병의 실제 복식과 다르며, 청의 궁정기록화에 보이는 기병이나 의장대와 비교했을 때도 복식과 깃발은 다소 차이가 있다[참고도 5-14]. 그림을 그린 정여(鄭璵)가 직접 사행에 동행하지 못한 데서 비롯된 모호한 표현으로 보인다.

제15폭은 창덕궁 인정전에서 청 황제의 왕세제 책봉 칙서를 공식적으로 선포했던 아극돈의 제3차 사행 중 선칙서의를 그린 것이다[도 5-19]. 몸이 약한 경종이 후사(後嗣)가 없자 그의 동생 연잉군 이금을 왕세제로 책봉하기 위한 것이었다.[59] 《봉사도》홀기의 영칙서의(迎勅書儀) 부분에서도 왕세제가 등장하여 행사의 성격을 잘 뒷받침하고 있다.[60] 인정전 내에는 칙서를 두는 칙안(勅案)과 황제가 내린 예물을 두는 사물안(賜物案), 향을 피우는 향안(香案)을 설치하였다. 청국 사신 아극돈은 칙서를 들고 칙안의 동쪽에 서 있고, 왕세제는 고명을 받는 자리에 앉아 의식을

51 제4차 사행에 상사로 동행하였던 散秩大臣 覺羅 舒魯는 조선에 오는 沿路에서 병을 얻어 궁중의식도 제대로 참여하지 못하였으며, 청으로 환국 도중 결국 평양에서 사망하는 비운을 맞게 된다.『勅使謄錄』第10, 英祖元年 3月 17日; 4月 2日;『승정원일기』제589책, 영조원년 3월 19일(정사)조.

52 『國朝五禮儀』에 의하면, 迎詔書儀와 迎勅書儀는 궁중의 五禮 중 嘉禮에 속한다.

53 慕華館은 중국사신을 맞이하고 전송하는 곳으로 敦義門 밖 서북쪽에 위치하였다. 본래 1407년(태종 7) 慕華樓를 건립, 1430년(세종 12) 慕華館이라 개칭하고 그 앞에 紅箭門을 세웠다. 1535년(중종 30) 金安老의 건의에 의해 홍살문을 개축하여 석축을 놓고 기와를 올려 '迎詔'라는 현판을 걸었다. 1441년(세종 33)에 명의 사신 薛廷寵의 제안에 따라 현판을 '迎恩'이라 고쳤다. 1606년(선조 39) 明使 朱之蕃이 와서 현판을 다시 썼다.『東國輿地備攷』권2,「漢城府」, 慕華館.

54 병조 관할의 禁軍은 훈련도감과 어영청과 더불어 국왕호위와 수도방위의 핵심군영의 하나로 특히 모화관과 영은문 일대인 敦義門에서 昭義門, 崇禮門을 지나 光熙門 남쪽까지 방위를 분담하였다.『영조실록』권62, 영조 21년 7월 6일(병자)조.

55 『通文館志』권4,「事大」下, 勅使行; 중국 勅使行의 구성은 〈참고표 4〉참조.

56 『세종실록』권132,「五禮」, 嘉禮儀式 迎勅書儀.

57 『세종실록』권133,「五禮」, 軍禮儀式 大閱儀

58 『勅使謄錄』권8, 肅宗 43년 10월 25일; 12월 28일.

59 『경종실록』권8, 경종 2년 5월 27일(辛亥)조.

60 "王世弟, 具翼善冠, 黑圓領袍, 靑鞓素玉帶, 出就祗迎位, 國王, 具翼善冠, 黑圓領袍, 靑鞓素玉帶(後略)"《奉使圖》笏記,「迎勅書儀」부분.

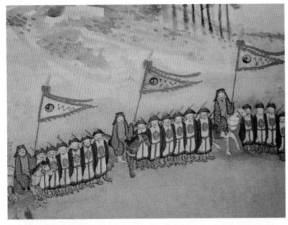

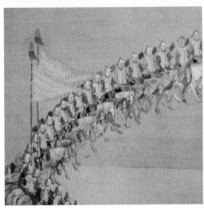

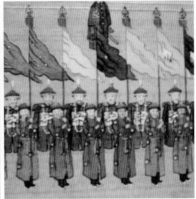

도 5-18a《봉사도》
제14폭, 조선측 금군 부분
참고도 5-14 왕휘 외,
《강희남순도권》 12권,
기마병(좌), 의장대(우),
1691–1693년, 지본채색,
북경고궁박물원

행하였다.[61] 이때 왕세제 이금은 흑단원령포 대신 곤룡포에 익선관을 착의하였는데,《봉사도》 전반에 걸쳐 조선국왕과 세제 또는 세자의 복식은 모두 곤룡포에 익선관 차림으로 나타난다. 또한 본래 2층 건물인 인정전을 그림에는 정면 5칸의 단층 지붕으로 묘사하였는데, 제4차 사행 때 수칙처(受勅處)였던 창경궁 명정전의 단층 구조와 혼동한 것으로 보인다. 인정전 마당의 박석(薄石)은 생략되었고, 중앙에 어도와 2층 월대(月臺) 등 인정전의 건축적 특징을 그림에서는 세밀하게 표현하지 못하였다. 본래 층계 중앙에 위치한 봉황문의 답도(踏道)는 어도의 바닥에 위치해 있고, 인정전 지붕 용마루 끝의 취두(鷲頭)도 명확하지 않다. 궁궐 건축의 구조 역시 담장을 사이에 두고 주요 건물군을 남북의 일직선상에 배치한 북경 자금성의 특징에 가깝다[참고도 5-15].

　제16폭은 인정전에서 칙서를 받는 의식을 마친 후, 편전인 창덕궁 희정당에

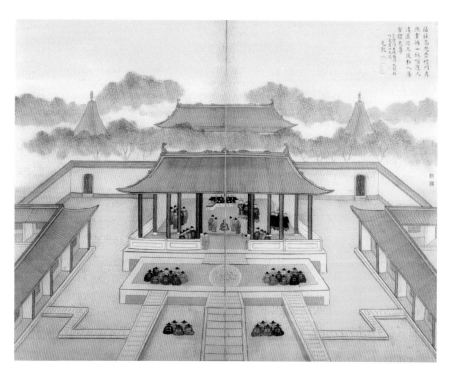

도 5-19 정여,《봉사도》제15폭,
창덕궁 인정전 선칙서의, 견본채색,
40×51cm, 중국민족도서관
참고도 5-15 북경 자금성 전경

61 『勅使謄錄』권9, 景宗 2년 5월 27일.

서 숙종과 아극돈이 마주 서서 차를 마시는 다례(茶禮) 장면이다[도 5-20].[62] 아극돈의 제1차 조선사행의 내용과 부합한다. 이때 숙종은 편전에서 곤룡포에 익선관 차림으로 청 황제가 보낸 공청(空靑)을 받고 사신을 접견하였다.[63] 그림에서 아극돈의 자리는 전내의 동쪽에 서향하여 있고, 숙종의 자리는 건물의 서쪽에 동향하여 있다. 아극돈과 숙종은 차를 들기 전에 마주 서서 차를 담은 다종(茶鐘)을 잡아 서로 들어 보이고 있다. 국왕과 사신 주위에 종2품 제거(提擧) 2명이 꿇어 앉아 은으로 만든 다종을 받들고, 과반(果盤)을 받드는 제거가 각각 한 명씩 숙종의 우측과 아극돈의 좌측에 서있다. 인삼차가 담긴 은제 다병(茶瓶)을 든 제조(提調)가 한 명씩 양쪽에 서고, 제거 두 명이 각각 양쪽에서 다종을 받들어 반구(盤具)를 들여다가 주정(酒亭)의 동쪽에 서 있는 다례의(茶禮儀) 장면을 충실하게 묘사하였다.[64] 한편 건물 주위로 중국의 궁궐이나 사가(私家)의 정원을 꾸미는 태호석(太湖石)이 등장하여 중국적 풍취를 자아낸다.

제17폭은 전별연에 앞서 중국사신이 머물던 남별궁(南別宮)에서 승지가 유숙을 청하는 조선국왕의 서신을 칙사에게 정중히 무릎 꿇고 전달하는 장면이다[도 5-21]. "전별할 때에 국왕이 서신에 서명하여, 내사(內使)에게 전별 예물을 보냈다"는 아극돈의 제발에서도 확인되듯 칙사의 회정일에 있을 전별연에 앞서 조선국왕은 승지를 보내어 사신이 더 머물기를 청하는 서신과 전별 예물을 전달하였다. 이러한 정황을 반영하듯 관소 입구에서 백관이 모여 대기하고, 관소 담장 밖 동구(洞口)에서는 칙사에게 전달할 예물을 가지고 이동하는 인물이 보인다. 또한 아극돈의 제시에서 조선국왕에 대한 인식이 드러나 주목되는데, "동방의 땅을 하사 받고 지위는 제후인데"라는 대목으로 청의 사신에게 조선국왕의 지위는 청 황제에게 봉토를 하사받은 제후로 인식되어 당시 조선과 청의 사대관계의 일면을 파악할 수 있다.

아극돈 일행은 제3차 조선사행 당시 남별궁에 거처를 정하였는데, 이러한 정황은 홀기에서도 잘 나타나 있다.[65] 18세기 도성도에서는 청 사신의 관소로 사용된 모화관과 홍제원, 남별궁의 위치를 한눈에 확인할 수 있는데, 그중 남별궁만 성내에 위치해 있다[참고도 5-16].

남별궁 내에는 사신을 접대하던 명설루(明雪樓)가 있고 후원에는 작은 정자가 위치하였다. 그리고 남별궁 앞 동구에는 아름드리 통나무로 기둥을 세운 큰 홍살문이 있었다.[66] 화면에서 동구의 홍살문은 마치 중국의 패방처럼 묘사되었고, 남별궁 내의 명설루와 후원 정자의 다각 지붕이 어렴풋이 보인다.

제18폭은 사신이 청국으로 회정하는 당일, 교외에 마련된 연청에서 전연(餞宴)을 행하는 장면이다[도 5-22].[67] 아극돈의 제1차 조선사행 때, 몸이 불편한 숙종을 대신하여 왕세자 이윤은 교외로 출궁하여 곤룡포에 익선관 차림으로 연회에 참석하였다.[68] "산해진미를 화려한 잔치에 늘어 놓았다"는 아극돈의 제시처럼 풍성한 잔치상이 있고, 무동(舞童)의 춤 공연이 한창이다. 칙사의 자리는 남별궁 연청의 동벽에 서향하여 설치하고, 국왕의 자리를 서벽에 동향하여 설치하였다. 머리에 꽃을 꽂고 화반을 받든 집사들이 국왕과 사신 앞에 나아가면 차비관이 꿇어앉아 술과 찬안(饌案)을 바쳤다. 이때 차비관이 술을 바칠 때마다 무동은 각각 다른 음악에 맞춰 다른 색상의 옷을 입고 춤을 공연하였는데, 그림은 세 번째 술잔을 바치고 추게 되는 홍의(紅衣)차림의 향발무(響鈸舞)로 추정된다.[69]

연회가 진행되는 연청과 악공(樂工) 및 무동들이 대기하는 막차(幕次)와 악차(樂次)는 전형적인 청의 양식이다[참고도 5-17]. 막차를 장식한 화려한 결채(結綵)는 청대에 경사스런 일을 기념하기 위해 건물을 화려하게 치장하던 장식물로《강희남순도권》에서도 황제가 지나는 연도의 건물 장식에서 볼 수 있다.

이상에서 살펴본 것처럼《봉사도》중 칙서의식과 관련한 다섯 폭은 아극돈의 제1차 사행과 제3차 사행에서 행해진 칙서의식의 내용이 종합되어 있다. 그러나 아극돈은 자신의 사행 차수와 상관 없이 도성 모화관 영칙서의 → 인정전 선칙서

62 《奉使圖》홀기의 便殿受勅書儀 부분에는 "其日, 王世子及百官, 至慕華館迎勅書, (中略) 勅使, 到熙政堂楹外入, 大通官, 出勅書, 置于堂中北壁案上(後略)"이라 하여 수칙서의가 진행된 곳이 바로 熙政堂임을 분명히 밝히고 있다.

63 『勅使謄錄』권8, 肅宗 43년 10월 27일;『숙종실록』권60, 肅宗 43년 10월 27일(정미)조.

64 『通文館志』卷4,「事大」下, 便殿受勅儀(接見茶禮儀附).

65 "勅使, 就南別宮, 宗親文武百官, 隨至南別宮, 以次行再拜禮."《奉使圖》笏記,「迎勅書儀」.

66 남별궁은 남부 會賢坊에 위치해 있는데 중국사신을 접대하는 곳으로 明雪樓가 있었다. 임진왜란에 의해 太平館이 소실되어, 1653년에 明의 제독 李如松이 경성을 수복하고 여기에 거처한 이래, 勅使가 거처하는 곳이 되었다. 국왕이 사신을 접견하는 별궁이라 하여 후에 南別宮이라 하였다. 『東國輿地備考』卷2, 漢城府 南別宮;『漢京識略』권1, 宮室 南別宮.

67 『勅使謄錄』권8, 肅宗 43년 11월 3일; 중국사신에게 베푸는 연회는 下馬宴, 翌日宴, 仁政殿 招請宴, 會禮宴, 別宴, 회정 시에 上馬宴, 회정 당일 餞宴이 있었다. 『通文館志』卷4,「事大」下, 入京宴享儀式.

68 아극돈의 제 2·3·4차 사행 때는 왕이나 세자가 친림하는 餞宴은 이루어지지 않은 것으로 보이며, 관소에서 接見만 이루어졌다. 『숙종실록』권61, 44년 1월 8일(정사);『勅使謄錄』권9, 景宗 2년 5월 28일; 권10, 英祖 1년 3월 19일.

69 제18폭 위 아극돈의 제시에서는 "술을 무릇 일곱 번 올리면 음악이 그치고 잔치가 끝난다."고 기술하였으나, 칙사들을 위한 연회에서는 대개 9차례에 걸친 酌禮와 함께 樂舞가 수반되었으며, 그때마다 연주하는 음악과 춤의 종류가 달랐으며, 舞童이 입는 옷 색깔도 각각 차이가 있었다. 『通文館志』卷4,「事大」下, 入京宴享儀式.

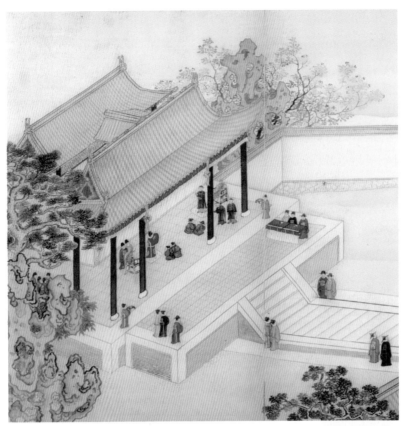

도 5-22 정여, 《봉사도》 제18폭, 관소
연청 전연 부분, 견본채색, 40×51cm,
중국민족도서관

참고도 5-17 낭세녕 외,
〈만수원사연도〉 막차 부분,
1755년, 견본채색, 419×221.5cm,
북경고궁박물원

의 → 편전 희정당 다례 → 관소 남별궁에서 국왕의 서신 및 예물전달 → 관소 연청의 전연 등 조선 도성 내의 궁궐과 칙사의 관소를 배경으로 전개되는 영접의식을 화첩에 순차적으로 실어《봉사도》의 기록화적 가치를 극대화하였다.

18세기 초 조선과 청의 대외관계를 살필 수 있는 귀중한 사료인《봉사도》는 아극돈의 4차에 걸친 사행에서 조선 화원을 통해 그려간 작품을 바탕으로 청국 화가 정여(鄭璵)에 의해 제작되었다.《봉사도》의 사행기록화적 측면을 감안하여 조선과 청 사이에 공식화된 사행 노정에 따라 각 화면의 장소를 비정하는 데 큰 의미를 두었고, 조선의 주요 노정을 배경으로 펼쳐지는 외교 의례는 물론『칙사등록』과《봉사도》홀기의 내용을 분석하여 그림에 나타난 궁중 칙서의례의 내용 및 행사장소를 검토하였다.《봉사도》의 칙서의식은 청나라 사신이 도성에 도착하여 행하게 되는 사행의 핵심 의례로 그 과정을 자세히 그림으로써 조선 후기 청국 사신의 공적인 외교활동 절차와 내용을 보여주었고, 공식 기록과 함께 비교·고찰할 수 있어 기록화로서 의의가 크다 할 수 있다.

한편 국립중앙도서관 소장《지나사신조선국왕알현지도(支那使臣朝鮮國王謁見之圖)》는 위의《봉사도》와는 대조적으로 청국을 비롯한 조선에 내왕한 각국 사신들이 조선국왕에게 공물을 바치고 조회하는 것을 묘사한 병풍 형식의 그림이다.[70] 이 그림은 비록 중국에서 제작된 것은 아니지만, 19세기 말 한중관계의 변화를 읽을 수 있는 흥미로운 소재이다.

《지나사신조선국왕알현지도》와 같은 내용과 형식의 그림은 국립중앙박물관 소장《명당왕회도》와 이화여자대학교박물관 소장《조공도》8폭 및 10폭 병풍 2점 등이 전한다[도 5-23]. 이들 그림과 비교해보면,《지나사신조선국왕알현지도》의 왼쪽부터 제7폭과 8폭은 각각 제1폭과 제2폭에 배열되어야 한다.

'지나사신조선국왕알현지도'라는 그림의 제목은 병풍을 근래 새로 표구한 후에 첫 폭의 병풍 배면에 쓴 것으로 그 유래는 정확하게 파악하기 어렵다. 제목을 문자 그대로 풀이하면 중국사신이 조선국왕을 알현한다는 의미로 해석할 수 있는데, 그림의 내용은 청국 사신뿐만 아니라 동서양 각국에서 온 외국사신들의 모습이 매우 다양하게 묘사되었다. 조선국왕이 세계 각국 사신들에게 화면에서처럼 성대하게 조회를 받는 장면은 조선 역사에서는 찾을 수 없는 일이다. 그림과 같은 대규모 조공은 만국래조도(萬國來朝圖)에서 보이듯 19세기 말 열강의 침략을 받기

전 중화를 자처하며 그 세력을 세계무대로 확장시켰던 중국에서만 가능한 일이었기 때문이다. 따라서 그림의 제작시기는 적어도 고종이 '대한(大韓)'이란 국호를 정하고 황제 등극의(登極儀)를 하였던 1897년 10월부터 1905년 11월 을사조약이 체결되어 일본의 간섭이 본격화되기 이전 대외적 자주권이 행사되던 시기로 추정해 볼 수 있다.[71] 그중에서도 1897년 10월 황제의 권위를 가장 상징적으로 보여주었던 광무(光武)라는 연호를 정하고 고종황제 등극을 즈음하여 문무백관과 각국 사신들에게 하표(賀表)받던 내용을 중국 황제가 제후들에게 조공을 받는 왕회도(王會圖) 소재에 빗대 그린 것으로 추정된다.

《조공도》를 비롯한 이들 병풍 그림은 동양의 전통적 병풍 형식의 전개 방향이 우측에서 좌측으로 전개되는 것과 달리, 좌측에서 우측으로 시선을 이동하도록 구성한 점이 주목된다. 이는 궁문 밖에서부터 궁전 내부로 전개되는 방향을 고려하였기 때문일 것이다. 또한 전체 화면을 관통하는 건물의 대각선 구도는 화면 자체에서 변화와 긴장감을 주는 요소로 작용하고 있다. 화면의 건물 구조는 좌측의 제1폭부터 우측의 맨 마지막 폭에 이르기까지 조공물을 준비하여 궐문 앞에서 장사진을 이룬 사람들부터 각국에서 파견된 사신들이 황제에게 조회하는 장면에 이르기까지 마치 한 폭의 파노라마처럼 연속 장면으로 펼쳐진다. 특히 각국 사신들에게 조공을 받고 있는 인물이 황색 곤룡포에 면류관을 쓰고 있어 황제의 신분을 반영하고 있다. 이러한 그림이 병풍 형식으로 다수 전하는 점으로 미루어볼 때, 황실의 위엄을 보이기 위한 일종의 궁중 장식화의 용도로 제작되었을 것으로 추정된다. 따라서 이 그림은 청일전쟁 이후 조선을 둘러싼 국제적 역학관계의 변화, 즉 조선에 대한 청의 영향력이 축소되었을 당시 유행했을 것으로 보인다.

19세기 말에서 20세기 초에 제작된 것으로 추정되는 위 작품들은 외세에 흔

70 여기서 支那는 중국을 지칭하는 말로, 본래 고대 인도·그리스·로마 등지의 사람들이 중국을 Cina·Thin·Sinae 등으로 칭하였는데, 이는 최초로 중국을 통일한 '秦'의 음 [chi'n]이 轉訛한 것이다. 한문으로 번역된 불교경전에서 '支那', '脂那' 또는 '震旦'[치나스타나 즉 支那人이 사는 땅이라는 뜻] 등으로 音譯된 뒤부터 그 쓰임이 일반화하였다. 특히 일본은 청일전쟁(1894-1895) 이후 淸國을 비하하여 支那라고 부르기도 하였다. 또한 '謁見'은 신분이 낮은 사람이 지체가 높은 인물을 찾아가 뵙는 것을 의미하여 중국사신은 신분적으로 중국황제의 使者로서 극진한 대접을 받던 때와 달리 조선국왕에 대해 예를 갖추어 조회하는 일국의 사신 중 한 명으로 간주하였음을 알 수 있다.

71 대한제국 성립시기 稱帝建元 논의와 열강의 반응에 대한 연구는 이민원, 「大韓帝國의 成立過程과 列强과의 關係」, 『한국사연구』 64(한국사연구회, 1989), pp. 117-145; 이구용, 「大韓帝國의 成立과 列强의 반응－稱帝建元 논의를 중심으로」, 『강원사학』 1(강원대학교사학회, 1985), pp. 75-98.

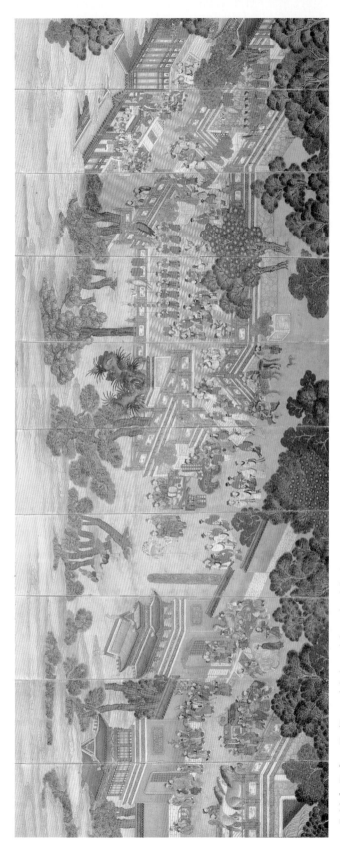

도 5-23 《조공도》, 10폭 병풍, 19세기 말~20세기 초, 지본채색, 각 폭 109×43cm, 이화여자대학교박물관

들리던 나약한 대한제국의 정치상황에서 국가의 자주권을 수호하기 위해 노력했던 정황을 각국의 제후들이 황제에게 예를 갖춰 공물을 올리는 조공도로 역설적으로 표현하고 있는 듯하다.

2. 청나라 궁중 회화에 묘사된 조선인

1) 황청직공도의 조선인

황청직공도(皇淸職貢圖)의 기원은 남북조시기 〈양직공도(梁職貢圖)〉와 당대 〈왕회도(王會圖)〉와 같은 중국 역대 제국에 조공 온 외번 사신을 그린 직공도에서 찾을 수 있다.[72] 왕성한 정복전쟁으로 국가번영을 누렸던 청 건륭 연간에 제작된 황청직공도는 공복을 입은 외국사신과 민간 복식을 비롯하여 청에 복속된 소수민족의 풍속을 아우르는 데까지 그 범위가 확대되어 풍속지적 성격까지 띠고 있어 흥미롭다.[73]

(1) **황청직공도의 제작 경위** 청대 직공도는 화권(畵卷) 형식의 채색 필사본과 책 형식의 간본(刊本)으로 제작되었다.[74] 먼저 채색필사의 화권으로 사수(謝遂)가 건륭 연간 증회(增繪)하여 모사한 대북고궁박물원 소장 《직공도》 4권과 북경고궁박물원에 관인이 없는 《직공도》 4권이 있다. 그리고 1761년 《직공도》 4권 중 김정표의 관지가 있는 제2권이 중국국가박물관에, 1805년(가경 10) 건륭 연간 화권을 중회(重繪)한 《황청직공도》 4권 중 제3권이 북경고궁박물원에 소장되었다. 한편 백묘화(白描畫) 형식으로 1788년경 완성한 『사고전서』 간본 9권, 가경 연간 중회된 《직공도》와 같

72 황청직공도에 대한 내용은 정은주, 「황청직공도 제작 경위와 조선 유입 연구」, 『명청사연구』 35(명청사학회, 2011. 4), pp. 339-373 중 일부를 재구성하였다.
73 황청직공도 대한 선행논고는 莊吉發 校注, 『謝遂 〈職貢圖〉 滿文圖說校注』(國立故宮博物院編, 1989); 畏冬, 「〈皇淸職貢圖〉創製始末」, 『紫禁城』 第71期(北京故宮博物院, 1992), pp. 8-12; 同著, 乾隆時期 『皇淸職貢圖』的 增補, 『紫禁城』 第73期(北京故宮博物院, 1992), pp. 23-27; 同著, 嘉慶時期 《皇淸職貢圖》的 再次增補, 『紫禁城』, 第74期(臺北故宮博物院, 1993), pp. 44-46; 李紹明, 「淸 《職貢圖》 所見綿陽藏羌習俗考」, 『西南民族大學學報』 (人文社科版, 2005年 第10期); 馮明珠, 「職貢圖-故宮十八世紀的臺灣原住民畫像考介」, 『故宮文物月刊』 第277期(北京故宮博物院, 2006); 佟穎, 「《皇淸職貢圖》研究」(黑龍江大學 碩士學位論文, 2010)
74 채색필사본 4권으로 구성된 《職貢圖》와 간본 《皇淸職貢圖》를 황청직공도로 통칭하기로 한다. 이는 청 이전에 제작된 역대 직공도와 구분하기 위한 명칭이기도 하다.

표 20 현존 황청직공도의 구성 및 형식

卷次	乾隆年間 謝遂 摹繪《職貢圖》 대북고궁박물원 총 4권(301段)		卷次	1778년 완성 문연각사고전서 간본《皇淸職貢圖》 총 9권(300段)		1805년 무영전 간본《皇淸職貢圖》 총 9권(304段)	
			1	朝鮮國夷官-亞利晚國夷人 29×18cm(이하 동일)	37段	朝鮮國夷官-越南國夷人	37段
1	朝鮮國夷官-景海頭目先綱共 33.9×1481.4cm	70段	2	西藏所屬衛藏阿里咯木諸藩民-肅州金塔寺魯古慶等族回民 *회본《皇淸職貢圖》에 있는 廊爾喀 1단 누락	22段	西藏所屬衛藏阿里咯木諸藩民-肅州金塔寺魯古慶等族回民	22段
			9	愛烏竿回人-景海頭目先綱共	10段	愛烏竿回人-景海頭目先綱共 * 四庫全書本에서 누락된 廊爾喀과 越南國夷官·夷人·行人 등 총 4段 추가	14段
2	關東鄂倫綽-西隆州土人 33.8×1410cm * 북경국가박물관에 1761년 金廷標가 그린《職貢圖》제2권 소장(33.8×1438cm)	61段	3	關東鄂倫綽-永順保靖等處土人	28段	關東鄂倫綽-永順保靖等處土人	28段
			4	廣東省新寧縣猺人-隆州土人	33段	廣東省新寧縣猺人-西隆州土人	33段
3	甘肅省河州土千戶韓玉麟等所轄撤喇族土民-阜和營轄咱里藩民 33.9×1836.1cm * 북경고궁박물원에 1805년 重繪本《職貢圖》중 제3권만 소장(33.6×1941.3cm)	92段	5	甘肅省河州土千戶韓玉麟等所轄撤喇族土民-文縣藩民	34段	甘肅省河州土千戶韓玉麟等所轄撤喇族土民-文縣藩民	34段
			6	四川省松潘鎮中營轄西壩包子寺等處藩民-阜和營轄咱里藩民	58段	四川省松潘鎮中營轄西壩包子寺等處藩民-阜和營轄咱里藩民	58段
4	雲南省雲南等府黑玀玀-貴定都勻等處蠻人 33.8×1707.0cm	78段	7	雲南省雲南等府黑玀玀-永昌府西南界縹人	36段	雲南省雲南等府黑玀玀-永昌府西南界縹人	36段
			8	貴州省貴陽大定等處花苗-貴定都勻等處蠻人	42段	貴州省貴陽大定等處花苗-貴定都勻等處蠻人	42段

* 채색필사《직공도》 화권의 도설 한건에는 관리와 관부, 민간 남녀가 한 쌍씩 등장하지만, 간본《황청직공도》는 한 면에 인물이 한 명씩 그려진 점을 감안하여 비교의 편의상 인물 한 명을 기준으로 段 구분.

은 내용으로 구성된 무영전(武英殿) 간본《황청직공도》9권 등을 들 수 있다. 이들의 구성 체제를 정리하여 비교하면 〈표 20〉과 같다.

　《직공도》채색필사본에 대한 초기 제작 동기는 『궁중당건륭조주절(宮中檔乾隆朝奏折)』 1751년(건륭 16) 11월 17일조에 사천총독(四川總督) 책능(策楞, ?-1756)이 상주한 내용에서 확인된다. 1750년(건륭 15) 8월 11일 대학사 부항(傅恒, 1715-1770)이 책능에게 토번과 이민족 남녀 형상과 복식, 풍습을 나누어 그려 주석하라는 상유를 전달하였고, 이에 1751년(건륭 16) 11월 17일 책능이 24폭의 그림을 그려 군기처를 통해 황제에게 진정하였던 것이다.[75] 이를 통해 황청직공도는 건륭의 명령으로 군기처의 지휘하에 1750년 사천 지역에서부터 개시되었음을 알 수 있다. 또한 민절총

독(閩浙總督) 객이길선(喀爾吉善, ?-1757)과 복건순무(福建巡撫) 진홍모(陳弘謀, 1696-1771)가 자신의 관할 지역 소수민족과 왕래하는 외국의 풍속을 조사하여 1752년(건륭 17) 7월 26일 이동경작민 2종, 풍속이 동화된 번족과 동화되지 않은 번족 14종, 유구를 비롯한 13명의 국외 이민족의 형상을 그리고 도설을 쓴 『외이급번중형상도책(外夷及藩衆形象圖冊)』을 함께 바쳤다.[76]

《황청직공도》그림 제작에 대한 보다 구체적인 기록은 건륭제가 대학사 겸 군기대신 부항에게 내린 유지에서 살펴볼 수 있다.[77] 건륭제는 1751년 6월 변강의 각 독무에게 명하여 해당 관할 지역의 부족과 외이의 복식을 그려 이를 군기처에서 모아 황제에게 바침으로써 왕회(王會)의 성대함을 밝히고, 전문 인원을 특별히 파견하지 않고도 각 독무들이 해당지역을 왕래하여 그 상황을 자세히 보고하여 그림을 그리는 편의를 도모하도록 하였다.[78] 동시에 그림이 제작되는 과정 중 번국 소수민족의 수령이나 외국사신이 북경에서 황제를 알현할 때 정관붕(丁觀鵬, 1736-1795) 등 궁정화원을 참관시켜 그림을 그리도록 하였다.[79] 『석거보급속편(石渠寶笈續編)』에 의하면, 《직공도》채색필사본의 모본(模本)을 그린 궁정화원은 제1권 정관붕, 제2권 김정표(金廷標, ?-1767), 제3권 요문한(姚文瀚), 제4권 정량(程梁)으로 기재되어 이들이 각지에서 보내온 화고(畵稿)를 정리하고 분별하여 1761년(건륭 26) 11월 《황청직공도》의 1차 제작을 마쳤음을 알 수 있다.[80] 건륭제의 상유가 있은 후 1757년(건륭 22)에 전국 각지에서 그려진 초본(草本)이 군기처로 수집되었고, 이를 다시 궁정화원이 교정하여 채색필사 정본 4권을 4년 후에 완성한 것이다.

1758년(건륭 23) 변강 각지에서 보내온 초본과 주문(注文)은 군기처에서 정리하

75 "乾隆十五年八月十一日, 大學士傅恒向策楞傳達上諭, 西藩 玀玀男婦形狀 竝衣飾服瞽, 分別繪圖注釋", 『宮中檔乾隆朝奏折』第1輯 (臺北故宮博物院編印, 1982), p. 91(莊吉發 校注, 前揭書, pp. 11-12 재인용).

76 馮明珠, 前揭書(臺北故宮博物院, 2006), pp. 16-31.

77 傅恒의 자는 春和, 富察氏로 滿洲鑲黃旗人이다. 청 건륭제 孝賢皇后의 동생으로 관력은 保和殿大學士 겸 首席軍機大臣을 역임하였다. 軍機處에서 20여 년을 재직하며 大金川 전쟁을 지휘하였고, 准噶爾部 전쟁을 平定하는데도 참여하였다. 1763년에는 건륭의 유지로 滿文, 漢文, 內蒙古蒙文, 藏文, 新疆蒙文, 維吾爾文 등 6종 문자로 서역 인명 및 지명을 갖춘 『西域同文志』 24권을 완성하였다. 시호는 文忠公이다.

78 "乾隆十六年六月初一日, 大學士忠勇公臣傅恒奉上諭, 我朝統一區宇, 內外苗夷, 輸誠向化, 其衣冠狀貌, 各有不同, 著沿邊各督撫於所屬苗猺黎狪, 以及外夷藩衆, 仿其服飾, 繪圖送軍機處, 彙齊呈覽, 以昭王會之盛, 各該督撫於接壤處, 俟公務往來, 乘便圖寫, 不必特派專員, 可於奏事之便, 傳諭知之, 欽此." 『皇淸職貢圖』, 「喩旨」(문연각 사고전서본).

79 畏冬, 前揭書『紫禁城』第71期, 1992, pp. 10-11.

80 聶崇正 主編, 『淸代宮廷繪畵』(商務印書館, 1995), p. 279.

였다. 4년의 정리와 그림 제작을 거쳐 1761년(건륭 26) 가을 《황청직공도》의 필사가 끝났다. 전도는 4권으로 나뉘어 제1권은 조선, 유구(오키나와), 일본, 안남(安南·베트남), 섬라(暹羅·태국), 면전(緬甸·미얀마), 남장(南掌·라오스), 마진(馬辰·인도네시아 보르네오), 문래(汶萊·브루나이), 가라파(咖喇吧·인도네시아 자바), 유불(柔佛·말레이시아), 송거로(宋腒勝·태국의 속국), 간포채(柬埔寨·캄보디아), 소록(蘇祿·필리핀 술루제도), 여송(呂宋·필리핀 루손섬), 마육갑(嘛六甲·말라카) 등 동남아 국가를 비롯하여 영길리(英吉利·영국), 법란서(法蘭西·프랑스), 하란국(荷蘭國·네덜란드), 대서양(大西洋·이탈리아), 파라니아(波羅泥亞·볼로냐), 소서양(小西洋·포르투갈) 등 서유럽 국가, 아라사(俄羅斯·러시아), 옹가리아(翁加里亞·우크라이나) 등 동유럽 국가, 서국(嗶國)·소라(蘇喇)·아리만국(亞利晩國) 등 27개국의 관원 및 민간 남녀와 서장번인(西藏藩人), 신강(新疆)의 이리(伊犁) 등 59단을 그렸다. 제2권은 관동 7종, 복건 2종, 대만 13종, 호남 6종, 광동 9종, 경주 1종, 광서 23종의 소수민족을 61단으로 그렸다. 제3권은 감숙 34종, 사천 58종의 소수민족을 92단의 화면에 그렸고, 제4권은 운남 36종, 귀주 42종의 소수민족을 78단에 걸쳐 그렸다. 전체 총 290단의 인물을 지본에 공필로 채색하였다.

이후 《직공도》 제1권의 나머지 종족들이 추가되어 그려진 경위를 살펴보면, 1763년(건륭 28) 이후에 그려진 애오한(愛烏罕)·곽한(霍罕) 등의 부족이 봉표를 가지고 입조하였고, 1771년(건륭 36) 6월 토이호특(土爾扈特) 전 부족이 아라사로부터 청으로 돌아와 피서산장에서 황제를 조근하였다. 토이호특에 관련한 도설 중 1771년 신묘년 가을 건륭이 앞서 그린 서역 부족들 뒤에 이들 부족의 모습을 추가하여 그리도록 명령하였던 점에서 해당 그림이 1771년에 그려졌음을 알 수 있다.[81] 그리고 《직공도》 화권 제1권의 맨 마지막에 포함된 정흠두목(整欠頭目), 경해두목(景海頭目) 등의 도설은 1775년 추가된 것으로 추정된다.[82]

《직공도》에는 파륵포(巴勒布) 대두인(大頭人)과 종인(從人)이 제1권에 그려져 있는데, 청대 당안의 1805년(가경 10) 6월 20일 군기대신의 상주문에 의하면 1793년(건륭 58) 이후 《직공도》 화권에 파륵포 대두인과 종인의 화상을 그려 넣었음이 확인된다.[83]

외국과 소수민족 총 301종, 인물 6백여 명을 그렸고, 인물에 대한 도설을 만문(滿文)과 한문으로 각각 덧붙였다. 각 도설 아래에는 남녀 각 1명을 그려 넣었다. 그림 속 인물의 국가, 민족, 역사연원, 음식과 복식, 풍속, 지리적 위치, 특산물과 직공의 정황 등을 자세히 적었다. 도설은 당시 『건륭내부여도(乾隆內府輿圖)』, 『서역여도(西

도 5-24 김정표,
《황청직공도》권2, 1761년,
지본채색필사,
33.8×1438cm,
중국국가박물관

域興圖)』,『황여서역도지(皇輿西域圖誌)』 등 지리지를 참조하여 집대성하였고, 변강의 각 소수민족과 교왕하던 외국인의 형상이 잘 묘사된 시각적 사료이기도 하다. 그림 속 인물은 어부·초부·경작·사냥·기마 인물 등 다양한 모습으로 등장하며, 화법은 매우 사실적이고 채색이 선명하다.

《직공도》 채색필사본 4권의 권두에는 각각 '나도식곽(蘿圖式廓)', '훼복함빈(卉服咸賓)', '구신운종(球賮雲從)', '제항성집(梯航星集)'이라 묵서하였다. 제1권에 1761년(건륭 26) 어제시, 제4권에 증보한 그림에 제하여 쓴 건륭의 어제를 통해 건륭이 총찬하였음을 알 수 있다. 건륭 어제시는 청에 조공하기 위해 만방에서 모이니 옛 당대의 사례에 의거하여 화원(畵院)의 명류들에게 그 모습을 그리도록 하였다는 것과 그림은 황제의 교시를 과시함이 아니라 안녕을 보위하고 그들의 상황을 살펴 위무하기 위함이라며 조공국에 대한 대국으로서의 약속과 의무를 강조하고 있다.

제1권 건륭제의 어제시 다음으로, 유통훈(劉統勛)·양시정(梁詩正)·유륜(劉綸)·김덕영(金德瑛)·동방달(董邦達)·구일수(裘日修)·우민중(于敏中)·개복(介福)·관보(觀保)·왕제화(王際華)·전여성(錢汝誠)·전유성(錢維城)·두광내(竇光鼐)·장정보(蔣鼎步) 등 당시의

81 "(前略)勅增繪以廣前圖所未及, 乾隆辛卯季秋月御識"《皇淸職貢圖》제1권, 土爾扈特관련 圖說 부분.
82 "(前略)因繪其服飾附於圖後乾隆乙未嘉平月御識"《皇淸職貢圖》제1권, 雲南整欠 및 景海頭目의 圖說 부분.
83 莊吉發 校注, 前揭書, pp. 11~22.

권신들이 어제 원운(元韻)에 수창한 제시가 있다. 또한 부항(傅恒)·내보(來保)·유통훈·조혜(兆惠)·아리곤(阿里袞)·부덕(富德)·유륜·납연태(納延泰)·우민중의 제발이 각각 제1권의 후미와 제2·3·4권 전후에 나누어 쓰여 있다.

따라서 서역의 제부(諸部)가 평정된 시점은 비록 1757년이지만, 화권의 제1권 중 일부와 제2·3·4권의 제작 시기는 적어도 제1권의 권두에 건륭 어제시가 쓰인 1761년(건륭 26) 가을을 하한으로 볼 수 있다. 이는 1차 제작이 마무리된 뒤인 1762년(건륭 27) 1월 10일, 건륭제가 요문한(姚文瀚)에게 직공도에 그림 3단을 보충하여 그리도록 명하였던 점에서 건륭 연간《황청직공도》의 증회(增繪) 필자도 초본을 그린 궁중화원과 밀접한 관계가 있음이 확인된다.[84] 그러나 당시 그려진 정본 채회본 중 김정표(金廷標)가 그린 제2권만 중국국가박물관에 현존한다[도 5-24].[85]

건륭 연간 황청직공도는 정본 외에도 2점의 부본(副本)이 남아 있는데, 건륭 연간 사수(謝遂)가 베껴 그린 대북고궁박물원 소장 4권과 건륭제의 작은 어보 외에는 관지가 없는 북경고궁박물원 소장 채색필사본 4권이 전한다.

북경고궁박물원의 작품은 작자 관인이 없고, 내용과 체제는 대북고궁박물원의《직공도》와 완전히 일치한다. 다만 제1권에 조선 이하 27개국의 외국 관원과 민인을 비롯하여, 1761년 이후부터 1793년에 걸쳐 애오한, 토이호특, 경해두목, 파륵포 대두인 등이 증보되어 총 70단이 되었다.

사수가 모회한 화권《직공도》4권은 피서산장(避暑山莊)에 소장되었던 것으로 원본의 면모를 추정할 수 있는 작품이다[도 5-25].[86]

가경 연간《황청직공도》의 중회본 제작에 대한 기록은 1805년 6월 각 도설을 만문으로 번역하여 어람을 위해 바치고 훈시를 기다려 화권에 모두 수정해 넣었다는 내용에서 확인된다.

전에 화원을 내려 보내 선사(繕寫)한 직공도[4차 증회본] 화권 내에는 파륵포(巴勒布)가 있었으니, 곽이객(廓爾喀) 두목의 화상으로 1793년(건륭 58) 이후에 증입된 것입니다. 그러므로 직공도 각본[문연각 사고전서본(文淵閣 四庫全書本)] 내에는 아직 도설이 함께 실려 있지 않습니다. 이에 도설 한 조를 베끼고 아울러 만문(滿文)으로 번역하여 어람을 위해 공손히 바치고 훈시를 삼가 바라옵니다. 훈시를 받은 뒤 고쳐 그릴 화원에게 다시 전달하여 화권 내에 모두 보충하겠습니다. 삼가 아룁니다. 1805년(가경 10) 6월 20일.[87]

1793년 파륵포의 인물 도설이 실리지 않은 각본은 사고전서본《황청직공도》이며, 새로 중회하는 필사본에는 누락된 그림을 추가하고, 만문을 번역하여 제작하겠다는 내용이다.

가경 연간 중회본《황청직공도》의 도상과 도설은 건륭 연간 채회본과 비교했을 때, 제1권을 수개하고 보충한 부분을 제외하고, 제2·3·4권 내용과 양식은 기본적으로 일치한다.

호경(胡敬, 1769-1845)의 『석거보급』 3편과 『국조원화록』을 통해 가경 연간 채색필사의 화권 제작에 참여한 화원을 확인할 수 있다.[88] 제1권은 장예덕(莊豫德), 제2권은 심환(沈煥), 제3권은 여명(黎明)·정림(程琳)·심환·심경란(沈慶蘭), 제4권은 풍녕(馮寧)·장무덕(蔣懋德)·장서(張舒)였다. 현재 북경고궁박물원에는 가경 연간 중회본(重繪本)《황청직공도》총 4권 중 제3권만 소장되었다[도 5-26].

위에 소개한 채색필사본 외에도 백묘(白描)로 제작된《황청직공도》9권이 있는데, 1778년(건륭 43) 8월 완성된 사고전서본과 1805년(가경 10) 무영전 간본이다. 모두 채색필사본을 백묘로 모각한 것으로 채색필사본의 한 권을 두 권씩으로 나누어 8권이 되었고, 속도(續圖) 1권을 포함하여 총 9권으로 구성되었다. 두 간본의 그림과 도설, 편집 형식은 모두 일치하지만, 문연각 사고전서본에만 「제요(提要)」가 더해져 있다.

84 紀念郎世宁誕生三百周年特輯『故宮博物院 院刊』, 「淸宮廷畵家郎世寧年譜」(1988年 第2期), p. 68.

85 『中國國家博物館藏 文物硏究叢書』繪畵卷, 風俗畵(上海古籍出版社, 2006), pp. 180-186.

86 謝遂가 그린 모본은 1775년 완성되었고, 1793년 종이를 덧댄 巴勒布大頭人竝從人卽郎爾喀의 화상은 다른 화가가 그려 넣은 것으로 보인다. 莊吉發, 「香格里拉 人間仙境-謝遂職貢圖卷完成的年代」, 『故宮文物月刊』第61期 (1988. 4), pp. 70-77; 謝遂는 건륭 후반에 활동했던 궁정화가로 인물·누각계화·산수에 능했고, 화풍은 건륭 연간 서양선교사들에게 영향을 받은 섬세하고 정교한 中西合璧 양식을 추구하였다. 그의 대표작으로는 원명원의 중국식 누각을 묘사한《樓閣圖册》([臣謝遂恭畵, [避暑山庄], [乾隆御覽之寶] 方印 있음)을 비롯하여 1788-1790년에 제작된 銅版印本《御題平定台湾戰圖》의 밑그림을 그리기도 했다.

87 "前蒙發下派員繕寫之職貢圖, 畵卷内有巴勒布, 卽廓爾喀頭人畵像, 係乾隆五十八年以後增入, 是以職貢圖刻本内, 並未載有圖說. 兹謹擬繪圖說一條, 並繕譯滿文, 恭呈御覽, 伏候訓示, 俟發下者再交繕寫之員, 於畵卷内一律編入, 謹奏. 嘉慶十年六月二十日, 奉旨知道了, 欽差." 『上諭檔』方本(臺北故宮博物院 所藏), 嘉慶十年六月條, p. 259(莊吉發 校注, 前揭書, p. 20 재인용).

88 매권 권미에는 작자 관인이 있는데, 제1권에는 '臣莊豫德恭繪', [臣], [豫德]이라는 인장이 있고, 제2권에는 臣沈煥恭繪, [臣], [煥]이란 인장이 있다. 제3권에는 臣黎明, 程琳, 沈煥, 沈慶蘭恭畵, [恭], [畵]라는 인장이 찍혔다. 제4권에는 "臣馮寧, 蔣懋德, 張舒恭畵", [恭], [畵]라는 인장을 찍었다. 매권의 전후에는 건륭회본 때 군신의 시문과 발문을 참고하여 "嘉慶十年 乙丑仲冬月 臣趙秉冲奉勅敬書"라고 하여 1권부터 4권에 이르기까지 표제는 건륭제가 찬한 "藨圖式廓", "卉服咸賓", "球賨雲從", "梯航星集"이라는 구명에 따라 옮겼으며, 다만 "臣董誥奉勅敬書"라고 쓰여 있었다. 畏冬, 前揭書(『紫禁城』, 第74期, 1993), p. 44.

도 5-25 사수 모회(摹繪), 《직공도》권2, 건륭 연간, 지본채색필사, 33.8×1410cm, 대북고궁박물원
도 5-26 여명 외, 《황청직공도》권3, 1805년 중회, 채색필사, 33.6×1941.3cm, 북경고궁박물원
도 5-27 《황청직공도》권3, 『사고전서』회요본, 1778년, 대북고궁박물원
도 5-28 무영전 간본, 《황청직공도》권1, 1805년, 20.6×14.9cm, 북경고궁박물원

　　사고전서본 《황청직공도》는 1778년 총 9권으로 청대 부항(傅恒), 동호(董誥) 등이 편찬하였으며, 서조신(徐照薪)이 도설을 베끼고, 나선징(羅善徵)이 묵필의 백묘로 모사하여 만든 것이다[도 5-27]. 『사고전서간명목록(四庫全書簡明目錄)』권7 「황청직공도구권(皇淸職貢圖九卷)」에 따르면, "1751년(건륭 16) 대학사 부항 등이 봉칙(奉勅)에 찬하고, 조선을 권두에 두고 나머지 제번(諸藩)과 제만(諸蠻)을 각 소속 성(省)으로 분류하여 순차적으로 엮었다. 성무(聖武)가 멀리 선양되어 서역을 평정하고 각 부족을 더 추가하여 3백여 종이 되었으니 그림과 도설을 고쳐 8권이 되었다. 1763년(건륭 28) 이후 사예(四裔)가 표문을 바치고 입공하여 정성을 들이니, 변방 내에 따르는 자들이 또한 속도(續圖) 한권이 되었다."고 하였다.[89]

　　기윤(紀昀, 1724-1805) 등이 쓴 《황청직공도》 「제요」에 의하면, 1757년(건륭 22)

청이 준가르와 회부(回部)를 평정한 이후 제부(諸部)를 증회하여 모두 8권이 되었음을 알 수 있다.[90]

결국 책 형식의 《황청직공도》제1차 제작은 1751년 착수하여 총 8권으로 제작되었으며, 1763년 이래 1788년(건륭 53)까지 2차례에 걸쳐 제작된 도상 1권을 포함하여 총 9권으로 완성되었음을 확인할 수 있다.[91] 이는 1789년(건륭 54)에 입공하였던 파륵포인(巴勒布人)이 사고전서본에서 누락된 점에서도 뒷받침된다.

한편 북경고궁박물원 소장 무영전 간본《황청직공도》9권은 가경 연간 중회본《직공도》4권의 내용과 일치한다[도 5-28]. 무영전 간본 제9권에는 건륭 연간 제작된 사고전서본와 달리 경해(景海) 1절 뒤에 추가한 파륵포와 월남국(越南國) 관원과 관부, 월남국 행인(行人), 그리고 월남국 민간 남녀 3단이 증보되어 그려졌다. 가경 연간 중회본이 일부만 전하기 때문에 이 간본은 현재 전하는《황청직공도》중 가장 많은 도설을 포함하여, 가경 연간 채색필사본의 내용과 구성을 확인할 수 있는 사료이기도 하다. 회도(繪圖)는 권9 말미에「교간직명(校刊職名)」을 통해 감생(監生) 문경안(門慶安), 서부(徐溥), 대우급(戴禹汲), 손대유(孫大儒) 등이 담당했음을 알 수 있다.

이상《직공도》화권과 간각본을 비교하면 첫째, 화권과 간본의 인물 표정과 동작 그리고 복식은 거의 유사하지만, 화권은 모두 채색필사본이며, 간본은 백묘화의 판본으로 제작되었다.

89 "乾隆十六年, 大學士傅恒等奉勅撰. 以朝鮮諸國爲首, 其餘諸藩諸蠻, 各以省分類次會. 聖武遠揚平定西域, 增入各部落, 三百餘種, 並繪圖系說釐爲八卷. 自乾隆二十八年以後, 四裔之奉表入貢及款, 塞內附者又爲續圖一卷, 並一一徵諸實見, 非同前代之傳聞, 謹按西域圖志於例, 當入邊防蒙古, 源流職貢圖於例, 當入外記, 然國朝威棱震疊, 萬國一家, 悉主悉臣無分, 中外西域已置郡縣, 職貢圖所載, 亦多郡縣之所屬, 未可區分畛域, 故皆錄載都會郡縣之中."『欽定四庫全書簡明目錄』卷7, 史部10,「皇淸職貢圖九卷」.

90 "臣等謹案皇淸職貢圖九卷, 乾隆十六年奉勅撰, 以朝鮮以下諸外藩爲首其, 餘諸藩諸蠻各以所隷之省爲次. 會聖武遠揚, 勘定西域, 拓地二萬餘里, 河源月出骨之外, 梯航鱗集, 琛賷旅來, 乃增繪伊犁·哈薩克·布魯特·烏什·巴達克山·安集延諸部, 兵爲三百餘種, 分圖系設, 共爲七卷, 告成于乾隆二十二年. 迨乾隆二十八年以後, 愛烏罕·霍罕·啟齊玉蘇烏爾根齊諸部, 咸奉表入觀, 土爾扈特全部自俄羅斯來歸, 雲南整次, 景海諸土目, 又相繼內附, 乃廣爲續圖一卷, 每圖各繪其男女之狀, 及其諸部長屬衆衣冠之別, 都會郡縣之屬臣, 凡性情習俗, 服食好尙, 罔不具載. (中略) 此景命所以重申, 天聲所以益播也. 自今以往, 占風驗海而至者, 當又不知其凡幾, 珥筆之臣, 且勵忭新圖之更續矣, 乾隆四十三年八月恭校上(總纂官 臣紀昀·臣陸錫熊·臣孫士毅, 總校官 臣陸費墀)."『皇淸職貢圖』,「提要」(문연각사고전서본). 여기서 7권은『皇淸職貢圖』총9권의 원문과 대조할 때 8권에 대한 오기로 보인다.

91 책은 지역별로 편집되어 있는데, 제1卷은 朝鮮·琉球·安南·英吉利國·法蘭西 등 외국에 대해 다루고 있다. 제2권에서는 西藏·伊犁·哈薩克 등 지역을, 제3권은 關東·福建·湖南·臺灣 지역을, 제4권은 廣東·廣西 지역을, 제5권은 甘肅 지역, 제6권은 四川에 대해 싣고 있다. 제7권은 雲南 일대를, 제8권은 貴州지역을, 제9권은 1763년(乾隆 28) 이후 증보된 그림이다. 1763년 이후부터 1775년까지 황제의 칙명에 의해 추가된 愛烏罕부터 景海頭目에 이르는 여러 부족들의 모습은『四庫全書』《皇淸職貢圖》제9권에 해당한다.

둘째, 구성에서 화권은 각국 또는 부족의 순서에 맞게 총 4권으로 장황하였지만, 간본은 총 9권으로 엮었다. 즉 화권 제1권은 간본의 제1권과 제2권, 그리고 제9권에 해당하고, 제2권은 간본 제2권의 일부와 제3권과 제4권에 해당한다. 그리고 제3권은 간본의 제5권과 제6권에 해당하며, 제4권은 간본의 제7권부터 제8권에 해당한다.

셋째, 인물의 배열 방식도 화권에서는 동일 국가 및 종족의 관인과 민인의 남녀 한 쌍을 같이 그린 반면, 책 형식의 간본은 모든 그림이 한 면에 한 명을 원칙으로 화제를 각각 적고 있다.

넷째, 화권의 도설은 남녀 인물 상단에 한문과 만문으로 부기하였지만, 간본은 매 그림 위에 배치하지 않고 한 쌍을 이루는 인물 뒤에 도설의 지면을 별도로 할애하여 한문으로만 부기하였다.

(2) 황청직공도의 조선인 묘사 북경고궁박물원 소장《황청직공도》제1권 권두의 1761년 건륭 「어제제황청직공도시(御製題皇淸職貢圖詩)」 다음, 첫 번째로 그린 조선국에 대한 도설은 다음과 같다.

조선국은 옛 영주(營州) 외역에 있는 나라이다. 주나라에서 기자(箕子)를 이곳에 봉하였다. 한말 부여인 고씨(高氏) 성을 가진 이가 그 땅을 차지하고 나라이름을 고쳐 고구려라 이름 하였고, 고려라 부르기도 하였다. 당 이적(李勣)이 정벌하여 고씨[고구려]가 드디어 멸망하였다. 오대에 왕건이란 자가 있어 스스로 고려왕이라 칭하였다. 당나라를 거쳐 원나라에 이르기까지 누차 항복하고 누차 배반하였다. 명 홍무연간에 이성계가 스스로 서서 왕이 되어 사신을 보내 국호를 조선이라 바꿀 것을 청하였다. 본조[淸] 숭덕 원년(1636)에 태종(太宗) 문창제(文皇帝)가 친히 정벌하여 이겼다. 왕 이종[李倧, 인조]이 나와 항복하니 조선국왕으로 봉하고 구뉴금인(龜紐金印)을 내렸다. 이때부터 조선은 마침내 복종하여 모든 경하대전에 [사신을 보내] 공헌례를 행하였다. 그 나라는 8도 41군 33부 38주 70현으로 나뉜다. 왕과 관리는 당인(唐人)의 관복을 갖추어 입고, 세속에서도 문자를 알아 글 읽기를 좋아하고 음식을 변두에 놓는다. 관리들은 위의에 밝으며, 부인들은 치마에 선을 둘렀다. 공식모임 때 의복은 대개 수놓은 비단옷과 금은 장식을 한다. 조선 민간인을 '고려봉자(高麗棒子)'라고 속칭한다. 머리에는 흑백 전모를 쓰고 상의와 바지는 모두 백포로 지어 입는다. 아녀자들은 머리를 땋아 정수리에 올리고 청남색 옷을 입으며, 겉에는 긴 치마

를 늘어뜨려 입고, 포로 만든 버선에 꽃신을 신는다. 불교를 숭상하고 귀신을 믿으며, 힘써 일하는데 부지런하다.[92]

위의 도설에서 기자조선에서부터 고구려와 고려를 거쳐 태조 이성계의 조선 건국의 역사를 약술하고 이어 청 태종에게 인조가 항복한 병자호란 이후 청과의 조공관계가 본격적으로 성립된 것을 기술하였다. 또한 조선의 지리적 규모와 왕과 관리들의 관복제도는 물론 여인들의 복식에 이르기까지 자세히 적고 있다. 특히 흥미로운 점은 조선의 풍속과 기질을 조선인들이 문자를 알아 글 읽기를 좋아한다든가 음식은 변두를 사용하여 놓는다거나 관리들이 위의에 밝다고 기술하여 조선을 문명국으로 묘사한 부분이다.

《황청직공도》에 그려진 조선 인물은 2단에 걸쳐 조선국 관원과 관부, 평민 남녀 등 총 네 명이 등장한다[도 5-29, 5-30]. 한편 간본은 채색필사본과 달리 남녀를 각각 한 면씩 나누어 간각하였고, 도설의 내용도 인물의 도상 뒤에 따로 면을 할애하여 첨부하였다[도 5-31, 5-32]. 조선인 관리는 위의 도설에서 확인되듯 당나라 관복차림에서 크게 벗어나지 않은 오사모에 소매가 넓고 긴 녹색 단령을 입고, 봉황과 구름 문양이 있는 문관의 흉배를 하고 있다. 실제 조선사신의 공복은 운문과 칠보 문양을 넣은 형태였으나, 여기서 단령 문양은 고려 불화의 금박 원형 초문을 화려하게 묘사하였다. 또한 목둘레가 둥근 녹색 단령이었으나 황청직공도 내의 조선 관인의 복식은 단령의 깃을 원형이 아닌 y라인으로 길게 댄 형태이다. 이는 단령의 깃이 많이 파인 조선후기 관복을 잘못 이해하여 묘사한 결과로 보인다.

조선국 관리의 모습은 안남국 관리의 모습과 매우 흡사하여 첫눈에 식별하기란 쉽지 않은데, 다만 안남국 관리의 복식은 붉은색이다[도 5-33]. 『대명집례』에는 제국(諸國)의 사신들이 중국의 조복(朝服)을 입고 들어와 사신의 반열에 참례한다고 기록하였고, 『대명회전』에는 외국사신들은 각기 자기 나라의 예복을 입고 들어와 사신의 반열에 참례한다고 하였다. 그러나 조선사신은 시복(時服)을 입고 행사한

92 "朝鮮古營州外域. 周封箕子於此, 漢末扶餘人高姓據其地, 改國號高句麗, 亦稱高麗. 唐李勣征之, 高氏遂滅. 至五代時, 有王建者, 自稱高麗王, 歷唐至元厦服屢叛. 明洪武中, 李成桂自立爲王, 遣使請改國號爲朝鮮. 本朝崇德元年, 太宗文皇帝親征克之, 其國王李倧出降, 封爲朝鮮國王, 賜龜紐金印, 自是朝鮮遂服, 慶賀大典俱行貢獻禮. 其國分八道四十一郡三十三府三十八州七十縣. 王及官屬俱仍唐人冠服, 俗知文字喜讀書, 飲食以邊豆. 官吏嫻威儀, 婦人裙襦加襆, 公會衣服, 皆錦繡金銀爲飾. 朝鮮國民人, 俗呼高麗棒子, 戴黑白氈帽, 衣褲則皆以白布爲之. 民婦辮髮盤頂, 衣用靑藍色, 外繫長裙, 布襪花履, 崇釋信鬼, 勤於力作."

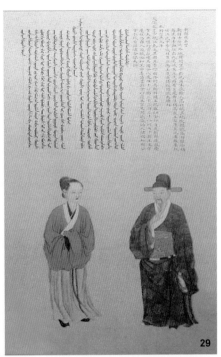

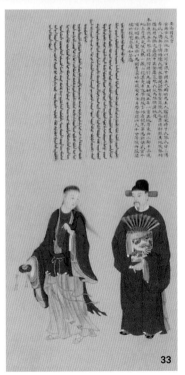

도 5-29 《황청직공도》 제1권 조선국 관원과 관부, 건륭 연간
도 5-30 《황청직공도》 제1권 조선국 민인과 민부, 건륭 연간
도 5-31 《황청직공도》 제1권, 간본, 1778년, 조선국 이관과 관부
도 5-32 《황청직공도》 제1권, 간본, 1778년, 조선국 민인과 민부
도 5-33 《황청직공도》 제1권, 안남국 관원과 관부, 건륭 연간, 북경고궁박물관

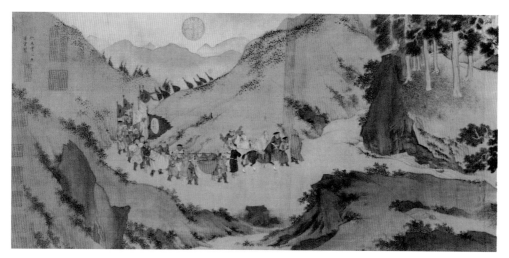

도 5-34 구영,《제이직공도권》조선 부분, 견본채색, 11.61×228.35cm, 북경고궁박물원

지 오래였다. 1546년에 중국 서반(序班) 이시정(李時貞)은 동지사 김섬(金銛)에게 유구와 안남 두 나라는 그 관복 제도가 중국과 다름이 없으나, 조선의 관복만은 중국과 달라 최근 조천궁(朝天宮)에서의 연례(演禮)와 회동관(會同館)에서 황제가 연회를 베풀 때 어사 및 예부의 여러 관원들이 모두 조선 복식이 유구와 안남 두 나라에 미치지 못한다고 지적한 것을 전하였다. 이에 김섬은 당시 유구와 안남의 경우는 내조(來朝)하는 날 모두 중국옷을 빌려 입은 것이고, 조선은 다만 중국과 예의 제도가 조금 다를 뿐, 예악문물(禮樂文物)이 있어 의복에는 조복·공복·사모(紗帽)·단령(團領)이 있으며, 복장(服章)에도 차등이 있어 당상관만 비단옷을 입고, 일반 선비와 평민들은 입을 수 없기 때문이라 해명하기도 하였다. 따라서 1609년 정경세(鄭經世, 1563-1633)가 북경에 갔을 때,『대명집례』에 의거하여 조선사신도 명나라 조복을 입는 것이 옳다고 중국 예부에 글을 올렸으나 허락하지 않자 마침내 주청하자는 의논까지 있었다.[93]

조선국 관부(官婦)는 파랑색 유(襦)의 넓고 긴 소매에 손을 가지런히 모은 공수 자세를 하고, 치마는 분홍계열로 가는 끈이 길게 늘어졌다. 두발은 높이 올려 머리꽂이로 고정하고 귀에는 이식을 하였으며, 발에는 가죽신을 신었다. 관리와 관부의 얼굴색은 평민 남녀와 비교했을 때 비교적 밝은 피부로 표현되었고, 특히 여인

93 李肯翊,『燃藜室記述別集』권5, 事大典故, 使臣; 魚叔權,『稗官雜記』卷2.

들의 경우는 얼굴에 흰색 분을 칠한 듯 처리하였다. 이와 대조적으로 평민 남자는 건강한 구릿빛 피부로 얼굴의 음영을 비교적 강하게 준 것이 인상적이다.

한편 민인은 짚신을 신고 공수자세로 손을 두루마기의 소매 안에 넣었고, 모첨이 낮은 갓을 쓴 평민 복식으로 상하의 모두 백포를 착용하였다. 민부는 허리 정도 오는 저고리에 치마를 입었다. 머리는 관부처럼 높이 올리지 않고 아래쪽에서 묶어 고정하여 아무런 장식이 없다. 저고리는 엷은 자주색이며 치마는 녹색을 사용하였고, 발에는 남성과 달리 꽃신을 신었다.

《황청직공도》에 등장하는 조선인의 초본은 앞서 살펴본 제작배경과 관련하여 적어도 18세기 중엽 조선의 복식과 풍속을 담은 것으로 볼 수 있다. 이 화권이 1차로 완성된 1761년 이전 제1권의 초안을 맡았던 궁정화원 정관붕(丁觀鵬)이 그린 것이며, 관부를 비롯한 민인의 모습은 조선과 인접한 요동 지역의 군기대신이 조선의 풍속을 조사하고 복식을 그려간 결과물을 바탕으로 궁중화원이 다시 화권에 옮긴 것으로 파악할 수 있다.

조선국 예에서도 알 수 있듯 해당 국가나 번족들의 중국과의 관계를 비롯하여 관인과 서민들의 복식 및 생활 관습에 이르기까지 풍속지적 내용을 도설에 아우르고 있다. 《황청직공도》는 총 300여 개가 넘는 내외 번국(藩國), 번족(藩族)들의 관인과 민인을 섬세하게 기록하여 무역이나 조공을 위해 중국을 왕래하는 국가와 소수민족의 규모 중 단연 최대이다. 물론 청조가 활발한 정복 활동을 했던 결과이지만, 단순히 영토 확장이나 조공국 증가만을 전달하는 데 머물지 않고 번국, 번족 각각에 대한 치밀한 자료 수집을 바탕으로 청대 사실적이고 기록적인 회화 전통을 추구하여 그 예술성에서도 중국 역대 직공도 중 압권이라 할 수 있다.

중국 양 원제의 〈직공도〉이래 당대를 비롯한 중국 역대 직공도가 조공 사절단의 행렬이나 사신 위주로 묘사하던 것과는 차이를 보인다. 특히 명대 구영(仇英)의 《제이직공도권(諸夷職貢圖卷)》에서 그려진 11개국 사절단 그룹 중 맨 끝에 위치한 조선국 사절단의 행렬 모습과 비교했을 때 더욱 극명한 차이를 확인할 수 있다. 《제이직공도권》에서는 도설 없이 청록산수를 배경으로 실제 행렬의 고증 없이 조공물과 깃발을 앞세우고 여느 오랑캐와 같은 복식을 착용한 모습으로 조선사절단을 묘사하였다. 심지어 조공물을 옮기는 역원(役員) 중에는 변발의 인물도 다수 포함되었다[도 5-34]. '제이직공도(諸夷職貢圖)'라는 작품명에서도 확인되듯 명나라를 왕래하는 모든 국가를 중화의 질서로 계도해야할 대상으로 인식하였음을 보여주

는 방증이기도 하다.

이에 비해《황청직공도》에서는 조선국 사신과 민인을 으뜸으로 그려 청 조정에서 유교국가로서 위계가 있고, 매년 정기적인 사행을 하였던 조선국에 대한 인식이 다른 조공국에 비해 상대적 우위에 있었음을 알 수 있다. 또한《황청직공도》는 조선국에 대한 복식과 풍속, 역대 중국과의 대외관계, 사행 온 사신뿐만 아니라 관부나 평민 남녀까지 확대시켜 구체적으로 기록하고 묘사하여 청 주변국에 대한 정보 수집이 더욱 체계적으로 강화되고 있음을 보여준다. 또한 명대『삼재도회』인물편을 비롯하여 중국 역대 지리지와 비교했을 때, 일목국(一目國), 삼수국(三首國), 삼신국(三身國), 우민국(羽民國), 천흉국(穿胸國) 등 비현실적인 국가의 인물들이 혼재되어 있던 것과 달리,《황청직공도》는 세계를 보다 현실적이고 객관적으로 인식하려는 노력이 반영되었다.

(3) 황청직공도의 조선 유입과《환영초형기문》 국내에 현존하는 황청직공도는 9권 간본 형태로 규장각, 고려대학교 도서관에 전하며, 동아대학교 도서관에 제1권만 전하고 있다. 모두 간본으로 월남국인이 포함되지 않아 1778년 사고전서 간본으로 추정된다.

기록에서도 황청직공도의 조선 유입 사례는 매우 드물게 전한다. 1799년(정조 23)에 족형 한치응(韓致應)을 따라 연행을 다녀온 한치윤(韓致奫, 1765-1814)이 편찬한『해동역사』의 중국서 인용서목에《황청직공도》9권을 소개하고,《황청직공도》의 조선인 복식에 대한 도설 내용을 부분 인용하였다.[94] 따라서 한치윤이 북경에서 머문 2개월 동안《황청직공도》를 접하거나 구입을 해왔을 개연성이 높다.

조선 후기 황청직공도의 직접적 유입의 예는 1875년 주청사(奏請使)로 연행하였던 이유원이 당시 청 명사들과 교유하고 돌아올 때 전별 선물로 받은 서적 중《황청직공도》8책이 포함되어 있었다. 이유원은 이 책을 건륭시기에 편찬한 것으로 외국의 인물, 복식, 기물, 풍속을 싣지 않은 바가 없고 외국 서적 중 가장 방대한 자료를 갖고 있다며 기관(奇觀)이라 평가하였다.[95] 이유원은 직공도 서문과 묘사된 27개국과 서장제번(西藏諸蕃)의 도설 내용을 발췌하여 시로 엮어 고증할 수 있도

94 『海東繹史』海東繹史 引用書目, 中國書目錄;『海東繹史』卷20, 禮志 3, 儀物.
95 李裕元『嘉梧藁略册』권1, 樂府, 異域竹枝詞 三十首.

도 5-35 《환영초형기문》 제2책, 안남국 평민과 상인, 지본채색, 각 면 28.3×20.1cm, 국립중앙박물관

록 하였다. 따라서 당시 8책은 1757년(건륭 22) 제9권이 추가되기 이전 상황을 묶은 것으로 보인다.

《황청직공도》는 이렇듯 청나라를 왕래하던 연행사절을 통해 조선에 전해지기도 하였는데, 현존하는 작품 중 채색필사본은 국립중앙박물관 소장《환영초형기문(寰瀛肖形紀聞)》이 유일하다.[96] 이 작품은 현재《각국풍속도》로 알려져 있으며, 직공도의 도설에서 중국과의 관계와 조공 내력을 생략하고 해당 인물이 속한 국가와 민족의 풍속지적 내용을 위주로 도설을 재구성하여 써 붙인 것이 특징이다. 지본에 진채로 그려진 작품은《황청직공도》채색필사본의 화본과 매우 유사하다. 그러나 인물 복식 및 문양, 그리고 채색에서 서양화법적인 명암을 뚜렷하게 표현하였다. 이러한 명암법은 당시 조선의 인물 초상화법과 비교할 때 매우 이색적이다.

《환영초형기문》 1권과 2권의 내지 좌측 하단에 '정효공팔세손지인(貞孝公八世孫之印)'이 찍혀 있고, 1책의 마지막 폭인 제26폭 좌측 상단에 "진재해(秦再奚)가 청나라로부터 모사한 이 그림을 궁중에 봉헌하였다. 그 후 내전에서 여흥부원군에게 하사하여 세전하였다"고 따로 적어 붙인 첨지가 있다.[97] 첨지의 진위 여부를 떠

나 내용을 살펴보면《환영초형기문》은 영조 연간 활동한 도화서 화원 진재해가 청국에서 모사한 작품을 궁중에 봉헌하였고, 이후 작품은 내전에서 여흥부원군에게 하사되어 그 집안에서 소장해왔음을 짐작할 수 있다. 그러나 1735년 영조가 영희전의 영정(影幀)에 대한 모사를 운운하며 근래 화사 진재해가 죽은 후 그와 같은 화사를 찾기 어렵다고 했던 점에서 그의 몰년이 적어도 1735년 이전임을 알 수 있다.[98] 따라서《황청직공도》의 제작시기가 1761년임을 고려할 때, 진재해가《환영초형기문》을 그렸을 가능성은 희박하다.

《환영초형기문》의 내용 중 주목할 점은 소라국, 대서양국, 여송국, 섬라국, 서국을 비롯한 대부분의 외국인 남녀에 대한 도설 내용이 원본에 있는 중국과의 관계와 조공 내력 등을 모두 없애고 인물의 인상과 복식에 대한 약술이 주가 되었다는 것이다.《황청직공도》권1 도설 중 오문(澳門, 마카오)과의 관계를 기술한 것은 4개 국가로 대서양국인(大西洋國人)의 임시거처가 향산현 오문에 있으며, 수도사와 수녀는 삼파사(三巴寺) 등에서 따로 거주한다고 하였다. 또한 프랑스와 서국은 오문에서 교역했으며, 하란국(네덜란드)은 1653년(순치 10) 오문을 통해 조공, 강희 초에 대만을 정벌할 때 대병을 도운 공이 있어 조공과 교역을 지속하였다는 등 간단한 정보이다. 그러나《환영초형기문》의 경우는 하란국의 속국인 가라파국(咖喇吧國)을 제외한 총 11개국의 도설에서 해당국과 향산현(香山縣)의 오문까지 뱃길 거리와 1년 중 무역을 위해 왕래하는 기간을 상세히 적고 있어 주목된다.

《황청직공도》제1권 중《환영초형기문》에서는 조선이나 유구를 비롯한 광동에서 직접적 교역이 없었던 국가들이 제외된 점이 주목된다. 또한 제2권은 주로 광동성의 소수민족을 중심으로 묘사되었고, 원본에는 없는 안남국 상인을 그려 그들의 무역상황을 자세히 적고 있어 향산의 오문 상인들과 매우 밀접한 관계가 있을 것으로 추정된다[도 5-35].

조선으로 유입된《황청직공도》의 대부분은 9권의 책 형식으로 된 간본이 대부분이지만, 국립중앙박물관에 소장된《환영초형기문》은 채색필사의 화첩으로,

96 황청직공도의 조선유입과《환영초형기문》에 대해서는 정은주, 앞의 논문(명청사학회, 2011. 4) 참조.

97 秦再奚自淸國模寫此圖, 奉獻于大內矣. 其後自内殿下賜, 驪興府院君因世傳焉.《寰瀛肖形紀聞》1책, 첨지 원문.

98 지금까지 진재해의 생몰년을『근역서화징』에 근거하여 1691년에서 1769년으로 알려져 왔으나, 이는 그의 활동 상황을 고려할 때 재고의 여지가 많다. 오세창 편,『근역서화징』(시공사, 1996), p. 175;『승정원일기』제767책, 영조 9년 10월 12일조;『승정원일기』제797책, 영조 11년 3월 16일조; 진준현, 「숙종대 어진도사와 화가들」,『고문화』46(한국대학박물관협회, 1995), p. 115.

《황청직공도》9권 중 제1권의 일부 국가와 제4권 광동성 소수민족을 모사한 작품임을 확인할 수 있다.

도설 내용은《황청직공도》와 달리 복식과 풍속을 약술하고 해로를 통한 광동 향산현 오문까지 거리와 무역기간을 자세하게 적었고, 이들이 광동성을 드나들며 교역하던 동서양국이나 토착민들이었다는 점에서도 공통점을 찾을 수 있다. 또한 《황청직공도》에 그려지지 않은 용승(龍勝)의 묘인(苗人)과 마평현(馬平縣) 아인(犽人)이 한 쌍씩 더 추가되어 광동성 현지에서만 그릴 수 있었던 화본이 등장한다. 화풍 또한 북경 궁중화원이 제작한 것보다 명암이나 채색에서 서양화풍적인 요소가 훨씬 강하여 광동성 외소화(外銷畵)의 특성을 반영하며, 주제 면에서도 그곳에서 수요가 많던 인물화를 재생산한 작품으로 보인다.《환영초형기문》은 건륭제가 황청직공도를 염두에 두고 1751년 6월 중국 변강의 각 독무들에게 해당 지역의 화가를 통해 그 지역의 외번과 번족을 그려 군기처로 올리라고 했던 화본에서 유래했을 것으로 추정된다.

따라서《환영초형기문》은 당시 서양과 자유로운 무역이 유일하게 가능하였던 광동성 광주 향산의 오해관(澳海關) 일대에서 활동하던 외소화가에 의해 제작되어 북경으로 유통되었고, 다시 연행사절을 통해 조선으로 유입되었다고 보는 것이 타당할 것으로 보인다. 건륭 연간 태평성세를 과시하기 위해 황제의 명령으로 제작된《황청직공도》가 지역별 풍속지로 저변화되었음을 보여주는 매우 흥미로운 사료이다.

2) 만국래조도의 조선사절

건륭 연간은 강희·옹정 연간에 이어 청조의 대내외적 위상을 높이고 경제·문화적 번영을 이룬 시기이다. 특히 건륭 연간 대규모 외정(外征)으로 중국 동북부, 몽골, 동투르키스탄을 포함한 천산산맥(天山山脈) 양측 지역, 티베트 등 청의 지배영역은 역대 최대 판도가 되었다. 1747년(건륭 12)부터 1791년(건륭 56)까지 10차에 걸친 건륭제의 외정을 일컫는 소위 '십전무공(十全武功)'이 당시 시대 상황을 잘 말해준다.[99] 따라서 청조는 주변국과의 안정적 국제 질서 유지와 중국 변방의 번부(藩部)를 효율적으로 통치하기 위해 전통적인 조공 제도를 적극적으로 활용하였다.

중국 역대 조공 체제는 중국 고대의 대외관계와 그 정책의 매개로써 선진시대 천자와 제후의 관계를 토대로 하고 있다. 중국 중심의 천하관을 형성한 조공

체제는 중국 봉건 왕조가 추구한 이상적 국제관계로, 청 건륭 연간 그 정점에 이르렀다. 만주족이 세운 청 제국은 대내적으로 중국 황제로서 정당성과 통치 위엄을 명시하고, 대외적으로 세계의 중심으로서 주변국과의 관계를 안정적으로 유지하기 위해 조공 제도를 강화하였다.[100]

만국래조도(萬國來朝圖)는 건륭 연간 청 자금성의 원단(元旦)과 만수성절(萬壽聖節)의 조회(朝會)를 배경으로, 번부과 외국사신들이 내조하여 성대한 조회를 준비하는 장면을 그린 일종의 직공도이다.[101] 현재 북경고궁박물원에는 1760년에서 1779년에 걸쳐 건륭 연간 '만국래조(萬國來朝)'라는 화제로 제작된 작품이 총 5점 전한다.[102] 만국래조도에는 조회에 참여한 조선사절의 모습을 비롯하여 각국 사신들이 선명하게 나타나 청 궁중에서 열린 대규모의 외교 의례를 엿볼 수 있는 작품으로 주목된다.

(1) 만국래조도의 제작 배경

① 만수성절 조회를 그린 만국래조도 1761년 어제시가 있는 〈만국래조도〉 축은 1761년 11월 숭경황태후(崇慶皇太后, 1692-1777) 칠순 만수성절을 조하하기 위해 모인 외국과 번국 사신들의 성대한 조회를 묘사한 작품이다. 『양심전조판처각작성고활계청당(養心殿造辦處各作成做活計淸檔)』에 의하면,[103] 1761년 7월 14일, 요문한(姚文瀚), 장

99 건륭 연간 十全武功과 관련된 궁정기록화로는 徐揚의 《平定金川戰圖冊》, 郞世寧, 王致誠 등이 함께 제작한 《平定伊犁回部戰圖冊》, 錢維城의 《平定臺灣戰圖冊》, 청 궁정화가가 제작한 《平定安南戰圖冊》, 《平定廓爾喀戰圖冊》 등이 있으며, 건륭 연간 외번과 전쟁을 통해 이를 평정한 실상을 묘사한 작품들이다. 비슷한 시기 제작된 汪承霈의 《十全敷藻圖冊》 역시 건륭제의 십전무공을 집약한 기록화로 잘 알려져 있다. 《十全敷藻圖冊》에 대해서는 朱敏, 「《十全敷藻圖》 冊與乾隆 "十全武功"」, 『榮寶齋』 2003年 3期, pp. 186-200 참조.

100 조공제도는 중국 황제가 내지 이외의 소수 민족이나 외국을 구분하는 정치적 개념으로 내속외번은 청조 입관 후 중국 강역에 속한 蒙古, 西藏, 靑海, 回部 등 서북 변방이고, 조선을 비롯한 책봉을 통한 동남아시아의 번국과 신강 변방의 부족국가를 境外外藩으로, 통상을 목적으로 조공한 서양국을 通市外藩으로 구분할 수 있다. 張雙智, 「淸朝外藩體制內的朝覲年班與朝貢制度」, 『淸史硏究』(2010年 第3期), pp. 109-111.

101 만국래조도에 대한 내용은 정은주, 「건륭 연간 〈만국래조도〉 연구」, 『중국사연구』 72 (중국사학회, 2011. 6)의 일부를 재구성하였다.

102 만국래조도에 대한 선행 연구는 劉潞, 「皇帝過年與萬國來朝 -讀《萬國來朝圖》-」 『紫禁城』(2004年 1期), pp. 57-63; 周妙齡, 「乾隆朝《職貢圖》, 《萬國來朝圖》之硏究」(臺灣師範大學美術學系學位論文, 2004), pp. 57-82; 姜鵬, 「乾隆朝 '歲朝行樂圖', '萬國來朝圖'與室內空間的關係及其涵」(北京: 中央美術學院 學位論文, 2010).

103 造辦處는 1691년(강희 30)에 처음 만들어져 養心殿과 內務府에 있었다. 양심전 조판처는 황제가 사용하는 각종 기물, 일용품, 궁정회화, 자기 등 예술품 제조를 관리 감독하였고, 1759년(건륭 24)부터 造辦活計處 관리 사무에 대해 정원을 두고 운영하였다. 한편 內務府 관할 조판처는 皇家에서 소비되는 일상 용품 제조가 주된 업무였다. 『皇朝通典』 卷29, 職官 7.

정언(張廷彦) 등이 그린 〈만국래조도〉 초고 한 장을 비단에 그렸다. 이후 1761년 10월 11일, 만국래조도 견본 한 폭을 괘축(掛軸)으로 장황하였고, 10월 15일 만국래조도 부본(副本)을 그려 괘병(掛屛)으로 장황하도록 하였다는 기록이 있다.[104] 따라서 축 형태의 〈만국래조도〉는 당시 괘축으로 장황한 그림임을 알 수 있으며, 그림의 제작 시기와 참여한 궁정화가를 확인할 수 있다.

〈만국래조도〉 우측 상단 1761년 가을에 쓴 건륭의 어제시를 통해 작품의 제작 의도를 파악할 수 있다.

累洽重熙四海春	태평성세가 누대에 이어져 사해가 봄과 같고,
皇淸職貢萬方均	황청에 조공하는 것은 만방이 균등하네.
書文車軌誰能外	문자와 수레의 제도 누가 예외일 수 있겠는가,
方趾圓顱莫不親	모든 인류 친하지 않은 이 없네.
那許防風仍後至	어찌 방풍씨 뒤에 이를 수 있겠는가,[105]
早聞干呂已咸賓	일찍이 황제가 도를 좋아함을 듣고 모두 빈객되었네.[106]
塗山玉帛千秋迊	도산의 회맹 방물 천추에 이어져,[107]
商室共球百祿臻	상나라 예물과 온갖 복록이 다 모였네.
詎是索疆恢此日	어찌 국경을 찾아 넓힌 것이 오늘이겠는가,
亦惟謨烈賴前人	오직 모훈(謨訓)과 공업(功業)은 선대부터 이어졌네.
唐家右相堪依例	당나라의 우상[안사고(顔師古)]이 옛 일에 의거하여
畵院名流命寫眞	화원(畵院)의 명류(名流)에게 모습을 그리게 하였네.
西鰈東鶼觀王會	동서에서 황제를 뵈러 모이고,
南蠻北狄秉元辰	남만과 북적이 원단[조회]에 참여하였네.
丹靑非爲誇聲敎	그림은 황제의 교화를 과시함이 아니라,
保泰承庥愼拊循	안녕을 보위하고 살펴 삼가 위무함이라네.

乾隆辛巳秋御題 1761년 가을 건륭어제.

여기서 '누흡중희(累洽重熙)'는 한나라 반고(班固)의 『동도부(東都賦)』에서 "영평

연간까지 태평성세를 누렸다(至于永平之際, 重熙而累洽)"는 구절에서 유래한 조어로 현명한 황제의 치세가 지속되어 누세에 태평성대를 누린다는 의미이다.[108] 건륭제는 어제시에서 청조가 이룬 위업 위에서 사해가 평화롭게 통일되었고, 자신을 과거 도산(塗山)에서 제후국을 규합한 우임금에 빗대 천자로서 정통성을 강조하였다. 또한 당나라에서 왕회도(王會圖)가 제작되었던 일을 상기하며, 당시 최대 영토를 확장함에 따라 가장 많은 조공국이 왕래하는 성세를 보이기 위해 만국래조도를 제작하게 하였음을 알 수 있다.

위 어제시는 건륭 연간 1761년 1차 완성되어 여러 차례 증보를 거친 황청직공도 중 채색 사본으로 그린 《황청직공도》제1권의 권두에 있는 어제시와 일치하여 만국래조도가 황청직공도의 제작 배경과 밀접한 관련이 있음을 알 수 있다. 무엇보다 두 작품의 제작 시기가 일치한다는 점과 묘사에서도 각국 사신들과 번부의 모습이 황청직공도의 번부 및 각국 사신 모습과 매우 긴밀한 연관성을 갖는다. 이는 황청직공도를 그린 정관붕(丁觀鵬), 김정표(金廷標), 요문한(姚文瀚), 사수(謝遂), 고전(賈全) 등 화가 대부분이 만국래조도 제작에 중복 참여하고 있는 점에서도 확인할 수 있다.[109]

황청직공도는 위에서 살펴보았듯이, 양 원제 〈직공도〉 이후 당대 〈왕회도〉의 구도나 체제를 그대로 차용하되, 즉 문관과 서민의 모습을 개별적으로 그리고, 도설을 통해 해당 지역의 역사와 풍습, 토산물 등을 자세히 기술하여 정보를 더욱 보강하였다. 한편 만국래조도는 원·명대 각국 사신들이 무리를 지어 조공물을 들고 공로(貢路)를 이동하는 모습을 그렸던 것과 달리 직접 황제가 거처하는 자금성을 배경으로 번부와 각국 사신들의 위계를 종합적으로 편집하여 연출하였다. 따라서 황청직공도가 건륭 연간 외번이 확대되면서 이들에 대한 체계적인 정보 수

104 中國第一歷史檔案館, 香港中文大學文物館合編, 『淸內務府造辦處檔案總匯』第26册(人民出版社, 2005), pp. 713, 718, 731.

105 과거 禹임금이 會稽山에 제후들을 모이게 하였는데, 防風氏가 늦게 도착하자 우임금이 그를 죽여 다른 제후들의 貢賦의 불이행에 대한 경계로 삼았던 것을 말한다.

106 靑雲干呂는 『海內十洲記』「聚窟洲在西海」에 "푸른 구름에 음 기운이 조화되어 한 달이 넘도록 흩어지지 않으니, 중국에 지금 도를 좋아하는 군왕이 있는 것이다." 하였던 데서 유래한 것이다.

107 '塗山'은 중국 고대 지명으로, 『左傳』哀公七年條에 "禹合諸侯于塗山, 執玉帛者萬國"의 구절에서 禹임금이 도산에서 제후들을 규합하였는데 萬國에서 玉帛을 가져와 내조하였다는 내용에서 유래한 것이다.

108 『後漢書』卷70 下, 班固列傳 第30 下.

109 특히 만국래조도 제작에 가장 많이 참여하였던 姚文瀚은 《紫光閣賜宴圖》에서 볼 수 있듯, 중국 전통 화법에 일부 서양화법적 요소를 수용하여 인물·산수·누각을 잘 그렸다. 張廷彦(1735-1794)은 〈弘曆行樂圖卷〉에서와 같이 산수·인물·계화에 능했으며, 낭세녕 이후 당시 궁중에서 유행하던 中西合璧 화풍의 영향을 받은 인물이다.

표 21 청대 주요 조공국 현황

국가	조공 기간	경유 조공로	비고
朝鮮	매년 1회	鳳凰城	1637년부터 始貢. 매년 1회 연공을 하면서 聖節, 元旦, 冬至 三大節을 겸함. 북경에 들어오는 시기를 1723년 기존 9월에서 12월 이내로 바꿈. 1729년 聖節, 元旦, 冬至의 표문은 연공 표문과 함께 올림.
琉球 오키나와	2년 1회	福建 閩安鎭	1651년 始貢, 1654년부터 2년 1회 조공.
緬甸 미얀마	10년 1회	雲南 騰越州	1662년(강희 원년)부터 운남을 거쳐 조공. 1790년 공기를 10년에 1회로 규정.
安南 베트남	3년 1회 → 3년 2회	廣西 太平府 → 湖廣, 江西, 山東 等處 水路	1660년 始貢. 1663년부터 3년 1회, 1668년부터 3년 2회 조공. 1665년부터 廣西 太平府를 경유하였으나, 1724년부터는 湖廣, 江西, 山東 등 水路 통해 북경 도착.
暹羅 태국	3년 1회	廣東 虎門	1664년(강희 3)부터 始貢, 3년 1회, 1667년(강희 6)부터 조공로는 광동을 경유.
蘇祿 필리핀 술루제도	5년 1회	福建 廈門	1726년(옹정 4)부터 始貢, 조공로는 福建을 경유하였고, 1743년(건륭 8)부터 5년 1회 조공.
南掌 라오스	5년 1회 → 10년 1회	雲南 普洱府	1729년(옹정 7)부터 雲南을 경유하여 始貢하였고, 1730년(옹정 8)부터 5년 1회 조공, 1743년부터 거리를 감안하여 10년에 1회 조공.
荷蘭 네덜란드	8년 1회 → 10년 1회 → 5년 1회	廣東 → 福建	1656년(순치 13)부터 廣東을 경유하여 8년 1회, 이후 1686년(강희 25)에는 福建을 경유하여 10년 1회로 정하였으나, 건륭 연간에는 해당국 왕의 청으로 다시 5년에 1회로 조공.

전거: 『大淸會典則例』 卷93, 禮部, 主客淸吏司

집과 이해를 도모하기 위한 목적으로 그린 것이라면, 만국래조도는 만국이 자금성에 내조하여 행하는 조회 의식을 성대하게 연출하여 청의 대국적 이미지와 조공을 받는 대상인 황권의 위엄을 극대화시킨 것이라 볼 수 있다.

1761년 〈만국래조도〉에는 태화문 앞 양쪽에 위치한 청동사자 한 쌍을 그리고, 자금성의 주요 건축은 전통적 계화(界畵)의 기초 위에 평행투시도법을 이용하여 조감하는 구도를 채택하여 자금성 외전인 태화전, 중화전, 보화전의 웅장한 모습과 각국에서 내조한 장관을 묘사하였다[도 5-36]. 태화문은 자금성 최대의 궁문으로 정면 9칸 규모이지만, 화면에서는 정면 5칸으로 축소시켜 태화전의 규모와 차별을 두려는 의도로 보인다. 태화문 동서에 각각 소덕문(昭德門)과 정도문(貞度門)이 있는데 화면에는 정도문의 일부만 나타난다. 태화문을 기준으로 화면은 궁전 전정과 광장으로 구분되어 있으며, 다른 〈만국래조도〉에서는 생략된 태화문 광장의 금수교(金水橋)와 그 앞으로 오문의 누정(樓頂)이 일부 보인다.

화면의 거의 절반을 차지하는 태화문 밖 광장에는 조하를 위해 각국과 번부의 빈객들이 운집하였다. 외국사신은 으레 서반(西班) 말석에 차례가 정해지는데, 왼편의 청동사자 바로 뒤에 위치한 조선사신은 각국 사신들 중에 맨 앞 서열에 위

치하였다. 화면에서는 '조선국(朝鮮國)'이라 쓴 붉은색 깃발 아래 공복 차림의 오사모에 단령을 입은 정사와 수역, 깃발을 든 비장과 황제에게 바칠 공물을 들고 있는 비장 2명이 보인다. 이때 조선사신의 복식은 화가 정관붕이 그린 《황청직공도》 권1의 조선국 문관의 모습과 거의 일치하는데, 조선 후기 단령 깃이 많이 파졌던 구조를 과장하여 깃을 y자 형태로 여민 모습으로 묘사하였다. 오사모의 양각도 좁고 길게 묘사하여 실제와 다소 차이를 보인다[도 5-36a].

조선사신 다음으로 유구, 안남, 섬라, 소록, 남장, 면전, 여송국과 같은 동남아 국가와 대서양국과 소서양국, 영국, 프랑스, 네덜란드 등 서양국과 1657년 이후 정복한 서장, 몽고, 서역 각 번부에서 보낸 사신들이 보인다. 청대 주변국의 조공 현황은 〈표 21〉에서 살펴볼 수 있다.

진공하는 물품은 살아 있는 말과 코끼리를 비롯하여 상아, 영지, 비단, 법랑, 자기, 공예품 등 각국의 진귀한 물산이 포함되었다. 《곽이객조공마상도(廓爾喀朝貢馬象圖)》의 1793년 어제시를 통해, 조공물 중 코끼리는 안남, 섬라, 남장, 면전국에서 조공하였으며, 말은 합살극(哈薩克), 포노특(布魯特)에서 조공하였던 정황을 알 수 있다.

화면에는 원단 조회를 그린 〈만국래조도〉와 같이 설경을 배경으로 한 건륭제의 모습이 보이지 않는데, 건륭제의 모후인 숭경황태후의 경수의식을 내용으로 제작되었기 때문으로 추정된다. 시기적으로 11월 황태후의 생일과 관련하여 화면에는 연초의 원단 조회와 달리 설경(雪景)이 나타나지 않는다. 이는 1771년 숭경황태후의 팔순 경수의식을 그린 화첩인 《여환회경도책(臚歡薈景圖冊)》 중 태화전의 성대한 조회를 묘사한 〈만국래조도〉에서도 확인된다[도 5-37]. 화면 우측 상단 위에 '만국래조(萬國來朝)'라는 화제 위에는 '건륭어필(乾隆御筆)'이라는 주문방인이 찍혀 건륭제가 직접 쓴 것임을 알 수 있다. 축 형식의 다른 화본과 달리, 화첩 형태로 제작되어 태화문과 태화전의 3층 월대를 비롯하여 자금성의 건축을 생략 없이 사실적으로 묘사한 점이 주목된다.

② 원단 조회를 그린 만국래조도 북경고궁박물원에는 청대 자금성 태화전과 양심전(養心殿) 동난각(東暖閣) 명창(明窗) 앞에 앉아 하례를 기다리는 건륭제의 모습을 그린 〈만국래조도〉 2점이 전한다. 그중 한 점은 관인(款印)이 없으며, 나머지 한 점에는 건륭 어보 3과(顆)가 찍혀 있다.

먼저 관인이 없는 〈만국래조도〉는 화면상으로 작품의 제작 시기와 구체적 내

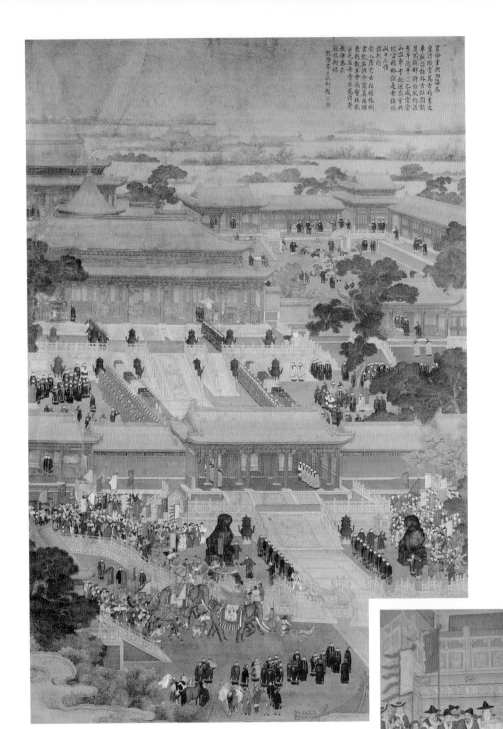

도 5-36 요문한, 장정언 외, 〈만국래조도〉, 1761년, 322×210cm, 북경고궁박물원

도 5-36a 〈만국래조도〉 조선사신 부분, 1761년

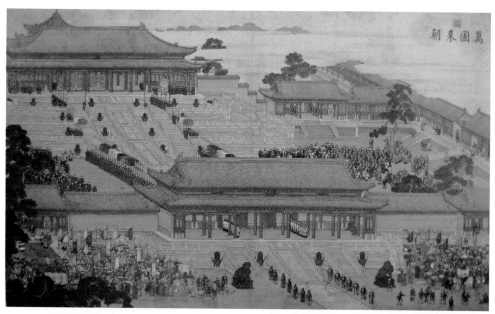

萬國來朝

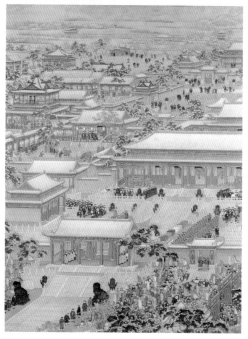

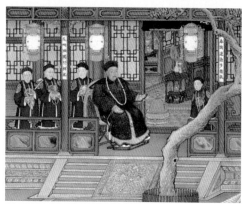

도 5-37《여환회경도책》,〈만국래조〉, 1771년, 견본채색, 97.5×161.2cm, 북경고궁박물원

도 5-38 서양, 장정언, 김정표,〈만국래조도〉, 1760년, 견본채색, 299×207cm, 북경고궁박물원

도 5-38a〈만국래조도〉부분, 1760년

용을 정확히 파악하기는 어렵지만, 이 작품의 제작과 관련하여 주목되는 내용이 양심전 조판처 당안에서 2건 발견된다. 1760년 정월 9일 건륭제가 서양(徐揚), 장정언(張廷彦), 김정표(金廷標)가 양심전 동난각 명창을 중심으로 견본에 그린 〈만국래조도〉 대폭을 정람하였고, 1760년 10월 23일 장황하였다는 것이다.[110] 참여 화가 중 장정언은 1761년 건륭의 어제가 있는 〈만국래조도〉 제작에도 참여한 바 있으며, 서양은 1762년 정월 10일 지본으로 〈성모광운 만국래조도(聖謨廣運 萬國來朝圖)〉를 완성한 화가이다.

1760년은 건륭제(1711-1799)의 나이 50세 중년으로, 관인이 없는 〈만국래조도〉에 양심전 동난각 앞에 중년의 건륭제가 등장하여 많은 개연성이 있기 때문이다[도 5-38]. 건륭제는 동조관(冬朝冠)을 쓰고, 용을 수놓은 조복 위에 흑호피로 만든 단조(端罩)를 착의하였고, 그 위에 조주(朝珠)를 걸고 교의에 앉아 있다. 네 명의 황자들은 용괘(龍掛)를 입고 건륭제 주위에서 여의 등 길상물을 들고 있다[도 5-38a].

양심전은 내정의 서육궁 남쪽에 위치하였고, 옹정 연간부터 선통 연간까지 황제가 거주하며 정무를 보던 공간이었다. 신년 정월 초하루가 되면 황제는 재계 후 조복을 입고 양심전 동난각 명창에서 신년을 맞이하는 예로써 개필의식(開筆儀式)을 행하였는데, 이를 명창개필(明窓開筆)이라고도 한다. 청대 양심전 명창의 개필의식은 원단의 대표적 전례 중 하나로, 옹정 연간에 정례화 되었다.[111]

양심전의 동난각 내에는 '명창(明窓)'이라 쓴 편액이 있었다.[112] 여기서 명창은 창을 통해 밝은 빛이 들어오는 청정한 서재를 상징하는 것으로, 문인들에게 있어 자신의 마음을 맑히는 이상적 수행의 공간으로 간주되었다. 건륭제 역시 1776년 (건륭 41)「어제명창시(御製明窓詩)」의 주기에 구양수(歐陽修)가 "밝은 창과 깨끗한 서안, 문방사우는 모두 지극히 정량하여 이로부터 인생의 한 가지 즐거움을 얻을 수 있으나, 이를 낙으로 삼는 이는 극히 드물다(明窓淨几, 筆硯紙墨, 皆極精良, 亦自是人生一樂然能得, 此樂者甚稀)"는 북송 시인 소순흠(蘇舜欽, 1008-1048)의 말을 인용했던 것을 적고 있다.[113] 따라서 정사에 피로를 느낄 때 이곳에 앉아 서첩을 대하며 자신의 심신을 맑히는 공간으로 활용하였음을 알 수 있다.

화면에서는 건청궁의 서측에 있는 양심전의 본래 위치는 물론, 태화전 뒤에 위치한 중화전을 보화전 뒤에 배치하여 실제 건물의 배치와 어긋나 있다. 그림은 전체적으로 오문에서 금수교를 지나 태화문과 태화전에 이르는 종축을 단축시켰고, 태화전과 양심전 사이의 거리를 실제 보다 매우 가깝게 그린 것이 특징이다.

한편 작품의 상단에 건륭 어보가 있는 〈만국래조도〉는 양심전 동난각 명창 앞에 앉은 건륭제를 그리고 있다[도 5-39].[114] 이 작품과 관련된 조판처 당안 기록으로, 1766년(건륭 31) 3월 19일 건륭제가 정관붕, 김정표, 요문한, 장정언에게 양심전 명창이 그려진 〈만국래조도〉의 양쪽 배경이 되는 누각을 없애거나 축소시키고 선법(線法), 즉 건축물의 투시법을 고쳐 그리라고 명하여 네 명의 화원이 만국래조도를 함께 제작하였고, 1766년 12월 23일 장황하였다는 내용이다.[115] 이는 앞서 1760년 양심전 명창을 배경으로 그린 〈만국래조도〉에서 건축물의 배치와 구도를 수정하여 제작한 것으로 그림은 1761년 1차 완성된 《직공도》를 그린 정관붕, 김정표, 요문한이 참여하여 제작한 점이 주목된다.

화면 우측으로 자금성 태화전, 중화전, 보화전의 위치도 바르게 자리를 잡았다. 태화전의 현란한 3층 월대도 단층으로 축소하고 과감하게 한쪽을 잘라 측면 처리함으로써 화면 구도의 효율적 배치와 생략을 통해 인물들과 행사에 집중할 수 있도록 하였다. 이는 앞서 건륭제가 1766년 궁정화원들에게 배경 건물에 대한 축소와 선법을 수정하도록 지시한 것을 반영한 결과로 이해할 수 있다.

북경고궁박물원에는 관인이 없는 〈만국래조도〉가 한 점 더 전한다. 눈이 쌓인 겨울을 배경으로 한 자금성 내 영수궁(寧壽宮) 황극전(皇極殿)과 양성전(養性殿) 일대를 그린 것이다[도 5-40]. 운집해 있는 영수문은 정면 5칸, 측면 3칸 규모로 양측의 산장(山墻)이 八자형 영벽(影壁)과 접해 있는 것이 특징이다. 영수문 계단 앞 좌우에는 금동사자가 묘사되어 청동사자가 있던 태화문을 묘사한 작품의 건물 배경과

110 中國第一歷史檔案館, 香港中文大學文物館合編,『淸內務府造辦處檔案總匯』第25冊(人民出版社, 2005), pp. 481, 526.

111 황제는 매년 子時에 동난각 명창의 탁안 위에 '金甌永固'라고 새긴 일종의 禮器에 술을 따르고, 옥촉에 불을 밝혀 '萬年靑'이라는 붓을 이용하여 朱筆과 묵필로 吉祥語를 적어 한해의 태평과 복을 기원하였다. 그리고 황제가 한해를 두루 살핀다는 의미로 시헌서를 通覽하였다. 金甌는『南史』의 "我國家若金甌, 無一傷缺"에 우의하여 건륭 연간에 만든 것으로, 청의 강역과 정권이 영원히 유지되고 태평성세를 바라는 황제의 의식구로 상징화 되었다. 胡忠良,「大年初一 老皇帝爲何早早爬起-乾隆『元旦開筆』揭秘」,『秘檔』(2007年 第2期), pp. 14-15;傅連仲,「淸代養心殿室內裝修及使用情況」,『故宮博物院刊』, 1986年 第2期, p. 44.

112『日下舊聞考』卷17, 國朝宮室 9.

113『御製詩四集』卷33,「明窓」.

114 五福五代堂古稀天子寶는 현손이 태어난 1784년 이후, 八徵耄念之寶는 건륭제의 제위 55년과 팔순을 기념하여 1790년 제작되었고, 太上皇帝之寶는 1795년 건륭제의 귀정 이후에 제작된 것으로 그림의 제작시기 보다 훨씬 뒤에 찍힌 것으로 추정된다.

115 中國第一歷史檔案館, 香港中文大學文物館合編,『淸內務府造辦處檔案總匯』第30冊(人民出版社, 2005), pp. 87, 123-124; 청대 線法畵에 대해서는 聶崇正,「線法畵」小考」,『故宮博物院刊』, 1982年 第3期, pp. 85-86.

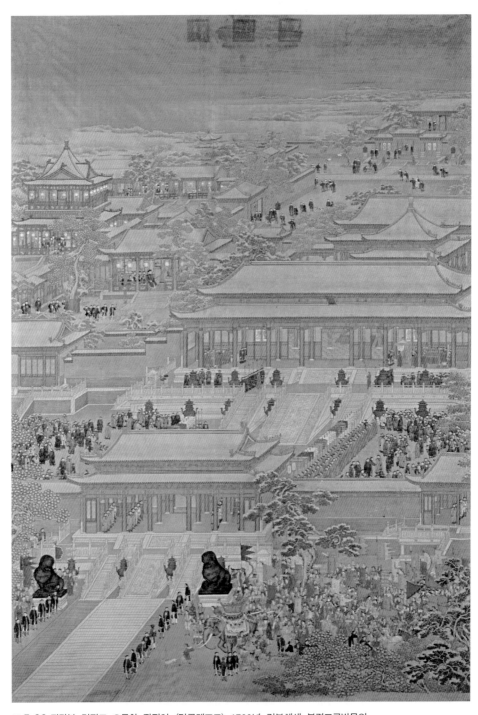

도 5-39 정관붕, 김정표, 요문한, 장정언, 〈만국래조도〉, 1766년, 견본채색, 북경고궁박물원

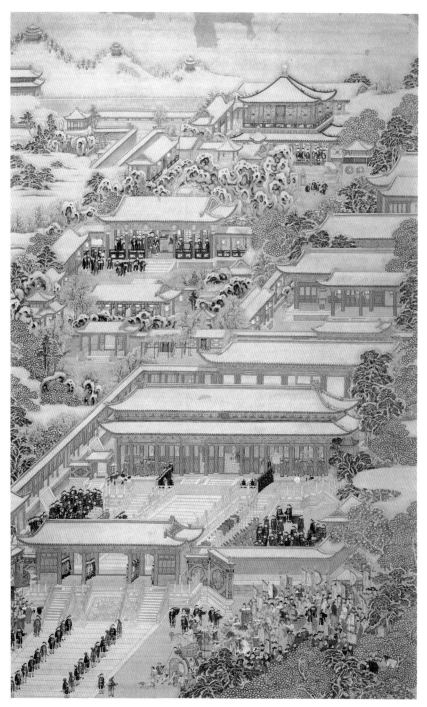

도 5-40 요문한, 고전, 사수 외, 〈만국래조도〉, 1780년, 견본채색, 299×207cm, 북경고궁박물원

다르다는 것을 한눈에 알 수 있다.

황극전은 1689년(강희 28)에 시건되었으며, 1771년(건륭 36) 건륭제는 자신의 60년 치세를 끝마치고 귀정(歸政) 후에 거처하기 위해 중건을 명하였고 1776년(건륭 41) 준공하였다.[116] 건륭제는 영수궁 내에도 양심전의 건물 체제를 본떠 양성전을 조성하였다. 1776년 양성전 제영에 "양심은 행하기를 기약하고, 양성은 무욕을 보위하는 것이다. 행함은 법을 바르게 움직이고, 무욕은 정숙을 지키는 것이다."라고 하여 양심전은 자신이 법을 바르게 행하기 위한 동적(動的) 공간이지만, 양성전은 자신의 무위(無爲)를 보위하는 정적(靜的) 공간으로 간주하였다.[117]

작품은 비록 관인이 없지만, 1779년 11월 21일 조판처 당안 기록에 의하면 건륭제가 양심전 명창 배경의 〈만국래조도〉를 참조하여 영수궁 양성전 내의 명창을 대폭으로 그리도록 하였음을 알 수 있다. 또한 문좌를 비롯한 영수궁 건축물을 요문한, 고전, 사수, 원영(袁英)이 그리고, 육찬(陸燦)이 건륭제의 어용(御容)을 그려 1780년 5월 9일 장황하였다는 기록과 밀접한 관련이 있는 것으로 보인다.[118] 따라서 그림의 완성 시점은 1780년으로, 건륭제의 칠순을 염두에 두고 제작한 작품임을 알 수 있다.

이 작품은 실제 정황을 그리기보다 태화전과 양심전 명창이 보이는 〈만국래조도〉를 참조하여 영수궁의 황극전과 양성전의 명창 앞 건륭제를 그리도록 한 것임을 알 수 있다. 명창 앞에 앉은 건륭제를 그린 육찬은 같은 시기 건륭제의 조복 초상화도 제작하여 참조할 수 있다.[119] 건륭제는 양성전이 조성된 후 매년 신정에 양성전에 이르러 세시(歲時)에 대한 시를 남겼다. 1780년(건륭 45)에도 양성전에서 제시를 짓고, 자신의 칠순을 기념하여 양성전에 앉아 귀정 이전 정사에 더욱 부지런히 힘쓸 것을 제시에 반영하였다.[120] 이는 당시 양성전 명창을 배경으로 한 〈만국래조도〉 제작 동기와도 밀접한 관계가 있을 것으로 보인다.

화면 속 영수궁 양성전의 명창 앞에서 앉아 있는 건륭제의 모습은 칠순을 맞은 건륭제의 희끗한 수염과 후덕한 풍체에서 연륜이 느껴진다[도 5-40a]. 또한 양심전 명창을 그린 작품에서 중년의 모습으로 황자들과 함께 등장하던 것과 달리, 황손을 직접 품에 안고 있다는 점에서 다른 작품과 차이를 보인다. 이는 공간적으로 영수궁 양성전 명창 앞이라는 점을 의식한 것으로, 정권 양위 후 조용한 무위의 일상을 꿈꾸던 건륭제의 이상을 반영한 것이라 볼 수 있다.

한편 황극전 앞에 각국 사신들이 조회를 준비하는 분주한 원단의 정황은 건

륭제의 정권 양위 이후에도 세계 속 청국의 위상과 평화로운 성세가 지속되길 바라는 염원이 담긴 것으로 해석할 수 있다[도 5-40b].

이상에서 언급한 건륭 연간 만국래조도 관련 기록과 현존 작품의 현황은 〈표 22〉에서 정리하였다.

그 밖에 1768년경에 서양이 제작한 〈경사생춘시의도(京師生春詩意圖)〉는 건륭제의 태평치세를 주제로 제작된 궁중화로 새해를 맞아 북경에서 행해지는 각종 풍속을 그린 일종의 세조도(歲朝圖)이다[참고도 4-35]. 서양은 1760년 정월 9일 건륭제가 양심전 동난각 앞에 앉아 있는 〈만국래조도〉를 장정언, 김정표와 함께 제작하기도 하였으며, 1762년(건륭 27) 정월 6일에 〈성모광운 만국래조도〉를 그렸던 궁정화가이다.

화면 우측 하단에는 그림의 제작 배경을 기록한 서양의 제발이 있는데, 1767년(건륭 32) 겨울, 건륭제가 생춘시(生春詩) 20수를 제하고 자신에게 명하여 북경의 전도(全圖)를 그리게 하였다는 내용이다. 서양은 자신의 자질이 부족하여 건륭 성세의 만분의 일도 그려 내지 못할 것이나 다행히 건륭제의 자상한 지시를 받아 4개월 만에 비로소 완성할 수 있었다고 기록하고 있다.[121] 그림의 제작 시기는 1767년 겨울 명령을 받은 후 4개월이 소요되었으므로, 1768년(건륭 33)경으로 추정할 수 있다.

매 경물 위에 쓴 건륭의 어제시는 총 20수로 모두 "이른 봄은 어디서 생동하는가(何處生春早)."라는 구절로 시작하는데, 당대 문인 원진(元稹, 779-831)이 쓴 「생춘이십수(生春二十首)」에 차운하여 쓴 어제에 맞춰 그린 시의도(詩意圖)이다.[122] 원진의 시가 주로 새봄의 자연을 소재로 운율에 맞춰 읊은 것이라면, 건륭의 어제시는 주로 황제의 태평성세 선양과 관련한 주제가 주를 이루어 제작 의도를 잘 보여준다.[123]

특히 번부 및 외국사신들이 참여하는 신년하례 행사와 관련한 주제 중 제13

116 『日下舊聞考』 卷18, 國朝宮室 10, 寧壽宮.

117 『御製詩五集』 卷93, 「養性殿口號」.

118 中國第一歷史檔案館, 香港中文大學文物館合編, 『淸內務府造辦處檔案總匯』 第44冊(人民出版社, 2005), p. 35.

119 건륭의 어용을 그린 육찬은 1779년 11월 궁중에 들어와 兩金川과 伊梨를 평정한 功臣像 百幅을 그렸으며, 건륭제의 초상도 2차례 그려 바쳐 초상화의 妙手로 알려진 화가이다.

120 『御製詩四集』 卷65, 「新正養性殿」.

121 〈京師生春詩意圖〉 하단 徐揚 제발 참조.

122 『元稹詩全集』 卷410, 「生春二十首」; 『御製詩三集』 卷69, 「生春二十首用元微之韻」.

도 5-40a 〈만국래조도〉 건륭제초상 부분, 1780년
도 5-40b 〈만국래조도〉 각국 사신단 부분, 1780년

표 22 만국래조도 관련 기록과 현존 작품 현황

제작시기	화가	내용	관련 기록	비고
1760년 (건륭 25) 정월 9일	徐陽, 張廷彦, 金廷標	元旦 慶典 조하	養心殿 東暖閣 明窓을 그린 萬國來朝 대폭 초안 정람 * 1760년 10월 23일 장황	양심전 동란각 명창 앞 건륭제 〈만국래조도〉 축 365×219.5cm
1761년 (건륭 26) 7월 14일	姚文瀚, 張廷彦 외	건륭 五旬萬壽와 崇慶皇太后 七旬慶壽	萬國來朝 대폭 제작 * 1761년 10월 11일 掛軸으로 장황(1761년 가을 쓴 어제 있음, 건륭 초상 및 양심전 명창 그려지지 않음)	건륭어제 있는 〈만국래조도〉 322×210cm
1761년 (건륭 26) 10월 15일	미상	건륭 五旬萬壽와 崇慶皇太后 七旬慶壽	1761년 10월 15일 副本을 그려 掛屏으로 장황할 것 명령	
1762년 (건륭 27) 정월 10일	徐陽		〈聖謨廣運 萬國來朝圖〉 卷 宣紙畫로 완성 * 1762년 4월 22일 장황	
1766년 (건륭 31) 3월 19일	丁觀鵬, 金廷標, 姚文瀚, 張廷彦	元旦 慶典 조하	養心殿 明窓 만국래조도 양쪽 건물 생략하고 선법을 고쳐 그림 * 1766년 12월 23일 장황	건륭어보 3과 찍힌 〈만국래조도〉
1771년 (건륭 36) 11월 13일	미상	崇慶皇太后 八旬慶壽	崇慶皇太后 八旬慶壽儀式	《臚歡薈景圖》 중 제1폭 97.5×161.2cm
1778년 (건륭 43) 3월 18일	方琮, 謝遂		만국래조도 내의 산수는 方琮이 그리고, 건물 방칸 謝遂 그림 * 1778년 10월 22일 장황	
1780년 (건륭 44) 5월 이전	姚文瀚, 賈全, 謝遂, 袁英, 陸燦		寧壽宮 養心殿 내의 明窓이 있는 만국래조도 초고 그림 * 양심전 명창 있는 〈만국래조도〉와 비교, 어용은 陸燦 그림 * 1780년(건륭 45) 5월 9일 장황하여 정람	영수궁 양성전 명창 배경 〈만국래조도〉 299×207cm

전거: 『淸內務府造辦處檔案總匯』(인민출판사, 2005)

수 원회(元會)에서는 "이른 봄은 어디서 오는가, 봄은 정월 초하루 조회에서 온다네. 한해를 천자에 하례하기 위해 만국이 같은 풍속으로 조근하네(何處生春早, 春生元會中. 一年欽首祚, 萬國觀同風)."라고 하여 새해 원단에 각국 사신들이 태화전에서 황제에게 조하(朝賀)하는 의식을 표현하였다. 화면에서 자금성 오문에서 외국사신들이 정렬한 장면과 태화문을 지나 태화전 앞 전정에서 조회하는 모습이 이에 해당하는 부분이다. 그림은 북경의 새해 풍속을 자세하게 그림으로 옮긴 것으로 의의가 있으며, 건륭 연간 북경의 태평성세를 배경으로 한 황제의 생춘시에 대한 시의도로, 앞서 살펴본 만국래조도의 제작배경과 같은 맥락으로 볼 수 있다.

(2) 만국래조도의 조선사절 묘사 청대 대조회(大朝會) 의례는 중국의 역대 조회 의례를 집대성하였다. 1616년(천명 원년) 누르하치가 원단 경하례를 조의로 제정하였고, 1636년(숭덕 원년) 청 태종이 원단에 표전을 올리는 것과 만수성절 등 경하 조의를 제정하였다. 이후 1651년(순치 8) 4월 청조는 원단, 동지, 만수성절을 삼대절로 정하였고, 강희 연간에 이르러 삼대절의 조회 의례가 완비되었다. 1759년(건륭 24) 조회에서 백관의 반차(班次)를 정하였고, 1789년(건륭 54)에는 서열 위차를 구분하여 태화전 전정에 동으로 만든 산형의 품급산(品級山)을 배치하였다.[124]

태화전에서 삼대절에 조하를 받는 의식은 성대하게 거행되었다. 소위 황제의 의장을 노부(鹵簿)라 하였는데, 청대 의장의 기본적인 것은 명대 제도를 계승하여 발전하였다. 청 강희 연간에 이르러 황제의장에 의상(儀象)을 사용하였고, 1748년(건륭 13)은 황제의장 제도가 완성된 시기로, 청초의 대가노부(大駕鹵簿)는 법가노부(法駕鹵簿)로 바꾸고, 행가의장(行駕儀仗)은 난가노부(鑾駕鹵簿), 행행의장(行幸儀仗)은 기가노부(騎駕鹵簿)로 개정하고, 이러한 3종 노부를 합하여 대가노부라 하여 노부의제를 정비하였다.[125]

만국래조도 내에는 태화문과 태화전 일대에 배치된 황제의 법가노부를 대략적으로 살펴볼 수 있다. 먼저 악부(樂部) 화성서(和聲署)에서는 중화소악(中和韶樂)을

123 이중에는 瀛臺의 氷戲와 공묘의 石鼓[臘鼓]도 있으며, 자금성 정북에 위치한 눈 쌓인 경산이 積雪에 해당하는 내용이다. 또한 祈穀은 천단의 기년전에서 황제가 행하는 기곡제에 해당하며, 자금성 전문 앞 상가에서 화려하게 꾸민 結綵 부분이 綵勝의 주제와 상통한다.

124 朱誠如 主編,『中國皇帝制度』(大連海事大學出版社, 1997), p. 201.

125 대가노부는 元旦, 祈穀, 雩禮 대전에 사용하였고, 난가노부는 皇城에 순행할 때, 기가노부는 황제 親征, 巡幸, 大閱 때 사용하였다.『皇朝通典』卷55, 禮嘉 5.

태화전의 처마 밑 양쪽에 설치하고, 단폐대악(丹陛大樂)은 태화문 안 양쪽에 설치하여 모두 북향하게 하였다. 표안(表案)은 전내의 왼편 기둥 남쪽에 있다. 노부 호군은 의도(儀刀), 궁시(弓矢), 고건(囊韃)을 차거나 표미창과 수극(殳戟)을 들고 단폐의 동서에 있다. 용개(龍蓋), 화개(花蓋), 방산(方繖) 등의 산개(繖蓋)는 단폐에서부터 양쪽 계단까지 늘어서 있다. 단폐 아래에는 정편(靜鞭)과 금으로 도금한 각종 의장과 장마(仗馬), 그리고 의선(儀扇)이 단폐의 동서에 배치되었다. 그 뒤로 산선(繖扇)과 기치(旗幟)들이 배열되었다. 화면에서는 건축물의 축소와 생략으로 인해 노부의 실제 배치와 다소 차이를 보인다.

화면의 청동사자가 좌우 대칭으로 서 있는 태화전 광장 앞 어도 옆으로 시위들이 패도를 차고 호위한 가운데 조선을 비롯한 각국에서 내조한 사절단이 각국의 깃발 아래 조공물을 받들고 서있다.

《황청직공도》에서와 같이 조선국 사절단이 맨 앞에 위치하였다. 조선을 유교적 예를 갖춘 국가로 간주하였고, 상대적으로 빈번한 조공을 하였기 때문에 다른 국가와 달리 우대하였음을 알 수 있다.[126] 조선국 사절단은 우측 동사자 옆으로 각국에서 온 조하 빈객 행렬 중에서 '조선국(朝鮮國)'이라 쓴 깃발 아래 오사모를 쓰고 녹색 단령을 입은 공복 차림의 사신과 군관들이 공물을 들고 있다. 청대 조회에 참여한 조선의 정관은 30명으로 삼사 외에 역관 23명이 모두 포함되었고, 여기에 비장(裨將) 4명이 자급(資級)에 따라 선정되었다.[127] 그러나 만국래조도에는 정사와 역관 한 명 그리고 군관복을 착용한 비장 몇 명을 제외하고 조회에 참여한 조선국의 정관을 대부분 생략하였다. 이는 제한된 화면에 조공하는 모든 국가의 사절단을 그리기 위해 어쩔 수 없는 선택이었을 것이다.

그러나 1760년 양심전 명창을 배경으로 한 〈만국래조도〉에서는 면전국 깃발과 사신이 조선국 앞에 위치하였다. 이는 면전국의 주요 조공물 중 하나인 코끼리와 양탄자를 화면에서 효과적으로 보여주기 위해 실제와 달리 조회 때 대가노부의장 중 오문 앞에 세우던 보상(寶象)과 유사하게 꾸며 조회의 분위기를 고취시키고 있다.[128]

조회의 서열 반차를 보면, 태화전 내에는 호위시위와 내대신이 황제를 보좌하였고, 태화전 처마 좌우에는 표문 선독이나 악부 관원들이 배치되어 주로 행사 진행을 도왔음을 알 수 있다. 단폐에는 왕공, 친왕, 군왕, 패륵, 입팔분공과 같은 종실 왕공이 배치되어 예를 행하였다. 특히 외번 중 몽고의 왕공은 종실왕공의 아래

다른 외번 보다 높은 위치에 반차하여 청조의 몽고에 대한 회유책의 일면을 엿볼 수 있다. 한편 단지(丹墀)의 품급산에는 팔기관과 문무백관이 동서로 나뉘어 배치되었는데, 조선사신을 비롯한 외국사신은 서반 백관의 말석에 위치하였다.[129]

『대청회전』을 근거로 청 궁정 조회의 주요 절차를 살펴보면, 먼저 예부에서 어전에 소청하여 성지를 받고 일제히 조회 준비에 착수하였다. 조회 당일에는 태화전 앞에 법가노부를 진설하고 표안을 준비한 후 오문에 모여 있던 관원들이 전내로 들어온다. 이때 조선을 비롯한 외국사신들은 서반 뒤에 들어간다. 예부 당관이 건청문에 이르러 황제에게 태화전에 나올 것을 주청하였다. 이후 황제가 중화전에서 문무 관원에게 삼궤구고례(三跪九叩禮)를 받은 후, 태화전 내의 어좌에 앉는다. 태화전 전첨에서 표문의 선독을 마치면, 왕공백관과 외국사신이 어전에 나아가 삼궤구고례를 행하고 왕공 이하 외국사신이 다례(茶禮)를 마치면, 황제는 건청궁으로 환궁하고 왕공 이하는 차례로 물러나온다.[130]

태화전의 황제 어전에서 베푸는 다례의 경우, 1품 종반(宗班) 이상의 조선사신과 유구, 안남, 섬라 사신들은 태화전 안으로 인도되어 왕공 이하 문관 3품, 무관 2품 이상의 대신 뒤에 자리를 마련하고 차를 대접하여 우대하였으나, 이러한 의례는 건륭 즉위 후 폐지되었다.[131]

만국래조도에서처럼 각국 사신이 직접 황제에게 조공을 올리는 일은 청궁 조하 의식에서는 찾아 볼 수 없었다. 왜냐하면 조선의 경우 세폐와 방물은 조회 이후 1월 중순 원소절을 전후하여 대통관(大通官)이 일행 중 당상관 이하 압물관(押物官)을 인도하여 청 내부의 내탕고에 수납하였기 때문이다.[132]

결국 만국래조도는 각국 사신들이 산지의 조공물을 직접 들고 조회에 참여하는 것처럼 묘사하여, 각국 조공의 정성과 정월 초하루 조회의 성대함을 보여주려 실제와 다른 연출을 하였음을 알 수 있다.

126 정은주, 앞의 논문(명청사학회, 2011), pp. 351-355.

127 洪大容, 『湛軒書外集』 卷8, 燕記, 京城記略, 1월 10일조.

128 보상은 1748년(건륭 13)부터 노부에 포함되었으며, 온갖 보물로 장식한 코끼리 등 위에 운룡문 채전 장식의 안장을 얹고 금동 寶瓶을 올렸다. 『皇朝禮器圖式』 권11, 皇帝大駕鹵簿寶象.

129 朱誠如 主編, 앞의 책(大連海事大學出版社, 1997), pp. 204-206.

130 『欽定大淸會典』 卷21, 禮部, 儀制淸吏司, 朝會 2.

131 『淸史稿』 卷91, 山海諸國朝貢禮.

132 『通文館志』 卷3, 事大 上, 方物歲幣呈納.

청대 궁정 원단 연회가 제도적으로 완성된 시기는 건륭 연간이라 할 수 있다. 순치와 강희·옹정 연간에는 입관(入關) 전보다 원단 연회의 봉행 횟수가 상대적으로 줄었다. 강희 연간 61년 동안 15회 진행되었고, 옹정 연간에도 원단 연회가 자주 취소되었다. 그러나 건륭 연간 이후 입관 전 상황으로 복귀되어 황제가 출궁, 신병, 국상, 일식, 기곡(祈穀) 등 특수 상황을 제외하고 원단 연회가 진행되었다.[133] 1750년(건륭 15) 이후 청조는 원단 연회 중 국연(國宴)은 태화전에서 거행하였고, 가연(家宴)은 건청궁에서 엄격하게 구분하여 거행하였다.[134] 가연은 장유(長幼)의 서열에 따라 연회가 진행되었

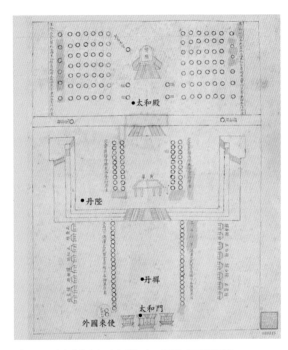

참고도 5-18 〈태화전 연연좌차도〉, 대만역사문물진열관

으므로, 이를 국연과 명백하게 구분한 것은 대외적으로 황제의 절대적 권위를 세우려는 의도가 짙다고 볼 수 있다.[135]

대만역사문물진열관 소장 〈태화전 연연좌차도(太和殿筵宴座次圖)〉는 청대 태화전에서 삼대절(三大節)에 거행된 국가 전례 후 황제가 왕공대신과 외국사절에게 베푼 태화전 연회의 좌차를 도식으로 그린 것이다[참고도 5-18]. 예부가 먼저 이러한 도식으로 연회의 좌차를 준비하여 황제에게 바쳐 어람을 하도록 하고, 각 관원들도 좌차에 따라 연회에 착석하였다. 도식에 의하면, 태화전 전각 내 황제의 보좌를 중심으로 왕공 1·2품 대신과 외번 왕공 등이 동서 각 7열로 자리하고, 태화전 앞 좌우에는 이번원(理藩院)과 도찰원(都察院)의 관리가 한 명씩 위치한다. 태화전 단폐의 월대 가운데 황막(黃幕)을 설치하고 1·2품 세작 관리들이 동서로 각 2열로 종대하였다. 단폐 아래 태화전 전정에는 3품 이하의 문무백관이 들어와 차례로 자리하였다. 다시 문무백관 옆으로 팔기(八旗)가 순서대로 좌우 정렬하였다.

조선사절을 비롯한 외국사절의 위치도 태화전 전정 내 좌측에 3품 이하 문무백관 다음에 준비되었다. 조선사신은 모두 각국 사신들의 서열보다 윗자리로, 연회

에서는 각국 사신 일행에게는 1상만 주는 것이 보통이지만, 조선 삼사에게는 각각 1상씩을 주고, 대통관 이하에게는 3인에게 아울러 1상씩을 주어 우대하였음을 알 수 있다.[136]

3. 청인이 그린 조선사신 전별도와 초상화

연행 노정 및 의례 등을 묘사한 연행도가 다소 공적인 성격을 띠는 사행기록화로 분류된다면, 중국 현지에서 제작된 조선사신들의 초상이나 전별도(餞別圖)는 사행원 개개인이 연행과정에서 만난 중국인들과의 학문적 또는 문화적 교유를 반영하는 예로써 그 의의를 찾을 수 있다.

현재까지 중국 현지에서 제작된 조선인 초상화에 대한 선행 연구는 부경사신을 통한 중국 초상화의 유입과 한국적 변용을 주제로 관복본 초상화와 야복본 및 전립본 초상화 등 복식으로 대별한 양식적 분석이 있었으며, 조선 후기 초상화 및 인물화에 반영된 서양화법 수용 문제를 일부 초상화와 그 기록을 중심으로 다룬 논저가 있다.[137] 이들 선행논고는 중국에서 유입된 초상화가 조선 초상화에 미친 양식적 영향관계를 밝히는 데 많은 기여를 하였다.

그러나 중국에서 유입된 개별 인물초상의 양식적 분석에 그쳐 연행이라는 특수한 상황에서 제작된 인물초상이라는 맥락과 화자(畵者)와의 관계 등을 간과하여 작품의 내용적 제작배경을 이해하는 데는 다소 미흡한 점이 없지 않다.

따라서 중국에서 제작된 조선인 초상화의 현존 작품과 기록을 중심으로 직업화가 또는 교유 문인 등의 제작주체와 성격에 주목하여 유형별 특징을 다음과 같이 구

133 황제 즉위 초 국상 기간인 27개월, 황후의 국상 9개월 동안에는 전에 올라 수하, 경하를 받는 의식과 표문 선포 등은 하지 않았으며, 원단 연회는 자연스럽게 정지되었다. 李賢淑, 「淸入關后宮廷元旦殿宴述略」, 『滿族研究』 2005年 第1期, pp. 92-93.

134 『淸史稿』 권88, 志 63, 禮 7, 嘉禮 1, 大宴儀.

135 원단 연회의 황제 御用宴床은 예부에서 준비하고, 왕 이하 8分公 이상의 청 종실에서 술과 고기를 제공하여 光祿寺에서 酒宴을 준비하였다. 이는 입관 전 八旗의 제왕과 패륵이 宴席을 준비하는 풍속에서 비롯된 것이다. 『淸朝宮史續編』 권40, 典禮 34, 宴賚 4, 太和殿元會宴儀.

136 『通文館志』 권3, 事大, 朝參.

137 조선미, 『초상화 연구-초상화와 초상화론』(문예출판사, 2007), pp. 239-266; 이성미, 『조선시대 그림 속의 서양화법』(소와당, 2008), pp. 126-129, 133-136.

분하여 살펴보려 한다.

첫째, 연경에서 만난 중국 관료나 문인들과 교유한 결과로 이별을 즈음하여 시화첩 형태로 꾸민 전별도, 둘째, 교유 문인이 그린 조선사신 초상화, 셋째, 중국 조정에서 특수한 목적으로 그리게 하거나 연행 중 직업화가를 통해 주문 제작한 초상화로 나누어 전개하려 한다. 특히 전별도의 경우는 시화첩으로 꾸며진 것이 일반적으로, 그림에 등장하는 조선인과 중국 문인들의 시문이 함께 등장하여 상호 교유관계는 물론, 전별도 제작양상에 대한 다양한 정보를 제공하고 있다.

나아가 중국에서 제작된 조선인의 초상화가 당시 조선시대 초상화의 발전에 미친 양식적 영향관계를 재조명하는 계기를 마련하고자 한다. 중국에서 제작해온 초상의 경우는 숙종, 영조, 정조 등 조선국왕이 직접 열람한 후 어제 화상찬을 적는 등 지대한 관심을 보였던 점에서 당시 조선의 초상화단에도 적잖은 영향을 미쳤기 때문이다. 또한 연행록을 비롯한 사행기록을 통해 중국적 양식을 반영한 초상화의 유입 경로와 이국적 양식의 초상에 대한 조선인들의 인식 및 그에 대한 수용태도를 고찰하려 한다.[138]

1) 조선사신과의 이별을 그린 전별도

(1) 박제가와 나빙의 《치지회수첩》 박제가(朴齊家, 1750-1805)는 1790년 5월 건륭제의 팔순절을 축하하기 위해 황인점(黃仁點, 1740-1802)을 정사로 성절진하사에 합류하여 연행하였다. 성절진하사 황인점에게 수빈 박씨가 6월 18일 원자[순조]를 출산했다는 소식을 전해들은 건륭제는 매우 기뻐하며 조선에서 주청한 모든 일을 윤허하는 한편 정조에게 황제의 어제시를 새긴 옥여의(玉如意) 등을 축하 선물로 증정하였다.[139] 이에 정조는 건륭제의 후의에 보답하기 위해 성절진하사 일행과 귀국 노정에 있던 박제가에게 정3품 군기시정(軍器寺正)의 직함을 내리고 별자(別咨) 사절로 임명하여 다시 사은겸동지사 행렬에 합류하도록 하였다.[140]

북경에서 박제가와 청인들의 교유활동을 적은 「연경잡절」을 통해 교유인물들을 세부적으로 확인할 수 있는데, 예부상서 기윤(紀昀), 시랑 옹방강(翁方綱), 대조 장화졸(蔣和拙), 예부시랑 철보(鐵保), 편수 이정원(李鼎元), 한림 옹방수(熊方受), 시어사(侍御史) 반정균(潘庭筠), 통정(通政) 이조원(李調元), 나빙(羅聘, 1733-1799), 손성연(孫星衍), 손형(孫衡), 장문도(張問陶), 장도악(張道渥)과 왕어양(王漁洋)의 외현손 공협(龔協, 1751-?),

묵죽을 잘 그린 오조강(吳照江)을 만났다. 그리고 강덕량(江德量, 1752-1793)이 소장한
『북송명현척독(北宋名賢尺牘)』 2권을 구경하였으며, 이병수(伊秉綬, 1754-1815)로부터 전
후면에 불상과 반야심경이 새겨진 휘주산 공묵(貢墨)을 얻었다. 또한 서화 및 고동
기(古銅器)의 수장가였던 반유위(潘有爲)로부터 한진(漢秦) 인장의 수탑본을 얻었다.[141]

당시 박제가의 사행에 대한 전별도로 소개되었던 나빙의 그림 두 폭은 성절
진하사 일행으로 연경에 머물다 떠나는 박제가와의 우정을 기리고 이별의 아쉬움
을 달래기 위해 나빙이 1790년 매화 한 폭과 박제가의 초상을 그려 주면서 비롯되
었다.[142] 이 작품은 후지츠카 지카시(藤塚鄰, 1897-1948)가 구장(舊藏)하였다가 유실된
이래 화첩의 전모가 지금까지 학계에 공개된 바 없어 많은 아쉬움을 남겼다.

그러나 위 나빙의 작품 두 폭을 포함한 《치지회수첩(置之懷袖帖)》이 최근 일본
의 한 전람회에 출품되면서 당시 청인들과 박제가의 전별연에 대한 구체적 정황
을 파악할 수 있게 되었다[도 5-41].[143] 이 시화첩의 표제 '치지회수(置之懷袖)'는 이
병수가 쓴 것으로 이별의 징표로 내민 꽃가지를 차마 버리지 못하고 소매 속에 간
직한다는 의미로 이별의 아쉬움을 잘 반영하고 있다.

화첩에는 나빙의 그림 두 점이 포함되었는데, 그중 한 점이 1790년 그린 〈묵매도(墨
梅圖)〉이다[도 5-41a]. 〈묵매도〉의 화폭 위에는 나빙이 직접 쓴 전별시는 다음과 같다.

一枝蘸墨奉淸塵	한 가지 먹을 적셔 고아한 풍채 그려내니
花好何妨徹骨貧	꽃피는 좋은 시절 뼈에 사무친 가난인들 어떠하리.
想到薄氷殘雪候	살얼음과 잔설 뒤 생각이 미치면
定思林下水邊人	임하수변인[처사(處士)]이 정히 그리워지리라.

138 조선사신의 전별도와 초상화에 대한 내용은 필자가 최근 발표한 논문을 수정·보완한 것이다. 정은주, 「부경사행
에서 제작된 조선사신의 초상」, 『명청사연구』 33(명청사학회, 2010. 4), pp. 1-40 참조.

139 『정조실록』 권29, 14년 2월 20일(신미)조; 『정조실록』 권31, 14년 10월 22일(기사)조.

140 『정조실록』 권31, 14년 10월 24일(신미)조.

141 朴齊家, 『貞蕤閣集』 4, 燕京雜絶(贈別任恩叟姊兄, 追憶信筆, 凡得一百四十首).

142 나빙의 호는 兩峰이며, 양주에서 우거하였다. 金農의 제자로 들어가 평생 관직에 몸담지 않았으며, 인물·불
상·산수·화과·매죽도 등에 능하였다. 金農의 법을 계승하였으나 필법은 독창적 풍격에 이르렀다. 자신의 서
재를 翁方綱, 錢大昕 등과 제영한 시화첩으로 엮은 《香葉草堂集》이 유명하며, 그의 아내 方婉儀, 아들 允紹, 允
纘도 모두 매화를 잘 그려 羅家梅派로 칭해질 정도였다. 陽惠東, 『羅聘』(河北教育出版社, 2004), pp. 1-59.

143 시화첩은 본래 일본의 저명한 추사연구자 藤塚鄰이 舊藏하였을 때 戰禍로 소실된 것으로 알려져 왔으나, 2000
년 1월 일본에서 열린 中國書畫名品展에 출품되어 日本謙愼道書會에서 발행한 도록 『中國書畫名品展－淸初中
期』의 47쪽에 시화첩 일부가 소개되었다.

도 5-41 《치지회수첩》, 1790–1791년, 지본수묵, 22.9×26.6cm, 개인

도 5-41a 나빙, 〈묵매도〉, 《치지회수첩》, 1790년, 지본담채,
22.9×26.6cm, 개인
참고도 5-19 나빙, 〈묵매도〉 부분, 축, 131.8×34cm,
대북고궁박물원

도 5-41b 나빙, 〈박제가초상〉,《치지회수첩》, 1790년, 지본담채, 22.9×26.6cm, 개인
참고도 5-20 나빙, 〈정경상〉 부분, 지본담채, 108.1×60.7cm, 절강성박물관

次修 檢書, 將歸朝鮮, 作此小幅, 以當折柳之意. 羅聘

차수[박제가의 자] 검서가 조선으로 돌아가려할 때 이 소폭을 그려 마땅히 이별의 뜻을 보이려 한다. 나빙.

전별시에서도 알 수 있듯 나빙은 조선으로 돌아가는 박제가를 위해 그의 고아한 풍채를 매화에 비유하여 그리고 있다. 차가운 만월의 찬 밤공기 속에 화사하게 피어 있는 매화는 척박한 환경 속에서도 선비로서 곧고 맑은 성정을 잃지 않는 박제가를 연상시킨다.

화면 우측 하단에서 좌측 상단으로 가로지른 매화의 동간과 줄기는 건필을 반복하여 비백법을 따로 사용하지 않았고, 굵은 태점을 불규칙하고 거칠게 찍어 윤곽 없이 몰골법으로 처리하였다. 이와는 대조적으로 활짝 핀 매화는 구륵법으로 처리하였다. 특히 잔가지를 동간 위로 겹쳐 그릴 때, 겹친 부분의 가지 테두리를 하얗게 처리하여 공간감을 실린 점은 나빙 특유의 화법을 잘 보여준다[참고도 5-19].

이후 나빙은 〈묵매도〉에 이어 자신의 특장을 발휘하여 〈박제가초상〉을 그리고 제시를 남겼다[도 5-41b].

相對三千里外人　　삼천리 밖의 [조선]인물을 맞이하여

欣逢佳士寫來眞	흔연히 만난 아름다운 선비[박제가] 초상을 그려내었네.
愛君丰韻將何比	아름다운 그대 풍취를 사랑하노니 장차 무엇에 견주리.
知是梅花化作身	매화가 변하여 사람이 된 것을 알겠네.
何事逢君便與親	무엇 때문에 그대 만나기를 일삼아 벗이 되었던가,
忽聞別話我酸辛	갑자기 이별의 말 들으니 내 마음 괴롭네.
從今淡漠看佳士	이제는 그대를 담막하게 보아야 하니
唯有離情最愴神	오직 이별의 정이 가장 슬프다네.

旣作墨梅奉贈, 又復爲之寫照, 因作是二絶, 以誌別云. 乾隆五十五年 八月十八日, 揚州兩峯道人 時客京師琉璃廠之觀音閣.

이미 묵매를 그려 증정하였다. 또 다시 그를 위해 초상을 그려 두 절구를 지어 이별을 기리고자 한다. 건륭 55년 8월 18일, 양주 양봉도인(兩峯道人)이 북경 유리창의 관음각에 머물 때.

나빙의 전별시에는 박제가와의 이별을 아쉬워하는 마음이 잘 나타나 있다. 초상은 1790년 8월 나빙이 북경 유리창 관음각에 있을 때 박제가와 전별을 기념하여 제작한 것이다. 나빙이 그린 박제가는 나이 41세로 손에 부채를 들고 넓은 모첨에 깃털을 단 전립을 쓴 군관 복장이다. 인물 내면에 흐르는 맑은 성정과 단아한 이미지를 사실적으로 그려냈다. 양손에 늘어진 소매와 바지의 과장된 주름에서 나빙 특유의 초상화법이 보이며, 매우 연한 담채를 가하여 자칫 무미건조할 수 있는 분위기를 보완하였다. 이 작품은 나빙이 바위에 앉은 정경(丁敬, 1695-1765)을 과장된 조형과 번다한 옷주름 등 양주화파 화풍으로 그려낸 〈정경상〉과 비교해 볼 수 있다[참고도 5-20].

《치지회수첩》에는 나빙의 그림 2점 외에 1791년 사은겸동지사로 합류한 후 만난 왕단광(汪端光, 1748-1826), 공협(龔協), 이병수(伊秉綬)의 전별시와 김정희의 관지가 차례로 있다. 그중 왕단광의 제시 관서에서 "겨울날 교외에 나가 공행장(龔荇莊, 공협[龔協]) 우거처에 머물면서 시 한 수를 바치니 차치선생(次茝先生, 박제가)의 바른 가르침 바랍니다." 라는 대목에서 이들이 겨울에 교외에 있는 공협의 거처에 모여서 아회(雅會)를 하였음을 알 수 있다. 또한 공협이 제시 끝에 "초정이 지은 강녀사(姜女祠) 시를 읽고, 감응하여 차운한다."라고 관서한 내용에서 박제가가 강녀묘와 관련된 시문을 지었고 그에 대해 공협이 차운한 것임을 짐작할 수 있다.[144]

한편 이병수는 제시 3수를 남겼는데, 그에 대한 관서에서 "1791년(건륭 56) 정월 28일, 남방(南坊)에 있는 공행장(龔荇莊)의 우재(寅齋)에서 아회가 펼쳐졌다. 등불 아래서 졸구를 쓰니 차치선생(次荇先生)의 아정을 위한 것이다. 진사출신 봉직대부 형부주사 전국자감학정, 정주 이병수가 친필로 쓴다."[145]라고 했던 점에서 1791년 1월 28일에 공협의 서재에서 밤늦도록 박제가를 위한 전별 아회를 가졌고, 당시 모임에 참여한 청 학자들이 박제가를 위해 전별시를 써준 정황을 알 수 있다.

이병수의 제시 다음에는 적어도 1816년 이후 쓴 김정희(金正喜, 1786-1856)의 제발이 있다. 권미에 있는 김정희의 제발에서 그가《치지회수첩》을 소장하였음을 알 수 있다. 또한 섭동경(葉東卿, 1779-1863)이 부친 편지를 인용한 내용에서 병자년(1816년) 별세한 이병수의 예서대련과 묵경이 일찍이 박제가에게 주었던 관음상이 새겨진 휘주산 공묵(貢墨)이 자신의 소유가 되었으며, 신위(申緯, 1769-1845) 서재의 영자(楹字) '청풍오백한(淸風五百閒)'도 자신에게 돌아왔음을 밝히고 있어 주목된다.[146]

조선시대 대청사행에서 교유했던 청 문인들과 함께 엮은 전별시화첩을 제작하는 문화는 박제가에 이어 이후 그의 학풍을 계승한 김정희와 이상적에게도 고스란히 전승되었다. 이들 작품은 조선과 청의 학자들이 교유했던 대표적 결과물로 의의가 있다. 특히 박제가가 만난 옹방강을 비롯한 청인들 대개는 후에 김정희의 연행에서도 그 인연이 지속된다는 점에서 주목할 만하다.

(2) 김정희와《증추사동귀시첩》《증추사동귀시첩(贈秋史東歸詩帖)》은 김정희의 연행을 배경으로 제작된 전별서화첩이다[도 5-42]. 원본은 개인 소장으로 그 소재를 파악할 수 없으나, 이를 구장했던 이한복(李漢福, 1897-1940)이 원본을 임모하여 1940년 10월 3일 후지즈카 치카시에게 증정한 작품이 현재 과천문화원에 소장되어 있다[도 5-43].[147]

144 冬日郊行, 過龔荇莊寅居留贈一首, 次荇先生雅教, 愚弟汪端光. [端光之印]; 讀貞蘂詞丈姜女祠詩, 感作次韻, 陽湖行莊龔協. [行莊]

145 乾隆五十六年 正月二十又八日, 雅集宣南坊龔荇莊寅齋, 燈下書拙句, 爲次先生正之. 賜進士出身, 奉直大夫, 刑部主事, 前國子監學正, 汀州伊秉綬手稿. [客子墨卿], [秉綬之印]

146 葉東卿寄書云, 墨卿已於丙子年歸道山, 并寄墨卿隷對, 卽墨爲李墨莊者也, 墨卿嘗贈貞蘂觀音象墨爲余有, 又歸淸風五百閒. 愓人記. [秋史審定]

147 이 작품은 藤塚鄰의 아들 藤塚明直(1912-2006.7)이 추사관련 소장 자료를 과천문화원에 기증하면서 과천시와 경기문화재단에서 주최한 2006년 9월 '추사 글씨 귀향전'에서 공개되었다.

도 5-42 주학년, 〈추사전별연도〉, 1810년, 지본담채, 30×26cm, 개인

도 5-43 이한복 모사, 〈추사전별연도〉 부분, 《증추사동귀시첩》, 1940년, 지본담채, 22×324cm, 과천문화원

도 5-43a 이한복 모사, 〈완당선생상〉 부분, 《증추사동귀시첩》, 1940년, 지본담채, 22×324cm, 과천문화원

임모본의 구성은 '증추사동귀시'라는 전서체 아래 '유화동서첩(劉華東書籤)'이라 하여 유화동이 표제를 썼음을 확인할 수 있다. 남병철(南秉哲, 1817-1863) [규재(圭齋)], 민태호(閔台鎬, 1834-1884) [표정(杓庭)], 홍종응(洪鍾應, 1783-1866) [작옥(芍玉)], 이하응(李昰應, 1820-1898) [석파(石坡)] [대원군장(大院君章)], 김흥근(金興根, 1796-1870) [유관(游觀)] 등 5인의 소장인이 찍혀 있어 그림의 유전 상황을 뒷받침해 준다. 다음으로 〈완당선생상〉과 주학년(朱鶴年, 1760-1834)의 제시까지 똑같이 임서한 〈추사전별연도(秋史餞別宴圖)〉를 배치하고, 이임송(李林松)의 전별시 7수를 그 옆에 임서하였다. 그 다음으로 석파 이하응이 그린 묵란이 있고, 화첩의 유전을 적은 소당산인(小棠山人) 김석준(金奭準)의 발문이 차례로 있다.[148] 그 옆에는 민영익(閔泳翊, 1860-1914)이 예서로 쓴 '운미진장(芸楣珍藏)'이라 낙관이 있고, 맨 마지막에 이한복이 1940년 10월 3일에 쓴 제발이 있다.[149] 서화첩 임모본의 모든 낙관은 이한복 본인의 것을 제외하고 모두

본래 인장까지 흉내내어 붉은색으로 베껴 그린 것이다.

　이한복이 그림이 지닌 의미를 매우 중시해 내용 전체를 임모한다고 밝혔듯, 이 작품은 원본의 체제와 내용은 물론 소장 내역을 파악할 수 있는 매우 귀중한 자료라는 점에서 의의가 있다.

　주학년의 〈추사전별연도〉는 1809년 10월 동지겸사은부사 김노경(金魯敬, 1766-1840)을 따라 연행하였던 김정희가 다음해 2월 1일 귀국할 때 즈음하여, 완원(阮元)과 이임송(李林松)을 비롯한 옹수곤(翁樹崑), 홍점전(洪占銓), 담광상(譚光祥), 유화동(劉華東), 김용(金勇), 이정원(李鼎元), 주학년 등 청 학자 9명이 법원사(法源寺)에서 추사를 위해 베푼 전별연을 배경으로 제작된 것이다.[150]

　주학년이 〈추사전별연도〉를 그리고 남긴 다음 제시에서 이 그림을 제작한 동기와 전별연에 참여한 청나라 문인들을 확인할 수 있다.

　　가경 경오(1810) 2월, 조선 김추사 선생이 장차 돌아가려 하면서 소책(素冊)을 내놓고 그림을 요구함에 급하여 많이 그릴 수 없어 즉경(卽景)을 그려 한때 좋은 모임을 기렸다. 함께 모인 사람은 양주 완운대, 추강 이심암, 의황 홍개정, 남풍 담퇴재, 번우 유산삼, 대흥 옹성원, 영산 김근원, 금주 이묵장, 양주 주학년이었다.[151]

　전별연에 참여하였던 주학년이 추사의 부탁으로 〈추사전별연도〉를 그렸고, 마지막에 이임송이 명유들을 대신해 이별의 아쉬움을 시 7수로 적고 이를 추사에게 증여하며 조선의 여러 지인들에게 보일 것을 당부하는 글을 썼다.[152] 위 제발에

148 추사의 제자였던 小棠 金奭準(1831-1915)이 1908년에 쓴 《贈秋史東歸詩帖》의 발문에 의하면 이 시책은 洪顯周(芍玉, 1793-1865), 南秉哲(1817-1863)에게 진귀하게 완상되었고, 金炳學(1821-1879), 金炳國(1825-1905), 金炳翼(1818-1875)에 비장되었으며, 석파 이하응이 소장하였다가 李埈鎔(1870-1917) 손자에게 전해졌고, 閔圭鎬(1836-1878), 閔台鎬(1834-1884), 閔泳翊(1860-1914)에게 애호되었다. 이후 《贈秋史東歸詩帖》은 李漢福(1897-1940)의 수장을 거쳐 1995년 당시 서울 개인 수장가에게 비장된 이후 소재가 파악되지 않고 있다.

140 "朱畵之纖穠精緻, 李詩之書之飄逸奔放, 俱足千古, 赤縣靑邱上下百年, 繼橫萬里之文獻華于斯矣. 掌大一帖, 所係甚重, 余故移寫徑輪示同好云. 庚辰十月三日爲, 望漢廬主人先生請鑒, 全義后人李漢福."

150 김정희 연행과 《贈秋史東歸詩帖》의 제작에 대해서는 정은주, 「김정희의 연행과 서화교류」, 『김정희와 한중묵연』(과천문화원, 2009), pp. 168-200.

151 "嘉慶庚午二月, 朝鮮金秋史先生將歸, 出素册索畫, 恩恩不能多作, 卽景寫圖, 以誌一時勝會. 同集者, 揚州 阮芸臺, 秋江 李心庵, 宜黃 洪介亭, 南豊 譚退齋, 番禺 劉山三, 大興 翁星原, 英山 金近園, 錦州 李墨莊, 揚州 朱鶴年."

152 이임송이 쓴 전별시 전문은 최완수, 「秋史墨緣記」, 『간송문화』48(한국민족미술연구소, 1995), p. 69 주 20 참조.

서 주목할 점은 김정희의 귀국에 즈음하여 청국 지인 주학년에게 아무것도 그려지지 않은 소책을 내놓으며 그림을 그려줄 것을 요구하여 추사의 전별도를 제작하였다는 것이다.

〈완당선생상〉은 청인의 전통 복식에 변발을 한 김정희의 초상이다[도 5-43a]. 작품은 청나라에서 제작된 것으로 추정되는데, 갈필의 백묘화법으로 그린 흉상이다. 변발에 만청시기에 유행한 장포마괘 차림을 그린 것으로 김정희의 실제 모습이라기보다 청 학자들과 김정희의 우의를 우회적으로 표현한 것으로 보인다.[153] 이는 청인 왕여한(汪汝瀚)이 옹방강(翁方綱)의 초상을 그릴 때 조선의 의관(衣冠)을 사용하여 그린 것과 유사한 예로, 〈완당선생상〉은 옹방강의 소재(蘇齋)에서 만난 왕여한이 김정희의 초상을 청인 복식을 사용하여 그렸을 개연성이 높다.[154] 왕여한은 신위의 소상을 그린 인물이기도 하여 이들의 상호 관계를 고려할 때 더욱 그러하다.

(3) 이상적과 《해객금준이도》 추사 문하의 역관이었던 이상적(李尙迪, 1804-1865)은 1837년(헌종 10) 여름 연행하였을 때, 북경 납량관(納涼館)에서 오찬(吳贊)이 주선한 청 문사들과 모임에 참여하여 우의를 기렸다. 당시 모임에는 이상적을 비롯하여 청인 오찬(吳贊), 반희보(潘希甫), 조진조(趙振祚), 반증위(潘曾瑋), 풍계분(馮桂芬), 요복증(姚福增), 왕조(汪藻), 진경용(陳慶鏞), 조무견(曹楙堅), 장수기(莊受祺), 장목(張穆), 장요손(張曜孫), 주익지(周翼墀), 오준(吳儁), 반준기(潘遵祁), 장악진(章岳鎭), 황질림(黃秩林) 등 총 18명이 함께하였다. 이때 장요손(張曜孫, 1807-?)의 부탁으로 좌중에서 그림을 잘 그리던 오준이 이상적과 청 문인들의 아회를 그렸는데, 바로 《해객금준이도(海客琴樽二圖)》이다.[155]

그 후 장요손은 1846년부터 1860년에 걸쳐 이상적을 비롯한 매증량(梅曾亮), 진경용(陳慶鏞), 조무견(曹楙堅), 반증형(潘曾瑩), 섭명풍(葉名灃), 반희보(潘希甫), 하소기(何紹基), 풍배원(馮培元), 완복(阮福), 주석수(朱錫綬), 이맹군(李孟群), 왕백심(王栢心), 이영분(李映棻), 고문빈(顧文彬), 담부(譚溥), 주계인(朱啓仁), 팽옥린(彭玉麐), 하원개(何元愷), 서정화(徐廷華), 전보청(錢寶青), 풍예기(馮譽驥) 등의 제찬을 얻고, 1861년 12월 본인이 발문을 써서 횡폭으로 만들어 《해객금준이도》에 붙여 장황하였다.

이상적은 1844년 10월 흥완군 이정응(李晸應, 1815-1848)을 정사로 한 주청겸사 은동지사의 역관으로 연행하면서 김정희가 그려준 〈세한도〉를 가지고 가서 1845

년 1월 22일 다시 북경에서 오찬이 주선한 연회에 참여하였다.[156] 이때 모인 청 문인들과 〈세한도〉를 함께 감상하였는데, 오순소(吳淳昭)와 《해객금준이도》에 포함된 인물 중 황질림, 오준을 제외한 15명이 모두 참여하여 이들의 인연이 수년간 지속되었음을 알 수 있다.

그밖에 이상적은 1831년 연행하여 북경 보안사(保安寺)에서 의극중(儀克中, 1796-1837)과 교유하였는데, 이를 기념하여 의극중은 《태잠아계도(苔岑雅契圖)》를 그려 이상적에게 기증하였다. 1832년 이상적은 귀국 후 신위에게 이 화첩에 대한 제시를 부탁하였다.[157]

2) 교유 문인이 그린 조선사신 초상화

(1) 엄성의 조선사신 초상 조선사신화상((朝鮮使臣畵像)은 1765년 동지사로 연행한 6명의 조선사신 일행을 당시 청조의 문인 철교(鐵橋) 엄성(嚴誠, 1732-1767)이 그린 것으로, 1770년(건륭 30) 12월 엄성의 사후에 그의 벗 주문조(朱文藻, 1735-1806)가 5책으로 편찬한 『엄철교전집(嚴鐵橋全集)』 중 제4책 『일하제금집(日下題襟集)』 내에 수록되었다.[158]

이 그림의 제작배경은 홍대용(1731-1783)의 두 차례 연행 중 1765년(영조 41) 11월 동지사 서장관 홍억(洪檍, 1722-1809)의 자제군관으로 정사 순의군(順義君) 이훤(李烜, 1708-?), 부사 김선행(金善行, 1716-1768) 등과 연행한 것과 관련 있다. 1766년 2월 초에 비장(裨將) 이기성(李基成)이 북경 유리창에서 엄성 일행을 우연히 만난 것이

153 초상 우측으로 "甲申春三 玉水居士弆藏"이란 관지와 주문방인 [石庭]이 있고, 하단에는 [金正喜印]이라 찍혀 있는 점에서 김정희 자신이 소장하던 것을 1824년 3월에 다시 흥선대원군의 적손이자 고종의 조카인 李埈鎔(1870-1917)이 비장하였음을 알 수 있다.

154 李裕元, 『林下筆記』 권33, 華東玉糝編, 中古善傳神者.

155 入畵者, 比部吳偉卿, 明府張中遠, 中翰潘順之, 補之及玉泉三昆仲, 宮贊趙伯厚, 編修馮景亭, 莊衛生, 吏部姚湘坡, 工部汪鑑齋, 明經張石州, 孝廉周席山, 黃子幹, 侍御陳頌南, 曹良甫, 上舍章仲甘, 吳冠英, 冠芙畵之, 共宗爲十八人也. 李尙迪, 『恩誦堂集』 권9, 「追題海客琴樽第二圖二十韻」.

156 藤塚鄰 著, 藤塚明直 編, 『淸朝文化東傳の硏究』(東京: 國書刊行會, 1975), pp. 451-470.

157 李尙迪, 『恩誦堂集』 詩 권2, 「集保安寺 贈墨農」; 申緯, 『警修堂全藁』 19册, 養硯山房藁 3.

158 '日下題襟'은 북경에서 시문을 창화하고 마음을 나눈다는 의미이다. 홍대용은 주문조가 『제금집』의 내용을 그에게 미리 보내 자문을 구하자, 귀국 이후 정리한 乾淨衚 筆談 중 번잡하고 거친 것을 제외하고 이를 등사하여 3책으로 만들어 말미에 『제금집』 원본에 붙이고 후인들이 볼 수 있도록 판각을 부탁하였다. 洪大容, 『湛軒書 外集』卷1, 杭傳尺牘, 答朱朗齋文藻書(민족문화추진회, 1974).

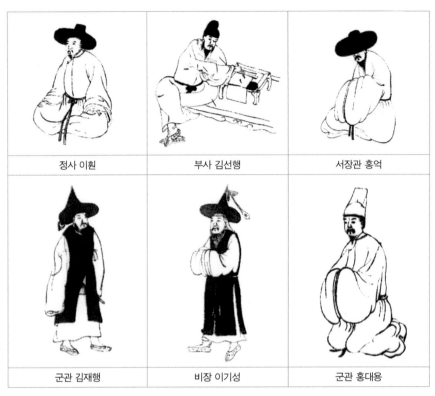

정사 이훤	부사 김선행	서장관 홍억
군관 김재행	비장 이기성	군관 홍대용

도 5-44 나이지 필사, 『일하제금집』 삽도, 1850년, 29.7×17.4cm, 북경대학교도서관

계기가 되어, 홍대용은 1766년 2월 3일 엄성 일행이 머물고 있던 북경 건정동(乾淨衚)의 천승점(天陞店)에서 그들을 처음 만났다. 이후 홍대용은 북경에서 귀국할 때까지 엄성, 반정균(潘庭筠, 1742-?)과 7차례나 회합하였고, 그때마다 묵서(墨書)와 시전(詩牋), 척독(尺牘)으로 필담을 나누었다.[159]

2월 29일 회정일에 세 사람이 답신을 건네주던 모습을 자상하게 설명하는 사자(使者)의 말에서 『일하제금집』에 삽입된 홍대용 일행의 초상에 대한 중요한 단서를 찾을 수 있다. 홍대용의 종복이 과거 건정동에 갔을 때 엄성 일행의 종복들이 화첩 속에 그려진 조선사신의 모습을 보여주었는데, 그 형상이 실물과 매우 핍진하였다는 것이다. 이는 엄성이 홍대용을 비롯한 조선사신의 모습을 이별 후에 기념하기 위해 그린 것이었다.[160] 따라서 엄성 일행의 종복이 보여주었다는 그림은 적어도 1766년 2월 29일 이전에 제작된 것으로 바로 『일하제금집』에 삽입된 조선사 일행을 그린 화상의 초본(草本)임을 알 수 있다.

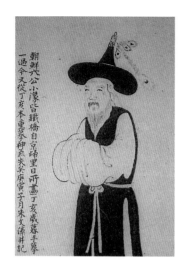

도 5-45 비장 이기성초상,
『철교전집』 제5책, 『일하제금집』,
1770년, 27×19.5cm, 국사편찬위원회

북경대학교도서관에 소장된 1850년 나이지(羅以智, ?-1860)의 필사본 『일하제금집』에는 이훤, 김선행, 홍억, 홍대용, 이기성, 김재행 등 조선사절 6명의 전신 소상이 포함되었다[도 5-44]. 한편 홍사덕이 소장했던 1770년 간행본에는 이기성과 김재행의 전신 입상을 그리지 않고 무릎 위까지만 묘사한 것이 차이를 보인다[도 5-45]. 따라서 나이지가 펴낸 필사본이 1766년 원본에 더 근사할 것으로 추정된다.[161]

1770년 간행된 『일하제금집』에 삽입된 이기성의 초상 좌단에는 주문조가 쓴 다음과 같은 제발이 있다.

조선사신 6명의 소상(小像)은 모두 철교가 [그들이] 연경에서 돌아가는 날 그렸던 것으로 정해년(丁亥年, 1767년) 연말에 한차례 임모하였다. 지금 또 정해년 본을 재차 모사하니 신기를 잃었구나. 경인(1770년) 12월 주문조가 병기한다.[162]

결국 홍대용의 기록과 위 제발에서 엄성이 그린 원작은 홍대용 일행이 떠나기 전인 1766년 2월 29일 이전에 그려졌으며, 이를 1767년(영조 43) 12월 말에 임모하였다. 『일하제금집』에 삽입하면서 재차 그린 그림에 대해 주문조는 먼저 그려

159 嚴誠의 자는 力闇이며, 호는 鐵橋로 1766년 당시 35세였다. 潘庭筠의 자는 蘭公, 호는 秋㢿로 당시 25세였다. 이들은 모두 절강성 항주 출신으로 會試를 위해 북경을 찾은 유생들이었다. 1766년 2월 23일 육비는 자신의 집을 그린 〈荷風竹露草堂圖〉를 홍대용에게 보이며 제시를 부탁하였고, 이후 28일 육비가 그림을 그리고 시를 뒤에 붙인 金陵扇 5자루를 사신 일행에게 보내왔다. 그중 홍대용에게 준 것은 이별의 시를 뒤에 적고, 전면에는 두 그루의 대나무를 그리고 제시를 적었다. 2월 26일 엄성 일행과 마지막 회합 후, 2월 29일 회정에 오르면서 만남이 여의치 않자 준비한 서신을 使者를 통해 건정동에 전달하게 된다. 이에 엄성 일행은 홍대용의 사자편에 서신과 함께 두 개의 畵帖을 부쳐 왔다. 그중 하나는 潘庭筠의 書畵와 陸飛의 필적 두 폭으로 이루어졌고, 나머지 한 첩은 모두 엄성의 작품이었다. 이 작품들에 대해서는 구체적으로 밝혀지지 않아 아쉬움을 남긴다. 洪大容, 『湛軒書外集』 卷1·2·3, 「杭傳尺牘」.

160 洪大容, 『湛軒書 外集』 卷3, 「杭傳尺牘」, 乾淨衕筆談續, 2월 29일조.

161 『朝鮮史料集眞』에는 1770년 간행된 홍사덕 구장본은 정사, 부사, 이기성, 홍대용 등의 초상을 싣고 있으며, 1767년 엄성이 조선사 일행 6명을 그린 원작에 대한 羅以智의 1850년 필사본이 현재 북경대학교 도서관에 소장되어 있다. 朝鮮史編修會編, 『朝鮮史料集眞』 第5輯(朝鮮總督府, 1937); 박현규, 「조선 청조인의 연경 교유집 — 『일하제금집』의 발굴과 소개」, 『한국한문학연구』 23(한국한문학회, 1999), pp. 229-247.

162 "朝鮮六公小像, 皆鐵橋自京歸里日所畵 丁亥歲暮手摹一遍, 今又從丁亥本重摹, 神氣失矣, 庚寅子月, 朱文藻並記." 『朝鮮總督府 朝鮮史編修會抄本』(國史編纂委員會圖書館藏, 1936).

진 1767년 임모본을 1770년에 중모(重摹)하는 과정에서 원작의 신기(神氣)를 잃었다고 평가하였다.

조선사신 초상은 지위에 따라 매우 다양한 복식을 갖춘 모습으로 등장한다. 일행의 복식은 2월 4일 엄성과 반정균이 조선관소를 방문하였을 때와 일치하여 이때 조선사절의 인물화 초본을 이미 구상한 것으로 보인다. 정사 이훤(李楦), 부사 김선행과 군관 홍대용의 복식은 깃이 좁고 짧으며 섶이 있으며, 소매가 넓은 도포 위에 길게 늘어진 세조대(細條帶)를 둘렀다. 그러나 앞으로 여며진 옷고름은 생략되고 깃 부분도 청인의 편복과 흡사하다. 이는 현장에서 사생하지 않고, 1766년 2월 4일 엄성 일행이 홍대용을 만나기 위해 조선사절단의 관소를 찾았을 때 그들의 복식을 기억해두었다가 그린 것으로 추정된다.

정사 이훤은 갓을 쓰고 소매가 넓은 창의를 착용하였는데, 정좌한 채 양손을 무릎 위에 얹었다. 부사 김선행은 탕건을 쓰고 한쪽 어깨와 몸을 탑상 위 서안(書案)에 기대고 붓을 잡고 있는 오른쪽 소매를 왼손으로 올려붙이며 무엇인가 막 쓰려는 자세이다. 탑상 아래 한쪽 다리를 내려뜨려 다른 인물에 비해 매우 자연스럽게 묘사되었다. 엄성과 반정균이 관소를 방문하여 필담하였을 때, 반정균은 김선행의 이런 독특한 풍모를 보고 마치 당대(唐代) 이태백(李太白)의 화상과 유사하다고 하였는데 이는 그림의 사실적 묘사에 대한 신빙성을 더한다.[163]

홍대용의 숙부였던 서장관 홍억은 고개를 반쯤 숙인 자세로 넓은 갓에 가려 얼굴은 거의 보이지 않는다. 손은 공수자세로 정좌하였는데, 정사와 부사의 자연스런 자세에 비해 다소 경직되게 앉아 있다.

한편 홍대용은 품계가 없는 유학이나 선비들이 착용하는 방관(方冠)에 소매가 넓은 상의(常衣)를 입고 조아(條兒)를 둘렀다. 연륜이 있는 정사나 부사와 달리 두 손을 넓은 소매에 넣은 공수자세로 정중하게 무릎을 꿇고 앉았다. 당시 홍대용의 나이 34세로 다른 인물에 비해 비교적 젊게 묘사되었다.

정사의 군관 비장 이기성과 부사의 군관 김재행의 경우는 소매와 섶이 없는 군관 복장인 철릭 위에 배자를 입고 공작 술을 붙인 전립을 쓴 모습이다. 이기성은 손을 소매 안에 넣은 채 공수자세로 서있고, 김재행의 경우는 양손을 뻗어 내려 몸에 가지런히 붙이고 서 있는 모습이다. 두 사람은 전신을 그린 엄성의 원본과 달리 중모본에서는 무릎 위쪽까지만 묘사하였다.

홍대용은 귀국 후에도 역관을 통해 반정균, 육비, 주문조 등과 편지를 주고받

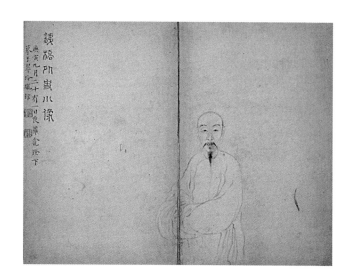

참고도 5-21 해강, 〈철교외사소상〉,
1770년, 22.3×28.5cm, 과천문화원

으며 학문적 독려와 안부를 묻는 교유를 지속하였는데, 엄성이 학질로 사망한 후
청인 손유의(孫有義)에게 엄성의 유집(遺集)과 그의 초상화를 구해달라고 부탁하였
다.[164] 그러나 그 부탁이 실현된 것은 1779년 6월 연행에서 돌아오던 이덕무를 통
해서였다.[165] 당시 홍대용은 손유의로부터 필사한 『엄성전집』 5책과 나감(蘿龕) 해
강(奚鋼, 1746-1803)이 그린 엄성의 유상을 받아 볼 수 있었다. 이와 관련하여 과천문
화원 소장 해강의 〈철교외사소상(鐵橋外史小像)〉이 주목된다[참고도 5-21]. 소상 뒤에
는 1770년 12월 8일 엄성의 형 엄과(嚴果)의 발문, 위지수(魏之琇)(1722-1772) 등의 제
발이 있고, 12월 9일에 쓴 하기(何琪)의 제발이 함께 엮여 있다. 엄과의 발문에 의
하면, 〈철교외사소상〉은 엄성의 병세가 심할 때 집안에서 화가를 불러 의관을 갖
춘 좌상을 그리게 하였는데, 완성본이 거의 실제 모습과 닮지 않아 1770년 9월 21
일 엄과가 해강에게 엄성의 초상을 중모하게 한 것이다. 엄과는 엄성이 평소 백묘
인물화를 잘 그려 거울을 보고 자화상을 시도하였다고 밝혀 홍대용을 비롯한 조
선사신 일행의 초상을 그린 것도 우연이 아님을 알 수 있다.

163 洪大容, 『湛軒書 外集』 卷2, 「杭傳尺牘」, 乾淨衙筆談.
164 孫有義는 북경에서 귀환하던 홍대용과 1766년 음력 3월 초에 만나 필담을 나눈 것을 계기로, 이후 10여 년간
　　서신을 통해 교문을 이어 갔다. 홍대용이 그에게 보낸 편지 6통이 「杭傳尺牘」에 수록되어 있다. 洪大容, 『湛軒書
　　外集』, 卷1, 「杭傳尺牘」, 與嚴九峰書.
165 李德懋, 『靑莊館全書』 卷67, 「入燕記」 下, 6월 17일조.

도 5-46 왕여한, 〈자하소조〉, 1812년, 지본담채, 53×222cm, 간송미술관

(2) 왕여한의 신위 초상 신위(申緯, 1769-1845)는 1812년 7월부터 1813년 2월에 걸친 주청사행의 서장관으로서 왕여한(汪汝翰), 옹방강(翁方綱), 옹수곤(翁樹崐), 섭지선(葉志詵) 등 김정희의 청국 지인들과 만나 교유하였다.

간송미술관 소장 〈자하소조(紫霞小照)〉는 신위가 연행하여 옹방강의 서재인 소재(蘇齋)를 지날 때, 마침 그곳에 있던 왕여한이 그린 초상이다[도 5-46]. 이 작품은 초상 인물과 관계한 주요 경물을 화면에 함께 그려 넣는 중국 인물화의 전통과 맥이 닿아 있다. 화면 좌측에 '자하소조'라는 화제를 적고, 그 아래 "가경임신 입동 이틀 전에 완평 왕여한 그리다(嘉慶壬申立冬前二日, 宛平汪汝翰寫)."라고 하여 왕여한이 1812년 11월에 그렸다는 것을 알 수 있다.

그림은 신위가 소재를 지나면서 비탈길을 걸어 내려오는 모습을 묘사하였다. 신위가 착용한 복식은 흑립에 철릭을 입고, 흑화(黑靴)를 신은 상태로 외국에 사신 나갈 때 관료가 입던 융복(戎服)의 일종이었음을 알 수 있다.

신위는 왕여한이 그린 자신의 소상에 이어 청 옹방강, 옹수곤 부자와 김정희의 제시를 받아 화권 형태로 꾸몄다. 옹방강과 옹수곤은 신위가 송나라 소식(蘇軾, 1037-1101)이 주빈(周邠, 1063년 진사)에게 답한 시 중 '청풍오백한(清風五百閒)'이라는 시구를 자신의 서재 현판 글로 삼으려 하자 1812년 음력 10월 〈자하소조〉의 제시를 남겼다.[166]

신위는 귀국 후에 김정희에게 옹방강의 소재(蘇齋)에서 묵연을 가졌던 것에 대

해 제시를 부탁하였는데 그 내용은 다음과 같다.

龍眠畵坡像	용면[이공린(李公麟)]이 동파 초상을 그렸고
山谷曾拜之	산곡[황정견(黃庭堅)]이 일찍이 그 초상을 배관(拜觀)하였네.
旦看蓬萊閣	아침에 봉래각을 찾으니,
香烟裊一絲	향 연기 한 가닥 피어오르네.

秋史金正喜, 恭題於小蓬萊閣中 추사 김정희가 소봉래각(小蓬萊閣)에서 삼가 제한다.

김정희는 옹방강이 한나라 석경(石經)에서 일부 남은 글자를 모각하여 재실 이름을 소봉래각이라 짓고 송나라 이공린이 그린 소식의 화상을 봉안하였는데, 그 초상을 일찍이 황정견(黃庭堅, 1045-1105)이 배관했던 일을 떠올리며 제시를 써주었다.[167] 이상적 또한 이 초상을 보고 제시를 남겼는데, 신위가 이상적이 연행에서 가져온《태잠아계도》에 대한 제시를 남긴 1832년 무렵에 쓴 것으로 보인다.[168]

왕여한(汪汝翰)은 신위의 초상을 그려준 것 외에도 명대 손설거(孫雪居)의 그림을 방(倣)하여 주었고, 옹수곤은 신위에게 난 그림을 그려 주었는데, 그 작품에 대해 신위는 제시 2수를 남겼다. 또한 신위는 옹방강이 자신의 소조(小照)에 쓴 제시에 차운하고, 옹수곤의 초상〈옹성원소조(翁星原小照)〉에 대한 제시 3수를 지었다.[169]

(3) 오준의 이상적 초상 이상적(李尙迪, 1804-1865)은 역관의 신분으로 12차례 북경을 왕래하면서 당대 저명한 청 문인들과 교유하였다. 이러한 정황은 그가 장요손(張曜孫), 왕홍(王鴻), 오찬(吳贊), 공헌이(孔憲彝) 등 청 문인 39명으로부터 받은 간찰을 모아 펴낸『해린척소(海隣尺素)』를 통해 잘 나타난다. 이상적은 청에서 명성을 얻어 그

166 그림에 실린 3편의 제시에 대해서는『간송문화 - 추사백오십주기기념』71 (한국민족미술연구소, 2006), pp. 180-181 해제 참조.
167 小蓬萊閣은 담계 옹방강과 밀접한 관계가 있다. 宋 鄱陽의 洪文惠가 1166년(乾道 2) 한나라 石經 중 尙書, 魯詩, 儀禮, 公羊, 論語 9백여 자를 얻어 그것을 會稽의 蓬萊閣에 새겨 8개의 비가 되었다. 옹방강이 그중 尙書와 論語에서 남은 글자 3段을 베껴 다시 비를 세우고 洪文惠가 봉래각에 석경을 모각한 일을 인용하여 그 재실 이름을 小蓬萊閣이라 하였다. 成海應,『硏經齋全集』外集, 卷21,「總經類」, 石經殘字.
168 申緯,『警修堂全藁』19冊, 養硯山房藁 3.
169 申緯,『警修堂全藁』1冊,『奏請行卷』,「題汪載靑汝翰寄惠倣孫雪居畵」;「題翁星原小照三首」;「再題小照呈覃溪老人」;「次韻星原題贈畵蘭二絶句」;「次韻翁覃溪方綱題余小照二首」.

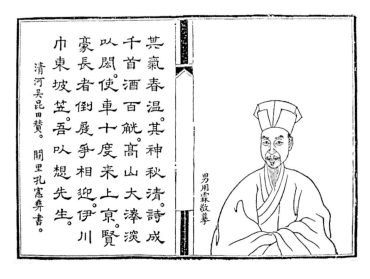

도 5-47 이용림 모사,
『은송당집』 권두, 이상적초상

의 저서 『은송당집(恩誦堂集)』과 『은송당속집』이 1847년과 1859년 청에서 각각 발간
되었다.[170] 이상적은 청 학자 유희해(劉喜海, 1793-1853)가 조선의 금석문을 모아 편찬
한 『해동금석원(海東金石苑)』에 대한 제사(題辭)를 쓸 정도로 서화와 금석에도 조예가
깊었다.

1861년 12월 장요손이 이상적에게 보낸 편지에서 이미 제작된 이상적의 초상
을 표구하여 방안의 벽에 걸어 이야기하듯 완상하고 있음을 밝히고 있어 오준이
그린 이상적의 초상을 장요손이 소장하였음을 알 수 있다.

『은송당집』에 실려 있는 이상적의 소상은 청인 오준이 그린 것과 이상적의 아
들 이용림(李用霖)이 모사한 판본이 전한다.[171] 이용림의 이상적초상은 본래 백묘화
로 제작된 것을 『은송당집』을 편찬하면서 모각(模刻)하여 간행한 것으로 오준의 초
상 원본을 추정할 수 있는 작품이자 문집 서두에 삽입된 초상이라는 점에서 주목
된다[도 5-47].

『은송당집』에 있는 화상찬은 1853년 이언적이 역관으로서 10번째 연행하였
을 때, 오곤전(吳昆田, 1834년 거인[擧人])이 찬하고 공헌이(孔憲彝, 1808-1863)가 쓴 것으
로 내용은 다음과 같다.

그 기상은 봄처럼 온화하고 그 정신은 가을처럼 청명하다. 시는 천수를 이루었고, 술 백
잔을 기울이니, 높은 산과 큰 못처럼 깊고 넓다. 사신 수레 타고 10차례 북경에 오니 현

량과 장자가 서로 다투어 맞는다. 이천건(伊川巾)과 동파립(東坡笠)은 나로 하여금 선생을 떠올리게 하네.[172]

초상은 9분면의 안면에 정이(程頤)와 소식(蘇軾)이 즐겨 쓰던 건을 조합시킨 관모를 높게 쓰고, 학창의의 넓은 소매 안에 공수자세를 취한 반신상이다. 명대 문인 초상화의 전형을 반영한 것으로 학자적 기풍이 강하게 엿보여 청인들과 교유에서 비춰진 이상적의 이미지를 잘 반영하고 있다.

3) 직업화가가 그린 조선사신 초상화

조선사절단의 연행과 관련한 초상화는 위에서 살펴 본 바와 같이 교유한 중국 문인들 중 그림을 잘 그리는 이가 그려준 작품도 있지만, 기록상 연로나 연경에서 만난 중국 화가들에게 주문하여 제작한 초상화가 다수 유입되었음을 알 수 있다.[173] 중국 현지에서 동일한 화가에 의해 그려진 연행사신의 초상이 발견되어 이들 초상이 연행사신들 사이에서 공유되었으며, 귀국 후에 국왕이 어람하여 어제를 남기거나 교유 문인들이 초상에 대해 평하는 등 많은 관심을 끌었다. 따라서 중국의 전업화가들이 그려준 초상이라는 점에서 사신과의 교유관계 보다는 작품에 나타나는 중국적 양식의 특징을 중심으로 살펴보려 한다.

(1) 현존하는 초상화 1413년(태종 13) 10월 하정사(賀正使)로 남경에 갔던 형조판서 최용소(崔龍蘇, 1370년 이전-1422)의 초상은 명나라 황제가 조선사신의 업적을 기려 초상화를 제작하도록 명령한 매우 이례적 작품이다. 당시 최용소는 명 영락제에 의해 회동관(會同館) 영건의 감동으로 임명되어 그 임무를 충실히 이행하였다. 이후

170 『은송당집』의 간행경위와 판본에 대해서는 鄭後洙, 「北京刊 『恩誦堂續集』 출판경위」, 『우리어문연구』 28 (우리어문학회, 2007), pp. 283-315.

171 吳儁은 江蘇省 江陰人 출신으로 시서화 삼절로 전각에 뛰어났으며, 초상화는 고법을 터득하였다. 그의 작품으로는 〈海客琴樽圖〉, 〈松筠雅集圖〉 등이 전한다.

172 "其氣春溫, 其神秋淸, 詩成千首酒百觥, 高山大澤深以閟, 使車十度來上京, 賢豪長者倒展爭相迎, 伊川巾東坡笠, 吾以想先生. 淸河 吳昆田贊, 闗理 孔憲彝 書." 『恩誦堂集』 권1, 화상찬.

173 부경사신을 통한 중국초상화법의 유입에 대한 연구는 조선미, 『초상화연구: 초상화와 초상화론』 (문예출판사, 2007), pp. 241-253 참조.

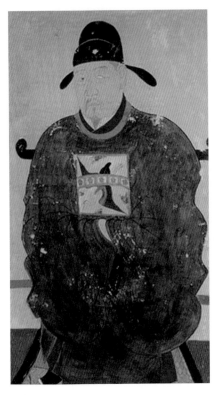
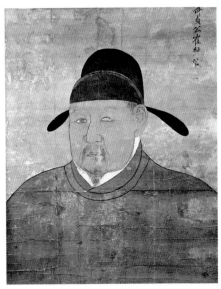

도 5-48 〈최용소선생영정〉, 1422년경, 100×60cm, 봉산영당 구장
도 5-49 〈제정공최용소상〉, 견본채색, 57×50cm, 봉산영당

1422년 영락제는 조선사신을 통해 최용소의 부고를 접하고 명나라 화공에게 명하여 그의 초상화 2점을 그리게 하여 1점은 편전에 걸어두고 1점은 돌아오는 조선사행 편에 보내어 그 자손에게 전달하게 하였다. 아울러 그에게 제정공(齊貞公)이란 시호를 내리고 어필로 '제정공최용소상(齊貞公崔龍蘇像)'이라 써주었다. 이 초상은 1774년(영조 50)까지도 최용소 종손의 가묘에 봉안되었다.[174]

〈최용소선생영정(崔龍蘇先生影幀)〉은 1422년경 명나라 화원의 솜씨로 제작된 것으로 조선사신의 초상 중 현존하는 가장 이른 예로 주목된다[도 5-48]. 이 작품은 충남 연기군의 봉산영당(鳳山影堂) 구장본(舊藏本)으로, 축 형식의 견본에 채색으로 그려진 전신 좌상이다.[175] 복식은 완만하게 패이고 좁은 깃의 아청색 단령에 단학문양의 흉배, 그리고 각대를 착용하였으며, 단령 속에는 청색 직령(直領)을 받쳐 입은 모습이다. 특히 조선 전기 초상화에서 흉배가 상반신의 대부분을 차지하고 각대가 공수한 손 바로 위에 있던 것과 달리 비교적 작은 흉배의 중앙으로 두른 각대는 폭이 매우 좁다. 사모는 모정이 낮고 둥글며, 좁고 긴 양각이 아래로 늘어진 형태로

조선 전기의 특징을 잘 반영하였다. 조선 전기 초상화에서 관복에 각진 주름을 과장되게 표현하던 것과 달리 이 작품에서는 비교적 자연스럽지만, 상체가 너무 비대하고 하체는 상대적으로 빈약하여 전신의 비례가 조화롭지 못하다. 족대와 채전 문양도 당시 조선에서 제작된 초상 양식과는 차이를 보인다. 9분면 형태로 눈썹은 물론 얼굴에 수염이 매우 소략하게 표현되었고, 왼쪽 눈동자가 하얗게 퇴색되어 안질을 반영한 듯하다. 이는 전신상을 토대로 후에 흉상으로 제작한 것으로 추정되는 봉산영당 소장 〈제정공최용소상〉에서도 마찬가지이다[도 5-49].

실학박물관에는 중국 화가에 의해 그려온 김육(金堉, 1580-1658)의 초상이 총 3점 전한다. 『승정원일기』에 의하면 숙종과 이이명이 김육의 화상 2본에 대해 아래와 같이 언급하고 있다.

> 상이 "잠곡의 화상은 맹영광이란 이가 그린 것인가?" 물으시자 이이명이 말하길, "그 집안과 신이 인척이라 일찍이 그 화상을 본 적이 있는데, 맹영광이 그린 것은 아니었습니다. 2본이 있는데, 그중 대본(大本)은 1636년 병자년 사행에서 그린 것으로 그 필자가 누구인지 알 수 없으며, 나머지 소상(小像) 1본은 1650년 경인년 청국에 사행 갔을 때 그린 것으로 비단 위에 인장[도서(圖書)]을 보니 화가 이름이 초병(焦炳, 호병[胡炳])이었는데, 얼굴색과 모발이 완연히 핍진하여 그림 그리는데 호품을 이루었습니다. 일찍이 예람하지 않으셨습니까?"하고 여쭈었다. 상이 말씀하시길, "내 일찍이 소상을 보았는데, 동양위가 찬을 한 작품이었다."라고 하셨다. 이이명이 이뢰길, "소상은 용관에 학창의를 입고 소나무 아래 서 있는 그림이었습니다."라고 하자, 상이 "그렇다."라며 작은 소리로 읊기를 "외로운 소나무 어루만지며 서성이는 것은 대저 율리의 도연명을 따르고 싶어서일까 라고 말한 것은 찬에 있는 말이로다."라고 하셨다.[176]

174 『태종실록』 권26, 13년 10월 17일(계해)조;『영조실록』 권122, 50년 5월 10일(임술)조.
175 연기군 조치원 봉산리 소재한 봉산영당 소장 최용소 영정은 2000년 3월 24일 도난당하여 현재는 그 소장처를 알 수 없다.
176 "上曰, 潛谷畫像, 或稱孟英光[孟永光]所寫云, 然否? 頤命曰, 其家與臣連姻, 故臣亦嘗見其畫像, 非孟英光[孟永光]所寫也. 有二本焉, 其大本, 卽丙子朝天時所畫, 未知誰筆, 而其小像一本, 卽庚寅年奉使淸國時所畫云, 而見其絹面圖書, 則其名焦炳, 肉色毛髮, 宛然如眞, 誠畫廚之好品, 未知曾經睿覽乎. 上曰, 予曾取覽小像, 則東陽尉作贊矣. 頤命曰, 小像, 繪以畫龍冠 · 鶴氅衣, 立于松樹下矣. 上曰, 然. 仍微吟曰, 撫孤松而盤桓, 蓋欲追栗里之淵明者耶云者, 此乃贊中辭耳."『승정원일기』 제477책, 숙종 39년 5월 6일(임오)조.

위 내용 정황으로 볼 때, 실학박물관 소장본 3점 중 맹영광의 것을 제외한 대본이 작자미상의 병자년 사행에서 그려온 작품이며, 호병의 인장이 있는 소상은 1650년 작품으로 추정할 수 있다.[177]

녹색단령에 사모 차림의 김육 정면 교의좌상은 1636년 성절천추진하사로 명에 갔을 때 중국 화원을 통해 1637년 제작한 것으로 추정된다. 이 작품에 대한 기록은『조경일록(朝京日錄)』에서 찾을 수 있다. 김육이 북경에 있을 때, 1637년 3월 13일 중국인 화가 호병(胡炳)이 김육의 초상을 그려가 4월 11일에 완성본을 가져왔으며, 4월 15일 김육의 소진(小眞)을 그려와 그림의 대가로 양, 거위, 삼, 부채 등을 주었음을 알 수 있다.[178] 따라서 1637년 3월 13일부터 4월 11일까지 거의 한 달여 동안 완성해온 김육 초상이 이이명이 말한 대본(大本)이며, 화가는 호병이었음을 알 수 있다. 또한 4월 15일에 제작해온 소진은 따로 존재했을 것으로 추정된다.

1637년 〈영의정잠곡김문정공화상(領議政潛谷金文貞公畵像)〉의 우측 상단에는 숙종대왕 어제찬이 있다[도 5-50].[179] 숙종은 1713년(숙종 39) 중국에서 그린 문정공 김육 화상에 대해 언급한 적이 있는데, 김육은 숙종의 외증조로 이 무렵 숙종이 어제찬을 지었을 가능성이 높다.[180] 조선 중기 일반 문인들의 초상이 측면상인 것과 달리 정면 전신상이고, 녹색 단령에 운학문 흉배가 넓다. 흉배는 미색 바탕에 학 한 마리가 있는데, 당시 다른 초상에서 흉배의 배경 문양이 화려한 서운과 모란인 것과 차별된다. 고대가 높고 많이 패지 않은 넓은 깃의 단령과 풍성한 옷주름은 조선 중기 초상화에서 보이는 인위적인 각이 없이 자연스럽게 표현되었다. 얼굴은 운염법(暈染法)을 사용하여 붓자국이 거의 보이지 않으며, 얽은 흉터까지 사실적으로 묘사하였다. 이목구비의 비례가 잘 맞고 눈썹을 과장하거나 입술을 붉게 채색하는 어색함도 보이지 않는다. 담채로 표현한 옷 재질의 느낌이 산뜻하고, 그 위에 중채로 옷의 음영을 강조하였다. 또한 의자에 표피를 둘렀고, 족좌대 아래 화려한 채전을 깔지 않은 점도 조선 중기 초상화의 배경과 큰 차이가 있다.

실학박물관에 소장된 〈잠곡김문정공소상(潛谷金文貞公小像)〉은 용관에 학창의를 입고 소나무 아래 서 있는 배경에 그린 소상이다[도 5-51]. 앞서 이이명이 숙종에게 1650년 초병(焦炳)이라는 화가의 인장이 있다고 말한 작품이다. 이는 화면 좌측상단에 '호병지인(胡炳之印)'과 함께 '화학행인(畵鶴行人)'이라는 백문방인에서 확인할 수 있다[도 5-51a]. 이이명이 작품의 제작시기와 호병(胡炳)을 초병(焦炳)이라 잘못 이해한 것으로 판단된다. 신익성(1588-1644)의 몰년과 그의 문집에서 소나무를 배경으로

선 김육 소상에 대한 화찬을 적은 시점을 1637년 12월로 밝히고 있어 〈잠곡김문정공소상〉은 1637년 4월에 제작해 온 소진으로 추정된다. 화면 우측 상단에는 영조가 1751년 2월 3일에 쓴 어제찬이 있다.[181] 1637년 제작된 대본에 쓴 숙종의 어제찬을 따라 영조가 차운한 것이다.

키가 큰 소나무 한 그루를 배경으로 서 있는 김육은 용관과 학창의를 착용하였다. 김육 자신도 이 초상에 대해 "큰 소나무 아래 홀로 서서 오건에 학창의를 입었네. 인간세상 한스런 일 많아 그림과 같지 않다네"라는 제시를 남겼다.[182] 초상은 비록 도연명의 무고송이반환(撫孤松而盤桓) 고사를 연상시키는 소나무를 배경으로 설정하여 자연에 은둔한 처사처럼 묘사하였으나, 명말 청초 혼란기에 연행을 한 자신의 처지를 역설적으로 표현하고 있다. 또한 국립중앙박물관 소장 〈제갈무후도〉에서 보이듯 촉나라의 명재상 제갈량이 즐겨 입었다는 복식과 일치하여 명재상의 이미지가 김육의 초상 속에 투영되고 있는 듯하다.

호병의 두 작품, 즉 김육의 초상 2점을 비교할 때, 얼굴상에서 정면상과 9분면상, 복식에서 관복과 학창의, 초상의 규모에서 대본과 소상이라는 점이 차이를

177 대본은 1636년 사행에서, 인장이 있는 소상은 1650년 사행에서 그려왔다는 이이명의 주장과 달리, 조선미 교수는 『잠곡유고』에서 1637년 호병이 소진을 그렸다는 내용을 근거로 현재 실학박물관에 소장된 胡炳의 인장이 있는 소상이 바로 1636년 작품이며, 녹색 단령의 관복을 착용한 대본은 작자 미상으로 1650년 연행하였을 때 제작한 것이라 간주하였다. 조선미, 앞의 책(문예출판사, 2007), pp. 245, 260.

178 『인조실록』권32, 14년 3월 5일(경술)조; 김육, 『조경일록』, 정축(1637)년 3월 13일; 4월 11일; 4월 15일조.

179 숙종어제 해석은 조선미, 앞의 책(문예출판사, 2007), p. 246, 주 7 참조.

蒼顏鶴髮, 望如仙風 　야윈 얼굴과 백발은 바라보니 신선 풍격이로다.
厥像伊誰, 潛谷相公 　그 상은 누구인가, 잠곡 상공이로세.
大賢之後, 傳家孝忠 　대현의 후손으로 집안에 충효 전하고
正色廊廟, 盡瘁鞠躬 　엄숙한 태도로 의정을 맡아 몸 바쳐 일했으니
一心體國, 神明可通 　한결같은 마음으로 나라에 봉사하여 신명이 통할만하다.
於乎先正, 小子欽崇 　아, 선현이여, 소자 흠앙하옵니다.

180 『숙종실록』권53, 숙종 39년 5월 6일(임오)조.

181 이때 숙종의 御製가 있는 김육의 畫像과 1641년 甲會契帖을 친히 열람하고 숙종어제에 칠언사운으로 차운하였다. 『영조실록』권73, 27년 2월 3일(신미)조.

綸巾鶴氅 倚立松風 　윤건 쓰고 학창의 입고 솔바람 의지하고 서있으니
是誰之像 潛谷金公 　이 누구의 상인가? 잠곡 김공이로세.
昔之股肱 爲國丹忠 　과거 고굉 대신으로 나라 위해 충성하였으니
效古人義 竭心鞠躬 　옛사람의 뜻을 본받아 혼신으로 직분을 다하였네.
大同謀畫 可謂神通 　대동법을 모획한 것 신통하다 할 만하니,
吁嗟小子 百載欽崇 　아, 소자 백년토록 흠앙하나이다.

182 "獨立長松下, 烏巾鶴氅翁, 風塵多少恨, 不與畫相同" 金堉, 『潛谷遺稿』卷2, 「題寫眞小軸」.

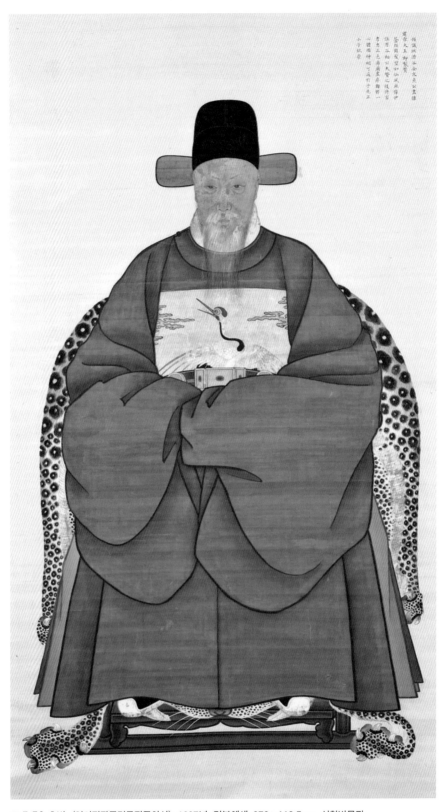

도 5-50 호병, 〈영의정잠곡김문정공화상〉, 1637년, 견본채색, 272×119.5cm, 실학박물관

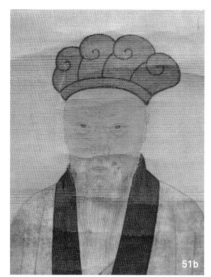

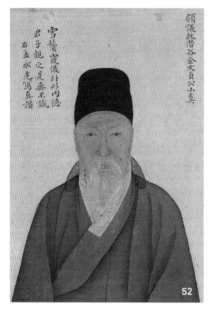

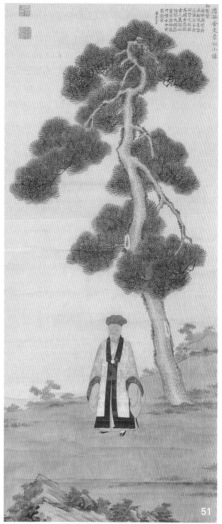

도 5-51 호병, 〈잠곡김문정공소상〉, 1650년, 견본채색, 116×49.8cm, 실학박물관

도 5-51a 호병, 〈잠곡김문정공소상〉 인장 부분

도 5-51b 호병, 〈잠곡김문정공소상〉 부분

도 5-52 맹영광, 〈영의정잠곡김문정공 소진〉, 견본채색, 17.4×26.3cm, 실학박물관

보인다. 얼굴 세부는 콧방울의 윤곽선을 제외하고 운염법을 사용하여 자연스럽게 처리하였고, 눈의 동공을 까만 점으로 찍고 눈동자 주변에 짙은 윤곽선을 그린 점도 유사하여 한 작가의 작품임을 어렵지 않게 알 수 있다. 초상의 그윽한 관조의 눈빛과 하얗게 샌 수염에서 세월의 연륜을 느끼게 한다[도 5-50, 5-51b].

한편 실학박물관 소장 〈영의정잠곡김문정공소진(領議政潛谷金文貞公小眞)〉은 맹영광(孟永光)이 그린 김육의 초상이다[도 5-52]. 축 형태로 꾸며진 호병의 두 작품과 달리 소규모 화첩으로 꾸며졌다. 소상의 좌측에 있는 맹영광의 소진 찬은 "눈처럼 흰 수염과 신선 같은 풍채에서 내면의 덕이 풍겨 군자라면 그를 보고 누구라도 알아 볼 것이다."라고 적고 있다.[183]

김육은 병자호란 이후 1640년부터 1644년까지 심양관에서 소현세자의 보양관으로 있을 때, 그곳에서 만난 남경의 화사 맹영광이 이별을 아쉬워하며 초상화를 그려 주자 시를 지어 그에 대한 고마움을 표현하였다.[184]

김육 초상은 17세기 조선의 초상에서는 자주 보이지 않는 정면상에 전신이 아닌 흉상으로, 양각이 귀밑으로 늘어진 사모에 청색 편복을 입은 모습이다. 얼굴 음영과 쌍꺼풀이 있는 눈까지 매우 자연스런 운염법을 사용하였다. 호병의 초상과 비교할 때, 얼굴에 얽은 자국을 그리지 않았고 콧대와 미간을 선으로 처리하여 차이를 보인다.

화첩에는 김육의 현손 김성하(金聖廈)가 옮겨 쓴 숙종의 어제찬, 5세손 김시욱이 어명으로 옮겨 쓴 영조의 어제찬과 정조의 어제찬이 차례로 이서(移書)되었다. 맹영광이 그린 김육 초상 뒤에 신익성의 화상찬을 편집하였다.[185] 이들 화상찬은 앞서 본 김육 초상 2점에 대한 것으로 뒤에 화첩으로 꾸미면서 옮겨 적은 것으로 보인다. 신익성은 김육과 함께 척화를 주장하여 심양에 인질로 끌려갔다 온 인물로 화상찬에서 김육이 입은 복식은 명의 멸망 이후에는 착용할 수 없었으므로 당시 복식과 어울리지 않지만, 붉은 얼굴에 백발은 잠곡 선생이 맞다며 도연명의 고사를 인용하여 찬하였다.[186] 따라서 앞서 『승정원일기』에서 숙종이 말한 동양위의 화찬이 있는 소상은 1637년 호병이 그린 소나무 옆에 서 있는 김육의 초상을 지칭하는 것이다.

삼성미술관 리움 소장 〈김재로초상〉은 김재로(金在魯, 1682-1759)가 1738년 연행하였을 때, 청 시옥(施鈺)이 그린 작품이다. 화면 좌측 하단에 "무오년 음력 11월 종진전교서겸 내각찬수 시옥이 그리다(戊午仲冬宗眞殿校書兼內閣纂修施鈺畵)"라는 시옥의 1738년 관서에서 확인된다.[187] 초상은 선묘를 거의 하지 않고 반복적 붓질로 세부 명암을

표현한 운염법을 사용하였다. 정면상에 표피 깔린 교의, 채전이 보이지 않고 표피의 코 부분만 살짝 드러나는 족좌대 위에 팔자형으로 올려놓은 화(靴) 등 16세기 말에서 18세기 초까지 중국 초상에서 유행하던 특징적 도상을 취하였다.[188] 그러나 손은 김육 초상에서와 같이 소매 속에 공수 자세를 취하여 명나라의 관복 초상에서 한손은 무릎 위에 한손은 각대를 잡고 있는 것과는 상이한 차이를 보인다.[189]

중국식 초상과 관련하여 〈황명병부상서용봉전선생화상(皇明兵部尚書龍峰田先生畵像)〉은 명대 병부상서 전응양(田應揚, 1521-1607)의 전신 교의좌상이다[도 5-53]. 초상은 1637년 조선으로 귀화한 전응양 후손의 요구로 계택현(鷄澤縣) 사당에 있는 초상을 모사한 것으로 작품의 제작경위는 그림 하단에 전회일(田會一)의 찬문에 자세히 나타난다.[190] 전응양의 초상은 명대 문인초상의 전형을 보여준다. 정면을 응시하고 있는데, 적색 단령에 오른손은 교의 손잡이를, 왼손은 관대를 잡고 있는 모습이다. 풍성한 단령의 소매에 비해 손은 매우 왜소하게 그려졌고, 족좌대 상판은 호피와 단령자락에 가려 보이지 않는다.

비록 사신의 임무는 아니었지만, 국립중앙박물관 소장 〈충민공임장군유상(忠愍公林將軍遺像)〉은 1640년경 명청교체기 명을 위해 활약했던 임경업(林慶業, 1594-1646)의 업적을 기리기 위해 명나라 화가가 제작한 초상을 조선 후기 모사한 것으로 추정된다[도 5-54].[191] 이 작품 역시 정면상에 공수자세를 한 전신 교의좌상으

183 "雪鬢霞儀外形內德, 君子觀之是無不識, 右盟永光寫眞讚"이라 적고 있다.
184 "신묘하구나, 남경의 맹화사. 초상 그리는데 털끝조차 빠뜨리지 않았네. 고국에 돌아가 어찌 감히 그대 은혜를 잊겠는가. 내 초상 볼 때마다 그대 얼굴 생각하리(神妙南京孟畵師, 寫眞毫髮細無遺. 東歸何敢忘君惠, 吾面看時子面思)" 金堉, 『潛谷遺稿』卷2, 「別寫眞孟永光」.
185 어제 화상찬은 실학박물관 소장 김육의 초상 3점을 모두 아우르는 내용으로 견본에 쓰여 있다. 호병이 그린 대본에 숙종어제와 이를 차운한 정조의 어제, 그리고 영조가 소나무를 배경으로 그린 초상에 쓴 어제찬이 포함되었다. 신익성의 찬문도 소나무를 배경으로 그린 김육의 소상을 두고 쓴 것으로 어제와 달리 紙本에 쓰여 있다.
186 "以爲伯厚也, 則綸巾鶴氅, 非丁丑以後之衣冠, 以爲非伯厚也. 則紅顔白髮, 卽牛川〔潛谷〕草廬之先生, 撫孤松而盤桓, 蓋欲追萬里之淵明者耶." 申翊聖, 『樂全堂集』卷8, 「潛谷小像贊」.
187 우측 상단에는 영조가 1755년 어람하고 1756년 耆社圖寫를 기념하여 내린 御製贊并序와 김재로의 아들 金致仁이 1760년 9월에 쓴 題字가 있다. 『영조실록』권88, 32년 9월 5일조.
188 조선미, 앞의 책(문예출판사, 2007), pp. 250, 253.
189 조선미, 「日本 宗安寺 및 總持寺所藏 肖像畵 三點에 대하여」, 『미술자료』64 (국립중앙박물관, 2000), p. 74.
190 전회일의 찬문에 의하면 전응양의 손자 田好謙(1610-1685)이 1637년 조선으로 귀화하였는데, 1705년 겨울 사신을 따라 연경으로 가게 되었다. 이후 1710년에는 전호겸의 아들 田井一이 연행하여 일가친척을 옥하관에 초대하여 모임을 가졌다. 1715년에는 전회일이 연행하여 지화사에서 유숙하며 전응양의 직계 후손 田思齊와 田立禮를 만나 鷄澤縣 사당에 있는 전응양의 초상을 모사해줄 것을 청하여 1717년 회정하는 사은사 일행으로부터 초상을 전해 받았다. 『조선시대 초상화 II』(국립중앙박물관, 2008), p. 261 참조.

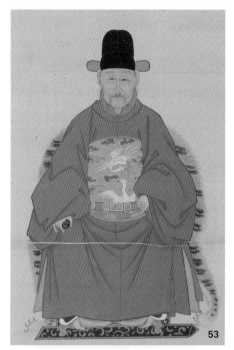

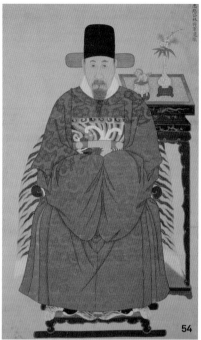

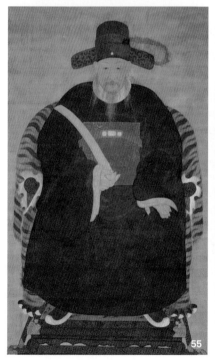

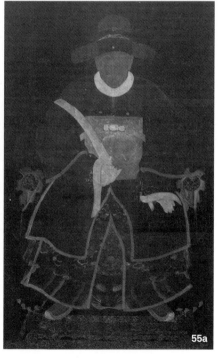

도 5-53 〈황명병부상서용봉전선생화상〉, 1717년, 견본채색, 80.7×43.2cm, 국립중앙박물관

도 5-54 〈충민공임장군유상〉, 국립중앙박물관

도 5-55 〈전 정곤수상〉, 1644년 이후, 견본채색, 175.6×98.3cm, 국립중앙박물관

도 5-55a 〈전 정곤수상〉 X선 촬영본

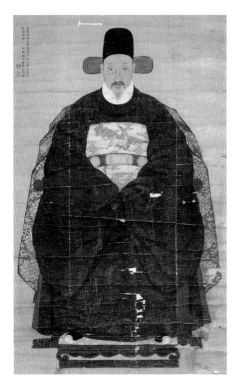

도 5-56 진방정, 〈남이웅초상〉, 1627년, 견본채색, 164×103cm, 개인

로, 초상화 뒤편에는 용, 대나무, 매화 문양이 상감된 나전 서탁 위에 솔가지, 대나무, 매화가 꽂힌 가요(哥窯) 문양 자기와 금동향로를 배치하여 중국식 초상화에서 자주 보이는 이국적인 소재가 등장하여 주목된다.

한편 최근까지 정곤수(1538-1602)초상으로 알려졌던 국립중앙박물관 소장 작품은 최근 X선 촬영 결과, 육안으로 볼 수 있는 사모와 관복 밑에 전형적인 청대 조복이 그려져 있어 흥미롭다[도 5-55, 도 5-55a].[192] 따라서 원래 밑그림은 물론 덧입힌 초상 역시 청조 이후로 보아야 하므로 1592년과 1597년 사행을 했던 정곤수와는 거리가 멀다. 덧입혀진 인물의 복식 부분을 제외하면, 본래 초상은 교의에 걸쳐진 호피, 주칠문양의 족좌대 모서리를 금박으로 채색하여 청의 고위 관료를 그린 조복 초상으로 판단된다. 이 초상을 입수하게 된 구체적 동기는 알 수 없으나, 덧입힌 초상을 조선인으로 단정짓기 어려울 듯하다. 작품은 조선 초상에서는 거의 볼 수 없는 상아홀을 들고 있는 형태로 청대 제작된 『누씨종보(樓氏宗譜)』 권1 유상(遺像)에 나오는 초상과 유사한 모습이다. 관식 세부만 제외하고 귀밑머리가 양옆으로 늘어지고 입술 바로 아래 짧은 수염이 난 얼굴, 짙은 남색 단령, 파란색 바탕에 흰색 운문을 반복한 넓은 흉배와 홀을 들고 있는 모습 등에서 공통점을 찾을 수 있다.

그밖에 중국화가에 의해 제작된 초상화는 1627년 궁정화가 진방정(秦邦楨)이 그린 〈남이웅초상〉[도 5-56]과 17세기 초에 제작된 〈남발초상〉 등이 있다.[193] 특히, 〈남이웅초상〉은 명의 궁정화가의 작품이란 점에서 주목할 만한데, 당시 다른 초상

191 〈충민공임장군유상〉은 국립중앙박물관 소장본과 같은 본이 충청북도 유형문화재 제179호로 지정되어 문중에서 보관되고 있다.
192 위의 책(국립중앙박물관, 2008), pp. 295-297.
193 『한국의 초상화』(문화재청편, 2006), pp. 358-361.

과 달리 표피나 호피를 교의에 깔지 않고 대신 화려한 당초문의 비단 직물을 깔아 초상의 격식을 높였다.

(2) 기록에 전하는 초상화 연행사신의 초상화가 가장 많이 제작되었던 곳은 옥하관을 비롯한 조선사절단의 관소이다. 여기서는 중국의 사정을 잘 알던 조선역관을 통해 중국 화가를 관소로 부르거나 직접 찾아온 이들에 의해 조선사신의 초상화가 다수 제작되었다.

1778년 5월 12일 심염조(沈念祖)는 사은겸진주사의 서장관으로 연행하면서 계주에서 유숙할 때, 그림을 잘 그렸던 옥전현(玉田縣)의 수재(秀才) 주술증(朱述曾)을 불러 자신의 초상을 그리게 했다. 이 초상에 대해 사행에 동행했던 이덕무는 비록 아주 핍진하지는 않으나, 당시 조선의 도화서 화사(畵師) 한종유(韓宗裕) 등에 비교하면 훨씬 뛰어나다며 조선 도화서 화원의 솜씨보다 높게 평가하였다.[194]

1670년 정월 민정중(閔鼎重, 1628-1692)은 북경 관소를 찾아온 화사 정룡(程龍)에게 초상화를 그려 줄 것을 부탁하였다. 필묵으로 초본(草本)을 그려 시초(試肖)로 삼지 않고 그것을 배접하였는데, 얼마 후 정룡이 가지고 온 초상의 초본을 본 사신들과 군관, 역관들 모두가 이를 살펴보고 대략적으로 닮았으나, 아주 닮지는 않았다고 평하였다.[195]

한편 1713년 1월 초 김창집은 자신의 초상을 그리기 위해 연경에서 수역(首譯) 박동화(朴東和)를 통해 중국의 화공 나연(羅延)을 소개 받았다. 그는 강남성(江南省) 지주부(池州府) 사람으로 궁내에 벽화를 그리기 위해 북경에 불려온 화공이었다. 나연은 김창집에게 조복을 갖추어 입고 의자에 앉게 한 후, 먼저 종이에 초본을 그린 후 그 위에 생사로 짠 비단를 놓고 색을 칠하였는데, 붓을 쓰는 것이 익숙하고 법도를 갖춘 듯하였다. 다음날 나연이 채색하여 완성한 김창집의 정면 초상을 가져왔으나, 김창집은 너무 아름답기만 하고 생동감이 적어 전혀 근사하지 않다며 다시 얼굴을 보고 그리라고 요구하였다. 김창집은 나연의 초상화가 핍진한 조선 초상화와 달리 인물을 미화하거나 채색 역시 현장에서 엄밀하게 실물을 보고 그리지 않아 만족스럽지 못했던 듯하다.

1713년 1월 21일, 김창집이 1712년 사은부사(謝恩副使)로 연행하였던 민진원(閔鎭遠, 1664-1736)의 초상을 그린 적 있는 청국 화사(畵師) 왕훈(王勛)을 불러 자신의 초상을 그리게 했던 점에서도 짐작할 수 있다. 당시 왕훈의 화법은 나연보다는 조금

나왔으나, 이미 64세로 노안에 수전증까지 있어 화상의 초본을 끝내고 채색한 것이 전혀 닮지 않아 만족스럽지 못하였다. 왕훈은 솜씨에 비해 비교적 비싼 천은(天銀, 십성은[十成銀]) 16냥을 요구하였다. 북경의 유명한 은 장사 정세태(鄭世泰)에 의하면 당시 초상은 화가의 솜씨 고하에 따라 값이 결정되었는데, 은 80냥 정도를 주어야 아주 근사하게 그릴 수 있다고 하여 초상화 제작비용이 매우 높았음을 알 수 있다.[196]

이덕수(李德壽, 1673-1744)는 1735년 북경 관소에 찾아온 남경 화사 시옥(施鈺)에게 자신의 초상화를 그려 달라 청하여 이를 가지고 귀국하였다. 이덕수의 친구들은 시옥이 그린 초상화를 보고 눈과 입을 제외하고 모두 핍진하다고 하였으나, 이덕수는 북경에서 황사로 인해 안질을 앓았기 때문에 눈이 닮지 않은 것이 당연하다고 평가하였다. 또한 후에 기로소에 들어가게 되면서 조선 화사 장학주(張學周)가 그린 화상의 품격이 시옥에 미치지 못하다 하여 상대적으로 시옥의 초상을 높게 평가했음을 알 수 있다.[197] 시옥은 앞서 살펴본 바와 같이 1738년 연행한 김재로의 초상을 그리기도 하였다.

사신들은 관소뿐만 아니라 북경에 체류하는 동안 중국인 소개로 만난 화가들에게 초상을 그리기도 하였는데, 1801년 1월 28일 사은사 일행을 따라 연행하였던 유득공(柳得恭)은 북경 유리창 취영당(聚瀛堂) 주인 최기(崔琦)의 소개로 강남 진강 출신의 진삼(陳森)을 만나 그에게 분지(粉紙) 한 폭에 초상화를 부탁하였다. 유득공은 진삼의 그림이 두세 번 초고(草稿)를 바꾸는 조선 화사들과 달리 신운(神韻)을 얻어, 그린 것이 바로 정본(正本)이 되었다고 평하였다. 진삼은 유득공의 집에 오래된 매화 한 그루가 있다는 말을 듣고 이를 배경으로 유득공의 초상을 그려 소위 〈매화거석간서도(梅花踞石看書圖)〉를 완성하였다.[198] 단순한 인물초상이 아니라 앞서 신위 소상과 같이 해당 인물과 관계있는 특정 배경을 그려 넣는 중국 인물화의 전통에 따른 예이다.

한편 1780년 진하사 일행으로 연행한 박지원이 청나라 무녕현의 한 집에서

194 李德懋, 『靑莊館全書』 卷66, 「入燕記」 上 (민족문화추진회, 1980).
195 閔鼎重, 『老峯文集』 卷10, 雜著, 燕行日記, 경술 정월 갑오조.
196 金昌業, 『燕行日記』 卷4, 계사년 1월 6일; 7일; 21일조(민족문화추진회, 1976).
197 李德壽, 『西堂私載』 卷4, 「寫眞小跋」.
198 柳得恭, 『燕臺再遊錄』.

채색목판으로 제작된 〈고려진공도(高麗進貢圖)〉
를 목격한 예가 있어 흥미롭다.[199] 〈고려진공
도〉는 홍포(紅袍)를 입은 서장관, 흑립을 쓴 역
관, 승려 같은 얼굴에 담뱃대를 입에 문 비장,
곱슬수염에 고리눈을 한 군졸의 모습을 묘사
했는데, 판각이 형편없어 얼굴이 모두 원숭이
처럼 되었다고 하였다. 박지원은 당하관 신분
의 서장관이 몇 십 년 전에는 홍포를 입었는
데, 당시에는 녹색으로 바뀌었다고 하여 〈고
려진공도〉가 적어도 서장관의 공복 색깔이 바
뀌기 전인 1757년 이전 조선사절단을 모델로
제작한 것임을 알 수 있다.[200] 비록 조악한 수
준이지만, 조선사절의 모습을 목판으로 제작
한 〈고려진공도〉를 노정 중 여염의 바람벽에
서 흔히 접할 수 있었던 점에서 이 시기 조선
사절의 행렬이 청국 연로의 민가에서도 익숙
한 그림 소재가 되었음을 알 수 있다.

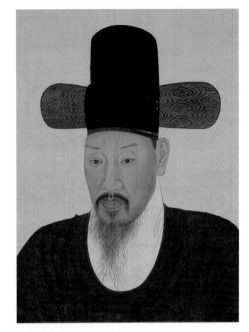

참고도 5-22 〈이서구초상〉 부분, 19세기, 견본채색,
84.8×56.1cm, 국립중앙박물관

조선 후기 중국에서 제작한 조선사신의 초상화 중 서양화법과 관련한 작품
기록이 주목할 만하다.[201] 연행사절단의 서양화법 유입은 북경 천주당에서 만난
서양인 선교사를 통해 가능한 것이었는데,[202] 그들이 그려준 초상화는 조선에 유
입된 서양화법의 직접적 경로를 밝힐 수 있다는 점에서 의의가 있기 때문이다.

1683년 사은사로 연행한 김석주(金錫冑, 1634-1684)는 당시 강희 연간 궁정화원이
자 흠천감 소속이던 초병정(焦秉貞, 1606-1687)에게 자신의 초상화 초본을 받고 이
에 대해 시정해야할 사항을 상세히 요구하였다. 김석주는 초병정의 그림이 핍진한
곳은 있으나 얼굴형을 원형으로 길게 그리거나 미화하여 임의로 보태 그리는 것을
경계하였다. 특히 사람의 원기를 모으는 눈동자는 전신(傳神)의 핵심이라 강조하였
다. 또한 자연채광이 아닌 방 안에서 그려 전체적으로 얼굴색이 어두워진 점을 지적
하며 특히 양 볼의 명암과 얼굴빛이 검푸른 색이 된 것에 대한 시정을 요구하였다.
이는 국립중앙박물관 소장 〈이서구초상(李書九肖像)〉의 얼굴 명암에서도 볼 수 있는
예로, 조선 후기 서양화법의 영향을 받은 인물초상에서 대개 나타나는 현상이었던

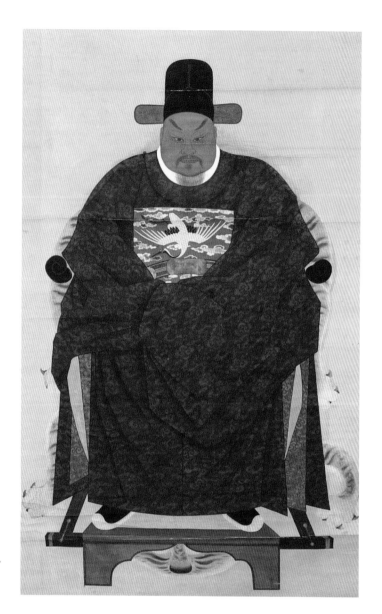

도 5-57 〈김석주초상〉, 17세기,
견본채색, 178×130cm,
실학박물관

199 朴趾源, 『熱河日記』, 「關內程史」, 7월 25일(신축)조.
200 "命堂下官紅袍, 一遵大典, 改以靑綠, 戎服仍從續典." 『國朝寶鑑』 권64, 영조조 8, 33년조; 『영조실록』 권90, 33
 년 12월 16일(갑술)조.
201 초상화와 인물화에 나타난 서양화법의 영향에 대해서는 이성미, 앞의 책(소와당, 2008), pp. 126-143 참조.
202 정은주, 「燕行使節의 西洋畵 인식과 寫眞術 유입 - 北京 天主堂을 중심으로 -」, 『명청사연구』 30(명청사학회,
 2008), pp. 157-199.

것 같다[참고도 5-22]. 또한 콧수염 사이에 흰수염이 지나치게 많은 점과 서대(犀帶)의 장식에 이르기까지 세밀한 부분을 놓치지 않고 지적하였다.[203]

초병정은 중국에 들어온 서양인 선교사를 통해 서양화법을 배워 인물뿐만 아니라 산수·누각을 잘 그려 원근·명암·음영·농담과 채색 등 다방면에 재능을 갖춘 인물이었던 점을 감안할 때,[204] 김석주가 그의 초상화에서 간취되는 서양화법적인 명암법과 채색법을 수용하기에는 아직 생소한 요소였을 것이다. 그러나 초병정이 그린 김석주의 초상은 17세기 후반 조선 초상화에서 요구되는 핵심적 요소가 무엇이며, 서양화법적 요소에 대한 당시 인식을 보여준다는 점에서 중요한 의의를 지닌다.

실학박물관 소장 〈김석주초상〉은 정면상으로 비교적 어두운 얼굴빛에 각진 얼굴, 넓은 이마, 짙은 눈썹, 두툼한 입술의 이목구비를 갖추었다[도 5-57]. 서대는 각에 금테두리가 없는 민장식이며, 녹색 단령 위에 학 한 마리를 수놓은 흉배가 있다. 호피의 머리가 족좌대 위 두 발 사이에 놓이지 않고 아래에 깔린 점이 독특하다. 초상은 김석주가 초병정에게 요구한 내용을 대개 반영한 정면상으로 초병정의 작품일 가능성도 배제할 수 없다.

중국에서 제작된 조선사신 초상화 중에는 북경 천주당에서 만난 서양인 선교사가 직접 그린 작품이 몇 점 전한다. 비교적 이른 시기의 예로 1771년 『명사(明史)』에 실린 조선왕실의 종계변무를 위해 연행하였던 김상철(金尙喆, 1712-1791)의 초상을 들 수 있다.[205] 이는 정조가 김상철과 서명응(徐命膺, 1716-1787)의 초상을 보고 하문한 내용에서 확인된다.[206]

정조에 의하면 서양인이 그린 김상철의 초상은 핍진하지만, 몸이 전체적으로 너무 작게 그려졌다고 하였다. 서양 화가가 그린 초상을 보고 정조가 시각적 충격이나 큰 거부감이 없었던 점에서 그림의 화법 자체는 서양 유화라기보다 중서합벽적인 초상으로 이 무렵 조선에서 서양화법을 수용한 초상화 양식과 크게 다르지 않았을 것으로 보인다.

19세기 초 중국은 물론 조선에서의 천주교 탄압으로 인해 북경에 있던 천주당을 공식적으로 찾기 어려워지면서 조선사절단은 옛 조선인 관소에 들어선 아라사관(俄羅斯館)을 자주 방문하여 새로운 서양문물을 접하기도 하였다. 1832년 김경선(金景善)을 비롯한 동지사 일행이 아라사관을 방문하였다가 관내 정교회당에서 러시아 선교사 2명을 만났다. 그중 교당 벽면에 걸린 인물초상을 그린 인물이 정

사 서경보(徐耕輔, 1771-1839)와 부사 윤치겸(尹致謙)의 초상을 그려 주었다.[207] 당시 교당 벽면의 유화 초상을 고려하면 러시아 선교사가 그린 초상은 비록 유화는 아닐지라도 서양화법을 적극적으로 반영하여 제작했을 것으로 추정된다.

19세기 중후반 중국에도 사진술이 유입되면서 북경을 방문하였던 조선사절단의 관심은 초상화에서 점차 사진으로 확대되었다. 1862년(철종 13) 10월부터 다음해 4월까지 진하겸동지사은사(進賀兼冬至謝恩使)의 정사 이의익(李宜翼, 1794-1883)을 수행하였던 이항억(李恒億)이 쓴 『연행일기』 중 사절단의 촬영 기록이 주목을 끈다.[208] 『연행일기』에 의하면, 이항억 일행은 1863년 1월 29일 과거 조선관소였던 아라사관에 가서 그곳 뜰에서 러시아 사진사에게 사진을 찍고, 2월 3일에 그 사진을 찾아왔다는 내용이 있다. 지금까지 조선인을 대상으로 촬영한 사진에 대한 기록 중 최초의 것으로 의의가 있다.

『연행일기』의 조선사절단 촬영 기록과 관련하여 최근 런던대 아시아·아프리카 전문대학(이하 SOAS)에서 공개한 조선인의 사진을 살펴볼 필요가 있다. 사진은 원형 테두리로 꾸민 공복을 입은 사신의 독사진, 군관복을 입은 나이 든 인물의 독사진, 그리고 역관 단체사진 등 총 6매이다[도 5-58, 5-59].[209] 사진은 1861년부터 1864년 사이 북경에서 의료 선교활동을 하던 영국인 윌리엄 로크하트(1811-

203 "昨日所畫, 旣已得其髣髴處. 寫眞時, 更以下所錄者, 加減爲之如何. 此像本是方面, 今作長圓, 蓋於眼下口上, 比本面稍長一分, 頤端著鬚處, 亦長一分, 梢加減改爲宜. 額本凸闊, 眉本濃鑒, 口本廣厚, 眸子亦不至細小. 視昒頗有燁如狀, 此尤精神所注, 而手法似欠到, 幸須一一著意, 俾不至爲非其人也. 昨坐房子, 窓戶盡閉, 雖不至幽暗, 而亦與外廳不同, 自然少陽明之光, 故摹寫之際, 未免帶著晦色. 此人生平未嘗有皺眉憂愁之態, 怒時亦罕, 傍人所謂滿面春和云者, 實指此而言也. 此亦神氣所注, 並加著意如何. 昨因屢次動筆, 兩臉黑氣添多, 其面本帶土色, 今不可作黯黔之色, 此亦改之爲宜. 髭鬚間白莖, 亦似過多矣. 此數條外, 亦須默運心匠, 想記本面加減如何. 犀帶一品則本不粧邊矣." 金錫貴, 『息庵遺稿』卷8,「與燕京畫史焦秉貞書 - 在玉河館」; 강관식,「진경시대 초상화 양식의 이념적 기반」, 최완수 외, 『진경시대』 2(돌베개, 1998), pp. 281-284 참조.

204 焦秉貞은 자는 爾正, 山東 濟寧人. 청조 강희년간 궁정화원으로 활동하였으며, 흠천감 五官正을 지냈다. 장경의 『국조화징록』에 의하면 인물화를 잘 그렸으며, 위치의 원근과 크기의 대소와 상관없이 한치의 어긋남이 없었는데, 대개 海西法이라 하였다. 여기서 해서법은 구륵선묘를 사용하지 않고 명암법과 초점투시를 사용한 서양화법을 의미하였다. 于安瀾, 『畫史叢書』(上海人民美术出版社, 1960).

205 『영조실록』 권116, 47년 5월 21일(신유)조.

206 "上命宇鎭·浩修, 持入領府事及奉朝賀領義政畫像. 上覽訖, 上曰, 領府事畫像, 聞是西洋國畫人所摹云, 然乎? 宇鎭曰, 臣父於使臣赴燕時, 適逢西洋國畫人, 模像而來矣. 上曰, 領相畫像, 典形則稍似, 而體樣太小, 奉朝賀畫像, 全未恰似矣." 『승정원일기』제1492책, 정조 5년 8월 28일(무술)조.

207 金景善, 『燕轅直指』 권3, 留館錄 上, 임진년(1832) 12월 26일, 鄂羅斯館記(민족문화추진회, 1976).

208 『연행일기』의 書册 표제는 '燕行鈔錄'이라 하였지만, 內題는 '燕行日記'로 시작한 점에서 본문에서는 『연행일기』로 명명하였다. 저자는 이의익의 부친 李宗億의 형제로 사행에 정사의 군관으로 隨行한 李恒億이다.

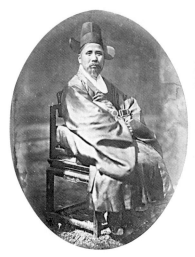

도 5-58 아라사관에서 촬영한 조선사신의 사진, 1861-1864년, 소아즈
도 5-59 아라사관에서 촬영한 조선사절단 사진, 1861-1864년, 소아즈

1896)가 현지에서 입수한 것이다. 현재 발굴된 조선인 사진 중 가장 이른 예로 당시 아라사관에 있던 사진사가 조선사절단을 직접 촬영한 것이다. 비록 이 사진들이 1863년 이항억 일행을 찍은 것이라 단언하기는 어렵지만, 『연행일기』의 촬영 기록과 밀접한 관련이 있다.

소아즈 공개 사진을 비롯한 북경 프랑스 공사관에서 1872년 촬영한 역관 오경석의 사진 등 조선사절을 찍은 사진은 19세기 중반 이후 중국에 사진이 전래된 이래 연행사절단이 신문물로서 사진술 유입에 적극적이었음을 보여주는 대표적 예라 할 수 있다. 이러한 사진술의 유입은 중국과 마찬가지로 조선 말기 화가 채용신 등이 초상화에서 사진적 사실주의에 대한 관심을 증폭시키는 데 지대한 영향을 주었을 것이다.[210] 나아가 초상화가 초상 사진으로 대체되는 시대적 흐름을 반영하는 것이기도 하다.

209 사진들은 명지대학교 박주석 교수가 입수하여 공개한 작품으로 당시 영국인 선교사가 수집하여 갔다고 전해진다. 현재 이 작품은 런던선교회가 소유하고 있으며, 런던대 SOAS에 위탁 보관 중이다. 박주석, 「사진과의 첫 만남 – 1863년 연행사 이의익 일행의 사진 발굴」, 『한국사진학회지』 18(한국사진학회, 2008), pp. 50-61.

210 1840년대 서양으로부터 중국에 전해진 사진술 도입이 중국 초상화의 변화에 미친 영향에 대해서는 Jan Stuart and Evelyn S. Rawski, *Worshiping the Ancestors: Chinese Commemorative Portraits*, Freer Gallery of Art and the Arthur M. Sackler Gallery in association with Stanford University Press, 2001, pp. 166-174 참조.

VI. 나오며

조선시대 명과 청에 대한 사행(使行) 관련 회화는 한중 양국 간의 공식적 외교활동의 결과로 그려진 기록화가 대부분을 차지한다. 그 범위는 양국 사신이 왕래하는 과정에서 노정의 견문과 외교 의식 절차를 그린 기록화를 포함하지만, 넓게는 중국사신을 영접하였던 관반사들의 계회도와 조선사신의 모습을 그린 초상화 및 전별도와 같은 인물화까지 확대될 수 있다.

이 책에서는 조선시대 명·청과의 관계에서 왕래한 사행에 대한 역사적·문화적 배경을 파악하고, 이를 잘 반영한 기록화의 사료적 가치와 회화사적 의의를 밝히는 데 중점을 두었다. 먼저 조선 전반기에 걸쳐 명과의 대외관계에서 제작된 사행 관련 기록화를 조선사신의 대명사행(對明使行) 및 명사(明使) 영접 부분으로 나누어 살펴보았다. 조선 초기 명나라 사행을 그린 조천도에 대한 최초의 기록은 1452년 세조가 대군시절 사은정사로 부사 이사철과 함께 연행하였다가 그려온 어좌(御座) 병풍 형식의 〈조천도〉를 1456년 경회루에서 거두어 이사철에게 내려주었다는 내용에서 찾을 수 있다. 한편 현존 작품 중 〈송조천객귀국시장도〉는 17세기 전반 북경 자금성을 사행한 조선사신을 묘사한 것으로 소개된 바 있다. 그러나 작품의 분석 결과 남경의 황성을 배경으로 명 관원들이 조선사신을 전송하는 모습을 그린 것으로 희귀한 기록화이다.

조선 전기 명사의 영접은 명과의 대외관계 정립과 관련하여 중요한 사안이 되었다. 공적으로 국가 의식을 기록하는 목적으로 17세기 초에 제작된 『영접도감사제청의궤』는 사제청에서 명사 웅화(熊化)에 대한 접대를 비롯하여 사제의식 전반을 기록하고 일부 주요 장면을 반차도와 도식으로 묘사하였다. 『영접도감사제청의궤』 내에 삽입된 이들 반차도와 도식은 지금까지 본격적으로 연구가 진행되지 못했던 것으로 먼저 명사 웅화(熊化)의 행차를 채색으로 그린 〈천사반차도〉, 제물을 봉행하는 위관(委官) 곽언광(郭彦光) 일행의 모습을 그린 〈곽위관제물배진반차도〉, 그리고 제상(祭床)의 배치를 그린 〈상배도식〉이 차례로 첨부되어 이를 통해 사제에 대한 외교 의례의 일면을 살필 수 있는 귀중한 사료이다.

명사가 조선에 사행 왔을 때 공적 업무 외에 한강유람을 소재로 제작된 것으로 만세덕(萬世德)과 주지번(朱之蕃)이 각각 한강승경에 대한 시를 쓰고 그림으로 남긴 《이수정시화첩》과 비슷한 시기 4폭 병풍으로 제작된 《행행도》가 전한다. 《행행도》에는 당시 명사 영접을 위해 한강에 띄웠던 정자선의 규모와 선상에서의 연회, 제천정에서 국왕이 명사에게 보낸 선온(宣醞)을 분주하게 준비하는 장면도 자세히

묘사되어 당시 명사 영접 절차와 관련하여 주목되는 작품이다. 특히 명사가 한성으로 들어오거나 중국으로 돌아갈 때 조선사행로 일대를 지나면서 관반에 포함된 화원을 통해 승경을 그려가기도 하였는데, 칙사관소나 그 주위 승경을 그린《관서명구첩》이 그 대표적 예이다. 이는 그동안 이신흠의 작품으로 조선 성리학의 영향으로 그려진 결과물로 파악하는 경향이 있었다. 그러나 당시 명사 주지번 일행의 조선 관반에 화원 이정(李楨)이 참여하였고, 화첩 뒷부분에 주지번의 시와 오세창의 제자 원충희 제발의 정황을 파악하여《관서명구첩》이 이정의 작품임을 밝혔다.

명사의 영접과 관련하여〈의순관영조도〉와《황화사후록》이나《관반제명첩》은 비록 계회도의 성격을 띠지만, 의주성 및 의순관, 모화관 일대 실경을 배경으로 행해진 명나라 사신 접대에 대한 구체적인 상황이 묘사되어 그 기록적 성격이 두드러진다.

《세전서화첩》의〈천조장사전별도(天朝將士餞別圖)〉는 후에 모사된 것이지만, 임진왜란 이후 군문 형개(邢玠)에 대한 성대한 전별장면을 그린 것이다. 작품에서 해귀(海鬼)와 초원(楚猿)은 명나라의 독특한 용병술을 보여주는 사례로 주목되는데, 당시 쓰인 여러 문헌을 근거로 해귀는 포르투갈의 용병이며, 초원은 임란 때 말고삐를 풀어 적을 교란시키는데 사용했던 원숭이의 일종으로 파악하였다.

제3장에서는 17세기 전반 명청교체기에 조선은 요동을 차지한 후금의 견제 속에 위험한 해로를 통해 명에 사신을 파견하였는데, 이에 대한 정황을 그린 해로사행기록화의 제작배경과 시대 상황을 검토해 보았다. 해로사행기록화는 표면적으로 사행에 참여한 삼사의 두터운 우의를 기리고 그들의 명나라 사행을 담은 기록화를 세전하기 위해 제작되었다. 그러나 인조반정 이후 척화파의 대표 인물인 김상헌이나 홍익한이 참여한 사행이 당시 또는 후손들에 의해 후기 화풍을 반영한 해로사행기록화가 지속적으로 제작된 점은 조선 후기까지 영향을 미친 화이관과 명에 대한 명분론의 실제를 반영한 결과라 볼 수 있다.

본장에서는 명청교체기를 배경으로 제작된 국립중앙도서관 소장《연행도폭》계열과 육군박물관 소장《조천도》등 해로사행기록화의 현황과 화풍의 선후관계를 검토하였다. 17세기 초 명나라를 사행하였던 조선사신들의 사실적 기록을 담았다는 점을 감안하여 화면에 그려진 인문적·역사적 정보를 정리하는 데 의의를 두었다. 그 결과 해로사행의 출발지였던 곽산 선사포(宣沙浦)의 지명을 조천사행의 두려움과 기쁨의 순간을 기념한 선사포(旋槎浦)로 표기한 것은 1624년 주청사행 기록

과 밀접한 관련을 보여 '선사포'의 지명이 현존 해로사행기록화 중《연행도폭》계열을 구분할 수 있는 결정적 근거임을 제시하였다. 지금까지 선사포의 지명을 두고 대개 철산 선사포진으로 간주하는 경향이 있었다. 선사포의 지명은 문헌에서 곽산·선천·철산군 등 그 소재지가 각각 다르게 나타나는데, 여기서 선사포는 진보의 명칭으로 과거 곽산과 선천에 차례로 위치하였다가 철산으로 최종 이동하였기 때문이다. 1624년 주청사행을 묘사한 기록화 중 선사포 그림의 지지(地誌) 부분에는 '곽산(郭山)'을 명기하여 철산으로 옮기기 전 곽산에 있던 선사진(宣沙鎭)을 배경으로 하였음을 알 수 있었다.

또한 17세기 전반 후금과 명의 대외관계에서 주요 변수로 작용했던 도독 모문룡(毛文龍)의 군대가 주둔했던 철산 가도(椵島)와 요동 피난민들이 정착한 사포(蛇浦)의 모습을 살펴 볼 수 있었다. 특히 험한 바닷길 노정을 적나라하게 묘사한 항해장면은 목선에 몸을 의지하고 망망대해를 항해했던 사절단에게 해로를 통한 사행이 얼마나 큰 공포였는지를 보여주는 대표적 예로, 그 도상의 원류는 고려와 송나라 양국에서 출토된〈황비창천명동경〉에서 찾을 수 있었다. 항해 노정 이후 중국 육로 여정의 새로운 출발지 등주외성 봉래각의 사적과 등주부에서 표문과 자문을 실은 말을 선두로 본격적 사행을 시작하는 조선사절단의 행렬은 중요한 기록적 가치가 있다. 한편 제남부에서 만난 태산진향(泰山進香) 행렬을 현장에 있던 조선사신의 눈을 통해 사실적으로 묘사하였고, 명 천계 연간 사행의 궁극적 목적지인 북경을 전도 형식으로 그렸는데, 지도의 유입이 극히 제한되었던 점을 감안할 때 그리는데 여러 제약이 따랐을 것으로 보인다.

따라서 해로사행기록화는 17세기 전반 명청교체기 한중관계의 역사적 현장이었던 사행로의 지리적 정보는 물론 당시 조선의 중국에 대한 인식을 충실히 반영한 기록화로서 그 의의를 찾을 수 있다. 특히 육군박물관 소장《조천도》는 명청교체기 해로를 통한 대명사행을 내용으로 하였으나, 그 내용과 구성을 검토한 결과 국립중앙도서관《연행도폭》계열의 모본(模本)과는 다른 모본을 근거로 후대 모사된 것으로 판단되며, 이 시기 조천록의 기록과 사적의 정황이 정확하게 일치하여 그 가치가 더욱 크다.

제4장에서는 조선 후기 청나라 사행 관련 기록화를 중심으로 검토하여 그에 대한 특징을 살펴봄으로써 조선 전기 및 중기와 달리 기행사경(紀行寫景)의 성격이 두드러짐을 알 수 있었다.《심양관도첩》은 조선 후기 제작된 다른 사행기록화

와 달리 영조의 특별 하명에 의해 제작되었다는 점에서 주목할 만하다. 《심양관도첩》의 제작동기는 영조가 과거 심양관에서 고초를 겪었던 효종과 현종을 상고하고 현종의 탄강 주기를 맞아 동지사 홍계희(洪啓禧) 일행에게 심양관과 일부 사적을 그려오도록 하였던 데서 비롯되었다. 또한 화첩의 제작시기는 제3폭 홍계희 발문에서 현종이 탄강한 지 120년 후인 1761년 2월 영조의 명을 받들어 심양관의 구지를 재차 탐문하였음을 명백히 밝힌 데서 확인할 수 있었다. 특히 《심양관도첩》은 그 제작과 관련하여 1760년 경진동지사행을 상세히 기록한 이상봉(李商鳳)의 『북원록』을 통해 화원 이필성(李必成)이 사행에 동참하였음을 알 수 있었다. 이필성은 당시 특정 사적을 화폭에 충실히 담기 위해 화첩 제작에 필요한 기본 구상과 현장 스케치를 병행하여 《심양관도첩》의 그림 제작에 직접 참여했던 것으로 파악된다. 또한 화첩의 형식을 채색건물도형·배반도·실경도 등 체계적인 형식을 취하여 사적(史蹟)에 대한 효과적 정보전달을 위해 다양한 모색을 하였던 점도 대부분 실경 일색인 다른 연행도와 차별된다.

연행시화첩은 1784년 진하사은겸동지사로 연행한 정사 이휘지(李徽之, 1715-1785), 부사 강세황(姜世晃, 1713-1791), 서장관 이태영(李泰永, 1744-1803)이 함께 사행에서 수창한 시와 그림을 엮은 작품이다. 이 책에서는 그동안 일부 단편적 작품으로 소개되었던 연행시화첩을 각 소장처별 작품과 그 내용을 총체적으로 고찰하였다. 그 결과 이휘지와 강세황의 회화작품과 삼사의 시가 함께 엮인 이휘지 가장본 3첩, 1785년 북경에서 제작한 강세황의 사군자도를 포함한 《연대농호첩》, 강세황의 서체로 중국 명류들의 시를 옮긴 《금대농한첩》, 그리고 연행로의 사적을 그린 작품이 낱장으로 발견되어 강세황의 연행과 관련하여 적어도 5첩 이상의 시화첩이 존재했을 것으로 추정하였다. 이휘지 가장본 3첩 중 《수역은파첩》에는 삼사가 북경 관소에서 체류하면서 행한 공무와 감회를 시로 옮긴 내용이 어우러져 있다. 그중 천주당을 방문한 강세황의 천주당 서양화에 대한 인식을 엿볼 수 있는 시와 글은 매우 의미 있는 사료이다. 강세황이 조선 후기 예단에 미친 영향을 감안할 때, 그가 연행에서 직접 본 천주당 서양화에 대해 긍정적 반응을 보인 점은 주목할 만하다. 《영대기관첩》에는 북경 어원(御苑)인 태액지의 영대에서 펼쳐진 팔기군의 빙희(氷戲)와 중남해 일대의 주요 승경을 묘사하였고, 《사로삼기첩》은 연경팔경 중 하나인 계문연수의 장관과 고대 고죽성의 이제묘, 북경 청의원(淸漪園, 지금 이화원) 일대를 묘사한 서산누각이 묘사되었다. 특히 이전 연구에서 사적을 정확하게 파악하지 못하여 '산수도'

로 명명해온 작품은 해당 그림에 대한 이휘지의 제시를 분석하여 허맹강(許孟姜)의 사당인 강녀묘(姜女廟)를 묘사한 것임을 밝혔다.

숭실대학교 한국기독교박물관 소장《연행도》는 그림에 나타난 사적을 중국 현지답사를 통해 비교 검토한 결과, 1760년으로 알려진 제작연도와 달리 국자감의 벽옹이 준공된 1784년 이후로 비정할 수 있었다. 옥우법(屋宇法)과 전체적 구도에서도 평행투시도법이 적용되어 이미 서양화법의 영향이 간취되며 다른 작품에서 보이지 않는 연행의 공적 행사와 관련된 〈태화전〉이나 〈조공〉은 물론 유리창 번화가의 모습, 그리고 지금은 없어진 조양문 등이 자세하게 묘사되어 조선 후기 사행기록화 소재의 다양성에 기여하였다. 특히《연행도》는 화면 우측 상단의 화제가 거의 박락되어 그림에서 묘사된 해당 사적에 대한 확인이 어려운 점을 감안하여 연행록의 기록과 그동안 저자가 수차례 걸쳐 중국답사에서 찍은 현장사진과 비교 검토하여 해당 사적과 그림의 제목을 파악하는 데 의의를 두었다.

사행 관련 기록화 제작뿐만 아니라 조선시대 명과 청의 사행과 관련한 화원의 포괄적 역할에 주목하여 중국사신 영접에서 화원의 역할과 중국사행에서 화원의 역할로 구분하여 고찰하였다. 부경사행(赴京使行)의 구성은 시기에 따라 다소 차이는 있지만, 대개 절행인 동지사와 별행인 사은사 및 주문사의 일원에 화원 한 명이 포함되는 것이 관례였다. 통신사행이 정사가 임의로 화원 한 명을 추천하는 것과 달리 부경사행에서는 도화서 녹취재 시행 결과에 따라 우수 화원들이 차출되었다. 조선 초·중기 부경사행에서 화원은 주로 왕실 궁궐 조영에 쓰일 채색안료를 구입해오는 일이 주요 업무였으며, 표전문의 장황에 쓰이는 문양이나 표통(表筒)의 세부 문양을 정확히 파악하기 위해 파견되기도 하였다. 또한 사안별로 필요한 지도를 제작하거나 사행의 현장을 그림으로 기록하는 데 참여하였다. 각종 연행록에서 알 수 있는 바와 같이 중국 현지에서 접한 중국 역대 주요 서화가의 작품도 모사하였다. 이는 당시 화풍의 주류를 가장 잘 이해했던 도화서 화원이 중국 작품을 접하여 조선에 직접 체득해올 수 있었다는 점에서 화보나 법첩의 유입보다 더 큰 의미가 있었다. 또한 문헌이나 현존 작품을 통해 확인할 수 있는 부경사행의 수행화원을 밝히는 데 중점을 두고 조선 중기 이후 부경화원의 명단을 표로 보충하였다. 중국사신의 영접과 관련하여 화원은 정묘호란 이전까지 명사의 접반사 일원으로 참여하여 중국사신에게 선물했던 병풍이나 화첩을 제작하는 것 외에도 영조도, 한강 유람도, 금강산도와 같이 중국사신들이 개별적으로 요구하는 세부 주제를 그리기

도 하였다. 그러나 조선 말기 화원은 회사(繪事)와 관계없는 청사를 영접하는 영조의식 행렬에 동원되는 등 그 역할이 축소되었다.

제5장에서는 청에서 제작된 대외관계 기록화와 사적인 교유관계에서 제작한 조선사신 전별도와 초상화를 고찰하였다. 먼저 18세기 초 청사 아극돈(阿克敦, 1685-1756)의 조선사행을 배경으로 제작한《봉사도》화첩은 당시 조선과 청의 대외관계를 살필 수 있는 귀중한 사료이다. 청사 아극돈은 조선 화원에게 주제별로 요구한 그림을 청국으로 가져갔는데, 청 화가 정여(鄭璵)가 이를 다시 재구성하여 제작했다는 점도 양국의 회화교류사에서 중요한 의의가 있다. 18세기 초 특히《봉사도》화첩의 제작자와 관련하여 제1폭 위에 정여의 관지와 그가 그린 또 다른 작품 〈아극돈 과정도〉를 발굴하여 아극돈 초상과 그에 대한 제발을 분석하였다. 또한『해창승람』과『해창비지(海昌備志)』와 같은 기록을 통해 정여의 자는 추포(秋浦), 관직은 지현(知縣)의 속관(屬官)이었으며, 채색화와 사녀도에 능하였음을 알 수 있었다.

조선사절단이 그린 사행기록화가 중국의 문물과 견문에 중심을 두었다면, 《봉사도》는 조선에 파견된 중국사신의 관점에서 조선의 사행 노정을 배경으로 제작되었기 때문에 연로의 관소나 사행로의 특정 사적, 그리고 외교 문서 관련 의례나 청사에 대한 영접 관련 연회 장면이 충실히 반영된 점도 이 작품의 중요성을 더한다.

한편 청 궁정에서 제작된 작품으로 황청직공도와 만국래조도를 들 수 있다. 그 중 황청직공도는 건륭 연간 청의 국제적 위상을 반영하는 작품으로 그 성격상 중국과 외국 또는 번국(藩國) 사이의 대외관계 결과물인 양직공도(梁職貢圖)와 당나라 왕회도(王會圖)의 맥락에서 비롯되었다. 황청직공도는 당시 청국 소수민족의 풍속까지 묘사한 다른 화권의 성격에 맞추어 각국 사신뿐만 아니라 관부와 민간인의 모습까지 확대하여 그린 점에서 풍속지(風俗誌)와 같은 성격을 띠고 있다.

만국래조도는 중국 북경의 가장 대규모 외교행사였던 조참례(朝參禮) 현장을 기록한 것으로 태화전이나 영수궁을 배경으로 조공물을 들고 조회를 준비하는 조선을 비롯한 외국사신들의 모습이 현장감 있게 묘사되었다. 황청직공도와 더불어 건륭제의 치적과 태평성세를 과시하는 작품으로 주목할 만하다. 특히 만국래조도는 아직까지 본격적인 연구가 되지 않은 관계로 그림의 정황과 청대 당안(當案) 기록을 비교하여 제작자와 제작시기를 추정하려 시도하였다.

중국인 화가에 의해 제작된 조선사신의 초상화와 전별도를 고찰하는 과정에

서 현존하는 것 중 가장 오래된 조선사신의 초상은 1422년 명나라 영락제가 명화원에게 그리도록 했던 〈제정공최용소상〉임을 새롭게 밝혔다. 1413년 명에 사행 갔다가 전소된 옥하관의 재건에 감독으로 활약했던 최용소(崔龍蘇)를 추모하기 위해 명에서 제작한 것이다. 조선 말기 아라사관을 통한 사진술의 유입과정에서 조선인의 최초 사진 촬영 기록인 『연행일기』가 1863년에 연행한 정사 이의익(李宜翼)이 쓴 것으로 알려졌던 것과 달리 정사의 군관으로 참여했던 이항억(李恒億)에 의한 기록이라는 점과 최근 SOAS에서 공개한 1861-1864년 사이 아라사(俄羅斯) 사진사가 찍은 조선사신의 초상이 지금까지 알려진 조선인 촬영 사진 중 최고임을 확인하였다.

이 책에서는 조선시대 한중관계사의 연구사료로써 기록화의 가치를 새롭게 발견하고, 양국 간 사행의 문화사적 의의를 재조명하였다. 이를 계기로 아직 공개되지 않은 사행 관련 기록화가 지속적으로 발굴되어 사행기록화의 시대·양식적 특징과 내용의 다양성을 구체적으로 분류하는 데 도움이 되기를 기대한다. 또한 화원뿐만 아니라 중국과의 회화교류와 수용 및 전개에 영향을 미친 연행 구성원의 역할을 체계적으로 연구하여 부경사행 관련 회화의 제작과 그 문화적 환경에 대한 이해의 폭을 넓히는 데 기여할 수 있기를 바란다.

참고표

출전	작자	서명	비고
『玉簡齋叢書』 (1910)	倪謙	『遼海編』 4권	예겸의 아들 倪岳이 1469년 편찬한 예겸의 조선출사와 관련한 사문집
		『奉使朝鮮倡和集』	1456년 명사 예겸과 조선의 집현전 학사인 성삼문, 신숙주, 정인지 등이 함께 나눈 창화시 37편을 엮은 것
魏禮 (1628-1693) 『寧都先賢傳』	董越 (1430-1502)	『使東日錄』 1권	正朔을 반포하러 조선에 사신으로 나왔을 때 선물을 주었으나 일체 받지 않았고, 조선에서 冬至使가 들어가면 반드시 안부를 물음
『豫章叢書』 (1920)	董越	『朝鮮賦』	명사 동월이 조선 풍속과 사행에 대해 賦로 읊음
『玄覽堂叢書』 (1941)	董越	『朝鮮雜志』	동월의 조선사행의 견문을 상세한 주석을 보충하여 기록
錢謙益 (1582-1664) 『列朝詩輯』	朱之蕃 (1548-1624)	『奉使朝鮮稿』	朱之蕃의 조선 관반들과 수창시 수록
	(明) 吳明濟	『高麗世紀』 1권	조선 관련 일들 자세히 기록
		『朝鮮詩選』	고려와 조선의 시를 모아 엮은 저록
淸初 『尙白齋鐫陳眉公訂正秘笈』	(明) 張寧	『寶顔堂訂正方洲先生奉使錄』 2권	
『豫章叢書』 (1895)	姜日廣 (1583-1649)	『輶軒紀事』 1권	외국의 정황과 군사계획 등 조정에 보고
『德蔭堂集』 (1816)	阿克敦 (1685-1756)	『東游集』	阿克敦의 3차 조선사행까지 시고 엮음
『薛荔吟館鈔存』 (1844)	柏葰 (1794-1859)	『奉使朝鮮驛程日記』	1844년 효현왕비의 賜祭를 위해 파견된 백준의 조선 활동에 대한 기록
1866年 刻本	(淸) 魁齡	『東使紀事詩略』	
『小方壺齋輿地叢鈔再補編』 (1897)	馬建忠 (1844-1900)	『東行三錄』	

* 전거: 李德懋, 『靑莊館全書』 卷60, 「盎葉記」 7, 華人記東事; 殷夢霞 · 于浩 選編, 『使朝鮮錄』 上 · 下(北京圖書館出版社, 2003)

참고표 2 부경사행의 節行(冬至使) 구성

官號	員數	官品	역할
正使	1	정2품을 종1품 結銜	연행사절단을 대표하는 으뜸 사신
副使	1	정3품을 종2품 結銜	연행사절단을 대표하는 버금 사신. 정사의 신변에 일이 있을 경우 그를 대신
書狀官	1	정5품을 정4품 結銜	관품에 따라 臺諫 겸임하여 일행 규찰 및 점검, 연행 시 문견사건 기록하여 회환 후 承文院에 啓下
역관 19명 (사역원에서 임명) 堂上官	2	元遞兒, 別遞兒 역관 직품 무제한	奏文과 咨文을 받들거나 정사와 부사를 보충하여 專對의 명을 받음
			舊例 원체아 1자리는 훈상당상과 상사당상을 번갈아 임명, 1756년부터 加定押物遞兒를 元遞兒 자리로 옮겨 훈상당상과 상사당상을 각각 1명씩 차정
上通事	2	漢學, 淸學 각 1명	당상역관 다음 차순으로 사행시 공무와 관문에 주는 예단 관장, 관무역도 담당
質問 從事官	1	敎誨 中 等第 차례 우선자	승정원에서 吏語와 方言 중 해독 못한 것을 뽑아 주석하게 함
			舊例 문관 1원을 뽑아 朝天官으로 칭하였으나, 관호 사용을 꺼려 압물관에 포함. 1535년에 비로소 批文에 質正官, 1537년 이후 사역원 소속으로 임명하고, 質問官이라 함
押物 從事官	8	年少聰敏, 次上元遞兒 押物元遞兒, 押物別遞兒 2명 偶語別遞兒, 淸學被選, 別遞兒 각 1명	중국에 바치는 方物의 관리와 운송에 따르는 인부와 마필 관장
押幣 從事官	3	敎誨, 蒙學別遞兒 각 1명 倭學敎誨와 聰敏 중 1명	중국에 바치는 歲幣의 관리와 운송에 따르는 인부와 마필 관장
押米 從事官	2	敎誨, 蒙學元遞兒 각 1명	중국에 바치는 세미 등 각종 화물의 관리와 운송에 따르는 인부와 마필 관장
淸學 新遞兒	1	만주어 역관	청국의 각 關門을 출입할 때 饌物 支供
管廚官	3	위 사역원 소속 19명 중 임명	삼사행의 乾糧 맡음
掌務官	1	위 사역원 소속 19명 중 임명	사행 중 문서를 맡아봄
醫員	1	두 醫司 (내의원, 전의감)에서 번갈아 임명	방물 수령에 함께 참여
寫字官	1	承文院 書員 1명	表文을 모시기 위해 대동
畵員	1	도화서에서 임명	방물 수령에 함께 참여
軍官	7	정사 추천 4명 (그중 1명 서장관 추천) 부사 추천 3명	대개 정사와 부사, 서장관의 자제 등으로 구성
偶語別差	1	사역원에서 임명	한학·몽학·청학의 우어 학습시킴
灣上軍官	2	의주사람으로 차정	3사행의 숙소 정돈, 사행 중 매일 養料 업무
日官	1	觀象監에서 차정	1741년부터 觀象監의 草記로 인해 매 사행에 차정, 1763년부터 3년에 1번 차정

* 전거: 『通文館志』 卷3, 事大 上, 赴京使行

참고표 3 부경사행의 別行 구성

謝恩使 (奏請·進賀·辨誣使)		
官號	**員數**	**官品**
正使	1	大臣 또는 정1품 宗班과 儀賓 중 임명 (謝恩使가 節行과 겸하면 사신 관품은 사은사에 준하고, 인원은 節行에 준함)
副使	1	종2품을 정2품 結銜
書狀官	1	정4품을 정3품 結銜
堂上官	1	元遞兒 (이하 사역원에서 임명)
上通事	2	漢學, 淸學 각각 1명
質問從事官	1	敎誨 중 等第 차례 우선자
押物從事官	8	年少聰敏, 次上別遞兒, 蒙學元遞兒·別遞兒, 偶語別遞兒 각 1명, 押物別遞兒 2명, 淸學被選 및 別遞兒 중 1명
淸學新遞兒	1	만주어 역관 (이상 사역원에서 임명)
醫員	1	두 醫司에서 번갈아 임명
寫字官	1	承文院 書員 1명
別差御醫	2	內醫院 書員 1명 대동, 1697년부터 1명 감축
別啓請	1	긴급한 일 있을 때 1–2명
加定押物官	2	방물 추가 수량에 따라 임명
畵員	1	정사가 임명 (경우에 따라 차정)
軍官	8	정사 추천 5명 (그중 1명 서장관 추천), 부사 추천 3명
偶語別差	1	사역원에서 임명
灣上軍官	2	의주사람으로 차정
陳慰·進香使		
正使	1	종2품을 정2품으로 결함 (大事일 경우 진하사의 행차와 동일)
副使	1	정3품을 종2품으로 결함
書狀官	1	정6품을 정5품으로 결함
堂上官	4	당상관 이하는 진하사 행차와 동일
告訃使 (喪服차림, 기타 사행 國恤 있을 때에도 압록강 渡江 후 吉服차림)		
正使	1	정3품 당상관을 종2품으로 결함
書狀官	1	정6품을 종5품으로 결함
堂上官	1	원체아
上通事	2	
質問從事官	1	
押物從事官	4	年少聰敏, 偶語別遞兒, 蒙學別遞兒 각 1명과 淸學被選 및 別遞兒 중 1명
淸學新遞兒	1	
醫員	1	
寫字官	1	

官號	員數	官品
軍官	4	정사 4명 (1명은 서장관이 추천한 사람으로 임명)
偶語別差	1	
灣上軍官	2	
問安使 (皇帝 巡幸 시 조선국경에 이르면 임명하여 보냄, 문안사까지 別行)		
正使	1	大臣 또는 정1품 宗班과 儀賓 중 임명 (사은사 행차와 동일 관품)
書狀官	1	정3-4품
堂上官	1-2	
從事官	3-4	
淸學新遞兒	1	
軍官	5	정사가 추천(그중 1명은 서장관 추천)
別差御醫	1	
灣上軍官	2	
參覈使 (罪囚를 양국관리가 모여 조사할 때 鳳凰城 또는 盛京에 임명하여 보냄)		
正使	1	3품 堂上官, 刑曹參議가 例銜 (書吏 1명 대동)
堂上官	2-3	
從事官	2-3	
醫員	1	
軍官	2	堂下官 1명은 屬司 관원으로 충원
灣上軍官	2	

* 전거: 『通文館志』 卷3, 事大 上, 赴京使行

참고표 4 明·清使行의 구성

官號	員數	官品	비고
上使	각 1	詔書 및 赦宥頒降, 恩賜: 内大臣, 散秩大臣 侍衛候旨 기타: 内閣學士·侍讀, 翰林院 學士·侍讀·侍講, 禮部 郎中·員外郎·主事	崇德·順治年間: 上使·副使·第3使·第4使 임명 순치 초기: 滿人官員 임명 강희 13년(1674): 좌측 규례의 직함 맞춰 임명
副使			
筆貼式	2	청 초기 품급은 6품, 옹정 연간 이후 7-9품 일반화	滿語로 筆貼은 黑色 의미. 청 입관 전 士人은 '巴克什'이라 하였으나, 1631년 筆帖式이라 개칭. 辦理文件이나 文書 작성하는 하급 관리 지칭
大通官	2	순치 12년(1655): 會同館 提督 설치, 印信鑄造하여 주고 통관 내 원외랑 품급 보충 강희 12년(1673): 掌印通官과 主客司에서 공동 처리	명대: 1등·2등·3등 常隨官 숭덕 연간: 1등 (대통관) 숭덕 연간: 2등 (차통관)
次通官	2		
跟役	18 -20	상사 8명, 부사 6명, 통관 필첩식 각 1명씩 대동	북경과 요동 상인이 대부분이며 칙사를 수종하면서 마필과 물건을 운반하고 관리하던 두목과 유사 1625년: 140여 명, 1646년: 一等頭目(10員), 二等頭目(8員), 三等頭目(16員)

* 전거:『通文館志』권4,「事大」下, 勅使行

날짜	행사	장소	행사 내용
전년 12월22일	呈表咨文	禮部	북경 도착, 禮部에 表文과 咨文 바침
12월24일	皇帝幸 祗迎	神武門 外	황제가 永安寺에 가서 향을 피운다고 예부가 통보함에 따라 사절들 당일 五更에 서장관 및 譯官과 함께 神武門 밖에 나가서 대기하여 황제의 黃屋小轎 맞음
	瀛臺氷戲	瀛臺	서화문 밖에서 조선을 비롯 안남·섬라 세 나라 사신이 예부상서의 주관으로 반열. 황제가 사절을 대동하여 西苑門을 통해 영대에 이르러 예부에 전지하여 勤政門 안쪽에서 음식 하사, 황제 조식 후 나와서 龍 모양의 썰매에 앉아 氷戲 구경
12월27일	朝參儀 習儀	鴻臚寺	홍려시에 나아가 설날 아침에 거행하는 朝參 의식 연습
12월29일	皇帝親祭太廟 午門外 祗送	午門 外	황제가 太廟에 나가 친히 제사, 사절들 午門 앞에 나아가 御駕 맞이하고 배웅
12월30일	年終宴 (除夕宴)	保和殿	황제가 保和殿에서 年終宴 베풀어 홍려시 관원 인도로 보화전의 동쪽 계단 위에 사신들 위치. 황제가 殿에 나오면 動樂 進饌하고 雜戲 공연. 조선사절에게 두 사람 당 한상씩 잔치음식 제공, 각각 酪茶 한 순배를 돌림. 예부상서의 인도로 전내의 황제 御榻 앞에 이르러 두 사신에 황제 酒盃내리자 跪受叩頭
신년 1월1일	新年朝賀	太和殿	5更 무렵 삼사 및 공식 使節 27명과 오문 앞에 나가 대기. 새벽에 황제가 堂子에서 하늘에 제사 지내고 환궁 후, 날이 밝을 무렵 태화전에 나와 朝賀 받음. 사신들 太和殿庭에 들어가 西班 말석 위치. 三跪九叩禮 행함
1월2일	歲初宴	紫光閣	이른 새벽 자광각에 들어가 황제 小轎 따라 들어가 반열. 황제 자광각에 나온 뒤 動樂 進饌하고 잡희 공연. 조선사절에게 두 사람 당 한 상씩 잔치음식 제공, 酪茶 한 순배 돌림. 연종연 때와 같이 황제가 사신들에게 酒盃내리면 跪受叩頭. 잔치 후, 內務府에서 사신들에게 황제의 하사품 내림. 歲幣와 方物 규정대로 바침
1월6일	皇帝幸 圓明園 祗送	三座門	황제 圓明園 거둥, 사신들 三座門 밖에서 黃屋小轎 타고 출래하는 황제 祗送
1월10일	皇帝還宮 祗迎	三座門	황제가 원명원에서 환궁, 사신들 삼좌문 밖에서 祗迎
1월12일	祈穀壇齋宿 祗送	午門 外	황제 祈穀壇에 나가 齋宿, 이른 새벽 午門 밖에서 祗送
1월13일 -14일	황제 御宴	圓明園 山高水長閣	祈穀禮를 마친 후 황제 원명원 거둥, 이른 새벽에 삼좌문의 반열. 예부상서 반열 통솔하는 가운데 御膳房 관원이 황제의 명에 의하여 饅頭 一器 사신에 접대. 원명원 山高水長閣에 들어가 外班에 나아감. 해질 무렵 황제가 나오면 雜技와 燈戲 진행, 황제가 사신들에게 內班으로 들어오게 하여 酪茶 한 순배를 주고 나서 외반으로 나가게 함. 등희와 饌饌은 13일과 일치
1월15일	放生宴 (元宵宴)	圓明園 正大光明殿	이른 새벽 황제가 원명원 정전 正大光明殿에 나와 放生宴 베풂. 사신들은 먼저 殿階 위 반열 홍려시 관원의 인도로 전각 기둥 밖에 좌석. 황제가 전각에 나와 앉자 음악 연주, 잡희 공연. 예부 상서가 황제의 명에 의하여 사신들 인도하여 어탑 앞에 이르러 황제가 술잔을 내리자 跪受叩頭. 잔치 끝난 뒤 오후에 또 산고수장각에서 황제가 內班으로 들어온 사신들에게 낙차를 한 순배 주고 사신이 外班으로 나옴. 이때는 폭죽과 불꽃놀이 추가
			숙소로 돌아온 뒤에 예부가 황제의 전지로 사신들에게 황제의 은혜를 기념하는 詩 지어 바치게 하여 사신들 각각 칠언율시 1수씩 지어 예부에 보냄

날짜	행사	장소	행사 내용
1월 19일	領受加賞禮單	禮部	이른 새벽 예부가 사신들에게 加賞하는 禮單 受領. 사신들 예부 朝房에 나감
	燃燈宴	圓明園 山高水長閣	오후에 산고수장각의 내반으로 들어가 應製한 여러 신하들이 황제에게 謝恩. 황제가 사신들 불러 국왕에게 안부 당부. 물러나 반열에 앉은 다음 낙차대접, 등희, 폭죽놀이 15일과 일치. 황제가 사신 동행하여 內殿 지나 얼음 호수에서 황제 썰매 타고 從官과 사신들도 썰매 타고 慶豊圖로 따라 들어가 등희 관람
1월 20일	領賞	午門 外	이른 새벽에 오문 앞으로 나아가 삼사 및 공식 사절 27명과 함께 상품 수령
1월 24일	下馬宴 및 上馬宴	禮部 및 館所	사신들 예부에 나아가 下馬宴 받고 관소로 돌아와서 곧이어 上馬宴 진행. 表文은 18일 開印되어 內閣에서 滿語로 번역
1월 30일	受回咨文	禮部	회답 咨文 받음
2월 2일	北京 離發		

* 전거: 『정조실록』 권37, 정조 17년 2월 22일; 권39, 정조 18년 2월 22일조

참고표 6 《槎路三奇帖》의 구성과 제시

화폭	원문	해석	款識〔印章〕
1-2	槎路三奇(내제)		[内閣學士議政大臣 耆社大臣原任太學 士李徽之印]
3	〈薊門烟樹〉	강세황 그림	없음
4	曾聞薊柳事堪疑 日日行看理可知 借景浮沙方動色 連天靈氣自成奇 月中桂樹生無土 海上珊瑚老有枝 却恐龍眠難試手 東西變態各隨時	일찍이 薊柳 일을 듣고 몹시 의심스럽더니 날마다 다니며 보니 사리를 모두 알겠네. 경물을 빌려 떠도는 모래는 빛을 바꾸고 하늘에 연이은 신령스런 기운 절로 기이함 이루었네. 달 속 계수나무는 흙 없이 살았고 바닷가 산호는 가지를 지닌 채 늙었네. 용면[이공린]도 손수 그리기 어려울까 두려우니 모든 것이 시시각각 그 모습을 바꾸네.	老蒲 [李徽之印] [四世四公三代三館]
5	從古奇觀說薊州 曠原斜日暫停輈 直疑桑海須臾改 始信乾坤日夜浮 短短菌芝生復滅 童童幢盖去還留 人間幻景誰堪比 曾記東溟唇結樓	예부터 기관이라면 계주를 말해왔으니, 넓은 들판에 해가 기울어 잠시 행차를 멈추네. 상전벽해가 순간에 바뀐다는 것을 의심하였더니, 천지가 밤낮으로 떠있음을 이제야 믿겠네. 짧디짧은 지초는 생겨났다 다시 사라지고 우뚝한 幢盖는 가다가 다시 멈추네. 인간세상의 변화무쌍한 경물을 무엇에 견줄까? 일찍이 동해에서 본 신기루 생각나네.	姜世晃 [姜世晃印]
6	天光樹影入蒼微 百里澄波近却非 島嶼星羅來點點 帆檣風送度依依 方知大塊浮元氣 正好流沙有落暉 多事化翁張幻戲 能教行客坐忘歸	하늘빛과 나무 그림자 아득한 안개 속에 들어가니 백리 맑은 물결인가 하여 가까이 가면 아니로세. 여러 섬이 별처럼 널려있어 점점이 다가오고 돛대는 바람에 실려 하늘하늘 건너가네. 이제야 대지에 원기가 떠있음을 알겠고 사막에 지는 석양 참으로 좋네. 일이 많은 조화옹이 허깨비 장난을 하여 길손으로 하여금 앉아서 돌아갈 길 잊게 하네.	李泰永 [李泰永印]
7	〈西山〉	강세황 그림	없음
8	圓明太液接淸流 中有瑤宮勢欲浮 波匯橋分雙蜄脊 山高樓聳六鼇頭 玲瓏畫境勞三昧 恍惚仙遊到十洲 南士與誰佳麗地 西湖最是帝王州	원명원 태액지는 청류[자금성 해자]에 접했거늘 그 가운데 아름다운 궁은 허공에 뜰듯한 형세네. 모인 물을 다리로 나눈 곳은 쌍무지개의 등뼈요, 높은 산에 누각이 솟은 것은 여섯 자라의 머리라네. 영롱한 畫境은 삼매를 힘썼고 황홀한 仙遊는 십주까지 이르렀네. 남쪽 선비는 누구와 가경을 함께 할 것인가, 서호는 천자의 나라에서 최고라네.	老蒲
9	身到西山過昔聞 瑤林瓊島杳難分 氷湖百頃平鋪玉 綺閣千重聳出雲 世外忽驚超礙累 眼中無處着塵氛 敢將詩畫形容得 癡坐橋頭送夕曛	몸소 서산에 이르러 옛적 듣던 곳 들르니 아름다운 숲과 섬은 아득하여 분별하기 어렵네. 얼음 호수 백경은 평평하게 옥을 깔아 놓은 듯하며 천겹의 단청한 누각은 구름 위로 솟아 나왔네. 속세 밖에 나와 俗累를 초탈한 것에 홀연히 놀라 눈 속에 속세 티끌이 붙을 곳 없으니. 감히 詩畫로 형용할 수 있겠는가, 교두에 우두커니 앉아 석양을 보낸다네.	豹菴 [姜世晃印] [光之]

화폭	원문	해석	款識〔印章〕
10	拍手□奇更拭眸 廓西亭畔繡漪頭 鏡中粧點三千界 天上分明十二樓 山勢直隨金塔聳 波光低限玉欄浮 黃昏立馬重回首 怊悵仙部夢裡遊	손뼉 치며 기이해 하다가 눈을 부비고 다시 보니, 성곽 서쪽 정자 곁에는 繡漪橋가 있네. 거울[호수] 속은 단장하여 삼천계요, 천상은 분명 선경 십이루로다. 산세는 금탑을 따라 솟았고, 물빛은 옥난간의 경계에 떠있구나. 황혼에 말을 세우고 거듭 뒤돌아보니 슬프구나, 神仙文類는 꿈속에 노니네.	泰永 [士仰]
11	〈孤竹城〉	강세황 그림	없음
12	已識國名傳此地 今看廟典自何時 我來正月山薇早 人遠高風野樹吹 粧點樓臺應若浼 商量衰冕亦奚宜 芳洲減却淸幽意 沙鳥驚飛晚棹移	나라 이름 이곳에 전해지는 줄 진작에 알았는데 지금의 사당 전례는 언제부터 시작되었나? 내가 정월에 왔으니 산고사리 이르고 속세와 멀리있는 고풍이 들숲에 불어오네. 단청한 누대는 응당 더럽혀진 듯하니 왕위를 논함이 또한 어찌 의당하겠는가. 방초 자란 小洲는 맑고 그윽한 뜻 가시게 하고 물새 놀라 날아가니 저물녘 배 저어가네.	老蒲 [李徽之印] [老蒲]
13	山腰粉堞勢周遭 㶁水東來自作濠 皇帝行宮何壯麗 古賢遺像尙淸高 林開殘照明朱檻 岸曲澄波閣小舠 向晚登車更回首 緇塵多愧滿征袍	산허리는 회칠한 성가퀴 형세 둘러 있고 난하는 동쪽에서 흘러 해자를 이루었네. 황제의 행궁이 어찌나 장엄하고 화려한지 옛 현인의 遺像이 오히려 맑고 고상하네. 숲이 트여 저무는 햇살이 붉은 난간을 비치고 굽이진 언덕 맑은 물결에 거룻배 떠있네. 저물녘 수레 올라 다시 뒤돌아보니 세속 먼지 옷에 가득함이 몹시 부끄럽구나.	世晃 [光之]
14	首陽之北㶁河曲 老木荒城夕照中 古廟相傳孤竹國 今人猶仰二賢風 登樓好覺江山麗 披閣俄驚殿閣雄 使有精靈應若浼 衆車三度到行宮	수양산 북쪽 난하가 굽이쳐 흐르고 노목 황량한 성은 저녁노을 속에 있네. 옛 사당은 고죽국에 있다고 전하고 지금 사람은 두 현인의 풍도를 아직도 우러르네. 누대에 오르니 강산의 아름다움을 잘 깨닫겠고 문을 여니 전각의 웅장함에 잠시 놀라게 되네. 정령이 있다면 응당 더럽혀질 듯 하네 뭇 수레가 세 차례 행궁에 이르렀으니.	泰永 [東田]
15	〈姜女廟〉	강세황 그림	없음
16	愁風愁雨望悠悠 郎不歸來死不休 環珮魂驚郎在處 舊時明月廟空留	비바람을 근심하며 계속 바라보기를 지아비 돌아오지 않으니 죽어도 그치지 않았네. 여인[姜女]은 지아비 있는 곳에서 혼비백산하였으니 옛날의 밝은 달 [姜女]廟에 속절없이 머무네.	老蒲 [內閣學士議政大臣 耆社大臣原任太學 士李徽之印]

화폭	원문	해석	款識[印章]
1-2	瀛臺奇觀(내제)		[光之]
3	〈瀛洲樓閣〉	강세황 그림	없음
4	〈瀛臺氷戲〉	강세황 그림	없음
5	琉璃界闊玉京中 不意星槎到碧空 太液夾城元御苑 瀛洲別館卽仙宮 喚月瑤池龍馭駐 踏雪銀浦鵲橋通 分旗數隊行能射 足滑如飛捨矢工	옥경 가운데 유리 경계 광대하고, 뜻밖에 사신행차 벽공까지 이르렀네. 태액지의 협성은 본래 어원이요, 영주의 별관은 바로 선궁이라. 어가는 달을 부르며 요지에 머물렀고, 오작교는 눈을 밟으며 은하수까지 뻗어 있네. 旗兵은 몇 무리로 달리면서 잘 쏘니 발은 미끄러져 나는 듯 화살 쏘는 것 공교하네.	老蒲 [老蒲] [李徽之印]
6	別開仙界夾城中 萬頃琉璃瑩若空 始訝槎乘銀漢渚 方知橋接廣寒宮 星馳銕履千夫集 龍負凌床一路通 鹿尾酪茶霑異味 多慚遠价厠彝工	협성 가운데 별천지가 펼쳐 있거늘 넓은 얼음은 거울처럼 맑아 창공 같네. 처음 배타고 은하수가인가 의심하였더니, 비로소 다리가 廣寒宮에 이어진 줄 알겠네. 유성처럼 달려 銕履 신은 많은 장정 모였고, 용이 짊어진 능상 한길로 통하였네. 녹미, 낙차로 별미를 맛보니 먼나라 사신이 백관에 끼어 몹시 부끄럽구나.	世晃[光之]
7	瀛洲樓閣五雲中 十里氷湖鏡面空 銀海忽驚浮蜃市 虹橋直似步蟾宮 星奔萬騎毬庭闊 風逐雙龍輦路通 恍惚泛槎窺漢渚 奇觀擬入畵圖工	영주누각은 오색 瑞雲 가운데 있고 십리 얼음 호수는 거울 같이 맑다. 은하수는 놀랍게도 신기루처럼 떠있고, 무지개다리는 바로 달 속 궁전을 거닐듯하네. 萬騎는 별같이 빠르고 구정뜰은 넓으니 바람은 쌍룡[어가]을 따라 輦路와 이어졌네. 황홀한 뗏목은 은하수를 볼 듯하고 기이한 장관은 그림 속에 들어간 듯 공교롭다.	李泰永 [李泰永印]
8	〈老松〉	이휘지 그림	[美卿]
9	〈石菊〉	강세황 그림	[光之]

참고표 8 《壽域恩波帖》의 구성과 제시

面次	題詩	해석	款識(印章)
11-12	丹渥清孤稟氣殊 化工區別竟難俱 山人衣白皇衣紫 留看君憑會像圖	丹渥과 淸孤도 타고난 기질이 다르니 조화옹이 구별해서 마침내 겸하기 어려운 것이다. 隱者의 옷은 희고 황제의 옷은 붉으니 조회를 그린 그림에서 그대를 보겠네.	老浦
	富貴神仙本自殊 何來一室與之俱 天娥月殿霓裳舞 好併明皇寫作圖	부귀와 신선은 본래부터 다르건만 어찌 한곳에 와서 함께 어울리겠는가. 하늘의 항아가 달에서 霓裳舞를 추니 명황을 아울러 잘 그려내었네.	豹菴
	繁華高潔莫云殊 半榻淸香兩美俱 解佩瑤臺思惠好 北風寒雪滿黃圖	번화와 고결이 다르다고 말하지 마오. 半榻과 淸香은 두 가지 아름다움을 갖추었네. 朝服 벗고 요대[仙境]에서 정다운 벗 생각하노니 북풍한설 황도[中國]에 가득하네.	東田
17	甚矣吾衰只困眠 君來守歲始愀然 海雲家隔三千里 燕雪身經七十年	내가 너무 쇠하여 곤하게 잠만 자니 그대 와서 그믐밤을 보내며 서글퍼하네. 바다구름에 집은 삼천리나 떨어졌고, 연땅에 눈 내리니 이 몸은 70년을 지났구나.	老浦 [老浦] [四世四公三代三館]
18-19	守歲無心只困眠 曲屏深掩醉醺然 家鄕回首三千里 可忍醒時送舊年	그믐밤을 보내면서 무심하게 곤히 잠만 자다, 병풍 깊이 가리고 술에 취하였네. 돌아보니 고향은 삼천 리나 떨어졌으니 어찌 차마 맨 정신으로 묵은해를 보낼 수 있겠는가.	豹翁[光之]
	低砲聲中難著眠 客窓愁緖正茫然 明朝七十添三歲 怕有華人後我年	맴도는 폭죽 소리에 잠 붙이기 어려우니, 객창에 수심은 참으로 망연하다. 아침 밝으면 칠십에 세살을 더하니 나보다 늦게 태어난 華人 있을까 두렵네.	
20-21	星斗闌干轉不眠 家鄕萬里意茫然 金貂換取燕南酒 羊角燈前餞舊年	북두성 기울도록 뒤척이며 잠 못 들고 고향 만리 생각 아득하다. 金貂로 燕南酒를 바꾸어서 양각등 앞에서 묵은해를 전별하네.	東田 [士仰] [李泰永印]
	燕城儺鼓鬧難眠 直到鷄鳴坐悄然 整我衣冠催我駕 太和前殿賀新年	연성 역귀 쫓는 북소리 소란하여 잠들기 어려워 줄곧 닭이 울 때까지 시름 속에 앉았네. 내 의관 단정히 하고 가마를 재촉하여 태화전 앞에서 신년을 하례하네.	
24-27	臨高收四面 萬戶翠甍侶 玉塞山河闊 金毫日月迷 御溝東海入 象闕北辰齊 莫問都人士 狐裘摠馬蹄	높은 곳에 올라 사면을 두루 보니 만호의 푸른 용마루가 짝하였네. 玉門關 산하 광활하여 금호의 일월을 미혹하네. 宮苑 물길은 동해로 들어가고, 궐문은 북극성과 나란하네. 묻지마오, 어찌하여 王都의 인사가 여우갖옷 차림으로 말을 몰고 있는지.	老浦 [耿川堂章]
	遠望山河小 高憑日月侶 鵬飛萬里闊 烟靄占九州迷 直聳氛埃外 廻將雲漢齊 西洋殫伎巧 都市湊輪蹄	멀리 바라보니 산하는 작고 높은 곳에 의존하니 일월과 짝하였네. 붕새는 광활한 만 리 너머까지 날고 안개는 아스라한 구주에 자욱하네. 곧장 분애 밖으로 치솟아 멀리 은하수와 나란하려 하네. 서양인들 기묘한 재주 다하니, 저자거리에 거마가 모여드네.	豹翁 [姜世晃印]
	重閣盤面上 層城顧吟侶 秦京雲樹合 隋苑畫樓迷 帝座莫相近 胡山莫敢齊 長廊傳古繪 驚指雪驄蹄	중층 누각은 盤面 위에 있고 높은 성벽이 좌우에 짝하였네. 진경[북경]은 雲樹가 합하였고, 隋苑[수 양제 때 園名]에는 아름다운 누각 아득하다네. 上帝와 가까이 할 이 없고, 胡山에 감히 나란할 자 없네. 장랑에 옛 그림 전하기에 설총마를 서둘러 재촉하네.	東田 [李泰永印]

참고표 9《金臺弄翰帖》의 구성과 내용

순서		저자 및 필자	내용	款識〔印章〕	비고
표지		표제	金臺弄翰	[自怡悅齋圖書]	金漢泰의 藏書印
1		강세황	自怡悅齋 (內題)	[三世耆英] (주문타원인) [金漢泰印], [景林]	강세황과 김한태의 인장 함께 찍힘
2				[姜世晃印], [光之]	
3		梁 陶弘景 456-536	「詔問山中何所有 賦詩以答」	[端研齋] (주문타원인) [姜世晃印] (좌측하단)	端研齋라는 柳㙫(유경종의 子)의 인장
4		北宋 程顥 1032-1085	「秋日偶成二首」	豹翁 [姜世晃印]	
5		北宋 張載 1020-1077	「土牀」	豹庵老翁 [光之]	
6		明 潘一桂	「幽人」	豹老 [三世耆英] (주문타원인)	
7		唐 杜甫 712-770	「春夜喜雨」2首	光之 [姜世晃印]	
8		唐 王維 701-761	「與盧員外象過崔處 士興宗林亭」	豹翁 [姜世晃印]	
9		明 董其昌 1555-1636	「贈張山明人」 題畵 2首 중 두 번째	甲辰季冬 豹翁書于燕館 [光之]	1784년 겨울 북경관소에서 씀
10		金 元好問 1190-1257	「岳山道中」	露竹齋 [光之]	露竹齋라는 강세황의 號에 주목
11		金 元好問	『雜詩』 중 第8·9詠「大明湖」	豹菴 [姜世晃印]	
12-13		강세황	自怡悅齋라 써준 동기 밝힘		
14-15		博明	강세황과 김한태가 博明의 측려헌을 방문하여 교유한 정황 기록	乾隆四十九年嘉平月 小除日 西齋老人 博明書於測蠡軒之南窓 [有書齋] [博明之章] [西齋老人] [測蠡軒] [稍與藥囊遠初容酒盞親] [十二樓中月自明]	1784. 12. 24 측려헌에서 씀
시첩 배면	1폭	강세황	제2폭 陶弘景 시에 대한 대구	豹翁 [姜世晃印]	
	2폭	미상	草洞 孫僉事宅		

492

참고표 10 《燕臺弄毫帖》의 구성과 내용

구성순서		저자 및 필자	내용	강세황의 款識 〔印章〕
1(폭)	1(면)	강세황	燕臺弄毫 (內題)	[三世耆英] (타원형주문, 燕臺 우측 상단)
	2			[光之] (주문방인, 弄毫 좌측하단)
2	3	강세황	「恭紀千叟宴」	朝鮮副使姜世晃 [姜世晃印]
	4	陸游 1125-1210	「獨坐絕句二首」	없음
3	5	강세황	〈墨梅〉	없음
	6	강세황	〈墨竹〉	없음
4	7	강세황	〈墨蘭〉	없음
	8	강세황	〈墨菊〉	없음
5	9	陳與義 1090-1138	「絕句」	乙巳首春書 豹翁 [姜世晃印], [光之]
	10	李商隱 812-858	「宿駱氏亭寄懷崔雍崔袞」	乙巳春 滯留燕城 漫書 豹翁 [姜世晃印]
6	11	元好問 1190-1257	「楊柳」	豹菴老人戲書于燕館 [姜世晃印], [光之]
	12	陸游 1125-1210	「夏日晝寢夢游一院闃然無人 帝影滿堂惟燕蹴箏弦有聽覺 而聞鐵鐸風響琤然殆所夢也 邪因得絕句」	偶錄放翁詩 [姜世晃印], [光之]

참고표 11《奉使圖》제시 원문과 해석

화폭	題詩	款識	해석
書名 題字	'奉使圖' (雍正三年 冬十有二月朔 之四日題 奉冲和老先生)	良常王澍	'奉使圖' 1725년(雍正 3) 겨울 12월 4일 冲和 老先生을 받들어 題한다.
1	帝城陰靄絕輕埃 欲賦皇華愧乏才 此去海東關塞外 身携雨露自天來	雍正三年 六月 海寧鄭璵製 克敦 [阿克敦印]	황성의 짙은 노을이 가벼운 먼지에 가리우고, 황화시를 지으려나 궁핍한 재주 부끄럽네. 이제 해동의 관문 밖으로 떠나려 하니, 하늘에서 雨露를 내려 이 몸을 적시네.
2	鳳凰山外馬行東 野宿全非內地同 張布作帷繞蔽日 結芽成屋不禁風 (自鳳凰城至義州一宿, 朝鮮人刈草爲屋, 前張布帷)	克敦 [立恒印]	봉황산을 나서 동쪽으로 말을 몰아, 들에서 묵으니 중국과 전혀 다르구나. 베를 펼쳐 휘장을 만들어 겨우 해를 가리고, 띠집을 지어도 바람은 막지 못하네. (봉황성에서 의주길에 이르러 1박을 했다. 조선인들은 풀을 베어 집을 만들고, 앞에 베로 휘장을 쳤다)
3	路入朝鮮第一程 萬山殘照帶邊城 杯盤饗客多難識 風雨還深故國情 (盤餐羅別,多用海魚 不知其名) 古渡依城郭 寒江空復明 近通滄海闊 遠出白山淸 浪疊微風起 光搖淺碧生 漫勞天塹固 今日少邊情	克敦 [立恒印]	조선의 첫 번째 여정[의주]에 들어서니, 온 산의 석양이 변방성을 비추네. 객을 접대하는 음식은 알아보기 어려운 것이 많고, 비바람에 고국 생각이 더욱 깊어지는구나. (음식을 차릴 적에 바닷고기를 많이 쓰는데 그 이름을 알 수 없다) 옛 나루는 성곽에 의지하고, 찬 강은 쓸쓸한 달빛을 비추네. 가까이는 넓은 滄海와 통하고, 멀리는 청명한 長白山이 솟았네. 파도가 겹쳐 미풍이 일어나고, 달빛이 흔들리니 淺碧이 생겨나네. 험한 땅에서 실컷 고생했더니, 오늘은 고향생각이 덜 하구나.
4	一車兩馬路飛鹿 景物朝朝觸目新 怪底殊音來入耳 高張帘幕進茶人 (使者乘二馬車 約行二三十里 則說帳帷進茶) 黃笠可通關尹意 白衣也誦梵王經 東方二氏原非重 文是尼山武壽亭 (黃笠白衣僧道之冠服也, 朝鮮羿豻鬼而 不重二氏春秋祀者, 惟孔子關帝而已)	克敦 [阿克敦印]	두 마리 말이 이끄는 수레 먼지 일으키며 달리니, 경물은 매일 아침 눈에 새롭게 들어온다. 색다른 소리가 들려옴을 괴이하게 여겼더니, 높게 친 장막에 차 따르는 이가 나오네. (奉使가 두 마리의 말이 끄는 수레를 타고 약 20-30리를 갔더니, 장막이 설치되어 차를 내왔다) 황립을 쓴 도사는 關尹의 뜻을 가히 통할 수 있고, 백의의 승려는 범왕경을 독송하네. 동방은 佛家와 道家를 본디 중하게 여기지 않으니, 文은 尼山[孔子]이요, 武는 壽亭侯[關羽]로다. (黃笠白衣는 승려들의 관복이다. 조선에서는 귀신을 좋아하여, 도교와 불교의 역사를 중하게 여기지 않으니, 봄 가을로 제사지내는 이는 오직 공자와 관제뿐이다)
5	羽毛揷帽步相從 按隊前驅有幾(人)重 蹂轉雙旌無仰視 路人伏地意尤恭 (護兵居前, 從者皆戴羽毛, 路人見使臣過, 則皆伏地爲敬) 遮道歡呼應未眞 倩人傳譯更情親 祝言天子多仁壽 今日承恩在海濱 (至義州入境後, 沿途都城村邑, 白叟黃童, 感戴皇恩, 莫不望塵環拜)	克敦 [立恒印]	깃털을 모자에 꽂은 이들이 걸으며 따르는데, 대열을 살피며 앞에서 인도하는 이가 몇 겹이나 되는가. 길을 지나는 두 개의 깃발을 고개 들어 쳐다보지 않고, 길가 사람들은 땅에 엎드려 뜻을 또한 공경히 한다. (호위병들이 앞에 가고, 뒤따르는 이들은 모두 머리에 깃털을 꽂았다. 길가 사람들은 사신이 지나는 것을 보면, 모두 땅에 엎드려 공경하였다) 길을 막고 환호하는데 진실로 알아듣지 못하여, 사람으로 하여금 통변하도록 하니 마음이 더욱 친해지는구나. 천자께 자애롭고 장수하시라 축원하니, 오늘날 聖恩이 바다 건너까지 미쳤네. (의주에 도착해 국경으로 들어간 뒤로 沿路의 도성과 촌읍에서 노인에서 아이까지 황제의 은혜를 고맙게 여기며, 사신이 탄 수레의 흙먼지 바라보며 절하지 않는 이가 없다)

화폭	題詩	款識	해석
6	田畝亦知營水利 人家大半近山居 松枝折得添籬落 蒼翠蕭疎映草廬 (地宜稻粱, 人居山谷, 松籬苑屋, 亦有淸致)	克敦 [南邨印]	밭이랑 또한 水利의 경영을 알고, 인가는 산 가까이 있는 것이 태반이다. 소나무 가지를 꺾어 울타리에 꽂으니, 푸른빛이 드문드문 초가집을 비추네. (땅은 벼를 경작하기에 알맞고, 사람들은 산골짜기에서 산다. 소나무 울타리로 집을 두르니, 또한 맑은 흥취가 있다)
7	幾番雜戱導前來 簫鼓聲中響似雷 忽到馬頭還暫立 一人舞蹈笑顔開 (行時衆戱並進, 一人 作舞蹈狀, 向人笑語)	克敦 [阿克敦印]	몇 차례 잡희를 열어 앞을 인도하니, 통소와 북소리가 우레처럼 울린다. 갑자기 말 머리에 이르러 잠깐 서더니, 한사람이 춤을 추며 웃음을 짓는다. (행진을 할 때 여러 놀이를 함께 펼치는데, 한 사람이 춤을 추는 동작을 취하며 사람들을 향해 우스갯소리를 하였다)
8	渡臨津江 千尺危岩依碧潯 凌晨古渡一登臨 岸沙帶濕潮初退 江樹捿煙綠更深 廣陌風和吹麥浪 平疇水淺露秧針 此間舊有幽栖者 花石亭名直到今 (前代有隱者構亭於此, 名曰花石, 土人美之)	克敦 [南邨印]	임진강을 건너다 천척의 높은 바위는 푸른 강가에 의지하고, 새벽녘 옛 나루에 한번 올라 굽어보네. 조수가 막 물러나 물가 모래엔 습기 찼고, 안개 걷힌 강가의 초목은 더욱 푸르구나. 넓은 두렁에 바람이 불어 보리물결이 일렁이고, 평평한 논에 물이 얕아 모끝이 드러났네. 이 사이로 옛날 깊이 은둔하는 자가 있었으니, 花石亭이라는 이름 지금까지 전하네. (과거에 隱者가 있어 여기에 정자를 만들어, 花石이라 이름지었는데, 그 지역사람들이 아름답게 여겼다)
9	粗通言語效中華 官是鴻臚古大加 人意未能全解識 有時書代數行斜 (朝鮮以鴻臚主賓客 卽大加也, 俗名差備 朝夕侍奉左右,以通言語) 見人蹲踞軍閑事 趨走庭前禮數繁 革履風巾仍是舊 異鄕留此暫盤桓 (以蹲踞爲常以趨走爲敬 習俗然也. 黃草履折風巾 則仍古制矣)	克敦 [立恒印]	겨우 통하는 언어는 중국말을 흉내내고, 관직은 홍려이니 과거 大加라네. 사람들의 뜻을 아직 온전히 이해할 수 없으니, 때로 몇 줄 쓴 글로 대신한다네. (조선은 홍로로써 빈객을 모시게 하니, 바로 大加이다. 속명은 差備인데, 朝夕으로 좌우를 시중들면서 말을 통하게 한다) 사람은 쭈그려 앉아서 일상사를 말하고, 뜰 앞에서 종종걸음을 하며, 예를 갖추기를 빈번히 하네. 짚신과 折風巾은 옛 제도를 따랐고, 異域에 이것이 남아 있어 잠시 머뭇거리네. (쭈그려 앉는 것을 일상으로 여기고, 종종걸음 치는 것을 공경으로 여기니, 습속이 본디 그러하다. 黃草履와 折風巾은 옛 제도를 따른 것이다)
10	絕壁名泉落 尋幽過小村 淸泠珠影碎 颯沓雨聲繁 陰生虯松蓋 寒生碧蘚痕 莫愁征路晚 且復滌塵煩 (右題蔥秀驛玉溜泉)	克敦 [南邨印]	절벽은 샘물이 떨어지는 것으로 유명한데, 깊은 곳을 찾아 작은 마을을 지났네. 맑고 차기는 옥구슬 부서지듯 하고, 괄괄 쏟아지기는 세찬 빗소리 같네. 그늘은 구불구불한 소나무로 덮여있고, 구석진 곳에는 푸른 이끼가 생겨났네. 갈길 늦음을 근심하지 말지니, 장차 세상의 번뇌를 씻어 보내리. (윗 글은 蔥秀驛의 옥류천을 제한 것이다)
11	都城繁盛異尋常 此日爭看士女忙 行到街頭廬舍畔 瓶供淸水案焚香 (安州, 黃州, 平壤, 開城 數大城, 較他邑爲盛) 暫見裙衫亦駭然 盤旋雲髻近前邊 豊姿原不同中夏 濃淡粧來却可憐 (婦人椎髻向前而偏,長裙, 短衫異乎中夏)	克敦 [立恒印]	도성의 번성함이 일상과 다르니, 이날은 백성들을 다투어 보느라 바쁘네. 행렬이 길가의 廬舍에 이르니, 소반에 향 피워 맑은 물 담은 병을 바치네. (安州, 黃州, 平壤, 開城은 큰 城으로 꼽히는데, 다른 읍과 비교하여 성대하다) 의복을 잠시 보니 또한 놀라운 것이 그러한데, 높은 머리를 이마 가까이 빙 둘렀네. 풍성한 모습은 중국과 본래 같지 않으니, 짙고 엷게 단장하니 도리어 어여쁘네. (부인들의 상투는 앞을 향해 치우쳐 있고, 긴치마와 짧은 적삼은 중국과 다르다)

화폭	題詩	款識	해석
12	途次鳳山雨中 見山杏山梨杜鵑花三種 野杏溪邊氣正融 枝頭爛爛曉濛濛 四圍松老連香雪 點染春光三月中 陰雲履地草含芳 壓樹繁華艷粉粧 開向東風朝帶雨 玉人何事斷柔腸 片片峯前罩綺霞 紅鋪滿地杜鵑花 海東舊少劉郎種 留取嬌姿伴柳斜	克敦 [南邨印]	鳳山을 가는 도중 빗속에 산의 살구꽃 배꽃·진달래꽃을 보다 시냇가 살구는 기운이 한참 맺혀, 가지 끝은 무성하여 새벽에도 흐릿하네. 사방을 둘러싼 노송에는 흰 꽃이 이어져, 삼월의 봄빛을 물들이는구나. 먹구름 땅에 드리워 풀은 향기를 머금고, 나무 가득 핀 꽃들은 곱게 단장하였네. 봄바람 향해 피어 아침에는 비를 만났으니, 미인은 무슨 일로 여린 마음 애끓는가. 올망졸망한 봉우리 앞에 비단 같은 노을 걸렸고, 두견화는 땅에 가득 펼쳐졌다네. 해동에는 예부터 복숭아꽃이 적으니, 버들 옆에 늘어진 아리따운 모습 머물러 감상하네.
13	登平壤練光亭 獨倚危欄俯大同 (江名, 卽浿水也) 江天無際思無窮 萬家烟火依長岸 一帶峯嵐入遠空 野靜人耕芳草外 波恬帆挂夕陽中 舊封尚有遺徽在 不愧標題壓海東 (明使臣題其額曰 '第一江山')	克敦 [立恒印]	평양 練光亭에 오르다 홀로 높은 난간에 기대어 대동강을 굽어보니, (강 이름, 즉 浿水이다). 강과 하늘의 사이 없어 무궁함을 생각하게 하네. 집집마다 연기는 긴 언덕을 따라 의지하고, 한줄기 산 아지랑이가 먼 하늘로 들어가네. 들은 조용한데 사람들은 방초 너머에 밭갈고, 물결은 고요하고 돛은 석양에 걸려 있네. 옛날 봉토에 아직도 남은 아름다움 있어, 海東을 제압한다는 표제가 부끄럽지 않네. (명나라 사신 朱之蕃이 '第一江山'이라 편액하였다)
13	大同江岸柴樹林 交加枝干成濃陰 車行十里不見日 淸芬匝路飄衣襟 影涵一水隔城市 雲翳四面開遙岑 沙堤幾曲連芳草 上有能鳴之好禽 聞說手栽自箕子 歷年千百猶蕭森 歲荒民多食其葉 拯災尤見先哲心 我來到此不忍去 晚風吹客留長吟 柴樹吟	克敦 [南邨印]	대동강둑 잡목 수풀은 가지와 줄기 얼키설키 짙은 그늘을 이루었네. 수레로 10리를 가도 해는 보이지 않고, 맑은 향기 길에 가득하여 옷깃을 나부끼네. 그림자는 강물에 잠겨 성시 너머 있고, 구름은 사방을 덮어 먼 봉우리만 드러났네. 모래 둑은 몇 구비나 방초에 이어졌나, 하늘에는 울며가는 아름다운 새들이 있을 듯네. 들으니 심은 것은 箕子때부터였다는데, 오랜 세월 지나도 오히려 무성하다네. 흉년이 들면 많은 백성들이 그 잎을 먹는다 하니, 재난을 구제하는 선현의 마음이 더욱 엿보이네. 내 이곳에 이르러 차마 떠나지 못하고, 저녁 바람이 불어와 머물러 길게 읊조리네. 잡목을 읊다
14	弘濟院邊催曉發 慕華館外駐征鑣 鴛班拜立虔瞻拜 五色天書下絳霄 (弘濟院距王城十里, 前一日館此, 次早至慕華館, 行迎勅禮畢, 始入城) 麗人武事自稱雄 短劍寬衣襯小弓 馳驟憑他執鞭者 空傳果下是朱蒙 (朝鮮稱三尺馬爲朱蒙所 乘果下種, 馳驟一隨步從 弓劍寂小, 武事下矣)	克敦 [阿克敦印]	홍제원 일대 동이 터 떠나기를 재촉하니, 모화관 밖에서 騎馬를 멈추었네. 朝班의 대열이 줄지어 서서 공손히 절하니, 황제의 오색 詔書가 하늘에서 내리네. (홍제원은 도성에서 10리 떨어졌는데, 하루 전에 이 곳에 이르고, 다음날 일찍 모화관에 도착하여 칙사를 맞이하는 禮를 마친 다음, 비로소 도성으로 들어갔다) 고려인들은 스스로 무사에 뛰어나다고 하는데, 단검과 넓은 속옷에 작은 활을 지녔구나. 말 모는 일은 채찍을 잡은 자들에게 맡기니, 朱蒙이 타던 果下馬라는 말 헛되이 전하는구나. (조선에서는 三尺되는 말을 朱蒙이 타던 과하마 종자라 한다. 말 모는 일은 모두 걸어서 따른다. 활과 칼은 매우 작으니 武事는 수준이 낮다)

화폭	題詩	款識	해석
15	結綵高懸崇禮門 肩輿雲擁一城喧 避人清道迎天使 引入藩宮禮更尊 (崇禮門, 王城南門也 朝鮮呼使者曰天使)	克敦 [阿克敦印]	화려한 비단 깃발은 숭례문에 높게 매달리고, 轎子를 구름같이 둘러싸 온 성이 떠들썩하네. 사람들을 물리쳐 길을 열고 天使를 맞이하여, 휘장이 쳐진 건물(藩宮)로 인도하여 더욱 높여 예우하는구나. (崇禮門은 도성의 남문이다. 조선에서는 使者를 天使라 한다)
16	早設重茵便殿中 升階就位列西東 向臣頻問天顔喜 心戴皇恩異數隆	克敦 [立恒印]	이른 아침 便殿에 자리를 깔고, 계단 올라 자리로 가 東西로 늘어섰네. 나를 향해 천자의 容顔이 좋은지 여러 번 물으니, 마음은 특별하고 헤아릴 수 없는 황제의 은혜를 생각하네.
17	東瀛賜土位諸侯 素簡書名内使投 自是主人情取篤 不關文綺與精鏐 (別時國王用素簡書名, 遣内使餽贐)	克敦 [阿克敦印]	동방의 땅을 하사 받고 지위는 제후인데, 간소한 서명을 内使에게 보내오네. 이 때문에 주인의 정이 더욱 돈독해지니, 화려한 비단이나 질 좋은 황금과는 상관없다네. (전별할 때에 국왕이 편지에 書名하여, 内使에게 전별 예물을 보냈다)
18	海珍山果敞華筵 面面屏開簇簇鮮 酒上一杯花一獻 吏人總退樂人前 (酒凡七上則樂止宴終. 執事者皆簪花) 悠揚幾曲度夷歌 舞袖雙雙按節和 可惜筵前空一醉 不知音處負人多 (舞童長袖戴花, 歌聲相應, 而音則不知矣)	克敦 [立恒印]	산해진미를 화려한 잔치에 늘어놓았는데, 사방으로 병풍을 펼치니 주위가 더욱 선명하네. 술 한잔을 올리고 꽃을 한 번 바치니, 관리들이 물러나자 樂人들이 들어오네. (술을 무릇 일곱 번 올리면 음악이 그치고 잔치가 끝난다. 집사들은 모두 머리에 꽃을 꽂았다) 느릿느릿 몇 곡조 이국의 노래를 연주하니 무동의 소매는 짝을 이뤄 가락을 타고 어울리네. 잔치자리에서 공연히 한번 취하여, 음을 알아듣지 못하여 내 뜻과 어긋남이 많으니 안타깝구나. (무동은 긴소매 옷을 입고, 머리에 꽃을 꽂았다. 노랫소리는 서로 응하나, 음은 알아듣지 못하였다)
19	義州馬尾山 嶂然高聳郡城樓 烟火人家隔岸浮 㝡愛鬱葱西北望 懸崖直入大江流	克敦 [南邨印]	義州의 馬尾山. 가파르게 높이 솟은 城樓, 강 너머 인가에서 연기 피어오르네. 가장 아름다운 것은 서북쪽에 바라보이는 물줄기가 매달린 벼랑에서 곧장 큰 강물로 흘러드는 것이라네.
20	風雨長途動客顔 馬蹄行過萬重山 相看却有殷勤意 鴨綠江邊送別還 (國王, 遣大臣官吏, 送千餘里, 至朝鮮分界, 渡鴨綠江而還)	克敦 [阿克敦印]	험하고 먼길은 객의 얼굴을 동하게 하고, 말발굽은 만겹의 산을 지나왔네. 서로 바라보며 은근한 마음 품고 있나니, 압록강변에서 송별하고 돌아가네. (국왕은 대신과 관리들을 보내어 천여 리까지 전송하게 하였다. 조선과의 경계에 이르러 압록강을 건너자 되돌아갔다)

Documentary Paintings of
Sino-Korean Diplomatic Relations in Joseon Period

This book grew out of the thesis entitled "A Study on the documentary paintings of Sino-Korean diplomatic relations in Joseon Dynasty," which was obtained my doctorate in 2008 at the Academy of Korean Studies.

A range of subjects covered the documentary paintings of the royal ceremonies and reception for Chinese envoys, the landscape paintings of the local historic landmarks on the route leading to Yanjing (燕京) and the portraits of the Korean envoys at a farewell party with the Chinese literati.

The reception for Ming envoys and commanders holds the key to the solution of a diplomatic issue with Ming Dynasty in the early Joseon Period. It is reflected in the explanatory diagrams of *Yeongjeopdogam-Uigwe* (the royal protocols of the organization of staff for the reception of Ming envoys) and the paintings of the Ming envoys taking an excursion to Han River and the seeing sights.

During the Ming-Qing Transition, the Korean envoys got to Yanjing by dangerous sea route to keep out of Liaodong (遼東) later Jin (後金: 1616-1636) occupied. There are some paintings describing vividly that the Korean envoys went to Ming by the sea route between Korea and China in the early 17th century. *Hanghae-Jocheon-do* (航海朝天圖, the paintings of the Korean envoys sent to Ming by sea) were painted to commemorate the envoys' fellowship and to hand down from generation to generation. These paintings are related to Cheokhwapa (斥和派) such as Kim Sang-heon (1570-1652) and Hong Ik-han (1586-1637), the scholar-officials who had argued forcefully against making peace with Qing. Their descendants reproduced those paintings. It proves that Korean scholar-officials bore enmity towards Later Jin in the early 17th Century and left under

the pretext of fidelity on Ming Dynasty(1368-1644) until the late Joseon Period. *Hanghae-Jocheondo* reflects various information about the name of Seonsapo-port (旋槎浦) in Gwaksan, the stronghold of Mao Wenlong(毛文龍, 1597-1629) in Gado-Island (椵島), the seaport of Dengzhou (登州), the incense parade for Taisan Mountain God in Jinan (濟南) and the map of Yanjing during the Ming-Qing Transition.

The paintings depicting the famous spots in the travel head to Yanjing in the late Joseon Dynasty are different to the documentary paintings described the sea and land route in former times.

Simyanggwando-cheop (瀋陽館圖帖) is an album of paintings describing the official embassy of annual tribute sent to Yanjing in 1760-1761. King Yeongjo (r. 1724-1776) gave orders that the envoy Hong Ge-hee (1703-1771) should paint the remains of Shenyang-guan dwelling (瀋陽館) in Shenyang, Shanhaiguan Pass (山海關) in Linyu, Confucian Temple (文廟), Temple of acient Chinese monarehs (歷代帝王廟) and Imperial College (國子監) in Yanjing. The annotation of the fourth leaf of the album shows that the paintings were made in the 2nd month of 1761, the 120th anniversary of Hyeonjong's birth at Shenyang-guan dwelling. According to the *Bukwon-nok* (Embassy Diary written by Lee Sang-bong), Lee Pil-seong, a painter who worked at the palace, took part in the official embassy of annual tribute in 1760-1761. We can find out that the album was probably painted by Lee.

The album *Yeonhaeg-do* (燕行圖), kept at the Korean Christian Museum at Soongsil University, has been regarded to be paintings of the official embassy of annual tribute in 1760-1761 with the album *Simyanggwando-cheop*. But Piyong hall (辟雍) built in 1784 was described in the 10th leaf of the album *Yeonhaeg-do*. It's clear that the album *Yeonhaeg-do* was painted by another embassy of annual tribute after 1784.

Yeonhaengsiwha-cheop (燕行詩畵帖) is the albums of the travel paintings with poetry of the official embassy of annual tribute sent to Yanjing in 1784-1785. *Yeonhaengsiwha-cheop* consists of more than five albums of collected poems and paintings worked by Gang Se-whang, Lee Hwi-ji and Lee Tae-yeong. According

to one of the album, Gang Se-whang saw some western pictures and mural paintings in a Catholic Church in Yanjing, and he responded positively to the western paintings. Gang might have an effect on many painters to accept the western painting techniques in the late Joseon Period.

In most cases, a painter went together with the embassy members of annual tribute to Yanjing. The painters played an important role to buy color pigments and to copy Chinese masterpieces and maps in China. They contributed to the cultural exchange in Sino-Korean diplomatic relations in Joseon Dynasty.

This book covered some Chinese paintings related to tributary countries, including Joseon. *Fengshitu* (奉使圖) is the album depicting memorable experiences of a Qing's official envoy, Akedun (阿克敦, 1685-1756) who visited Joseon four times in the early 18th century. *Seungjeongwon-Ilgi* (承政院日記, the diaries of the royal secretariat) prove that Akedun asked a Korean painter for describing the scenes like court ceremonies, the countryside, mountain landscapes, agricultural life, etc. After Akedun took the paintings to the Qing, he had Zheng Yu (鄭璵) copy the original versions painted by Korean painter to make an album. *Fengshitu* depicted the travel routes to the capital of Josean and the royal ceremonies for Qing envoy at the eighteenth century.

Wanguolaizhao-tu (萬國來朝圖) and *Huangqingzhigong-tu* (皇淸職貢圖) painted by the Chinese court painters to show the peaceful reign of Qianlong Emperor in Qing Dynasty. Those works described the envoys of foreign countries including Joseon and minority races came to the Forbidden City for the diplomatic ceremony with Qianlong Emperor.

Envoys' portraits and paintings of farewell party are a mirror of an academic and cultural association with Chinese during tribute missions. Paintings of farewell party described figures and poetry by Chinese literati to promote their friendship. The introduction of portraits by Chinese painters played no small part in the process of the figure paintings in Joseon Period.

참고문헌

〈국내 사료〉

『經國大典』,「禮典」;「吏典」.

『高麗史節要』, 민족문화추진회, 1976.

『高麗史』, CD-ROM 國譯·原典, 동아대학교·서울시스템, 2001.

『國朝寶鑑』 卷20; 卷35.

『大典續編』,「禮典」.

『大典條例』 卷8,「禮典」.

『大典會通』 卷3,「禮典」.

『東國輿地備攷』 卷2,「宮室」.

『同文彙考』 補編 卷7,「使行錄」.

『同文彙考』 補編 卷9,「詔勅錄」.

『備邊司謄錄』, 국사편찬위원회편, 1959-1960.

『三國史記』(CD-ROM 國譯·原典),
　한국정신문화연구원·서울시스템, 2001.

『承政院日記』, 영인본: 국사편찬위원회편, 서울: 探求堂.

『국역 承政院日記』, 민족문화추진회, 1994.

『戊辰朝天別章帖』, 경남대학교박물관, 2001.

『新增東國輿地勝覽』, 민족문화추진회, 1984.

『瀋陽狀啓』 1-3, 세종대왕기념사업회, 1999-2000.

『輿地圖書』 上, 국사편찬위원회, 1979.

『迎接都監賜祭廳儀軌』, 서울대학교 규장각, 1998.

『朝鮮王朝實錄』, CD-ROM 國譯·原典,
　민족문화추진회·서울시스템, 2001.

『增補文獻備考』 卷171, 交聘攷 1; 卷172, 交聘攷 2; 卷242, 藝文攷,
　세종대왕기념사업회편, 1994.

『勅使謄錄』, 國史編纂委員會 編, 1997.

『通文館志』 卷3,「事大」上; 卷4,「事大」下; 卷9,「紀年」,
　세종대왕기념사업회편, 1998.

國史編纂委員會 編, 『中國正史朝鮮傳 譯註』 第1卷-第4卷, 서울:
　國史編纂委員會, 1986.

대동문화연구원 편, 『연행록선집보유』, 대동문화연구원, 2008.

林基中, 『燕行錄全集』 권1-100, 東國大學校 出版部, 2001.

朝鮮總督府 編, 『朝鮮史』, 京城: 朝鮮印刷株式會社, 1932.

姜世晃(1712-1791), 『豹菴遺稿』 影印本, 한국정신문화연구원
　고전자료편찬실, 1979; 변영섭 외 번역본, 지식산업사, 2010.

權近(1352-1409), 『陽村集』 卷6; 卷9; 卷19.

金景善(1788-1853), 『燕轅直指』 권2,「出疆錄」, 『국역연행록선집』
　XI, 민족문화추진회, 1976.

金大賢(1553-1602), 『悠然堂集』 권3.

金正中, 『燕行錄』,「奇遊錄」, 『국역연행록선집』 VI,
　민족문화추진회, 1976.

金正喜(1786-1856), 『阮堂全集』 卷9, 민족문화추진회, 1986.

金宗直(1431-1492), 『佔畢齋集』 권17.

金昌業(1658-1721), 『燕行日記』 卷4;『燕行別章』,
　『국역연행록선집』 IV, 민족문화추진회, 1976.

奇大升(1527-1572), 『高峯集』 卷2.

金堉(1580-1658), 『潛谷遺稿』 권2;『朝京日錄』(1636-1637
　필사본).

金錫胄(1634-1684), 『息庵遺稿』 卷8.

김철희 역, 『세전서화첩』 영인본, 1982.

閔鼎重(1628-1692), 『老峯文集』 卷10.

朴思浩, 『心田稿』 권1,「燕薊紀程」, 『국역연행록선집』 V,
　민족문화추진회, 1976.

朴齊家(1750-1805), 『貞蕤集』 권1,『한국사료총서』 권12,
　국사편찬위원회, 1981.

朴趾源(1737-1805), 『熱河日記』,「關內程史」,「謁聖退述」,
　민족문화추진회, 1966.

徐居正(1420-1488), 『東文選』 卷82,「畵記」, 민족문화추진회,
　1968.

徐慶淳, 『夢經堂日史』 2編; 3編, 『국역연행록선집』 XI,
　민족문화추진회, 1976.

徐榮輔·沈象奎 撰, 『萬機要覽』,「軍政編」4;「財用編」5,
　민족문화추진회, 1971.

徐有聞(1762-1822),「戊午燕行錄」 권5; 권6, 『국역연행록선집』
　VII, 민족문화추진회, 1976.

徐浩修(1736-1799),「燕行記」 권2; 권4, 『국역연행록선집』 V,
　민족문화추진회, 1976.

成海應(1760-1839), 『研經齋全集』 II.

蘇世讓(1486-1562), 『陽谷集』 卷1.

宋時烈(1607-1689), 『宋子大全』 卷141, 민족문화추진회, 1988.

申緯(1769-1845), 『警修堂全藁』 1冊.

申欽(1566-1628), 『象村稿』 卷22; 卷37.

申叔舟(1417-1475), 『國朝寶鑑』 卷35, 민족문화추진회, 1994.

申靖夏(1680-1715), 『恕菴集』 卷8.

魚叔權, 『稗官雜記』 卷2, 成俔(1439-1504) 『大東野乘』,
　민족문화추진회, 1971.

吳載純(1727-1792), 『醇庵集』 卷6.

柳得恭(1748-1807), 『冷齋集』;『燕臺再遊錄』, 『국역연행록선집』
　VII, 민족문화추진회, 1976.

柳相弼(1782-?), 『東槎錄』, 민족문화추진회, 1974.

兪拓基(1691-1767), 『燕行錄』 卷2.

尹暄(1573-1627), 『白沙集』卷下.

李植(1584-1647), 『澤堂集』卷5; 『澤堂續集』卷6.

李坤(1737-1795), 『燕行記事』, 「見聞雜記」下, 『국역연행록선집』
　　VI, 민족문화추진회, 1976.

李圭景(1788-1856), 『五洲衍文長箋散稿』, 「京師編」3,
　　민족문화추진회, 1977.

李肯翊(1736-1806), 『燃藜室記述』卷17; 권21; 別集, 「事大典故」;
　　「邊圉典故」, 민족문화추진회, 1966.

李器之(1690-1722), 『一菴燕記』卷2-5(1721년 필사본).

李德懋(1741-1793), 『靑莊館全書』卷59, 「盎葉記」6; 卷67,
　　「入燕記」下, 민족문화추진회, 1980.

李德壽(1673-1744), 『西堂私載』卷4.

李秉成(1675-1735), 『順菴集』卷4.

李商鳳(1733-1801), 『北轅錄』권1; 권4; 권5(1761년 필사본).

李晬光(1563-), 『芝峯類說』卷2(1633년 목판본).

李安訥, 『東岳先生集』卷20, 「朝天後錄」(1639년 목판본).

李元禎(1622-1680), 『歸巖集』권4.

李宜顯(1669-1745), 『壬子燕行雜識』, 『국역연행록선집』V,
　　민족문화추진회, 1976.

李瀷(1681-1763), 『星湖僿說』卷1, 「天地門」; 卷4, 「萬物門」, 卷23,
　　「經史門」, 민족문화추진회, 1976.

李廷龜(1564-1635), 『月沙先生集』권4, 「甲辰朝天錄」上.

李齊賢(1287-1367), 『益齋亂藁』.

李恒億, 『燕行鈔錄』(1863년 필사본).

李海應(1783-1871), 『薊山紀程』卷2; 卷3; 卷5, 『국역연행록선집』
　　VIII, 민족문화추진회, 1976.

李好敏(1553-1634), 『五峯集』卷4.

李頤命(1658-1722), 『疎齋集』卷6; 卷11, 「雜著」

麟坪大君(1622-1658), 『燕途紀行』上, 『국역연행록선집』III,
　　민족문화추진회, 1976.

全湜(1563-1642), 『沙西集』卷5; 『沙西航海朝天日錄』.

鄭夢周(1337-1392), 『圃隱全集』卷1, 「赴南詩」.

鄭士龍(1491-1570), 『湖陰集』권4; 권5.

鄭太和(1602-1673), 『陽坡遺稿』卷13, 「己丑飮氷錄」.

趙榮福(1672-1728), 『燕行日錄』, 경기도박물관 편, 1998.

趙持謙(1639-1685), 『迂齋集』卷5

趙泰億(1675-1728), 『謙齋集』卷17.

蔡濟恭(1720-1799), 『樊巖集』卷56.

崔錫鼎(1646-1715), 『明谷集』卷8.

許筠(1569-1618), 『惺所覆瓿藁』卷18; 『朝天記』上·中,
　　민족문화추진회, 1984.

洪大容(1731-1783), 『湛軒書 外集』卷1; 卷2; 卷3, 「杭傳尺牘」;
　　卷8; 卷9, 『燕記』, 민족문화추진회, 1974.

洪聖民(1536-1594), 『拙翁集』卷2; 卷7.

洪翼漢(1586-1637), 『朝天航海錄』卷1, 『국역 연행록선집』II,

민족문화추진회, 1982.

黃愼(1562-1617), 『秋浦集』卷2.

秦弘燮 編著, 『韓國美術史史料集成』(4), 一志社, 1996.
　　＿＿＿ 編著, 『韓國美術史史料集成』(6), 一志社, 1998.

〈도록〉

李康七 編, 『韓國名人肖像大鑑』, 探究堂, 1972.

金鎬然, 『韓國民畵』, 庚美文化社, 1977.

李燦, 『韓國의 古地圖』, 汎友社, 1991.

崔完秀, 『謙齋 鄭敾 眞景山水畵』, 汎友社, 1993.

『고려·조선의 대외교섭』, 국립중앙박물관, 2002.

『朝鮮時代繪畵展』, 大林畵廊, 1992.

『추사 글씨 귀향전－후지츠카 기증 추사자료전』,
　　과천시·경기문화재단, 2006.

『해동지도』, 서울대학교규장각, 1995.

〈국문 저서〉

강관식, 『조선후기 궁중화원연구』, 돌베개, 2002.

강명관, 『조선시대 문학 예술의 생성 공간』, 소명출판, 2001.

강재언 지음, 이규수 옮김, 『서양과 조선』, 학고재, 1999.

계승범, 『조선시대 해외파병과 한중관계』, 푸른역사, 2009.

高柄翊, 『東아시아 傳統과 近代史』, 三知院, 1984.

고연희, 『조선후기 산수기행예술 연구』, 일지사, 2001.

高裕燮, 『韓國美術史及美學論考』, 通文館, 1993.

권내현, 『조선후기 평안도 재정연구』, 지식산업사, 2004.

金庠基, 『高麗時代史』, 東國文化社, 1961.

김상엽·황정수 편저, 『경매된 서화－일제시대 경매도록 수록의
　　고서화』, 시공사, 2005.

김원룡, 『韓國美의 탐구』, 열화당, 1979.

金渭顯, 『高麗時代 對外關係史 硏究』, 景仁文化社, 2004.

金翰奎, 『古代 中國的 世界秩序 硏究』, 一潮閣, 1982.

김동욱, 『신라의 복식』, 신라문화선양회, 1979.

김순일, 『덕수궁(경운궁)』, 대원사, 1999.

무함마드 깐수, 『新羅·西域交流史』, 단국대학교출판사, 1992.

朴元熇, 『明初朝鮮關係史硏究』, 一潮閣, 2002.

＿＿＿, 『崔溥 漂海錄 硏究』, 고려대학교 출판부, 2005.

박정혜, 『조선시대 궁중기록화연구』, 일지사, 2000.

박정혜·이예성·양보경 공저, 『조선왕실의 행사그림과 옛지도』,
　　민속원, 2005.

박정혜 외 공저, 『왕과 국가의 회화』, 돌베개, 2011.

邊英燮, 『豹菴姜世晃繪畵硏究』, 一志社, 1988.

서울특별시 시사편찬위원회 편,『서울六百年史』권1, 권2,
　　서울특별시, 1977.
숭실대학교 한국전통문예연구소 편,『연행록연구총서』전10권,
　　學古房, 2006.
安輝濬,『韓國繪畵의 傳統』, 文藝出版社, 1998.
劉復烈 編,『韓國繪畵大觀』, 문교원, 1969.
오주석,『檀園 김홍도』, 솔출판사, 2006.
柳喜卿,『한국복식사연구』, 梨花女大出版社, 1983.
李京子,『韓國服飾史論』, 일지사, 1983.
李丙燾,『韓國史』中世篇, 震檀學會, 1961.
李成美,『조선시대 그림 속의 서양화법』, 소와당, 2008.
李成美·金廷禧 공저,『한국회화사용어집』, 다홀미디어, 2003.
李元淳,『朝鮮西學史研究』, 一志社, 1986.
이혜순 외 공저,『조선중기의 遊山記 문학』, 집문당, 1994.
林基中,『연행록연구』, 일지사, 2002.
全相運,『韓國科學技術史』, 정음사, 1979.
전영옥,『조선시대 도시조경론』, 일지사, 2003.
全海宗,『韓中關係史 研究』, 一潮閣, 1970.
조규익,『죽천행록』, 박이정, 2002.
최무장 역,『고구려·발해문화』, 집문당, 1985.
崔韶子,『東西文化交流史研究』, 三英社, 1987.
　　　　,『명청시대 중·한관계사 연구』, 이화여자대학교 출판부,
　　1997.
　　　　,『淸과 朝鮮』, 혜안, 2005.
최완수 외,『진경시대』2, 돌베개, 1998.
崔仁辰,『韓國寫眞史 1631-1945』, 눈빛, 1999.
한명기,『임진왜란과 한중관계』, 역사비평사, 1999.
　　　　,『정묘·병자호란과 동아시아』, 푸른역사, 2009.
한영우,『朝鮮前期社會經濟研究』, 을유문화사, 1991.
한국미술사학회 편,『新羅 美術의 對外交涉』, 예경, 2000.
　　　　,『統一新羅 美術의 對外交涉』, 예경, 2001.
　　　　,『高麗 美術의 對外交涉』, 예경, 2004.
　　　　,『朝鮮前半期 美術의 對外交涉』, 예경, 2006.
　　　　,『朝鮮後半期 美術의 對外交涉』, 예경, 2007.

〈국문 논문〉

강관식,「觀我齋 趙榮祏 畵學考(上)」,『美術資料』44호,
　　국립중앙박물관, 1991, pp. 114-149.
高西省,「韓中 양국출토 航海圖紋銅鏡 考察」,『美術資料』제63호,
　　국립중앙박물관, 1999, pp. 33-54.
權錫奉,「淸日戰爭 이후의 韓淸關係의 硏究」,『淸日戰爭을 前後한
　　韓國과 列强』, 한국정신문화연구원 역사연구실편, 1984, pp.
　　187-233.

金暻綠,「朝鮮時代 使臣接待와 迎接都監」,『韓國學報』30, 일지사,
　　2004, pp. 73-120.
　　　　,「朝鮮初期 對明外交와 外交節次」,『韓國史論』44,
　　서울대학교 국사학과, 2000, pp. 1-54.
　　　　,「조선시대 대중국 외교문서와 외교정보의
　　수집·보존체계」,『동북아역사논총』25, 동북아역사재단,
　　2009, pp. 311-313.
金文植,「朝鮮前期 韓中關係史의 試論」,『弘益史學』4,
　　弘益史學硏究會, 1990. 12, pp. 3-62.
金庠基,「麗宋貿易小考」,『震檀學報』7, 진단학회, 1973,
　　pp. 36-41.
金松姬,「조선초기 對明外交에 대한 一硏究-對明使臣과
　　明使臣 迎接官의 성격을 중심으로」,『史學硏究』제 55·56,
　　韓國史學會, 1998, pp. 206-216.
金良善,「明末淸初耶蘇會 宣敎師들이 제작한 世界地圖」,
　　『梅山國學散稿』, 崇田大學校博物館, 1972.
金俊九,「朝鮮後期의 業儒·業武와 그 地位」,『震檀學報』60,
　　震檀學會, 1985, pp. 33-55.
김문식,「고종의 황제 登極儀에 나타난 상징적 함의」,
　　『조선시대사학보』37, pp. 71-104.
김봉렬,「조선조 대중국 사행에 대한 소고」, 경남대학교소장
　　寺內文庫『戊辰朝天別章帖』, 경남대학교 박물관, 2001.
김영재,「〈王會圖〉에 나타난 우리나라 삼국사신의 복식」,
　　『한복문화』, 2000. 4, pp. 17-25.
김영진,「스승의 뜻이 담긴 책, 文趣」,『문헌과 해석』24, 문헌과
　　해석사, 2003.
金鍾完,「職貢圖의 성립배경」,『中國古代史研究』8,
　　중국고중세사학회, 2001, pp. 29-67.
김용흠,「丁卯胡亂과 主和·斥和 논쟁」,『한국사상사학』26,
　　한국사상사학, 2006, pp. 159-199.
김용흥,「八包貿易에 對한 一考-淸代를 中心으로」,『大邱史學』
　　10, 대구사학회, 1976, pp. 73-92.
김원룡,「唐李賢墓壁畵의 新羅使에 대하여」,『考古美術』123·124,
　　한국미술사학회 1974, pp. 17-21.
　　　　,「사마르칸트 아프라시압 궁전벽화의 사절도」,
　　『考古美術』129·130, 한국미술사학회, 1976, pp. 162-167.
김종완,「남북조시대의 조공관계 개관」,『震檀學報』61, 震檀學會,
　　1986, pp. 69-81.
　　　　,「남북조시대의 책봉에 대한 검토-사여된 관작을
　　중심으로」,『동아연구』, 서강대학교 동아연구소, 1989,
　　pp. 1-36
김현지,「조선중기 실경산수화 연구」, 홍익대학교 대학원
　　미술사학과 석사논문, 2001.
김희정,「장회태자묘 예빈도중-우리나라 사신복식」,『服飾』19,
　　한국복식학회, 1992, pp. 65-73.

류승주,「朝淸聯合軍의 椵島 明軍討伐考」,『史叢』61,
　　역사학연구회(구 고대사학회), 2005, pp. 199-249.
朴龍雲,「高麗 宋 交聘의 목적과 使節에 대한 考察(上)」,
　　『韓國學報』81, 일지사, 1995, pp. 194-204.
_____,「高麗 宋 交聘의 목적과 使節에 대한 考察(下)」,
　　『韓國學報』82, 일지사, 1996, pp. 116-129.
朴元熇,「조선초기의 대외관계」,『한국사』22, 국사편찬위원회,
　　1995, pp. 285-329.
_____,「永樂年間 明과 朝鮮間의 女眞問題」,『亞細亞硏究』34,
　　고려대학교 아세아문제연구소, 1991, pp. 237-258.
박은순,「고려시대 회화의 대외교섭 양상-
　　〈春庭觀畫圖〉·〈秋庭書扇圖〉를 중심으로」,『高麗美術의
　　對外交涉』, 예경, 2004, pp. 9-45.
_____,「朝鮮後期 瀋陽館圖 畫帖과 西洋畫法」,『美術資料』58,
　　국립중앙박물관, 1997, pp. 25-55.
_____,「조선후반기 대중회화교섭의 조건과 양상, 그리고
　　성과」,『朝鮮後半期 美術의 對外交涉』, 2007, pp. 9-82.
박은화,「조선초기(1392-1500) 회화의 대중교섭」,『講座美術史』,
　　한국불교미술사학회, 2002, pp. 131-153.
박정혜,「그림으로 기록한 가문의 역사: 조선시대
　　〈풍산김씨세전서화첩〉 연구」,『정신문화연구』103,
　　한국학중앙연구원, 2006, pp. 239-286.
_____,「儀軌를 통해 본 조선시대 畵員」,『미술사연구』9,
　　미술사연구회, 1995, pp. 203-290.
박주석,「사진과의 첫 만남-1863년 연행사 이의익 일행의
　　사진 발굴」,『한국사진학회지』18, 한국사진학회, 2008,
　　pp. 50-61.
박현모,「정묘호란기의 국내외정치; 국가위기시의 공론정치」,
　　『국제정치논총』42, 한국국제정치학회, 2002, pp. 217-235.
朴成柱,「麗末鮮初 遣明使 硏究-對明 活動과 認識을 中心으로」,
　　동국대학교 대학원 사학과 석사학위논문, 1995.
배영동,「안동 오미마을 풍산김씨『世傳書畫帖』으로 본 문중과
　　조상에 대한 의식」,『한국민속학』42, 한국민속학회
　　(구 민속학회), 2005, pp. 195-236.
史眞實,「〈奉使圖〉에 나타난 山臺 儺禮의 공연 양상」,
　　『亞細亞文化硏究』4, 경원대학교 아시아문화연구소, 2000,
　　pp. 112-120.
_____,「山臺의 무대 양식적 특성과 공연방식」,『口碑文學硏究』
　　7, 한국구비문학학회, 1998, pp. 349-373.
서영수,「삼국시대의 한중관계 연구-삼국과 남북조의 교섭을
　　중심으로」, 단국대학교 석사학위논문, 1981.
송혜경,「顧氏畫譜와 조선후기 회화」,『미술사연구』19,
　　미술사연구회, 2005, pp. 145-180.
愼鏞廈,「오경석의 개화사상과 개화활동」,『역사학보』107,
　　역사학회, 1985, pp. 107-187.

안휘준,「高麗 및 朝鮮王朝初期의 對中繪畫交涉」,『亞細亞學報』13,
　　아세아학술연구회, 1979, pp. 141-170.
_____,「來朝 中國人畫家 孟永光에 對하여」,『史學論叢』, 一潮閣,
　　1979, pp. 677-698.
_____,「奎章閣所藏 繪畫의 內容과 性格」,『韓國文化』10,
　　한국문화연구소, 1989.
_____,「李寧과 고려의 회화」,『美術史學研究』, 한국미술사학회,
　　1999, pp. 33-42.
_____,「조선왕조 전반기 미술의 대외교섭」,『조선전반기
　　미술의 대외교섭』, 예경, 2006, pp. 9-37.
우덕찬,「6-7세기 고구려와 중앙아시아 교섭에 관한 연구」,
　　『한국중동학회논총』24-2, 한국중동학회, 2004, pp. 237-252.
禹仁秀,「조선 효종대 북벌정책과 山林」,『역사교육논집』15,
　　역사교육학회, 1990, pp. 97-122.
원재연,「朝鮮後期 西洋에 관한 著述조사연구」,『국사관논총』81,
　　1998.
劉鳳榮,「韓中間의 古代陸上交通」,『白山學報』20, 1976.
유홍준,「조선시대 화가들의 삶과 예술 관아재 조영석-
　　선비정신과 사실정신의 만남」,『역사비평』, 역사문제연구소,
　　1993. 봄호, pp. 294-315.
尹邦彦,『朝鮮王朝 宗廟와 祭禮』, 문화재청, 2002, pp. 14-133.
윤진영,「장서각 소장의 『館伴題名帖』」,『藏書閣』7,
　　한국학중앙연구원, 2002, pp. 169-191.
이건상,「북새선은도와 북관수창록」,『美術資料』52,
　　국립중앙박물관, 1993, pp. 129-167.
李慶成,「國立中央博物館所藏 猛犬圖에 대한 의문점」,
　　『美術史學研究』129·130, 한국미술사학회, 1976,
　　pp. 185-189.
李求鎔,「大韓帝國의 成立과 列强의 反應-稱帝建元 논의를
　　중심으로-」,『강원사학』1, 강원대학교사학회, 1985,
　　pp. 75-98.
李東洲,「겸재일파의 진경산수」,『謙齋鄭敾』, 한국의 미①,
　　중앙일보사, 1983, pp. 164-189.
이민원,「大韓帝國의 成立過程과 列强과의 關係」,『한국사연구』
　　64, 한국사연구회, 1989.
이상태,「白頭山定界碑 설치에 관한 연구」,『실학사상연구』7,
　　1996, pp. 87-119.
李英,「奉使圖의 建築에 관한 小考」,『亞細亞文化硏究』4,
　　경원대학교 아시아문화연구소, 2000.
이영옥,「청조와 조선(대한제국)의 외교관계, 1895-1910」,
　　『中國學報』50, 한국중국학회, 2004, pp. 217-235.
李完雨,「安平大君 李瑢의 文藝活動과 書藝」,『美術史學研究』
　　246·247, 한국미술사학회, 2005, pp. 73-115.
_____,「白下 尹淳과 中國書法」,『美術史學研究』206,
　　한국미술사학회, 1995, pp. 47-53.

李源福,「李楨의 두 傳稱畵帖에 대한 試考(上) – 關西名區帖과 許文正公記李楨畵帖」,『美術資料』34, 국립중앙박물관, 1984. 6.

_____,「豹菴 姜世晃의 중국기행첩(1)」,『韓國古美術』10, 한국고미술협회, 1998. 1·2, pp. 36-45.

_____,「豹菴 姜世晃의 중국기행첩(2)」,『韓國古美術』11, 한국고미술협회, 1998. 3·4, pp. 44-51, 80.

李元淳,「赴京使行의 文化史的 意義」,『史學研究』36, 한국사학회, 1983, pp. 135-155.

李銀順,「懷尼是非의 論點과 名分論」,『韓國史研究』48, 韓國史研究會, 1985, pp. 85-115.

李恩周,「개화기 사진술의 도입과 그 영향 – 金鏞元의 활동을 중심으로」,『진단학보』93, 진단학회, 2002, pp. 145-172.

李殷昌,「新羅文化와 伽倻文化의 比較研究」,『新羅와 周邊諸國의 文化交流』, 書景文化社, 1991.

李章熙,「정묘·병자호란」,『한국사』29, 국사편찬위원회, 1995.

이진민,「「王會圖」와「蕃客入朝圖」에 묘사된 三國使臣의 服飾 研究」, 서울대학교 석사학위논문, 2001.

李春植,「朝貢의 起源과 그 意味 – 先秦時代를 中心으로」,『中國學報』1, 1969, pp. 1-21.

李泰浩,「眞宰 金允謙의 眞景山水」,『考古美術』, 한국미술사학회, 1981, pp. 1-23.

_____,「한시각의 북새선은도와 북관실경도」,『정신문화연구』34, 한국정신문화연구원, 1988, pp. 207-235.

李鉉淙,「明使接待考」,『鄕土서울』12, 1961, pp. 69-190

李弘稙,「梁職貢圖論考」,『韓國古代史의 研究』, 서울: 新丘文化社, 1971, pp. 385-425.

임기중,「航海朝天圖의 형성양상과 원본비정」,『한국어문학연구』52, 한국어문학연구학회, 2009, pp. 181-184.

임완혁,「명·청교체기 조선의 대응과『충렬록』의 의미」,『한문학보』12, 2005, pp. 179-217.

全瑛雨,「葆華閣所藏의《李信園寫生帖》」,『考古美術』94, 1968. 5, pp. 399-404.

全海宗,「高麗와 宋과의 關係」,『東洋學』7, 단국대동양학연구소, 1976.

_____,「淸代 韓中關係 一考察」,『東洋學』1, 단국대동양학연구소, 1971, pp. 229-245.

_____,「椵島의 名稱에 관한 小考」,『한중관계사연구』, 일조각, 1970, pp. 156-164.

정기돈·김용완,「麗宋關係史 研究 – 그의 성격을 중심으로」,『충남대 인문과학연구소 논문집』12-1, 1985.

정은주,「건륭 연간〈만국래조도〉연구」,『중국사연구』72, 중국사학회, 2011. 6, pp. 93-125.

_____,「황청직공도 제작경위와 조선유입연구」,『명청사연구』35, 명청사학회, 2011. 4, pp. 339-373.

_____,「부경사행에서 제작된 조선사신의 초상」,『명청사연구』33, 명청사학회, 2010, pp. 1-40.

_____,「조선전기 明使 迎接과 記錄畵」,『한국언어문화』43, 한국언어문화학회, 2010. 12, pp. 111-149.

_____,「金正喜의 燕行과 書畵交流」,『金正喜와 韓中墨綠』, 과천문화원, 2009, pp. 168-200.

_____,「연행사절의 서양화 인식과 사진술 유입」,『명청사연구』30, 명청사학회, 2008. 10, pp. 157-199.

_____,「연행 및 칙사 영접에서 화원의 역할」,『명청사연구』29, 명청사학회, 2008. 4, pp. 1-36.

_____,「조선후기 중국산수판화 성행과《오악도》」,『고문화』71, 한국대학박물관협회, 2008, pp. 49-80.

_____,「明淸交替期 對明 海路使行 記錄畵 研究」,『明淸史研究』27, 명청사학회, 2007. 4, pp. 189-228.

_____,「庚辰冬至燕行과《瀋陽館圖帖》」,『明淸史研究』25, 명청사학회, 2006. 4, pp. 97-138.

_____,「正德元年(1711) 朝鮮通信使行列會卷 연구」,『美術史論壇』23, 한국미술연구소, 2006, pp. 205-237.

_____,「阿克敦《奉使圖》研究」,『美術史學研究』246·247, 韓國美術史學會, 2005, pp. 201-245.

_____,「뱃길로 간 중국, 갑자항해조천도」,『문헌과 해석』26, 태학사, 2004 봄, pp. 124-160.

_____,「陸軍博物館 所藏《朝天圖》研究」,『학예지』제10집, 陸軍士官學校 陸軍博物館, 2003. 12, pp. 47-85.

조규익,「『죽천행록』의 使行文學的 성격」,『국어국문학』129, 2001. 12.

진준현,「인종·숙종 연간의 대중국 회화교섭」,『講座美術史』, 한국불교미술사학회, 1999, pp. 149-180.

車惠媛,「明淸 교체기의 北京여행 –『北遊錄』에 나타난 交遊와 旅情」,『동양사학연구』98, 동양사학회, 2007, pp. 225-252.

최경원,「조선후기 대청회화교류와 청 회화양식의 수용」, 홍익대학교 대학원 미술사 석사학위논문, 1996.

崔韶子,「朝鮮後期 對淸關係와 도입된 西學의 성격」,『이대사원』33·34, 이화여자대학사학회, 2001, pp. 3-30.

_____,「淸廷에서 昭顯世子」,『明淸時代 中·韓關係史 研究』, 이화여자대학교출판부, 1997, pp. 237-253.

최은정,「甲子(1624년)航海朝天圖 研究」, 서울대학교대학원 미술사 석사논문, 2005.

최완수,「秋史墨緣記」,『간송문화』48, 한국민족미술연구소, 1995, pp. 49-79.

한명기,「17,8세기 한중관계와 인조반정 – 조선후기의 '인조반정 변무' 문제」,『한국사학보』13, 고려사학회, 2002, pp. 9-41.

_____,「17세기 초 인조반정과 조명관계」,『동양학』27, 단국대 동양학연구소, 1997, pp. 371-385.

_____,「임진왜란 시기 '재조지은'의 형성과 그 의미」,『동양학』

29, 단국대 동양학연구소, 1999, pp. 119-136.

한영우, 「대한제국 성립과정과 《대례의궤》」, 『한국사론』 45, 서울대학교 국사학과, 2001, pp. 195-277.

韓㳓劤, 「白湖 尹鑴研究 一」, 『역사학보』 19, 역사학회, 1961, pp. 1-29.

한정희, 「조선전반기의 대중 회화교섭」, 『조선전반기 미술의 대외교섭』, 예경, 2006, pp. 39-78.

_____, 「영정조대 회화의 대중교섭」, 『講座美術史』 8, 한국미술연구소, 1996, pp. 56-72.

洪思俊, 「梁職貢圖에 나타난 백제국사의 초상에 대하여」, 『백제연구』 12, 충남대백제연구소, 1981, pp. 167-188.

홍선표, 「조선후기의 회화애호 풍조와 감평활동」, 『美術史論壇』 5, 한국미술연구소, 1997, pp. 119-138.

홍윤기, 「〈梁職貢圖〉의 백제사신과 劉�ֶ」, 『중국어문논총』 27, 중국어문연구회, 2004, pp. 239-267.

洪鍾佖, 「三藩亂을 前後한 顯宗 肅宗年間의 北伐論」, 『사학연구』 27, 1977, pp. 85-108.

〈중국 사료〉

范曄(398-445), 『後漢書』, 『二十五史』, 北京: 中華書局, 2006.

姚察·姚思廉(唐) 撰, 『梁書』, 『二十五史』, 北京: 中華書局, 2006.

魏徵(唐) 等, 『隋書』, 『二十五史』, 北京: 中華書局, 2006.

后晋·刘昫 等, 『舊唐書』, 『二十五史』, 北京: 中華書局, 2006.

沈 約(441-513), 『宋書』 卷97, 「列傳」 57, 『二十五史』, 北京: 中華書局, 2006.

脱脱(元) 等, 『宋史』, 『二十五史』, 北京: 中華書局, 2006.

张廷玉(清) 等, 『明史』, 『二十五史』, 北京: 中華書局, 2006.

趙爾, 『清史稿』, 北京: 中華書局, 1977.

申時行·趙用賢(明) 等修, 『大明會典』, 商務印書館, 1936.

申時行 等修, 『明會典』, 中華書局, 1989.

李賢(明) 等, 『明一統志』, 西安: 三秦出版社, 1990.

孫溶校·周維祺勘, 『大清一統志』, 北京商務印書館, 1976.

和珅(清) 等修, 『大清一統志』, 台北: 台湾商務印書館影印, 1986.

張廷玉 纂修, 『大清會典則例』, 台北: 台湾商務印書館, 影印 文淵閣四庫全書本, 1986.

于敏中(清) 等 奉敕編, 『日下舊聞考』, 北京: 北京古籍出版社, 1981.

『皇朝通典』 卷49, 禮祀, 歷代帝王(名臣附), 台北: 台湾商務印書館, 影印文淵閣四庫全書本, 1986.

『皇清開國方略』 卷12, 「太宗文皇帝」, 台北: 台湾商務印書館, 影印文淵閣四庫全書本, 1986.

李燾(1115-1184), 『續資治通鑑長編』, 北京: 中華書局, 2004.

馬端臨(1254-1323), 『文獻通考』, 北京: 中華書局, 1986.

『續文獻通考』, 浙江古籍出版社, 2000.

『皇朝文獻通考』, 台北: 台湾商務印書館, 1983.

傅恒(清) 等 撰, 『御批歷代通鑑輯覽』, 吉林人民出版社, 2005.

紀昀 等 校訂, 『續通志』, 北京: 中華書局, 1984.

『石渠寶笈初編』(1745年刊), 北京出版社, 2007.

阮元 等奉敕編, 『石渠寶笈續編』, 台北: 國立故宮博物院, 1971.

孫岳頒(1639-1708) 撰, 『御定佩文齋書畫譜』, 台北: 台湾商務印書館, 影印文淵閣 四庫全書本, 1986.

紀昀(1724-1805), 『四庫全書簡明目錄』, 上海古籍出版社, 1987.

乾隆帝(1735-1795 在位), 『御製詩』 5集, 北京: 中華書局, 1986.

郭磐(明) 撰, 『皇明太學志』, 北京: 學苑出版社, 1996.

文 慶(清) 等 纂修, 『國子監志』, 北京古籍出版社, 2000.

『資治通鑑』, 北京: 中華書局, 1992.

『畿輔通志』, 河北人民出版社, 1985.

『順天府志』, 北京: 古籍出版社, 1987.

楊士驤, 孫葆田(清) 等修, 『山東通志』, 江蘇廣陵古籍刻印社影印, 1986.

裴孝源(唐) 撰, 『貞觀公私畫史』, 上海人民美術出版社, 1982.

歐陽詢(唐) 等 編, 『藝文類聚』, 上海古籍出版社, 1982.

元 稹(779-831), 『元稹詩全集』, 海南出版社, 1992.

郭若虛(北宋) 撰, 『圖畫見聞誌』, 人民美術出版社, 2004.

蘇 軾(1037-1101), 『東坡七集』, 北京: 中華書局, 1989.

徐 兢(1091-1153), 조동원 외 공역, 『高麗圖經』, 황소자리, 2005.

李 誠 編修, 『營造法式』, 臺北: 臺灣商務印書館, 1968.

孟元老, 『東京夢華錄』 卷3, 北京: 中國商業出版社, 1982.

張君房(宋) 撰, 『雲笈七籤』, 北京: 中華書局, 2003.

董 越(1484년 前後) 著, 尹浩鎭 옮김, 『朝鮮賦』, 까치, 1994.

孫承澤(1592-1676) 撰, 『天府廣記』, 北京古籍出版社, 1983.

_____ 撰, 『元朝典故編年考』, 江蘇廣陵古籍刻印社, 1988.

倪濤(清) 撰, 『六藝之一錄』, 上海古籍出版社, 1989.

王圻 撰·王思義 編集, 『三才圖會』, 上海古籍出版社, 1988.

王欽若(宋) 等 編修, 『冊府元龜』, 北京: 中華書局, 1960.

王毓賢(清) 撰, 『繪事備考』, 台湾商務印書館, 1971.

殷夢霞·于浩 選編, 『使琉球錄』 上·下, 北京圖書館出版社, 2003.

李桓(清) 編, 『國朝耆獻類徵』, 台北: 明文書局, 1985.

李慈銘(1829-1894), 『越縵堂笥學齋日記』, 商務印書館影印本, 1920.

張問陶(1764-1814) 撰, 『船山詩草』, 中華書局, 1987.

〈중문 논저〉

柯毅霖(Gianni Criveller), 『晚明基督論(Preaching Christ in Late Ming China)』, 四川人民出版社, 1999.

賈二强, 『唐宋民間信仰』, 福建人民出版社, 2002.

姜鵬,「乾隆朝 '歲朝行樂圖', '萬國來朝圖'
　　與室內空間的關係及其意涵」, 北京: 中央美術學院, 2010.
江瀅河,『清代洋畫與廣州口岸』, 中華書局, 2006.
郭沫若 著,『石鼓文研究』, 人民出版社重印, 1954.
鞠德源 外,「清宮廷畫家郎世寧年譜」,『故宮博物院 院刊』40, 1988,
　　第2期.
金渭顯,『契丹的東北政策』, 臺北: 華世出版社, 1981.
金維諾,「職貢圖的時代與作者-讀畫札記」,『文物』, 1960, 第7期.
紀念郎世寧誕生三百周年特輯『故宮博物院 院刊』,
　　「清宮廷畫家郎世寧年譜」, 1988年 第2期.
單國强,「明清宮廷肖像畫」,『明清論叢』第1輯, 北京; 紫禁城出版社,
　　1999. 12.
李紹明,「清〈職貢圖〉所見綿陽藏羌習俗考」,『西南民族大學学报』,
　　人文社科版, 2005, 第10期.
馬 衡,『石鼓文爲秦刻石考』, 臺灣:藝文印書館, 1979.
莫小也,『十七-十八世紀傳教士與西畫東漸』, 中國美術學院出版社,
　　2002.
福建省泉州海外交通史博物館 編,『泉州灣宋代海船发掘与研究』,
　　海洋出版社, 1987.
傅熹年,「北京法源寺的建築」,『法源寺』, 中國佛教圖書文物館, 1981.
費賴之(Aloys Pfister),『在華耶穌會士列傳及書目』上冊,「遊文輝」,
　　中華書局, 1995.
聶崇正 主編,『清代宮廷繪畫』, 商務印書館, 1995.
聶崇正,「記故宮倦勤齋天頂畫, 全景畫」,『故宮博物院刊』, 1995年
　　第三期.
＿＿＿＿,「蒙古族肖像畫家莽鵠立及其作品」,『故宮博物院刊』,
　　北京故宮博物院, 2000年 第1期, pp. 82-85.
＿＿＿＿,「全國唯一的歷代帝王廟」,『歷代帝王廟研究論文集』,
　　香港國際出版社, 2004, pp. 32-44.
＿＿＿＿,「清朝宮廷銅版畫《乾隆平定准部回部全圖》」,『故宮博物院刊』,
　　46, 1989, 第4期, pp. 55-64.
孫文良, 李治亭 著,『明清戰爭史略』, 江蘇教育出版社, 2005.
楊莉,「康乾盛世的耆老之宴 - 從《千叟宴圖》說起」,『北京文博』,
　　北京市文物局, 2006.
楊伯達,『清代院畫』, 紫禁城出版社, 1993.
楊惠東,『羅聘』, 北京: 河北教育出版社, 2004.
余太山,「『梁書・西北諸戎傳』與《梁職貢圖》-兼說今存《梁職貢圖》
　　殘卷與裴子野〈方國使圖〉的關係」,『燕京學報』 新5期,
　　北京大學出版社, 1998, pp. 93-123.
葉濤,「泰山香社傳統進香儀式研究」,『思想戰線』 32, 2006, pp. 79-
　　90.
翁連溪 編著,『清代宮廷版畫』, 北京: 文物出版社, 2001.
王靜,『中国古代中央客馆制度研究』, 黑龍江教育出版社, 2002.
王素,「梁元帝職貢圖新探-兼說滑及高昌國史的幾個問題」,『文物』,
　　1992年 第2期, pp. 72-80.

王錦光・李勝蘭,「博明和他的光學知識」,『自然科學史研究』, 1987,
　　第4期.
王世仁,「北京會同館考略」,『北京文博』, 2006. 4.
畏冬,「〈皇清職貢圖〉創製始末」,『紫禁城』, 北京故宮博物院, 1992,
　　第5期, pp. 8-12.
＿＿＿＿,「乾隆時期〈皇清職貢圖〉的增補」,『紫禁城』, 北京故宮博物院,
　　1992, 第6期, pp. 23-27.
＿＿＿＿,「嘉慶時期《皇清職貢圖》的再次增補」,『紫禁城』第74期,
　　北京故宮博物院, 1993, pp. 44-46.
劉 潞,「皇帝過年與萬國來朝-讀《萬國來朝圖》」,『紫禁城』, 2004,
　　第1輯 pp. 57-63.
劉托, 孟白 主編,『清殿版畫彙刊』第9冊, 學苑出版社, 1998.
陸雅英,「册封琉球使之祭祀活動」,『日本思想文化研究』6,
　　浙江工商大學日本文化研究所, 2005. 12.
李超,『中國早期油畫史』, 上海書畫出版社, 2004.
李尙英,「試論清代前期的離封教」,『明清論叢』第2輯, 北京;
　　紫禁城出版社, 2001.
李永求,「《奉使圖》與《東游集》及鄭璵等問題的考辨」,
　　『棗庄學院學報』第24卷 第3期, 2007. 6.
莊吉發 校注,『謝遂〈職貢圖〉滿文圖說校注』, 國立故宮博物院編,
　　1989.
張复合,「中國基督教堂建築初探」,『華中建築』3, 1988.
張存武,『清代中韓關係論文集』, 臺北: 商務印書館, 1987.
曹婉如 外 共著,『中國古代地圖集 - 明代』, 文物出版社, 1994.
＿＿＿＿ 外 共著,『中國古代地圖集 - 清代』, 文物出版社, 1997.
宗風英,「祭祀神帛」,『清代宮論叢』, 北京: 紫禁城出版社, 2001.
周妙齡,「乾隆朝《職貢圖》,《萬國來朝圖》之研究」,
　　臺灣師範大學美術學系學位論文, 2004.
陳金陵,「羅兩峰的繪畫藝術與朝鮮友人」,『美術史論壇』2,
　　韓國美術研究所, 1995.
陳平,「歷代帝王廟碑亭新考」,『北京文博』, 2004年 第2期.
何哲,「清代的西方傳教士與中國文化」,『故宮博物院刊』, 1983年
　　第二期.
許偉,「明清六帝與歷代帝王廟」,『中國藝術報』403, 2004. 6.
黃有福,「阿克敦與《奉使圖》-《奉使圖》解題」,『奉使圖』, 瀋陽:
　　遼寧民族出版社, 1999.

〈일문 논저〉

榎一雄(에노키 가즈오),「梁職貢圖につて」,『東方學』26, 東京:
　　東方學會, 1963.
＿＿＿＿,「臺灣故宮博物院の梁職貢圖について」,『東洋文化彙報』19,
　　1988.
金文京,「高麗の文人官僚・李齊賢の元朝における活動 -

その峨眉山行を中心に」, 夫馬 進(후마 스스무) 編,
『中國東アジア外交交流史の研究』, 京都大學學術出版會, 2007.

藤塚鄰(후지츠카 지카시) 著, 藤塚明直(후지츠카 아키나오) 編,
『淸朝文化東傳の研究』, 東京: 國書刊行會, 1975.

夫馬進(후마 스스무),「明淸中國の對朝鮮外交における
「禮」と「問罪」」,『中國東アジア外交交流史の研究』,
京都大學學術出版會, 2007.

北村哲郎(기타무라 데쯔로),『日本服飾史』, 東京: 衣生活研究會,
1981.

山口正之(야마구치 마사유키),『朝鮮キリスト教の文化史的研究』,
平文社, 1985.

桑野榮治(구와노 에이지),「朝鮮初期の對明遙拜儀禮 —
その概念の成立過程を中心に」,『比較文化年報』, 10, 2001.

岩見宏, 谷口規矩雄,「明末期の朝鮮使節の見た北京」,
『明末淸初期の研究』, 京都大學人文科學研究所, 1989.

深津行德(후카츠 다케오),『臺灣故宮博物院所藏
『梁職貢圖』模本について』,『調査研究報告』44, 學習院大學
東洋文化研究所, 1999.

由水常雄(요시미즈 츠네오),「古新羅古墳出土のローマ系文物」,
『東アジアの古代文化』17, 1978.

靑木 茂(아오키 시게루)・小林宏光(고바야시 히로미츠) 監修,
『中國の洋畫展』(明末から淸時代の繪畫・版畫・揷畫本),
町田市立國際版畫美術館, 1995.

穴澤咊光(아나자와 와코우), 馬目順一(마노메 슌이치),
「アフラシヤブ都城址の壁畫について」,『條線學報』80, 1976.

丸龜金作(마루가메 킨사쿠),「高麗と宋との通交問題(一)」,
『朝鮮學報』17, 1960.

黑田省三(구로다 쇼조),「義順館迎詔圖に就て」,『靑丘學叢』18,
1934. 11.

黑田正巳(구로다 마사미),『透視禍: 歷史と科學と藝術』, 東京:
美術出版社, 1965.

『冊封使』, 沖繩縣立博物館, 1998.

〈영문 논저〉

Bennett, Terry. *Korea: Caught in Time*, London: Garnet
Publishing Limited, 1997.

Cahill, James. *The Compelling Image: Nature and Style in
Seventeenth Century Chinese Painting*, Cambridge: Harvard
University Press, 1979.

Chun, Hae-jong(全海宗). "Sino-Korean Tributary Relations in
the Ch'ing Period.", In Immanuel C.Y. Hsu ed., *Modern
Chinese History*, New York: Oxford University Press, 1971.

Clark, Donald N. "Sino-Korean Tributary Relations under the
Ming", *The Cambridge History of China*, Vol. 8, Cambridge
University Press, 1998.

Ganza, Kenneth. "The Artists as Traveler: the Origin and
Development of Travel as Theme in Chinese Landscape
Painting of the Fourteen to Seventeenth Centuries", Ph. D.
Dissertation, Indiana University, 1990.

Fu Li-Tsui, Flora(傅立萃). *The Representation of Famous
Mountains*, Berkeley: University of California, 1995.

Loehr, George. "European Artists at the Chinese Court",
Colloquies on Art & Archaeology in Asia, No.3, London:
University of London, 1972, pp. 33-42(김리나 옮김,「淸
皇室의 서양화가들」,『미술사연구』7, 1993, pp. 89-99).

Rutt, Richard. "James Gale's Translation of the Yonhaeng-
nok, an Account of the Korean Embassy to Peking, 1712-
1713." *Transactions of the Korea Branch of the Royal Asiatic
Society*, No. 49, 1974.

Sullivan, Michael. "Some Possible Sources of European
Influence on Late Ming and Early Ch'ing Painting."
*Proceeding of the International Symposium on Chinese
Painting*, Taipei: National Palace Museum, 1970.

Stuart, Jan and Rawski, Evelyn S. *Worshiping the Ancestors:
Chinese Commemorative Portraits*, Freer Gallery of Art and
the Arthur M. Sackler Gallery in association with Stanford
University Press, 2001.

표목록

도판목록

찾아보기

부록 | 조선 및 명·청 사신 왕래표

파견시기		사행명칭	파견 사신			비고	현전 연행록
			정사	부사	서장관		
洪武 25 태조 원년 1392	7	奏請	趙胖				
	8	押馬	丁子偉			말 1천 필 요동에 交割	
		計稟	趙琳			進表, 책봉주청	
	9	陳慰	李居仁			명 태자 죽음 진위	
		謝恩	鄭道傳			헌마 60필	정도전『三峰集』
		정조겸진하	盧崇	趙仁沃		賀封太孫	
	11	압마	李乙修			요동에 마 1천 필 交付	
		주문	韓尚質			朝鮮과 和寧 중 국호개정 주청	
	12	사은	禹仁烈				
洪武 26 태조 2 1393	3	사은	李恬			의주에서 崔永沚를 교체, 高麗印信 바침	
		주문	南在				남재『龜亭遺藁』
	6	성절	尹虎			尹虎 金巖驛에서 卒	
		사은	金立堅			謝賜馬價, 요동에서 거부	
	7	사은	尹思德			김립견과 교체, 요동에서 거부	
	8	주청	李至			請通朝路表	
		관송	曹彦			管送 遼東逃來人口	
	9	천추	朴永忠			甛水站에서 거부	
		사은	李稷			白塔에서 거부	
	10	정조	慶儀	鄭南晋		요동에서 거부	
洪武 27 태조 3 1394	3	사은	安宗源	李承源		연산에서 거부	
	5	관송	宋希靖			김완귀 등 관압	
		진헌압마	金乙祥			마 5백 필 요동에 交割	
	6	주문	靖安君 (太宗)	趙胖	南在	국호 및 왕의 호칭문제 표문	
		성절	趙琳				
	8	사은	李茂			謝許通路表, 헌마 60필	
		압마	宋希靖			말 1천 필 요동에 交割	
	9	천추	鄭南晋				
		압마	任壽			말 5백 필 요동에 교할	
		진헌종마	孫興宗			헌종마 50필	
	10	정조	閔霽	柳原之			
	12	사은	李稷			황제 宣諭에 사은	

파견시기		사행명칭	파견 사신			비고	현전 연행록
			정사	부사	서장관		
洪武 28 태조 4 1395	1	관송	鄭安止			遼東來者 管押	
	2	관송	金乙祥			요동도군 25명 管送	
	4	압마	楊添植			마 5백 필 요동에 교할	
	5	압마	崔子雲			마 1천 필 요동에 교할	
	6	성절	金立堅				
	7	주문	金乙祥				
	8	압마	郭敬義			마 1천 필 요동에 교할	
		천추	張子忠				
		압마	玉山奇			마 5백 필 요동에 교할	
	10	정조	柳珣	鄭臣義			
	11	계품	鄭摠			고명과 인신 주청	정총 『復齋集』
洪武 29 태조 5 1396	2	관송	郭海隆	金若恒			
	4	압마	柳�居			마 5백 필 요동에 교할	
	6	성절	趙胖				
		사은	權仲和	具成老		헌양마 12필	
	7	관송	李乙珍			권근, 정탁, 노인도 관송	
	8	천추	金積善			등주 근처에서 익사	
	10	정조	安翊	金希善			
		관송	郭敬義			요동도군 25명 관송	
	11	사은	偰長壽	辛有賢			
洪武 30 태조 6 1397	3	사은	柳雲			謝勅慰王妃喪	
	6	성절	鄭允輔			鄭摠, 金若恒, 盧仁度가 表箋文 사건으로 명에서 처형	
	8	천추	柳顯	崔浩		3년마다 조공 통보	
	9	하정	趙胖	李觀		등주에 이르러 齊王의 제지당함	
	12	관압	郭海龍			曹庶 관송	
洪武 31 태조 7 1398	6	관압	鄭雲			孔俯, 尹須, 尹珪 등 관송	
	9	계품	偰長壽	金乙祥		세자책봉 알림, 요동에서 거부	
	11	계품	偰長壽				
建文 1 정종 원년 1399	6	登極	偰長壽	金士衡	河崙		하륜 『浩亭集』
建文 2 정종 2 1400	8	성절	李至				
	9	정조	禹仁烈			헌마 30필, 請印誥	
	11	주문	李文和	李詹	朴子安	헌공마, 世子傳位, 太宗襲位 주문	이첨 『관광록』

파견시기		사행명칭	파견 사신			비고	현전 연행록
			정사	부사	서장관		
建文 3 태종 1 1401	2	사은	李稷	尹坤			이직『亨齋詩集』
		압마	梅原渚			요동에 押先運馬 5백 필	
	3	사은	禹仁烈				
	6	사은	李舒	安瑗		趙浚 병으로 李舒로 체차, 헌공물 마50필	
	8	성절	趙溫	孔俯			
	9	사은	閔無疾	李詹	李乙生		
		정조	崔有慶	閔德生			
	12	주문	朴經			奏易換魔數	
建文 4 태종 2 1402	3	계품	呂稱			奏本國地狹馬少, 難於易換也	
		사은	盧嵩			謝賜冕服, 계주에서 귀환	
	8	사은	林惇之			貢路 얻지 못해 귀환	
		성절	柳龍生				
	10	등극	河崙	李詹		태종 황제 도지휘 高得 보내 고명 인장 전달	이첨『雙梅堂集』
		하정	趙璞				
永樂 1 태종 3 1403	1	성절	李貴齡			약재 18미 가져옴	
	3	관송	黃居正			남녀 13,641명 관송	
	5	진하	成石璘	李原	李廷堅	하고명, 인장 하책봉중궁	성석린『獨谷集』
	6	계품	偰眉壽			역환마 2548필 요동에 압송	
	7	사은	閔啓生			謝賜藥材	
	8	진하	趙損			하추숭 고황제, 고황후	
	9	압마	張有信			마 28필 요동에 관송	
	11	사은	李彬	閔無恤		종계변무	
		정조	金定卿				
		관송	孫有信			漫散軍 230명 요동 압송	
永樂 2 태종 4 1404	1	성절	閔無疾				
	4	사은	呂稱				
		押牛	梅原渚			初運牛 1천 필 요동 관송	
	5	압우	張洪壽			2運牛 1천 필 요동 관송	
			偰耐			3運牛 1천 필 요동 관송	
			吳義			4運牛 1천 필 요동 관송	
		계품	金瞻				
		압우	康邦祐			5運牛 1천 필 요동 관송	
			林密			6運牛 1천 필 요동 관송	

파견시기	사행명칭	파견 사신			비고	현전 연행록
		정사	부사	서장관		
6	압우	唐夢龍			7運牛 1천 필 요동 관송	
		俞巨海			8運牛 1천 필 요동 관송	
		任君禮			9運牛 1천 필 요동 관송	
		姜庾卿			10運牛 1천 필 요동 관송	
	진하	李至	趙希閔		하책봉 황태자, 『烈女傳』 5백 부 가져옴	
9	정조겸주청	李來	全伯英		청봉세자, 구유인송환 사은	
10	사은	林整				
11	사은	朴信				
	관송	李自英			逃軍 및 남녀 28명 송환	
永樂 3 태종 5 1405						
1	성절	金漢老				
4	사은	許應			사은책봉세자	
	천추	尹穆				
5	계품	李行				이행 『騎牛集』
9	주문	李玄	俀耐		東寧衛 逃軍 10명 송환	
	정조	姜思德	高居正			
11	관송	元閔生			요동인 11명 송환	
永樂 4 태종 6 1406						
4	재자관	裵蘊				
5	천추	崔士威				
6	성절	俀眉壽			이때부터 입조 때마다 醫員 1인을 압물 타각부 중 차임 약재 무역	
	관송	崔雲			施得 등 송환	
7	재자관	趙勉				
	관송	張若壽			楊茂 등 48명 요동 송환	
윤7	관송	姜庾卿			黃進保 등 55명 송환	
8	사은	金承霔	李膺		謝賜藥器	
	관송	金有珍			吳進 등 25명 요동 송환	
	관송	張洪壽			宋德玄 등 419명 송환	
10	진헌	安魯生			純白厚紙 3천 장 진헌	
	정조	柳觀	成石因			

파견시기		사행명칭	파견 사신			비고	현전 연행록
			정사	부사	서장관		
永樂 5 태종 7 1407	1	사은	劉敞	權弘			
	2	성절	李龜鐵				
	3	관송	金文發	李推	姜元吉	유산성 등 2천 명 요동에 해송	
	4	계품	偰眉壽				
		천추	盧閈				
	5	진하	咸傳霖			賀平 安南	
		관송	李湘			정조길 등 746명 요동 관송	
		관송	朴茂			오민 등 115명 요동 관송	
	6	사은	李貴齡	李之賓			
		재자관	林密			요동에 자문	
	8	사은	洪恕			순백지 8천 장 보냄	
		관송	曺渾			만산군 549명 관송	
		계품	具宗之			漫散軍 관송 경과 계품	
	9	진위	南在				
		진향	朴訔	李升商			
		정조	李禔	李天祐			
		進箋	李茂	李來			
		압마	張大有			易換 初運馬 2백 필 요동 관압	
	10	압마	河自宗			세공마 50필 북경 관압	
		진헌	金天錫			火者 29명 관압	
		압마	權繼			易換 2運馬 3백 필 요동 관압	
			李愁			易換 3運馬 3백 필 요동 관압	
永樂 6 태종 8 1408	1	성절	柳龍生				
	2	압마	李子瑛 외			4-9회 易換 運馬 요동 관압	
	4	사은	尹坤	金謙			
		사은	偰眉壽	沈仁鳳			
		관송	曺士德			만산군 유서충 등 781명 요동 관압	
	5	천추	黃居正				
		관압	金有珍			만산군 이웅 등 159명 요동 관압	

파견시기		사행명칭	파견 사신			비고	현전 연행록
			정사	부사	서장관		
	7	관송	任種義			만산군 유영수 등 99명 요동 관압	
	9	관송	姜庾卿			만산군 정세 등 114명 요동 관압	
		계품	權緩			조선인 김득정 등 6명 소환	
	10	사은	李良佑	閔汝翼	孔俯	조선인 이주장 등 8명 소환	
		하정	金輅	柳沂			
	11	진헌	李之和			처녀 5명 북경에 진헌	
永樂 7 태종 9 1409	1	성절	설미수				
	2	진하	李伯剛	崔兢			
	3	관송	崔雲			표류인을 요동 호송	
	4	관송	俣耐			鎭南衛百戶 柳貴 요동 관송	
	윤4	천추	沈龜齡				
	5	사은겸진하	李之崇	尹穆		賀白雉之瑞	
		사은	任添年				
	8	주문	吳眞				
	10	정조	柳廷顯	李恬			
	11	사은겸주청	徐愈	尹向			
	11-12	압마	曺士德 외			易換 運馬 1-7회 요동 관압	
永樂 8 태종 10 1410	1-2	압마	박무 외			易換 運馬 8-19회 요동 관압	
	2	성절	金定卿	金久冏			
	3	주문	桺謙			말 1만 필 요동교납 알림	
		주문	李玄			把兒遜 사망에 대한 주본	
	4	관송	김유진				
		주문	林惇之				
	5	천추	李貴山				
		진헌	韓尙敬				
	7	진하	조대림	윤사수		봉표전	
	9	관송	최운			總旗金帖木兒 요동 관송	
	10	정조	林整	鄭易		헌세공종마	
		진헌	禹洪康				
		사은	權弘	金彌			
	11	재자	趙原			요동에서 馬價 수령해옴	

파견시기		사행명칭	파견 사신			비고	현전 연행록
			정사	부사	서장관		
永樂 9 太宗 11 1411	4	성절	張思靖				
		진향	權執智				
		천추	吳陞				
	8	사은	黃喜	河久		謝賜藥材	
	9	진헌	廉致庸				
	11	하정	鄭擢	安省			
	11	사은	任添年	崔得霏	鄭孝文		
永樂 10 太宗 12 1412	1	성절	閔汝翼			李子瑛이 祭服과 藥材 구입 자문 가지고 동행	
	3	천추	李安愚				
	10	정조	李從茂	朴習			
		관송	姜庚卿			이철 등 12명 요동 압송	
永樂 11 太宗 13 1413	1	성절	崔迤				
	3	진헌	權跬	呂稱	張有信	말 20필 진헌	
	4	欽問起居	崔永均	任添年	崔得霏		
		천추	趙秩				
	8	주문	宣存義				
		관송	康邦祐			전득흥 등 4인 요동 압송	
	9	관송	林義			유관보 처 등 2명 압송	
	10	정조	崔龍蘇	金謙			
永樂 12 太宗 14 1414	2	성절	柳廷顯				
	4	천추	金九德	金乙玄			
	6	관송	裵蘊				
		欽問起居	尹子堂	元閔生			
	8	欽問起居	권영균	임첨년	최득비		
	9	진하	李稷	李垠		賀平定 北方	
	윤9	진하	權衷	李潑		賀麟見	
	10	정조	李伯溫	柳灝	黃子厚		
永樂 13 太宗 15 1415	1	성절	趙庸				
	4	천추	吳眞			채색 銅人圖 2축 하사	
	6	관송	강수경			도군 23명 요동 관압	
		관송	박무			도군 6명 요동 관압	

파견시기		사행명칭	파견 사신			비고	현전 연행록
			정사	부사	서장관		
	9	관송	閔光美				
	10	하정	趙狷	姜准仲			
	11	사은	朴子靑				
	2	성절	韓長壽				
	4	천추	孔俯				
永樂 14 태종 16 1416	6	관송	鄭喬			중국인 李名 등 18명 요동 관압	
	7	관송	曹崇德			流移民 요동 관압	
	10	하정	李都芬	李澄		포물 매매 물의	
		흠문기거	金宁				
	1	성절	鄭矩				
	2	관송	설내			임신귀 등 요동 관압	
	5	천추	申槩				
		주문	元閔生				
永樂 15 태종 17 1417	윤5	관송	장약수			김아침 등 4명 요동 관압	
		흠문기거	권진				
	6	관송	유흥준				
	7	사은	鄭鎭	沈正			
	8	진헌	盧龜山				
		주문	원민생				
	10	정조	金萬壽				
	1	사은	元閔生			세자 禔를 폐하고 제3자 祹를 후사 삼겠다 전함	
		성절	金漸				
	2	진하	尹向	申商			
永樂 16 태종 18 1418	3	관송	강방우			하녕 등 4명 요동 관압	
	4	천추	尹思永				
	6	관송	鄭喬			진익원 등 24명 요동 관압	
		주청	원민생			청책봉세자	
	7	관송	崔天老			예전 등 5명 요동 관압	
	9	진헌종마	沈溫	李迹			
		주문	朴信	조숭덕			
永樂 16 세종 즉위 1418		관송	張汝守			陳宗 등 6명 요동 관압	
	10	정조	金汝知	李之剛			
	11	관송	趙忠佐			팽선재 등 13명 요동 관압	
	12	관송	仇敬夫			유흥 등 요동 관압	

파견시기	사행명칭		파견 사신			비고	현전 연행록
			정사	부사	서장관		
永樂 17 세종 원년 1419	1	사은	李原	李叔畝			이원『容軒集』
		관송	趙翕	吳義		펑아근 등 16명 요동 관압	
	2	성절	李之崇				
		진하	원민생				
		관송	全義			賈三 등 6명 요동 관송	
	3	관송	許原祥			漢人 孫孫 등 4명 요동 관송	
	4	천추	成拾				
	5	관송	金希福			宋舍佛 등 요동 관압	
	6	관송	史周卿			鑑淸 등 2명 요동 관압	
		사은	曹洽	李興發			
	7	진하	李澄	許遲			
	8	관송	최운				
		사은	이배				
			鄭易	洪汝方	張子忠		
	10	고부겸청시	權希達	徐選			
		하정	李堪	安純			
	12	사은	趙大臨				
		진하	權弘	文貴			
永樂 18 세종 2 1420	윤1	주문	河演	洪敷			하연『敬齋集』
		진하	朴光				
		성절	鄭律				
	4	사은	南暉	成達生			
		천추	柳暲				
	7	고부	曹備衡				
	10	하정	조비형	曹致			
永樂 19 세종 3 1421	2	성절	윤자당				
		진하	정탁	이갑지			
	4	천추	조계생				
		관송	조숭덕			金加勿 등 5명 요동 관압	
	7	주문	조숭덕				
	9	사은	朴齡	李孟畇	申浩		
	10	압마	曹顯 외			18회 運馬 요동 압마	
永樂 20 세종 4 1422	1	咨文齎進	許晄			易換馬 1만 필 관압 마침 알림	
	2	성절	오승				
	5	고부겸청시	李潑	李穡			
	6	흠문기거	韓長壽				

554

파견시기		사행명칭	파견 사신			비고	현전 연행록
			정사	부사	서장관		
	7	관송	朴叔陽	葉孔賁		도래인 70여 명 관송	
	10	관송	高奇思			逃軍 35명 요동 관송	
		하정	權軫	李晈			
	11	진헌	李揚			북경에 종마 54필 진헌	
		진하	李伯剛	睦進恭		賀北方平定	
永樂 21 세종 5 1423	1	천추	李堪				
	3	質疑	金乙玄	盧仲禮	朴墺		
		사은	朴從愚	崔雲			
	4	齎咨	趙忠佐			韓確의 모친 사망 移咨	
		천추	崔府				
	8-10	압마	高奇忠 외			10회에 걸쳐 運馬하여 요동 관압	
	8	사은	李從茂	李種善		進表箋	
		주문	崔雲				
	9	진헌	裵蘊			小火者 25명 管領	
		정조	朴密	邊頤			
	10	재진관	柳�74之	金乙賢		진헌마가 布絹 領收해옴	
		압마	朴茂			보충마 3백 필 요동관압	
		주청	朴冠				
	11	진하	權希達	鄭孝文		하북방평정	
		주문	金時遇				
永樂 22 세종 6 1424	1-3	압마	조충좌 외			보충 운마 5백 필 6회 요동 관압	
	3	관송	姜尙溥			박대란 등 3명 요동 관송	
	4	주문	원민생				
	6	흠문기거	현귀명				
		진표	申商				
	8	진헌	朴冠				
		진향	崔迤				
	9	진위	安純				
		등극	李稷	李恪			
	10	하정	李怡				
	12	진하	吳陞	柳思訥			
		천추	朴礎				
洪熙 1 세종 7 1425	1	진헌	成槩				
	2	사은	曺備衡	趙慕			
	4	성절	맹사성				

파견시기		사행명칭	파견 사신			비고	현전 연행록
			정사	부사	서장관		
	윤7	진향사	김겸				
		진위사	李孟畇				
		등극	李原	文孝宗			
		진하	李順蒙	睦進恭	趙賚		
	9	하정	한장수				
	11	사은	李澄				
		절일	李澄				
宣德 1 세종 8 1426	3	사은	南暉				
	4	관송	辛伯溫			漢人 王貴 등 17명 요동 관송	
	5	관송	宋成立			唐人 劉丑兒 등 5명 요동 관송	
	6	진헌	李士欽				
	7	주문	金時遇			처녀 5명, 집찬녀 6명 진헌	
	8	관송	金陟			漢人 高忠 등 86명 요동 관송	
	9	하정	한상덕			종마 50필 진헌	
		진헌	李叔堂				
	10	성절	崔洶				
	12	사은겸진하	朴從愚	宋希美			
宣德 2 세종 9 1427	4	사은	李晈				
	5-6	압마	金乙賢 외			9회 운마 요동 압마	
	7	진헌	安壽山			雜色馬 5천 필 奏本 가지고 女兒 7명, 茶盤婦女 10명, 女史 16명, 火者 10명 진헌	
	10	진헌	尹重富	黃保身		鷹子와 馬 50필 진헌	
		進鷹	李思儉			海靑 1連, 黃鷹 5連 진헌	
		하정	文貴				
	11	절일	李興發				
		진응	韓承舞				
		齎咨	金時雨			馬價咨文 갖고 요동 파견	
	12	進鷹	韓乙生 金堪			被擄 남녀 요동 관송	
宣德 3 세종 10 1428	1	진하	李仁	趙賚			
	4	진하	李種善	金益生			
	7	진하	원민생	曺致			
		사은	趙璘	成槩			
	8	진응	洪師錫				

파견시기		사행명칭	파견 사신			비고	현전 연행록
			정사	부사	서장관		
	10	하정	柳殷之	沈道源			
		진헌	韓確	趙從生			
	11	절일	韓惠				
		진응	李烈				
	12	진하	柳思訥	閔審言			
		사은	朴美	李叔畝			
宣德 4 세종 11 1429	5	사은	李中至	趙笛			
	7	진헌	金時遇				
	8	계품	李禑	원민생		金銀免貢을 청함	
	9	천추	趙慕				
	10	진응	洪師錫				
		하정	吳陞	李君實		칙서와 조복 가져옴	
		절일	徐選			海靑 1連, 黃鷹 1連 진헌	
	11	사은	李澄	金孟誠		白黃鷹 1連, 籠黃鷹 7連 진헌	
		진응	池有容				
	12	진헌	柳江			海靑 2連, 堆毘 1連 진헌	
		사은	李寀	李孟畇		謝金銀免貢	
宣德 5 세종 12 1430	1	진헌	윤수미			大狗 진헌	
	5	사은	문귀	김익정			
	7	사은	李晈	金乙辛			
	9	천추	鄭淵				
		진헌	金禑			籠黃鷹 30련 진헌	
	10	종마관압	趙貫				
	11	하정	金士儀	柳漢			
	윤12	진헌	張友良			海靑 및 黃鷹 각각 2連 진헌	
宣德 6 세종 13 1431	2	진하	成抑	李孟畛			
	9	천추	禹承範				
	11	절일	田時貴				
宣德 7 세종 14 1432	6	사은	尹季童	李中至			
	7	압우				牛 6천 필 6運에 걸쳐 요동 관압	
	9	천추	李尙興				
	10	하정	李興發	奉礪			
		사은겸진하	鄭孝全	黃甫仁			
	11	진응	朴信生				
		절일	姜籌				
	12	진헌	金乙玄			土豹, 海靑, 海魚 등 진헌	

파견시기		사행명칭	파견 사신			비고	현전 연행록
			정사	부사	서장관		
宣德 8 세종 15 1433	3	사은	金孟誠	李兢			
	4	주문	金乙玄			野人 寇掠을 주문	
	5	주문	權復			波猪江 野人討伐 알림	
	윤8	주문	許之惠				
	9	천추	朴安臣				
	10	하정	金益精	金益生			
		사은	李正寧	崔士儀		謝賜彩帛	
		성절	成抑		尹祥		윤상『別同集』
	11	진헌	李孟畛			海青 5連, 執饌婢子 20명 진헌	
		관송	金仲渚				
	12	사은	南暉				
宣德 9 세종 16 1434	1	진헌	李伯寬			大犬 20隻, 인삼 1千斤 진헌	
	2	주문	李邊	金何		요동에 直解小學 질문	
	3	진헌	金士信				
	9	천추	朴信生			염초 무역 주청	
		종마진헌	李孝仁				
	10	하정	田興	權聘			
		사은	申檗	洪理			신개『寅齋集』
	11	성절	金益正			海味와 海青 진헌	
	12	진헌	李叔畝				
宣德 10 세종 17 1435		진향	文貴				
	2	진위	李中至				
		등극	盧閈	閔義生			
	3	진하	沈道源	尹得洪			
		사은	權恭				
	4	진헌	奉礪				
	8	성절	南智			胡三省『音註資治通鑑』, 脫脫 撰進 『宋史』 등 주청	
	9	하정	李思儉				
		관송	金仲渚			楊蠻皮 등 35명 요동 관송	
	12	사은	南宮				
正統 1 세종 18 1436	8	성절	李孝貞				
	9	하정	李蓁				
正統 2 세종 19 1437	8	성절	李渲			관복 제도에 대해 질문	
	9	하정	柳季聞				

파견시기		사행명칭	파견 사신			비고	현전 연행록
			정사	부사	서장관		
正統 3 세종 20 1438	1	계품	李梗			貢路 변경과 新製 관복 계품	
	6	사은	洪汝方				
	8	성절	李蓁				
		하정	李明德				
	9	진헌	高得宗				
		사은	尹迎命				
正統 4 세종 21 1439	1	진하	崔士儀				
	3	계품	崔致雲				
	5	사은	閔義生				
	9	성절	李思儉			예악제도의 책을 구함	
	10	하정	柳守剛				
正統 5 세종 22 1440	2	재자	金何			火者親喪 자문 요동에 가져감	
	7	주문	최치운				
	9	성절	尹炯				
	10	사은	鄭麟趾				
		하정	李明晨				
正統 6 세종 23 1441	1	사은	金乙玄				
	2	사은	李渲				
	4	사은	柳季聞				
	8	성절	高得宗				
	10	하정	成念祖				
	12	진하겸사은	李季疄				
正統 7 세종 24 1442	2	주문겸사은	鄭淵				
	6	주문	金何				
		진하겸주문	李梡			逃人 朴美 등 송환 주청	
	9	성절	鄭忠敬				
		진하	任從善			종마 50필 진헌	
	10	하정	趙惠			海靑 3連 진헌	
	11	진위	李孟畛				
		진향	金世敏				
	12	사은	김을현				
正統 8 세종 25 1443	2	사은	權孟孫			海靑 1連, 白黃鷹 1連 진헌	
	8	관송	張俊			王保兒 등 요동 관송	
		주문	鄭苯				
		성절	李權時				

파견시기		사행명칭	파견 사신			비고	현전 연행록
			정사	부사	서장관		
	10	하정	元夔				
	11	사은	柳守剛			해청 3련 진헌	
	12	관송	金有禮				
正統 9 세종 26 1444	2	주문	辛引孫				
	4	사은	黃裕				
	5	주문	辛處康				
		사은겸진하	楊厚			賀平北虜	
	8	성절	安崇善				
	10	하정	閔伸				
正統 10 세종 27 1445	1	질의관	신숙주	성삼문	孫壽山	요동에서 韻書 질문	
		관송	唐夢賢			賊倭人 압송	
	8	성절	朴墘				
	10	성절	洪師錫			해청 1련 진헌	
正統 11 세종 28 1446	8	성절	이현기				
		주청	金何			세자 冕服 주청	
	10	하정	安止				
正統 12 세종 29 1447	1	사은	李穰			謝賜世子冕服	
	9	성절	成勝				
		관송	金有禮			절강인 12명 압송	
	10	하정	金鉎				
正統 13 세종 30 1448	1	사은	李思任			漂民 송환 사은	
	4	주청	康文寶			金萬을 보내줄 것 주청	
	9	성절	李邊				
	10	하정	李先濟				
正統 14 세종 31 1449	8	성절	鄭陟				
	9	주청	金何				
	10	진위	李明晨				
		하등극	南智	趙遂良			
		하정	權孟慶				
		진하	馬勝				
景泰 1 문종 즉위 1450	1	주청	南佑良			진헌마 5천 필 감해줄 것 주청	
	윤1	사은겸진하	趙瑞安	安完慶			
	4	사은	延慶	朴以寧			
	5	성절	鄭發				

파견시기		사행명칭	파견 사신			비고	현전 연행록
			정사	부사	서장관		
	8	사은	李師純	金俔之			
		천추	安進				
	9	사은	黃甫仁	金孝誠			
		진하	鄭孝全				
		성절	朴好問	金自雍			
	10	진헌	李純之			종마진헌	
		하정	趙石岡	成勝			
景泰 2 문종 원년 1451	1	사은	韓確	金銑			
	2	관송	李裕德				
	5	관송	崔倫				
	9	성절	朴以昌				
	10	하정	李樺	李邊			
景泰 3 단종 즉위 1452	1	천추	趙有禮				
	윤1	진하겸주문	安完慶				
	4	주문	李蕃				
	5	고부겸청시	金世敏	柳守剛			
		성절	成得識				
		사은	朴仲林				
	6	진하	李澄石	成奉祖			
	8	사은	崔淑孫				
	10	사은	李柔	李思哲	申叔舟		신숙주『保閑齋集』
		하정	俞益明	卞孝敬			
	11	천추	吳䌷				
景泰 4 단종 원년 1453	5	성절	李仁孫				
	9	하정겸사은	金允壽	閔恭			
	11	천추	趙憐				
景泰 5 단종 2 1454	2	진위	柳江				
	5	성절	黃致身			중국황제『宋史』내려줌	
	10	사은겸주청	尹巖	申自守			
		하정	任孝仁				
景泰 6 단종 3 1455	3	사은	李鳴謙				
	5	사은	權恭				
	6	성절	安崇直				
	윤6	주문	金何	禹孝剛	李元孝		

파견시기		사행명칭	파견 사신			비고	현전 연행록
			정사	부사	서장관		
景泰 6 세조 원년 1455	10	하정	金淳				
		주문	신숙주				
		사은	權擥				
景泰 7 세조 2 1456	4	사은	韓確	權跂			
	5	성절	李崇之				
	8	진응	李合				
	10	하정	辛碩祖				
		사은	閔騫				
	11	진응	孫審				
天順 1 세조 3 1457	2	등극	姜孟卿	元孝然			
	4	진하	黃致身	閔瑗			
	6	사은	成奉祖	奇虔			
	8	성절겸천추	黃孝源	金潄			
	10	하정겸진응	金連枝	金守溫			
	11	주문	韓明澮	具致寬			
	12	진응	李澄珪				
天順 2 세조 4 1458	윤2	진하	李允孫	宋處寬			
		사은	金世敏	金漑			
	3	사은	李純之	金新民			
	6	사은	柳河	具文信			
	8	성절겸천추	柳洙	康袞			
	10	하정	曺孝門	尹吉生			
天順 3 세조 5 1459	1	주문	金有禮				
	3	사은	康純	李石亨			이석형 『樗軒集』
	4	주문	曺錫文	權擥			
	5	주문	具信忠				
	7	사은	朴元亨	李承召			이승소 『기묘조천시』
	8	천추	郭連城				
		성절	李克培				
	10	하정겸진응	咸禹治	權攀			
	11	진응	魚參				
	12	진응	金有禮				
天順 4 세조 6 1460	1	진응	이효장				
	2	주문	이흥덕				

파견시기		사행명칭	파견 사신			비고	현전 연행록
			정사	부사	서장관		
	3	사은겸주문	金淳	梁誠之		白雉 바치고 刺楡柵路 주청	양성지『訥齋集』
	5	사은겸주청	金禮蒙	洪益城		조선 子弟 입학 주청	
	6	사은	金脩	徐居正			서거정『경진조천시』
		주문	尹子雲	尹吉生			
	8	사은	金吉通	李興德			
		성절	任孝仁				
		천추	梅佑				
	9	주문	김유례				
	10	진응	柳泗				
	11	진응	趙之唐				
		하정	李晈	李堰			
	윤11	사은	宋處寬				
天順 5 세조 7 1461	4	사은	金處禮	李士平			
	9	성절겸천추	李澄珪	洪逸童			
	10	주문	梅佑	洪益誠	鄭種		
	11	진헌	朴大孫				
天順 6 세조 8 1462	1	주문	趙得仁				
	4	사은	金係熙	安希顔			
	6	사은	盧叔仝	洪益生			
	8	천추	朴大生				
		성절	金有禮				
	10	진헌종마	李甲中				
		하정	柳守剛	洪逸童			
	12	진위겸진향	鄭自濟	權躍			
天順 7 세조 9 1463	1	사은	梅佑	李誠長			
	8	진헌	安慶孫	姜希孟			강희맹『私淑齋集』
		천추	李文炯				
	9	진헌	魚參			요동에서 病死	
	10	하정	李伯常	崔士老			
	11	진응	孫壽山				
天順 8 세조 10 1464	2	사은	趙邦霖				
	3	진위겸진향	愼後甲	崔漢卿			
		등극	黃守身	金禮蒙			
	5	진하	權枝			大行皇帝 尊諡 하례	
		진하	李夏成			慈懿皇太后 尊號 하례	

파견시기		사행명칭	파견 사신			비고	현전 연행록
			정사	부사	서장관		
	8	성절	鄭忠碩				
	10	진하	崔有臨			황제 중궁 책립 하례	
		정조	李義堅				
	11	진응	趙宗智				
成化 1 세조 11 1465	1	진하	李仲英			황후책립 진하	
	3	사은	李壎				
	8	성절	宋文琳				
	10	사은	李文炯			通州에서 사망	
		정조	沈璿				
	11	진응	李孟孫				
	12	진응	裵孟達				
成化 2 세조 12 1466	1	진응	金乙孫				
	4	사은	尹吉生			피로인 송환 사은	
		사은	鄭自源			綵段 表裏 사은	
	8	성절	金永濡				
	10	진헌	趙瑾			종마 50필 진헌	
		진응	朴璘				
	11	진응	崔景禮			해청, 문어 진헌. 逃來人 遼東 관송	
	12	관송	成有知	黃中			
成化 3 세조 13 1467	6	관송	林枝			唐人 13명 요동 관송	
	7	진응	成允文				
	8	사은	南倫			綵段表裏 사례회동관에서 病死	
		성절	鄭文炯			해청 진헌	
	10	정조	朴萱				
		주문	高台弼	林枝			
成化 4 세조 14 1468	4	사은	金良璥				
		관송	黃中			44명 요동 관송	
	7	성절	權恪				
		관송	崔有江				
		주청	李石亨	李坡		告訃請諡承襲	
	9	진위	卞袍				
		진향	安克思				
		하정	張信忠				

파견시기		사행명칭	파견 사신			비고	현전 연행록
			정사	부사	서장관		
成化 5 예종 원년 1469	윤2	사은	洪允成	魚世恭		賜諡, 祭賻, 承襲誥命 사은	
	8	성절	尹弼			金剛山圖 진헌	
	10	하정	吳伯昌				
	12	주청	權瑊	宋文琳		請承襲告訃請諡	
成化 6 성종 원년 1470	5	사은	金國光	鄭蘭宗		賜祭, 承襲 사은	
	10	정조	禹貢			표류인 7명 송환	
		성절	韓致義				
成化 7 성종 2 1471	1	사은	李壽男			표류인 송환 사의	
	4	재자	崔有江			遼東都指揮司에 도망승 송환 요구 移咨	
	9	성절	李克培				
		관송	崔有江			唐人 8인 遼東 관송	
	10	정조	韓致仁				
成化 8 성종 3 1472	1	진하	成任	朴楗		황태자 책봉	
	2	천추	李克均				
	4	진위	李元孝			황태자 薨去	
	6	성절	梁順石				
	11	정조	具達忠				
成化 9 성종 4 1473	8	성절	李克墩				
	10	정조	芮承錫				
成化 10 성종 5 1474	8	성절	韓致仁				
	9	주문	金礩	李繼孫			
	10	압마	張有城			종마 진헌	
		정조	金之慶				
成化 11 성종 6 1475	2	사은	韓明澮	李克均	成俔		성현 『을미조천시』
	7	사은	李恕長				
	8	성절	金良璥				
	10	정조	金謙光				
成化 12 성종 7 1476	1	진하	鄭孝常	朴良信		황태자 책봉 진하	
	3	사은	朴仲善	金永濡		頒詔賜幣에 사은	
	4	천추	愼承善				
	8	성절	李封				
		주청	沈澮	李克墩		계비 윤씨 誥命과 冠服주청	
	10	정조	尹壕	洪利老			

파견시기		사행명칭	파견 사신			비고	현전 연행록
			정사	부사	서장관		
成化 13 성종 8 1477	2	사은	尹子雲	韓致禮		왕비의 고명 내린 것 사은	
	4	천추	李約東	崔潑		唐人 요동 관송	
	8	성절	韓致禮				
		주문	尹弼商	柳輕		弓角 收買 奏請	
	10	정조	權瑊	金舜信			
成化 14 성종 9 1478	1	사은	玄碩圭	朴星孫		궁각 수매 허락에 사은	
	4	천추	金永堅				
	8	성절	韓致亨	張有華		明人 6명 요동 관송	
	10	압마	曹偉			종마 50필 관압	
		정조	李坡	金純福			
成化 15 성종 10 1479	4	천추	金瓘				
	9	성절	韓致禮				
	윤10	재자관	張自孝				
		정조	金永濡	李克基			
	12	관송	崔有江			唐人 孟貴 관송	
成化 16 성종 11 1480	1	주문	魚世謙				
	4	천추	申浚				
	5	사은	韓致亨				
	8	성절	韓僴				
	10	정조	孫舜孝	李秉正			
	12	주문	韓明澮	李季仝		질정관 金	김흔『경자조천시』
成化 17 성종 12 1481	4	천추	洪貴達			申從濩	홍귀달『신축조천시』, 신종호『신축관광록』
	5	사은	尹弼商	韓僴			
	8	성절	韓致亨				
	10	정조	李克基	韓忠仁	丁壽崗		정수강『月軒集』
		질정관	池達河				
成化 18 성종 13 1482	4	천추	朴埴			회동관에서 卒	
	윤8	성절	韓僴				
	10	정조	李克增	李淑琦			
成化 19 성종 14 1483	2	주청	韓明澮	鄭蘭宗		세자 책봉 주청	
	4	천추	朴楗				
	7	사은	金瓘	具謙			
	8	성절	韓偵				
		사은	尹甫	朴墉			

파견시기		사행명칭	파견 사신			비고	현전 연행록
			정사	부사	서장관		
	10	정조	李繼孫	張有誠			
		관송사	安仁義			요동인 7명 요동 관송	
	12	관송사	金繼			요동인 3명 요동 관송	
成化 20 성종 15 1484	4	천추	金堅壽				
	8	성절	韓致亨				
	10	정조	李克墩	金伯謙			
成化 21 성종 16 1485	윤4	천추	成俔				성현『을사조천시』
	8	성절	韓僩				
	10	정조	李世佐	金自貞			
成化 22 성종 17 1486	4	천추	朴安性				
	8	성절	韓僩	李昌臣			
	10	정조	柳子光	李季仝			
成化 23 성종 18 1487	4	천추	柳洵				
	8	성절	韓僩				
	10	진위겸진향	李封	卞宗仁			
		등극	盧思愼	柳子光			
		정조	李崇元				
	12	진하	李世弼				
弘治 1 성종 19 1488	1	진하	安處良			중궁 책봉 진하	
	2	사은	成健				
	4	성절	蔡壽				채수『懶齋集』
	7	사은	成俔				
	10	하정겸사은	辛鑄				
弘治 2 성종 20 1489	4	성절	趙益貞				
	7	관송	卓賢孫				
	10	하정	尹孝孫				
弘治 3 성종 21 1490	4	성절	成俊				
	10	정조	李陸				
弘治 4 성종 22 1491	4	성절	朴崇質				
	10	정조	金自貞				
弘治 5 성종 23 1492	4	성절	呂自身				
		진하	鄭佸	尹甫			
	6	사은	韓堰	李季南		韓堰, 明에서 卒	
	7	천추	朴安性				
	10	정조	金克儉	金悌臣		요동에서 방물 도난당해 추국	

파견시기		사행명칭	파견 사신			비고	현전 연행록
			정사	부사	서장관		
弘治 6 성종 24 1493	5	성절	李宜				
	7	천추	安琛				
	10	정조	金首孫	李秉正			
	4	성절	河叔溥				
	7	천추	許琛				
	8	사은	申浚	王宋信		본국 표류인 송환에 사은	
	10	정조	卞宗仁	權景禧	任由謙		
弘治 8 연산 원년 1495	1	주청	李季仝	李陸		고부, 청시, 청승습	이육『靑坡集』
	6	고명사은	鄭佸	具壽永	李承健		
	7	천추	金碔				
	10	정조	鄭崇祖	金自貞			
弘治 9 연산 2 1496	윤3	성절	鄭敬祖				
	7	천추	元仲秬				
	10	정조	申從濩	金謹		정사 회정 중 개성부에서 卒	신종호『병진관광록』
弘治 10 연산 3 1497	4	성절	丘致崐			質正官 崔溥	
	7	천추	權景祐				
	10	정조	鄭崇祖	尹末孫			
弘治 11 연산 4 1498	4	성절	曺偉	鄭承祖			조위『연행록』
	7	천추	韓斯文				
	10	정조	李仁亨				
弘治 12 연산 5 1499	4	성절	金壽童				
	7	천추	金應箕				
	10	정조	金永貞	安處良			
弘治 13 연산 6 1500	4	성절	李季男			질정관 李荇	이행『조천록』
	7	천추	曺淑沂				
	10	정조	韓斯文	金琉			
弘治 14 연산 7 1501	4	성절	李承健				
	윤7	천추	宋軼				
	10	정조	李昌臣	李秉正			
弘治 15 연산 8 1502	4	성절	李世英				
	7	천추	金允濟				
	9	주청	姜龜孫	金𡊜		세자 책봉 청함	
	10	정조	權柱				권주 『燕行詩諸公贈行帖』

파견시기		사행명칭	파견 사신			비고	현전 연행록
			정사	부사	서장관		
弘治 16 연산 9 1503	4	성절	安潤德				
		사은	鄭叔墀	成希顏			
	7	천추	韓偉				
	11	정조	柳順汀	李世傑			
弘治 17 연산 10 1504	4	성절	申用漑				
	7	천추	許輯	李耔			
	10	정조	閔孝曾	金守貞			
弘治 18 연산 11 1505	4	성절	朴說				
	5	사은	田霖	任由謙			
	7	등극	愼守勤	尹金孫		姜龜孫을 愼守勤으로 체차	
		진위	田霖				
		성절	權仁孫				
	10	주청	安琛	李忠純			
正德 1 연산 12 1506	4	사은	李繼福				
	7	성절	成世純				
正德 1 중종 원년 1506	9	請辭位	金應箕				
		請承襲	任由謙				
	11	정조	柳房		朴兼仁	정사 韓恂 병고 柳房으로 체차	
		진하	邊脩			황후 책봉 진하	
正德 2 중종 2 1507	2	주청	盧公弼	尹珣			
	9	사은	沈貞				
		주청	成希顏	申用漑	李荇	청 승습	
	10	정조	李云秬				
正德 3 중종 3 1508	4	사은	朴元宗	李坫		책봉 사은	
	7	성절	姜澂				
	11	하정	韓亨允				
正德 4 중종 4 1509	7	성절	金俊孫				
	윤9	정조	安瑭				
正德 5 중종 5 1510	3	진위	尹喜孫		宋澂	표류인 쇄환	
	7	성절	李繼孟				
	10	정조	邊脩				
正德 6 중종 6 1511	7	성절겸사은	閔祥安			표류인 쇄환	
	10	하정	李允儉	徐原			
正德 7 중종 7 1512	6	성절	宋千喜				
	10	정조	金瑠				

파견시기		사행명칭	파견 사신			비고	현전 연행록
			정사	부사	서장관		
正德 8 중종 8 1513	2	사은	李長生			표류인 16명 송환 사은	
	7	성절	柳眉				
	10	정조	金瑠				
正德 9 중종 9 1514	7	성절	金錫哲				
	10	정조	李長坤				
正德 10 중종 10 1515	8	성절	趙元紀				
	10	정조	成世貞				
正德 11 중종 11 1516	7	성절	尹熙平				
	10	정조	金錫哲				
正德 12 중종 12 1517	7	성절	孫仲暾				
	10	주청	李繼孟	李思鈞		왕비 책봉 주청	
		정조	李之芳				
正德 13 중종 13 1518	2	진위	許硡				
		진향	尹世豪				
	5	주청	崔淑生			종계변무 주청	
	7	주청	南袞	李耔	韓忠		
		성절	方有寧		盧克昌		
正德 14 중종 14 1519	7	성절	朴英		朴紹		
		사은	金克愊				
	10	정조겸사은	金世弼				
正德 15 중종 15 1520	5	주청	申鏜	韓效元			
	8	성절	吳㻪				
	10	정조	黃琛				
正德 16 중종 16 1521	1	사은	尹殷輔				
	5	진위	李蓁				
		진향	韓恂				
	8	성절	沈順徑				
		韓諡	孫澍				
	10	정조	金克成				
	12	사은	姜澂				
嘉靖 1 중종 17 1522	8	성절	申繼宗			신계종 북경 卒	
	10	정조	申公濟				
	11	진하	李思鈞			황태후 책봉 진하	
嘉靖 2 중종 18 1523	3	진위	趙元紀		羅曜	나요 요동에서 卒	
		진향	金瑭				
	8	성절	崔漢洪				
		주문	成世昌			중국인 쇄환	

파견시기		사행명칭	파견 사신			비고	현전 연행록
			정사	부사	서장관		
嘉靖 3 중종 19 1524	2	사은	申鏛				
	8	성절	方輪				
	7	정조	朴壕				
	9	진하	許諲			존호 추숭 진하	
嘉靖 4 중종 20 1525	8	성절	鄭允謙				
	10	정조	金謹思				
嘉靖 5 중종 21 1526	5	성절	洪彦弼				
	10	정조	沈順徑				
嘉靖 6 중종 22 1527	5	성절	李芑				
	7	사은	金瑚				
	10	정조	洪景霖		金舜仁		
嘉靖 7 중종 23 1528	윤 10	성절	韓效元				
		정조	崔世節				
		진하	崔漢洪			章聖慈仁皇后 휘호 추숭	
	12	진위	李芃				
		진향	李之芳			중국 황후의 喪	
嘉靖 8 중종 24 1529	5	진하	李涵			황후 책봉 진하	
		성절	柳溥				
	9	정조	朴光榮				
嘉靖 9 중종 25 1530	5	성절	趙邦彦				
	10	정조	吳世翰				
嘉靖 10 중종 26 1531	6	성절	潘碩枰				
	8	冬至	尹仁鏡				
嘉靖 11 중종 27 1532	5	성절	方倫				
	8	동지	尹殷弼		鄭大年		
嘉靖 12 중종 28 1533	5	성절	南孝義				
	8	동지	任樞				
	12	진하	蘇世讓			황태자 탄생 진하	소세양 『陽谷朝天錄』, 『陽谷赴京日記』 蘇巡『연행일기』
嘉靖 13 중종 29 1534	2	진위	李誠彦		朴翰		
	윤2	사은	柳潤德				
		동지	宋叔瑾			선임 동지사 任樞 중국 국경에서 후	
	5	성절	宋叔瑾				
		진하	吳準				

파견시기		사행명칭	파견 사신			비고	현전 연행록
			정사	부사	서장관		
	윤7	동지	任權				
		주청	權橃				
		천추	尹思翼				
	8	동지	鄭士龍				정사룡『조천록』
	11	사은	李亨順	張陸		본국 표류인 13명 보낸 것 사은	
嘉靖 14 중종 30 1535	5	성절	梁淵				
		진위	黃憲				
		진향	鄭百朋				
	7	천추	曹光遠				
	8	동지	金光轍				
嘉靖 15 중종 31 1536	5	성절	宋璡				
	8	동지	趙仁奎				
嘉靖 16 중종 32 1537	3	사은겸진하	南世雄				
	6	사은	姜顯				
	7	천추	李希雍		李安忠		
	8	동지	柳世麟				
	12	성절	趙賢範		丁煥		정환『조천록』
嘉靖 17 중종 33 1538	4	성절	許寬				
	8	동지	林鵬				
	11	진하	柳仁淑			文皇帝, 興獻皇帝 尊號 追上 진하	
嘉靖 18 중종 34 1539	3	사은	정사룡				
		진하	李芑	元繼蔡	柳公權	원계채, 유공권 卒	
		진하	洪愼				
	4	진위	鄭萬鍾				
		진향	沈連源				
		천추	尹思翼				
	윤7	동지	任權				임권『연행일기』
		주청	權橃				권벌『조천록』
	11	성절	鄭世虎				
嘉靖 19 중종 35 1540	4	성절	申瀚				
	7	천추	曹光遠				
	8	동지	曹允武		尹杲	조윤무 옥하관에서 卒	
嘉靖 20 중종 36 1541	5	성절	洪春卿				
	7	천추	李希雍	李安忠			

파견시기		사행명칭	파견 사신			비고	현전 연행록
			정사	부사	서장관		
	9	동지	許磁				
		진위	李霖				
	11	진위	安玹				
		진향	趙士秀				
嘉靖 21 중종 37 1542	5	성절	柳希齡				
	7	천추	權應昌				
	8	동지	崔輔漢	李瀁			
	10	사은	李名珪	權應挺		〈豳七月圖〉 가져옴	
	12	흠문	金益壽				
		진하	鄭大年				
嘉靖 22 중종 38 1543	5	성절	尹元衡		閔荃		
	7	사은겸천추	金萬鈞	元混	李洪男		
	9	동지	韓淑	金舜皐			
嘉靖 23 중종 39 1544	1	사은	沈光彦	黃恬			
	4	성절	宋璉				
	7	천추	李霖				
	9	동지	鄭士龍	宋麟壽			정사룡『갑진조천록』
嘉靖 24 인종 원년 1545	2	고부청시	閔齊仁	李浚慶			
	4	성절	柳辰仝	李瀣			
	6	사은	成世昌	姜顯			
嘉靖 24 명종 즉위 1545	7	告訃請諡	宋濂	韓淑			
		천추	蔡世英				
	8	동지	金銚	朴世煦			
	11	사은겸 주문진하	南世健	尹溪			
	12	사은	林百齡			영평부에서 病死	
嘉靖 25 명종 원년 1546	5	성절	羅世纘				
	7	천추	閔世良				
	9	동지	李弘幹			沙流河에서 病死	
	10	진헌	李蘷				
嘉靖 26 명종 2 1547	5	성절	張世豪				
		동지	宋福堅	金澍			
	10	주문	宋純				
		사은	金光軫				
	12	진향	金景錫				
		진위	李純亨				

파견시기		사행명칭	파견 사신			비고	현전 연행록
			정사	부사	서장관		
嘉靖 27 명종 3 1548	8	동지	崔演	邊明胤		회정길 평양부에서 卒	최연『서정록』
	12	성절	趙彦秀				
		천추	任說				
嘉靖 28 명종 4 1549	6	성절	李思曾				
	8	동지	李夢亮				
嘉靖 29 명종 5 1550	6	성절	柳辰仝				
	8	동지	尹申瑛				
嘉靖 30 명종 6 1551	4	성절	任虎臣				
	8	동지	韓岇			『大明會典』貿來	
嘉靖 31 명종 7 1552	5	성절	鄭彦慤				
	9	동지	閔箕				
嘉靖 32 명종 8 1553	윤3	진헌	李鐸				
	5	성절	朴忠元				
	8	사은	金澍		成義國		
		동지	李澤				
嘉靖 33 명종 9 1554	1	사은	權轍				
	5	성절	金鎧				
	8	동지	鄭裕				
嘉靖 34 명종 10 1555	2	사은	洪曇				
	5	성절	元繼儉				
	8	동지겸사은	任甫		金慶元		
嘉靖 35 명종 11 1556	5	성절	尹釜				
	8	동지	沈通源		朴啓賢		
嘉靖 36 명종 12 1557	5	주청	趙士秀				
		성절겸사은	宋麒壽				
	8	동지겸주청	李名珪	尹春年		세자 책봉 주청	
	10	진위	南宮忱			북경 황궁 화재 위문	
嘉靖 37 명종 13 1558	3	사은	俞絳				
	5	성절	李戡				
	7	동지	方好智				
嘉靖 38 명종 14 1559	5	성절	姜暹				
	8	동지	尹毅中			당인 3백여 명 쇄환	
嘉靖 39 명종 15 1560	5	성절	柳潛				
	8	동지	吳祥				

파견시기		사행명칭	파견 사신			비고	현전 연행록
			정사	부사	서장관		
嘉靖 40 명종 16 1561	5	성절	魚季瑄				
	8	동지	李龜琛				
嘉靖 41 명종 17 1562	4	성절	姜士尙				
	9	동지	郭舜壽				유중영『연경행록』
嘉靖 42 명종 18 1563	5	주청겸진하	金澍		李陽元	북경 옥하관에서 卒	
		성절	李友閔				
	9	동지	李之信				
	12	사은	權應昌				
嘉靖 43 명종 19 1564	4	성절	陳寔				
	8	동지	李元祐				
嘉靖 44 명종 20 1565	4	성절	韓𦡁				
	8	동지	崔希孝				
嘉靖 45 명종 21 1566	4	성절	朴啓賢				
	8	동지	李戩				
	윤10	사은	尹玉		金孝元	제주 표류인 쇄환 사은	
隆慶 1 명종 22 1567	2	진향	鄭宗榮				
		진위	宋贊				
	3	등극	權轍	鄭惟吉			
	4	진하	李英賢			존시 진하	
	5	진하	洪春年			황후 책봉 진하	
선조 즉위 1567	8	동지	朴大立				
		사은	沈銓				
	10	성절	柳景深				
隆慶 2 선조 원년 1568	3	사은	丁應斗	姜暹	李元祿		
	5	천추	睦詹		李珥		
		진하	朴永俊	許曄			
	7	사은	柳昌門				
	8	동지	李彦憬	任尹			
	10	성절	李文馨				
隆慶 3 선조 2 1569	6	천추	朴謹元		尹卓然		
	8	동지	柳從善	朴承任	李濟臣		박승임『관광록』
	10	성절	李後白		柳成龍		
隆慶 4 선조 3 1570	2	주청	金貴榮	姜士尙		왕비 윤씨 책봉 주청	
	6	천추	洪天民				

파견시기		사행명칭	파견 사신			비고	현전 연행록
			정사	부사	서장관		
	7	사은	姜暹	任說			
	8	동지	李陽元				
	10	성절	洪淵				
隆慶 5 선조 4 1571	8	동지	金慶元				
	10	성절	朴素立		金啓		
隆慶 6 선조 5 1572	6	천추	金添慶				
		진위	朴啓賢		洪聖民		
	8	등극	朴淳		成世章		허진동 『조천록』
	9	사은	朴民獻	金繼輝			
	12	사은	尹鉉		李彦怡		
萬曆 1 선조 6 1573	3	주청	李後白	尹根壽	李海壽		
	5	성절	權德輿		李承楊		
	8	동지	崔弘僴				
	10	사은	李陽元			종계 개청 칙유에 사은	
萬曆 2 선조 7 1574	5	성절	朴希立		許篈	질정관 趙憲	허봉 『荷谷朝天記』 조헌 『조천일기』
	8	동지	安自裕		李彦愉	질정관 金大鳴	
萬曆 3 선조 8 1575	3	사은겸주청	洪聖民				
	5	성절				질정관 洪汝諄	
	8	동지					
萬曆 4 선조 9 1576	5	성절	崔蓋國				
	8	동지	具思孟				
萬曆 5 선조 10 1577	2	사은	尹斗壽		金誠一	질정관 崔岦	김성일 『조천일기』 최립 『丁丑行錄』
	5	성절	梁應鼎		尹暻		
	8	주청	黃琳		黃允吉		
		동지	安宗道				
萬曆 6 선조 11 1578	5	진하	李玄培			성모 휘호 축하	
		성절	李憲國				
	8	동지	郭越				
萬曆 7 선조 12 1579	5	성절	李墍				
	8	동지					
萬曆 8 선조 13 1580	5	성절	李增				
	8	동지	梁喜		洪麟祥	질정관 申湜, 양희 옥하관 卒	

파견시기		사행명칭	파견 사신			비고	현전 연행록
			정사	부사	서장관		
萬曆 9 선조 14 1581	5	주청	金繼輝		高敬命	질정관 崔岦	최립『辛巳行錄』
		성절	權克禮				
	8	동지	柳希霖				한호『조천시』
萬曆 10 선조 15 1582	5	성절	李海壽				
	8	동지	孫軾				
萬曆 11 선조 16 1583	5	성절	崔滉		李聖任		
	8	동지	金億齡				
萬曆 12 선조 17 1584	5	주청	黃廷彧		韓應寅	질정관 宋象賢, 종계변무	한응인『연행시』
	5	성절	宋賀				
	8	동지	尹仁涵				
	10	사은	李友直		李聖任		
萬曆 13 선조 18 1585	5	성절	安容				
	8	동지	柳永立				
萬曆 14 선조 19 1586	5	성절				옥하관 失火, 방물 분실	
	8	동지	成壽益		柳永詢		성수익『조천록』
萬曆 15 선조 20 1587	3	陳謝	裵三益		元士安		배삼익『조천록』
	5	성절	朴崇元				
	8	동지	李純仁				
	10	사은	俞泓		尹暹	『大明會典』재래	
萬曆 16 선조 21 1588	5	사은	柳㙉	崔滉	黃佑漢		
	12	성절	韓準				
		동지	李準		尹暐		
萬曆 17 선조 22 1589	4	성절	尹根壽			『大明會典』및 칙서재래	윤근수『조천록』
	8	동지	奇苓				
	12	사은	鄭琢	權克智			
萬曆 18 선조 23 1590	5	성절	李山甫				
	8	동지	鄭士偉		崔鐵堅		
萬曆 19 선조 24 1591	4	성절	金應南		黃致敬		박이장『신묘연행시』
	8	동지	李裕仁				
	10	진주	韓應仁		辛慶晋	질정관 吳億齡	오억령『조천록』
萬曆 20 선조 25 1592	5	성절	柳夢鼎		閔夢龍		
	7	사은겸주문	申點				
	8	진주	鄭崐壽		沈友勝		정곤수『부경일록』
	9	동지	閔濬		李尚信		

파견시기		사행명칭	파견 사신			비고	현전 연행록
			정사	부사	서장관		
萬曆 21 선조 26 1593	4	주청	張雲翼				
	5	사은	鄭澈	尹柳根	李民覺		정철『松江燕行日記』
	6	성절	洪麟祥				
	7	주청	黃璡				
	9	동지	許晋				
	11	주청	崔岦				
	12	사은	金睟		柳共辰		
萬曆 22 선조 27 1594	1	請糧	許頊				
		告急	李廷馨			요동에 자문 보냄	
	2	진주	許筬				
	4	성절	黃佑漢		朴順男		
	8	동지	閔汝慶		崔天健	관압사 閔中男	
		주청	尹根壽	崔岦		세자 책봉 주청	최립『甲午行錄』 신흠『갑오조천노정』
萬曆 23 선조 28 1595	4	사은겸주청	韓準				
		성절	閔仁伯		成晉善		민인백『조천록』
	8	동지	鄭淑夏				
	12	주청	韓應寅			세자 책봉 주청	
		진주	具宬				
萬曆 24 선조 29 1596	6	주문	盧稷				
	8	동지	朴東亮				
	윤8	진위	李輅		權憘		
	11	주문	鄭期遠		柳思瑗	告急請兵奏聞	柳思瑗『文興君控于錄』
萬曆 25 선조 30 1597	2	告急	鄭曄	權悏		명 총독과 경략 군문에 자문	권협『石塘公燕行錄』
	4	사은	尹承勳				
		성절	南復興			피로 당인 송환	
	5	주청	沈喜壽				
	7	진위	李睟光		李尙毅	명 황궁 화재 진위	이수광『조천록』, 『安南使臣唱和問答錄』 이상의『丁酉朝天錄』
	9	주문	尹唯幾				
	11	동지	奇自獻		李廷龜		李廷龜『戊戌朝天錄』
	12	사은	鄭崑壽				
萬曆 26 선조 31 1598	7	진주	崔天健		慶暹	명 前경리 양호의 被參陳辭	
	8	동지	鄭曄				
		진주	李元翼	許筬	趙正立		
	10	진주	李恒福	李廷龜	黃汝一		이항복『朝天記聞』, 『朝天日乘』,『조천록』 이정귀『戊戌朝天錄』 황여일『銀槎錄詩』, 『銀槎錄』

파견시기		사행명칭	파견 사신			비고	현전 연행록
			정사	부사	서장관		
萬曆 27 선조 32 1599	윤4	성절	尹安性		權盼		
	7	사은	申湜		趙守黃		
	8	주청	尹泂				
	8	동지	韓壽民		趙翊		조익『皇華日記』, 『조천록』
萬曆 28 선조 33 1600	2	사은	李好閔				
	3	주청	南以信				
	5	성절	李民覺				
	8	주청	辛慶晋			명군 1천 병력 남겨 달라 주청	
	8	동지	朴承宗				
萬曆 29 선조 34 1601	4	성절	趙挺			고명과 면복 가져옴	
	4	진하	鄭光績		李安訥		이안눌『조천록』
	8	동지	柳根				
	11	사은	鄭陽湖				
	11	진하		朴弘老		병으로 진하사 권희 체임	
萬曆 30 선조 35 1602	4	성절	李廷馨				이정형『조천록』
	5	천추	成以文				
	8	동지	金玏	金時獻		관압사 金庭睦	김륵『조천록』
	8	주청	李光庭	權憘	朴震元	왕세자 책봉과 왕비 고명 주청	
萬曆 31 선조 36 1603	4	사은겸천추	李鐵				
	5	성절	李效元				
	7	동지	宋駿	朴而章			박이장 『계묘부사 연행시』
	11	사은겸진주	鄭穀		尹守謙		정곡『조천일기』
萬曆 32 선조 37 1604	3	주청	李廷龜	閔仁伯	李埈	세자 책봉 주청	李廷龜『甲辰朝天錄』
	4	천추	韓壽民				
	4	성절	安克孝		閔德男		
	8	동지	尹敬立				
萬曆 33 선조 38 1605	4	천추	李馨郁				이형욱『연행일기』
	5	성절	禹俊民				
	7	동지	李相信	鄭恊			
萬曆 34 선조 39 1606	2	진하	閔夢龍	柳思援		명 元孫 탄생진하	
	4	천추	洪慶臣		李馨遠		
	4	성절	李覺		柳慶宗		
	5	사은	韓述	黃廷喆	宋仁及		
	8	동지	洪遵				
	11	사은	柳寅吉	崔濂	徐景雨		

파견시기		사행명칭	파견 사신			비고	현전 연행록
			정사	부사	서장관		
萬曆 35 선조 40 1607	6	성절	崔沂		梁應洛		
	8	동지	吳億齡				
萬曆 36 광해 즉위 1608	4	성절	尹暉				
	4	사은	柳澗				
	6	진주	李德馨	黃愼			
	8	동지	申湜	尹暘	崔晛		최현『조천일록』
	10	고부	李好閔	吳億齡			이호민『연행록』
萬曆 37 광해 원년 1609	4	성절겸사은	柳夢寅		金存敬		유몽인『조천록』 김존경『연행시』
	8	동지	鄭經世				
	11	주청	申欽	具義剛	韓纘男		신흠『주청사조천록』
萬曆 38 광해 2 1610	4	성절	鄭文孚		金大德		
	4	천추	黃是		金終男		황시『조천록』
	7	사은	李時彦	韓德遠			
	8	동지	俞大楨	鄭士信			정사신 『梅窓先生朝天錄』
萬曆 39 광해 3 1611	4	성절겸사은					이상의 『辛亥朝天錄』 이수광 『琉球使臣贈答錄』, 『續朝天錄』
	8	동지겸주청	李尙毅	李睟光		왕세자 면복 주청	
萬曆 40 광해 4 1612	4	사은겸천추	柳寅吉				
	8	동지	趙存性	李成吉			
萬曆 41 광해 5 1613	4	성절겸천추	宋英耉				
	8	동지	鄭弘翼				정홍익『연행록』
	12	주청	朴弘耉	李志完		恭聖王后 책봉 주청	
萬曆 42 광해 6 1614	4	천추	許筠		金中淸		김중청『赴京別章』, 『朝天詩』,『조천록』
	5	진향	閔馨男				
	5	진위	呂祐吉				
	10	주청	鄭岦			私親책봉의 고명 및 면복 주청	
	10	사은	尹昉	李廷臣	尹弘國	恭聖王后 誥命 가져옴	
萬曆 43 광해 7 1615	4	천추	李稶		安弘望		
	6	성절	李惕			朴東望 안주에서 병사로 대체	
	8	사은	金權	李馨郁	柳汝恪		이형욱『연행일기』
	8	동지겸진주	閔馨男	許筠	崔應虛		허균『을병조천록』

파견시기		사행명칭	파견 사신			비고	현전 연행록
			정사	부사	서장관		
萬曆 44 광해 8 1616	4	성절	金澄				
		천추	丁好善				
	8	동지	權慶祐	睦大欽	鄭弘遠		목대흠 『조천록』
	10	주청	李廷龜	柳澗	張自好		이정귀 『丙辰朝天錄』
萬曆 45 광해 9 1617	4	천추	尹安國		安玏		
		성절	金存敬		辛義立		
	8	동지	李尙吉	李昌庭	金鑑		이상길 『조천일기』 김감 『조천일기』
萬曆 46 광해 10 1618	윤4	사은	申湜	權昐	尹知敬		
	5	진주	朴鼎吉		柳昌文		
		천추	李士慶				
	6	성절겸진주	尹暉		權光煥		이존경 『성절사부경일기』
	8	동지	尹義立	睦大欽	金淮		김회 『조천일록』
萬曆 47 광해 11 1619	1	사은천추	李弘冑	金壽賢	金起宗		이홍주 『梨川相公使行日記』
	5	성절	南撥				
	8	동지	任碩齡	崔挺雲	高傅川		
	12	진주	李廷龜	尹暉			이정귀 『庚申朝天記事』, 『경신연행록』
泰昌 1 광해 12 1620	1	천추	金大德				
	4	告急	洪命元				
		주문	黃中允				황중윤 『西征日錄』
	10	진향	柳澗			明 泰昌皇帝에 대한 진위	

* 전거: 『朝鮮史』(朝鮮史編修會刊行)와 『朝鮮王朝實錄』 참조(明淸交替期 對明 海路使行은 본문 〈표 5〉에서 별도 정리)

입경시기		파송사신 및 재래	조칙내용
태조 2 1393	5	内史 黄永奇, 崔淵	生釁 侮慢 등 5개 조항 議詔書
	6	遼東都指揮使 千戸 高闊闊 재래	馬價 賞來
	12	内史 金仁甫, 張夫介 등 4인	生釁 侮慢, 表箋内容 不遜 항의
태조 3 1394	1	内史 盧他乃, 朴龍徳, 鄭澄	朝鮮人 商賈扮裝과 聽探事 추궁(明左軍都督府咨文)
	4	内史 崔淵, 陳漢龍, 金希裕, 金禾	馬一萬匹, 金完貴家小宣諭, 左軍都督府咨文
		内史 黄永奇 등 3인	海岳山川神祭祀 (李仁任의 誣告宗系)
태조 4 1395	5	内史 黄永奇, 李仁敬, 申用明, 申興奇, 鄭澄 金希裕, 金禾, 李原義, 崔淵 등 20여 인	觀親 위해 歸郷
태조 5 1396	6	尚寶司丞 牛牛, 宦者 王禮, 宋索羅, 揚帖木兒, 通事 楊添植 등	관친 위해 귀향
	7	李索羅	表箋撰者 權近, 鄭擢, 盧仁度 管送 告還
태조 7 1398	12	明使 압록강에서 傳言 後還	皇帝升遐, 惠帝卽位 1400년부터 建文年號使用 알림
태종 원년 1401	2	예부주사 陸顒, 鴻臚行人 林士英	詔書, 建文3年 大統暦, 文綺紗羅 40匹賜
	6	통정사승 章謹, 문연각대조 端木禮	誥命持來, 朝鮮國王金印賜
	9	太僕寺少卿 祝孟獻, 예부주사 陸	봉지칙서 (馬匹進獻賀賞, 王과 太上王宗親宰臣에 文綺絹, 薬材 賜)
		국자감생 宋鎬, 相安, 王威, 劉敬 등 4인	馬價賞來
	11	감생 郭瑄, 劉榮 등	馬價賞來
태종 2 1402	1	병부주사 端木智, 감생 栗堅	獸醫, 周繼 등 率來
	2	태복사 소경 孫奉	兵部咨齎來 至遼東(先來 明使 질병으로 대체)
		祝孟獻, 감생 董暹, 柳榮, 獸醫, 王明	馬價賞來
		홍려시 행인 潘文奎	冕服賜(親王九章服)
	3	감생 栗堅, 張緝, 朱規 등	馬價賞來
	4	祝孟獻, 端木智	
		明左軍都督	府咨文(盗賊渡江 시킨 龍州萬戸 送致)
	8	도찰원 僉都御史 俞士吉, 홍려시소경 汪泰, 내사 温全, 楊寧	成祖 卽位 詔書
태종 3 1403	1	요동 동녕위천호 王得名, 백호 王迷失帖	奉勅書來(東寧衛 漫散官員 軍民招撫건)
	4	도지휘 高得, 통정사좌통정 趙居任, 환관태감 黄儼, 曹天寶, 본조환자 朱允端, 韓帖木兒	고명, 인장, 칙서 (逃散人刷還 요구, 황후賢妃에게 보냄)
	7	환관 田畦, 裴整, 給事中 馬麟	皇考妣 諡號 廟號 定上詔書
	10	요동도사 사자	逃軍推刷還送件
		내관 黄儼, 朴信, 한림조 王延齢, 홍려시행인 崔榮	冕服 太上王表裏 中宮冠服 元子書冊 賞來
	11	韓帖木兒 환향 중 환관 朱允錫 함께 옴	연소 無臭氣火者 60명 구함 (火者 35명 인솔하고 還)
태종 4 1404	4	요동천호 王可仁	下諭女眞勅書奉來
		장인사경 韓帖木兒, 홍려시서반 郞修, 행인 李榮	農政, 進貢에 관한 禮部咨文

입경시기		파송사신 및 재래	조칙내용
	7	내사 楊進保, 급사중 敕惟善	황태자와 諸王 봉한 勅書來
	11	환관 劉璟, 국자감승 王峻用	耕牛 1만 필 보낸 致賞勅書賞賜賞來, 省親宦官 金成, 金禧, 朴麟 함께 옴
	12	요동總旗 張李羅, 소기 五羅哈	李羅 勅諭奉來
태종 5 1405	3	王敎化的 등 3명	봉지칙서 (野人위로 목적)
	4	내사 鄭昇, 金角, 金甫	정승: 奉宣諭, 求松子苗, 김보 : 養病, 김각 : 母喪
태종 6 1406	3	내관 鄭昇	白紙 漫散軍人未還者 구함
	4	내사 黃儼, 楊寧, 韓帖木兒, 尙保奇原	勅日本國과 耽羅銅佛 구함
	윤7	내사 朴麟, 金碼	악기 봉지
	12	내사 韓帖木兒, 楊寧, 동녕위천호 金聲, 백호 李賓	동불 진헌회사품여부 자문재래
태종 7 1407	1	동녕위 천호 陳敬	예부자문 漫敬軍 4941명 구함
	5	내사 鄭昇, 행인 馮謹	安南 平定 조서 재래
		사례감태감 黃儼, 尙保奇原	奉勅書來 求舍利
	6	내사 金得, 金壽	賜哥 三雙 재래
	8	내사 韓帖木兒, 尹鳳, 李達, 金得南	예부자문 재래 (求宦者)
태종 8 1408	2	천호 陳敬, 백호 李賓	서적기증, 在逃漫散軍刷還 청함
		具宗之 재래	孝慈高皇后가 준 50권 책 내림
	4	내사 黃儼, 田嘉禾, 海壽, 韓帖木兒, 尙保司, 尙保奇原	馬 300匹 軍送賜物의 王과 太上王에 칙서, 美女 구함
	9	도지감좌소감 祁保, 예부낭중 林觀	李太祖에 致祭賜賻
태종 9 1409	5	태조 黃儼, 감승 海壽, 봉어 尹鳳	칙서 (物品賜給)
	10	내사 황엄	북정 馬匹徵發 大妃 등에 상
	11	내사 郭保	처녀 구함
태종 10 1410	10	田嘉禾, 海壽	황명으로 처녀 구함
태종 11 1411	11	태감 황엄	약재 재래, 처녀, 寫經紙 일만장 진헌 요구
태종 17 1417	7	태감 황엄, 소감 海壽	칙서사물봉래
	8	흠차관 陸善財	到의주 처녀 입조 독촉
		지휘 李敏	海靑鷹子 잡으려 至鏡城
	12	내사 奉御 陸善財	칙서 봉래
세종 즉위 1418	9	환관 육선재	세자 改封 칙서
세종 원년 1419	1	태감 황엄, 光祿寺 少卿 韓確, 劉泉	誥命
	6	李之崇 성절사	황제『僞善陰騭書』6백 책 재래
	8	태감 황엄	훈려칙서, 사리 구함
		흠차관 王賢	故광록시소경 鄭允厚에 賜祭

입경시기		파송사신 및 재래	조칙내용
세종 2 1420	4	예부원외랑 趙亮, 행인 易章	恭靖大王 祭文
세종 3 1421	9	소감 海壽	馬萬匹徵發件 칙서
세종 4 1422	8	司直 高奇忠 재래	요동으로 가서 북방을 평정하는 조서 기록해 옴
세종 5 1423	4	내관 劉璟, 예중낭중 楊善	賜諡 誥命, 祭文 祭物 齎來入京
	8	소감 海壽, 예부낭중 陳敬	칙유재래
세종 6 1424	6	王賢과 두목 2인	韓確母賜祭
	10	내관 劉璟, 행인 陳善	칙서
		예부낭중 李琦, 통정사참의 彭璟	칙서 재래
세종 7 1425	2	내관 尹鳳, 朴實	賞賜勅書 재래
	5	상보감 우소감 金滿	權永均(명 성조 賢妃의 부)에 賜祭
	7	내관 齎賢, 행인 劉浩	
	윤7	예부낭중 焦循, 홍려소경 盧進	明帝 登極使
세종 8 1426	3	尹鳳, 白彦	연소 여아, 女僕 구함, 嵌鐵鐙子匠人 구함
	11	주문사 金時遇	황제 사서오경, 『성리대전』, 『통감강목』 내림
세종 9 1427	4	태감 昌盛, 尹鳳, 白彦	칙서 馬 500匹 진헌 요구
	10	요동지휘 范榮, 천호 劉禎	
세종 10 1428	4	홍려시소경 趙泉, 병부원외랑 李約	황태자 책립조서 반포
	7	태감 昌盛, 尹鳳, 내사 李相	諸種磁器 가져옴
	9	태감 昌盛	殷子 재래, 商賈換易
세종 11 1429	2	소감 金滿, 소경 崔得	崔得罪 사제문, 제물재래
	5	태감 昌盛, 尹鳳, 李相	칙서 白金 300냥 彩幣 등
	11	내관 金滿	백자기 보내고, 매와 개의 진상 유시
세종 12 1430	4	하정사 吳陞 재래	왕세자 朝服 내림
	7	내관 昌盛, 尹鳳	사대지성 치성 求請
세종 13 1431	8	내관 昌盛, 尹鳳, 張童兒, 張定安	海靑, 黃鷹, 白鷹 土豹 採取
세종 14 1432	5	태감 창성, 윤봉, 감승 장정안	耕牛 2만 필 요동에 팔도록 요구
	10	사은사 尹季童 재래	耕牛 교역에 대한 칙명
세종 15 1433	윤8	지휘첨사 孟捏哥, 백호 崔進	야인 사정에 대한 칙서
	10	태감 昌盛, 내관 李祥, 張奉	봉칙, 執饌女와 海靑 요청
	12	천추사 朴安信 재래	황제 『五經四書大全』 1부 내림
세종 16 1434	10	지휘 孟捏哥, 백호 王欽, 王武	칙서 재래
세종 17 1435	3	예부낭중 李豹, 호부원외랑 李儀	황제(영종) 등극조서 반포
	4	내사 李忠, 金角, 金福	처녀종비 9명, 唱歌婢 7명, 집찬비 37명 환송

입경시기		파송사신 및 재래	조칙내용
세종 18 1436	1	사인 魏亨	頒賜, 奉曆書
세종 20 1438	10	사은사 洪汝方 재래	황제 칙명으로 遠遊冠服 내림
세종 23 1441	12	금의위첨사 吳良, 요동백호 王欽, 두목 6인	칙서
세종 26 1444	3	사은사 柳守剛 재래	칙명으로 冕服 보냄
	5	주문사 辛引孫 재래	칙서 내려 嘉獎, 사폐
세종 31 1449	9	요동지휘 王武	칙유 전함
세종 32 1450	윤1	한림원시강 倪謙, 형과급사중 司馬恂	등극 조서 반포
문종 즉위 1450	8	태감 尹鳳, 奉御 鄭善	고명관복시호사제치부
문종 원년 1451	1	사은사 皇甫仁 재래	誥命 가져옴
문종 2 1452	3	동녕위 천호 金寶	칙서래
단종 즉위 1452	8	이부낭중 陳鈍, 행인사 사정 李寬	황태자 책봉조서
	윤9	상선 좌감승 金宥, 우감승 金興	고명 면복채패지래 문종에 賜祭賜賻諡
단종 2 1454	9	성절사 黃致身 재래	칙명 내려 『宋史』 1부 보냄
단종 3 1455	4	소감 高黼, 내사 鄭通	왕비책봉고명, 관복채패
세조 2 1456	4	태감 尹鳳, 좌감승 金興	조칙고명 면복관복
	9	사은사 權蹲 재래	책명 내려 세자책봉 허락
세조 3 1457	6	한림원수찬 陳鑑, 태상시박사 高閏	英宗 복위와 建儲詔勅
세조 5 1459	4	형과결사중 陳嘉猷, 서반 王軹	칙서 재래
세조 6 1460	3	예과결사중 張寧, 금의도지휘 武忠	칙서 (야인사정 보고)
	7	馬鑑	야인사정 건
		주문사 曹錫門 재래	勅諭
	8	사은사 金禮蒙 재래	子弟들의 입학 不許에 대한 칙명
세조 10 1464	5	태복등승 金湜, 중서사인 張珹	조칙
세조 13 1467	9	요동백호 白顒	칙서, 요동도사자문
	10	광녕백호 任興, 요동사인 黃哲	척서 표리 요동도사자문
세조 14 1468	4	태감 姜玉, 金輔	칙서 (건주위 征討嘉意)
예종 원년 1469	윤2	태감 崔安, 鄭同, 沈澮	조칙 재래, 世祖 諡誥賻祭, 왕과 왕비고명

입경시기		파송사신 및 재래	조칙내용
성종 원년 1470	5	내관 金興, 행인 姜浩	예종賜諡, 왕과 왕비고명 면복 채패
성종 7 1476	2	호부낭중 祈順, 행인사좌사부 張瑾	황태자책봉조칙
성종 10 1479	윤10	요동지휘 高淸	칙서 (건주위정토 원조)
성종 11 1480	5	鄭同, 姜玉	칙서 (건주정진의 功嘉함)
성종 12 1481	5	鄭同, 金興	고명관복 채패재래
성종 14 1483	7	태감 鄭同, 金興	왕세자책봉조서
성종 19 1488	3	시강 董越, 급사중 王敞	황제즉위조서
성종 23 1492	5	병부낭중 艾璞, 행인사 행인 高胤	황태자책립조칙
연산 원년 1495	6	태감 金輔, 李珍, 행인사 행인 王獻臣	왕과 왕비 고명, 大明一統志, 綱目通鑑 가져옴
연산 9 1503	4	태감 金輔, 李珍	세자책봉 칙명, 금강산 유람 시 金輔 卒
연산 12 1506	3	한림시강 徐穆, 이과급사중 吉時	등극조칙
중종 3 1508	4	태감 李珍, 陳浩	왕과 왕비 고명 및 면복
중종 16 1521	4	두목 鄭臧, 王英	皇帝崩去 전언
	7	요동 鎭洪恩	명사와 태평관에 동처
	12	한림원수찬 唐皐, 병과급사중 吏道	등극조서
중종 32 1537	3	한림원수찬 龔用卿, 호과급사중 吳希孟	황태자탄생조서
중종 34 1539	4	한림원시독 華察, 공과급사중 薛廷寵	태조, 성종, 예종, 尊號加上 조서, 황태자 책립과 皇天上帝 泰號 올리는 조서 반포
인종 원년 1545	4	태감 郭璈, 행인 張承憲	弔慰조서
	5	태감 張奉, 吳猷	고명과 책봉조서
명종 원년 1546	1	태감 劉遠, 행인 王鶴	사제조서, 한강유람
	2	태감 晶寶, 郭鑾	誥命親受
명종 13 1558	2	태감 王本, 趙芬	세자책봉
선조 즉위년 1567	7	검토관 許國, 급사중 魏時亮	목종 등극조서
선조 원년 1568	2	태감 張朝, 행인 歐希稷	명종제문 및 시호조서
		태감 姚臣, 李慶	책봉조칙, 한강유람
	7	한림원검토 成憲, 병과급사중 王璽	황태자책봉조서
선조 5 1572	7	명 穆宗 訃告	
	11	한림원검토 韓世能, 급사중 陳三謨	등극조서

입경시기		파송사신 및 재래	조칙내용
선조 13 1580	10	요동도사	표류민 20여 인 압송
선조 15 1582	11	한림원편수 黃洪憲, 공과우급사중 王敬民	皇嗣 탄생 조서 반포
선조 24 1591	8	요동도사	倭情哨探
선조 25 1592	6	독전참장 戴朝弁	領兵 1000명 도강
		요동순안어사 李時孶	자문
		참장 郭夢徵 등	領兵馬渡江
	7	지휘 徐一貫 등	
		요동도지휘사	移咨 (民衆逃散收給 요구)
		총병 楊紹, 湯站	영병
	8	명장 沈惟敬	
	9	행인사 행인 薛藩	發兵救援 조서 재래
	10	참장 駱尙志, 총병 駱養正	査大受, 葛蓬夏 양장 군상봉
선조 26 1593	1	명장 備禦 王介, 명참장 周易	각각 步兵 2700 영솔, 下人 25–26명 인솔
		經略贊畫 劉黃裳	朝鮮被患事由來問
		經略贊畫 袁黃	
	2	經略 宋應昌	
	6		江浙砲手 5000量留 조서
	윤11	행인사 행인 司憲	칙서 재래 (復國還都陳慰)
		요동도사 張三畏	移咨 (征倭陣亡官軍忠魂祭 요청)
	12	요동도사 장삼외	倭情軍務具送 요구
선조 27 1594	2	요동도사 장삼외	명사 사헌 侵弊事問
	4	경략 顧養謙, 差官守 彭士俊	令旗令牌 지래
	6	참장 胡澤, 파총 張鴻儒	왜정초탐
	7	요동도사 장삼외	전라경상固守策 래자
	10	요동도사 장삼외	倭情形咨文
선조 28 1595	2	요동도사 愼懋龍	送日本營文書
	3	요동布政 楊鎬, 요동도사 張三畏	封倭善後事宜咨, 이자(本國將官所領兵馬形止)
	4	沈惟敬, 李宗城, 楊方亨	明冊封對日使
	6	교련유격 胡大受	鍊兵防守事
선조 31 1598	7	부총병 吳廣	
	9	감찰어사 陳效	
	11	경리 萬世德	
선조 32 1599	5	유격 張良相	요동수군 85척 이끌고 입경

입경시기		파송사신 및 재래	조칙내용
선조 33 1600	2	태감 高准	土産採辦 구하는 移咨
	7	제독 李承勳 등	
선조 34 1601	10	하절사 趙挺 재래	국왕과 인현왕후의 고명과 면복 내림
	12	요동도사 王汲	
		騰黃賞詔官	
		태감 高准, 왜관 張謙	
선조 35 1602	3	한림원 시강 高天俊, 행인사행인 崔廷健	황태자책립과 福王책봉조서
선조 36 1603	4	병부차관 朱慶	
		고부주청사 李光庭 재래	繼妃金氏 고명과 관복 내림
	5	진강총병	자문 (의주부윤에게 阻攔되었다는 내용)
선조 37 1604	5	순무요동어사 趙漑	對倭和好事 조선 스스로 할 것 자문
		태감 高准	磁青紙督責
	9	유격 董正誼	왕세자책봉과 왜정탐청
	11	예부	자문 (광해군 책봉 불가)
선조 38 1605	3	태감 高准	견사무역 요청
	11	유격 劉承恩	差官
선조 39 1606	4	한림원수찬 朱之蕃, 형과도급사중 梁有年	황태손 탄생 조서
	5	요동차관 杜良臣	조서 (騰黃전송)
		태감 高准	구청 花席 40장 급송
광해 즉위 1608	6	요동도사 嚴一魁, 州知府 萬愛民	建儲문제로 臨海君 面質 목적
광해 원년 1609	4	행인사 행인 熊化	선조 제문과 諡號
	6	태감 劉用	광해군 책봉조사
광해 2 1610	1	도찰원차관 李燮龍	임진왜란 때 遺留火器조사
	7	태감 冉登	세자 책봉
	8	양호차관 李世科	
광해 4 1612	9	揮揮, 黃應揚	倭情探險, 鍊兵看審
광해 5 1613	8	요동순무차관, 총병차관	
광해 7 1615	9	요동분수도차관 任九圍 등	溫肭臍 구청 자문
광해 9 1617	4	진강유격 丘坦	예물도착
광해 10 1618	윤4	요계경략 汪可	징병요구
	7	우도독 李如栢	자문
광해 11 1619	2	사은사 申忱, 성절사 尹暉 재래	표류인 압송 및 징병 관련 칙서
	4	金差 龍骨大, 伊愁, 姜加太	金나라에서 국서 가져옴
	8	차관 袁見龍	銃手 요구

입경시기		파송사신 및 재래	조칙내용
광해 13 1621	4	한림원편수 劉鴻訓, 예과급사중 楊道寅	熙宗 등극칙서, 요양 함락으로 육로사행로 두절, 조사 해로사행
광해 14 1622	1	監軍御使 梁之垣	毛文龍 가도에 들어옴
	4	推官 孟養志	가도에서 조선에 칙명 가져왔으나, 광해군 병을 이유로 인견 않고 개성부 체류케 함
인조 원년 1623	6	등래순무 孫元化	連絡來咨
인조 3 1625	6	태문서 태감 王敏政, 태감 胡良輔	조칙 撻伐 金國討伐 거행
인조 4 1626	6	한림원편수 姜曰廣, 공과급사중 王夢尹	황자 탄생 조서
인조 6 1628	1	주문사 權帖 재래	熹宗 遺詔와 새 황제 등극 조서반포
인조 7 1629	5	성절사 宋克訒 재래	황태자 책봉 詔勅
인조 11 1633	10	부총병 程龍	칙명 가지고 가도 거쳐 경성에 옴
인조 12 1634	3	사례감 태감 盧維寧	세자 책봉 誥勅과 채단
	9	감무 黃孫武, 태감 李成, 何文祿, 총병 蔡祺	兵 2만 대동
인조 13 1635	6	동지사 송석경 재래	칙사 盧維寧이 받은 전별노자 6천냥 돌려보내고 해당 부 에 유시

* 전거: 『朝鮮史』(朝鮮史編修會刊行)와 李肯翊, 『燃藜室記述 別集』卷5, 「事大典故」, 詔使

부록 3 朝鮮使臣 對淸(1637~1894)出來表

시행시기		사행명칭	정사	부사	서장관	사행목적	비고
인조 15 1637	4	謝恩	李聖求	懷恩君 李德仁	蔡裕後		
	9	謝恩陳奏兼聖 節冬至年貢	崔鳴吉	金南重	李時楳	謝追還賂銀謝賜物奏請寢徵兵	
	12	正朝	韓亨吉		李後陽		
인조 16 1638	1	사은	申景禛	李後遠	李生	謝賜印誥, 謝量勢徵兵及不許世 子歸觀勅	
	5	陳奏	洪寶		金重鎰	奏吏寢徵兵	
	9	사은진주겸 성절동지년공	錦陽尉 朴瀰		柳淰	謝刷還逃人奏調兵後期	
	11	正朝	金榮祖		鄭泰齊		
	12	問安	尹暉			請王妃王世子封典	申濡『심관록』
인조 17 1639	2	奏請	尹暉	吳竣	鄭致和		정치화『燕薊謏聞記』
	5	문안	宋國澤				
	6	進賀	沈悅	林墰	成楚客	賀討平濟南	
	8	謝恩	申景禛	許啓	趙錫胤	謝册封王妃王世子	
	9	聖節冬至兼年貢	權大任	鄭之羽	李元鎭		
	11	謝恩兼正朝	崔鳴吉	李景憲	申翊全	謝違悞師期勅	
인조 18 1640	2	문안	尹順之			起居瀋幸	
	3	謝恩兼陳奏	李聖求	鄭廣敬	李秾	謝世子回轘, 奏質子混冒及勅使中毒	
	9	사은겸성절 동지연공	懷恩君 李德仁	安應亨	尹得悅	謝元孫回轘	
	11	진주사은겸정조	申景禛	韓會一	李慶相	奏違悞師期, 謝減貢米	
	12	진주	懷恩君 李德仁		李以存	奏刷還三邑人及申辨斥和臣	
인조 19 1641	9	성절동지겸연공	元斗杓	李景嚴	郭聖龜		
	10	문안	沈得悅				
	11	정조	崔來吉		李晢		
인조 20 1642	5	진하겸진주	麟坪大君 李㴭	卞三近	洪處亮	賀討平松杏 等地, 奏和戰不敢議	
	9	성절동지겸연공	南以雄	金蕃國	鄭昌冑		
	윤12	정조	尹履之		南溟翼		
인조 21 1643	5	사은	沈器遠	金南重	丁彦璜	謝寬宥斥和臣勅	
	9	진위겸진향	인평대군 李㴭	韓仁及	沈東龜	慰崇德崩逝	
	10	동지겸연공	密山君 李潗	曺文秀	金泰基		
	11	진하겸사은	金自點	吳竣	趙重呂	賀順治登極, 賀六路歸順 외	
	11	정조	鄭良弼		李明傳		
	12	성절	徐景雨		李後山		

시행시기		사행명칭	정사	부사	서장관	사행목적	비고
인조 22 1644	2	사은	李敬輿	洪茂績	李汝翊	謝世子回轅	
	5	사은진하겸진주	洛興君 金自點	李必榮	沈廥	謝免刷還人, 賀入關, 賀入燕京奏討逆	
	9	동지겸연공	崔惠吉	金守賢	李奎老		
	10	정조	鄭泰齊		吳翾		
	11	성절	金素		洪續緒		
인조 23 1645	3	진하겸사은	인평대군 이요	鄭世規	成以性	賀建國號及尊諡, 謝助送粮稛勅	인평대군『연행시』 성이성『연행일기』
	8	사은겸주청	낙흥군 김자점	洪振道	趙壽益	謝弔祭昭顯世子勅, 謝大君回還 請繼封王世子	
	9	삼절연공	李基祚	南銑	李應蓍		
인조 24 1646	2	사은겸진주	李景奭	金堉	柳淰	謝册封世子, 謝大君回還, 奏討逆	이경석『연행록』
	9	사은	全昌君 柳廷亮	李厚源	朴吉應	謝免運米送船, 謝出送林慶業 등	
	10	삼절연공	呂爾載	崔有淵	郭弘祉		곽홍지『연행일기』
인조 25 1647	4	사은	인평대군 이요	朴蕙	金振		
	11	사은겸동지	洪柱元	閔聖徽	李時萬	謝迎勅違禮仍減年貢勅	이시만『부연시』 홍주원『연행록』
인조 26 1648	윤3	사은사	李行遠	林墰	李惕然	謝除勅所行諸	
	11	삼절연공	吳竣	金霱	李垺		이성『연행일기』
인조 27 1649	3	진하겸사은	鄭太和	金汝鈺	睦行善	賀追尊皇帝四世謝賜物	정태화 『陽坡朝天日錄』, 『乙丑飮氷錄』
	6	고부겸주청	홍주원	金鍊	洪瑱	詰仁祖大王昇遐 請諡請承襲	
	11	사은진주겸 삼절연공	仁興君 李瑛	李時昉	姜與載	謝賜諡祭册封奏築城備倭	인흥군『燕山錄』
효종 원년 1650	3	진위겸진향	김육	밀산군 이찬	李尙逸	慰攝政王妻喪	
	6	사은	인평대군 이요	林墰	李弘淵	賜祭諡兼謝攝政王婚事勅	
	6	호행	元斗杓	申翊全	羅業	護送義順公主	
	11	사은진하주겸 삼절연공	인평대군 이요	이기조	鄭知和	賀攝政王母祔廟奏辨明倭情	
효종 2 1651	2	진위겸진향	전창군 유 정량	박서	李晩榮	慰攝政王喪	
	3	진하겸사은	韓興一	吳竣	趙珩	賀親政, 謝頒追討攝政王詔	
	11	진하사은겸 삼절연공	인평대군 이요	黃㦿	權堣	賀册立皇后	황호『연행록』
효종 3 1652	8	사은	李時白	申濡	權坽	謝慰問詛討逆勅	신유『연대록』
	10	삼절연공	李澥	鄭攸	沈儒行		

시행시기		사행명칭	정사	부사	서장관	사행목적	비고
효종 4 1653	1월	사은겸진주	인평대군 이요	俞㯙	李光載	謝查審犯越勅 奏犯人擬律	
	윤7	사은겸진주	홍주원	尹絳	林葵	謝改頒漢淸字印奏犯人擬律	
	11	삼절연공	沈之源	洪命夏	金壽恒		심지원『연행일승』 홍명하『연행록』
효종 5 1654	2	사은	具仁垕	趙啓遠	李齊衡	謝廢皇后勅	
	9	사은겸진주	영풍군 李瀷	李時楷	成楚客	謝接查斥和臣勅 奏誤用斥和臣	
	10	진하사은겸 삼절연공	인평대군 이요	李一相	沈世鼎	賀册封皇后 외	
효종 6 1655	4	사은겸진주행	전창군 유정량	吳挺一	姜鎬	謝册封王世子 외	
	10	사은진주겸 삼절연공행	錦林君 李愷胤	李行進	李枝茂	謝查擬犯越勅奏犯越	
효종 7 1656	8	사은	인평대군 이요	金南重	鄭麟卿	謝再按査官勅 외	인평대군 『연도기행』 김남중 『野塘燕行錄』
	10	삼절연공	尹絳	李晢	郭齊華		
효종 8 1657	3	사은	인평대군 이요				
	5	진하사은겸진주	元斗杓	嚴鼎耈	權大運	賀尊號皇太后 외	
	10	진하사은겸 삼절연공	심지원	尹順之	李俊耈	賀配祀天地 외	심지원 『丁酉燕行日乘』
효종 9 1658	4	진하겸사은	전창군 유정량	李應蓍	宋時喆	賀生皇子 외	
	11	삼절연공	許積	姜瑜	金益廉		
효종 10 1659	윤3	사은	嶺陽君 李儹	南老星	睦兼善	謝弔祭麟坪大君喪	
	6	고부겸주청	鄭維城	유념	鄭楷	告孝宗大王昇遐	
	11	삼절연공	채유후	鄭之虎	權尙矩		
현종 원년 1660	1	사은	洪得箕	정지화	李元禎	謝賜祭, 謝賜諡	
	10	삼절연공	趙珩	姜栢年	權格		조형 『翠屏公 燕行日記』 강백년『연경록』, 『연행 노정기』
현종 2 1661	2	진위겸진향	홍주원 沈之溟	李正英 李袗	李東老 (察兩行)	慰順治崩逝, 慰皇后崩逝	
	3	진하겸사은	원두표	洪瑑	金宇亨	賀康熙登極	
	11	진하사은겸 삼절연공행	錦林君 李愷胤	柳慶昌	吳斗寅	賀順治尊諡	
현종 3 1662	7	진하겸진주	鄭太和	許積	李東溟	賀討平南方	정태화 『壬寅飮氷錄』
	10	삼절연공	呂爾載	洪處大	李端錫		

시행시기		사행명칭	정사	부사	서장관	사행목적	비고
현종 4 1663	3	진하겸사은	정유성	李曓	朴承健	賀太皇太后皇太后太妃尊號 외	
	5	진위겸진향	朗善君 李俁	李後山	沈梓	慰皇太后崩逝	낭선군 『癸卯燕行錄』
	11	삼절연공	趙珩	權坽	丁昌燾		
현종 5 1664	2	사은겸진주	洪命夏	任義伯	李程	謝硫黃犯禁勅 외	홍명하『연행록』, 『갑진연행록』
	10	삼절연공	정치화	李尙逸	禹昌績		
현종 6 1665	10	삼절연공	金佐明	洪處厚	李慶果		
현종 7 1666	2	진하겸사은	沈益顯	金始振	成後窩	賀太皇太后皇太后尊號 尊號 외	
	9	사은겸진주	許積	南龍翼	孟冑瑞	謝犯買硫黃容人隱逃人	허적『연행록』 남용익『연행록』 맹주서『연행록』
	11	삼절연공	鄭知和	閔點	趙遠期		
현종 8 1667	3	사은	檜原君 李倫	金徵	慶㝡	謝減罰銀	
	11	진하사은겸 삼절연공	鄭致和	李翊漢	李世翊	賀親政	
현종 9 1668	5	진하겸사은	福昌君 李楨	閔熙	鄭樸	賀順治配祀天地 외	
	10	삼절연공	李慶億	鄭鑰	朴世堂		박세당『西溪燕錄』, 『사연록』
현종 10 1669	10	삼절연공	閔鼎重	權尙矩	愼景尹		민정중 『老峯燕行詩』
현종 11 1670	6	진하겸사은	鄭載崙	李元楨	趙世煥	賀重修太和殿	李海澈『연행록』
	10	진하사은겸 삼절연공	福善君 李柟	鄭橝	鄭華齊	賀皇妃尊諡, 謝頒	
현종 12 1671	10	문안	朗善君 李俁			起居瀋幸	
	11	사은	鄭致和	李晩榮	鄭楨	謝口宜	
현종 13 1672	6	진하겸사은	福平君 李㮒	洪處大	李柛	賀展謁園陵	
	10	사은겸삼절연공	昌城君 李佖	李正英	姜碩昌	謝發回方物	
현종 14 1673	11	사은겸 삼절연공행	金壽恒	權堨	李宇鼎	謝停果品 외	
현종 15 1674	4	고부	俞㻛		權瑎	告仁宣大妃昇遐	
	7	진위겸진향	閔點	睦來善		慰皇后崩逝	
		진위	靈愼君 李瀅		姜碩耈	慰公府告書師旅 啓行書狀擦兩行	
	10	사은겸고부	沈益顯	閔蓍重	宋昌	謝大妃賜祭	
	11	진하겸삼절연공	福昌君 李楨	尹深	洪萬鐘	賀册諡皇后	
숙종 원년 1675	6	사은	昌城君 李佖	李之翼	閔黯	謝賜祭 및 諡號	
	11	진하겸삼절연공	權大運	慶㝡	柳㙉厚	賀册立皇太子	

시행시기		사행명칭	정사	부사	서장관	사행목적	비고
숙종 2 1676	7	진하사은겸진주	福善君 李枏	鄭晢	李瑞雨	賀册立皇太子	정석『연행시』
	10	삼절연공	吳挺緯	金禹錫	俞夏謙		
숙종 3 1677	4	진하사은겸진주	福昌君 李楨	權大載	朴純	賀討平王耿二將	
	11	사은겸삼절연공	瀛昌君 李沉	沈梓	孫萬雄	謝寬免罰銀	손망웅『연행일록』
숙종 4 1678	윤3	진위겸진향	李夏鎭	鄭樸	安如石	慰皇后崩逝	이하진『북정록』
	10	사은진하진주겸 삼절연공	福平君 李㮒	閔黯	金海一	謝停郊迎	김해일『연행일기』
숙종 5 1679	7	진하겸사은	朗原君 李偘	吳斗寅	李華鎭	賀皇太子平復	
	10	삼절연공	李觀徵	李端錫	李淨		
숙종 6 1680	6	진위겸진주	沈益顯	申晸	睦林儒	慰太和殿災	신정『연행록』
	11	사은진주고부	金壽興	李秞	申懷	謝慰問討逆勅, 査犯越勅	
숙종 7 1681	9	사은	昌城君 李佖	尹堦	李三碩	謝王妃賜祭	
	10	주청겸삼절연공	東原君 李潗	南二星	申琓	請册封王妃	
숙종 8 1682	2	문안	閔鼎重		尹世紀	起居瀋行	
	7	진하사은겸진주	瀛昌君 李沉	尹以濟	韓泰東	賀討平吳世藩	한태동『兩世燕行錄』
	10	사은겸삼절연공	金錫冑	柳尙運	金斗明	謝册封王妃	김석주『擣椒錄』
숙종 9 1683	11	삼절연공	趙師錫	尹攀	鄭濟先		윤반『연행일기』
숙종 10 1684	2	고부	李濡		李薈晩	告明聖大妃昇遐	
	10	사은겸삼절연공	南九萬	李世華	李宏	謝大妃賜祭	남구만『갑자연행잡록』
숙종 11 1685	3	사은	금평위 朴弼成	尹趾善	李善溥		
	11	진주사은사겸 삼절연공	朗原君 李偘	李選	金濩	奏牛畜역창	
숙종 12 1686	1	진주겸사은	鄭載嵩	崔錫鼎	李墪	奏犯人擬律	
	6	사은겸진주	南九萬	李奎齡	吳道一	謝罰銀	오도일『병인연행일승』, 『燕槎錄』 남구만『병인연행잡록』
	11	사은겸삼절연공	낭선군 李俁	金德遠	李宜昌	謝宥呈文使臣	
숙종 13 1687	11	사은겸삼절연공	東平君 李杭	任相元	朴世熿	謝頒詔因旱肆赦勅	임상원『연행시』
숙종 14 1688	2	진위겸진향	洪萬鍾	任弘望	李萬齡	慰太皇太后崩逝	
	10	고부	尹世紀		金洪福	告莊烈大妃昇遐	김홍복『연행일기』
	11	삼절연공	洪萬容	朴泰遜	李三碩		

시행시기		사행명칭	정사	부사	서장관	사행목적	비고
숙종 15 1689	8	진하사은진주겸주청사	東平君 李杭	申厚載	權持	賀尊諡太皇太后	신후재『연행록』
	10	진위겸진향사	朴泰尙	金海一	成瓘	慰皇后崩逝	김해일 『燕行日記續』, 『燕行續錄』
	11	삼절연공사	俞夏益	姜世龜	趙湜		
숙종 16 1690	5	진하사은겸진주	全城君 李混	權愈	金元燮	賀册諡皇后	
	11	사은겸삼절연공	영창군 李沉	徐文重	權纘	謝奏文違式免罰	서문중『연행잡록』, 『연행일록』
숙종 17 1691	윤7	사은겸진주	閔黯	姜碩賓	李震休	謝査犯勅	
	10	삼절연공	李宇鼎	尹以道	成俔		
숙종 18 1692	10	사은겸삼절연공	낭원군 이간	閔就道	朴昌漢	謝停捕逸犯	
숙종 19 1693	5	사은	臨昜君 李桓	申厚命	崔恒齊	謝減黃金木綿	신후명『연행일기』
	11	삼절연공	柳命天	李麟徵	沈枋		유명천『연행일기』, 『연행록』, 『연힝별곡』
숙종 20 1694	8	진주겸주청	금평위 朴弼成	吳道一	俞得一	奏王妃復位	오도일『後燕槎錄』 유득일『日記草』
	11	삼절연공	申琓	李弘迪	朴權		박권『西征別曲』
숙종 21 1695	7	사은	전성군 李混	李彦綱	金演	謝王妃復位	
	11	삼절연공	李世白	洪受疇	崔啓翁		홍수주『연행록』
숙종 22 1696	7	사은	임창군 李琨	洪萬朝	任胤元	謝箋文遠式免罰	홍만조『燕槎錄』, 『館中雜錄』
	11	주청겸삼절연공	徐文重	李東郁	金弘楨	請册封世子	
숙종 23 1697	윤3	주청겸진주	崔錫鼎	崔奎瑞	宋相埼	請册封世子	최석정 『椒餘錄』,『蓙回錄』 權喜學『연행일록』 송상기『星槎錄』
	11	진하사은겸삼절연공행	임양군 李桓	柳之發	柳重茂	賀討平厄魯特及營建	
숙종 24 1698	7	사은	徐文重	閔鎭周	李健命	謝許貿米穀	이건명『연행시』
	7	문안	전성군 李混		尹弘离	起居瀋幸	
	11	삼절연공	李彦綱	李德成	李坦		
숙종 25 1699	10	사은겸삼절연공	동평군 李杭	姜銑	俞命雄	謝票人出送	강선『연행록』
숙종 26 1700	11	삼절연공	李光夏	李塾	姜履相	이광하 옥하관 병사	
숙종 27 1701	9	고부	宋廷奎		孟萬澤	告仁顯王妃昇遐	맹만택『연행록』
	11	삼절연공	姜銳	李善溥	朴弼明		강현『간양록』

시행시기		사행명칭	정사	부사	서장관	사행목적	비고
숙종 28 1702	8	사은	임창군 李焜	沈枰	李世爽	謝王妃賜祭	
	12	주청겸삼절연공	임양군 李桓	李塾	黃一夏	請册封王妃	
숙종 29 1703	9	사은	礪山君 李枋	徐文裕	李彦經	謝册封王妃	
	10	삼절연공	徐宗泰	趙泰東	金栽		
숙종 30 1704	8	사은겸진주	임창군 李焜	李世載	李夏源	謝停査犯	
	10	삼절연공	李頤命	李喜茂	李明浚		이이명『연행잡지』, 『연행시』
숙종 31 1705	10	사은겸삼절연공	鄭載崙	黃欽	南廸明	謝免議	
숙종 32 1706	10	삼절연공	俞得一	朴泰恒	李廷濟		유득일 『연행일기초』
숙종 33 1707	10	사은겸삼절연공	晉平君 李澤	南致薰	權憕	謝留用漂人物件	이택『燕行日記』 (『兩世疏草』권1)
숙종 34 1708	11	삼절연공	閔鎭厚	金致龍	金始煥		김시환『연행일록』
숙종 35 1709	7	사은겸진하	임양군 이환	俞集一	李翊漢	賀皇太子復位	
	10	삼절연공	趙泰耇	任舜元	具萬理		
숙종 36 1710	10	사은겸삼절연공	鄭載崙	朴權	洪禹寧	謝飭防守海賊	
숙종 37 1711	3	참핵	宋正明			會査犯越	
	6	참핵	趙泰東			更査犯越	
	10	사은진주겸삼절연공사	여산군 李枋	金演	俞命凝	謝停査犯	
숙종 38 1712	2	사은	금평위 朴弼成	閔鎭遠	柳述	謝停白銀豹皮	민진원『연행일기』
	11	사은겸삼절연공	金昌集	尹趾仁	盧世夏	謝方物移准	김창집 『燕行塤篪錄』 김창업『稼齋燕錄』, 『연행일기』 최덕중『연행록』
숙종 39 1713	7	진하겸사은	임창군 李焜	權尙游	韓重熙	賀五紀治平	
	10	삼절연공	趙泰采	金相稷	韓祉		한지, 한태동 『兩世燕行錄』 조태채 『계사연행록』
숙종 40 1714	11	사은겸삼절연공	진평군 李澤	權愔	俞崇	謝頒詔	이택 『연행일기』
숙종 41 1715	11	사은진주겸삼절연공	東平尉 鄭載崙	李光佐	尹陽來	謝免遣査勅	
숙종 42 1716	10	사은겸삼절연공	여산군 李枋	李大成	權悢	謝免議	

시행시기		사행명칭	정사	부사	서장관	사행목적	비고
숙종 43 1717	11	삼절연공	俞命雄	南就明	李重恊		
	12	사은	금평위 박필성	李觀命	李挺周	謝賜空靑	
숙종 44 1718	2	진위겸진향	여원군 李柱	呂必容	金礦	慰皇太后崩逝	
	11	삼절연공	俞集一	李世瑾	鄭錫三		
숙종 45 1719	8	진하겸사은	여산군 李枋	俞命弘	宋必桓	賀尊謚皇太后	
	11	삼절연공	趙道彬	趙榮福	申晢		조영복『연행일록』, 『연행별장』
숙종 46 1720	7	고부겸주청사	李頤命	李肇	朴聖輅	告肅宗大王昇遐	李器之『一菴燕記』
	11	삼절연공	李宜顯	李喬岳	趙榮世		이의현 『경자연행잡지』, 『경자연행시』
경종 원년 1721	3	사은	趙泰采	李正臣	梁聖揆	謝致弔	이정신『연행록』
	10	진주주청겸삼절연공	李健命	尹陽來	俞拓基	請册封世弟	이건명 『寒圃齋使行日記』 유척기『연행록』
경종 2 1722	10	사은진주겸삼절연공	전성군 李混	李萬選	梁廷虎	謝册封世弟	
경종 3 1723	1	진위겸진향	여산군 李枋	金始煥	李承源	慰康熙崩逝	
	4	진하	密昌君 李樴	徐命均	柳萬重	賀雍正登極	
	8	진위겸진향	吳命峻	洪重禹	黃昇	慰皇太后崩逝	황정『계묘연행록』
	10	진하사은겸삼절연공	西平君 李橈	李明彦	金始煥	賀尊謚康熙	
경종 4 1724	3	진하겸사은	益陽君 李檀	權以鎭	沈埈	賀皇太后尊謚	권이진 『계사 연행일기』
	10	고부겸주청	밀창군 李樴	李眞儒	金尙奎	告景宗大王昇遐	김상규『啓下』
	10	진하사은겸삼절연공	여원군 李柱	李夏源	柳綎	賀册立皇后	
영조 원년 1725	4	사은겸진주주청	礪城君 李楫	權憕	趙文命	謝賜祭	조문명『연행일기』
	11	삼절연공	金興慶	柳復明	崔命相		김흥경 『燕行 詩贈季君』
영조 2 1726	2	사은겸진주	서평군 李橈	金有慶	趙命臣	謝册封世子	
	11	사은겸삼절연공	密豊君 李坦	鄭亨益	金應福	謝刊正史誣	
영조 3 1727	11	사은겸삼절연공	洛昌君 李樘	李世瑾	姜必慶	謝方物移准	姜浩溥『桑蓬錄』

시행시기		사행명칭	정사	부사	서장관	사행목적	비고
영조 4 1728	1	사은겸진주	沈壽賢	李明彦	趙鎮禧	謝寬免逋債	심육『연행록』 이시항 『燕行見聞錄』
	8	사은겸진주	서평군 李橈	鄭錫三	申致雲	謝減貢米	
	11	삼절연공사	尹淳	趙翼命	權一衡		
영조 5 1729	8	사은	驪川君 李增	宋成明	尹光益	謝世子賜祭	
	10	삼절연공	金東弼	趙錫命	沈星鎮		조석명 『墨沼燕行詩』
영조 6 1730	8	고부	愼無逸		南泰良	告宣懿大妃昇遐	남태량『燕行雜稿』
	11	사은겸삼절연공	서평군 李橈	尹惠敎	鄭必寧	謝謝恩付節使	
영조 7 1731	11	사은겸삼절연공	낙창군 李樘	趙尚絅	李日躋	謝大妃賜祭	조상경『燕槎錄』
	12	진위겸진향	陽平君 李橿	李春躋	尹得和	慰皇后崩逝	
영조 8 1732	7	진하겸사은	李宜顯	趙最壽	韓德厚	賀冊諡皇后謝寢水路防	이의현 『임자연행잡지』 조최수 『임자연행일기』 한덕후 『승지공연행일록』
	10	삼절연공	李眞望	徐宗燮	吳瑗		오원『月谷燕行詩』
영조 9 1733	11	사은겸삼절연공	밀창군 李樴	閔應洙	尹彙貞	謝方物移准	
영조 10 1734	7	진주	徐命均	朴文秀	黃梓	奏犯越	
	11	삼절연공	尹游	洪景輔	南泰溫		
영조 11 1735	7	진주겸사은	양평군 李橿	徐宗伋	申致謹	奏犯人擬律	
	10	진위겸진향	낙창군 李樘	李壽沆	李潤身	慰雍正崩逝	
	11	사은겸삼절연공	여선군 李壆	李德壽	具宅奎	謝漂人出送	이덕수『연행록』
영조 12 1736	3	진하겸사은	咸平君 李泓	鄭錫五	任珽	賀乾隆登極	임정『연행록』
	10	진하사은삼절연공	長溪君 李棕	金始炯	徐命珩	謝三節合併	
영조 13 1737	7	진주겸주청	徐命均	柳儼	李喆輔	請中江開市	이철보 『정사 연행일기』
	11	진하사은겸삼절연공	海興君 李橿	金龍慶	南渭老	賀雍正配祀天地	
영조 14 1738	7	진하사은겸진주	金在魯	金始煥	李亮臣	賀尊號皇太后	
	11	삼절연공	趙最壽	李瀁	金光世		

시행시기		사행명칭	정사	부사	서장관	사행목적	비고
영조 15 1739	2	진위겸사은	密陽君 李梡	徐宗玉	李德重	慰皇太子喪	
	11	삼절연공	綾昌君 李橚	李匡德	李道謙		
영조 16 1740	11	사은겸삼절연공	洛豊君 李栦	閔亨洙	洪昌漢	謝漂人出送	홍창한『연행일기』
영조 17 1741	11	사은겸삼절연공	驪善君 李壆	鄭彦燮	金宗台		
영조 18 1742	11	사은겸삼절연공	洛昌君 李樘	徐命彬	洪重一	謝犯人緩決	
영조 19 1743	7	문안	趙顯命		金尙迪	起居瀋幸	조현명『연행록』, 『연행일기』
	11	사은겸삼절연공	綾昌君 李橚	柳復明	俞宇基		
영조 20 1744	1	진하겸사은	陽平君 李檣	李日躋	李裕身	賀展謁園陵	
	11	삼절연공겸사은	서평군 李橈	魚有龍	李夏宗	謝方物移准	
영조 21 1745	11	삼절연공사	趙觀彬	鄭俊一	閔百祥		조관빈 『悔軒燕行詩』
영조 22 1746	4	진주겸사은	여선군 李壆	趙榮國	李台重	請寢退柵	
	11	삼절연공겸사은	海興君 李橿	尹汲	安儆	謝方物移准	윤급『燕行日記』
영조 23 1747	11	삼절연공겸사은	낙풍군 이무	이철보	趙明鼎	謝無方物戊辰	이철보 『정묘연행시』
영조 24 1748	5	진위겸진향	海運君 李槤	趙明謙	沈鑣	慰皇后崩逝	
	10	진하사은겸삼절연공	鄭錫五	鄭亨復	李彝章	賀册諡皇后	
	12	참핵	金尙迪			推覈失銀	
영조 25 1749	9	진하겸사은	조현명	南泰良	申暐	賀尊號皇太后 討平金川	
	11	삼절연공겸사은	낙창군 李樘	黃晸	俞彦述	謝方物移准	유언술『연경잡지』
영조 26 1750	4	참핵	南泰耆			會查犯越	
	11	사은진주겸삼절연공	海春君 李栐	黃梓	任珹	謝停查勑	
	12	진하겸사은	낙풍군 李栦	尹得和	尹光纘	賀尊號皇太后	
영조 27 1751	11	사은겸삼절연공	낙창군 李樘	申思建	趙重晦	謝免議	
영조 28 1752	7	진하겸사은	해운군 李槤	漢師得	俞漢蕭	賀尊號皇太后	
	11	삼절연공겸사은	해흥군 李橿	南泰齊	金文行	謝方物移准	남태재『椒蔗錄』

시행시기		사행명칭	정사	부사	서장관	사행목적	비고
영조 29 1753	11	사은겸삼절연공	낙풍군 李楺	李命坤	鄭純儉	謝賜緞 외	
영조 30 1754	7	문안	俞拓基		沈鏽	起居瀋幸	유척기『瀋行錄』
	11	삼절연공겸사은	장계군 李橰	李宗白	李惟秀	謝漂人出送	
	12	사은	海春君 李栶	金相奭	沈墭	謝陪臣參宴	
영조 31 1755	10	진하겸사은	해운군 李槤	黃景源	徐命膺	賀討平準噶爾	
	11	삼절연공겸사은	해봉군 李橚	鄭光忠	李基敬	謝方物移准	이기경『飮氷行程曆』 정광충『연행일록』
영조 32 1756	11	사은겸삼절연공	장계군 李橰	曺命采	任師夏	謝漂人出送	
영조 33 1757	4	고부	金尙重			告貞聖王妃昇遐	
	4	고부	安集		李命植	告仁元王妃昇遐	
	6	참핵	李彛章			會査犯越	
	11	사은겸삼절연공	해흥군 李橿	金尙翼	李彦衡	謝王妃賜祭	
영조 34 1758	11	사은진주겸삼절연공	장계군 李橰	李得宗	李德海	謝方物移准	
영조 35 1759	10	사은주청겸삼절연공	해춘군 李栶	趙明鼎	權噵	謝册封王妃 외	
영조 36 1760	7	진하겸사은	해운군 李槤	徐命臣	趙慲	賀討平卓木	서명신『경진연행록』
	11	삼절연공	洪啓禧	趙榮進	李徽中		이상봉『북원록』
영조 37 1761	10	삼절연공겸사은	해흥군 李橿	南泰會	李宜老	謝方物發回	
영조 38 1762	11	진하사은겸삼절연공	함계군 李橚	李奎采	朴弼達	賀尊號皇太后	
영조 39 1763	2	사은겸진주주청	장계군 李橰	洪重孝	洪趾海	謝賜祭世子	
	11	사은겸삼절연공	순제군 李炟	洪名漢	李憲默	謝册封王世孫	이헌묵『연행일록』
영조 40 1764	3	참핵	金鍾正			會査殺越	김종정『심양일록』
	11	사은진주겸삼절연공	전은군 李墩	韓光會	安杓	謝犯越免議	
영조 41 1765	11	삼절연공겸사은	순의군 李烜	金善行	洪檍	謝上諭	홍대용『담헌연기』, 『을병연항록』
영조 42 1766	10	삼절연공겸사은	함계군 李橚	尹得養	李亨達	謝進頒曆日	
영조 43 1767	10	삼절연공겸사은	전은군 李墩	李心源	李壽勛	謝漂人出送	이심원『丁亥燕槎錄』
영조 44 1768	10	삼절연공겸사은	순의군 李烜	具允鈺	李永中	謝漂人出送	이기지『연행시』

시행시기		사행명칭	정사	부사	서장관	사행목적	비고
영조 45 1769	10	삼절연공	徐命膺	洪梓	洪樂信		
영조 46 1770	10	삼절연공겸사은	경흥군 李栴	宋瑩中	李命彬	謝漂人出送	
영조 47 1771	5	진주겸사은	金尙喆	尹東暹	沈顥之	奏史誣	
	11	사은겸삼절연공	해계군 李爀	趙榮順	李宅鎭	謝方物移准	
영조 48 1772	11	진하사은겸삼절연공	순의군 李烜	尹東昇	李致中	賀尊號皇太后	
영조 49 1773	11	사은겸삼절연공	낙림군 李埏	嚴璹	任希簡	謝賜緞 외	엄숙『연행록』
영조 50 1774	11	삼절연공겸사은	해계군 李爀	趙德成	李世奭	謝方物移准	
영조 51 1775	11	삼절연공겸사은	낙림군 李挻	李海重	林得浩	謝漂人出送	
영조 52 1776	4	고부주청겸진주	金致仁	鄭昌順	李鎭衡	告英宗大王昇遐	
	11	진하겸사은	李溆	徐浩修	吳大益	賀討平金川	
	11	삼절연공겸사은	금성위 朴明源	鄭好仁	申思運	謝漂人出送	
정조 원년 1777	4	진위겸진향	鄭尙淳	宋載經	姜忱	慰皇太后崩逝	
	10	진하사은겸삼절연공	하은군 李垙	李坤	李在學	賀皇太后祔廟	이갑『연행기사』
정조 2 1778	3	사은겸진주	蔡濟恭	鄭一祥	沈念祖	謝緝捕逆黨	채제공『含忍錄』 이덕무『입연기』
	윤6	문안	李溆		南鶴聞	起居瀋幸	
	9	사은	하은군 李垙	尹坊	鄭宇淳	謝賜筆	
	11	삼절연공	鄭光漢	李秉模	趙時偉		
정조 3 1779	10	삼절연공겸사은	창성위 黃仁點	洪檢	洪明浩	謝方物移准	
정조 4 1780	5	진하겸사은	금성위 朴明源	鄭元始	趙鼎鎭	賀聖節	박지원『열하일기』 노이점『수사록』
	10	사은	무림군 李塘	李崇祐	尹長烈	謝賜緞	
	11	삼절연공	徐有慶	申大升	林濟遠		
정조 5 1781	11	삼절연공겸사은	황인점	洪秀輔	林錫喆	謝賜緞	
정조 6 1782	10	삼절연공겸사은	鄭存謙	洪良浩	洪文泳	謝陪臣參宴	홍양호『燕雲紀行』 미상『燕行記著』
정조 7 1783	6	성절겸문안	李福源	吳載純	尹暻	起居瀋幸	
	10	사은	洪樂性	尹師國	李魯春	謝賜詩	이노춘『북연긔힝』
	10	삼절연공겸사은	황인점	柳義養	李東郁	謝陪臣參宴	

시행시기		사행명칭	정사	부사	서장관	사행목적	비고
정조 8 1784	7	사은겸진주주청	金熤	金尙集	李兢淵	謝賜緞	
	10	진하사은겸삼절연공	李徽之	姜世晃	李泰永	賀臨御五紀	강세황『표암유고』
	11	사은	朴明源	尹承烈	李鼎運	謝册封世子	
정조 9 1785	10	삼절연공겸사은	安春君 李烇	李致中	宋銓	謝詔書順付	
정조 10 1786	9	사은겸삼절연공	황인점	尹尙東	李勉兢	謝世子賜祭	沈樂洙『연행일승』
정조 11 1787	10	삼절연공겸사은	俞彦鎬	趙瑍	鄭致淳	謝賜物	유언호『연행록』 조환『연행일록』
정조 12 1788	10	삼절연공겸사은	李在協	魚錫定	俞漢模	謝陪臣參宴	魚錫定『연행록』
정조 13 1789	10	진하사은겸삼절연공	李性源	趙宗鉉	成種仁	賀皇上八旬	趙秀三『연행기정』
정조 14 1790	5	진하겸사은	황인점	서호수	李百亨	賀聖節, 謝詔書順付	서호수『연행기』, 『연행일기』 유득공『熱河 紀行詩註』 황인점『승사록』
	10	동지겸사은	광은위 金箕性	閔台爀	李祉永	謝別論	김기성『연행일기』 백경현『연행록』
정조 15 1791	10	동지겸사은	金履素	李祖源	沈能翼	謝賜物	김정중『연행록』
정조 16 1792	10	삼절연공겸사은	朴宗岳	徐龍輔	金祖淳	謝賜物	김조순『연행록』
정조 17 1793	10	삼절연공겸사은	황인점	李在學	鄭東觀	謝賜物	황인점『乘槎錄』 이재학『연행기사』, 『계축연행시』 이계호『연힝녹』
정조 18 1794	10	진하	朴宗岳	鄭大容	鄭尙愚	賀臨御六紀	
	10	삼절연공겸사은	洪良浩	李義弼	沈興永	謝賜物	홍양호『燕雲續永』 洪羲俊『연행시』
정조 19 1795	10	삼절연공겸사은	閔鍾顯	李亨元	趙德潤	謝賜物	
	11	진하겸사은	李秉模	徐有防	柳畊	賀傳位, 賀登極	
정조 20 1796	10	사은겸삼절연공	金思穆	柳焵	李翊模	謝詔書頒付加賞賜物	홍치문, 조문덕 공저『丙辰苦塊錄』
정조 21 1797	10	삼절연공겸사은	金文淳	申耆	洪樂游	謝賜物	
정조 21 1798	10	삼절연공겸사은	李祖源	金勉柱	徐有聞	謝賜物	서유문 『무오연행록』
정조 23 1799	3	진위겸진향	具敏和	金履翼	曺錫中	慰乾隆崩逝	
	7	진하겸사은	趙尙鎭	徐瀅修	韓致應	賀尊諡大行太上皇帝	
	10	진하겸세폐	金載瓚	李基讓	具得魯	賀乾隆皇帝祔太廟	
정조 24 1800	1	진하겸사은	具敏和	韓用龜	柳畊	賀乾隆皇帝配祀天地	
	윤4	진주겸주청	李秉模	李集斗	朴鍾淳	請册封世子	
	8	고부겸주청	具敏和	鄭大容	張至冕	告正宗大王昇遐	
	11	세폐겸사은	李得臣	林蓍喆	尹羽烈	謝冬至陪臣賜食	

시행시기		사행명칭	정사	부사	서장관	사행목적	비고
순조 원년 1801	2	사은	趙尚鎭	申應朝	申絢	謝賜祭	
	8	진하겸사은	청성위 沈能建	吳載紹	鄭晚錫	賀冊立皇后	오재소『연행일기』
	10	동지겸진주	曺允大	徐美修	李基憲	討邪逆陳奏	이기헌『연행시축』, 『연행일기』
순조 2 1802	10	주청겸동지사은	沈能建	韓晚裕	閔命爀	請册封王妃	
순조 3 1803	7	사은	李晚秀	洪義浩	洪奭周	謝册封王妃	홍의호『연행시』, 『三入燕薊錄』 이만수『輶車集』 홍석주『연천부연시』
	10	삼절연공	閔台爀	權襈	徐長輔		이해응『계산기정』, 『薊程詩稿』
순조 4 1804	10	사은겸동지	金思穆	宋銓	元在明	謝册封謝恩方物移准	원재명『지정연기』
순조 5 1805	2	고부	吳鼎源		姜浚欽	告貞純大妃昇遐	강준흠『연행록』
	윤6	문안	李秉模		洪受浩	起居瀋幸	
	10	진하겸사은	徐龍輔	李始源	尹尚圭	賀展謁園陵	이시원『부연시』 이봉수『부연시』
	10	사은겸동지	李時秀	李普天	尹魯東	謝賜祭	
순조 6 1806	10	동지겸사은	沈能建	吳泰賢	李永老	謝賜祭謝恩方物移准	
순조 7 1807	10	사은겸동지사	南公轍	林漢浩	金魯應	謝貢色雇車價蕩減	미상『입연기』
순조 8 1808	10	진하사은겸 동지사	沈能建	趙弘鎭	金啓河	賀皇上五旬	
순조 9 1809	7	성절진하겸사은	韓用龜	尹序東	閔致載	賀聖節	
	10	동지겸사은	朴宗來	金魯敬	李永純	謝龍川漂民出送	李敬高『연행록』
순조 10 1810	10	동지겸사은	李集斗	朴宗京	洪冕燮	謝冬至陪臣參宴	
순조 11 1811	10	동지겸사은	曺允大	李文會	韓用儀	謝冬至陪臣參宴	李鼎受『遊燕錄』
순조 12 1812	7	진주겸주청	李時秀	金銑	申緯	請册封世子	이시수『續北征詩』 신위『奏請行卷』
	10	동지겸사은	沈象奎	朴宗正	李光文	謝冬至陪臣參宴	
순조 13 1813	2	사은사	李相璜	任希存	洪起燮	謝册封世子	
	10	동지겸사은	韓用鐸	曺允遂	柳鼎養	謝賜物	
순조 14 1814	10	동지겸사은	林漢浩	尹尚圭	李鍾穆	謝賜物	
순조 15 1815	10	동지겸사은	洪義浩	趙鍾永	曺錫正	謝賜物	홍의호『담녕연행시』
순조 16 1816	10	동지겸사은	李肇源	李志淵	朴綺壽	謝賜物	이조원『黃粱吟』
순조 17 1817	10	동지겸사은	韓致應	申在明	洪義瑾	謝太靑島漂人送出	
순조 18 1818	6	문안	韓用龜		趙萬永	起居瀋幸	
	10	사은	朴崟壽	趙萬元	李羲肇	謝賜詩福字	
	10	진하겸동지사은	鄭晚錫	吳翰源	李潞	賀皇上六旬	

시행시기		사행명칭	정사	부사	서장관	사행목적	비고
순조 19 1819	7	성절진하겸사은	李魯益	尹鼎烈	金敬淵	賀聖節	
	10	동지	洪羲臣	李鶴秀	權敦仁		
순조 20 1820	10	동지겸사은	李羲甲	尹行直	李沆	謝聖節進賀賜物	
	11	진위겸진향	韓致應	徐能輔	朴台壽	慰嘉慶崩逝	
순조 21 1821	1	진하겸사은사	李肇源	宋冕載	洪益聞	賀道光登極	
	4	고부	洪命周		洪彦謨	告孝懿大妃昇遐	
	10	사은겸진주	李好敏	趙鐘永	李元默	賀尊號皇太后	미상『簡山北遊錄』
	10	진하사은겸세폐	趙萬元	恭命烈	尹秉烈	賀孝穆皇后册謚	
순조 22 1822	7	사은	南履翼	權不應	林處鎭	謝陳奏准請	權復仁『隨槎閑筆』 남이익『椒蔗續編』
	10	동지겸사은	金魯敬	金啓溫	徐有素	謝仁川漂民出送	金學民『薊程散考』 서유소『연행록』
순조 23 1823	7	진하겸사은	朴宗薰	徐俊輔	洪赫	賀皇太后加上尊號	홍혁『연행록』
	10	동지겸사은	洪義浩	李龍秀	曹龍振	謝濟州漂民出送	홍의호『三入燕薊錄』
순조 24 1824	10	동지겸사은	權常愼	李光憲	李鎭華	謝册封詔書順治	
순조 25 1825	10	동지겸사은	李勉昇	李錫祜	朴宗學	謝賜物	미상『隨槎日錄』
순조 26 1826	10	동지겸사은	洪羲俊	申在植	鄭禮容	謝賜物	洪錫謨『遊燕藁』
순조 27 1827	10	동지겸사은	宋冕載	李愚在	洪遠謨	謝賜物	
순조 28 1828	4	진하겸사은	남연군 李球	李奎鉉	趙基謙	賀討平	미상『부연일기』 金芝叟『셔힝녹』
	10	사은겸동지	洪起燮	柳鼎養	朴宗吉	謝進賀賜物	박사호『心田稿』
순조 29 1829	4	진하겸사은	徐能輔	呂東植	俞章煥	賀皇太后加上尊號	
	7	문안	李相璜		朴來謙	起居瀋幸	박래겸『瀋槎日記』
	10	동지겸사은	柳相祚	洪羲瑾	趙秉龜	謝進賀陪臣賜食	조수삼『연행시』 미상『隨槎日錄』
	11	진하겸사은	李光文	韓耆裕	姜時永	賀展謁園陵	강시영『輶軒續錄』
	6	告訃賚咨官	李應信				
순조 30 1830	10	사은겸동지	徐俊輔	洪敬謨	李南翼	謝賜物	홍경모『槎上韻語』
	11	진주겸주청	李相璜	李志淵	尹心圭	請册封世孫	
순조 31 1831	7	사은	洪奭周	俞應煥	李遠翊	謝册封	韓弼敎『隨槎錄』
	10	동지겸사은	鄭元容	金弘根	李鼎在	謝漂民送出	정원용『燕槎錄』 미상『연행일록』
순조 32 1832	10	동지겸사은	徐畊輔	尹致謙	金景善	謝冬至陪臣參宴	김경선『연원직지』
순조 33 1833	7	진위겸진향	李止淵	朴晦壽	李竣祜	慰皇后崩逝	이지연『연행시』
	10	사은겸동지	曹鳳振	朴來謙	李在鶴	謝奉上諭賜緞	조봉진 외『燕槎酬唱帖』
순조 34 1834	2	진하겸사은	洪敬謨	李光正	金鼎集	賀皇后册謚	홍경모『槎上續韻』,『燕槎續錄』 이광정『연행시』
	10	동지겸사은	李翊會	朴齊聞	黃秌	謝賜緞	
	12	고부겸청시청승습진주	朴宗薰	李羲準	成遂默	告訃純宗大王昇遐, 請謚請承襲	

시행시기		사행명칭	정사	부사	서장관	사행목적	비고
헌종 원년 1835	4	진하겸사은	洪命周	尹馨大	趙鶴年	賀皇后冊立 外	
	8	사은	金鏴	李彦淳	鄭在絅	謝賜祭	
	10	동지	朴晦壽	趙斗淳	韓鎭庭		조두순『연행시』
헌종 2 1836	2	진하겸사은	權敦仁	安光直	安應龍	賀皇太后六旬加上徽號	
	10	동지겸사은	申在植	李魯集	趙啓昇	謝冬至陪臣賜食	任百淵『鏡浯 遊燕日錄』
헌종 3 1837	4	주청겸사은	동녕위 金賢根	趙秉鉉	李源益	請冊封王妃	김현근『玉河日記』
	10	동지겸사은	朴綺壽	金興根	李光載	謝冊封王妃	김흥근『연행시』
헌종 4 1838	10	동지겸사은	李羲準	尹秉烈	李時在	謝冊封	
헌종 5 1839	10	동지겸사은	李喜愚	李魯秉	李正履	謝賜物 外	
헌종 6 1840	3	진위진향사은	완창군 李時仁	尹命圭	韓啓源	慰皇后崩逝	
	10	진하사은겸동지	朴晦壽	趙冀永	李繪九	賀皇上六旬	
헌종 7 1841	10	동지겸사은	李若愚	金東健	韓宓履	謝六旬進賀方物移准	金貞益『북정일기』
헌종 8 1842	10	동지사은	흥인군 李最應	李圭祊	趙鳳夏	謝賜物	조봉하『燕薊紀畧』
헌종 9 1843	8	고부	沈宜升		徐相敎	告孝顯王后昇遐	
	10	동지겸사은	李穆淵	俞星煥	金鏴	謝賜物	
헌종 10 1844	10	주청겸사은동지	흥완군 李晸應	權大肯	尹穳	請冊封王妃	尹程『서행록』
헌종 11 1845	10	사은겸동지	李憲球	李同淳	李裕元	謝冊封王妃	이헌구『燕槎錄』
헌종 12 1846	3	진하겸사은	朴永元	趙亨復	沈熙淳	賀皇太后七旬加上徽號	박영원『연사록』
	10	동지겸사은	金賢根	朴容壽	宋杜獻	謝進賀陪臣賜食	
헌종 13 1847	10	동지겸사은	成遂默	尹致定	朴商壽	謝欽差大臣盛京將軍江界越邊查辨完竣	
헌종 14 1848	10	동지겸사은	姜時永	宋持養	尹哲求	謝賜物	이유준『몽유연행록』
헌종 15 1849	7	고부청시겸승습주청	朴晦壽	李根友	沈敦永	告憲宗大王昇遐	심돈영『연행록』 黃某『연행일기』
	10	동지겸사은	李啓朝	韓正敎	沈膺泰	謝賜物	이계조『연행일기』
철종 원년 1850	1	사은	趙鶴年	南獻敎	鄭鎏	謝賜祭 및 諡號	
	3	진위진향겸사은	徐左輔	洪羲錫	金會明	慰皇太后崩逝	
	3	진위겸진향	成遂默	李明迪	尹行福	慰道光崩逝	
	7	진하겸사은	李景在	徐憲淳	尹堉	賀咸豊登極	
	10	진하사은겸세폐	權大肯	金德喜	閔致庠	賀大行皇太后尊諡	권시형『石湍燕記』

시행시기		사행명칭	정사	부사	서장관	사행목적	비고
철종 2 1851	1	진주겸사은	金景善	李圭祊	李升洙	奏恩彦君誣	김경선『출강록』
	10	진하사은주청겸세폐	益平君 李曦	成原默	俞錫煥	請册封王妃	
철종 3 1852	6	사은	徐念淳	趙忠植	崔遇亨	謝册封王妃	權魯郁 『山房錄燕行裁簡』 최우형『연황별곡』
	10	진하사은겸동지	徐有薰	李寅皋	宋謙洙	賀道光祔廟	
철종 4 1853	4	진하겸사은	姜時永	李謙在	趙雲卿	賀皇后册立	강시영『輶軒三錄』
	10	진하사은동지	尹致秀	李玄緖	李綱峻	賀皇太后祔廟	
철종 5 1854	10	동지겸사은	金鏵	鄭德和	朴弘陽	謝賜物	정덕화『燕槎日錄』
철종 6 1855	10	진위진향겸사은	徐憲淳	趙秉恒	申佐模	慰皇太后崩逝	신좌모『燕槎紀行』, 『연행잡기』 서경순 『몽경당일사』
	10	동지겸사은	趙得林	俞章煥	姜長煥	謝賜物	강장환『북원록』
철종 7 1856	2	진하겸사은	朴齊憲	林肯洙	趙翼東	賀尊諡皇太后	박현양『연행일기』
	10	동지겸사은	徐戴淳	任百經	李容佐	謝皇太后遺誥順付	
철종 8 1857	9	고부	李維謙		安喜壽	告純元王后昇遐	
	10	사은겸동지	경평군 李晧	任百秀	金昌秀	謝賜物	
철종 9 1858	10	사은겸동지	李根友	金永爵	金直淵	謝賜祭	김직연『燕槎日錄』
철종 10 1859	10	동지겸사은	李圢	林永洙	高時鴻	謝賜物	고시홍『입연기』
철종 11 1860	윤3	성절진하겸사은	任百經	朴齊寅	李後善	賀三旬聖節	
	10	동지겸사은	申錫愚	徐衡淳	趙雲周	謝賜物	신석우『입연기』
철종 12 1861	1	문안	趙徽林	朴珪壽	申轍求	起居熱河	
	10	사은겸동지	李源命	南性敎	閔達鏞	謝熱河使臣回便賜物	
	12	진위겸진향	李謙在	俞鎭五	宋敦玉	慰咸豊崩逝	
철종 13 1862	1	진하겸사은사	徐憲淳	俞致崇	奇慶鉉	賀同治登極	정학소『서정록』
	10	진하사은겸세폐	李宜翼	朴永輔	李在聞	賀尊諡咸豊	이항억『연행일기』 박영보 『錦舲燕槎抄』
철종 14 1863	2	진주	尹致秀	李容殷	李寅命	奏卄一史約編誣	
	10	진하사은겸동지	趙然昌	閔泳緯	尹顯岐	賀皇太后祔廟	
고종 원년 1864	1	고부청시겸승습주청	李景在	林肯洙	洪必謨	告哲宗大王昇遐	
	9	사은	徐衡淳	趙熙哲	鄭顯德	謝賜祭	
	10	사은겸동지	俞章煥	尹正求	張錫駿	謝慶源賞羚材木	장석준『조천일기』
고종 2 1865	10	사은겸동지	李興敏	李鍾淳	金昌熙	謝賜筆	

시행시기		사행명칭	정사	부사	서장관	사행목적	비고
고종 3 1866	4	진하사은겸주청	柳厚祚	徐堂輔	洪淳學	賀咸豊祔廟	유후조『연행일기』 홍순학『연행가』 유인목『연행일기』, 『북힝가』
	10	사은겸동지	李豊翼	李世器	嚴世永	謝册封王妃	
고종 4 1867	10	동지겸사은사	金益文	趙性敎	洪大鍾	謝謝恩方物	
고종 5 1868	5	賷奏官	李建鎰				
	10	동지겸사은	金有淵	南廷順	趙秉鎬	謝冬至使臣加賞	
고종 6 1869	10	동지겸사은	李承輔	趙寧夏	趙定熙	謝冬至使臣加賞	이승보『연행시』 성인호『遊燕錄』
고종 7 1870	윤10	동지겸사은	姜㳣	徐相鼎	權膺善	謝冬至使臣加賞	서상정『燕槎筆記』 姜瑋『북유초』
고종 8 1871	10	동지겸사은	閔致庠	李建弼	朴鳳彬	謝冬至使臣加賞	李冕九『수사록』
고종 9 1872	7	진하겸사은	朴珪壽	成彝鎬	姜文馨	賀皇后册封	
	11	동지겸사은	金壽鉉	南廷益	閔泳穆	賀皇后册立	
고종 10 1873	3	진하겸사은	李根弼	韓敬源	趙宇熙	賀皇上親政	
	10	사은겸동지	鄭建朝	洪遠植	李鎬翼	謝皇上親政詔書順付	姜瑋『北遊日記』, 『북유속초』
고종 11 1874	5	진하겸사은	李昇應	李諄翼	沈東獻	賀光緒登極	
	7	진주겸주청	李裕元	金始淵	朴周陽	請册封世子	
	10	동지겸사은	李會正	沈履澤	李建昌	謝皇上親政	이건창『北遊詩草』 심이택『연행록』
		진위진향겸사은	李秉文	趙寅熙	鄭元和	慰皇后崩逝	
고종 12 1875	3	진위겸진향	姜蘭馨	洪兢周	姜贊	慰同治崩逝	강난형『연행시』
	5	진하겸사은	李昇應	李淳翼	沈東獻		
	7	주청	李裕元	金始淵	朴周陽		이유원『蓟槎日錄』
	10	진위진향사은	李秉文	趙寅熙	鄭元和		
	10	진하사은겸위폐	南廷順	李寅命	尹致聘	賀同治尊諡	
고종 13 1876	5	진하겸사은	韓敦源	林檮洙	閔種默	賀兩宮皇太后尊號	임한수『연행록』
	10	사은겸세폐	沈承澤	李容學	尹升求	謝同治皇后進香賜緞	이용학『연계기략』
고종 14 1877	10	동지겸사은	曹錫輿	李珪永	李敎榮	謝謝恩方物移准	
고종 15 1878	5	고부	趙翼永		洪在瓚	告哲仁王后昇遐	
	10	동지겸사은	沈舜澤	趙秉世	鄭元夏	謝三節方物移准	조병세『노정기』
고종 16 1879	10	사은겸동지	韓敬源	南一祐	李萬敦	謝賜祭	남일우『燕記』
고종 17 1880	10	진하겸동지사은	任應準	鄭稷朝	洪鍾永	賀同治祔太廟	임응준『연행일기』

시행시기		사행명칭	정사	부사	서장관	사행목적	비고
고종 18 1881	6	진위겸진향	洪祐昌	趙昌永	柳宗植	慰皇太后崩逝	
	10	동지겸사은	洪鍾軒	金益容	曺寅承	賀皇太后祔太廟	
고종 19 1882	7	진주	趙寧夏	金弘集	李祖淵		
	9	진하사은겸세폐	沈履澤	閔種默	鄭夏源		
고종 20 1883	1	진주사	金炳始			정사만 임명	
	6	동지겸사은	成彝鎬	朴定陽	金文濟		
	11	동지	閔種默	李源逸	徐相雨		
고종 21 1884	10	동지겸사은	金晚植	南廷哲	尹命植		
고종 22 1885	3	진주	閔種默	趙秉式	金世基		
	11	동지겸사은	鄭海崙	徐相雨	李勛卿		
고종 23 1886	10	동지겸사은	徐相雨	沈相學	尹璿		이승오 『觀華誌』, 『연사일기』
	12	진하겸사은	李承五	金商圭	鄭闇朝		
고종 24 1887	10	사은겸동지	趙秉世	金完秀	閔哲勳		
고종 25 1888	10	진하사은겸동지	李淳翼	金綺秀	宋榮大		미상 『燕轅月錄』
고종 26 1889	10	동지	李敦夏	李僖魯	尹始榮		
고종 27 1890	5	고부	洪鍾永		趙秉聖		홍종영 『연행록』
	10	동지	李珪永	曺寅承	鄭雲景		
고종 28 1891	4	진하	徐正淳	趙東萬	李範贊		
	10	동지	李鎬翼	沈琦澤	鄭顯謨		
고종 29 1892	10	동지	李乾夏	李㘽	沈遠翼		
고종 30 1893	10	동지	李正魯	李胄榮	黃章淵		
고종 31 1894	6	진하겸사은	李承純	閔永喆	李裕宰		민영철 『연행록』 김동호 『연행록』

* 전거: 『同文彙考』補編 卷7, 使行錄

入京시기		派送使臣 및 賚來	조칙내용
崇德 2 1637	1	上使 英俄爾岱 (龍骨大), 副使 馬福塔, 三使 達雲	頒印誥命彩幣勅 1道
	7	謝恩使 賚來	諭官民詔 1道 외 7道
	12	聖節使 賚來	聖節頒賞勅 1道 외 3道
숭덕 3 1638	2	朝使 재래	正朝頒賞勅 1道 외 1道
	5	사은사 재래	頒賞使臣勅 1道
	8	陳奏使 재래	飭不卽調兵勅 1道
숭덕 4 1639	6	문안사 재래	頒濟南戰捷勅 1道
		상사 馬福塔, 부사 把屹乃湜羅, 三使 興	王妃誥命彩幣勅 1道, 世子誥命勅 1道
	11	滿月介 봉칙 출래	赦師期遲悮勅 1道, 都監改以接待所
	12	상사 馬夫達, 부사 吳, 삼사 超	調發兵糧及監督三田渡碑文勅 1道
숭덕 5 1640	3	瀋邸陪從臣 재래	許世子歸省勅 1道
		戶部上將 梧木道, 次將 所把伊, 三將 豆多海	査質子混冒及勅使中毒勅 1道, 소현세자 호위하고 입경
		英俄兒代 봉칙 출래	飭違悮師期勅 1道
	11	성절사 재래	減年貢米包勅 1道
		李博氏, 車博氏 봉칙 출래	都監改以接待所
숭덕 6 1641	10	陽敘博氏, 加麟博氏	留戍兵送衣糧勅 1道 외 2도 都監改以接待所
숭덕 7 1642	4	瀋邸陪從臣 재래	問和戰便否勅 1道, 討平錦州勅 1道
	10	李馨長 재래	飭私通明朝勅 1道
	12	盧施博氏, 頗破博氏 봉칙 출래	飭五臣置灣府及鳳城囚人勘勵勅 1道
숭덕 8 1643	3	상사 호부낭중 布太平古, 부사 朴氏楊方興	諭囚斥和臣斬高忠元勅 1道
	5	세자 우부빈객 李昭漢 재래	量減年貢原釋囚人勅 1道 외 1도
	8	瀋邸陪從臣 재래	頒蒙古歸順勅 1道
	9	상사 於思介博氏, 부사 우시랑 割送可	太宗文皇帝(崇德)遺詔
	10	상사 戶部 丞陳, 부사 國史院 正剛, 삼사 鄭命壽	頒順治登極詔 1道, 賜物勅 1도
	12	호행상장 孫太, 부장 佛叟	頒崇德減歲幣定勅例遺詔勅 1道
順治 元年 1644	4	상사 於思介博氏, 부사 鄭命壽	免刷逃査逆黨勅 1道
	6	상사 波音所博氏, 부사 夫音所博氏	頒吳三桂出降勅 1道 외 1도
순치 2 1645	2	상사 예부시랑 藍所伊, 부사 席所, 삼사 鄭命壽	建國號紀元詔 1道 외 2도
	3	호행상사 호부랑중 亞赤, 부사 형부랑중 羅車	호송대군칙사
	6	상사 공부상서 興能, 부사 섭정왕 일등근시 石大理, 삼사 啓心郞 鄡黑, 四使 鄭命壽	慰昭顯世子薨勅 1도, 賜祭世子文 1道 외 2도
	11	상사 內翰林 祁充格, 부사 예부낭중 朱, 삼사 호부주사 谷兒馬紅(鄭命壽)	册封世子誥 1도 외 2도
순치 3 1646	6	사은사 재래	出送林慶業勅 1도

入京시기		派送使臣 및 賚來	조칙내용
순치 4 1647	2	상사 호부 계심랑 비서원학사 布黨, 부사 내한림비서원학사 伊, 삼사 호부주사 谷應泰	飭貢幣疏玩勅 1道
	9	상사 계심랑 烏黑, 부사 蝦毛, 삼사 蝦庫, 四使 鄭命壽	飭迎勅違禮仍減年貢勅 1道
순치 5 1648	2	상사 내한림 額色黑, 부사 蝦哈, 삼사 호부주사 谷應泰, 사사 蝦布	勅行除弊定例勅 1도
	12	상사 예부 威勒恩格待, 부사 비서원 阿思哈胡里, 삼사 蝦尼滿, 사사 호부 愛什 谷兒馬紅	追尊皇帝四世詔 1도 외 1도
순치 6 1649	10	상사 호부계심랑 甫大樂古, 상사 예부계심랑 烏許, 부사 蝦察斜大, 부사 호부 愛什 喇庫哈峰谷	册封國王誥 1도, 賜國王王妃詔 2도 외 1도, 賜祭仁祖大王文 1도 외 1도
순치 7 1650	3	상사 호부상서 巴哈納, 상사 內院太學士 祁充格, 부사 圖章京曹, 삼사 蝦蝎, 四使 학사 靑, 五使 호부 愛什喇 谷	飭諡祭兼謝婚禮單欠式倭情徑奏貢布請緩勅 1도, 攝政王遍婚勅 1도
	4	梭紅 등 捧勅	攝政王議婚勅 1도 외 1도
		상사 호부우시랑 車元, 부사 賈, 삼사 察	攝政王定婚勅 1도 외 1도
	9	상사 예부우시랑 藍, 부사 布, 삼사 介	飭虛張倭情勅 1도
	10	상사 형부계심랑 額色黑, 부사 학사 賞功	攝政王母爲皇后詔 1도 (부사 회정길에 황주에서 病死)
	12	상사 예부시랑 達, 부사 內院 阿思哈大馬	頒攝政王喪詔 1도
		상사 이부계심랑 寗完我, 부사 阿思哈大士	追尊攝政王詔 1도
순치 8 1651	1	상사 예부상서 阿思哈, 부사 내원 阿思哈大檫	頒親政詔 1도 외 4도
	3	상사 이부계심랑 寗完我, 부사 병부시랑 特, 삼사 내원 阿思哈易, 사사 호부 副理官 谷應泰	追尊皇太后詔 1도 외 1도
		상사 공부리사관 奚, 부사 호부 리관 巴	追討攝政王詔 1도
		형부상서 季 등 捧到	太后 廟詔 1도 외 1도
	10	상사 이부시랑 涂, 부사 내원학사 葉成格, 삼사 도찰원 부도어사 吶, 사사 호부리사관 孤	尊號皇太后詔 1도
순치 9 1652	6	상사 형부우시랑 易, 부사 내원학사 黑, 삼사 蝦涂	慰問討逆勅 1도
	12	상사 학사 蘇納, 부사 梅勒章京胡俊, 삼사 이사관 谷兒馬紅	查審犯越勅 1도
순치 10 1653	11	상사 예부상서 郎, 부사 蝦灘, 삼사 蝦郎	廢皇后勅 1도
순치 11 1654	7	상사 형부상서 巴, 부사 도찰원 정당圖, 삼사 내원학사 千, 사사 方	按查收用斥和三臣事勅 1도
	9	상사 阿思哈, 부사 내원학사 奚, 삼사 이부계심랑 杭	繼立皇后詔 1도
순치 12 1655	3	상사 이부시랑 寗完我, 부사 莫, 삼사 柯	册封世子誥命彩幣誥 1道
	8	상사 내사신 吳拜, 부사 시랑 科兒坤, 삼사 학사 絕庫納	查擬犯越勅 1도
순치 13 1656	3	상사 의정대신 哈什屯, 부사 태학사 額色黑, 삼사 一等蝦交羅葉, 사사 一等蝦郭阿, 오사 부리관 韓巨源	出送義信公主勅 1도 외 1도
순치 14 1657	3	상사 多羅機昂邦 蘇, 부사 형부시랑 阿	尊號皇太后詔 1도 외 1도
		상사 多羅機昂邦 阿魯哈, 부사 내한림 국사원태학사 額色黑 삼사 도찰원좌참정 能吐, 사사 이부시랑 千代	查審犯買焰硝勅 1도
	5	상사 공부상서 孫, 부사 이부시랑 각라 卲, 삼사 내원학사 白允謙	太祖太宗配祀天地詔 1도
	12	상사 이번상서 明安達禮, 부사 홍문원학사 卜, 삼사 두등 蝦巴	頒生皇太子詔 1도

入京시기		派送使臣 및 齎來	조칙내용
순치 15 1658	3	상사 多羅機昻邦 哈, 부사 계심랑 巴, 삼사 太常寺理事官 沙	皇太后平復詔 1도
		통관 李一善 捧到	鳥鎗手入送勅 1도
순치 16 1659	1	상사 多里吉昻邦 馬爾札哈, 부사 시랑 吳達禮	諭祭麟坪大君文 1도
순치 17 1660	11	상사 예부상서 蔣赫德, 상사 공부상서 郭科, 부사 이부시랑 覺羅博碩會, 부사 예부시랑 祁徹, 제독 李一善	賜祭 및 册封國王詔 각 1도
순치 18 1661	1	상사태상경 馬羅哈, 부사 예부원외랑 卽	頒順治遺詔 1도
	2	상사 예부시랑 折, 부사 도찰원도어사 對	頒康熙登極詔 1도 외 1도
	5	상사 이번원시랑 加一級 達, 부사 예부 額者庫 甘	尊號順治詔 1도
康熙 元年 1662	5	상사 공부상서 喇, 부사 형부시랑 尼, 제독가일급 李一善	平定南方詔 1도
	12	상사 죄도어사 각라 雅, 부사 낭중 明	尊號太皇太后皇太后太妃詔 1도 외 1도
강희 2 1663	3	상사 두등시위 哈, 부사 태청사경(失名)	太皇后崩逝 1도
	11	상사 형부시랑 勒得洪, 부사 낭중 海喇孫, 제독 李一善	査審犯買硫黃勅 1도
강희 3 1665	11	정사 공부좌시랑 柯, 부사 낭중 石	尊號太皇太后皇太后詔 1도
강희 4 1666	7	상사 호부시랑 雷虎, 부사 낭중 穆, 제독 가일급 佟, 李一善	査審犯買硝黃容隱逃人勅 1도
	9	상사 이번원좌시랑 綽, 부사 낭중 俉	康熙親政詔 1도
강희 5 1667	1	상사 일등 蝦, 가일급 童, 부사 일등 蝦, 가일급 顧	順治配祀及尊號太皇太后詔 1도
강희 8 1669	2	상사 내대신 巴, 부사 噶喇昻邦 卽	太和殿告成詔 1도
강희 9 1670	7	상사 土伊章 京, 부사 일등 蝦, 제독 가이급 李一善	尊謚皇妣詔 1도 외
강희 11 1672	1	상사 일등시위 對親, 부사 이등시위 鄭	展謁園陵詔 1도
강희 13 1674	6	상사 宜都額眞頭等侍衛 胡, 부사 일강관 한림원시독학사 賴	皇后崩逝詔 1도
	8	상사 일등시위 伍, 부사 일등시위 賽	賜祭仁宣大妃文 1도
	9	상사 일등시위 德, 부사 일등시위 祁	册謚皇后詔 1도
강희 14 1675	3	상사 내대신 壽西特, 부사 일등시위 桑厄恩克, 삼사 삼등시위 應阿達	册封國王誥 1도, 二次賜祭顯宗大王文 2도 외
강희 15 1676	2	상사 산질대신 卜, 부사 이등시위 納	册立皇太子詔 1도 외
	3	상사 宜都額眞, 일등시위 가이급 噶, 부사 이등시위 가일급 費	尊號太皇太后皇太后詔 1도 외
강희 16 1677	10	상사 두등시위 阿, 부사 시독학사 王	册立皇后詔 1도
강희 17 1678	3	상사 일등시위 塞, 부사 내각학사 舒	皇后崩逝勅 1도
	5	상사 일등시위 馬武, 부사 이등시위 噶	册謚皇后詔 1도

入京시기		派送使臣 및 賚來	조칙내용
강희 18 1679	2	상사 가이급 의도액진 郎, 부사 일등시위 액진 安	皇太子出痘平復詔 1도
	2	상사 일등시위 가일급 費耀色, 부사 일등시위 多	太和殿火災詔 1도
강희 19 1680	8	상사 내각학사겸예부시랑 希福, 부사 일등시위 壯尼大達	確審盜取木皮勅 1도
	윤8	상사 일등시위 가일급 郭達, 부사 호군참령 魏武	慰問討逆勅 1도
강희 20 1681	3	상사 일등시위 무비원당상 羅, 부사 호군통령 杭奇	討平吳世璠詔 1도, 皇太后詔 1도 외
	4	상사 한림원시독학사 牛鈕, 부사 이등시위각라 阿堪	賜祭仁敬王妃文 1도
강희 21 1682	7	상사 예부시랑 阿, 부사 사품관 孟	王妃誥命勅 1도
강희 23 1684	7	상사 시위 李桂巴圖魯, 부사 내각학사 丹代	賜祭明聖大妃文 1도 외
강희 24 1686	2	상사 내대신 가일급 勒, 부사 내각시독학사 賽弼漢	世際昇平詔 1도
	11	상사 호군통령 佟保, 부사 내각학사 丹代	查擬犯越放鎗人勅 1도
강희 26 1688	7	상사 부도통 蘇, 부사 호군참령 布代	因旱肆赦詔 1도
강희 27 1689	1	상사 일등시위가일급 趙, 부사 이등시위 濟	太皇太后崩逝詔 1도
	2	상사 내대신 阿南達, 부사 일등시위 羅齊	尊諡太皇太后詔 1도
강희 28 1690	1	상사 호군통령 가일급 穆圖, 부사 시독학사 博濟	賜祭莊烈大妃文 1도
	8	상사 이등시위 豪尙, 부사 이등하 丙鬱	皇后崩逝詔 1도
	11	상사 부원수 海, 부사 일등하 巴	頒册諡皇后詔 1도
강희 29 1691	1	상사 한림원 3품 시독학사 馬頭, 부사 3품하 斗牛	王妃誥命勅 1도 외
강희 30 1692	4	상사 예부시랑 西安, 부사 일등시위 羅齊	查擬犯越人勅 1도
강희 34 1695	1	상사 경연일강관교습 서길사 常壽, 부사 시위좌령사 關且	册封王妃誥 1도
강희 36 1697	8	상사 산질대신 永慶, 부사 내각학사 壽	頒討平及營建詔 1도
	10	상사 부도통 瓦禮祜, 부사 시독각라 華顯	册封世子誥 1도 외
강희 41 1702	2	상사 부도통 翁愛, 부사 내각학사 巴	親巡江浙詔 1도
	6	상사 한림원장원학사겸예부시랑찰 敍, 부사 두등시위 噶爾圖	王妃誥命勅 1도 외
강희 48 1709	5	상사 두등시위 敖岱, 부사 내각학사 年羹堯	皇太子復位詔 1도
		상사 두등시위 阿齊圖, 부사 회렵총관 穆克登	五紀昇平詔 1도
강희 56 1717	10	상사 한림원학사 阿克敦, 부사 鑾儀衛 張廷枚	賜空靑勅 1도
강희 57 1718	1	상사 일강관 阿克敦, 부사 난의위 張廷枚	頒皇太后崩逝詔 1도
	2	상사 내각학사겸예부시랑 德音, 부사 치의정 張廷枚	尊號皇太后詔 1도
강희 59 1720	11	상사 내각학사 額和納, 부사 일등시위 眞德祿	賜祭肅宗大王詔 1도
강희 60 1721	1	상사 내대신겸관난위위조 査柯丹, 부사 예부시랑 羅瞻	册封國王詔 1도 외

入京시기		派送使臣 및 賚來	조칙내용
강희 61 1722	5	상사 내각학사겸예부시랑 阿克敦, 부사 이등시위 佛倫	册封世弟誥 1도 외
	12	상사 내각학사겸예부시랑 額和納, 부사 두등시위 廣福	頒雍正登極詔 1도
雍正 元年 1723	4	상사 내각학사겸예부시랑 常保, 부사 두등시위 伊都額眞明全	尊諡康熙詔 1도
	7	상사 통정사 圖, 부사 두등각라 七十	頒皇太后遺詔 1도
	10	상사 산질대신 종실백 曾成, 부사 내각학사 鄂托	尊諡皇太后詔 1도 외
옹정 2 1724	2	상사 산질대신 일등백 欽拜, 부사 도어사 嵒子風	頒康熙配祀天地詔 1도 외
	3	상사 부도통 額而德, 부사 두등시위 額麟臣	册立皇太后詔 1도
옹정 3 1725	3	상사 산질대신각라 舒祿, 부사 한림원학사 阿克敦	册封國王詔 1도 외 (상사 회정길에 평양에서 病死)
	11	상사 산질대신 이등백 馬蘭泰, 부사 내각학사 德通	册封世子誥 1도 외
옹정 7 1729	5	상사 무비원정경 두등시위 七十, 부사 시독학사 雙喜	賜祭孝章世子文 1도
옹정 9 1731	4	상사 산질대신백 馬哈達, 부사 예부시랑 傅德	賜祭宣懿大妃文 1도
	11	상사 대리시소경 巴, 부사 이등시위 巴圖	皇后崩逝勅 1도
옹정 13 1735	10	상사 산질대신 公法, 부사 내각학사 春山	册諡皇后詔 1도, 頒雍正遺詔 1도
	11	상사 병부시랑 종실 德沛, 부사 산질대신 각라 海奉	頒乾隆登極詔 1도
乾隆 元年 1736	1	상사 산질대신 奉義公 葛爾敦, 부사 두등시위 薩	尊諡雍正詔 1도 외
	3	상사 산질대신 신용공 兆德, 부사 진국장군 종실 釋迦保知伊	尊號皇太后詔 1도
건륭 2 1737	6	상사 산질대신 德保, 부사 두등시위 반령수동변사장경 多爾吉	雍正配祀天地詔 1도
건륭 3 1738	1	상사 산질대신 色冷, 부사 예부시랑 吳奉	尊號皇太后詔 1도
	3	상사 산질대신 襄泰, 부사 내각학사 岱齊	册封世子誥 1도 외
건륭 8 1743	4	상사 산질대신 부도통 博綸岱, 부사 내각학사겸예부시랑 書山	皇后崩逝勅 1도
	6	상사 산질대신 두등공서령 阿玉錫, 부사 내각학사겸예부시랑 鍾音	册諡皇后詔 1도
건륭 14 1749	6	상사 산질대신 부도통 蘇胡集, 부사 내각학사겸예부시랑 嵩壽	尊號皇太后册立貴妃討平金川詔 1도
건륭 15 1750	10	상사 예부좌시랑 介福, 부사 두등시위 각라 興長	尊號皇太后册立皇后詔 1도
건륭 16 1751	1	상사 위서산질대신백 郭爾多, 부사 내각학사 吳達善	尊號皇太后詔 1도
건륭 20 1755	8	상사 산질대신 종실 巴爾薩, 부사 두등시위 종신 和奔阿	討平準噶爾及尊號皇太后詔 1도
건륭 22 1757	9	상사 산질대신 부도통 훈구좌령 祥泰, 부사 두등시위 常	賜祭仁元大妃文 1도
건륭 25 1760	1	상사 산질대신 종실 鍾福, 부사 내각학사겸예부시랑 富德	討平和卓木詔 1도
	5	상사 산질대신일등 子栢成, 부사 내각학사겸예부시랑 世臣	册封王妃誥 1도

入京시기		派送使臣 및 賚來	조칙내용
건륭 26 1761	4	연공사 賚來	尊號皇太后詔 1도
건륭 27 1762	12	상사 산질대신일등포책공 隆興, 부사 두등시위 승은공 德祿	賜祭莊獻世子文 1도
건륭 28 1763	9	상사 산질대신 종실 弘暎, 부사 두등시위 廣亮	册封世孫誥 1도
건륭 36 1771	4	연공사 賚來	尊號皇太后詔 1도
건륭 41 1776	10	상사 산질대신 가삼급 각라 萬復, 부사 경연강관 가일급 嵩貴	册封國王誥 1도, 追崇眞宗大王誥 1도 외
건륭 42 1777	3	상사 산질대신 일등포책공 隆興, 부사 내각학사겸예부시랑 永琰	頒皇太后崩逝詔 1도
건륭 45 1780	4	연공사 재래	皇帝七旬稱慶詔 1도
건륭 49 1784	12	상사 내대신 公西明, 부사 시독학사 阿肅	册封世子誥 1도
건륭 50 1785	3	연공사 재래	皇帝臨御五紀詔 1도
건륭 51 1786	9	상사 공부시랑 蘇凌阿, 부사 내각학사 瑞寶	賜祭文孝世子文 1도
건륭 55 1790	2	연공사 재래	皇帝八旬稱慶詔 1도
嘉慶 元年 1796	3	연공사 재래	頒乾隆傳位嘉慶登極詔 1도
가경 4 1799	3	상사 산질대신 張承勳, 부사 내각학사 恒傑	頒太上皇帝遺詔 1도
	7	진위사 재래	尊謚乾隆詔 1도
	10	진하사 재래	乾隆祔太廟詔 1도
가경 5 1780	1	상사 산질대신 田國榮, 부사 내각학사 英和	乾隆配祀天地詔 1도
	11	상사 산질대신 公明俊, 부사 내각학사 納淸保	册封國王勅 1도
가경 6 1781	6	상사 산질대신 松齡, 부사 내각학사 吉綸	册立皇后詔 1도
가경 8 1783	윤2	상사 위서산질대신일등봉의후 成德, 부사 내각학사겸예부시랑 明志	册封王妃誥 1도 외
가경 10 1785	윤6	상사 산질대신일등자 瑞齡, 부사 내각학사겸예부시랑 德文	展謁園陵詔 1도
가경 14 1809	12	상사 위서산질대신 公孟住, 부사 내각학사 廉善	册封世子誥 1도 외
가경 24 1819	3	연공사 재래	皇帝六旬稱慶詔 1도
가경 25 1820	11	상사 산질대신 瑞齡, 부사 내각학사 松福	頒嘉慶遺詔 1도
	12	賚咨官 재래	尊謚嘉慶詔 1도
道光 元年 1821	3	진향사 재래	尊號皇太后詔 1도
	6	진하사 재래	嘉慶祔太廟詔 1도, 嘉慶配祀天地詔 1도
	8	고부사 재래	册謚孝穆皇后詔 1도
	9	상사 산질대신 公花沙布, 부사 내각학사겸예부시랑 恒齡	賜祭孝懿大妃文 1도 외

入京시기		派送使臣 및 賣來	조칙내용
도광 3 1823	3	연공사 재래	册立皇后詔 1도, 加上皇太后尊號詔 1도
도광 8 1828	3	연공사 재래	討平回疆勅 1도
도광 9 1829	4	연공사 재래	皇太后尊號詔 1도
	10	문안사 재래	展謁園陵詔 1도
도광 10 1830	10	상사 산질대신 額勒力軍, 부사 내각학사겸예부시랑 일등 公裕誠	賜祭孝明世子文 1도
도광 11 1831	5	상사 산질대신 貝子 慶敏, 부사 산질대신 일등 의열공 文輝	册封世孫誥 1도
도광 13 1833	7	상사 산질대신 일등 신용공 盛桂, 부사 이번원우시랑 몽고부도통 賽尙阿	皇后崩逝勅 1도
	11	진향사 재래	册諡孝愼皇后詔 1도
도광 15 1835	5	상사 산질대신 일등 충용공 慶興, 부사 내각학사겸예부시랑함일등계용후 倭什訥	册封國王勅 1도 외
도광 16 1836	3	연공사 재래	册立皇后詔 1도 외
	12	사은사 재래	皇后六旬加上尊號詔 1도
도광 17 1837	9	상사 산질대신 일등계용후 倭什訥, 부사 내각학사겸예부시랑 明訓	册封王妃誥 1도
도광 20 1840	3	연공사 재래	皇后崩逝勅 1도
	8	진향사 재래	册諡孝全皇后詔 1도
도광 24 1844년	2	상사 이부우시랑 栢葰, 부사 부도통 恒興	賜祭孝顯王妃文 1도
도광 25 1845	4	상사 호부우시랑 花沙納, 부사 부도통 德順	册封王妃誥 1도
도광 26 1846	3	연공사 재래	皇太后七旬加上尊號詔 1도
도광 29 1849	12	상사 병부시랑 瑞常, 부사 내각학사 和色本	册封國王勅 1도
도광 30 1850	3	연공사 재래	頒皇太后遺詔 1도
		상사 형부좌시랑 全慶, 부사 부도통 德興	頒道光遺詔 1도, 頒咸豊登極詔 1도
	8	진향사 재래	尊諡皇太后詔 1도, 尊諡道光詔 1도
咸豊元年 1851	3	연공사 재래	册諡孝德皇后詔 1도
함풍 2 1852	4	상사 이부우시랑 全慶, 부사 부도통 隆慶	册封王妃誥 1도 외
	10	사은사 재래	道光祔太廟詔 1도, 道光配祀天地詔 1도
함풍 3 1853	3	연공사 재래	册立皇后詔 1도
함풍 5 1855	9	진하사 재래	孝和睿皇后祔太廟詔 1도
	9	재자관 재래	頒皇太后遺詔 1도
	12	재자관 재래	尊諡皇太后詔 1도

入京시기		派送使臣 및 賚來	조칙내용
함풍 8 1858	2	상사 공부우시랑 慶廉, 부사 몽고부도통 廣林	賜祭純元王妃文 1도
함풍 11 1861	12	상사 성경호부시랑 倭仁, 부사 도찰원부도통 穆隆阿	頒咸豊遺詔 1도, 同治登極詔 1도 외
同治元年 1862	5	진향사 재래	尊諡咸豊詔 1도
	7	진하사 재래	兩宮皇太后詔 1도
동치 2 1863	4	연공사 재래	孝靜成皇后祔太廟詔 1도
동치 3 1864	9	상사 호부좌시랑 阜保, 부사 부도통 文謙	册封國王勅 1도
동치 5 1866	9	상사 시랑 魁齡, 부사 산질대신 希元	册封王妃誥 1도 외
동치 11 1872	12	진하사 재래	册立皇后詔 1도
동치 12 1873	4	연공사 재래	皇上親政詔 1도, 尊號兩宮皇太后詔 1도 외
	8	진하사 재래	賜緞勅 1도
光緒元年 1875	3	상사 형부시랑 銘安, 부사 산질대신 立瑞	同治遺詔 1도, 光緒登極詔 1도
	10	진향사 재래	尊諡同治詔 1도, 皇后崩逝詔 1도
광서 2 1876	1	상사 산질대신 吉和, 부사 내각학사 烏拉喜崇阿	册封世子詔 1도 외
		진향사 재래	尊諡皇后詔 1도
	9	진하사 재래	尊號兩宮皇太后詔 1도
광서 4 1878	12	상사 형부좌시랑 繼格, 부사 만주부도통 恩麟	賜祭哲仁王妃文 1도
광서 5 1879	12	재자관 재래	同治皇帝皇后祔太廟詔 1도
광서 7 1881	6	상사 호부시랑 額勒和布, 부사 형부시랑 錫珍	皇太后遺詔 1도
	12	재자관 재래	皇太后尊諡詔 1도
		진향사 재래	皇太后祔太廟詔 1도

* 전거: 『同文彙考』補編, 卷9, 詔勅錄